생활
예술

삶을 바꾸는 예술
예술을 바꾸는 삶

강윤주·심보선 외 지음

생활
예술

삶의 현장에서 경험하는
놀라운 예술의 힘!

살림

| 차례 |

제1부
생활예술 이해의 필수 아이템

제2부
생활예술의 현장

제3부
생활예술적 관점으로 책 읽기

책을 열며

'옥수바람'이라는 이름으로 생활예술을 공부하는 모임이 생겨난 것은 2014년이었다. 모임에 참가하는 사람들 중 한 명의 집이 있는 옥수동에 모여, 역시 모임 성원 중 하나가 대표를 맡고 있는 인천 '문화바람' 같은 생활예술공동체에 대한 공부를 하자는 뜻에서 만들어진 이름이었다. 독자들도 필진 소개를 보면 알겠지만, '옥수바람'의 구성원들은 모두 40대 중후반을 넘은 중장년층에, 나이에 걸맞게 각자의 위치에서 한창 바쁜 사람들이다. 그렇지만 생활예술에 대한 애정과 관심은 그 어떤 청년들보다 뜨겁고 푸르러서 한 달에 한 번, 혹은 두 달에 한 번 꼬박꼬박 모여 생활예술에 대한 책을 읽거나 생활예술적 관점으로 새롭게 해석될 수 있는 책들을 읽고 토론하곤 했다.

이 책은 그 모임의 첫 번째 성과물이다. 모두 3부로 이루어져 있는 이 책의 제1부에서 우리가 다룬 내용은 생활예술을 이해하기 위한 필수적 요소들이다. 첫 번째 장 「예술의 사회적 가치」에서 박승현은 예술의 가치가 무엇인지에 대한 근본적인 질문으로 글을 시작한다. 모더니즘적 전통에 서 있던 예술이, 삶과 분리되어 있던 예술이, 다시금 '사회적 가치'를 회복하면서 삶과 재결합되고, 재결합 정도가 아니라 신자유주의적 광풍 속에서 삶 자체를 예술적 작품으로 만드는 '삶의 예술', 곧 생활예술의 가치를 살리는 것이 어떻게 가능할까를 묻는 이야기가 담겨 있다.

두 번째 장 「생활예술의 역사적 배경과 이론적 뒷받침」은 심보선과 전수환이 작성한 것으로, 생활예술의 원형은 실상 한국의 두레패나 백 탑파까지 거슬러 올라갈 수 있을 정도로 우리의 전통에 녹아들어 있었음을 말해준다. 한국의 전통 속에서 생활예술은 이미 18세기에 두드러지게 나타나고 있음을 다양한 사례 제시를 통해 입증하는 이 부분은 국내에서는 한 번도 시도되지 않은, '한국 역사 속 생활예술 찾기'라 할 수 있을 것이다. 이 밖에 이 글에서는 부르디외(Pierre Bourdieu)나 퍼트넘(Robert Putnam), 윌리엄스(Raymond Williams) 같은 사회학과 인류학자들의 연구에서 생활예술을 뒷받침하는 다양한 이론적 논의들을 끌어내고 있다.

전수환은 예술생태계 내에서 생활예술의 위치를 파악하기 위해 전문예술, 공동체예술, 문화산업, 그리고 생활체육과 비교를 시도한다. 이는 다른 영역들과의 유사점 혹은 차이점을 통해 각 요소의 특징을 분명히 하기 위한 것으로, 특히 생활체육과의 비교는 정책 영역에서 시사하는 바가 많다고 할 수 있다.

강윤주와 심보선, 전수환이 공동 집필한 세 번째 장 「생활예술 개념에 대한 문화사회학적 고찰」은 생활예술에 대한 문화사회학적 고찰을 시민성과 지역성, 그리고 예술성의 개념을 통해 검토한다. 생활예술은 단순한 여가 활동을 넘어 시민들을 상호 연결하고, 공적이고 정치적인 주체로 전환시키는 자원이다. 또한 지역 주체들 간 상호 협력을 이끌고, 고유한 지역문화와 정체성을 생산하는 데 기여할 수 있다. 또한 생활예술은 사회경제적 조직과 구별되는 감성적 공동체를 구성하는 데에도 도움을 줄 수 있다.

강은경이 집필한 네 번째 장 「생활예술과 법」에서는 먼저 생활예술의 법정책적 근원으로서 문화국가 원리에 대해 탐색한다. 문화와 국가

의 관계, 문화국가의 개념, 문화국가 실현의 기본 구조, 헌법상 문화국가
원리의 구현 내용 등을 짚어보고, 문화적 참여권의 보호에 대한 국제적
동향에 대해 살펴본다. 이어서 생활예술에 관련된 현행 법제를 검토한
다. 헌법상 문화국가 원리를 구현하여 생활예술 지원 입법 체계를 출범
시켰다고 할 수 있는 「문화기본법」과 생활예술 지원에 대한 일반법이라
할 수 있는 「지역문화진흥법」 이외에, 생활예술 지원 정책의 근거가 될
수 있는 다양한 문화행정법을 일별한다.

　　이들 입법은 위에서부터의 흐름을 전제로 하는 '진흥'의 관점에 입
각하고 있어 동호회 활동 등 국민의 자발적인 예술 활동, 나아가 '문화
민주주의'의 흐름을 포섭하지 못한다는 한계를 가진다. 그러므로 국민
의 자발적 예술 활동에 직접적으로 영향을 미치는 문화사법인 「저작권
법」에 관하여 조명함으로써 생활예술과 저작권 생태계 간의 균형과 조
화를 모색해본다. 이는 아마추어 창작 행위가 일상화된 인터넷 기반 시
대에 저작권법의 전향적 해석이라는 중요한 화두를 던진다. 끝으로 생
활예술 활성화를 위한 향후 법정책적 과제를 진단해본다.

　　전수환이 정리한 다섯 번째 장인 「국내 생활예술 관련 정책과 사
업」에서 우리는 국내 생활예술 정책을 개괄적으로 파악하고, 정부 부처
가 그간 내놓은 생활예술 정책의 흐름을 살펴볼 수 있다. 도표화된 생
활예술 정책 흐름을 통해 확인할 수 있는 것은 이미 2000년대 초반부
터 생활예술 관련 정책의 씨앗이 꿈틀대고 있었다는 사실이며, 지역문
화재단이 생기면서 생활예술 정책이 더욱 활성화되었다는 점이다.

　　강윤주와 심보선이 집필한 여섯 번째 장 「해외 생활예술 현황 분
석」에서는 미국과 영국, 독일, 불가리아 및 일본의 사례를 통해 각각의
나라에서 생활예술을 어떤 명칭으로 부르고 있으며, 그 명칭에 담긴 개
념은 무엇인지, 또한 어떤 역사적 흐름으로 발전되어왔는지를 다루고

있다. 이 밖에도 각 나라 생활예술의 현황 및 지원 정책에 대한 소개를 통해 생활예술의 세계적 흐름을 파악할 수 있게 하고 있다. 특히 가까운 나라 일본에서 수십 년 전부터 진행되어온 '국민문화제'에 대한 자세한 소개는 한국에서 열리고 있는 생활예술 관련 축제 기획에도 구체적 도움이 될 수 있을 것으로 보인다.

제2부에서는 국내의 대표 생활예술 사례를 심층적으로 분석해보았다. 처음 사례로 소개되는 것은 성남문화재단의 사랑방문화클럽으로, 이 사업을 직접 담당했던 유상진이 집필했다. 시민들의 자발적인 창의적 문화예술 활동이 지역사회 공동체와 도시 발전의 중요한 기반이 될 수 있음을 증명한 사랑방문화클럽 네트워크 사업이 다양한 지역 내 생활예술 교류, 협력 활동 외 타 지역과의 교류 활동을 활발히 이끌어내고 있음은 주지의 사실이라 할 수 있겠다.

유상진은 국내 생활예술 관련 논의에 많은 영향을 미친 성남문화재단의 생활예술 정책과 사랑방문화클럽 네트워크 사업을 정리하면서, 이 사업이 총 3단계 15년(2006~2020)으로 계획되어 현재진행형으로 추진되고 있고, 그 과정에서 발생한 여러 가지 일들이 다양한 의미를 내포하고 있음에 대해 기술하고 있다.

강윤주와 심보선은 「사랑방문화클럽을 사례로 한 생활예술공동체 유형 나누기」에서 성남 사랑방문화클럽을 유형별로 나누는 시도를 해보았다. 부르디외의 문화자본론은 예술이 가져오는 구별과 불평등을 강조하며, 퍼트넘의 사회자본론은 공동체적 활동이 가져오는 유대와 신뢰를 강조한다. 강윤주와 심보선은 문화자본과 사회자본이 동시에 활성화될 수 있는 가능성을 검토했다. 특히 문화자본과 사회자본이 조합되는 다양한 유형을 분류하고, 이러한 유형이 나타나고 유지되는 경험적 기

제와 과정에 대한 분석을 실시했다.

강윤주와 심보선, 임승관이 함께 쓴 「생활예술공동체에서의 문화매개자 역할 분석」은 2005년 문화수용자운동을 시작으로 회원들의 자발성과 자립성이 높이 평가되고 있는 생활문화 공간이자 조직 명칭인 시민문화공동체 '문화바람'에 대한 글이다. 전국적으로 생활문화를 매개한 공동체운동이 활성화되면서 이를 조직 관리하는 인력들이 코디네이터, 매개자, 활동가 등 여러 형태로 배출되어 활동 중이다.

하지만 많은 공동체 사업이 자발적 자율성과 확장성에 어려움을 겪고 있는 것이 현실이다. 이 글은 스스로 월급을 마련하며 10년 넘게 1,000여 명의 회원 조직과 공간을 운영해온 문화바람만의 독특한 '상근자 시스템'을 분석하고 있다. 문화바람 상근자는 높은 신뢰와 상호의존성을 갖고 있다. 이 글에서는 문화바람 상근자 시스템의 지속가능한 운영이 직원과 회원의 역할을 함께 하는 활동 원칙, 어려운 경제 환경을 극복하는 상호부조 문화, 사업의 의미와 방법을 함께 결정하는 수평적인 토론 문화 등으로 인해 가능하다는 점을 밝히고 있다.

이 책의 마지막인 제3부는 '옥수바람'에서 함께 읽었던 책들을 생활예술적 관점으로 해석하고 소개하는 글들을 모았다. 먼저 심보선은 『래디컬 스페이스』를 읽고 공간의 역사와 기능을 소개한다. 『래디컬 스페이스』는 20세기 초 민중회관, 협동조합 등의 공간 속에서 형성된 급진적 민주주의를 다루고 있다. 심보선은 이러한 논의를 생활예술에 적용하여 예술이 개인의 자존감과 공동체적 유대와 호혜성을 일구어내는 자원이라 파악하고, 이때 공간은 예술에 잠재한 다양한 특징과 기능과 에너지를 연결시키고 상승시키고 확장시키는 거점으로 기능할 수 있다고 주장한다.

또한 심보선은 『그들의 새마을 운동』을 읽고 정책의 한계와 가능성을 가늠해본다. 정책은 국가의 통치 테크닉이자 개인, 조직, 공동체를 위한 길로도 작용할 수 있다. 새마을 운동은 단순히 위로부터 아래로 부과된 정책이 아니었다. 지역의 조직과 주체들은 정책에 의해 동원도 됐지만 정책을 활용하기도 했다. 이러한 정책의 역사적 경험과 기억은 생활예술에도 적용될 수 있다. 생활예술은 국가와 시민·주민·활동가들의 갈등과 협력이 이루어지는 역동적 장으로 보아야 한다.

임승관은 『소속된다는 것』과 『공유의 비극을 넘어』를 소개하면서 인천에서 20년 동안 자생적인 생활예술 활동 운영에 참여해온 경험을 바탕으로 생활예술의 역할을 이야기한다. 예술과 문화는 고정된 가치가 있는 것이 아니라 동시대 정치와 사회, 경제 상황에 영향 받는 대중의 입장과 필요에 따라 유용하게 변화해야 한다는 것이다. 그는 "예술을 하기 위해 우리는 무엇을 해야 하는가?"라는 질문에서 시작하여 "우리 삶과 일상생활을 위해 예술은 어떻게 작동해야 하는가?"라는 질문으로 넘어간다. 신자유주의 시장경제의 많은 문제 속에 처한, 생존과 생활을 위한 대중의 삶과 일상에 필요한 예술의 도구적 역할을 강조하는 것이다.

예술계에 새로운 흐름으로 자리 잡은 '생활예술'은 요즘 활발하게 일어나는 공동체운동과 자발적으로 활성화되는 공유지로서의 거점에 중요한 역할을 한다. 경쟁과 배제가 아닌 협동과 연대, 획일적인 통제가 아닌 개성과 자율을 바탕으로 새 질서를 만드는 생활예술의 가치를 『소속된다는 것』과 『공유의 비극을 넘어』를 통해서도 확인할 수 있다.

박승현은 『몰입 flow』을 소개하면서 '몰입'이 즐거운 삶을 만들어가는 기술이듯이, 예술도 '몰입'의 강렬한 에너지를 품고 있다고 말한다. 그래서 예술은 즐겁다는 것이다. 예술 활동은 예술가의 작품만이 아닌, 누구나 일상생활 속에서 '몰입'을 일으키게 하는 삶의 기술이다. 인류는

오랜 세월 동안 삶에 활력을 주는 예술 활동을 고안해왔다. 일상적 예술 활동을 다시 삶으로 불러오는 하나의 방법인 생활예술은 시민들의 '몰입'을 가능하게 하는 중요한 요소이다.

생활예술에 대한 담론은 이제 막 형성 중에 있다. 그러나 생활예술은 통합된 이론이나 실천을 요구하는 것은 아니다. 오히려 생활예술은 지역과 주체와 전략에 있어 다양한 면모를 보여왔고 앞으로도 그러할 것이다. 이 책은 생활예술에 잠재하는 다양성을 포용하면서도 과감한 해석과 제언을 시도했다. 특히 학자, 활동가, 행정가 등 서로 다른 배경을 가진 저자들의 토론과 학습의 결과물이라는 점에서 이론과 실천을 아우르는 다양성을 강점으로 갖는다. 우리는 이 책이 하나의 의미 있는 출발점이 되기를 바란다. 우리가 제안하는 관점이 검토되고 비판되고 갱신되기를 원한다. 무엇보다 현장에서 읽히길 원한다. 이 책이 디딘 첫발 이후의 행보는 현장의 목소리에 의해 인도될 것이기 때문이다.

대표 저자 강윤주, 심보선

생활예술 이해의 필수 아이템

비공식 예술은 예술에 대한 향유와 참여의 고정관념을 깨뜨린다. 이제 일반인들은 관객으로서만 예술을 접하지 않는다. 비공식 예술은 개인의 정체성과 집단적 유대 모두를 강화함으로써 공동체의 사회적 인프라를 구축하는 데 도움을 준다.

－「비공식 예술: 뜻밖에 찾게 되는 화합과 능력, 그리고 다른 문화적 이점들」 중에서

예술의 사회적 가치

'삶의 예술'을 위하여

박승현

예술의 가치는 뭘까?
의심하지 않았던 질문들이 쏟아지는 시대에,
삶을 예술작품으로 만들어가는 기술.
'삶의 예술'에서 그 답을 찾는다.

예술의 가치에 대한 질문

기존에는 예술이 어떤 가치를 가진다는 것에 대해 의심하지 않았다. 기존의 예술의 가치란 이런 것이었다. 예술은 '지고지순한 절대적 미를 구현'하기 때문에 가치 있는 것이다. 그래서 '순수'하다. 그래서 '고급'스럽다. 그래서 특별한 사람만이 누릴 수 있다. 예술은 절대적인 미의 기준을 가지고 있으며, 이를 이해하는 소수만이 예술을 누릴 수 있다. 이러한 예술일진대, 예술의 창조 역시 '예술가'라고 불리는 천재적인 소수에 의해서 이루어진다.

영감과 천재성을 중요시하고 작품 자체에서 정제된 아름다움의 기쁨을 주는 '순수예술'은 일상생활에서의 용도나 역할과는 철저히 분리되어야 했다. 아니, 오히려 멀면 멀수록 좋다. 일상과는 전혀 연관 지을 수 없는 것이어야만 '진정한 예술'이 될 수 있다. 이제 '순수'를 붙이지 않더라도 '예술'은 모두 고상한 것이 되어야만 했다. 실용적이고 오락적인 일상의 즐거움과는 다르게, 고상하고 관조적인 즐거움은 '미적(Aesthetic)'이라는 수식어가 붙었다. 관객들에게는 관조적인 태도가 요구되었다. 예술은 '신성화'되었다.

인류는 그 역사 속에서 진정한 지배 세력은 '문화적 우월성'을 가져야만 가능하다는 것을 증명해왔다. 부르디외(Pierre Bourdieu)는 이를

'문화자본'이라고 일컬었다. 부르디외는 지배 세력이 가치 있는 문화와 그렇지 않은 문화의 구분(구별 짓기, Distinction)을 통해 사회적 위계질서를 정당화하고 그것을 공고화한다고 말한다. 어떤 문화를 '가치 있는 것'이라고 할 것인가라는 기준을 설정하고, 이를 지배화(사회 일반화)하는 것은 기본적인 수순이다.

18세기 새로운 지배 세력으로 등장한 부르주아는 '순수예술'에 고매한 진실을 드러내거나 영혼을 치유하는 초월적·영적 역할의 의미를 부여했다. 예술은 상징적, 정신적, 심미적 능력을 말해주는 과시물이다. 그래서 고급예술과 저급(대중)예술이라는 구분도 나온다. 고급문화는 정교하고, 지적이며, 심각한 주제를 다루고 영속적인 가치를 지닌 것으로 규정된다. 그 반면 대중문화는 사소하고, 지적으로 열등하며, 일시적 만족만을 주고, 퇴행적 효과를 가진다고 규정된다. 이러한 구분은 곧 그것을 주로 향유하는 집단과 계층의 사회적, 경제적 차이를 인간의 보편적 능력과 지위의 차이로 전이되게 한다.

200년 동안 이 새롭게 만들어진 '예술'의 개념과 가치를 누구도 의심하지 않았다. 그런데 '68혁명'은 현 시대의 모든 것을 의심하게 만들었다. '68혁명'이 문제 제기한 것은 '근대'라는 사회 체계가 인류 역사에서 아주 특이하고도 짧은 시기에 이루어진 독특한 형태일 뿐이었다는 점이다.

'예술'이라는 표현은 18세기에 탄생한 개념이다. 예술의 어원은 그리스어 '테크네(Techne)'를 로마인들이 '아르스(Ars)'로, 유럽인들이 이를 '아트(Art)'로 옮기는 데서 왔다. 테크네와 아르스는 시 짓기, 음식하기, 통치술을 비롯해 무언가를 만들고 행할 수 있는 인간의 기술 또는 기예를 뜻한다. 즉 인류는 훨씬 광범위하고 실용적인 예술 체계를 2,000년 넘게 지속해왔던 것이다. 중요한 것은 개념어가 변용되어 옮겨지는 과정

에서 삶의 기예였던 예술이 어떻게 삶과 멀어져갔는가를 주목해보는 일
이다.

삶과 분리된 예술

테크네·아르스는 목공예와 시, 구두 만들기와 의술, 그리고 조각과
말 조련술만큼이나 다양한 일들을 포함했다. 오늘날 '공예(Craft)'라 부르
는 많은 것이 테크네에 속한다. 18세기 이전까지만 해도 '예술가(Artist)'
와 '장인(Artisan)'은 바꾸어 쓸 수 있는 단어였다. 그러나 18세기 말에
이르러 예술가와 장인은 대립하게 된다. 이제 '예술가'는 순수예술 작품
의 창조자인 반면 '장인'은 유용하거나 재미있는 무언가를 만드는 단순
제작자이다. 예술 대 공예의 대립은 예술 대 사회 또는 예술 대 생활이
라는 보다 일반적인 대립으로 나아간다. 그리고 일상생활의 목적과 즐
거움으로부터 순수예술의 독립성을 제안한다.

순수예술의 새로운 체계는 행위와 제도에만 묶여 있는 것이 아니라
보다 일반적인 권력과 성별에도 연관된다. '바느질 예술(Needle Arts)'[1]은
무수한 예 중 하나다. 몇몇 장르를 순수예술의 정신적인 지위로 끌어올
려 제작자를 영웅적인 창조자로 만들고, 나머지 장르들은 오로지 실용
성으로 평가하고, 생산자를 가공업자로 끌어내리는 일은 개념적인 변화
그 이상의 것을 수반한다. 이 대립은 어디로부터 연유하는가?

고대 세계에서 유일하게 근대적 개념과 상당히 닮은 예술의 분
류 방식은 그리스와 로마 문화 후반기에 들어와 예술을 교양예술과 범

1 래리 쉬너, 김정란 옮김, 『예술의 탄생』, 들녘, 2007, 16~74쪽.

속(또는 '종속적인')예술로 구분하며 나타났다.[2] 교양예술? '교양'이라는
단어가 갑자기 생소하고 궁금해진다. 영어로는 'Culture', 독일어로는
'Bildung'. 교양의 단어나 쓰임새는 시대마다 달라져왔는데, 교양 이념
의 원천은 그리스·로마의 '파이데이아(교양, Paideia)'와 '후마니타스(전인
적 교양, Humanitas)'로 거슬러 올라간다. 교양은 마음과 몸, 삶 전체의
조화로운 구현을 이상적인 인간상으로 여기는 시민적 덕목이다.

중세 시대에는 근대 세계에 들어와 공예로 좌천된 여러 예술이
회화나 조각만큼 귀하게 여겨졌다. 5세기 아우구스티누스(Aurelius
Augustinus)에서 13세기 아퀴나스(Thomas Aquinas)에 이르기까지 예
술 목록에는 회화, 조각, 건축과 함께 요리, 항해술, 말 조련술, 구두 제
조, 공 던지는 묘기 등이 혼합되어 있었다. 성(聖) 빅토르 수도원의 후고
(Hugh of St. Victor)는 일곱 개의 교양예술이 있으니 일곱 개의 기계적
예술도 있어야 한다고 주장했다. 후고는 더 나아가, 타락한 인간성의 회
복을 위해 기계적 예술(직조, 군비, 교역, 농예, 수렵, 의술, 연극술)을 이론적
예술(철학, 물리학)과 실용적 예술(정치학, 윤리학)의 동등한 파트너로 만들
었다. 그에 의하면, 이론적 예술은 인간의 무지를 치유하기 위해, 실용적
예술은 인간의 악을 치유하기 위해, 기계적 예술은 인간의 약점을 치유
하기 위해 신이 내려주신 것이었다.[3] 중세에 있어서 교양 개념은 결핍된
존재인 인간이 신과의 관계 속에서 보다 완전한 인간으로 발전하는 것
을 지칭하는 신학 용어로 쓰였다.

17세기 근대과학의 '혁명'은 마술로부터의 해방이다. 과학(지식,
Scientia)[4]은 기술(기예, Techne)과 철저한 차별화를 통해 그 개념을 정립

2 같은 책, 42쪽.
3 같은 책, 52쪽.
4 이광주, 『교양의 탄생』, 한길사, 2009, 504쪽.

했다.[5] 지식을 자연적인 것과 초자연적인 것으로 구분한 청교도주의의
교리는 근대적 자연관 또는 근대과학의 길로 그들을 인도했다. 당시 근
대과학은 런던의 사교계나 교양사회를 구성한 일부 귀족과 상층 부르주
아, 즉 젠틀맨의 지적 취향, 취미의 대상이 되었다. 유럽의 17세기는 취미
의 시대로, 과학에 대한 취향도 여러 취미 중 하나가 되었다. 처음에 그
들은 과학을 산업에 이용하고자 한 것이 아니라 신사답게 그것을 문예
·미술·음악과 같이 고상한 지식, 즉 교양으로 반기고자 했다. 기술과는
완전히 다름을 강조하면서 '교양'으로서의 과학이라는 개념을 만들어나
간 것이다.

베버(Max Weber)는 근대적 사회의 성립을 전근대적인 마술성의 극
복에서 찾았다.[6] 근대과학의 태동은 스콜라 철학과 함께 중세풍인 마술
적 의사과학(擬似科學, Pseudoscience)으로부터의 해방이었다. 그러나 기
억해보라. 교황청에 의한 코페르니쿠스(Nicolaus Copernicus)의 유죄 판
결(1616), 갈릴레이(Galileo Galilei) 재판(1633)이 기승을 부렸듯이 새로
운 근대과학도 애초에는 마술(Magic)과 비슷하게 이단시되었다. 철저
하게 사변적인 스콜라 철학이 지배하는 중세에서 '실험하는 자'는 모두
마술사(Magician)로 일컬어졌다. 실험적 방법을 강조한 베이컨(Francis
Bacon)은 당대는 물론 후세에도 마술사로 불렸다(그가 '실험과학(Scientia
Experimentalis)'이라는 말을 처음 썼다). 마술사들의 방법론은 실험적
방법이었다. '파우스트 박사(그는 15~16세기 독일에 실재한 연금술사였다)'를
닮아 연금술사들은 자연학·의학·천문학·광학·기억술·인상학 등 만물
의 사리를 규명하고자 한 탐구적 인간이었다. 결국 점성술이 근대적 천
문학으로, 연금술이 근대 화학으로 갈 수 있는 풍부한 자양분을 제공했

5 같은 책, 507쪽.
6 같은 책, 509~541쪽.

던 것이다. 그러나 여기서 근대과학은 그 자양분이 가지고 있던 마술적 요소와 오컬트(Occult)[7]를 제거해버렸다. 그리고 '이성'으로 빛나는 새로운 세계관을 열었다! 여기서 두 가지에 대한 의도적 결별이 있었다. 하나는 기예이고, 또 하나는 신화적 세계관이다.

17세기에 성립된 근대과학의 전문성(Professional)은 세기 후반부터 여러 학문과 연구에 영향을 미치기 시작했다. 당시에 과학자는 철학자이며 문인이었다. 과학자(Scientist)란 말은 케임브리지 대학의 과학철학자 휘얼(William Whewell)이 1834년에 처음 만들고, 1840년경부터 쓰였다. 이전에는 'Men of Science'란 말이 쓰였다. 이와 같은 사실은 근대과학의 성립 이후에도 엘리트 계층에서는 전통적 교양지상주의가 지배적이었으며, 그만큼 전문성이 가볍게 여겨졌음을 말해준다. 변화는 19세기 전후에 움트기 시작했다. 과학이 대학에서 전문학으로 강의되면서 과학과 지식의 전문화가 서서히 나타나고, 그에 연동되어 갖가지 전문직(Profession)이 태동했다. 뉴먼(John Henry Newman)은 『대학의 이념』에서 "지성의 연마란 유용성이나 실리를 위해 지식을 배우는 것이 아니라 지식 자체를 목적으로(Knowledge Its Own End) 해야 한다"고 주장한다. 이제 드디어 생활과 결별할 준비로 '순수한 지식 자체의 목적'이 전면에 등장한다.

뉴먼이 『대학의 이념』을 발표할 무렵 신사 계층에 큰 변화가 일어났다. 국교회 성직자, 법률가, 고급 관리, 장교 등 상류 계층 신사들이 전문직에 진출하고 이어 대학교수, 과학자, 의사, 문필가로 이루어진 직업인으로서의 전문직이 신사 계층에 편입되었던 것이다. 그들 전문직은 신사들의 클럽 출입증을 손에 넣으면서 귀족적인 우아한 삶의 양식을 선

7 오컬트는 물질과학으로 설명할 수 없는 신비적·초자연적 현상, 또는 그에 대한 지식과 기술을 가리킨다. 비학(祕學)이라고도 한다.

호했다. 그들은 생활양식뿐만 아니라 그 형태나 직업에서도 귀족적이 되고자 했다. 즉 그들은 일 자체로부터 자유롭기를 바라고, 그가 원하는 일을 원하는 방식대로 하고자 했다. 그리하여 그들은 자기에게 주어진 업에 자의 반 타의 반으로 종사하는 대다수 시민과 노동자 계급으로부터의 이반(離反)을 적극적으로 도모했다. 근대적이라고 하는 전문직의 등장도 계층적인 사회 체제에 큰 변화를 일으키지 못했던 것이다.

19세기 중엽 전후에 일어난 중등학교에서 시민대학에 이르는 영국 교육의 변혁도 그 본질에서 귀족과 젠트리, 전문직을 위한 것이었다. 교육의 재편성은 오히려 귀족적인 퍼블릭 스쿨과 일반 서민의 학교(그래머 스쿨)의 이질성을, 옥스브리지와 시민대학의 차별화를 심화시켰다. 그것은 결과적으로 사회의 계층 구조를 반영하는 데 그치지 않고, 그 구조를 더욱 심화하고 조장하는 권력이 되었다. 부르디외는 1968년 5월의 이른바 대학혁명 뒤에도 출신 계층에 의한 문화와 교육의 선별과 상속의 문제를 집요하게 고발해야 했다.[8] 이제 세 번째 의도적 분리가 있다. 예술은 신사다움을 구별 짓게 하고, '고매하고도 그 자체로 순수한 예술'을 통해 대다수의 일상적 삶과는 차별화된 우아함을 과시하는 더없이 좋은 매개체가 된다.

예술의 사회적 가치와 '삶의 예술'

경제협력기구(OECD)가 발표한 「2014 더 나은 삶 지수(Better Life Index 2014)」에 의하면 한국인의 '삶 만족도'는 회원국 등 36개국 가운데

8 이광주, 앞의 책, 543~549쪽.

25위로 하위권이다. 심지어 '일과 생활의 균형' 부문에서는 34위로 거의 꼴찌에 가깝다. 미국 여론조사기관인 갤럽이 발표한 「2013 세계 삶의 질(웰빙) 지수」에서는 한국의 삶의 질 순위가 135개국 중 75위인 것으로 나타났다. 이 조사에 의하면 한국 성인 14퍼센트만이 자신의 삶이 풍요롭다고 생각했다. 영국 『이코노미스트』지 산하 기관인 EIU(Economist Intelligence Unit)[9]가 2013년도에 조사한 「세계 주요 도시의 삶의 질」 순위에서도 서울은 최하위권인 25위에 그쳤다.

한국의 GDP 순위가 10위대 초반을 유지하지만 국민행복지수가 47위(유엔의 「2015 세계 행복보고서」) 정도의 하위권을 나타내는 것은, 경제 발전이 행복을 자동적으로 보장해주지는 않는다는 것을 단적으로 드러내고 있다. 이는 이스털린(Richard Easterlin)의 "1인당 국민소득 1만 달러 이상이 되면 소득이 증가하더라도 행복이 증가하지 않는다"는 논문[10] 발표 이후 '이스털린 패러독스(Easterlin Paradox)'로 불린다.

1972년, 경제적 발전만을 평가하는 국내총생산(GDP, Gross Domestic Product)을 대체하는 '국민행복지수(GNH, Gross National Happiness)'를 부탄의 4대 국왕인 왕추크(Jigme Singye Wangchuck)가 제안하면서 전 세계에 파문이 일기 시작했다. 초기에는 가난한 나라의 행복론이 큰 효과를 거두진 못할 것이라는 의견이 지배적이었지만, 수십 년간 일관성 있는 정책이 추진되고 경제 지표인 GDP나 GNP 등으로는 더 이상 행복을 설명할 수 없다는 것을 선진국도 자각하면서 전 세계적인 기류가 바뀌고 있다. '부(Wealth)에서 삶(Life)으로!'는 국가와

9 EIU는 영국의 시사경제주간지 『이코노미스트』 계열사로 국가별 경제 전반에 대한 중장기 분석에 정평이 있는 기관이다.

10 Richard Easterlin, "Does Economic Growth Improve the Human Lot? Some Empirical Evidence," in P. David and M. Rederin(eds.), *Nations and Households in Economic Growth: Essays in Honor of Moses Abramovitz*, New York: Academic Press, 1974.

정부 정책의 기본 방향이 근본적으로 재설계되고 있음을 보여주는 단적인 표현이다.

그렇다면 'GDP 지수(경제 지표 지수)'와는 다르게 'GNH 지수(행복 지표 지수)'에는 문화와 예술이 많이 들어 있나? 이 지점에서 중요한 전환이 필요하다. 명사에서 동사로의 전환! 행복 지표 지수에서 직접적인 '문화' 지표나 '예술' 지수는 아주 작은 일부분일 뿐이다. 하지만 문화와 예술이 행복을 만들어가는 동사형으로 쓰이는 순간, 행복을 만드는 중요한 동력이 된다.

문화라는 용어는 라틴어의 'Cultura'에서 파생한 'Culture'를 번역한 말로 본래의 뜻은 경작이나 재배였는데, 나중에 인간 스스로의 경작이라는 의미에서 교양·예술 등의 뜻을 가지게 되었다. 삶을 행복하게 만들어가는(경작, 창조) 행위가 바로 문화(행위)이고 예술(행위)이다. '만들어'가는, '경작해'가는, '창조해'가는 행위는 무엇(지표)을 결과물(지수)로 나타내는가보다도 주체의 과정에 초점이 있다. 그리스와 로마인들이 '삶의 기술'이라는 표현을 쓸 때 무엇이든지 삶을 잘 만들어가도록 도와주는 행위들을 (예술이라고) 지칭했던 이유이기도 하다. 지금도 우리는 무엇이든지 아주 잘되거나 (이상적이라고 생각하는) 최고의 상태가 되면 "예술이야!"라며 감탄한다.

고대의 윤리학은 인생의 목표가 '행복'에 있다고 가르쳤다.[11] 그리스인들이 가졌던 삶의 이상은 칼로카가티아(Kalokagathia)[12], 즉 선미(善

11 아리스토텔레스, 강상진 외 옮김, 『니코마코스 윤리학』, 도서출판 길, 2011, 17쪽.

12 미(美, Kalos)이면서도 선(善, Agathos)한 것. 고대 그리스에 있어서 폴리스 시민으로서의 아레테(탁월함, Arete)를 갖춘 사람. 즉 심신 등이 조화를 이루어 정치·군사·경기에 출중한 사람을 '칼로카가토스(Kalokagathos)'라 불렀다. 이는 또한 경기자(아마추어)의 이상형이었다. 아마추어(Amateur)라는 단어는 여기서 유래되었다. 당시 아마추어란 순수하게 운동 경기를 애호하는 비직업적 경기자를 말한다. 금전 및 기타 어떠한 물질적인 이익·보수를 목적으로 하지 않고 항상 취미·교양·오락으로서만 스포츠를 하는 사람을 뜻한다.

美)였다. 칼로카가티아 속에서 미와 덕은 하나가 된다. 고대인들의 덕은 무엇보다도 우수함이었다.[13] 푸코(Michel Foucault)는 근대 주체철학을 뛰어넘는 새로운 가능성을 그리스의 '테크네'에서 발견한다. 푸코의 관심[14]은 그리스인들이 자신을 윤리적 주체로 세우는 그 미학적 방식에 가 있다. 그리스어의 '테크네'는 무엇보다도 미적·윤리적 실천의 수완을 가리킨다. 따라서 푸코가 말하는 '자기 테크놀로지'란, 적극적으로 자신을 미적·윤리적으로 세우고, 자신의 배려를 통해 제 삶을 예술적 완성으로 끌어올리는 존재 미학의 수완이라 할 수 있다.[15] 말하자면 예술은 행복이라는 삶의 완성에 도달하는 '존재의 기술'[16]이다.

이 존재미학은 추상적 이론이 아니라 '생활태도'였다. 사회적으로 고정된 도덕의 눈치를 보며 거기에 맞춰 수동적, 자학적으로 행위하는 게 아니라, '질서와 미'의 원리로 자신을 지배하며 쾌락을 능동적으로 활용하는 능력과 수완이었다. 그것은 삶을 예술로 만들고, 자기의 육체와 영혼을 예술 작품으로 만드는 창조의 미학이다.[17] '자기'란 자신을 배려하며 자기를 능동적으로 구성하는 미적 주체, 제 삶을 작품으로 만들어나가는 예술적 주체다. 그리스인들에게 형식이 없는 재료 상태의 삶은 아직 사는 게 아니었다. 그들에게 인간은 '자신이 만드는 그것'이었다. 인간이 진정으로 살려면 삶에 스타일을 주어 그것을 존재의 상태로 끌어올려야 했다. 바로 이 고대인들의 존재미학에서 푸코는 근대의 만들어진 주체를 뛰어넘어 자기를 스스로 만드는 새로운 주체의 가능성을 보았던 것이다.[18]

13 아리스토텔레스, 강상진 외 옮김, 앞의 책, 46쪽.
14 진중권, 『현대미학 강의』, 아트북스, 2013, 196쪽.
15 같은 책, 188쪽.
16 미셸 푸코, 문경자 외 옮김, 『성의 역사 2: 쾌락의 활용』, 나남, 2013, 25쪽.
17 진중권, 『앙겔루스 노부스』, 아트북스, 2013, 40~41쪽.
18 같은 책, 196쪽.

예술은 동사다. 과정 또는 행위를 의미하던 단어들이 지금에 이르러서 그 결과물만을 뜻하는 의미로 굳어졌다. 공연장이나 전시장에 완성된 작품으로만 있는 것이 아니라, 우리 일상의 삶을 한층 더 풍요롭게 만들어가는 과정을 가리키는 말이다. 이런 관점에서 예술이란 일련의 경험이나 실험처럼 무엇인가를 관찰하고 짜 맞춰서 만들어내는 행위이다. 그것은 의미 있는 것을 만들고, 다른 사람이 만들어낸 것을 탐구하며, 그 과정에서 터득한 기술을 일상의 삶에 적극 활용하는 과정이다.[19] 즉 예술이란 삶의 질을 향상시킬 수 있는, 보다 확실하고 실질적인 방법인 셈이다. 예술이 동사가 되고 과정이 될 때 모든 사람들은 일상의 생활 속에서 예술의 주체가 될 수 있다는 것, 그것이 '삶의 예술'이 던지는 문제 제기다.

노동 주체의 변화와 신자유주의 '자기 계발'

한국 사회에서 1990년대 무렵에 대기업이 도입했던 사원 연수 프로그램에서 사용되기 시작했던 '자기 계발'이라는 용어는, 2000년대 대형 서점의 매대 하나를 독립적으로 사용할 만큼 사회적 이슈와 관심을 지속적으로 만들어내는 영역으로 자리 잡고 있다. 지난 20년간 한국에서 베스트셀러 목록의 수위를 차지한 책들을 따져봐도 상당 부분 '자기 계발'이란 이름으로 분류되는 서적들이 차지하고 있다.

『성공하는 사람들의 7가지 습관』『아침형 인간』『성공학의 역사』『칭찬은 고래도 춤추게 한다』『미움받을 용기』『누가 내 치즈를 옮겼을

19 에릭 부스, 강주헌 옮김, 『일상, 그 매혹적인 예술』, 에코의서재, 2009, 16~35쪽.

까?』『셀프혁명』 등 끝도 없다. 자기 계발은 출판을 넘어 '프랭클린 플래
너' 같은 시스템 다이어리, 일정 및 시간 관리 소프트웨어, 인맥 관리 도
구나 목표 관리 마인드맵에서 나아가 자기 계발 심리 상품으로 이어진
다. 'MBTI'나 '에니어그램'은 선풍적인 인기를 끌었고 '초월 명상'으로 발
전한다. 이제 자기 계발은 자신을 '능력 있는 주체'로 만들어주는 종합적
인 문화적 실천, 그것을 위한 미시적 테크놀로지의 종합 패키지로 포장
되어 불타나게 팔려나가고 있다. 신자유주의 '자기 계발'은 푸코가 말하
는 '자기 배려'와 다른 것인가?

> "우리는 지금 다른 사람의 명령에 따라 움직이는 종속적 주체에서
> 자신의 욕망에 따라 움직일 수 있는 자유로운 사람으로 일상을 꾸
> 려갈 수 있는 위대한 전기를 맞고 있다. 실업은 일자리를 갖지 못한
> 상태가 아니다. 진정한 실업은 인생을 살면서, 하고 싶고 잘할 수 있
> 는 일을 발견하지 못한 것이라는 점을 잊지 말아야 한다. 지금 필요
> 한 것은 자기에게 되돌아오는 것이다. 하고 싶은 일이 무엇인가? 그
> 것을 선택하는 것이다. 그것에 자신을 전부 내주어야 한다. 인생을
> 모두 걸어보는 것이다. 최고의 전문가는 자신의 내적인 욕망을 따르
> 는 사람이다. 전문가의 길은 학벌과 경력에 관계없이 누구에게나 열
> 려있다. 그러나 아무나 될 수 있는 것은 아니다. 자신이 하고 싶어
> 하는 일에 시간과 정열을 쏟아붓는 사람만이 그 자리에 있을 수 있
> 다. 당신이 스스로 구원할 수 있는 것은 바로 전문가의 시각으로 일
> 상을 재구성할 수 있는 능력에 있다. 이것을 가치라고 부르며 21세
> 기의 자본주의는 이것이야말로 부를 재분배할 수 있는 최대의 생산
> 요소라 부르고 있다."[20]

20 구본형, 『익숙한 것과의 결별: 대량 실업시대의 자기 혁명』, 생각의나무, 1998, 38쪽 및 구본형,

한국 사회에서 1990년대 중반 이후 지금까지도 자기 계발 분야의 한국판 '구루'로 추앙받고 있는 두 사람이 있다. 구본형과 공병호는 각기 스스로를 1인 기업가라 부르며 자신의 이름을 딴, 브랜드화한 자기 계발 테크닉을 상품으로 쏟아내며 사회 담론을 주도해왔다. 이런 자기 계발론에 대한 본격적인 분석은 서동진의 『자유의 의지, 자기 계발의 의지』라는 책을 통해 제기됐다. 저자는 지난 20년간 한국 자본주의가 시도했던 장기적 구조 조정의 과정은 곧 주체성의 구조 조정 과정이었으며, 한국 자본주의를 재편하는 과정은 또한 자본주의적 주체성을 재편하는 과정이었음을 보여주려 했다고 말한다.[21] 이 과정은 세 가지 주체성의 형태가 서로 공명하고 교차한다. 자본에 의한 구조 조정이란 이름으로 진행된 새로운 '일하는 주체 만들기' 기획, 국가가 추진한 새로운 '시민 형성' 프로그램, 그리고 자유로운 삶을 열망하는 개인들이 추구했던 자기 주체화의 행위들이 생산되는 과정을 일컫는다.

하지만 저자가 주장하고 싶었던 것은 '더 많은 자유에 대한 요구'라는 점이다. 자기 계발하는 주체는 자유를 향한 욕망을 따라 형성되었다는 것이다. 그러나 정작 저자 스스로는 '우울하다.'[22]

"한국의 민주화는 민주화 운동이 가졌던 자유화의 꿈이 자본 자유화의 꿈과 유착하며 이뤄진 과정입니다. 반공·훈육 사회로부터 탈피라는 민주화 세력의 정치·문화적 프로그램은 선단식 경영을 통한 '회장님 족벌 운영 체제'를 넘어 기업을 유연화하자고 했던 자본이 가진 자유의 꿈과 묘하게 겹쳤습니다. 그래서 진보 세력이 갈팡질팡했고, 지금도 그렇습니다"라며 일종의 반성문 차원에서 이 책을 썼다고 고백했다.

『낯선 곳에서의 아침: 나를 바꾸는 7일간의 여행』, 생각의나무, 1999, 197~201쪽을 재구성.
21 서동진, 『자유의 의지, 자기 계발의 의지』, 돌베개, 2009, 371~372쪽.
22 손제민, 「한국 신자유주의가 낳은 '자기 계발 시민'」, 『경향신문』, 2009. 12. 2.

이에 대해 송인혁은 『당대비평』 'ONLINE 당비의 생각'에 실린 서평에서 "그래서 독자도 우울하다"고 말한다. 후속 연구들이 자기 계발하는 주체의 다른 면모로 '우울증을 앓는 주체'에 주목하고 있는 것은 우연이 아니라는 것이다. 급증하는 정신과 치료(이제 정신과는 더 이상 의대 비인기 전공이 아니다)나 각종 심신 클리닉, 온갖 테라피의 홍수는 자기 계발하는 주체가 모종의 불안을 감추고 있는 은둔형 외톨이가 아닐까 의심하게 한다.[23] 자기 계발 담론으로부터 '내가 아닌 내가 되라는 명령'을 듣는 주체의 반응은 그래서 우울하다.

그렇다면 신자유주의가 말하는 '자유'는 진정한 자유가 아닌 것인가? 푸코는 『생명관리정치의 탄생』에서 세 유형의 자유주의를 거론한다. 자유주의의 특징이 '통치의 허약성'과 시장이라는 것이다. 18세기부터 오늘날까지 자유주의는 '어떻게 과도하게 개입하지 않을 것인가?'와 '어떻게 간소하게 통치할 수 있을 것인가?'였다. 이 간소성의 문제가 바로 개인들에게 최대한으로 자유로운 장을 마련해주려는 자유주의의 문제인 것이다.

그런데 오늘날 신자유주의의 아버지로 불리는 하이에크(Friedrich Hayek)는 1970년대 서구 자본주의의 경기 침체 속에서 자유시장경제의 작동 원리를 기존 '자유주의'의 비판과 함께 새롭게 정립함으로써 1974년 노벨경제학상을 수상하고, 1980년대 영국의 대처리즘과 미국 레이거노믹스의 사상적 기반을 만들었다. 하이에크는 자유주의를 단순히 통치의 기술적 대안으로만 제시해서는 안 된다며 자유주의적 유토피아를 실현할 '살아 있는 자유주의'를 요구했다. 즉 지금껏 사회주의가 독점해온 유토피아의 이념을 자유주의도 만들어내야 한다고 주

23 송인혁, 「사유하지 못하는 자유, 창조하지 못하는 계발」, 『당대비평』, 'ONLINE 당비의 생각', 2010. 2. 11. http://dangbi.tistory.com/47

장했다.[24]

기존의 자유주의적 통치술을 비판하는 하이에크에게 있어서 '효과적인 경쟁'은 개인 활동을 조정해 사회를 조직화하는 것을 의미하며 다음과 같은 양상으로 드러난다. 첫째, 경쟁은 '자유방임'을 통해 시장에서 자생적으로 발생하는 것이 아니라, 시장에 개입해 인위적으로 조장해야 한다. 둘째, 완전 고용이라는 케인즈주의적 목표를 포기하고 저렴한 노동력 생산과 고용 조정을 위해 파견 노동이나 기간제 고용 등 비정규직을 양산함으로써 노동의 '유연성'을 적극 조장한다. 셋째, 사회 보장 등의 수단을 통해 구매력을 유지시키고자 했던 케인즈주의 복지국가의 소득 재분배 통치술은 완전히 무시되고, '사회 정책의 개인화'가 추진된다.

여기서 매우 중요한 문제가 등장하는데, 바로 노동하는 주체에게 일어난 변화다. 신자유주의가 서구 자본주의에서 전면 등장하게 된 것은 1967~1973년의 경제 위기로부터다. 이 시기의 경제 위기는 미국 달러 기축 체제(브레튼우즈 체제) 붕괴[25]로 비롯된 포디즘·케인즈주의 생산 방식에서 유연적 생산·축적 방식으로의 전환을 의미했다. 이제 더이상 대량생산 체계의 '공식적 노동자'에게 복지와 고용 안정화의 떡고물을 나눠줄 여력이 없었다. 더 큰 곤란은 그 전까지 노동으로 간주되지 않아 임금을 지급할 필요가 없었던 인구 절반의 여성 노동(가사 노동, 돌봄 노동 등), 학생 노동, 실업자의 구직 노동과 재교육 노동의 당사자들

24 미셸 푸코, 오트르망 옮김, 『생명관리정치의 탄생』, 난장, 2012, 263~306쪽.
25 1929년 대공황의 여파로 19세기 이후 유지되어온 국제 금본위 제도가 붕괴된 후 1944년 7월 1일 미국 뉴햄프셔의 브레튼우즈에서 연합국 44개를 주축으로 한 통화금융회의가 개최되어, 세계 경제의 대팽창기를 맞이하는 '브레튼우즈 체제(미국 달러기축 고정환율제)'를 열게 된다. 이 체제는 기축 통화국인 미국의 국제수지 상태가 국제 유동성 수준을 결정할 수밖에 없는 문제점을 안고 출발했다. 결국 미국의 만성적인 국제수지 적자 누증으로 인한 여러 차례에 걸친 국제통화위기가 1967년을 기점으로 증폭되기 시작하여, 1973년의 OPEC 오일 쇼크에 이르는 기간 속에서 '브레튼우즈 체제'는 붕괴되고 만다.

이 '공식적 노동자'들과 연대하여 기존의 노동 체제에 대한 대중적 거부 운동을 일으킨 것이다. 역사는 이를 '68혁명'이라 부른다.

　이제까지 경제학은 토지·자본·노동이라는 상품 생산의 세 요소 중에서 노동을 분석 대상으로 삼지 않았다. 노동을 분석한 마르크스(Karl Marx)조차도 시간에 의해 측정되는 양적인 노동 개념에 머무른다. 자본주의 이윤이 실제의 총노동 시간(생산된 총가치)과 노동력의 재생산 시간(임금을 통해 노동자에게 주어지는 필요 노동의 가치)의 착취를 통해 실현된다고 보는 것이다. 여기서 신자유주의자들은 인적 자본론에서 분석하는 '노동의 질'에 주목한다. 인적 자본론의 경제 분석은 생산 과정의 분석이 아니라 '인간 행동을 연구하는 것'이다. 이제 경제학은 노동자가 갖고 있는 자원으로서 노동의 '질적 차이'에서 문제를 출발시키고, 개개의 노동자가 합리적으로 선택하는 '전략'에 따라 나타나는 경제적 효과를 분석하게 된다. 이제 노동은 '인적 자본'이 된다. 자기 자신의 신체, 자신의 노동, 자신의 삶을 자본으로 파악하고 그것을 수익성 있게 관리하는 '기업가 주체성'이 신자유주의의 통치 테크놀로지로 등장한다.[26] 푸코는 이를 '경제인간'이라고 이름 붙였다.

　68혁명은 기존의 생산 시스템에 대한 전면적인 부정이었다. 그러나 자본은 이러한 운동을 반대하거나 억압하기보다 그것을 새로운 통치성 구축의 동력으로 흡수하여 활용하는 전략을 택했다. 모든 사람이 각자의 주인으로서 자신의 인적 자본인 노동을 관리해야 하고, 또 그것을 개량하고 증대하여 경쟁력을 키워야 한다는 명령이다. '경제인간'은 신자유주의에 포섭된 '노동인간'에 붙여진 이름으로, 자본주의가 노동하는 인간을 동력화하는 형태를 표현하고 있다. 푸코는 삶을 예술적 완성

26 미셸 푸코, 오트르망 옮김, 앞의 책, 301~331쪽.

으로 끌어올리는 테크놀로지를, 인식의 문제가 아니라 실천의 문제로서 자기 배려를 강조했다. 그 자기 배려의 테크놀로지가 신자유주의적 통치성의 영향을 받고 있는 수동적 테크놀로지인지, 역으로 그 통치성이 그것에 의존하고 있는 노동 대중의 잠재력의 테크놀로지인지를 주의 깊게 볼 필요가 있다. 자본은 지금도 이 테크놀로지를 축적 동력으로 흡수하기 위해 끊임없이 냉혹한 경쟁 속으로 몰아가고 있다.

삶을 예술적 작품으로 만드는 '삶의 예술'

신자유주의 '자기 계발'과 삶을 예술적 작품으로 만드는 '자기 배려'의 근본적 차이를 확인하려면 자유주의에서 말하는 '자유'의 실체를 물어야 한다. 그 질문은 근대의 원리가 무엇인가로 거슬러 올라간다. 근대는 인본주의(Humanism)로 그 문을 열었다. 인본주의는 '인간 또는 인간에 관한 것을 가장 중시하는 정신 태도'로 르네상스 이후 신 중심 세계관을 극복하는 근대성의 핵심 정신이다. 인본주의는 '인간성(Humanity)'을 숭배한다. 인간성은 개별 인간의 속성이며 개인의 자유는 더할 나위 없이 신성하다고 믿는다. 개개인의 내면은 세상에 의미를 부여하며, 모든 윤리적·정치적 권위의 원천이 된다. 이런 내면의 목소리가 지닌 자유를 침입이나 손상으로부터 보호하기 위한 계명들을 통칭하여 '인권'이라 부른다.

그런데 인간이 만든 원칙은 항상 변할 수 있고 해석하기 나름이며 신뢰하기 어렵기 때문에 인간을 초월한 권위를 끌어와야 한다. 이것이 천부인권(天賦人權)이다. 하늘이 준 인간의 권리, 이를 자연권(自然權)이라 했다. 인간이 태어나면서부터 가지고 있는 생존권·자유권·행복추구

권 등은 인간이 만들어낸 권력이나 실정법상 권리에 우선한다. 만약 권력이 자연권을 침해했을 때는 자연권상의 저항권이 있다고 본다. 프랑스혁명 등 시민혁명은 이 사상적 기반에서 출발한다. 천부인권 사상의 기초를 닦은 로크(John Locke)는 "생명, 자유, 재산은 자연권이다"라고 말했다. 여기서 '재산'이라는 매우 중요한 요소가 나온다. 신은 인간에게 두 가지 선물을 주었다. 하나는 공유지로서의 대지(자연)이고, 하나는 그것을 점유하면서 살아갈 개별 신체들이다. 로크는 "모든 사람은 자신의 인신에 대해서는 소유권을 가지고 있다. 이에 관해서는 그 사람을 제외한 어느 누구도 권리를 가지고 있지 않다"고 말한다.

개별 신체의 탄생은 '공동의 신체(공동체)'가 해체되고 근대라는 자유주의(개인주의)가 만들어지는 과정이다. 배타적 권리의 출발점은 신체다. 이 개별 신체가 바로 사유화의 기반이다. 개별 신체는 '타자 배제의 권리'의 상징이다. 그 신체를 이용하여 만들어낸 결과 역시 내가 소유할 수 있다! 즉 나의 노동의 결과는 나의 소유다. 근대에서 자연권의 지위를 획득한 '사적 소유'는 심지어 인권의 핵심인 자유와 평등보다도 더 기초적인 기본권이다. 그래서 다른 기본권들은 소유와의 관계 속에서 재정의된다. 가령 자유는 소유자들의 자유, 평등은 소유자들이 누리는 평등, 안전은 소유의 안전 같은 것이 되고 말았다. 국가는 그 '사적 소유'를 지켜주는 것이 자신의 신성한 의무가 된다.[27] 그래서 국가는 '사적 소유자'의 이익에 봉사하고, 그것을 경찰하고, 그것을 법으로 수호하는 국가가 된다.

근대는 인류가 기록을 시작하면서부터의 역사에서 최초로 '노동하는 주체'를 긍정하는 시대를 열었다. 인류에게 계급이 생긴 이후부터 근

27 고병권·이진경, 『코뮨주의 선언』, 교양인, 2007, 121~129쪽.

대 이전까지 노동은 노예와 천민의 몫이었다. 역사의 기록을 지배하는 자는 '교양'을 추구하고 누리며, '노동에 자신의 시간을 빼앗기지 않는 계층'이었다. 근대 초기의 종교 개혁가들은 "우리가 신을 따르는 일은 무엇보다도 천직(Calling)과 가족을 통해서 이루어진다. 일상의 삶이 신성한 것이다. 모든 사람은 노동하는 일상을 천직으로 여기고, 그 속에서 훌륭한 삶을 선택할 수 있다"고 주장했다. 근대에 와서 처음으로 생산하는 주체와 일상생활을 긍정했다. 이것이 어떻게 가능한 것이었을까? 그것은 바로 일신론적(一神論的) 신앙에 근거를 두고 있다. 개인의 자유롭고 신성한 본성에 대한 믿음은 자유롭고 영원한 개인의 영혼을 믿었던 전통 기독교에서 직접 물려받은 유산이다.[28] 종교 개혁이 근대의 출입구가 된 것은 너무도 자연스럽다. 종교 개혁을 통해 근대는 '노동하는 주체'를 탄생시키고, "개인적인 수익을 늘리려는 이기적 인간의 욕구는 공동체 부의 기반이다"라는 스미스(Adam Smith)의 '혁명적인 아이디어'를 과감하게 내거는 자본주의를 탄생시켰다.

그 이전까지 "탐욕이 선이다"라고 어느 공동체가 감히 말할 수 있었겠는가? 개인적 탐욕은 인류의 공동체에서 가장 경계해야 할 터부 중 하나였다. 그런데 1776년 스미스는 『국부론』에서 부와 도덕 간 전통적 대립을 부정하면서 부자에게 천국의 문을 열어주었다. "내가 부자가 되면 나만이 아니라 모두에게 이득이 된다"라고. 부자가 가장 존경받는 도덕적 인간이 되는 시대가 열린 것이다. 그런데 스미스는 반드시 전제를 달았다. "생산에 따른 이윤은 생산 증대를 위해 재투자되어야 한다"는 것이다. '자본'이란 생산에 재투자되는 돈과 재화와 자원을 말한다. 그래

28 유발 하라리, 조현욱 옮김, 이태수 감수, 『사피엔스』, 김영사, 2015, 328쪽.
 하라리는 이에 대해 "그런데 영원한 영혼과 창조주 하느님에 의지하지 않을 경우, 자유주의자로서 사피엔스 개개인이 뭐 그리 특별한지를 설명하기가 당황스러울 정도로 어려워진다"고 말한다.

서 자본주의다.[29] 그러나 현실은 스미스가 얘기한 대로 진행되질 못했다. 자본은 오히려 국가를 동원해 공정한 경쟁을 회피했고, 아니 독점할 수 있도록 돕는 자신의 '위원회'가 되도록 만들었고, '공황'으로 인해 경제 시스템을 바꿔야 할 때까지 돈을 무한대로 찍어냈다. 그래서 1929년의 '공황'은 케인즈적 계획경제 시스템(복지국가)을, 1967~1973년의 '공황'은 신자유주의 경제 시스템(작지만 강한 국가, 세계화)을 열게 만들었다.

신자유주의는 무한 경쟁으로 개인을 몰고 간다. 자기 계발은 자신의 신체력(성형하기), 자신의 정신력(학력 쌓기), 자신의 경험(경력 확대), 자신의 관계 능력(인맥 넓히기) 모두를 끝도 없이 향상시켜야 한다. 그 '경쟁'은 무엇으로부터 기인하는가? 그것은 바로 천부인권의 가장 핵심적 권리인 '사적 소유'다. 이는 앞서 말했듯이 소유는 타자의 추방과 배제를 기본 특징으로 한다. 소유자의 소유를 위협하는 것은 소유의 반대자들이 아니라, 그 소유자 자리를 탐내는 또 다른 소유자들이다. 결국 사유재산 보호는 사유재산 침해와 동일한 것이며, 앞쪽에서 소유란 뒤쪽에서 도둑질과 같다. 내가 소유하지 않으면, 나는 도둑질 당한다. 천부인권을 가진 개인 대 개인은 누가 자기 신체 외의 것을 소유할 것인가라는 경쟁 관계로 연결되어 있다. 소유는 재산만이 아니고 '정체성(동일성, Identity)'에도 똑같이 적용된다. 정신과 재능, 정체성 역시 새롭게 만들어질 수 있고, 얼마든지 처분과 박탈이 가능하기 때문이다.[30] '자유로운 개인'은 재산과 정체성을 놓고 끊임없이 경쟁해야 하는 '추방과 배제'의 게임 속에서 빠져 나올 수가 없다.

그렇다면 '자유로운 개인의 경쟁 관계'를 넘어설 대안은 무엇인가? 이것은 '재산'만이 아니라 '정체성'의 소유 문제조차 넘어서야 한다. 그

29 같은 책, 431~446쪽.
30 고병권·이진경, 앞의 책, 113~131쪽.

대안적 가능성은 '신자유주의의 공황'과 함께 모습을 서서히 드러내고 있다. '67~73 공황'으로 등장한 신자유주의는 국제 금융의 자유화(세계화), 노동의 유연화, 공기업의 민영화 등의 강력한 드라이브 정책이다. 하지만 2007년 4월 미국 2위의 서브프라임 모기지(비우량 주택담보 대출) 회사인 뉴센추리 파이낸셜이 파산 신청을 하면서 시작된 사태가 2008년 리먼 브라더스의 파산[31]을 계기로 걷잡을 수 없는 전 세계적 금융 공황을 일으키게 되면서, 신자유주의가 생명을 다해가고 있는 것 아닌가라는 생각이 자본의 중심에서 제기되게 된다. 영국 보수당의 당수 캐머런(David Cameron)의 '빅 소사이어티(Big Society)' 전략과 '사회적 경제'에 대한 관심 증폭은 그것의 작은 단면이다.[32] 여기서 '공유[재](Commons)'[33]에 관한 탁월한 연구 성과를 인정받아 2009년 노벨경제학상을 수상한 오스트롬(Elinor Ostrom) 교수를 주목할 필요가 있다.

오스트롬은 경제학의 핵심 가정들, 특히 '사람들이 자신의 이익만을 추구한다'라는 가정, '협력할 수 없다'라는 생각에 꾸준한 의문을 품

31　리먼 브라더스 파산은 미국 역사상 최대 규모의 기업 파산으로, 파산 보호를 신청할 당시 자산 규모가 6,390억 달러였다. 리먼 사태는 악성 부실 자산과 부동산 가격 하락으로 가치가 떨어지고 있는 금융 상품에 과도하게 차입하여 발생했다. 리먼 사태의 영향은 전 세계로 급속히 확산됐다.

32　2010년 출범한 보수당과 자유민주당의 연립 정부는 정부의 개입을 줄이고, 지방에 의사 결정력을 부여하고, 자생 단체나 자원봉사 또는 지역 시민단체에 권한을 부여함과 함께 사회적 책임성을 강조하는 일련의 사회개혁을 추진한다는 내용으로 '빅 소사이어티' 전략을 내세웠다. 영국 수상 캐머런의 복지 예산 대폭 삭감 정책은 이러한 기반 위에 있다. 이 정책은 그동안 영국 노동당이 추진해온 국가 주도의 복지 정책, 즉 '빅 스테이트(Big State)'가 영국을 병들게 했다고 평가하면서 등장한 보수 진영의 정책적 대안이다. 이어 보수당 정부는 2011년 '로컬리즘 액트(지역주권법, Localism Act)'라는 이름의 법률을 제정하여 지역 커뮤니티 활동에 힘을 실어줬고, 2012년 4월에는 국가가 지원하는 은행으로서는 세계 최초로 사회투자은행 '빅 소사이어티 캐피털(BSC, Big Society Capital)', 우리말로 '큰 사회 기금'을 출범시켰다. 사회적 기업이나 협동조합 등의 활동을 활성화시키는 제도다. 한국에서 2011년 이명박 정부에서 '협동조합 기본법'이 시행된 이후 정부 차원에서 적극적인 협동조합 활성화 정책을 펼치는 것도 같은 맥락이다.

33　데이비드 볼리어, 배수현 옮김,『공유인으로 사고하라』, 갈무리, 2015, 11쪽.
　　번역자는 'Commons'를 '공유[재]'로 번역하면서 "경제적 관점의 대상으로서의 '공유재'만을 의미하지 않기 때문에, 공유[재]로 통일했다. 다만 '공유지의 비극(Tragedy of the Commons)'이라는 표현에서는 예외적으로 '공유지'라고 썼다"라고 밝혔다.

어왔다. 그녀는 공동체들이 자체적으로 공유[재]에 기반한 거버넌스를 자율적으로 조직하고 협력 윤리를 만들어내는 데 성공한 수백 가지 사례를 연구했다. 그녀는 일반적인 경제학자들과는 달리 현장에 기반한 실증적 연구에 상당한 공을 들였다. 그녀는 에티오피아의 공동 지주, 아마존의 고무 채취자, 필리핀 어부를 직접 찾아가 어떻게 협력 방식을 협의했는지, 그들의 사회 체계를 지역의 생태계와 어떻게 조화시키는지를 조사했다. 이런 사례들의 수백 가지 공유[재]를 연구하고 공유[재]의 복잡성을 탐구하도록 국제적인 학자들의 모임을 주도했고, '공유[재] 디지털 도서관', '공유자원 연구를 위한 국제 협회'도 설립했다. 그러나 확실히 공유 자원과 공유 재산에 대한 연구가 경제학 분야에서 관심사로 떠오른 것은 노벨상 이후이고, 그 상은 2008년 금융 위기로 충격을 받아 시장 체제를 대체할 대안들(비시장적 형태이지만 그럼에도 불구하고 생산적이고 안정적인 지속가능한 방식들)이 많다는 점을 강조하고자 한 것은 분명하다.[34]

'Commons'라는 용어는 노르만 단어 'Commun'에서 온 것으로 추정되는데, 그것은 '함께', '묶음' 등을 뜻하는 'Com', 그리고 '선물'이라는 뜻과 '답례', 즉 의무라는 두 가지 뜻을 가진 단어 'Munis'가 결합된 것이다. 말하자면 '선물이자 의무로서의 공유[재]'는 '우리가 모두 선물을 받고 동시에 우리가 모두 책임도 갖는 세상'을 내포하고 있다.[35] 11세기를 전후해 만들어지기 시작했던 서양 중세의 자치 도시 '코뮌(Commune)'도 같은 어원이다. 크로포트킨(Pyotr Alekseyevich Kropotkin)은 생존 경쟁으로 자연과 인간의 역사를 다루는 통속적 진화론자들에 반하여 '상호 부조(Mutual Aid)'라는 개념을 통해 중세의 도

34 같은 책, 15~130쪽.
35 같은 책, 250~251쪽.

시들이 그런 점에서 상호 부조적인 방식으로 이루어진 인간관계의 중요
한 사례였다고 말한다.[36]

마르크스는 이를 발전시켜 코뮌을 '각자의 자유로운 발전이 모두의
자유로운 발전을 위한 조건이 되는 하나의 단체'라고 표현했다. 느닷없
이 나타난 '인터넷'은 CCL(Creative Commons License)이라는 저작물 이
용 허락 '공유 체계'를 통해 시장에 기반하지도, 국가에 의해 통제되지
도 않는 새로운 가상공간에서 창작적 생산을 얼마든지 가능하게 한다.
공동체를 뜻하는 'Community' 역시 한 뿌리에서 나왔다. '생활예술'의
영문 표현으로도 쓰고 있는 'Community Arts' 역시 단순히 지역공동
체 기반의 예술만이 아니라, 예술을 바라보는 새로운 태도를 전제하고
있다.

상황은 변하고 있다. 그중 '노동의 인지화'라고 부르는 노동의 성격
에서 나타난 변화는 기존의 것과는 질을 달리한다. 첫째, 노동 생산물
의 성격이 물질적인 것에서 비물질적인 것으로 변한다. 지식, 정보, 상
징, 정동(情動), 소통 등의 생산이 노동의 주요 내용이 되면서 생산물
은 비가시적이고 비물질적인 것으로 된다. 둘째, 공연 예술에서와 같
이 노동 생산물이 노동 과정 밖으로 분리되지 않는 '노동의 수행화
(Performatization)' 경향이다. 이벤트, 퍼포먼스, 몹(Mob) 등 수행적 예
술 양식의 증가, 노동 과정에서 분리된 별도의 소비 과정을 갖지 않는
교육, 의료, 관광, 보안 등의 산업화 등이 확산된다. 셋째, 노동이 거대한
인지 체제에 종속된다. 금융 자본이 지배하는 세계에서 실재와 그 상징
사이의 관계는 전도되며, 상징이 실재를 지배하게 된다. 예를 들어 금융
적 축적의 욕망은 무한한 것이고 결코 충족될 수 없다. 시황(市況)에 대

36 하승우, 『세계를 뒤흔든 상호부조론』, 그린비, 2006, 74~81쪽.

한 주시, 관찰, 비교, 분석, 결단, 결정을 반복하는 인지적이고 기호적인 체계이다. 넷째, 자본주의적 축적은 사람들의 인지적 소통망에 의존하면서, 인지적 노동을 강도 높게 확대해간다. 인지적 소통망은 고용 관계보다 더 확대되어 사회 모든 집단에 널리 확산된다. 다섯째, 노동의 인지화에 따라 자본 형태도 인지화된다. 금융 자본은 사람들을 채무자 집단으로 만들어 명령을 강제한다.[37]

이제 노동자는 '자신의 능력 자본인 자기 자신을 창조하고, 능력 자본인 자신을 투자해 임금을 받는 자'로 규정된다. 노동 과정 자체가 인지적이고 예술적인 활동을 요구한다. "더 심미적으로, 더 인지적으로, 더 특이하게……." 그래야 노동은 인정받는다. 다중[38]은 매일매일 예술가이기를 강요받고 있고, 그것에 적응하는 예술가로 단련되고 있다. 노동 과정의 미적·예술적 패러다임으로의 변화는 노동하는 사람들의 예술가화를 강제하고 재촉하고 촉진한다. 창조하지 못하는 사람에게는 임금도 없다는 것이 신경제의 논리다. 그 결과 노동하는 사람들은 실행하는 주체일 뿐만 아니라 구상하는 주체, 상상하는 주체, 기획하는 주체, 창조하는 주체가 된다. "누구나가 예술가인 시대가 열렸다!"[39]

'자기 계발'은 규율이나 시장 원리 같은 통치 원리에 순종하는 자기 통제의 주체, 즉 경제인간을 만들려는 권력 테크놀로지이다. '자기 배려'는 그런 통치 원리에 의거하지 않는 전혀 새로운 주체 방식을 창조하는, 즉 공유 인간을 만드는 삶의 테크놀로지이다. 인간의 본질은 사회적 관계들의 집합이다. 이것을 가능하게 하는 능력이란, 하고자 하는 바에 부합하게 그 개체가 다른 개체와 함께 작동하는 관계를 조성할 수 있는

37 조정환, 『예술인간의 탄생』, 갈무리, 2015, 60~62쪽.

38 안또니오 네그리·마이클 하트, 조정환 옮김, 『선언』, 갈무리, 2012, 52쪽.
　　　 "오래전에 임금 노동자 대중이 있었다. 현재는 불안정한 노동자 다중(Multitude)이 있다."

39 조정환, 앞의 책, 343~344쪽.

힘이다. 우리는 그것을 '협동'이라 부른다. 예술은 다른 개체와의 집합체를 이루며 활동하는 기술이다. 예술 활동은 개체와 개체의 리듬과 감성을 교감시키고 연결시킨다. '자기 계발'과 '자기 배려'는 현재의 노동하는 삶 속에 함께 있다. 그러나 그 원리는 근본적으로 다르다. 그것이 어느 쪽으로 기울 것인가는, 삶을 예술 작품으로 만들어가는 기술, 즉 '삶의 예술'을 생활 속에서 실제로 행하는가 아닌가에 달려 있다.

생활예술의 역사적
배경과 이론적 뒷받침

심보선, 전수환

개인의 독립성은 단순한 소비 욕망에 토대를 둔 것도,
오락과 레크리에이션 활동에 토대를 둔 것도 아니다.
더 깊은 차원에서, 그 영역은 그 자체가 목적이며
경제적 목적이 없는 행위들의 창조로 구성되어 있다.
─앙드레 고르

생활예술의 부상

우리는 '생활예술'을 소수 전문가들의 예술 활동, 또는 소위 예술계라고 불리는 특정 제도나 집단 안에서의 활동과 대비하여 '영역, 즉 일·가족·사교 등의 사적 영역에서 자기를 계발하고 표현하는 예술 활동'이라고 정의한다. 사실 생활예술이라는 용어 자체는 매우 생소하지만, 생활예술은 아주 오래전부터 존재해왔다. 이 책에서는 생활예술을 21세기에 들어와 갑자기 유행하게 된 현상이 아닌, 근대의 태동기에 근대적 삶의 핵심적인 구성 요인으로 부상하게 된 활동적 삶의 형태로 파악한다. 유희와 노동을 결합시키는 생활예술의 원형은 한국의 두레패나 백탑파의 경우에서처럼 전근대로 거슬러 올라가기도 한다.

시민들이 수동적 예술 향유자를 넘어 예술 창조의 능동적인 주체가 되고, 일상과 구별된 별도의 문화예술 공간이 존재하는 생활예술은 한국에서 전혀 새로운 개념은 아니다. 한국 역사에서도 생활예술은 늘 존재해왔다. 전통적으로 한국의 생활예술은 전문예술과 공존하면서 함께 발전해왔다. 예를 들어 전통적으로 한국의 농촌에서는 풍물놀이를 하는 예술 집단이 '뜬패'와 '두레패'로 나누어져 있었는데, 뜬패는 전문예술 집단이었고 두레패는 생활예술 집단이었다. 뜬패는 예술 활동을 직업으로 하는 프로 집단으로 전국을 돌면서 사람들이 모이는 장터를

찾아다니며 공연을 펼쳤다. 반면에 두레패는 생활예술 집단으로 노동과
예술을 늘 함께 수행했다. 즉 뜬패와 두레패는 예술 정책의 두 가지 축
인 수월성(秀越性, Excellence)의 제고와 접근성(Accessibility)의 확대를
각각 대표하면서 상호 교류를 통해 함께 발전해왔다.

한국의 전통 속에서 생활예술의 면모는 18세기에 두드러진다. 18세
기 문화예술 창조의 특징 중 하나는 '커뮤니티'의 성격이 강하며, 포괄적
인 형태의 '그룹화'가 이루어졌다는 점이다. 특히 도시 지역에서는 당파
나 사회적 처지를 불문하고 지인(知人)과 감상우(鑑賞友)로서 커뮤니티
활동을 했으며, 특히 새로운 문예를 추구하는 문인의 경우 서로를 인정
하는 지인과 감상우의 존재가 특별하다.[1] 이러한 지인과 감상우는 플로
리다(Richard Florida)가 제시한 '창조적 계층'에 해당한다. 창조적 계층
이란 미국의 창조 산업을 이끌고 있는 컴퓨터 프로그래머, 예술가, 과학
자, 교수, 연예인, 디자이너, 건축가 등을 일컫는 말이다. 미국의 경우 노
동 인구의 30퍼센트가 넘는 4,000만 명에 이르는 사람들이 창조적 계
층을 구성하고 있으며 이들은 개방성, 관용성, 자유로움을 특징으로 하
는 적극적 문화예술의 참여자들로 알려져 있다.

흔히 실학자로 통칭되기도 하는 18세기 조선 시대의 지식인들은 중
국, 일본 등과 교류하면서 새롭게 각성하고, 현실을 변화시키기 위하여
실질적인 지식을 치열하게 추구했다. 그러면서 그들은 마음 맞는 사람
들과 우정을 추구하며 자연을 감상하면서 차를 마시고, 시를 짓고, 음
악을 연주하고, 그림을 감상하는 모임을 마련했다. 따라서 그 시대에는
새로운 지식의 창조와 함께 예술 커뮤니티를 중심으로 한 생활예술 활
동이 왕성했다. 그중 대표적인 사례가 백탑파와 옥계사이다. 백탑파는

1 김정이, 「18세기 조선의 문화예술 창조자들」, 『우리 시민들의 문화예술 창조성을 어떻게 꽃피울
 것인가?』, 성남문화재단, 2008, 55쪽.

18세기에서 19세기에 걸쳐 연암 박지원을 중심으로 우정을 나누었던 커뮤니티를 일컫는 말이다. 그들은 서로의 취미 생활을 존중했으며 함께 모여 시를 짓고 그림을 그리는 등 문예 활동을 함께 했다. 옥계사는 모임 명칭대로 인왕산의 옥계에서 모였던 시인들의 모임이다. 이들은 문학에 높은 가치를 두고 이를 통한 교류에 힘썼다. 이러한 모임들은 서양의 살롱과 유사한 역할을 사회에서 수행하면서 조선의 문화를 풍요롭게 했다.

자발적인 참여를 통해 새로운 작품들을 창작했다는 것, 예술을 중심으로 사적 영역에서 네트워크를 형성했다는 것, 지역 커뮤니티를 배경으로 활동했다는 점에서 18세기의 문화예술 활동은 생활예술의 특성을 모두 포함하고 있다. 19세기 이후 이루어진 한국의 근대화와 현대화 과정에서 생활예술의 발현이 충분히 이루어지지는 않았지만, 위와 같은 역사적인 경험은 한국에서 생활예술 정책과 사업에 대한 긍정적인 시사점을 제공한다.

그럼에도 근대의 예술 제도는 생활예술을 소위 아마추어 예술, 비전문가의 예술로 치부하며 등한시해왔다. 자본주의 사회의 불평등이 문화예술의 불평등으로 이어졌기 때문이다. 소위 고급예술, 전문가 중심의 예술은 엘리트 예술가들을 배출하는 예술학교를 제도화했다. 동시에 미학 이론은 예술과 예술이 아닌 것들을 구별 짓고, 좋은 예술을 비평하고 나쁜 예술을 배제하는 지적 검열 장치로 작동했다. 특히 모더니즘 이론은 '예술의 자율성'이라는 기치 하에 예술을 일상생활로부터 분리된 특수한 활동으로 정의했고, 따라서 예술에 접근하고 이해하고 창작하는 사람은 특별한 재능과 안목을 지닌 사람들로 국한되었다. 또한 예술교육을 받고 예술을 감상할 수 있는 능력과 자원을 가진 사람들만이 출입할 수 있는 미술관, 박물관, 공연장이 설립되었고, 이러한 기관들은

비록 대중을 위한 프로그램을 실시하긴 했으나 대부분 형식적인 서비스에 그쳤으며 그 역시 매우 계몽주의적인 태도로 이루어졌다. 즉 예술에 무지한 사람을 계도시키겠다는 태도가 예술교육 프로그램의 주조를 이루어온 것이다.

그리하여 예술은 예술가들과 비평가, 그리고 이들을 후원하고 지지하는 패트런 역할을 하는 예술기관 및 상층 계급 구성원들에 의해 유지되어왔다. 결국 예술은 소수 사회 집단의 전유물이었으며 나아가 하나의 공고한 제도로서 일상생활의 영역으로부터 분리되어 존재했다. 결국 현대의 전문예술은 자본주의사회에서 이윤을 창출하는 문화산업(Cultural Industry), 또는 고급예술이라는 신성화된 영역으로 자리하면서 일상생활과 유리되어왔다. 산업화된 예술은 일반적 상품 시장과는 구분되는 또 다른 시장을 형성한다. 예술 시장은 차별적인 상품 가치, 그 가치를 평가하는 특정한 기준, 그 기준을 정당화하며 (예술)상품을 생산하고 소비하는 행위자들의 경쟁적 활동으로 이루어지는 고유한 경제 논리에 의해 구성되는 것이다. 사회학자 부르디외(Pierre Bourdieu)는 이를 '상징 경제'라고 부른다. 이러한 예술의 상징 경제가 대규모화, 제도화되면서 전문가주의와 엘리트주의에 젖어들고 이에 따라 예술이 사회 구성원들의 안녕과 유대에 미치는 긍정적 관계 설정은 오히려 난망해졌다.

그러나 다음과 같은 현대사회의 구조적 변동과 삶의 변화는 생활예술이 부각되게 만들었다. 첫째, 20세기 후반과 21세기 초반에 이르러 교육받은 시민 계층이 확대됨에 따라 소수 사회 집단의 전유물이었던 문화자본이 민주화되고 예술 향유 계층이 일반 시민으로까지 확대되면서 점차 예술 제도가 대중화되었다. 예술에 대한 공식적 인식 자체가 변화하게 된 것이다. 과거에 예술은 비공식적으로는 누구나 접근 가능하

고 향유 가능했지만, 공식적으로는 특정 계층과 엘리트만이 그 정수를 이해하는 것으로 인식되었다. 그러나 최근의 여러 조사는 예술에 대한 달라진 '여론'을 보여준다. 이제 예술은 점점 누구나 즐길 수 있고 누구나 참여할 수 있는 활동으로 인식되고 있다. 이에 따라 고급예술은 더 이상 단순한 립서비스나 계몽주의적 태도로 대중을 대할 수 없게 되었고, 많은 예술 기관이 대중의 참여에 의존하며 대중의 구미에 맞는 프로그램을 개발한다.

그러나 기존 예술 기관들의 소위 '대중화' 시도는 종종 상업화로 흐르는 경향이 강하다. 대중들이 널리 알고 있는 레퍼토리를 중심으로 프로그램을 짜는 소위 '블록버스터 전시'나 예술 작품을 재가공하여 저렴하게 구매하고 가볍게 즐길 만한 콘텐츠로 바꾸는 것이 그러한 예들이다. 그러나 실상 일반 대중은 전문예술 기관에 의존하지 않고 생활공간에서 예술을 학습하고 숙련하는 생활예술 활동을, 특히 동호회를 중심으로 활발히 전개하고 있다. 이들은 고급 예술의 레퍼토리에 충실하되 생활의 터전에 뿌리를 내리고 활동을 이어간다.

둘째, 현대사회의 급격한 사회적 변화와 그로 인해 발생하는 문제들, 예를 들어 노동 소외와 실업에 대한 불안으로 인한 스트레스, 각종 사회적 강압으로부터 발생하는 문제를 해결하는 매개체로서 생활예술이 갖는 가치와 효용이 적극적으로 인식되고 있다. 노동이론가 고르(Andre Gorz)는 다음과 같이 말한다.

'자유'는 근본적으로, 각 개인이 모든 사회적 압력과 의무로부터 피해 사적 삶을 영위할 공간을 만들 수 있는 가능성을 의미한다. 이 공간은 특히 가족적인 생활을 영위하는 곳, 개인 소유의 집, 야채를 심을 수 있는 정원, 작은 작업을 할 수 있는 아틀리에, 보트, 별장,

골동품을 모아둔 공간, 음악 감상실, 편안히 식사할 수 있는 곳, 운동 장소, 연인과 함께 머무를 수 있는 공간 등이 될 것이다. 과거에 비해 각 개인이 노동으로부터 덜한 만족감을 경험하는 대신 사회적으로 받는 압력은 더 크기 때문에 이런 공간이 그들의 삶에서 더 큰 중요성을 갖는다. 이런 공간은 이윤 창출의 원칙, 공격성, 경쟁, 위계적 훈련 등의 규칙에 지배되는 세상에 대항해 정복한(또는 정복해야 할) 독립성의 공간을 상징한다. (……) 개인적 독립성의 영역은 단순한 소비 욕망들에 토대를 둔 것도, 오락과 레크리에이션 활동들에 토대를 둔 것도 아니다. 더 깊은 차원에서, 그 영역은 그 자체가 목적이며 경제적 목적이 없는 행위들, 곧 다른 사람들과의 커뮤니케이션, 재능, 미학적 창조와 만족감, 생활의 창조와 재창조, 애정, 육체적·감각적·지적 능력의 충분한 실현, 상업적 성격이 없는 이용 가치(타인들과 함께 사용할 수 있는 물건이나 서비스)의 창조로 구성되어 있다.[2]

즉 생활예술은 불안과 스트레스가 고조되는 현대사회의 구성원들에게 개인적 독립성, 능동적인 창조성, 자율적인 커뮤니케이션의 영역을 제공하게 되는 것이다.

셋째, 웹 2.0과 같은 상호적 매체 기술의 발달로 사용자의 위상이 높아지고 있다. 최근의 생활예술은 특히 온라인 공간에서 활발히 이루어진다. 동호회들은 거의 대부분 온라인 카페를 통해 회원 모집과 정보 공유 등의 기능을 수행하고 있다. 나아가 접근 및 사용이 용이한 소프트웨어들은 사용자들로 하여금 누구나 콘텐츠를 창작할 수 있도록 허

2 앙드레 고르, 이현웅 옮김, 『프롤레타리아여 안녕』, 생각의나무, 2011.

락한다. UCC(User Created Contents)나 UGC(User Generated Contents) 가 그 대표적인 예이다. 누구나 기술을 사용하여 콘텐츠를 제작할 수 있는 미디어 리터러시(Media Literacy)의 증가는 생활예술이 가지는 커뮤니케이션, 공동체 형성, 자율적 공간 확보 등의 잠재력을 가상공간으로까지 확장시키고 있다.

이러한 변화 속에서 일상생활을 기반으로 펼쳐지는 생활예술은 다음의 두 가지 중요성으로 인해 주목받는다고 이해할 수 있다. 우선 예술가와 관객, 창작과 소비의 오랜 경계가 교차하고 흐려지는 영역에서 자발적이고 자율적인 새로운 형태로 활성화된 예술활동이다. 또한 다른 한편으로는 이러한 활동이 현대사회가 야기하는 문제들(공동체의 파괴, 소외감, 불안감 등)에 대한 해결책을 제시한다고 보는 것이다. 요컨대 생활예술은 감성적이고 창조적인 활동인 동시에 사회 구성원들의 일상적 삶의 질과 공동체적 유대, 집합적 복지에 긍정적으로 기여하고 있다는 것이다.

지금까지 예술에 대한 연구는 대부분 전문예술의 영역, 혹은 고급예술 기관 및 제도에 관한 것이 큰 비중을 차지해왔다. 이에 따라 예술과 사회 사이의 관계 설정은 전통적으로 대략 두 가지 방향에서 탐구되어왔다. 미학 혹은 인문학에서는 예술이 사회 구조를 어떻게 반영, 혹은 성찰하는가라는 비평적 문제틀에서 예술과 사회의 관계를 검토해왔으며, 사회과학에서는 예술을 하나의 산업 혹은 상품으로 보고 예술의 고유한 생산 및 소비 과정을 밝히고 그것이 사회 구조와 어떻게 연관되는지를 파악하는 데 노력을 기울여왔다. 이러한 관점들은 예술을 일상생활과 분리된 특화된 영역 및 활동으로 가정하고 예술과 사회의 관계에 주목한다. 하지만 오히려 예술의 전문화 및 제도화, 일상생활과의 분리를 비판적으로 바라볼 필요가 있다. 바로 그런 이유로 현대사회의 변동

과정에서 부상하고 있는 생활예술의 잠재성과 역동성에 주목해야 하는 것이다.

우리는 생활예술이라는 개념과 사례를 밝히기 위해 산업화되고 전문화된 고급예술 영역 외부의 일상생활 영역, 혹은 고급예술이 일상생활의 영역 내부에서 새롭게 전유되는 지점에 주목하고자 한다. 시민·주민이 주체가 되는 생활예술은 활동적 삶의 형태로 기존 예술 제도의 분리를 문제 삼고 예술을 삶과 다시금 연결시키려 한다. 이 연결은 예술을 단순히 도구화하는 것과는 무관하다. 생활예술은 하나의 고유한 삶의 자원으로 사회 구성원 누구에게나 주체적 조직(Self Organization), 주체적 결정(Self Determination)과 주체적 표현(Self Expression)의 기회와 역량을 제공한다.

근대사회의 일상생활과 생활예술

생활예술을 단순하게 정의하면 '시민 혹은 주민이 자신이 살고 있는 일상생활 속에서 주체적으로 수행하는 예술적 활동'이라 할 수 있다. 그런데 생활예술을 더 엄밀히 정의하기 위해서는 "왜 생활이 그토록 중요한가? 그리고 생활 속에서의 예술이란 무엇인가?"라는 질문에 답해야 할 것이다.

정치철학자 테일러(Charles Taylor)에 따르면 근대의 사회적 진화에 있어 가장 중요한 요인은 바로 '일상생활의 긍정'이다.[3] 전통 사회에서 사적인 삶은 언제나 신성성과 같은 도덕적 규범이나 사회적 위계와 같은

3 찰스 테일러, 이상길 옮김, 『근대의 사회적 상상』, 이음, 2001, 160쪽.

질서의 하위 구조로 취급되었다. 그러나 개인의 행복과 권리가 강조되는 근대사회에 이르러 삶의 의미는 신학적인 차원에서 인간적인 차원으로 옮겨간다. 이제 우리는 영웅의 고귀하고 위대한 삶을 참조하지 않는다. 우리는 평범한 삶 속에서 자기를 실현하고 행복을 구현하려고 한다. 그리고 그 결과, 사회는 더 이상 신분과 신성의 원칙에 따라 위에서 아래로 위계적으로 조직되지 않는다. 일상생활을 근거로 하는 새로운 결사체들이 수평적인 방식으로 조직되고 근대사회는 이러한 결사체들의 집합(이익 집단, 직업 집단 등)으로 이루어지게 된다. 소위 동호회(Clubs)는 이러한 근대적 결사체의 한 유형이라고 볼 수 있다. 사회학자 퍼트넘(Robert D. Putnam)은 특히 동호회에 주목하면서 역사적으로 동호회가 지역공동체의 근간이자 민주주의의 근간이었다고 주장한다.

그런데 이 일상생활에 대한 긍정은 단순히 의미와 가치의 원천이 공적 영역에서 사적 영역으로 옮겨졌다는 사실만을 가리키지 않는다. 물리적인 자리 옮김뿐만 아니라 심리적이고 주관적인 차원에서 매우 본질적인 변화가 수반되기 때문이다. 사회학자 하버마스(Jurgen Habermas)에 따르면 일상생활의 긍정이라는 배경 속에서 주관성(Subjectivity)과 내면성(Inwardness)을 강조하는 맥락이 부상했다. 특히 18세기에 소위 '감성 혁명'의 결과로 나타난 '감정에 대한 숭상'이라는 성향을 주목하지 않을 수 없다. 이러한 성향이 사회 속에 확산됨에 따라 "순수하고 고상한, 혹은 고양된 감정들의 경험이 새롭게 중시되었다."[4] 요컨대 일상생활의 긍정이라는 맥락은 감정의 긍정이라는 맥락과 함께 형성되었던 것이다.

예술, 그중에서도 문학은 이 감정에 대한 숭상이라는 근대적 성향

4 같은 책, 163쪽.

을 전파한 가장 중요한 매체였다. 18세기 사람들은 루소(Jean Jacques Rousseau)의 『쥘리, 또는 누벨 엘로이즈』 같은 서간 소설을 읽으면서 주인공의 슬픔과 기쁨에 공명하고 누구나 내밀한 감정을 가지고 있다는 사실을 학습하게 되었다. 사회학자 헌트(Lynn Hunt)는 "본래 인권이라는 정치적 개념은 매우 추상적이었는데 18세기의 소설들을 읽으면서 사람들이 인권을 실체적이고 감정적인 내면의 자질로 '체험'하게 됐고 이에 인권 개념이 더 넓게 확산될 수 있었다"고 주장한다. 일상생활의 긍정과 함께 부상한 감정의 긍정은 무엇보다 예술에 의해 가능했던 것이다.

18세기에 바로 이러한 개인의 감성적 체험이라는 견지에서 예술을 인식하고 성찰하는 역할은 소위 미학(Aesthetic)이라는 담론이 담당하기 시작했다. 이로써 예술은 과거처럼 종교적 질서나 이데아적인 진리의 표현이 아니라 개인의 "내밀한 영역을 풍요롭게 해주는 미학적 향유의 대상"[5]으로 이해되기 시작한다. 따라서 미학은 예술론이기에 앞서 감성론이었다. 미학은 일상생활의 긍정이라는 근대적 맥락에서 부상하는 개인적 주관성의 영역, 특히 내밀한 감정으로서의 감성을 조명하는 담론이었던 것이다.

그런데 일반적으로 '감성 혁명'이라고 불리는 이 변화는 단순히 개개인의 차원에서 벌어지는 주관성의 부상에 그치지 않았다. 그것은 무엇보다 예술적 실천에 중요한 변화를 가져왔다. 전근대에 예술은 예술가라 불리는 재능 있는 소수의 직업적 엘리트들이 독점하는 활동이었다. 예술적 재현의 대상 또한 특정 영역에 국한되어 있었다. 이러한 전통적 예술관은 아리스토텔레스(Aristoteles)의 『시학』이 제시하는 올바른 재현의 규율에 잘 표현되어 있다. 아리스토텔레스는 시(詩)가 공동체

5 같은 책, 164쪽.

에 모범이 되는 영웅의 인생을 재현해야 하며, 일관된 방식으로 재현해야 한다고 말했다. 주인공은 선하고 위대한 행동을 수행하는 존재로 표상되어야 하고, 그의 삶은 많은 사람에게 귀감이 될 수 있도록 '그럴 듯하게' 형상화되어야 한다. 하지만 근대사회의 감성 혁명은 이러한 영웅 중심, 일관성 중심의 재현 방식을 거스른다. 감성 혁명에 의해 모든 개인이 자신들의 삶을 감성적으로 표현할 수 있는 역량을 가지게 된 근대사회에서 예술을 둘러싼 분할과 규칙, 즉 소수의 예술가가 특정 방식으로 예술적 실천을 수행해야 한다는 원칙은 위협에 처하게 된다. 랑시에르(Jacques Rancière)는 근대의 글쓰기를 과거의 문자 체제를 위협하는 '민주주의적 글쓰기'라고 정의하면서 다음과 같이 말한다.

> (민주주의적 글쓰기의) 말 많은 침묵은 말로 행동하는 인간들과 괴로워하고 소란스런 목소리의 인간들, 행동하는 인간들과 단순히 살아갈 뿐인 인간들 간의 구분을 폐기한다. 글쓰기의 민주주의는 소설 속 영웅들의 삶을 전유한다든지, 스스로 작가가 된다든지, 또는 공동 관심사에 대한 토론에 몸소 참여하는 것 등을 통해 각자가 자기 몫을 챙길 수 있는 자유로운 문자 체제이다. 이는 (……) 말의 행위, 이 행위가 형태를 만드는 세계와 이 세계를 채우고 있는 인민들의 역량들 간의 새로운 관계, 새로운 감성의 분할과 관계된다.[6]

이제 근대의 예술은 특정 소수의 특정한 기예가 아니다. 그것은 말할 수 없는 자와 말할 수 있는 자의 구별, 올바른 재현과 올바르지 않은 재현 사이의 구별을 위협한다. 근대의 민주주의적 예술을 통해 이제 누

6　자크 랑시에르, 유재홍 옮김, 『문학의 정치』, 인간사랑, 2009, 27~28쪽.

구나 예술가가 될 수 있으며, 자신의 감성적 역량을 가지고 공적 토론에 참여할 수 있게 된다.

우리는 이와 같은 맥락으로 예술동호회에 주목하고자 한다. 예술동호회는 근대사회의 두 가지 혁명의 결합체라고 볼 수 있다. 첫째는 사회 조직의 혁명, 즉 수평적 결사체의 조직으로 사회 구성이 변화한 것이며, 둘째는 감성 혁명, 즉 누구나 자유롭게 자신의 감성을 표현하고 이를 통해 공적 토론에 참여할 수 있게 된 것이다. 따라서 예술동호회는 자신의 주관성을 자유롭게 표현할 수 있는 감성과 자유롭고 평등한 시민·주민으로서의 덕목 모두를 교육시킨다. 예술동호회는 주체적인 조직과 결정, 표현의 원칙에 따라 직장이나 마을, 종교와 같은 일상생활을 근거로 결성되므로 예술과 정치, 예술과 경제, 예술과 사회를 자연스럽게 결합시켰다. 예를 들어 퍼트넘은 미국의 독서회를 예로 들어 지적인 자기 계발과 공동체 구성원으로서의 덕목 육성은 서로 모순된 것이 아니었다고 주장한다.

> 남북전쟁 이후 70년 동안 '독서회'의 참여자들은 지적 '자기 계발'에 노력을 기울였으나, 독서회는 또한 자기 표현, 돈독한 우정, 그리고 후일 세대가 '의식화'라고 부르는 것들도 장려했다. 이들의 활동 초점은 지적 탐구에서부터 사회, 정치 개혁을 북돋는 운동의 일환으로서 지역공동체 봉사와 시민의식의 향상으로까지 점차 확대되었다.[7]

상기한 사례를 통해 예술동호회를 통해 생활예술이 시민·주민이

7 로버트 D. 퍼트넘, 정승현 옮김, 『나 홀로 볼링』, 페이퍼로드, 2009, 243쪽.

생활 속에서 주체적으로 수행하는 예술 활동이라는 정의를 한 걸음 더 심화시켜 정의할 수 있다. 즉 생활예술이란 근대사회에 일상생활이 주요한 삶의 무대로 부상하면서 정립된 주체적 조직, 주체적 결정과 주체적 표현의 원칙을 구현하는 활동적 삶의 형태인 것이다. 이때 예술동호회는 생활예술의 주요 사례로서 우리에게 제시된다. 물론 모든 예술동호회가 '주체적 조직, 주체적 결정, 주체적 표현'이라는 이상을 구현하고 있는 것은 아니다.

　한 연구에 의하면 예술동호회는 그 유형이 매우 다양한데, 어떤 동호회는 사회적 사교에 치중하고 어떤 동호회는 예술적인 기예의 습득에 치중하며 어떤 동호회는 매우 폐쇄적이고 어떤 동호회는 매우 개방적이다.[8] 또한 예술동호회만이 생활예술의 대표적 사례라고 볼 수는 없다. 일상생활을 근거로 한 사회적 네트워크의 결성과 그것을 통해 발현되는 창조성은 반드시 예술동호회라는 형태만을 띠지는 않는다. 예를 들어 생활예술은 특정 지역의 공동체적 활동 속에서 나타날 수도 있다. 혹은 기업 조직 문화의 일부로 나타날 수도 있다.

생활예술을 뒷받침하는 이론들

부르디외의 문화자본 이론

　근대사회의 등장과 그로 인한 일상생활의 부상, 그리고 그 안에서 주체적 조직, 주체적 결정, 주체적 표현이라는 원칙이 작동되면서 생활예술은 확산되었다. 그러나 생활예술은 학술적인 담론이나 사회적 상상

8　강윤주·심보선, 「참여형 문화예술활동의 유형 및 사회적 기능 분석: 성남시 문화클럽의 사례를 중심으로」, 『경제와 사회』 97호, 비판사회학회, 2010.

력을 사로잡지 못했다. 이 연구에서는 앞서 감성론으로서의 미학이 일상생활에서 감성적 활동으로서의 예술을 조명하는 담론이었다고 주장한 바 있다. 그러나 예술을 활동적 삶이 아니라 관조적이고 명상적인 행위로 대체하고, 일상생활과 유리된 소수 재능 있는 자들의 소유물로 명명한 것 또한 미학이었다.

특히 칸트(Immanuel Kant)의 미학은 '무관심성(Disinterestedness)'이라는 개념을 통해 예술을 일상생활의 이해 관심(Interest)과 무관한 무목적적인 미적 판단이라고 명명했다. 또한 칸트에 따르면 예술은 학습되거나 모방될 수 없는 재능, 즉 천재의 산물로 자연에 의해 선택된 소수에게만 허락되는 것이다. 또한 예술과 사회는 부정적인 방식으로 관계를 맺는다. 예술은 경제나 정치, 도덕, 종교, 일상생활로 환원될 수 없는 특별한 지위를 가지며 그러한 사회적 활동들이 요구하는 규칙과 윤리를 초월하는 고유한 논리를 갖게 된다.

부르디외는 칸트 미학에서 예술과 사회가 관계를 맺는 '무관심성'이라는 키워드를 사회학적으로 비판하며 설명한다. 그는 예술이 경제나 정치, 도덕, 종교, 일상생활로부터 무관심하게 거리를 두는 자율성을 갖는 것은 예술 작품이나 예술가에게 내재한 초월적 속성이 아니라, 예술이 생산되고 유통되는 사회적 공간의 속성에서 기인한다고 말한다. 그는 이것을 '자율적 예술장(Field)'의 속성이라고 부른다. 부르디외는 자율적 예술장의 형성을 다양한 예술적 행위자들 사이의 경쟁과 정당성 투쟁의 결과로 본다. 부르디외는 19세기 프랑스의 '예술을 위한 예술' 형성을 분석하면서 예술 생산을 사회적 과정의 산물로 이해한다. 부르디외의 예술사회학은 예술계 내부의 사회관계에만 국한되지 않는다. 그는 '문화자본'이라는 개념을 도입함으로써 예술계, 즉 예술 행위자들 사이의 관계망을 넘어서 보다 광범한 사회관계에서 예술이 효용과 가치를

가진다고 본다.

그에 따르면 문화자본이란 행위자가 문화예술적 약호를 해독할 수 있는 능력으로(취향이 그 대표적 예이다) 교육에 의해 계급적으로 불평등하게 분배된다. 신분, 교육, 소득 등에 의해 취득되고 체화되는 예술 작품에 대한 이해 능력으로서 문화자본이 갖는 가장 중요한 효과는 바로 '구별(Distinction)'이다. 취향의 구별 효과는 미시적 수준에서는 개인이 타자보다 우월함을 상징적으로 입증한다. 즉 아무나 예술을 이해할 수 없으며, 예술을 이해할 수 있는 사람은 우월감을, 예술을 이해할 수 없는 사람은 열등감을 느끼게 되는 것이다. 그리고 이러한 심리적 성향과 태도는 계급적 서열에 따라 분포되고 강화됨으로써 거시적인 계급 구조의 재생산에 기여한다.

생활예술을 이론화하는 데 부르디외의 문화자본 이론에는 한계가 있다고 볼 수 있다. 왜냐하면 생활예술에 있어 예술은 문화자본으로 기능하기보다, 즉 예술을 더 잘하고 못하는가, 더 잘 이해하는가 못하는가에 따라 사람과 사람을 구별하고 위계 짓기보다 사람과 사람이 상호 연결되고 상호 이해하는 데 기여하는 것으로 정의되기 때문이다. 생활예술은 전문가와 아마추어의 불평등한 관계를 문제 삼고 모든 이에게 주체적 조직, 주체적 결정, 주체적 표현의 권한을 부여하기 때문이다. 물론 생활예술의 영역에서도 구별과 경쟁과 위계는 발견된다. 그러나 이러한 현상이 문화자본의 효과라고 본다면 이는 생활예술에도 적대적인 계급 질서와 계급투쟁이 존재한다고 받아들이는 셈이 된다.

따라서 생활예술을 이해하기 위해 다음과 같은 질문을 던질 수 있다. 예술을 사회관계 안에 위치시키면서 예술을 구별과 계급의 재생산이 아닌 다른 기능을 갖도록 할 수는 없는가? 문화자본으로서의 예술에 대한 감상과 이해 능력이 개인들을 구별시키기보다는 조화시키고,

서로 다른 계급들을 적대하게 하기보다는 소통하게 하고, 사회적 위계를 재생산하기보다는 유대를 창출하게 할 수는 없을까? 문화자본이 상이한 집단들 사이의 소통과 네트워킹에 긍정적인 효과를 가져올 수 있는가?

퍼트넘의 사회자본 이론

부르디외의 문화자본 이론을 보완하기 위해 '사회자본'이라는 개념을 도입하는 것이 도움이 될 수 있을 것이다. 사회자본이란 '개인들 사이의 연결, 그리고 이로부터 발생하는 사회적 네트워크, 호혜성과 신뢰의 규범을 가리키는 말'[9]이다. 또 다른 의미에서 사회자본은 신뢰의 공유와 규범적 합의를 통해 이기적 행동의 가능성과 거래 비용을 줄임으로써 집합 행동의 가능성을 높이는 능력을 말한다. 퍼트넘은 사회자본이 반드시 긍정적인 기능을 갖는 것은 아니라고 강조한다. 혈연, 지연, 학연 등으로 이야기되는 한국 사회의 배타적 연줄에서처럼 사회자본은 지대 추구(Rent Seeking)를 위해 활용될 수 있으며, 어떤 경우 사회자본은 갈등을 부추기는 반사회적 목적을 위해 활용되기도 한다.

사회자본의 복합적 성격과 관련하여 퍼트넘은 사회자본을 두 가지 유형으로 구분한다. 첫 번째 유형은 상이한 집단들이 서로 연결될 수 있는 '연계형 사회자본(Bridging Social Capital)'이다. 이 같은 연계형 사회자본은 외부 지향적이고 다양한 사회적 계층을 망라하는 네트워크로 민권 운동 단체, 청년 봉사 단체, 초교파적 종교 단체를 예로 들 수 있다. 사회자본의 두 번째 유형은 집단의 구성원들에게 배타적인 소속감을 부여하고 타 집단과 분리되도록 하는 '결속형 사회자본(Bonding

9 로버트 D. 퍼트넘, 정승현 옮김, 앞의 책, 17쪽.

Social Capital)'이다. 이 같은 결속형 사회자본은 내부 지향적이고 네트
워크의 배타적 정체성과 단체의 동질성을 강화하며, 그 예로는 같은 인
종에게만 자선과 구호 사업을 벌이는 단체, 교회에 기반을 둔 여성들의
독서회, 세련된 컨트리클럽 등이 있다.[10]

문화자본, 즉 예술에 대한 취향과 감상 능력은 사회자본, 즉 신뢰와
소통에 긍정적인 역할을 할 수 없는가? 퍼트넘은 예술동호회의 예를 들
면서 그것이 가능하다고 주장한다. 위에서 언급한 독서회의 경우 지적
인 자기 계발과 민주주의 교육을 동시에 수행하고 있는 예술동호회인
것이다. 퍼트넘은 민주주의의 근간인 풀뿌리 사회 참여 활동이 점차 쇠
퇴하고 공동체적 문화가 파괴되고 있는 현대사회에서 참여형 문화예술
활동을 통해 사회적 유대와 소통으로 나아가는 길을 제시할 수 있다고
믿는다며 이렇게 말한다.

> 2010년에는 보다 많은 미국인이 댄스 경연대회, 노래 자랑, 마을 연
> 극, 랩페스티벌에 이르는 문화활동에(단순히 소비하거나 '감상'하는
> 데 그치지 않고) 직접 참여할 수 있도록 해주는 방법을 찾자. 다양한
> 동료 시민 집단들을 불러 모으는 원동력으로서 예술을 이용할 수
> 있는 새로운 방법을 발견하도록 하자.[11]

실제로 최근 문화자본과 사회자본의 긍정적 상관관계에 대한 사
회학적 연구들이 간헐적으로 시도되고 있음에 주목할 필요가 있다. 캐
나다에서 이루어진 종합사회조사(General Social Survey)는 예술 감상

10 같은 책, 25~27쪽.
11 같은 책, 688쪽.

활동과 자원봉사 활동 간에 긍정적인 상관관계가 있음을 보여준다.[12] 또한 어떤 특정한 예술적 취향, 예를 들어 문화잡식적 취향(Cultural Omnivore)이 덜 개인주의적이고 보다 사회 통합(Social Integration)적 태도와 긍정적인 상관관계를 가짐을 보여준다.[13] 즉 여러 장르의 예술을 함께 감상할수록 적극적인 사회 통합적 태도를 보인다는 것이다.

한국의 생활예술에 관한 선행 연구에서는 예술동호회들의 유형이 다양하며 조건에 따라 상이한 유형의 생활예술이 나타날 수 있다는 결론을 도출한 바가 있다[14]. 이 책에서는 특히 예술동호회가 형성된 기원과 활동하는 지리적 공간이 주요한 변수로 나타났다. 예를 들어 직장 내 비공식 문화로 형성된 예술동호회는 주로 친목을 위해 결성되고 활동하며 예술에 대해서도 덜 진지하고 외부와의 연결 고리도 약한 것으로, 즉 연계형 사회자본이 덜 활성화된 것으로 나타났다. 반면에 지역의 문화센터에서 형성된 예술동호회의 다수는 지적이고 예술적인 자기 계발에 충실하면서도 연계형 사회자본도 활성화된 것으로 나타났다. 또한 활동 거점의 범위가 넓을수록 자기 계발과 사회적 네트워킹 모두에 활발한 것으로 나타났다.

이러한 연구 결과는 생활예술 활동에 있어서 주체적 조직, 주체적 결정, 주체적 표현의 원칙이 언제 어디서나 구현되지 않는다는 사실을 보여준다. 특히 동호회 같은 사회적 활동은 때로는 폐쇄적일 수 있고, 또한 기존의 예술 제도에서 작동하는 위계와 구별 효과를 그대로 답습할 수 있다. 동호회 내부에서도 예술적 기예와 지식의 차이에 따라 위계

12 M.S. Jeannotte, "Singing Alone? The Contribution of Cultural Capital to Social Cohesion and Sustainable Communities," *International Journal of Cultural Policy* Vol. 9. No.1, 2003.

13 K.V. Eijcka & John Lievens, "Cultural Omnivorousness as a Combination of Highbrow, Pop, and Folk Elements: The Relation between Taste Patterns and Attitudes Concerning Social Integration," *Poetics* Vol. 36. No. 2~3, 2008, pp.217~242.

14 강윤주·심보선, 앞의 글, 2010.

와 경쟁이 발생할 수 있는 것이다. 또한 지적인 자기 계발에 탐닉한 나머지, 즉 주체적인 표현에 치중한 나머지 전문 예술가의 지도와 권위에 과도하게 의존하고 이에 따라 주체적인 조직과 주체적인 결정의 원칙을 외면할 수도 있다.

그렇다면 우리는 생활예술에 있어서 예술을 다른 관점에서 정의할 필요가 있다. 우리는 생활예술을 근대사회에 부상한 활동적 삶의 형태, 즉 주체적 조직, 주체적 결정, 주체적 표현을 원칙으로 시민·주민들이 일상생활에서 영위하는 예술 활동이라고 주장했다. 그러나 여전히 여기에서 예술이 무엇을 의미하는지에 대한 정의는 불분명하다. 예술의 어떤 속성이 주체적 조직, 주체적 결정, 주체적 표현을 가능하게 하는가? 단지 어떤 기예를 통해 어떤 대상을 제작한다고 해서 그 원칙이 자연스럽게 표현되는가? 이 질문에 답을 해야만 생활예술의 정의를 더 심화시킬 수 있으며, 생활예술을 예술동호회의 활동으로만 보는 좁은 정의에서 벗어날 수 있을 것이다.

윌리엄스의 커뮤니케이션 이론

부르디외는 예술을 일상생활과 구분하고 예술을 특별한 영감을 받은 예술가의 작업으로 정의하는 전통을 비판했다. 그는 문화자본 이론을 통해 예술을 예술장이라 불리는 자율적 사회 공간 내부의 경쟁과 구별이라는 견지에서 파악했다. 그러나 미학 이론을 비판하고는 있지만 부르디외는 예술과 삶이 분리되었다는 사실을 받아들이고 있다. 다만 그 분리를 설명하는 데 있어 예술의 내재적 속성이 아니라 사회적인 과정을 주요한 변수로 도입하고 있을 뿐이다.

반면 영국의 문학이론가 윌리엄스(Raymond Williams)는 예술 자체를 '커뮤니케이션'으로 정의하면서 예술을 통해 공동체의 삶을 다시 발

견하고 인식할 수 있다고 주장한다. 윌리엄스는 예술을 천재의 소산이
라고 보는 이론이 다음과 같은 문제를 가진다고 본다.

> (미학 이론에서는) '계시'의 개념 혹은 '우월한 현실'이라는 생각 또한
> 유지되고 있으며, 물론 우리에게 예술가의 작업은 세계를 새롭게 발
> 견하는 것이라고 믿도록 만든다. 그러나 이는 엄청난 양의 예술, 그
> 것도 우리가 이해할 책무가 있는 게 분명한 예술을 배제해버린다.[15]

요컨대 미학 이론, 특히 감성론이 아니라 예술이론으로서의 미학
이론은 특정 예술가들과 그들의 작품만을 예술로 취급한다(이것은 부르
디외도 마찬가지이다). 그러나 윌리엄스에 따르면 이 결과 수많은 예술이
배제되어버리며 여기에는 생활예술도 포함된다. 윌리엄스는 예술이 "독
특한 경험을 공동의 경험으로 만드는" 일상생활의 커뮤니케이션 과정과
본질적으로 차이가 없다고 주장한다. 다만 예술적 커뮤니케이션의 특수
성은 "예술가가 학습한 독특한 기술과 수단을 사용하여 경험을 특정하
고 강렬한 방식으로 전달하는 데 있다"[16]는 것이다.

> 우리는 리듬을 여러 가지 일상적인 목적으로 사용하지만, 예술은
> (……) 고도로 발달되고 이례적으로 강력한 리듬의 수단을 포함하
> 며, 그것으로 경험의 소통이 실제적으로 이루어진다. 인간은 색채를
> '만들었'듯이 리듬을 만들었고 지금도 만들고 있다. 육체의 춤, 목소
> 리의 움직임, 악기의 소리는 색채나 형태, 무늬와 마찬가지로 우리
> 의 경험을 강력한 방식으로 전달하여 다른 사람들이 그 경험을 문

15 레이먼드 윌리엄스, 성은애 옮김, 『기나긴 혁명』, 문학동네, 2007, 66쪽.
16 같은 책, 59~62쪽.

자 그대로 체험하게 하는 수단이다. (……) 예술의 경험은 다른 경험
과 마찬가지로 현실적이고 물리적인 경험이다.[17]

윌리엄스에 따르면 예술은 커뮤니케이션 과정이라는 점에서 동시에
공동체의 과정이기도 하다. 예술은 고독하고 재능 있는 개인의 창조물
이 아니라 커뮤니케이션 과정에서 타인들에게 전달되고 공유되면서 공
동의 의미를 창조한다. 따라서 예술은 칸트 미학이나 부르디외의 사회
학이 가정하듯이 일상생활, 혹은 다른 사회적 삶과 분리된 영역에 놓여
있지 않다. 예술은 독특하고 강렬한 방식으로 경험을 전달하고 공통의
경험으로 확장시키는 커뮤니케이션 과정이기 때문이다. 윌리엄스는 아
래와 같이 주장한다.

우리가 사물을 보는 방식이 말 그대로 삶의 방식이므로, 커뮤니케
이션 과정은 사실상 공동체의 과정(공동의 의미를 공유하고, 그리하
여 공동의 활동과 목적을 지니며, 새로운 수단의 제시와 수용과 비교
를 통해 성장과 변화의 긴장과 성취를 이루는 일)이다. 의사소통이 전
체적인 사회적 과정임을 깨닫는 일은 정말 중요하다. (……) 예술은
과학, 종교, 가정생활 혹은 우리가 절대적이라고 말하는 기타 범주
들과 함께 작용하고, 상호작용하는 관계들의 전체적인 세계에 속해
있으며 바로 이것이 우리 공동체의 연합된 삶이다. 그렇지만 통상적
으로 우리는 범주들 그 자체에서 출발해서, 계속 관계를 파괴적으
로 억압하는 방향으로 나아간다. 각종 활동은 사실 전적으로 추상
화되고 분리된다면 해를 입게 된다. (……) 그동안 예술의 추상화는

17　같은 책, 66쪽.

바로 예술을 특수한 경험(감정, 미, 환상, 상상력, 무의식)의 영역으로
승진 혹은 좌천시키는 것이었다. 그러나 실제로 예술은 결코 특수
한 영역에만 한정되지 않았고, 사실은 매일 하는 가장 일상적인 활
동에서 예외적인 위기와 강렬한 사건에 이르기까지 폭넓게 걸쳐 있
으며, 길거리의 언어와 흔한 통속소설의 언어부터 공동의 자산이라
고 하기에는 아직 무리가 있는 기이한 체계와 이미지들에 이르기까
지 다양한 수단을 사용해왔다.[18]

결국 예술은 그 자체로 커뮤니케이션 과정이며, 이 과정에 참여함
으로써 개인과 집단은 강렬한 방식으로 서로 연결된다. 동시에 예술은
다양한 사회적 삶과 상호작용하며 공동체의 삶을 구성한다. 윌리엄스가
말하듯이 예술은 어디에서나 작동하고 누구나 참여할 수 있는 독특하
고 강렬한 커뮤니케이션 과정이다. 이렇게 되면 우리는 사실상 예술 자
체를 생활예술로 보는 매우 포괄적인 정의로 나아갈 수 있다. 그러나 제
도화되고 상업화된 예술, 즉 대학 교과 과정을 거치며 학습되어 사회로
진출하는 예술가, 이들의 작품을 해석하고 비평하는 비평가 집단, 예술
작품을 선보이고 유통시키는 예술 기관들, 심지어 이러한 활동들을 지
원하는 예술 정책은 윌리엄스가 비판하는 '범주화된' 예술의 개념을 사
용하여 예술 제도 내부에 위계 구조와 보상 체계를 구축하고, 특정 전
문인들은 그것으로부터 유무형의 이윤을 취하게 된다. 그리고 이러한
범주와 제도가 다양한 생활예술 활동을 예술이 아닌 것으로 배제하는
것이다.

18 같은 책, 79쪽.

예술생태계 내에서의 생활예술

생활예술 vs. 전문예술

이제 생활예술은 이렇게 정의될 수 있다. 생활예술은 일상생활 속에서 시민·주민들이 누구나 참여하여 공동의 의미를 발견하고 토론하고 창조하는 강렬한 커뮤니케이션 과정이다. 이를 통해 시민·주민들은 주체적으로 인간관계를 조직하고, 삶의 방향을 결정하고, 자아와 타인의 공감대를 표현하며 활동적 삶을 이어간다. 그러나 우리에게 이와 같은 생활예술의 정의는 매우 낯설다. 우리에게 익숙한 예술의 정의는 범주화된 예술이기 때문이며, 우리에게 익숙한 예술의 현실은 생활이 아니라 생활 바깥에 있기 때문이다. 정작 우리 스스로가 생활예술의 주체이면서 말이다. 소위 제도화되고 상업화된 예술은 예술을 범주화시키고 삶과 분리시키면서 생활예술을 주변화하고 그것의 잠재성을 억압한다.

이러한 현실 인식으로부터 다음과 같은 이분법이 나올 수 있다. 즉 생활예술을 소위 건강한 아마추어 예술로 정의하고, 전문예술을 건강하지 못한 예술로 정의하는 것이다. 매클루언(Marshall McLuhan)은 프로페셔널리즘의 순응주의와 비교하면서 아마추어리즘에 내재된 전복적 효과에 대해 이렇게 말한 바 있다.

프로페셔널리즘은 환경의 소산이다. 그러나 아마추어리즘은 반환경적이다. 프로페셔널리즘은 개인을 총체적인 환경의 유형으로 흡수한다. 이에 반해 아마추어리즘은 개인의 총체적 자각과 사회 법칙에 대한 비판적 자각의 발전을 도모한다. 아마추어는 상실을 용납할 수 없다. 그러나 프로페셔널리즘에는 분류하고 전문화시키고 환

경의 규범을 전적으로 받아들이는 경향이 있다. (……) 전문가란 제 자리에서 계속하는 사람을 말한다.[19]

매클루언은 "개인의 총체적 자각과 사회 법칙에 대한 비판적 자각을 일깨우고 환경의 규범을 거부한다"는 점에서 아마추어리즘을 높이 산다. 매클루언이 지지하는 아마추어리즘은 생활예술의 원칙과 많은 부분 유사하다.

시민·주민이 주체적으로 자신의 삶을 주체적으로 조직하고 결정하고 표현하며 공동의 의미를 발견하고 창조할 때 시민·주민은 주어진 환경적 규범과 사회 법칙을 당연시할 수 없을 것이다. 시민·주민은 생활예술 활동에 복무하면서 사회가 요구하는 기능이나 사회가 처방하는 역할에 순응하지 않을 것이다. 반면에 전문예술은 예술 제도 내부의 법칙과 규범에 순응한다. 예술을 특별한 범주로 정의하고 예술가를 예외적인 존재로 취급하면서 예술 제도의 보상 체계와 위계 구조를 받아들인다. 그러나 과연 그럴까? 전문 예술인은 시민·주민이 아닌가? 전문 예술인은 모두 환경에 순응하는가?

생활예술 vs. 공동체 예술

전문 예술인들 또한 역사적으로 예술 제도의 문제점에 대해 자각하고 대안적인 예술 활동을 벌여왔다. 19세기 말의 예술공예 운동, 20세기 초의 아방가르드 운동 등은 예술 제도를 비판하고 풍자하며 예술과 삶을 재통합하고자 시도했다. 그러나 이러한 운동은 여전히 제도권 예술 내부에서 수행된 것이었다.

19 마셜 매클루언·퀜틴 피오리, 김진홍 옮김, 『미디어는 마사지다』, 커뮤니케이션북스, 2001.

한편 1960년대에 들어서면서 미국을 중심으로 공동체 예술이라는 운동이 개진되었다. 공동체 예술이란 제도권 예술을 벗어나 지역공동체를 거점으로 지역주민들과 함께하는 예술 활동을 의미했다. 전문 예술가들은 점점 상업화, 제도화되는 엘리트 예술을 비판하고 거리와 건물, 공원 같은 사회적 공간을 예술의 무대로 삼으며 시민·주민들의 일상생활과 예술을 결합시켰다.

공동체 예술은 지역의 문화적 전통, 물리적인 구조, 시민·주민들의 삶, 정체성 등을 작업의 재료로 삼으면서 공동체의 의미를 환기시키고 재생하고 재창조하는 작업을 수행했다. 공동체 예술은 지역주민들에게 교육의 기회를 제공하고 주거 문제를 해결하는 등 실질적인 어려움을 해결하는 데 도움을 주기도 했다. 한국에서도 2000년대 이후 여러 지역에서 많은 예술가와 예술 기획들을 통해 시민·주민과 협력하는 공동체 예술이 추진되었다.

공동체 예술은 분명 생활예술로 인식될 수 있다. 공동체 예술은 지역이라는 생활 거점에서 주민들을 능동적인 생산자로 참여케 하면서 그들에게 주체적인 조직, 주체적인 결정, 주체적인 표현의 기회와 역량을 부여한다. 미국의 국립예술기금은 접근성이라는 정책 원칙에 따라 많은 공동체 예술 기획을 지원해주었다. 그런데 이러한 지원은 어떤 경우 오해와 갈등을 일으키기도 했는데, 공동체 예술에 대한 지원에 아래와 같은 우려의 목소리도 있었다.

사람들은 교육이 뭔지도 알고, 아마추어리즘이 뭔지도 알고, 공동체가 뭔지도 안다. 하지만 사람들은 자신이 참여하고 있는 것을 예술 그 자체라고 혼동해서 생각하지 않는다. (……) 우리가 아마추어를 지원하는 사업을 해야 하는가? 그래서 뭘 하자는 건가? 동네?

거리? 그 결과는 희석화이고, 혼란과 혼돈일 뿐이다.[20]

따라서 공동체 예술은 초기에 아마추어 예술과 혼동되었으며 그러한 인식 때문에 지원을 받는 데 어려움이 있었다. 그러나 공동체 예술은 1990년대 이후 오히려 주류화되기에 이른다. 공동체라는 용어는 일종의 예술적 관용어로 자리 잡았고, 공동체라는 용어를 언급하는 예술 기획이 넘쳐나기 시작했다. 하지만 여전히 공동체 예술의 주도권은 전문 예술가에게 있었고, 공동체 예술에 대한 지원금 역시 대부분 전문 예술가나 예술 기관에 지급되었다. 또한 개념적으로도 공동체 예술에 있어 예술가의 역할은 중요한 자리를 차지했다.

공동체 예술에 있어 조직적 능력은 핵심적이다. 그러나 예술적 능력과 이해가 없는 조직가는 작업의 잠재력을 최대한 발현시킬 수 없다. 생명력 넘치는 창조성, 포괄적인 문화적 어휘 능력, 이미지를 통해 정보를 전달할 수 있는 능력, 미묘한 의미에 대한 예민성, 상상적인 공감 능력, 사회적 단면의 조각들을 만족스럽고 완성도 높은 예술 작품의 체험으로 전환시킬 수 있는 공예 능력, 이런 것들이 능력 있고 헌신하는 예술가가 갖춘 자원들이다. 그것들 없이는 공동체 예술의 기획은 그저 선의의 사회적 치료나 선전 선동에 그치고 만다.[21]

즉 공동체 예술은 정책적으로는 전문 예술가나 전문예술 기관이 이

20 D. Adams & A. Goldbard, *Creative Community: The Art of Cultural Development*, NY: The Rockefeller Foundation, 2001. p.76에서 재인용.

21 같은 책, p.67.

니셔티브를 쥐고, 개념적으로는 예술가의 예외적 재능을 인정함으로써 생활예술로서의 잠재력을 상실하게 된다. 하지만 예술가가 개입하기 때문에 공동체 예술은 생활예술이 될 수 없다고 생각하기는 어렵다. 공동체 예술의 수행 과정에서 예술가들이 교사의 역할을 하거나 리더십을 담당하더라도, 예술가와 시민·주민의 관계를 평등하게 정립하고, 예술가 또한 자신의 일상생활을 주민과 심층적으로 공유하는 한 생활예술의 범주에 포함될 수 있다.

생활예술 vs. 문화산업

우리는 생활예술을 일상생활의 거점에서 시민·주민이 주체가 되어 이루어지는 예술적 활동이라고 정의했다. 그렇다면 이런 질문을 던질 수 있다. 현대사회의 일상생활은 많은 경우 '시장'에서 이루어지지 않는가? 소비하지 않는 일상생활이 가능한가? 이 질문에 답하기 위해서는 문화산업이라는 환경을 검토해야 한다. 현대사회에서 많은 경우 커뮤니케이션과 공동체는 문화산업이 조성한 시장에서 이루어지기 때문이다.

이제 소비자들은 개인적 감성과 개성을 구매하며 브랜드와 이미지를 통해 소통한다. 따라서 소비자는 단순히 한 아이템을 구매하는 것이 아니라 그것이 담고 있는 경험, 감성, 취향을 구매하여 자신의 정체성을 표현하고, 이를 통해 타자들과 커뮤니케이션하는 것이다. 문화산업을 통해 제공되는 예술적 아이템들은 바로 사람들의 커뮤니케이션을 촉진하고 매개하는 데 도움을 준다. 결국 전시장을 가는 것, 인테리어 디자인을 고르는 것, 공연을 보는 것과 같은 모든 문화예술 소비 활동의 이면에는 커뮤니케이션과 공동체의 형성 과정이 존재하는 것이다.

그럼에도 사회학자 바우만(Zygmunt Bauman)은 "문화 산업에 의해 창출되는 공동체는 문제적"이라고 지적한다. 대표적인 것이 '아이돌' 산

업에 의해 창출되는 공동체이다. 아이돌은 대중에게 숭배의 대상으로서 파편화된 경험과 정체성을 수렴하여 이들 사이에 연대감을 창출한다. 아이돌을 둘러싼 수많은 팬클럽이 이를 잘 보여준다. 그러나 바우만은 이러한 공동체에 대해 회의적이다.

> (이러한 공동체는) 구성원들 사이에 윤리적 책임감과 장기적인 헌신의 그물망을 창출하지 않는다. 이러한 미학적 공동체의 폭발적인 짧은 삶 가운데 어떤 연대감이 형성되든, 그것은 사람들을 묶지 않는다. 그것들은 말 그대로 '결과가 없는 연대'이다. 그것들은 정작 인간적 연대가 절대적으로 필요한 순간, 즉 서로의 부족함과 무능을 보완해야 할 순간에는 사라져버린다.[22]

다시 말해 문화산업의 예에서 보듯, 미적 경험이 사람들 사이에 커뮤니케이션을 촉진한다 하더라도 그것이 반드시 상호 신뢰와 이타심에 근거한 지속적인 관계망과 공동체로 이어지지는 않는다는 것이다. 물론 생활예술의 많은 사례는 문화산업이 제공하는 이미지와 상품을 재료로 삼고 있다. 하지만 그 재료를 단순히 소비하는 것과 창작의 재료로 사용하는 것은 다르다. 예컨대 아이돌 패션을 맹목적으로 따라하는 것은 생활예술이라고 볼 수 없지만, 아이돌의 노래를 개사하고 뮤직비디오를 모방하여 UCC를 만드는 것은 생활예술로 간주될 수 있는 것이다.

22 B. Zygmunt, *Community: Seeking Safety in an Insecure World*, Cambridge: Polity press, 2011, p.71.

생활예술과 생활체육

생활체육이 주는 시사점

생활체육의 의미와 특성

1980년대부터 본격적으로 추진되고 있는 생활체육은 생활예술과 많은 부분에서 유사한 특성을 지니고 있기 때문에 생활체육의 특성과 내용을 파악함으로써 생활예술 정책과 사업 수립에 의미 있는 시사점을 얻을 수 있다.

생활체육은 '개인이 전 생애를 통하여 능동적이고 지속적인 체육 활동 참여의 기회를 향유함으로써 신체적, 정서적, 사회적으로 조화로운 성장·발달을 꾀하고, 급변하는 현대사회에서 슬기롭게 대처할 수 있는 창조적인 개척 정신과 공동체 의식의 함양을 통하여 복지를 증진시켜나가는 복지사회의 체육'을 뜻한다. 1985년을 기점으로 행정부처에서 국민체육진흥을 위한 정책 추진 내용을 개념화한 용어로 사용한 이 말은 '국민체육', '평생체육', '사회체육'이라는 용어와 함께 사용되고 있다. 「국민체육진흥법」상에서는 "생활체육이라 함은 건강 및 체력 증진을 위하여 행하는 자발적이고 일상적인 체육 활동을 말한다(제2조 제4호)"고 규정하고 있다.[23]

이러한 생활체육은 네 가지 특성을 갖는데 ① 사회 구성원의 건강과 후생 복지 향상을 목적으로 일반 대중을 대상으로 하는 체육, 스포츠, 레크리에이션의 체육 활동 ② 여가의 창조적인 선용 방법으로서의 체육 활동 ③ 적극적 의미에서 범국민적, 범사회적 운동 ④ 그 자체가

23 소재석·김혁출,『생활체육총론』, 숭실대학교출판부, 2008, 12쪽.

즐거운 창조적인 여가 활동으로서 건강하고 행복한 삶을 영위하기 위한 사회교육적 활동이 그 내용이며,[24] 이러한 내용을 바탕으로 생활체육의 성격을 정리하면 생활체육은 성, 연령, 계층 등에 관계없이 모든 국민을 대상으로 하는 체육 활동이자 개인의 자유의사에 따른 자발적이고 평생을 통한 지속적인 개인의 취미와 생활 수준에 따른 체육 활동, 그리고 건강한 체력의 유지·증진과 풍요롭고 행복한 삶의 질적 향상을 위한 복지사회를 지향하는 사회교육적인 활동이다.[25]

생활체육의 기능과 역할

생활체육은 자동화, 기계화되어 편리해진 현대사회의 일상생활 속에서 운동 부족으로 인해 발생할 수 있는 각종 질환을 예방하고 강인한 체력을 길러 건강한 생활을 영위할 수 있도록 돕는 신체적 기능을 지닌다. 아울러 끊임없이 강도 높은 정서적 긴장과 압박을 받는 일상생활 속에서 심리적인 근심·걱정의 완화, 공격성의 억제, 죄의식의 경감, 열등감의 해소, 타인과의 감정적 유대, 우호적 인간관계 창출 등의 심리적 기능을 지닌다. 또한 여가 시간이 증대된 상황에서 건전한 여가 활동을 영위할 수 있는 수단, 현실에 적합한 사고, 감정 및 행동 양식을 통해 사회의 기본적인 가치관과 규범을 익힐 수 있는 수단, 각기 다른 개성과 이해를 가진 개인들이 한 팀이 되어 스포츠에 참가하면서 상호 인간관계의 결속력을 체험할 수 있는 수단으로서 사회적 기능을 지닌다.[26]

이러한 기능을 지닌 생활체육은 다양한 역할을 할 수 있을 것으로 기대되는데, 크게 사회적 역할과 정서적인 역할로 구분할 수 있다. 사회

24 조상옥, 「국민생활 생활체육 활성화 방안」, 경희대학교 석사학위 논문, 2008. 18쪽.
25 소재석·김혁출, 앞의 책, 44쪽.
26 같은 책, 46~48쪽.

적인 역할의 경우, 개인의 건강 증진과 체력 향상이 사회적인 노동력을 증가시키는 것처럼, 일상생활에서 개인이 당면하는 문제에서부터 사회 차원의 문제까지도 해결할 수 있을 것으로 기대된다. 정서적인 역할의 경우 생활체육에 참가하는 구성원 상호 간의 연대감과 동질성을 창출하고, 적절한 감정 표현의 기회를 통해 긴장과 갈등을 조절하는 기회가 될 수 있을 것으로 기대된다.[27]

한국에서의 생활체육은 1980년대 후반 서울올림픽의 유치 및 성공적 개최에 따른 일반 국민의 스포츠에 대한 인식 개선에서 시작했다. 1986년에 수립된 「국민체육진흥장기계획」을 시작으로 1990년에 수립된, 일명 '호돌이 계획'이라 불리는 「국민생활체육진흥종합계획」, 1993년에 수립된 「제1차 국민체육진흥 5개년 계획」, 1998년에 수립된 「제2차 국민체육진흥 5개년 계획」 등을 통해 정책적으로 추진되었으며, 현재는 국민생활체육협의회가 민간 차원에서 사업을 추진하고 있다.

1995년 지방자치제 실시 이후 생활체육 관련 정책의 운용에 변화가 있었는데, 중앙정부가 기획하고 결정한 내용을 자치단체들이 일률적으로 집행하던 것에서 지방정부가 직접 생활체육의 수요를 예측하여 관련 정책을 스스로 개발, 기획하고 이에 대한 서비스 체계를 구비하는 등 지역사회의 생활체육을 지방정부들이 각자 주도하게 되었다. 여기에 한국의 정치·경제적 성장과 더불어 사회복지 정책의 중요성이 높아지면서 생활체육의 사회복지적인 측면이 강조되기 시작했다. 노인, 중·서민층 및 체육 활동에서의 소외계층에 대한 지원 외에도 장소와 설비 등에 대한 지원도 이루어지고 있다.[28] 따라서 현재적 의미에서 생활체육의 의미를 정리해보면 각 지역에서 지방정부의 관할 아래 다양한 프로그램과

27 김성배, 『모두가 함께하는 생활체육』, 21세기교육사, 1991.

28 소재석·김혁출, 앞의 책, 83~91쪽.

[표 1] **지역사회 생활체육의 형태와 변천**[29]

	1990년대~2000년대 ▶	1995년대 후반~2000년 ▶	
개별성 자기 완결성 커뮤니티 의식 (−) ▲	개별적, 개인적 스포츠 활동 및 놀이형 스포츠 활동의 새로운 조류	자율형, 자기 실현형 스포츠 활동의 대두	연대성 공동성 커뮤니티 의식 (+) ▼
	경기대회 중심형 스포츠와 행정 주도형의 모두를 위한 스포츠	행사 동원형 스포츠	
	◀ 1985년대~1990년대 전반	◀ 1975년대 후반~1985년대	

장소에서 진행되고 있는 것이라 할 수 있겠다. 이러한 생활체육의 흐름을 정리하면 [표 1]과 같다.

일상화된 생활체육으로서의 스포츠클럽

생활체육이 시민들의 삶에서 구체적으로 이루어지는 것을 파악하기 위해서는 스포츠클럽을 탐색하는 것이 필요하다. 스포츠클럽은 '스포츠에 취미를 가진 사람들을 회원으로 하여 조직된 단체, 또는 그 단체가 사용하는 장소나 건축물'을 의미한다.[30] 여기서 특징적인 것은 스포츠클럽이 사람뿐만 아니라 시설까지를 포함한다는 점이다.

이러한 스포츠클럽이 지니는 성격은 여섯 가지로 구분할 수 있는데 첫째, 비영리적인 성격을 띠고 있으며, 수직·수평적인 인간관계를 유

29 같은 책, 84쪽.

30 이용식, 「지역 스포츠클럽 정착을 위한 환경정비 방안」, 국민체육진흥공단 체육과학연구원, 2005, 14쪽.

지하면서 활동 자체의 즐거움을 추구한다. 둘째, 회원 간 결속 및 상호 교류를 통하여 공동의 목표를 추구하고 공동체 의식을 함양한다. 셋째, 외부의 힘에 좌우되지 않고 나름대로 운영 방식을 가지고 있다. 넷째, 지역과 시설을 기반으로 하여 구성원 간에 스포츠를 매개로 한 상호 의사 교환, 교제 활동을 한다. 다섯째, 회원의 성명이나 거주지가 명확하고 일정 지역이나 시설을 거점으로 한다. 여섯째, 경제적으로 자율적이며 자체 예산을 운영한다.[31]

이러한 스포츠클럽의 성격은 앞서 제시한 생활체육의 특성들을 포함하고 있으며, 특히 특정한 종목의 스포츠에 회원들이 자발적으로 참가한다는 점에서 생활예술의 시민성을, 특정한 장소를 기반으로 하고 회원들 간의 상호 관계가 다양한 측면에서 형성된다는 점에서 지역성을, 회원들 간에 스포츠가 제공하는 긍정적인 요소들을 적극적으로 향유한다는 점에서 예술성의 속성을 담고 있다.

스포츠클럽은 실제 생활체육에 있어 세 가지 역할과 기여를 할 수 있는데, 먼저 학교 체육의 보완적, 대안적 역할을 할 수 있다. 입시 위주의 교육 제도나 체육 시설의 미비로 학교가 학생들의 운동 욕구를 모두 충족시키기 어려운 상황에서 지역 중심의 스포츠클럽은 학교 체육에서 습득한 운동 기능을 심화할 수 있는 기회를 제공할 수 있다. 둘째, 성인 중심으로 이루어지고 있는 생활체육에 아동과 청소년, 노인, 그리고 장애인이나 저소득층이 참여할 수 있게 함으로써 생활체육 참여율 제고 및 참여의 질을 개선할 수 있다. 셋째, 생활체육의 저변 확대는 물론 전문 체육을 위한 선수를 육성 및 배출할 수 있는 기능을 할 수 있다.[32] 이를 바탕으로 앞서 스포츠클럽의 성격이 생활예술과 상당히 유사하듯

31 소재석·김혁출, 앞의 책, 223쪽.
32 이용식, 앞의 글, 2005, 119~120쪽.

스포츠클럽의 기능 역시 생활예술의 저변 확대에 기여할 수 있는 바가 클 것으로 전망된다.

생활체육 정책의 문제점과 생활예술을 위한 시사점

생활체육 및 스포츠클럽의 순기능과 필요성을 바탕으로 여러 가지 정책과 지원 방안이 마련되어 진행되고 있지만, 생활체육은 아직 충분하게 보급되거나 활발하게 운영되고 있지는 못한 실정이다. 그 이유로는 스포츠클럽 운영이 체계화·내실화되지 못한 점, 생활체육 프로그램과 공간 및 설비에 대한 지원이 체계적이고 효과적으로 이루어지지 못한 점, 그리고 생활체육과 스포츠클럽의 활성화를 위한 생활체육 지도자나 자원봉사자 등 인적 자원의 공급이 원활하지 못한 점이 꼽히고 있다.[33]

이에 대한 대안으로는 내부적 방안으로서 스포츠클럽 등록제 추진, 스포츠 시설의 확충 및 활용도 제고, 스포츠클럽을 위한 스포츠 인력 양성 및 활용 제고, 스포츠 리그제 도입, 스포츠클럽제를 통한 경기력 제고, 스포츠클럽제 정착을 위한 홍보 및 정보 체계 구축이 있다. 외부적 방안으로는 지역 스포츠클럽 설립 및 등록 지원, 스포츠클럽 내부 역량 강화가 제시된 바 있다.[34]

이러한 생활체육과 스포츠클럽에 대한 문제와 대안의 제시는 일상생활에서 가장 가까운 사례라 할 수 있는 주민자치센터 생활체육 프로그램에서도 찾아볼 수 있다. 한정적인 프로그램, 주민들의 저조한 참여, 미비한 공간과 시설, 전문 인력의 부재, 운영 시간의 제약 등이 제기되어왔으며, 이에 대한 대안으로 지역 네트워크 구축, 중복되는 프로그램의 통폐합과 차별화된 프로그램의 신설, 프로그램의 대상 범위를 주부

33 안형균 외, 「21세기 한국체육발전모델과 실현전략」, 한국체육관광연구원, 1998.
34 이용식, 앞의 글.

[표 2] **생활체육과 생활예술의 영역별 특성 비교**[35]

구분	생활체육	생활예술
추구 목표	체육 활동 참여를 통한 건강한 복지사회 구현	생활예술 참여를 통한 삶의 만족도 향상
목표 달성 수단	생활체육 환경 조성을 통한 참여율 확대 자율적 참여를 위한 다양한 프로그램 제공	생활예술 환경 조성을 통한 참여율 확대 자율적 참여를 위한 다양한 프로그램 제공
대상	모든 사람	모든 사람
활동 방법	자발적 (즐거움)	자발적 (즐거움)
활동 내용	게임, 스포츠, 무용 등	그림, 음악, 춤, 연기 등
시간	자유 시간	자유 시간
장소	모든 시설	모든 시설
의도 여부	자연발생적	자연발생적
이유	욕구 충족	욕구 충족
목적	삶의 질 향상	삶의 질 향상

에서 남성 노인 및 직장인 등으로 확대하고 이들의 원활한 참여를 위한
운영 시간 확대 및 프로그램 구성의 탄력적 운영, 스포츠 전문 인력을
위주로 한 자원봉사자 모집과 관리 체계 구축, 운영 평가 시스템 구축,
동아리 활성화가 제시된 바 있다.[36]

생활체육 및 스포츠클럽에 대한 문제와 대안 제시는 생활예술에
대해서도 적지 않은 시사점을 제공한다. 크게 프로그램의 측면, 장소 및
시설의 측면, 그리고 전문가의 측면으로 구분할 수 있다. 위의 [표 2]에
제시된 생활체육과 생활예술의 영역별 특성 비교를 바탕으로 생활체육
이 제공하는 세 가지 측면의 시사점을 생활예술 정책을 수립하는 데 반

35 소재석·김혁출, 앞의 책을 참고할 것. 생활예술 항목은 필자가 작성.

36 김설향·김은정, 「주민자치센터의 레저·스포츠 프로그램 활성화 방안」, 『한국사회체육학회지』
제17호, 한국사회체육학회, 2002, 457~466쪽; 김현석·김종·고재곤, 「주민자치센터의 생활체
육프로그램 운영실태분석과 발전방안」, 『한국체육학회지』 제43권 제1호, 한국체육학회, 2004,
373~383쪽.

영할 필요가 있다.

생활예술의 주체

생활예술의 범위와 대상은 그 폭이 매우 넓다. 생활예술은 전문예술의 창작 기법을 그대로 모방할 수도 있고, 대중문화를 차용할 수도 있고, 뉴미디어 기술을 활용할 수도 있다. 생활예술은 아마추어 예술동호회 등의 자발적 결사체라는 거점을 바탕으로 이루어질 수도 있고, 지역이나 마을 등의 거주 공간을 거점으로 이루어질 수도 있으며, 직장이라는 일터를 거점으로 이루어질 수도 있다.

그 거점이 제도적으로 분리된 체계가 아닌 일상생활이고, 참여자들 사이에 평등한 커뮤니케이션이 이루어지며, 공통적 감각과 의미가 형성된다면 그 참여자가 아마추어인지 전문 예술가인지와 무관하게 생활예술이라 명명할 수 있을 것이다. 생활예술의 주체를 시민·주민이라고 부르는 것은 바로 함께 살고 있는 삶의 공간에서 공통적 감각과 의미를 창조하는 데 평등한 자격으로 참여한다는 의미에서이다. 그렇다면 생활예술의 주체를 시민과 주민으로 나누어 보다 상세히 살펴보도록 하자.

시민이란 무엇인가

우리는 '시민'을 생활예술의 주체로 제시한다. 시민이라는 개념은 아렌트(Hannah Arendt)가 이야기한 '활동적 삶(Vita Activa)', 즉 개인이 정치공동체의 구성원으로서 지니는 사회적 자격 요건과 관련된다. 아리스토텔레스는 인간이 시민이 되기 위해서는 정치 공동체 내부의 한 장소에 거주하는 것만으로는 충분치 않다고 이야기한다. 아리스토텔레스에

따르면 정치적 존재란 바로 '말하고 행동'하는 존재이다. 이 말과 행동을 통해 시민은 공직에 참여하고 통치를 하며, 인민 법정이나 인민 집회에 참여한다. 결국 정치공동체에 속했다는 사실만으로는 시민이 될 수 없는 것이다.

　요컨대 아렌트에 따르면 공동체를 향하여, 그리고 공동체와 관련하여 말과 행동을 수행하는 '활동적 삶' 속에서 개인은 정치적, 사회적 존재, 즉 시민의 자격을 획득한다. 아렌트는 시민들이 정치적 행위를 통해서, 즉 "행위하고 말하면서 자신을 보여주고 능동적으로 자신의 고유한 인격적 정체성을 드러내며 인간 세계에 자신의 모습을 나타낸다"[37]고 말한다. 따라서 아렌트에 따르면 시민은 말과 행위를 통해 구현된 다원성(Multiplicity) 속에서만 공론 영역에 참여할 수 있다. 우리는 생활예술을 활동적 삶으로 정의했는데, 이것은 생활예술에 참여하면서 공동체의 구성원이 말과 행동을 하는 주체로 존재하게 되고, 그리고 그 말과 행동으로 타인과 관계를 맺게 된다고 보기 때문이다. 따라서 생활예술은 시민들의 참여로 이루어지는 것이다.

　이와 같은 시민성의 활성화는 현대사회가 긴급하게 요구하는 것이다. 아렌트가 보기에 현대사회에서 인간은 정치적 존재가 아니라 이익과 생존을 위해 살아가는 분절된 개인으로 존재한다. 생활예술로 구현되는 시민적 주체성은 예술을 통해 개인에게 고유의 말과 행동을 수행할 수 있는 능력을 증진시킴과 동시에 이 능력을 통해 정치공동체에 자발적으로 참여할 수 있도록 한다. 이렇게 볼 때 생활예술은 점차 탈정치화, 파편화되어가는 현대사회의 문제에 대한 적극적인 대응이라고 볼 수 있다.

37　한나 아렌트, 이진우 외 옮김, 『인간의 조건』, 한길사, 1996, 240쪽.

그러나 이것은 예술이 현대사회의 질병을 치료하는 해독제로 기능해야 한다는 인식에 그치지 않는다. 현대사회의 문제는 그 안에 존재하는 문화예술에까지 영향력을 미친다. 아렌트는 노동을 중심으로 관계와 기능이 결정되는 현대사회에서 '노동'이 아닌 활동들은 비생산적인 유희와 여가로 전락한다고 주장한다. 그러면서 예술 역시 예외가 아니라고 지적한다.[38]

따라서 생활예술은 개체화된 소비자로 전락한 현대사회의 구성원들에게 시민적 주체로서 활동적 삶을 영위할 수 있는 기회를 제공하는 동시에 취미와 여가로 전락해버린 예술에 '세계성'을 복구시킨다. 생활예술을 통해 예술은 개인들의 다원성과 그들 사이의 공동체성을 동시에 구현하는 활동적인 삶의 한 양태로서 사회와 관계를 맺게 될 것이다.

주민이란 무엇인가

생활예술의 주체는 공적 공간에 참여하는 시민인 동시에 구체적인 장소에 거주하는 지역공동체의 구성원이기도 하다. 사실 근대사회와 함께 동시에 부상하는 개념이 바로 지역공동체로, 근대 사회에서 개인이 파편화하면 할수록 공통의 언어와 문화를 공유하는 지역공동체라는 집단의 중요성도 부각되는 것이다. 이때 사회가 하나의 추상적인 속성과 활동으로 이루어진 집단이라면 지역은 '구체적인 장소와 사람'들을 지시한다. 이때 지역은 한 나라를 가리킬 수도 있고, 나라 안의 특정 지방을 가리킬 수도 있다.

그러나 지역이라는 개념 또한 사회적으로 창조되고 변형되는 구성물이라고 할 수 있다. 이러한 관점에서 관습과 전통을 구별하는 홉스봄

38 같은 책, 185쪽.

(Eric John Ernest Hobsbawm)의 논의는 시사하는 바가 크다. 관습이 사람들의 일상 속에 뿌리를 내리고 이에 따라 탄생과 소멸의 자연적인 순환에 종속되는 것이라면, 전통은 주어진 사회적 맥락에서 합법적인 것으로 여겨지는 특정한 형태에 따라 끊임없이 재창안(Reinvention)되는 것이라고 할 수 있다.[39] 이때 지역공동체의 전통과 문화의 합법적 형식은 누군가에 의해 특정한 목적에 의거해 정의되고 결정되는 것인데, 이 '누군가'는 일반적으로 정부이다.

최근 지방자치단체의 지역 문화예술 정책이 지역의 문화를 잘 보여준다. 지방정부들은 지역축제를 통해 지역주민의 경제적 생계 활동을 활성화하는 동시에 다른 한편으로는 지역에 넓게 분포한 생각과 감정, 즉 정체성을 발굴하고 강화한다. 이처럼 '관리'되는 지역성은 파괴된 공동체의 인공적 대안이라 볼 수 있다.

그러나 이러한 지역 전통과 문화의 복구가 위로부터 아래로의 권위와 명령에 의해 이루어질 경우 그것은 또 다른 '문화자본'으로 기능할 수 있다. 따라서 우리는 생활예술을 국가의 관리주의와 지역의 파괴된 유대 '사이'에 개입하는 실천으로 평가할 수 있을 것이다. 이와 같은 의식적 개입은 지역의 특징과 문화와 전통을 재현하는 과정에 더 깊이 관여한다. 생활예술 주체로서 주민은 마치 시민이 생활예술을 통해 공적 토론에 참여하면서 공동의 의미를 발견하고 창조하듯이 자신이 거주하는 지역에서 생활예술을 통해 지역의 전통과 문화를 발견하고 창조한다. 생활예술을 통해 이루어지는 주민들의 활동적 삶은 구체적이고 실질적인 '지역'을 배경으로 그 지역에서 벌어지는 삶의 의미와 정체성, 소통과 연대를 주조해낸다.

39 Eric Hobsbawm, *The invention of tradition*, in Terence Ranger(eds), Cambridge University Press, 2012.

[표 3] **전통적 예술관**

	예술지상주의적 관점	도구주의적 관점
목적	예술 자체	비예술적 목적(경제적 이윤, 정치적 선전)
주체	전문 창작자, 비평가, 애호가	경영자, 정치가, 기획자
예술	숭배의 대상	기능적 수단

결론적으로 생활예술은 일상생활 속에서 시민·주민 누구나가 참여하여 공동의 의미를 발견하고 토론하고 창조하는 강렬한 커뮤니케이션 과정이다. 이를 통해 시민·주민들은 주체적으로 인간관계를 조직하고, 삶의 방향을 결정하고, 자아와 타인과의 공감대를 표현하며 활동적 삶을 이어간다. 지금까지 설명한 생활예술을 전통적인 예술관과 대비하여 요약하면 아래와 같다. 기존의 전통적인 예술관은 [표 3]과 같은 두 관점에서 파악된다.

생활예술은 이러한 전통적 예술관 모두를 지양한다. 생활예술은 예술을 물신화하지 않으며 공동체 구성원들의 삶 속에서 작동, 생성, 구현되는 '창조적 커뮤니케이션 과정'으로 파악한다. 동시에 생활예술은 예술을 도구화하여 효용과 기능의 측면에서만 파악하지 않는다.

생활예술은 일상생활이라는 맥락 속에서 '사용'되지만, 예술은 독특한 커뮤니케이션 과정을 통해 예술의 고유한 용법을 사람들에게 제시한다. 즉 생활예술은 목적 달성을 위한 최적의 수단을 추구하는 일반적인 '효율성'의 원칙과 반드시 부합하지는 않는다. 생활예술의 목적은 시민들의 자발적인 커뮤니케이션과 참여를 통해 주어진 상황에 창의적으로 개입하고 이를 통해 구성원들이 자아 정체성을 모색하고 상호 이해를 도모하는 것이 목적이라고 할 수 있다. 이를 정리하면 다음과 같다.

[표 4] **생활예술의 지향점**

목적	공동체 구성원의 자아실현과 상호 이해
주체	시민(주민)-예술가, 예술가-시민(주민)
예술	창조적인 커뮤니케이션 과정

따라서 생활예술에서 문화예술 활동을 구성하는 모든 요소들, 즉 예술과 삶, 창작과 감상, 예술가와 관객 사이의 경계는 허물어지며 이 요소들은 하나의 연속적인 흐름 속에서 상호 연관되며 영향을 주고받는다. 생활예술에서 파악하는 예술은 아래로부터 위로, 또한 위에서 아래로 끊임없이 순환하는 창조적 커뮤니케이션 과정이라고 할 수 있다. 이때 예술은 이 같은 과정 속에서 공동체의 신뢰와 유대를 창출하며, 동시에 이를 갱신함으로써 공동체를 살아 숨 쉬고 변화하는 창조적 생태계로 발전시킨다. 그리고 이 생태계의 주인은 바로 창조적 주체로서의 시민들 혹은 주민들 자신이다.

생활예술 개념에 대한 문화사회학적 고찰

시민성, 지역성, 예술성 개념을 중심으로

강윤주, 심보선, 전수환

사람들이 동의하지 않음에도 불구하고,
이들이 이러한 감성에 의해 자신의 주장을 피력하는 것은
취미공동체의 가능성을 단언하기 때문이다.
－파트리스 카니베즈

문화예술경영의 의미

'문화예술경영(Arts Management)'이란 용어는 다소간 오해를 불러일으킨다. 문화예술이 의미와 상징을 다루는 창조적 활동(Action)과 작품(Work)을 뜻하는 반면 경영은 효율성과 이윤의 원칙에 따라 최적화된 결과물(Outcome)을 관리하는 기술을 뜻하기 때문이다. 일반적으로 문화예술경영이란 이 둘의 결합으로, 즉 도구적 합리성에 바탕을 둔 경영을 통해 예술의 물질적, 비물질적 가치를 높이고 확산시키는 방법 및 기술로 정의된다.

그러나 문화사회학적 접근은 이러한 단순화를 넘어서고자 한다. 문화사회학적으로 정의된 문화예술경영이란 '의미와 상징', 그리고 '효율성과 이윤'의 기계적 결합을 넘어서서 문화예술이 개인과 조직의 차원을 뛰어넘어 사회문화적 차원에서 기획, 생산, 보급된다는 적극적인 의미를 포함한다.

하지만 문화사회학이 문화예술과 사회적 삶을 연계시키는 연구를 지향하고 있지만, 이때의 사회적 삶은 분절화되고 위계화된 사회 구조를 지칭하는 경우가 많다. 특히 부르디외(Pierre Bourdieu)를 원용하는 한국에서의 문화사회학은 대부분 취향과 예술소비가 어떻게 불평등한 사회 구조의 재생산과 상관하는가를 주요 관심사로 삼는다. 반면 우리

는 문화예술적 실천이 사회 구조의 분절과 위계 구조가 아니라 공공성과 공동체성의 구성에 적극적으로 개입하는 양상과 전략에 관심을 가질 것이다.

우리는 다음과 같은 질문을 던진다. 문화예술과 사회적 삶이 상호 구성적으로 조우한다고 할 때 '사회'는 어떤 사회를 지칭하는가? 이 사회는 어떤 구성원으로 이루어지는가? 이 사회는 어떤 정체성과 욕구를 중심으로 구성되는가? 이 사회에 문화예술이 기여하는 바는 어떤 점에서인가? 결국 우리가 사회를 어떻게 정의하고 문화예술을 이와 어떻게 연관시키느냐에 따라 문화예술경영의 내용과 형식, 목적과 전략은 다르게 정의될 것이다.

문화예술경영의 세 가지 유형

우리는 문화예술경영을 크게 세 가지 유형으로 나누어 본다. 첫 번째는 '문화예술을 위한 경영(Management for Culture & Arts)' 유형이고, 두 번째는 '문화예술을 통한 경영(Management through Culture & Arts)' 유형이며, 세 번째는 '문화예술적 경영(Cultural & Artistic Management)' 유형이다. 결국 이 유형들의 구별은 문화예술이 관계하는 사회가 어떤 사회냐에 따르는 구별이라고 볼 수 있다.

첫째, '문화예술을 위한 경영' 유형에 대해서 설명하겠다. 문화예술경영은 1960년대부터 예술 기관이나 단체의 운영에 경영학이 발전시켜 온 이론과 전략을 활용하자는 의도에서 도입되었다. 영국이나 미국에서 대학들이 예술경영학과를 만들기 시작했고, 이러한 교육 과정을 이수한 전문 인력들이 현장으로 진출하게 되었다. 또한 회계사나 변호사 출신

들이 예술경영단체의 경영자로 들어가게 되면서 경영이 예술에 기여하는 흐름이 생기게 되었다.

우리나라에서 경영과 예술이 결합되기 시작한 것은 1990년대부터이다. 예술의 생존을 위해서 고객 확대와 고객 만족이 필수적일 수밖에 없다는 인식이 확대되었고, 공공 문화예술기관의 책임 운영 기관화 및 민영화 추세에 대한 재정 자립도 제공 등의 경영 이슈가 등장하게 되었다. 이러한 흐름에 따라서 1990년대 초반 해외의 예술경영학교에 유학을 다녀온 인력들을 중심으로 1990년대 말부터 예술경영학과들이 생겨나기 시작했다. 이러한 흐름은 '예술을 위해 경영이 어떻게 도움을 줄 수 있는가'의 관점에서 예술경영을 파악한 유형이라고 할 수 있겠다. 또한 정부에서도 4년 전부터 예술경영지원센터와 같은 기관을 만들어 문화예술을 위한 국제적인 예술 마켓을 운영하고, 예술경영 인력을 위한 교육 과정을 지원하며 컨설팅 서비스를 제공하는 등 예술경영 지원 정책을 수행하고 있다.

'문화예술을 위한 경영'의 관점은 '문화예술'이 시장에서 실패할 수밖에 없다고 파악한다. 1966년 보멀(William J. Baumol)과 보웬(William G. Bowen)은 『무대 예술: 예술과 경제의 딜레마(*Performing Arts: The Economic Dilemma*)』라는 책을 통하여 공연예술 사업은 생산성이 낮아서 영리 시스템을 통해 운영하기 어려우므로 보조금 지원 등 정부의 역할이 불가피하다고 주장했다. 따라서 시장에서 생존하기 어려운 문화예술에 대한 특화된 경영의 필요성이 제기된다.

더불어 다른 산업에 비해서 문화예술 관련 단체들이 합리적이지 않게 운영되고 있다는 비판 역시 문화예술을 위한 경영에 대한 요구를 강화시킨다. 즉 현재의 문화예술경영이 체계적이지 못한 시스템으로 운영되므로 경영 시스템을 도입해서 합리적으로 운영해야 한다는 생각인

것이다. 최근 우리나라의 예술경영 단체에서도 기업 CEO 출신들이 경영진으로 영입되거나 예술경영 프로젝트에 대한 평가 체계를 강화해야 한다는 주장이 대두되는 것은 문화예술이 갖는 비합리성에 대한 비판이라고 할 수 있다.

　그러나 이때의 문화예술경영은 문화예술이라는 고유한 산업에 적합한 경영 기술에 다름 아닌 것이다. 그리고 이러한 관점에 따라 문화예술이 관계하고 개입하는 '사회'란, 결국 문화예술 단체로 이루어진 이익 단체들의 연합으로 여겨진다. 예컨대 1960년대 미국에서 이러한 문화예술경영 기술과 지식 및 정책의 확산은 예술 서비스 단체들이나 'OPERA America' 같은 다양한 이익 단체와 결사체의 탄생을 가져왔다.[1] 결국 이러한 관점은 사회 구성원 전반의 삶을 적극적으로 고려하지 않으며, 문화예술을 오히려 하나의 특수한 산업 분야로 '분리'시키는 경향을 갖는다.

　둘째, '문화예술을 통한 경영' 유형이다. 우리나라에서는 1990년대 중반부터 경영을 통해서 예술에 도움을 주고자 하는 유형과는 반대 방향의 흐름이 나타나기 시작하는데, 문화 마케팅, 문화산업, 예술 교육, 문화 정보화, 기업의 예술경영 등의 분야가 그것이다. 이러한 새로운 분야들을 예술적 가치와 특징을 활용하여 새로운 기업 이미지와 성과들을 창출해보자는 노력이 부상했다. 예를 들어 문화 마케팅이란 단순히 기업 메세나처럼 기업이 예술 활동을 지원하는 것이 아니라, 예술이 가지고 있는 가치를 활용하는 마케팅을 통해 기업이나 제품의 문화적인 차별화 이미지를 구축하고 기업 가치를 높이자는 것이다. 이는 결국 문

1　Paul DiMaggio, "State Expansion and Organizational Fields, Organization Theory and Public Policy," in Halland, H. Richard, Quinn, E. Robert(eds.), Beverly Hills, Calif: SagePublications, 1983, pp.147~161.

화예술 활동이 기업 활동과 전략적 파트너십을 맺는 것을 의미한다.

많은 국가가 문화적 요소를 통하여 유무형의 경제적 가치를 창출하는 문화 상품을 생산, 유통하는 문화산업을 국부의 새로운 원천으로 보고 적극적으로 지원하고 있다. 문화 정보화도 정보기술을 통해서 사무자동화, 프로세스 혁신, 전자상거래 확산 등의 경제적, 합리적 가치를 추구하는 것을 넘어서 문화예술을 통하여 정보기술이 경험적, 상징적 가치를 추구하는 방향으로 진화하고 있다.

기업의 예술경영 분야 역시 기업 경영을 위한 리더십, 인력 개발 분야 등에서 예술을 통한 경영 시도가 늘어나고 있다. 직원의 창의성을 증진시키기 위하여 전 직원에게 예술 교육을 의무적으로 실시하는 세계적인 애니메이션 회사 픽사스튜디오의 사례처럼 예술은 기업 경영에도 깊숙이 녹아들어가 있는 상황이다. 이러한 문화예술경영 관점은 문화예술을 혁신을 위한 '자원'으로 파악하며, 이 자원을 현대의 경영 및 산업 활동에 적극적으로 도입할 것을 요청하고 있다. 이러한 '문화예술을 통한 경영' 유형은 사회 전반의 패러다임 전환 과정에서 일어나는 현상으로 이해할 수 있다.

우리는 합리성, 계량성, 효율성을 중시하던 근대적 패러다임에서 감성, 상징성, 창의성을 중시하는 탈근대적 패러다임으로 현대의 생산 체제가 전환했다고 본다. 이때 감성, 상징성, 창의성의 정수로 여겨지는 문화예술을 통해서 변화하는 사회에 필요한 에너지를 수혈받고자 하는 시도가 기업경영 및 국가의 경제 전략에 확산되는 것은 놀라운 현상이 아니다. 이러한 추세에 적극 개입하는 문화예술경영 관점은 문화예술 단체들의 경영 및 관리라는 제한된 사회 범주에서 벗어나 노동과 경제라는 보다 광범한 범주를 도입한다. 문화예술과 교육, 산업, 도시, 정책, 정보화 등 사회를 구성하는 제반 요소들 간 융합이 활발해지면서 다양

하고 새로운 문화예술경영의 영역들이 나타나기도 한다.

그러나 이때 문제는 첫째, 문화예술이 생산성 향상을 위한 혁신의 주요 수단으로 취급된다는 점에서 도구주의적인 편향성을 갖는다는 점, 둘째, 이로 인해 문화예술이 산업적 파트너로 자리를 잡아가면서 문화예술이 지향해왔던 가치, 특히 사회적 비판 및 성찰과 공동체적 연대에의 동참이라는 측면이 배제되고 있다는 점이다.

셋째, '문화예술적 경영'의 관점이다. '문화예술적 경영'은 예술 분야를 위해 경영을 도구로 활용하는 '문화예술을 위한 경영' 분야나 예술이라는 가치를 활용해서 다양한 분야의 성과를 높이는 '문화예술을 통한 경영'을 넘어서 예술 자체가 지향점이 되는 사회를 구성하기 위한 유형이다. '문화예술적 경영'은 '문화예술을 위한 경영'이나 '문화예술을 통한 경영'이 각각 '문화예술'과 '경영'이 서로를 위한 도구로 기능하는 데 비하여 '예술'과 '경영'이 화학적 결합을 일으켜 사회 변화를 추구한다는 점에서 차이를 갖는다.

문화예술적 경영에 있어서 '문화예술'이란 예술지향적인 예술이나 도구적인 예술이 아니라 일상 삶과 밀접하게 결합되어 공동체적 관계와 연대의 가치를 창출시키는 예술을 의미한다. 또한 예술경영에 있어서 '경영' 또한 합리적이고 계량적인 도구가 아니라 공동체적 가치를 증진시키는 예술을 육성하고 확산시키는 제반 전략과 실천의 방법론을 의미한다. 따라서 문화예술적 경영은 기존 '예술을 위한 경영'의 개념을 넘어서 단순히 예술을 육성하고 지원하는 것뿐 아니라 공동체 예술의 비전과 그것을 구체적으로 달성하기 위한 방법론의 결합을 의미한다.

또한 문화예술적 경영은 '예술을 통한 경영'의 진화된 형태로 나타날 수 있는데, 예를 들어 문화 마케팅을 통해서 기업이나 제품의 단속적인 이미지 개선에 예술을 활용하는 수준을 넘어서 기업의 궁극적인 지

향점을 공동체적인 가치를 향상시키는 것에 기업 내 모든 자원을 정렬시키는 기업들에게 해당된다.

자본주의를 기반으로 한 시장 경제 시스템을 발전시켰던 20세기를 통해서 인류의 문명은 많은 발전을 이루었지만, 최근의 금융 위기를 통해 알 수 있다시피 많은 문제점이 드러나게 되었다. 이에 따라 경영 시스템의 관점에서 인간의 창의성과 기업의 사회적 공헌을 중시하는 지속가능한 경제 체계가 활발하고 모색되고 있다. 이에 따라 자본의 가치가 아닌 인간의 가치가 중시되는 사회로의 전환을 위해서 문화예술의 역할에 주목하게 된다.

문화예술경영은 흔히 박물관, 미술관, 극장 등 문화예술 공간에서의 제반 경영 이슈들을 다루는 분야로 알려져왔다. 그러나 특화된 문화예술 공간을 매개로 한 문화예술경영은 그 한계를 드러내고 있다. 그것은 문화예술이 시민의 일상 삶과 분리되어왔다는 문제이다. 즉 문화예술적 경영의 관점은 전문가 집단이 특정한 문화 공간을 통해 예술을 관리하고 유통하는 현재의 문화예술 시스템에 대한 성찰과 연관되어 있다. 문화예술적 경영의 관점은 현재의 문화예술이란 결국 문화예술 인프라가 구축된 소수의 지역에서만 생산되고 향유되는 시스템이 아닌가 하는 의문도 제기한다. 문화예술적 경영이란 문화예술이 시민의 사회적이고 일상적인 삶과 적극 결합함으로써 대안적인 삶의 가치와 형태를 제시한다는 문제의식을 그 기반으로 삼는다.

우리는 이제 문화예술적 경영에 대한 문화사회학적 검토를 시도하고자 한다. 문화예술적 경영에 대한 문화사회학적 성찰은 두 가지 의미를 갖는다. 그것은 기존의 '문화예술을 위한 경영'과 '문화예술을 통한 경영'이 갖는 두 가지 경향성을 종합하고 그 한계를 극복하는 시도라고 볼 수 있다. 먼저 '문화예술을 위한 경영'과 '문화예술을 통한 경영'은 조

직 내적인 합리성 문제를 해결하거나 보완하려는 경향성을 갖는다. 그런 점에서 이때의 문화예술에 대한 논의는 '조직론'의 하위 범주로서 이루어진다고 볼 수 있다. 또 다른 경향성은 두 경우에 있어 문화예술은 변별적인 가치와 효용을 갖는 '문화자본'[2]으로 파악되고 있다는 점이다. 이와 같은 문화자본적 경향성은 사회적 삶과 문화예술의 유기적 결합을 적극적으로 모색하는 데 걸림돌로 작용한다.

그런 의미에서 우리는 '문화예술적 경영'을 '삶의 문화예술경영'으로 다시 설명할 수 있을 것이다. 요컨대 '삶의 문화예술경영'은 사회 구성원들의 개인적이고 공동체적인 삶 전반을 '문화예술적으로 경영'하는 방향으로 추진된다. '삶의 문화예술경영'은 이상적으로 본다면 문화예술경영의 세 가지 유형을 '문화예술적 경영'을 중심으로 종합하고, 그것을 공동체적 삶에 적용시키는 방법론이라고 볼 수 있을 것이다.

이러한 방향 설정은 최근 퍼트넘(Robert D. Putnam)이 강조한 바처럼 문화예술 활동이 사회적 신뢰와 네트워킹을 활성화함으로써 사회자본의 축적과 확산에 기여하고 이에 따라 사회적 연대를 고양시킬 수 있다는 사회학적 문제의식에 바탕한다.[3] 이제 우리는 삶의 문화예술경영이 어떤 성격을 갖고 어떻게 작동되고 있는가를 알아보기 위하여, 삶의 문화예술경영을 구성하는 세 요소, 즉 시민성과 지역성, 그리고 예술성을 개념적으로 정의하고 이러한 세 요소들을 적극적으로 부각시키고 실행시키는 문화예술경영의 사례들을 제시해보도록 하겠다.

2 피에르 부르디외, 최종철 옮김, 『구별짓기』, 새물결, 2005.
3 로버트 D. 퍼트넘, 정승현 옮김, 『나 홀로 볼링』, 페이퍼로드, 2009.

삶의 문화예술경영을 구성하는 세 요소

우리는 삶의 문화예술경영을 구성하는 세 요소로 시민성, 지역성, 예술성을 제안한다. 시민성과 지역성과 예술성이란 삶의 문화예술경영의 구체적인 기획과 실행에 있어 주요한 문화사회학적 준거들로서 문화예술적 실천과 사회적 삶이 만나는 주요한 지점들을 지칭한다. 여기서 시민성과 지역성이란 바로 현대인의 사회적 삶을 구성하는 요소로 제시되며, 삶의 문화예술경영은 이와 같은 사회적 삶에 적극적으로 개입하는 것을 의미한다.

또한 예술성이란 삶의 문화예술경영이 사회적 삶에 개입할 때 그로부터 새롭게 요구되는 미학과 창조성의 기준과 지침을 뜻한다. 요컨대 시민성, 지역성, 예술성은 문화예술과 사회적 삶이 상호 연관되고 그럼으로써 문화예술이 다만 '교양'으로 그치지 않고 '생활양식' 안으로 녹아들어, 그것을 풍부하게 만드는 자원으로 전환하는 준거점들이라고 할 수 있다.

시민성

우리는 '시민성'을 새로운 문화예술경영, 즉 삶의 문화예술경영을 구성하는 첫 번째 문화사회학적 개념축으로 제시한다. 시민성 개념은 아렌트(Hannah Arendt)가 이야기한 '활동적 삶(Vita Activa)', 즉 개인이 정치공동체의 구성원으로서 지니는 사회적 자격 요건과 관련된다.[4]

아리스토텔레스는 인간이 시민이 되기 위해서는 정치공동체 내부의 한 장소에 거주하는 것만으로는 충분치 않다고 이야기한다. 아리스

4 한나 아렌트, 이진우 외 옮김, 『인간의 조건』, 한길사, 1996.

토텔레스에 의하면 정치적 존재란 바로 '말하고 행동'하는 존재이다. 이 말과 행동을 통해 시민은 공직에 참여하고 통치를 하며, 인민 법정이나 인민 집회에 참여한다.[5] 정치적 행위는 이렇게 특정한 장소와 시간의 할애를 필요로 한다. 플라톤에 의하면 장인(Artisan)은 공동체의 공통적인 관심사나 직무에 관여할 수 없는데, 이것은 장인은 자신의 일(Work)에 골몰함으로써 공동체를 위한 일에 시간을 할애할 여력이 없기 때문이다.[6] 결국 정치공동체에 속했다는 사실 하나만으로 시민이 될 수는 없는 것이다.

요컨대 아렌트에 의하면 공동체를 향하여, 그리고 공동체와 관련하여 말과 행동을 수행하는 '활동적 삶' 속에서 개인은 정치적·사회적 존재, 즉 시민의 자격을 획득한다. 우리는 여기서 시민성 개념에 내재하는 모순을 발견하게 되는데, 그것은 바로 개인성과 전체성 사이의 모순이다. 즉 이때 시민은 개인으로서, 오로지 개인으로서만 공동체에 관여하는 것이다. 어떻게 한 인간은 개인이면서 동시에 공동체에 참여하는가?

아렌트에 의하면 일(Work)이나 노동(Labor)과 달리 정치적 행위(Action)와 관련된 말과 행동은 "새로운 것을 시작"하는 동시에 공동체와 관계를 맺을 수 있다. 일을 수행하는 장인은 도구와 재료만으로 자신만의 작업을 수행하며 혼자 살아갈 수 있다. 반면 노동자들은 오로지 생계를 유지하기 위해 자신에게 부과된 노동을 수동적으로, 획일적으로 수행할 따름이다. 반면 시민들은 정치적 행위를 통해서, 즉 "행위하고 말하면서 자신을 보여주고 능동적으로 자신의 고유한 인격적 정체성을 드러내며 인간세계에 자신의 모습을 나타낸다."[7] 따라서 아렌트에

5 파트리스 카니베즈, 박주원 옮김, 『시민교육』, 동문선, 1995, 34쪽.
6 Jacques Rancière, *The Politics of Aesthetics: The Distribution of the Sensible*, Continnum, 2004, p.12.
7 한나 아렌트, 이진우 외 옮김, 앞의 책, 240쪽.

의하면 시민은 말과 행위를 통해 구현된 다원성(Multiplicity) 속에서만 공론 영역에 참여할 수 있다. 이때 개인성과 전체성 사이의 모순은 해결 불가능한 문제가 아니라 오히려 본질적인 특성으로 시민성 개념 안에 자리한다.

삶의 문화예술경영이 활성화하는 시민성은 문화예술을 통해 개인이 자신에게 고유한 말과 행동을 수행할 수 있는 능력과 이러한 능력을 통한 정치공동체에의 자발적인 참여를 동시에 증진시킨다. 이때 문화예술은 창조적인 활동인 동시에 시민성을 생산하는 활동, 즉 정치적인 동시에 개인들의 관계를 매개하는 도덕적이고 사회적인 실천이라고 볼 수 있다. 이렇게 볼 때 삶의 문화예술경영은 점차 탈정치화하고 파편화해 가는 현대사회의 문제에 대한 적극적인 대응이라고 볼 수 있다.

그러나 이것은 문화예술이 마치 현대사회의 질병을 치료하는 해독제로 기능해야 한다는 사실에 그치지 않는다. 현대사회의 문제는 그 안에 존재하는 문화예술에까지 영향력을 미친다. 아렌트는 노동을 중심으로 관계와 기능이 결정되는 현대사회에서 '노동'이 아닌 활동들은 비생산적인 유희와 여가로 전락한다고 주장하면서, 예술 역시 예외가 아니라고 지적한다. 이때 예술적 활동은 "유희로 분해되어버리고 그것의 세계적 의미를 상실한다. 노동사회에서 예술가의 활동은 테니스나 취미생활이 개인의 삶에 미치는 기능과 동일한 역할을 한다고 생각된다. 노동의 해방은 노동 활동을 활동적 삶의 다른 활동들과 동등한 것으로 만든 것에 그친 것이 아니라, 이 활동을 거의 경쟁할 수 없는 지배적 활동이 되게 했다. '생계유지'의 관점에서 볼 때 노동과 무관한 활동은 하나의 '취미'가 된다."[8]

8 같은 책, 185쪽.

결국 삶의 문화예술경영이 지향하는 시민성의 활성화는 취미로 전락해버린 예술적 활동의 '세계성'과 그것이 갖는 시민들의 활동적 삶에 대하여 지니는 적극적 함의를 복구한다는 것이다. 이때 문화예술은 다원성과 공동체성을 동시에 구현하는 활동적인 삶의 한 양태로서 사회와 관계를 맺게 될 것이다.

지역성

근대 사회와 함께 부상하는 개념이 바로 지역공동체이다. 일반적으로 사회라는 개념이 노동자로서의 구성원과 이들 사이의 기능적 연대를 전제한다면 지역공동체는 공통의 언어와 문화를 공유하는 집단을 전제한다. 이때 사회가 노동 및 경제를 중심으로 한 추상적 속성과 활동으로 이루어진 집단이라면 지역은 '구체적인 장소와 사람들'을 지시한다. 이때 지역은 한 나라를 가리킬 수도 있고, 나라 안의 특정 지방을 가리킬 수도 있다.

결국 현대사회에서 정부는 두 가지 '계산'을 수행한다. 하나는 사회를 향한 계산으로, 사회를 구성하는 개인들의 이해관계와 몫을 측정 및 평가하고, 그것들을 적절히 분배하고 중재한다. 또 하나는 지역공동체를 향한 계산으로, 공동체의 문화와 전통의 형식과 경계를 결정하고 그것의 보전과 발전에 필요한 전략과 감각을 설파한다.

뒤르켐(Émile Durkheim)은 "국가의 역할은 더 이상 새로운 생각과 새로운 관점을 정교화하는 역할(……)이 아니다. 그렇기는커녕 국가의 주요한 기능은 가장 광범위하게 보급되어 있는 생각과 감정, 사람들이 말하는 '다수'의 생각과 감정이 무엇인지를 계산하는 것이다. 국가는 바로 이 계산의 결과이다. (……) 국가는 자신의 힘으로 나아가는 것이 아니라, 다수의 모호한 감정을 따라야 한다. 하지만 이와 동시에 국가는 강

력한 행위 수단을 갖고 있으므로 개인을 억압할 수 있으며, 그렇지 않으면 국가는 바로 이 개인의 노예로 남게 된다"[9]고 말했다.

최근에 지방자치단체의 지역문화예술 정책은 이 두 가지 '계산'을 동시에 수행하는 정부의 역할을 잘 보여준다. 지방 정부들은 지역축제를 통해 한편으로는 지역주민의 경제적 생계 활동을 활성화하는 동시에 다른 한편으로는 지역에 넓게 분포한 생각과 감정, 즉 정체성을 발굴하고 강화한다.

이처럼 '관리'되는 지역성을 우리는 파괴된 공동체에 대한 인공적 대안이라고도 볼 수 있다. 즉 공동체의 일상적 유대는 "천연 잔디가 자라지 못하는 곳에 궁여지책으로 깔아놓는 사회학적 인조 잔디"라고 냉소적으로 볼 수도 있는 것이다.[10] 그러나 우리는 삶의 문화예술경영을 국가의 관리주의와 지역의 파괴된 유대 사이에 개입하는 실천으로 평가할 수 있다. 이때 이러한 의식적 개입은 지역의 특징과 문화와 전통을 재현하는 과정에 더 깊이 관여한다. 이때 문화예술을 통해 이루어지는 지역시민들의 활동적 삶은 구체적이고 실질적인 '지역'을 배경으로 그 지역에서 벌어지는 삶의 의미와 정체성, 소통과 연대를 주조해낸다.

예술성

이제 우리는 기존의 행정과 경영이 예술성을 어떻게 정의하고 취급해왔는가를 살펴보고, 삶의 문화예술경영에 적합한 예술성을 탐구해보고자 한다. 우리는 먼저 수월성(Excellence)과 접근성(Access)이라는 두 가지 기준을 가지고 예술성을 생각해볼 수 있다. 이 두 기준은 일반적

9 에밀 뒤르켐, 권기돈 옮김, 『직업윤리와 시민도덕』, 새물결, 1998, 172~173쪽.
10 로버트 D. 퍼트넘, 정승현 옮김, 앞의 책, 174쪽.

인 문화예술 정책의 두 가지 기조이기도 하다.[11] 이때 수월성이란 예술
적 기준에서 보았을 때 질적 성취도가 높은 예술 작품의 창작을 지원
하는 정책 기조를 의미하며, 접근성이란 일반인들이 예술 작품을 관람,
향유, 소비할 수 있는 기회를 높이려는 정책 기조를 의미한다. 항상 그런
것은 아니지만 수월성의 주요 정책 대상은 창작자들이며, 접근성의 주
요 정책 대상은 관객들이라고 볼 수 있다.

이 두 가지 분리에는 예술성의 원천을 예술계의 전문가들과 엘리트
들에게서 찾는 관점이 스며 있다. 물론 이 관점은 매우 보수적인 색채를
띠곤 한다. 이와 같은 관점은 다음과 같은 말로 잘 표현된다. "예술을 잘
이해할 수 있는 사람은 어차피 소수이며, 예술은 민주주의와 양립할 수
없는데 왜냐하면 예술은 민주화되면 될수록 발전하기보다는 오히려 하
향 평준화할 것이기 때문이다."

예술이 엘리트의 전유물이라는 생각은 사실 현실에 부합한다. 부르
디외는 예술에 대한 감상 능력으로서의 문화자본은 일반적으로 높은
수준의 교육과 계층적 지위의 사람들에게 집중되어 있다고 말한다. 예
컨대 문화자본을 많이 소유할수록 그 사람은 예술에 대한 이해와 수용
능력이 높으며, 이에 따라 그 사람은 좋은 취향을 가진 것으로 여겨지
며, 이와 같은 취향의 구별을 통해 상징적 차원에서 타인에 대해 우월감
을 갖게 되는 것이다.

부르디외는 이처럼 예술에 대한 감상 능력과 취향이 자본주의 사
회의 계급 구조에 따라 불균등하게 분배되어 있다고 주장한다. 이 같은
문화사회학적 입장은 수월성을 비판하고 접근성을 옹호할 수 있다. 즉
접근성을 강조함은 전문가들과 엘리트들에게 집중된 예술의 생산과 향

11 Vera L. Zolberg, "Conflicting Visions in American Art Museums," *Theory and Society*
Vol. 10, No. 1, 1981, pp.103~125.

유 기회를 모든 계급에 골고루 평등하게 분배하기 위함인 것이다.

예술을 '예외적인 형태의 사회적 재화'에서 일종의 '공공재'로 전환시키려는 노력은 대체로 '예술성' 그 자체보다 그것이 제시되고 평가되고 조직되는 방식에 주목한다. 히로유키(清水博之)는 일본의 퍼블릭 씨어터 운동을 평가하면서 "무대 예술 그 자체에 주어진 것으로서 공공성이 있는 것이 아니라, 무대 예술이 사회에 나타나는 방법, 혹은 그것을 바라보는 시각의 잣대가 어디에 있는가에 따라 공공성에 대한 시점이 생길 거"라고 주장한다. 즉 "무대 예술을 만드는 내적인 행위에 미리 공공성이 내재되어 있는 것이 아니라, 그것이 형상화하는 방식에 공공성이 조직"되는 것이라는 말이다.[12]

우리는 여기서 한 발 더 나아갈 수 있다. 즉 예술성 자체가 이미 삶과 결합되어 있으며 공동체적이라고 말이다. 캐나다의 정치 철학자 테일러(Charles Taylor)는 진정성(Authenticity)이라는 개념을 도입하여 예술성에 내재하는 관계 지향성을 설명한다. 테일러에 의하면 진정성이란 외적인 강압과 산술적인 합리성에 종속되지 않고 개인 내면으로부터 자유와 진리를 추구하는 태도이다. 이때 문화예술이야말로 진정성의 태도를 가장 잘 드러내는 예라고 할 수 있는데, 왜냐하면 예술은 내면의 참자아의 목소리에 귀 기울이며 삶의 잣대를 모색하게 하면서 동시에 그 가치는 언제나 타인과의 관계 속에서 실현되기 때문이다.[13]

그렇다면 예술을 통해 맺어지는 공동체의 특징은 무엇인가? 카니베즈(Patrice Canivez)는 칸트(Immanuel Kant)의 판단력 비판이 제시하는 미적 판단 개념이 대답을 제시한다고 본다. 미적 판단은 지극히 주관

12 시미즈 히로유키, 「공공권, 공립문화시설, 지역의 문화예술 환경」, 에이 기세이 외, 김의경 외 옮김, 『살아 숨 쉬는 극장』, 연극과인간, 2000, 34쪽.
13 찰스 테일러, 송영배 옮김, 『불안한 현대사회』, 이학사, 2001.

적이지만 언제나 다른 사람의 동의를 요구한다. 즉 나에게 아름다운 것은 타인에게도 아름다울 것이라는 가능성에 대한 믿음 때문에 사람들은 미적 판단이 지극히 주관적임에도 타인들에게 그것에 대해 이야기한다. 따라서 미적 판단을 통해 맺어진 취미공동체는 플라톤이 이루고자 했던 정치공동체(지식과 용기, 자기 통제로 이루어진)와 다르다고 주장한다. 즉 정치공동체가 모든 사람의 합의에 근거를 둔다면 취미로 이루어진 감성공동체는 개인적인 감성들이 타인의 동의를 소망하는 상태 자체를 토대로 삼는다.

카니베즈는 이렇게 이야기한다. "이들은 수학자들처럼 계산을 통해 의견 일치를 보려고 논쟁하는 게 아니라 입증할 가능성이 없다는 것을 알면서도 논쟁한다. 즉 이들은 증거를 소통하려고 하는 게 아니라, 어떤 감성 형태를 소통하려고 하기 때문에 논쟁하는 것이다. 결코 모든 사람들이 동의하지 않음에도 불구하고, 이들이 이러한 감성에 의해 자신의 주장을 피력하는 것은 취미공동체의 가능성을 단언하기 때문이다."[14]

카니베즈가 이야기하는 칸트의 감성공동체는 아렌트(플라톤이 아니라)가 제시한 정치공동체, 즉 자신의 고유한 말과 행동에 기대어 자신을 세계에 드러내고 세계와 관계 맺는 양상과 유사성을 갖는다. 여기서 우리는 감성공동체와 정치공동체가 겹칠 수 있는 가능성을 추론해볼 수 있다. 즉 사람들이 연결되고 함께하는 것은 반드시 '계산에 따른 이해관계나 정체성, 즉 몫에 대한 합의 때문만은 아닌 것이다. 사람들이 연결되고 함께하는 것은 바로 상상력과 감수성을 통한 동의의 가능성, 그 가능성에 대한 믿음 때문인 것이다.

지금까지 우리는 두 가지 방식으로 예술성이 시민성, 지역성과 관계

14 파트리스 카니베즈, 박주원 옮김, 앞의 책, 1995.

하는 방식을 살펴보았다. 즉 첫 번째는 예술을 그 자체의 성격과 무관하게 공공재로 '사용'하고 '보급'함으로써 시민성과 지역성을 예술성에 덧붙이는 방식이고, 두 번째는 예술 자체에 내재하는 관계성으로부터 시민성과 지역성을 도출하는 것이다. 그러나 이 두 가지 방식 모두에 있어 삶의 문화예술경영은 일종의 난관에 봉착하는데, 그것은 바로 예술성을 하나의 완결된 작품의 속성으로 취급하는 데서 발생하는 문제이다. 삶 속에서 창조성과 관계성을 동시에 구현하려는 삶의 문화예술경영의 관점에서 볼 때 작품의 속성으로 예술성을 바라보는 관점은 예술을 결국 삶의 바깥에 위치하게 하거나 예술 그 자체를 삶이라고 단언해버리고 마는 것이다.

여기서 부리요(Nicolas Bouriaud)의 '관계적 미학(Relational Aesthetics)'은 삶의 문화예술경영이 정초하고자 하는 예술성 개념에 시사하는 바가 크다. 부리요는 예술을 미학적으로 완결된 하나의 작업물이 아니라 사회적 연결을 구성하는 에이전시(Agency)로 정의한다. 그는 예술 작품의 역할이 상상적이고 유토피아적인 현실을 만드는 것이 아니라고 말한다. 오히려 실제로 현존하는 삶 속에서 행동과 삶의 모델을 구축하는 것이다. 따라서 관계적 미학에서 관객은 감상자 개인에 소구하는 것이 아니라 상호 주관적인 소통을 생산하며, 이를 통해 작품의 의미는 사적인 소비 공간이 아니라 공적 차원에서 정교화된다.[15] 이렇듯 예술성을 소통의 과정을 매개하고 촉진하는 에이전시로서 파악하는 부리요의 관계적 미학은 삶의 내부에서 작동하고 구성되는 창조성을 포착한다는 점에서 예술성을 완결된 작품의 속성으로 보는 앞서 두 관점의 문제를 극복하는 듯하다.

15 니꼴라 부리요, 현지연 옮김, 『관계의 미학』, 미진사, 2011.

그러나 여전히 문제는 남는다. 상호 주관성과 공공성에 따르는 삶의 모델이란 합의될 수 있는 성질의 것이 아니다. 카니베즈가 강조했듯이 예술적 활동 속에서 구성되는 모델은 언제나 논쟁적이고 비결정적이다. 만약 예술이 만든 삶의 모델이 합의를 통해 채택되고 사회에 적용된다면 이 또한 공공이란 이름으로 수행되는 또 다른 억압과 폭력이 될수 있을 것이다. 따라서 예술을 통한 상호 주관적 소통, 예술이 추구하는 공공성, 예술이 구성하는 삶의 모델은 지속적인 과정, 미완의 실천으로 파악되어야 할 것이다. 예술은 경제적이고 정치적인 합의에 또 다른 합의를 더하는 것이 아니라, 그것들에 다른 의견을 제시하는 것이고, 다른 공공성, 다른 소통, 다른 삶의 모델을 제시하는 것이다.

우리는 삶의 문화예술경영의 관점을 지지할 수 있는 예술성에 대한 세 가지 접근 방식을 살펴보았다. 첫 번째는 예술을 공공재로 전환하기. 두 번째는 예술 그 자체로부터 파생하는 감성공동체에 주목하기. 세 번째는 예술을 사회적 소통과 연결을 위한 에이전시로 작동시키기. 다시 한 번 강조하지만 이 세 가지 접근법은 상호 배타적이라기보다 삶의 문화예술경영이 주의를 기울여야 할 예술성의 성격과 기능을 각기 다른 방향에서 조명해주고 있다. 비록 이러한 접근법은 각각의 한계와 문제점을 노정하고 있으나 그 한계와 문제점을 명증하게 밝히고 그것들을 극복하도록 도와주기 위해서라도 이 세 가지 접근법은 서로를 필요로 한다고 볼 수 있다.

남은 문제들

우리는 기존 문화예술경영의 관행들, 즉 문화예술을 조직의 내적

운영을 중심으로 살펴보는 조직론적 경향과 문화예술을 그 자체 고유한 가치와 특질을 지닌 대상으로 보는 문화자본론적 경향으로부터 벗어나면서 문화예술과 사회적 삶을 적극적이고 포괄적으로 접속시키고자 했다. 이때 우리가 살펴본 삶의 문화예술경영에 있어서의 문화예술은 기존의 전문예술 활동과도 구별되고, 동시에 개인적이고 사적인 향유 활동으로서의 예술과도 구별되는 성격을 갖고 있음을 알 수 있었다. 요컨대 이때의 문화예술 활동들은 모두 자발적인 활동인 동시에 사회적 관계와 유대의 활성화에 적극적으로 기여하고 있는 것이다.

시민성, 지역성, 예술성이 생활예술에 대해 갖는 함의는 다음과 같다. 첫째, 시민성 개념은 여가 활동으로 여겨졌던 생활예술을 다시 평가하게 한다. 생활예술에 참여하는 이들은 스스로를 공적이고 정치적인 주체로 전환시킬 수 있다. 둘째, 지역성 개념은 구체적 장소에 거주하는 주체들이 생활예술을 통해 상호 협력하고 고유한 문화와 정체성을 창조할 수 있음을 시사한다. 셋째, 예술성은 생활예술을 통해 감성적 공동체가 구성하고 그에 따라 논쟁적이면서도 개방적인 방식으로 이루어지는 구성원들 사이의 인정과 소통을 강조한다.

물론 이 세 가지 요소 및 사례들은 다분히 개념적으로 제시된 것일 뿐, 실제적으로는 상당 부분 중첩됨을 알 수 있다. 요컨대 모든 삶의 문화예술경영 사례들에 있어 시민 주체, 지역적 배경과 예술 활동은 공히 발견되는 요소들이다. 그러나 동시에 각각의 사례들은 그 특성과 환경이 구별된다는 점에서 서로가 서로를 비춰주는 참조점이 될 수 있다.

무엇보다 시민성, 지역성, 예술성을 종합하는 차후의 연구는 문화예술이 활성화하는 고유한 집합성, 공공성, 공동체성이라는 개념들을 보다 심화시키고 그와 관련된 사례들을 발굴하는 데 집중해야 할 것이다. 이와 관련하여 최근 지역을 기반으로 주민들의 참여와 협력

을 바탕으로 이루어지는 커뮤니티 아트(Community-based Art)를 둘러싼 논쟁은 좋은 시사점을 보여준다. 케스터(Grant H. Kester) 같은 커뮤니티 예술의 옹호자는 지역에 개입하는 비판적인 문화예술을 통해 상호 주관적이고, 연대감과 합의를 가진, 즉 "정치적으로 일관된(Politically Coherent)" 대안적인 공적 공동체와 국가적 권위와 자본의 통제 바깥에서 형성 가능하다고 주장한다.[16] 그러나 권미원은 커뮤니티 아트의 전략이 공동체적 정체성에 대한 본질주의적 편향, 즉 정부의 '계산'이 수행하는 전통과 문화의 형식화와 유사한 효과를 가질 수 있다고 비판한다.[17] 요컨대 이들은 특정한 문화예술적 개입과 실천이 기존의 지역적, 시민적 관계망을 재배열하는 '감각의 공동체(Community of Senses)'[18]의 가능성을 인정하면서도 그 공동체의 특징에 대해서는 서로 이견을 보이고 있는 것이다.

그러나 이러한 이견들은 사실 '입장의 차이'를 보여주고 있을 뿐이다. 즉 이들의 주장은 미학적, 철학적 비평 담론 수준의 이견에 머물고 있어 구체적이고 실천적인 '삶의 문화예술경영'의 프로그램들을 제시하지 못하고 있으며, 또한 문화사회학적인 관점에서 보더라도 문화예술적 기획들이 구체적인 사회적 연대 및 네트워킹과 접속되는 지점들을 경험적으로 드러내지 못하고 있다. 이는 문화예술이 지니는 공공성 및 공동체성에 대한 논의들이 여전히 미학적이고 철학적인 연구 주제에 머물고 있다는 증거이기도 하다.

공공성과 공동체성은 주지하다시피 사회학 일반 및 문화사회학의

16 Grant H. Kester, *Conversation Pieces: Community and Communication in Modern Art*, University of California Press, 2004.

17 Miwon Kwon, *One Place after Another: Site-Specific Art and Locational Identity*, MIT Press, 2004.

18 Beth Hinderliter, "Introduction," *Communities of Sense: Rethinking Aesthetics and Politics*, Duke University Press Books, 2009.

고유한 연구 주제였다. 그러나 서두에 지적했듯이 문화예술 연구에 있어서만은 유독 공공성과 공동체에 대한 논의가 활발하지 못했던 것이 사실이다. 이는 문화예술이 주로 전문적 직업 활동이나 교양, 혹은 조직 내적 자원으로 취급되어온 데서 비롯된다. 따라서 향후의 문화사회학적 연구들은 한편으로는 미학적 비평과 주장을 넘어서야 할 것이며, 다른 한편으로는 문화예술 연구에 공동체성과 공공성에 대한 논의를 적극 도입해야 할 것이다. 그럼으로써 사회적 삶과 문화예술의 결합으로서의 '삶의 문화예술경영'이 지향하는 바, 시민성, 지역성, 예술성이 종합되고 구현되는 사례들을 경험적으로 발굴하고 이론화하는 시도를 새롭게 개발해나가야 할 것이다.

생활예술과 법

강은경

UGC는 금전적 대가 때문이 아닌
그 일에 대한 애정 때문에 창작에 몰두하는
진정한 아마추어 문화의 시대를 알렸다.
— 로렌스 레식

생활예술의 법정책적 근원, 문화국가 원리

생활예술에 관한 법적 근거를 논하기 위해서는 우선 헌법상 국가와 문화예술의 관계를 규율하고 있는 문화국가 원리를 살펴볼 필요가 있다. 헌법상의 추상적인 문화국가 원리가 시민들의 일상생활 속에서 살아 숨 쉬는 원리로 구현되도록 하는 것이 바로 생활예술이라고 할 수 있기 때문이다. 이하에서는 생활예술 정책의 전제로서 우리 헌법에 명시된 문화국가 조항이 어떠한 의의를 가지는지를 살펴보기로 한다.

문화와 국가의 관계

문화 창조자로서의 인간을 생각한다면 문화국가(Kulturstaat)의 관념은 아주 오래전으로 소급해갈 수 있겠지만, 문화와 국가를 개념적으로 결합시켜 '문화국가'라는 용어를 만들어낸 사람은 19세기 초 독일의 피히테(Johann Gottlieb Fichte)라고 알려져 있다.[1]

역사적으로 국가와 문화의 관계는 대체로 다음과 같은 3단계 과정을 거치면서 발전하여왔다. 첫째, 문화가 철저히 지배 체계에 봉사하는 수단적 존재로 기능했던 근대 이전의 시기, 둘째, 시민 계급의 성장과 프

[1] 김수갑, 「한국헌법에서의 '문화국가' 조항의 법적 성격과 의의」, 『공법연구』 제32권 제3호, 한국공법학회, 2004, 181쪽.

랑스대혁명을 계기로 문화가 국가로부터 자율성과 독자성을 획득한 시기, 셋째, 문화 활동이 시장 법칙에 따르게 되면서 문화의 경제 종속성, 외래문화의 범람과 전통문화의 퇴조, 문화적 불평등 등의 문제가 발생하여 건전한 문화의 육성과 문화적 불평등의 시정이 국가적 과제가 된 현대이다.

한편 그림(Dieter Grimm)은 문화와 국가의 상호 의존성을 중심으로 국가와 문화의 관계를 다음과 같은 네 가지 모델로 분석하고 있는데[2], 이는 문화국가의 유형 분류로서도 의의가 있다. 첫째는 문화에 대하여 국가가 전혀 개입하지 않는 '이원주의적 모델'로서 초기 미국의 역사에서 그 모델을 찾을 수 있는데, 이것은 미국 독립 후의 특수한 사정을 반영한 것으로 오늘날 이러한 모델을 찾아보기는 힘들다. 둘째는 문화적 목적과는 다른 국가 목적 때문에 국가가 문화를 육성하는 '공리주의적 모델'로서 계몽절대주의(계몽군주 국가 시대) 또는 자유주의에서 그 예를 찾는다. 셋째는 문화 그 자체를 위하여 국가가 문화를 육성하는 '문화국가적 모델'로 프로이센의 개혁 시대에서 그 예를 찾을 수 있고, 넷째는 정치적 기준에 따라 국가가 문화를 조종하는 '지도적 또는 후견적 모델'로, 그 대표적인 예는 나치 독일을 들 수 있다.

문화국가의 개념

이상주의적 문화 개념, 국가주의적 문화 개념 및 정신과학적인 변증법적 방법론을 통하여 피히테, 훔볼트(Karl Wilhelm Von Humboldt) 등에서 시작된 문화국가 개념의 의미를 분석하고 오늘날까지도 영향력 있는 문화국가의 개념을 제시한 이는 후버(Ernst Rudolf Huber)이다.

2 같은 글, 183쪽.

후버는 문화를 '자율적인 인격도야재' 또는 '교양재'로 이해하고 문화국가라는 개념 속에서 '문화의 자율성은 어떻게 보장될 수 있는가', '문화와 국가의 통일은 이룰 수 있는가'라는 문제를 제기한다. 이러한 문제 제기를 바탕으로 그는 문화와 국가의 상호관계에서 문화국가 개념의 의미를 '문화의 국가로부터의 자유', '문화에 대한 국가의 기여', '국가의 문화 형성력', '문화의 국가 형성력', '문화적 산물로서의 국가'의 다섯 가지로 나누어 고찰한 바 있다.[3]

이러한 후버의 견해는 국가주의적인 국가 개념, 즉 국가를 고유한 가치를 가진 초개인적 윤리적 조직체로 전제하는 헤겔의 국가 개념을 기초로 하고 있기 때문에 오늘날의 상황과는 부합되지 않는다는 문제점을 포함하고는 있으나, 문화국가의 모습을 가장 잘 보여주고 있기 때문에 비판적으로 수용할 필요가 있다.

문화국가에 대한 개념 정의는 현대적 상황에 부합되는 구체적이고 현실적인 것이어야 한다. 그리고 오늘날 일반적인 자유주의적 국가 개념에 따르면 자율적인 문화는 국가 형성의 원동력이다. 따라서 오늘날의 문화국가에 부여된 가장 중요한 과제는 '어떻게 문화의 자율성과 국가의 문화 고권을[4] 이상적으로 조화시켜 모든 국민이 문화적 평등권을 실질적으로 향수할 수 있도록 하느냐' 하는 문제이다.

이상을 종합해보면 문화국가란 '문화의 자율성을 존중하면서 건전한 문화 육성이라는 적극적 과제의 수행을 통하여 실질적인 문화적 평등을 실현시키려는 국가'라고 정의할 수 있을 것이다. 이러한 문화국가의 정의 하에서 '실질적인 문화적 평등'이라는 개념은 오늘날 '모두를 위

3 같은 글, 184~186쪽.
4 문화 고권(文化高權)은 지방자치단체가 문화영역과 관련하여 문화의 내용을 생산, 관리, 진흥할 수 있는 권한을 말한다.

한 예술'을 기치로 삼는 생활예술의 개념을 불러낸다.

문화국가 실현의 기본 구조

우리 헌법상 국가는 문화를 발전시켜야 할 과제를 갖고 있다. 이러한 국가의 의무는 아래와 같이 문화적 자율성 보장, 문화의 보호·육성·진흥·전수, 문화적 평등권의 보장으로 분류될 수 있다.[5]

문화적 자율성 보장

문화적 자율성이란 문화 활동에 대한 국가의 정책적 중립성과 관용을 의미한다. 문화의 본질적 특성은 문화의 모든 영역에서 이루어지는 각각의 고유 법칙에 따른 창조적 발현인데, 이러한 창조 과정은 그것이 어떠한 형식으로 표현되든 '자율적'이며 '자발적'인 것이 그 핵심이다. 그렇기 때문에 국가는 문화 정책을 수행함에 있어서 정책적 중립성과 관용의 한계를 벗어나서는 안 된다. 즉 국가가 문화 정책적 명령을 내리거나 획일화를 시도하거나 학문이나 예술의 내용을 결정하는 지시를 해서는 안 된다. 나아가 국가는 '불편부당의 원칙'을 지켜 국가에게 편리한 문화 활동에 대하여는 특혜를 주고 불편한 문화 활동에 대하여는 불이익을 주는 차별 대우를 해서도 안 된다.

한편 문화적 자율성을 보장한다고 해서 스스로를 문화 활동이라고 주장하는 모든 활동이 이를 보장받는 것은 아니다. 또한 문화적 자율성의 보장이 국가가 문화에 대해 무관심하다거나 문화를 방기하는 것, 즉 문화를 사회에 일임한다는 것을 의미하지는 않는다. 사회적 책임 내지 역할을 무시한 자의적인 문화 활동, 내재적 한계를 일탈한 문화 활동은

5 전광석, 「헌법과 문화」, 『공법연구』 제18집, 한국공법학회, 1990, 174쪽. 문화 조성 의무, 문화적 자율성 보장 의무, 문화적 약자 보호 의무로 분류하는 견해.

다른 기본권 또는 법익의 보호를 위해 제한될 수밖에 없으며, 국가는 그에 대해 적절한 조치를 취하지 않으면 안 된다. 이러한 국가적 조치는 문화의 자율성 보장과 모순되는 것이 아니라 문화의 자유를 보장하기 위한 국가의 최소한의 책임으로 이해된다.

문화의 보호·육성·진흥·전수

문화국가의 두 번째 내용은 국가에 의한 문화의 보호·육성·진흥·전수이다. 현대사회에서 문화의 문제는 경제에 대한 종속성, 문화적 불평등, 제3세계의 문화 종속 현상 등으로 요약될 수 있다. 이러한 현상에 대처하기 위해서는 국가가 자율적·자발적 문화에 대하여 책임 있는 역할을 해야 할 필요가 있다. 그러나 국가의 문화에 대한 보호·육성·진흥·전수는 지도적·공리적·간섭적인 것이어서는 안 되고, 문화의 자율성을 고려한 지원의 방식으로 행해져야 한다.

그 지원 방법은 유·무형 문화재의 보존을 위한 보조, 문화 창작에 대한 보조, 문화 보급에 대한 보조, 문화적 발현을 돕기 위한 보조, 문화 시설의 확충을 위한 지원 등 여러 가지가 있다. 또한 문화의 보호·육성·진흥·전수의 대상은 고급문화뿐만 아니라 대중문화, 전통문화 등을 모두 포함해야 한다. 그러나 국가의 재정 능력에는 한계가 있기 때문에 문화에 대한 지원은 합리적 기준을 근거로 한 차별적 지원이 될 수밖에 없다.

문화에 대한 국가적 지원은 그 방식에 따라서는 간섭이 될 수도 있다. 따라서 합리적 지원 방식이 요구되며, 이를 위해서는 국가가 전문가 집단에게 평가를 위촉하고 그 결과에 따라 지원의 대상과 정도를 확정하는 방식이 바람직하다. 이 경우 전문가 집단의 선정과 구성에 있어서 전문성과 독립성이 진지하게 고려되어야 하며, 그 조직과 절차도 민주적

이어야 할 것이다.

문화적 평등권의 보장

문화적 평등권은 누구든지 문화 활동에 참여할 수 있는 기회를 요구할 수 있다는 것과 그러한 기회를 국가와 타인에 의해서 방해받지 아니할 것, 그리고 이미 존재하는 문화 활동의 결과를 평등하게 향유하는 것을 내용으로 한다.

문화적 평등권과 관련하여 특히 문제가 되는 것은 평등한 문화 향유권의 문제이다. 문화 향유권은 개인의 경제적 능력에 따라 실질적 차이가 나타나기 때문에 문화국가는 경제적 약자 또한 인간다운 존엄에 맞는 최소한의 문화를 향유할 수 있도록 문화적 참여권에 상응하는 문화적 급부의무를 지게 된다. 그러나 문화 향유권은 법률유보 하에서만 실현될 수 있다는 한계가 있다.

한국 헌법상 문화국가 원리의 구현

세계 각국 헌법의 문화 관련 규정은 시각에 따라 다양하게 분류될 수 있지만, ① 국가목적규정의 형태로 문화국가의 이념을 선언하는 경우 ② 입법위임·헌법위임으로 규정하는 경우 ③ 학문·예술·종교 등 소위 문화적 기본권의 형태로 규정하는 경우가 대표적이라고 할 수 있다. 그 밖에 권한규범이나 조직규범의 형태로 규정할 수도 있으며, 헌법 전문이나 교육목적규정을 통해서 문화국가의 이념을 나타내는 경우도 있다.

우리 헌법도 전문을 비롯한 여러 곳에서 문화 관련 규정을 두고 있는데, 이러한 규정들을 근거로 문화국가 원리가 우리 헌법의 기본 원리라는 점에 대하여는 견해가 일치되어 있다. 그러나 헌법상의 다른 기본원리와는 달리, 문화국가 원리에 대하여는 상대적으로 충분한 논의가

이루어지지 못한 편이다.

국가목적규정

우리 헌법은 여러 곳에서 여러 가지 형식으로 문화에 대해 규정함으로써 간접적으로 문화국가를 우리 헌법의 기본 원리로 삼고 있다. 첫째, 헌법 전문은 "유구한 역사와 전통에 빛나는 우리 대한 국민은……"이라는 표현을 통해 문화국가의 이념을 선언하고, "정치·경제·사회·문화의 모든 영역에 있어서 각인의 기회를 균등히 하고……"라는 표현을 통해 문화 영역에서의 평등을 강조하고 있다. 둘째, 헌법 제9조의 이른바 국가목적조항에서는 "국가는 전통문화의 계승발전과 민족문화의 창달에 노력하여야 한다"고 규정하고, 헌법 제69조에서는 대통령이 취임시 "민족문화의 창달에 노력할 것"을 선서하도록 했다.

헌법 제9조의 국가목적조항을 비롯, 이들 규정에서 의미하는 '문화'는 모든 종류의 문화를 포함하며, 전통문화와 민족문화를 강조한 것은 단순히 대상의 문제가 아니라 우리 자신의 문화에 대한 주체적 태도에 관한 문제로 해석해야 할 것이다.

문화적 기본권

전통적으로 문화의 중심 영역으로 간주되어온 학문(제22조), 예술(제22조), 교육(제31조), 종교(제20조) 등과 관련된 문화적 기본권은 개개인의 주관적 공권인 동시에 문화 영역에서의 활동을 자율적 생활 영역으로 보호하고 장려한다는 의미에서 객관적 가치 질서로서의 성격도 아울러 가진다. 이러한 문화적 기본권 규정을 구체적으로 실현하기 위한 개별 법률들은 실질적 문화헌법이자 문화행정법의 대상이 된다.

나아가 헌법은 문화적 자율성의 기초가 되는 양심의 자유(제19조)

를 규정하고 있으며, 그 밖에도 문화의 재생산이라는 기능을 수행하는
영역, 즉 언론출판의 자유(제21조), 지식재산권의 보호(제22조 제2항), 전
통문화의 계승(제9조), 연소자의 근로보호(제32조 제2항)와 청소년에 대
한 복지 정책(제34조 제4항) 등에 대해서도 규정하고 있다.

기타 문화 관련 조항

문화적 기본권 이외에도 우리 헌법은 제34조 제1항에서 "모든 국민
은 인간다운 생활을 할 권리를 가진다"고 규정하고 제2항에서 "국가는
사회보장, 사회복지의 증진에 노력할 의무를 진다"고 규정하고 있는데,
위 규정은 인간다운 생활을 할 권리(제9조), 인간으로서의 존엄과 가치,
행복추구권(제10조) 등과 함께 국민의 삶의 질을 향상시키기 위한 국가
의 조성적 의무를 강조하고 있다는 점에서 문화복지 정책 또는 생활예
술 정책에 힘을 실어주는 근거 조항이 될 수 있을 것이다.

또한 헌법상 환경에 자연환경 이외에도 문화적·사회적 환경까지도
포함된다고 볼 경우 헌법 제35조의 환경권 규정 또한 생활예술 정책을
뒷받침하는 중요한 근거 조항이 될 수 있다.

문화적 참여권 보호에 대한 국제적 동향

국제연합 차원의 각종 선언과 규약

기본권으로서의 문화는 '문화적 권리(Cultural Rights)'로서 오랫동
안 국제사회의 중요 의제였다. 1948년에 제정된 유엔 「세계인권선언
(Universal Declaration of Human Rights)」은 제27조 제1항에서 "인간은
누구나 공동체의 문화생활에 자유롭게 참여하고, 예술을 향유하며, 과
학적 진보와 그 혜택에 함께 참여할 수 있는 권리를 가진다"고 규정함으

로써 '문화적 권리'를 언급한 바 있다.

또한 유엔 인권위원회는 세계인권선언에 이어 국제 조약의 형식을 취한 국제인권규약 작성에 착수, 1954년 제9차 유엔총회의 결의에 따라 경제적·사회적·문화적 권리에 관한 규약안(A안) 및 시민적·정치적 권리에 관한 규약안(B안)에 대한 각 심의를 거쳐 1966년 제21차 유엔총회에서 「경제적·사회적·문화적 권리에 관한 국제규약(ICESCR, International Covenant on Economic, Social and Cultural Rights)」을 채택했고, 위 규약은 1976년 1월 3일부터 발효되었다. 이 규약은 우리나라에서 1990년 7월 10일에 발효되었는데, 위 국제규약 제15조 제1항에서는 "이 규약의 당사국은 모든 사람의 다음 권리를 인정한다. (a) 문화생활에 참여할 권리, (b) 과학의 진보 및 응용으로부터 이익을 향유할 권리, (c) 자기가 저작한 모든 과학적, 문학적 또는 예술적 창작품으로부터 생기는 정신적, 물질적 이익의 보호로부터 이익을 받을 권리"라고 규정함으로써, 문화적 권리의 중요성을 선언했다고 평가된다.

'A규약'이라고도 불리는 경제적·사회적·문화적 제 권리는 시민적(자유권적) 기본권과는 다르게 생존권적 기본권이나 사회권적 기본권 등으로 불리는데, 이는 복지국가의 이념에 바탕을 두고 국가의 적극적인 행위에 의하여 개인의 생존을 확보하며, 행복한 생활의 실현을 도모하기 위한 것이다. 이러한 취지의 'A규약'에는 일(노동)할 권리, 사회보장을 받을 권리(제9조), 의식주를 포함한 생활 수준의 유지, 환경의 개선, 기아로부터의 해방(제11조), 신체적·정신적 건강, 의료의 보장(제12조), 교육을 받을 권리, 과학문화의 보존·발전·보급, 과학연구·창작활동의 자유존중, 과학적·문화적·예술적 창작품으로부터 발생하는 이익의 보호 등이 포함되어 있으며, 'B규약'과는 달리 규약 당사국이 해당국의 사정 등에 비추어 점진적으로 실행에 옮길 것을 예정하고 있다.

한편 생활예술 분야는 아니지만 생활체육 분야에의 평등한 접근권에 대한 국제적 각성을 촉구하기 위하여 1975년 유럽 각국의 체육부서장관회의에서 채택한 「유럽 생활체육 헌장(European Sport for All Charter)」에서는 "모든 사람은 인종, 성, 연령, 경제적 수준, 사회적 계층, 신체적 능력 등에 의해서 체육활동 참여를 제한받아서는 안 되며 체육활동 참여는 모든 사람의 권리이다"라는 취지를 선언했는데, 체육 분야에서의 이러한 움직임은 예술 분야에도 시사하는 바가 크다.

각국의 입법례 및 관련 동향

2001년 유네스코는 「문화다양성에 관한 세계선언」을 통해 문화적 권리는 인권의 절대 구성 요소임을 강조한 바 있는데, 전통적으로 프랑스, 영국 등 문화 선진국에서는 문화를 국민의 기본 권리로 인식하고, 국민의 문화 향유 증대를 문화 정책의 주요한 지향점으로 설정해왔다고 볼 수 있다. 한편 이와 같은 문화예술에 관한 권리를 인식하고 일찍이 입법화한 사례로, 독일은 유네스코의 예술가 지위 향상 권고에 호응하여 1983년 「예술가사회보험법」을 제정했고, 캐나다는 1988년 예술가의 직업상의 지위에 관한 정책을 실행하기 위한 법률안을 제출·가결했으며, 오스트리아는 1988년 연방 차원에서 「예술지원법」을 제정한 바 있다.

한편 문화예술에 대한 공적 지원이나 입법을 알지 못하고 민간 중심의 후원 문화를 개발해온 미국의 경우, 예술에 있어서 공적 지원이 시작되면서 공익질서(Public Policy)를 가미한 다양성과 문화적 형평성[6]에 관한 논의의 전개가 흥미롭다. 논의의 시작은 연방예술기금(NEA, National

6 '문화적 형평성(Cultural Equity)'이라는 용어는 1978년 초 NEA의 관객 연구에서 등장한 이래 문화예술의 수요와 공급 양 측면에서 지역사회를 풍요롭게 하고 생활예술을 활성화하는 수단으로서 현재까지 주요한 논의 대상이 되어왔다고 할 수 있다.

Endowment for the Arts)의 설립 당시인 1965년으로 거슬러 올라가는데, NEA의 부상은 예술의 공공 또는 사회적 가치가 그것의 미학적 또는 내적 가치에 반하는 것인가에 관한 예리한 질문들을 제기했다. NEA는 궁극적으로 '예술을 위한 예술'과 '모두를 위한 예술'의 관점 간에 균형을 추구하고자 했는데, 이는 '예술을 위한 예술'은 예술에 대한 공공 지원에 충분한 근거를 제공해준 적이 없다는 이해에 바탕한 것이었다. 실제로 관객 참여를 수동적인 역할에 제한하고 '예술을 위한 예술'에 중심을 두는 예술에 대한 낡은 생각은 문화예술 행사들이 지역사회 내에서 문화적 자산을 발견하고 지역사회를 건강하게 하는 예술적 과정 안에서 하나가 되어 즐길 수 있게 하는 역할을 하는 데 장벽으로 여겨져왔고, 이는 작금의 문화 자치 내지는 생활예술 활성화의 흐름을 낳는 이념적 토대가 되었다.

생활예술 관련 현행 법제 검토

현재 많은 국가가 유네스코의 권고에 따라서 문화적 권리를 보장하는 다양하고 구체적인 정책들을 마련해나가고 있다. 그러나 우리나라에서 문화적 권리를 법제화하고자 하는 노력과 연구는 상대적으로 미흡했다고 할 수 있다. 위에서 살펴본 바와 같이 헌법적 차원에서 문화국가 원리에 관한 여러 규정을 두고 있으나, 문화국가의 개념이나 내용에 상응하는 생활예술 지원에 대한 국가적 책무 등에 관한 조항이 없었기에 문화예술진흥 정책의 구체적 뒷받침이 미흡한 상황이라 평가되었다. 그러다가 2013년 말 「문화기본법」과 「지역문화진흥법」의 제정으로 생활예술에 대한 입법의 초석이 마련된 것은 생활예술 지원 법제화에 있어 진

일보한 것으로 여겨진다.

넓게 보면 현행 문화체육관광부 소관 문화예술 관련 법제들은 부분적으로 생활예술의 구현과 연관이 있다고 할 수 있으나, 그 가운데 생활예술 지원 정책과 직접적인 관련이 있는 주요 법률로는 기초 예술 분야 전반에 관한 상위법이자 기본법적 성격을 지닌 「문화기본법」을 비롯하여, 「문화기본법」 체계 하에서 제정되어 생활예술의 지원에 대한 구체적인 근거 규정을 두고 있는 「지역문화진흥법」을 들 수 있다.

이 외에도 「문화기본법」 제정 이전에 「지역문화진흥법」의 역할을 담당했던 「문화예술진흥법」을 비롯하여, 온 국민이 생활 속에서 문화예술을 즐기고 가꾸어갈 수 있도록 지원하는 「문화예술교육 지원법」, 문화 분야에서 차별받지 않는 접근권을 보장하는 「문화다양성의 보호와 증진에 관한 법률」과 지역의 생활예술 활성화에 기여하는 「박물관 및 미술관 진흥법」 「공연법」 「지방문화원진흥법」 등이 있다.

기타 「지역문화진흥법」을 보완하여 생활예술 지원 정책의 근거가 될 수 있는 문화예술 관련법으로는 「예술인 복지법」과 「문화예술후원 활성화에 관한 법률」 등이 있다. 그 밖에도 「국어기본법」 「독서문화진흥법」 「만화진흥에 관한 법률」 등 다양한 문화행정법에서 국가와 지방자치단체에 생활문화 지원에 관한 의무를 부과하고 있다. 사법 분야에서는 동호회 등 아마추어 예술 활동과 밀접한 관련을 가진 「저작권법」을 빼놓을 수 없다.

이하에서는 먼저 헌법상 문화국가 원리가 직접적으로 구현된 대표적 문화기초법이라 할 수 있는 「문화기본법」과 「지역문화진흥법」의 내용을 살펴보고, 기타 생활예술 활성화를 돕는 다양한 문화행정법에 대해 일별해본다. 생활예술의 활성화를 위해 「헌법」상 재산권 조항 등과 관련하여 주요한 법철학적 함의를 지니고 있는 「저작권법」에 대해서는 별

도로 살펴보기로 한다.

「문화기본법」과 생활예술 지원 입법 체계의 출범

「문화기본법」 제정 배경

생활예술진흥의 구체적인 입법화는 국민의 문화적 기본권을 명문화한 「문화기본법」 체계의 출범과 함께 도래한 것이다. 「문화기본법」의 제정으로 문화국가 원리에 따라 생활예술 지원 정책을 펼치기 위한 구체적제 입법이 이루어질 수 있게 하는 근간이 마련되었다고 할 수 있다.

문화적 권리에 대한 전 세계적 관심의 증대에 따라, 국내에서 관련 관심의 증가는 자연스러운 것이었다. 국내에서도 2006년 '문화헌장' 제정을 통해 국민의 문화적 권리를 대내외에 천명한 바 있었는데, 문화 향유권을 국민의 기본권으로 천명하는 것은 특히 2013년 박근혜 정부의 출범과 함께 '문화융성', '생활 속의 문화, 문화가 있는 복지, 문화로 더 행복한 나라'를 만들겠다는 국정 이념과 상통하기도 했다. 즉 문화가 지닌 정신적·심미적 가치들이 사회의 다양한 갈등을 해소하고 개인의 행복 추구와 집단의 상생·공존을 위해 매우 중요한 역할을 수행할 수 있도록 제도적으로 확고히 할 필요가 있었다.

새 정부의 국정 기조로 '문화융성'이 제시되면서, 경제 성장 위주의 발전 모델보다는 문화적 가치에 바탕을 둔 새로운 발전 모델에 대한 필요성이 강조되었는데, '문화융성'은 번영으로서의 문화와 사회적 가치 확산으로서의 문화 의미를 함께 내포하는 것이기도 하기 때문이다.[7] 문화융성은 국가 번영, 민족문화 창달뿐 아니라 문화의 사회적 가치 확산

7 한국문화관광연구원 엮음, 『문화융성의 시대 국가정책의 방향과 과제』, 2013, 41~43쪽.

의 의미도 내포하고 있으며, 국민 모두가 문화가 있는 삶을 누리도록 하고, 문화 격차를 해소하며, 문화가 있는 복지, 생활 속의 문화 실현이라는 의지를 지닌다. 문화의 사회적 가치 확산은 수평적 스며들기의 의미를 가지므로, 국민의 문화 향유를 장려하고 문화의 가치를 사회 영역 전반에 확산시켜 국민의 삶의 질을 높이며, 문화 격차를 해소해 국민 모두가 문화로 행복한 사회적 분위기 조성을 위해 국민의 문화적 권리와 국가의 책무를 명시하는 법률의 제정 필요성은 자연스러운 것이었다.

한편 문화예술 분야에서의 법령 정비가 필요함을 인식하고 「문화기본법」 제정이 지속적으로 논의되어왔는데, 새 정부 국정 기조의 하나인 '문화융성'의 구현을 위해서는 문화체육관광부 소관 시책 중심의 협의의 '문화 행정'의 범위를 넘어서는 광의의 '문화 정책'의 추진이 필요하고, 이는 정책 제시를 하는 총괄법의 수요를 창출했다고 할 수 있다. 물론 기본법이 문화융성의 구체적인 정책 과제들을 명시하는 것은 아니나, 문화 정책을 총괄하고 확대하는 차원에서 이 법 고유의 상징적 지위를 가진다고 할 수 있다.

이는 국가의 경제 발전을 중심에 놓던 '경제중심주의'에서 국민의 행복 실현을 중심에 놓는 '인간중심주의'로 전환되는 국정 기조에 맞추어 경제 성장 위주의 발전 모델이 아닌 문화적 가치에 바탕을 둔 새로운 사회 발전 모델 모색이 필요함을 의미하며, 문화적 가치를 사회적으로 확산하기 위한 제도적 근거로서 입법의 필요성을 제기했다. 즉 문화 정책의 영역 확장과 관점 변화에 대응하여 실효성 있는 정책 수단의 근거를 확보해야 할 필요성이 제기된 것이다.

「문화기본법」의 주요 내용

우선 법 제1조와 제2조를 통해 문화에 관한 국민의 권리 및 국가

와 지방자치단체의 책무 등을 명확히 하고, 문화의 가치와 위상에 관한 기본 사항을 규정했다. 또한 문화가 시민문화의 역량을 강화하고 문화의 가치가 사회 영역 전반에 확산될 수 있도록 국가와 지방자치단체가 역할을 할 것과, 모든 개인이 문화 표현과 활동에서 차별받지 않을 권리 등을 명시했다. 제3조에서는 유네스코에서 정의한 광의의 문화 개념을 근거로, 문화의 개념을 "문화예술, 생활양식, 공동체적 삶의 방식, 가치 체계, 전통 및 신념 등을 포함하는 사회나 사회 구성원의 고유한 정신적·물질적·지적·감성적 특성의 총체"로 정의했다. 특히 "문화의 가치가 교육, 환경, 인권, 복지, 정치, 경제, 여가 등 우리 사회 영역 전반에 확산될 수 있도록 국가와 지방자치단체가 그 역할을 다하며, 개인이 문화 표현과 활동에서 차별받지 아니하도록 하고, 문화의 다양성, 자율성과 창조성의 원리가 조화롭게 실현되도록 한다"는 제2조의 기본 이념 부분은 그 자체로 생활예술 지원의 정책 방향과 맞닿아 있다고 할 수 있다.

이어서 제4조에서는 "모든 국민은 성별, 종교, 인종, 세대, 지역, 사회적 신분, 경제적 지위나 신체적 조건 등에 관계없이 문화 표현과 활동에서 차별을 받지 아니하고 자유롭게 문화를 창조하고 문화 활동에 참여하며 문화를 향유할 권리를 가진다"고 선언함으로써 문화의 창조자이면서 소비자로서 국민의 '문화권'을 규정하고 있다. 법 제5조에서는 국가와 지방자치단체의 문화진흥에 대한 포괄적 의무, 지역적 특성에 맞는 문화진흥 시책의 추진 의무를 규정하고 있으며 특히 제3항에서 "국가와 지방자치단체는 경제적·사회적·지리적 제약 등으로 문화를 향유하지 못하는 문화 소외 계층의 문화 향유 기회를 확대하고 문화 활동을 장려하기 위하여 필요한 시책을 강구하여야 한다"고 규정하여 생활예술 지원 정책의 수립 의무를 부과하고 있다.

제7조에서는 문화 정책 수립·시행상의 기본 원칙을 정립하고 있는

데, 문화의 다양성·자율성의 존중 및 창조성의 확산, 참여 기회 확대와 권리의 존중, 표현의 자유와 교육 기회 확대, 문화 복지의 증진, 문화민주주의, 문화 역량 및 사회적 역동성의 제고, 국제 협력의 증진 등을 규정했다. 제8조에서는 문화진흥 기본계획의 수립을 제도화하여, 생활예술 활성화 지원을 위한 정책적 근거를 두고 있다. 5년마다 문화진흥 기본계획을 문화체육관광부장관 주관 하에 관계 행정기관의 장과 협의하여 수립하도록 하여, 문화진흥 계획을 국정 전 분야에 미치도록 했다.

　문화의 진흥을 위한 분야별 문화 정책을 규정한 제9조는 문화유산·전통문화, 국어, 문화예술, 문화산업의 진흥을 포괄하며, 문화자원의 개발과 활용, 문화 복지의 증진, 여가 문화의 활성화, 문화 경관의 관리와 조성, 문화 교육의 활성화, 국제 문화 교류·협력의 활성화, 지역문화의 활성화, 남북 문화 교류 활성화 등을 규정했다. 제10~12조는 문화진흥을 위한 구체적 시책을 규정하고 있는데, 문화 인력의 양성, 문화진흥을 위한 조사·연구와 개발의 강화를 위한 지원과 시책 추진 및 '문화의 날'과 '문화의 달' 규정을 명시하여 문화진흥 정책의 역량을 제고하려는 취지이다.

　이 가운데 문화 정책 수립·시행상의 기본원칙 정립(제7조), 문화 진흥을 위한 분야별 문화 정책의 추진(제9조), 문화 인력의 양성 등(제10조), 문화진흥을 위한 조사·연구와 개발(제11조), 문화진흥 사업에 대한 재정 지원 등(제13조)에서 지방자치단체 자치법규 제정의 여지를 두고 있다. 「문화기본법」은 문화 분야 기본법의 위상을 지니므로 문화에 관한 다른 법률을 제정하거나 개정할 때에는 이 법의 목적과 기본 이념에 맞도록 하여야 하며, 국가와 지방자치단체는 문화에 관한 정책을 수립·시행할 때 다른 법률에 특별한 규정이 있는 경우를 제외하고는 이 법이 정하는 바에 따라야 한다(제6조).

생활예술 지원에 관한 일반법으로서의 「지역문화진흥법」

「지역문화진흥법」의 제정 배경

1990년 지방자치제 실시, 1995년 지방자치단체장 민선, 2001년 '지역문화의 해' 행사 및 광역 단위 공공문화재단의 설립 등 참여정부의 강력한 지방 분권화 정책 전개에 따라 본격적인 '지방화 시대'가 도래하고 지역 문화예술을 둘러싼 정책 환경이 성숙하기 시작했다. 한편 지역문화에 관한 사항은 그동안 「문화예술진흥법」 「지역문화원진흥법」 등의 법률에 단편적으로 규정되어 있어 지역문화진흥 정책을 체계적으로 추진하는 데 애로가 있었으며, 「문화기본법」과 함께 「지역문화진흥법」 제정은 우리나라 문화예술계의 오랜 숙원 과제였다고 할 수 있다.

2004년 12월 지역문화진흥법 제정추진위원회가 구성되고, 17대와 18대 국회에서 지역문화진흥법(안)이 발의된 바 있으나, 모두 당해 국회 임기 만료로 자동 폐기되었다. 2012년 6월 이병석 의원이, 2012년 8월 도종환 의원이 각각 대표 발의한 지역문화진흥법(안)을 2013년 문화체육관광부가 통합 및 지속 검토하여 법(안)을 상정, 2013년 12월 31일 국회 본회의를 통과했다. 이러한 과정을 거쳐, 드디어 2014년 1월 28일 지역 간 문화 격차를 해소하고 지역별로 특색 있는 고유의 문화를 발전시킴으로써 지역주민의 삶의 질을 향상시키고 문화국가를 실현하는 것을 목적으로 하는 「지역문화진흥법」이 제정된 것이다.

이는 새 정부의 핵심 국정 기조인 '문화융성'에 따른 제도 기반 조성 움직임의 일환으로, 2013년 12월 30일 「문화기본법」을 중심으로 다수의 문화관련법이 제정되고 문화예술법 체계 정비의 초석이 놓였다고 할 수 있다. 한편 대통령 직속 문화융성위원회는 2013년 10월 25일 8대 과제를 발표하면서 네 번째 과제인 '지역문화의 자생력 강화'를 위해 '지

역문화진흥의 체계적 추진 기반 구축'과 그 방안 등을 제시하여, 문화가 국가 정책의 주요 키워드가 되고 문화융성이 국정 기조로 채택되는 시점에 지역이 중앙과 함께 지역문화진흥의 주체로서 그 권리 의무가 명문화, 제도화되어야 함을 천명하기도 했다. 이에 중앙 중심의 문화적 획일성을 탈피하여 지역의 독자적 문화진흥의 기초를 마련하고, 민간 영역의 자율성과 전문성에 기초한 문화 행정과 서비스 전달 체계의 개선이 중요한 과제로 대두된 바 있다.

　　이러한 배경 하에서 탄생한 「지역문화진흥법」은 지역문화진흥에 관한 종합적·기본적 법률을 제정함으로써 지역 간 문화 격차를 해소하고, 지역주민의 문화생활 향상을 도모하며, 지역 고유 문화자원 활용을 통해 지역경쟁력을 제고하고자 하는 목적을 가지고 있다.

「지역문화진흥법」상 생활예술 관련 규정

　　먼저 생활문화[8]의 정의에 관하여 「지역문화진흥법」 제2조 제2호에서는 "생활문화란 지역의 주민이 문화적 욕구 충족을 위하여 자발적이거나 일상적으로 참여하여 행하는 유형·무형의 문화적 활동을 의미한다"고 규정하고 있다. 생활문화 시설의 정의에 관하여 법 제2조 제5호는 "생활문화시설이란 생활문화가 직접적·간접적으로 이루어지는 시설로서 대통령령으로 정하는 시설"이라고 규정하고 있다.

　　한편 영 제2조는 "법 제2조 제5호에 따른 생활문화시설은 다음 각호의 시설 중 지역주민의 생활문화가 이루어지는 시설"이라 하여, 제4호에서 "그 밖에 지역주민의 생활문화가 지속적으로 이루어지는 시설로

8　　이 책의 논의 대상은 '생활예술'로 표현되어 있으나, 「지역문화진흥법」상으로는 '생활문화'라는 용어를 사용하고 있다. 국내에서는 생활예술, 생활문화, 생활문화예술 등으로 다양하게 사용되고 있는 것이 현실이나, 각 경우에 있어 특별한 의미상의 차이는 없다고 보아야 할 것이다.

서 문화체육관광부장관이 정하여 고시하거나 지방자치단체의 조례로 정하는 시설"을 규정하고 있다. 이에 따라 지역문화진흥조례에서 지역문화진흥의 주요한 장이 되는 생활문화시설의 정의와 관련하여 법, 시행령, 고시에 규정된 사항 이외에 지방자치단체에서 정할 수 있는 방법을 제시할 수 있도록 하고 있다.

생활문화 활동의 지원에 관하여 법 제7조는 국가 및 지방자치단체는 주민 문화예술단체 또는 동호회 활동을 지원할 수 있으며(제1항), 국가나 지방자치단체가 설치·운영하는 문화시설 운영자는 시설 운영에 지장이 없는 범위에서 주민 문화예술단체 또는 동호회 활동을 위한 공간을 제공할 수 있다(제2항)고 규정한다. 민간 문화시설의 운영자가 주민 문화예술단체나 동호회에 공간 제공 시 국가나 지방자치단체는 관련 비용을 예산 범위에서 지원이 가능하도록 하고 있다(제3항).

나아가 제8조는 생활문화시설의 확충 및 지원에 관하여 규정을 두고 있다. 즉 국가 및 지방자치단체는 생활문화시설 확충에 필요한 지원과 시책을 강구하여야 하며(제1항), 국가 및 지방자치단체는 생활문화시설 건립, 운영 및 사업수행에 필요한 비용을 예산 범위에서 지원 가능하다(제2항). 지방자치단체의 장은 해당 지방자치단체가 소유하는 유휴공간을 생활문화시설로 용도 변경하여 활용 가능하며, 이는 「공유재산 및 물품 관리법」에 근거하고 있다(제3항). 지방자치단체의 장은 생활문화시설을 설립, 운영하려는 자가 유휴공간을 사용할 것을 신청하면 무상으로 사용하게 허가할 수 있다(제4항).

법 제8조 제5항은 "지방자치단체는 생활문화시설의 확충 및 지원을 위하여 필요한 사항을 조례로 정하여 시행할 수 있다"고 규정하여 생활문화시설을 확충하거나 지원하는 부분에 대해 규정을 두도록 하고 있는데, 이에 따라 지방자치단체가 조례를 통해 생활문화시설의 건립과

관련 예산의 지원, 유휴공간의 시설 활용 등에 관하여 근거 규정을 둘
수 있도록 했으며, 자치단체의 장이 시설의 공공성을 유지하도록 그 사
용을 제한할 수 있는 권한을 유보할 수 있다.

　이와 같이 명시적으로 생활예술에 관한 규정을 둔 것 이외에도 「지
역문화진흥법」에서는 그 내용상 생활예술의 지원과 밀접한 관련이 있
는 조항들이 있는데, 제9조(문화환경 취약지역 우선지원 등)는 이와 같은
맥락에 있는 대표적인 규정으로, 국가와 지방자치단체는 지역 간 문화
격차 해소와 지역문화의 균형발전을 위하여 농산어촌 등 문화환경이 취
약한 지역에 필요한 지원과 시책을 강구하여야 하며(제1항), 국가와 지방
자치단체는 문화환경 취약지역에 대해 주민의 문화예술 향유 기회를 보
장하기 위한 사업을 우선적으로 시행할 수 있다(제2항).

기타 생활예술진흥에 관한 입법

　생활예술의 진흥에 관하여 일반법적 위상을 가지는 「지역문화진흥
법」 이외에도 다양한 문화예술 관련 법률에서 관련 사항을 조례로 위임
하거나 또는 지방자치단체의 자치사무로 할 것을 규정하고 있는데, 그
주요 내용은 아래와 같다.

「문화예술진흥법」

　「문화기본법」과 「지역문화진흥법」 제정 이전 생활예술과 가장 밀접
한 관련이 있는 법률로는 「문화예술진흥법」을 들 수 있다. 1972년 제정
된 이 법은 문화예술진흥을 위한 정책법의 성격을 가진 최초의 문화 관
련 기본법이다. 「문화예술진흥법」은 문화예술의 진흥을 위한 사업과 활
동을 지원함으로써 전통문화예술을 계승하고 새로운 문화를 창조하여
민족문화 창달에 이바지함을 목적으로 탄생했다(제1조). 그러나 다양한

규정에도 불구하고 「문화예술진흥법」은 그 내용들이 추상적·선언적 규정에 그치고 생활예술 지원 정책을 구현하기 위한 구체적 수단 규정이 미흡하다는 한계를 지니고 있었다. 따라서 국민들의 삶의 질과 가치에 영향을 미칠 수 있는 실효적 정책 수단과 그 근거를 확보하는 것이 필요한 상황이었고, 이에 「문화기본법」과 「지역문화진흥법」이 출현하게 된 것이다.

2014년 1월 28일 「지역문화진흥법」 제정으로 「문화예술진흥법」 제4조(지방문화예술위원회 등), 제8조(문화지구의 지정·관리 등), 제19조(지방문화예술진흥기금의 조성) 등에서 필요한 사항을 조례로 정한다는 내용의 규정들은 삭제되었다. 그 밖에도 제18조 제6호 중 "지방문화예술진흥기금"을 "「지역문화진흥법」 제22조에 따른 지역문화진흥기금"으로, 제36조 중 "위원회·지방문화예술위원회 및 제4조 제2항에 따른 재단법인은 지방문화예술을"을 "위원회, 「지역문화진흥법」 제19조에 따른 지역문화재단 및 지역문화예술위원회는 지역문화예술을"로 내용이 개정되었다. 기존 지역문화진흥 관련 입법 체계에서는 「문화예술진흥법」과 「지방문화원진흥법」 등의 법률에 지역문화에 관한 사항이 단편적으로 규정되어 있어 지역문화진흥 정책을 체계적으로 추진하는 데 어려움이 있었기에, 지역문화진흥에 관한 종합적·기본적 법률을 제정함으로써 이러한 문제점을 개선하고 지역문화진흥 입법 체계를 효율적으로 구축하고자 한 것이다.

한편 「문화예술진흥법」은 여전히 제3조(시책과 권장)를 통해 "국가와 지방자치단체는 문화예술진흥에 관한 시책을 강구하고 국민의 문화예술 활동을 권장, 보호, 육성하며 이에 필요한 재원을 적극 마련하여야 한다"고 규정하여 자치법규의 근거를 마련하고 있다. 이 외에도 제5조(문화예술 공간의 설치 권장), 제6조(전문인력 양성), 제7조(전문예술법인·단체의

지정·육성), 제12조(문화강좌 설치), 제13조(학교 등의 문화예술진흥), 제14조 (문화산업의 육성·지원), 제15조의2(장애인 문화예술 활동의 지원), 제15조의 3(문화소외계층의 문화예술복지 증진 시책 강구), 제15조의4(문화이용권의 지 급 및 관리) 등에서 지역문화진흥을 위한 자치조례의 근거 규정을 두고 있다.

특히 생활예술 지원과 관련하여, 제12조에서는 국민이 높은 문화예 술을 누릴 수 있도록 국가와 지방자치단체가 문화강좌 설치 기관 또는 단체를 지정하여 문화예술을 보급할 수 있고 관련 설치·운영에 드는 경 비를 지원할 수 있도록 규정했으며, 제13조에서 국가와 지방자치단체가 학교 및 직장의 학생·직원, 그 밖의 종업원의 정서와 교양을 높이기 위 하여 학교 및 직장에 학생·직원, 그 밖의 종업원으로 구성된 문화예술 활동 단체를 하나 이상 두도록 권장하고 그 단체를 육성하기 위하여 활 동비의 일부를 지원할 수 있도록 규정하고 있다.

제18조에서 문화예술진흥기금을 장애인 등 소외계층의 문화예술 창작과 보급을 위한 사업 및 활동의 지원에 사용할 수 있도록 규정하고 있으며, 제39조에서 국가 및 지방자치단체는 예산의 범위에서 문화예술 진흥을 목적으로 하는 사업 또는 활동이나 시설에 드는 경비의 일부를 보조할 수 있도록 규정하고 있다. 제38조에서는 한국문화예술연합회가 문화예술회관을 활용한 소외계층 대상 공연활동 지원 사업을 할 수 있 도록 했다.

「문화예술교육 지원법」

문화예술교육은 삶의 질을 향상시키는 데 기여하고, 건전한 시민으 로 성장시키는 데 중요한 역할을 담당한다. 「문화예술교육 지원법」은 문 화예술교육의 지원에 필요한 사항을 정함으로써 문화예술교육을 활성

화하고, 나아가 국민의 문화적 삶의 질 향상과 국가의 문화 역량 강화
에 이바지함을 목적으로 한다(제1조).

　우리나라의 문화예술교육 활성화를 위한 정책은 2003년 7월 문화
관광부와 교육인적자원부가 개최한 제4차 인적자원개발회의를 통해
'지역사회문화시설과 학교와의 연계체계 구축을 통한 문화예술활성화
추진계획(안)'을 마련하면서 시작되었다. 생활예술 구현에 주요 요소인
문화예술교육의 중요성이 부각된 것은 2005년 12월 「문화예술교육 지
원법」이 국회를 통과하면서부터이다. 이를 계기로 문화예술교육 정책은
문화예술 공급자 중심의 기존 문화 정책과 달리 수요자를 주 대상으로
한 정책으로 변화되었으며, 이후의 우리나라 문화예술교육 정책은 학교
문화예술교육 정책과 사회문화예술교육 및 학교·지역사회 연계 문화예
술교육 영역으로 구분되어 운영되어왔다.

　「문화예술교육 지원법」에서는 문화예술교육과 사회문화예술교육의
정의를 확실히 하고(제2조), 한국문화예술교육진흥원의 설립(제10조)과
함께 지역 문화예술교육의 거점이 될 지역문화예술교육지원협의회의 지
정 운영(제9조)에 대해 정의했으며, 문화예술교육인력에 대한 지원 근거
를 마련하고(제27조~제32조), 문화적 취약계층 대상의 교육활동 지원에
대하여 정의했다(제21조 및 제24조). 이를 통해 국가의 사회문화예술교육
정책의 방향은 지역주민과 지역 발전을 위한 사회문화예술교육과 문화
적 취약 계층의 문화 기본권을 보장하는 사회문화예술교육으로 구분됨
을 알 수 있다. 이러한 정책 방향은 해외에서 시행되어온 사회문화예술
교육의 정책적 방향과도 일치한다.

　세부적으로 「문화예술교육 지원법」상 생활예술과 관련된 조항을 살
펴보면, 먼저 제3조에서 "문화예술교육은 모든 국민의 문화예술 향유와
창조력 함양을 위한 교육을 지향하며 모든 국민은 나이, 성별, 장애, 사

회적 신분, 경제적 여건, 신체적 조건, 거주지역 등에 관계없이 자신의 관심과 적성에 따라 평생에 걸쳐 문화예술을 체계적으로 학습하고 교육받을 수 있는 기회를 균등하게 보장받는다"고 규정하여 문화예술교육의 기본 원칙을 선언하고 있고, 제5조의2에서 문화예술교육 활성화 정책의 수립 및 관련 지원을 하여야 할 국가 및 지방자치단체의 책무를, 제6조에서 문화예술교육 지원에 관한 종합계획 등을 수립하여야 할 국가의 의무를 규정하고 있으며, 제8조 내지 제10조에서 문화예술교육 지원을 위하여 문화예술교육지원위원회, 지역문화예술교육지원협의회 및 한국문화예술교육진흥원의 설립 근거를 각각 규정하고 있다.

제15조 내지 제19조에서는 학교문화예술교육에 관한 규정을 두고 있는데, 국가 및 지방자치단체가 학교문화예술교육을 위해 문화예술 관련 교육과정 및 교육내용의 개발·연구 및 각종 문화예술 교육활동과 이를 위한 시설·장비를 지원할(제15조) 법적 근거를 두었다. 또한 문화예술교육의 일환으로 이루어지는 동아리 활동·축제·학예회·발표회 등 학교문화예술 활동 및 행사를 지원할 수 있고(제17조), 학교문화예술교육 지원을 위해 예산 범위 안에서 그 사업비의 전부 또는 일부를 보조할 수 있도록(제19조) 규정하고 있다.

나아가 제21조 내지 제26조에서는 사회문화예술교육과 관련한 규정을 두고 있는데, 국가 및 지방자치단체는 사회문화예술교육을 위하여 문화예술 관련 교육과정 및 교육내용의 개발·연구 및 각종 문화예술 교육활동과 이를 위한 시설·장비를 지원할 수 있고(제21조), 다양하고 질 높은 사회문화예술교육을 위하여 민간 교육시설 및 교육단체의 운영이 활성화될 수 있도록 지원하여야 하며(제22조), 사회문화예술교육의 일환으로 이루어지는 동아리 활동, 축제, 발표회 등 사회문화예술 활동 및 행사를 지원할 수 있고(제23조), 노인·장애인 등 특별한 배려가 필요

한 문화적 취약계층을 보호·지원하는 각종 시설 및 단체에 대하여 사회문화예술교육 관련 활동을 지원할 수 있으며(제24조), 교육시설 및 교육단체에 대하여 예산의 범위 안에서 그 사업비의 전부 또는 일부를 보조할 수 있도록 규정하고 있다(제26조).

다양한 문화예술교육 정책의 구체적 실현을 위한 노력 중에서도 사회문화예술교육에 관한 사항은 특히 접근권의 측면에서 상대적으로 소외되어 있는 계층에게 예술을 직접 연결하여 공급한다는 점에서 중요한 의의를 가진다. 생활예술의 중요한 헌법 이념적 근거 중 하나는 결국 개인의 상태에 관계없이 예술에 대한 균등한 접근권을 보장하는 데 있기 때문이다.[9] 결국 「문화예술교육 지원법」의 제정 및 운영을 통하여 사회문화예술교육을 활성화하고 지속적인 발전을 추진하기 위한 지원 근거가 마련된 것은 물론, 시민의 일상 속에서 예술에 대한 접근권을 제고하여 장기적으로 예술의 수요자뿐 아니라 적극적인 창작의 주체가 될 수 있게 하는 생활예술 정책의 주요한 토대가 구축되었다고 할 수 있다. 그러한 맥락에서 제3조의 기본 원칙에 명시된 바와 같이, 소외계층에 대한 평등한 문화권의 향유를 촉진하고자 하는 「문화예술교육 지원법」은 생활예술 정책 구현의 이상에 매우 근접한 법이라고 할 수 있다.

「문화다양성의 보호와 증진에 관한 법률」

「문화다양성의 보호와 증진에 관한 법률」은 국제연합교육과학문화기구의 「문화적 표현의 다양성 보호와 증진에 관한 협약」 이행을 위하여 문화다양성의 보호 및 증진에 관한 정책수립 및 시행 등에 관한 기본 사항을 규정함으로써 개인의 문화적 삶의 질을 향상시키고 문화다

9 이러한 취지는 기존에 진행되어온 생활체육에 관한 연구가 스포츠 복지론과 맞닿아 있는 것과도 무관하지 않다.

양성에 기초한 사회 통합과 새로운 문화 창조에 이바지하는 것을 목적
으로 하는 법이다(제1조).

특히 제3조에서 국가와 지방자치단체는 문화다양성을 보호하고 증
진하기 위한 시책을 강구하고, 문화다양성에 기반한 문화예술활동을 권
장·보호·육성하며 이에 필요한 재원을 적극 마련해야 한다고 하여, 국
가와 지방자치단체에 생활예술 지원에 관한 책무를 부과하고 있다.

「지방문화원진흥법」

「지방문화원진흥법」은 지방문화원의 설립, 운영 및 지원에 관한 사
항을 규정하여 지방문화원을 건전하게 육성, 발전시킴으로써 지역문화
를 균형 있게 진흥시키는 데 이바지함을 목적으로 하는 법이다(제1조).
지방문화원이란 지역문화의 진흥을 위하여 지역문화 사업을 수행하기
위하여 「지방문화원진흥법」에 따라 설립된 법인을 말한다(제2조).

「지방문화원진흥법」은 제19조(조례의 제정)에서 지방자치단체가 지
방문화원을 지원·진흥하기 위하여 필요한 사항을 조례로 정할 수 있도
록 규정하여 위임조례의 근거를 두고 있다. 한편 「지방문화원진흥법」은
제3조(지방문화원의 육성 등), 제4조(지방문화원의 설립), 제5조(지방문화원
의 설립인가 기준), 제8조(지방문화원의 사업), 제12조(연합회의 설립), 제15조
(경비의 보조 등), 제20조(과태료) 등에 관하여 지방자치단체의 조례 제정
여지를 두고 있다. 이러한 제 규정을 통해 생활예술의 지원에 대한 직간
접적 근거를 마련해두고 있다고 볼 수 있다.

「박물관 및 미술관 진흥법」

「박물관 및 미술관 진흥법」은 박물관과 미술관의 설립과 운영에 필
요한 사항을 규정하여 박물관과 미술관을 건전하게 육성함으로써 문화

·예술·학문의 발전과 일반 공중의 문화 향유 및 평생교육 증진에 이바지함을 목적으로 하는 법이다(제1조).

지역의 박물관 및 미술관 운영 활성화는 그 자체로 수요와 공급 양 측면에서 생활예술의 활성화에 기여할 수 있다. 특히 법 제12조(설립과 운영), 제25조(관람료와 이용료) 등에서 관련 사항을 조례로 규정하도록 하여 위임조례의 근거를 두고 있어, 지역에 적합한 자치입법이 이루어지도록 하고 있다.

「공연법」

「공연법」은 예술의 자유를 보장함과 아울러 건전한 공연활동의 진흥을 위하여 공연에 관한 사항을 규정함을 목적으로 하는 법이다(제1조). 법 제3조(공연예술진흥기본계획 등)에 따라 국가와 지방자치단체는 공연예술의 진흥을 위하여 필요한 계획을 수립하여 시행하여야 한다. 그 밖에도 제8조(공공 공연장 및 공연연습장), 제8조의2(공공 공연장의 설치 및 운영에 관한 종합계획), 제9조(공연장의 등록), 제10조(공연자 지원 및 공연장 설치·경영의 장려 등), 제11조(재해예방조치), 제12조(무대시설의 안전진단 등), 제13조(무대예술 전문인 양성 및 자질향상을 위한 시책 마련 의무) 등에 있어 자치입법의 여지를 두고 있다.

지역의 공연장 운영 활성화 역시 그 자체로 수요와 공급 양 측면에서 생활예술의 활성화에 기여할 수 있으며, 위 사항을 조례로 규정할 수 있는 여지를 두어 지역에 적합한 자치입법이 가능하도록 하고 있다.

「예술인 복지법」

「예술인 복지법」은 예술인의 직업적 지위와 권리를 법으로 보호하고, 예술인 복지 지원을 통하여 예술인들의 창작활동을 증진하고 예술

발전에 이바지하는 것을 목적으로 하는 법이다(제1조).

　　법 제4조(국가 및 지방자치단체의 책무)에 따라 지방자치단체는 예술인의 지위와 권리를 보호하고 예술인의 복지 증진에 관한 시책을 수립하여 시행하여야 하고, 예술인이 차별 없이 예술 활동에 종사할 수 있도록 시책을 마련하여야 하며, 예산의 범위에서 예술인의 복지 증진을 위한 사업과 활동에 필요한 지원을 할 수 있다. 법 제5조(표준계약서의 보급) 제1항에 따른 계약서 표준양식을 사용하는 경우 지방자치단체는 「문화예술진흥법」 제16조에 따른 문화예술진흥기금 지원 등 문화예술 재정 지원에 있어 우대할 수 있다.

　　특히 「예술인 복지법」은 개정 과정을 통해 제4조의3(문화예술용역 관련 계약), 제6조의2(불공정행위의 금지) 등을 두어 문화적 형평성 내지 공정의 제고라는 생활예술의 이상에 근접한 내용을 가졌다고 볼 수 있으나, 이 법이 대상으로 하는 예술인의 범주에 전문 예술인 이외에 아마추어 예술인 내지 생활예술인이 전면적으로 포함되는지에 대해서는 논의의 여지가 있다.

「문화예술후원활성화에 관한 법률」

　　「문화예술후원활성화에 관한 법률」은 문화예술후원을 활성화하기 위하여 필요한 지원 사항을 정함으로써 문화예술의 발전에 기여하고 국민의 문화적 삶의 질 향상에 이바지함을 목적으로 하는 법이다(제1조). 국가와 지방자치단체는 문화예술후원의 활성화에 필요한 시책을 마련하고 국민의 문화예술후원을 적극적으로 권장·보호·육성하여야 하며, 이에 필요한 재정적 지원을 할 수 있음(제3조)을 규정하여 자치 입법의 여지를 두고 있다.

　　'문화예술후원법'으로도 약칭되고 있는 이 법은 문화예술후원매개

단체 인증을 비롯해 문화예술후원 문화를 육성하기 위한 다양한 규정을 두고 있는데, 이러한 문화예술에 대한 후원이 전문 엘리트 예술에 국한되는 것은 아니므로, 생활예술 지원과도 밀접히 관련되는 입법이라 할 것이다.

생활예술과 저작권 생태계 간의 균형과 조화[10]

「문화기본법」과 「지역문화진흥법」 이하 다양한 문화행정법을 통해 생활예술 지원 정책의 법정책적 토대가 갖추어졌다고 볼 수 있을지 모르나, 이들 입법은 모두 위에서부터의 흐름을 전제로 하는 '진흥'의 관점에 입각하고 있다는 한계를 갖는다. 예컨대 「문화예술교육 지원법」의 핵심 개념이라 할 수 있는 학교 교육이나 사회 교육이라는 개념은 위로부터의 문화 민주화 영역에 속하고 동호회 활동 등 국민의 자발적인 예술 활동, 나아가 '문화민주주의'의 흐름을 포섭하지 못한다. 이하에서는 국민의 자발적 예술 활동에 직접적으로 영향을 미치는 대표적인 문화법인 「저작권법」에 관하여 집중적으로 살펴보기로 한다.

아마추어 창작 행위의 일상화와 저작권

인터넷의 보편화와 함께 참여형 예술에 관한 법학적 담론이 활발해졌다. 새 밀레니엄의 도래와 함께 일상화된 인터넷 환경의 주요한 특징인 웹 2.0은 '개방', '참여', '공유'라는 단어로 요약된다. 이러한 저작물

10　강은경, 『공연예술법 마스터클래스 4막 36장 I』, 수이제너리스, 2015, 181~191쪽. 이 부분의 논의에 대한 예술법적 관점의 평석이 담겨있다.

의 자유이용[11]을 구현한 대표적 사례 중 하나로 UGC(사용자 제작 콘텐츠, User Generated Content) 또는 UCC(사용자 창작 콘텐츠, User Created Content)를 들 수 있는데[12], 이는 새로운 창작 계급(Creative Class)의 탄생을 알리는 것이자 비예술인들이 일상 속에서 적극적으로 예술 활동에 참여하는 창작의 형태, 즉 일종의 생활예술 구현으로 볼 수 있다.

저작물의 자유이용 움직임의 선두에 서온 법학자 중 하나이며 크리에이티브 코먼스(Creative Commons)의 창시자이기도 한 하버드 법학전문대학원의 레식(Lawrence Lessig) 교수는 '허가 문화(Permission Culture)'에 대응되는 '자유문화(Free Culture)'를 주장하는 한편, 저작권에 대한 사이버법상의 새로운 규율 체계를 주장하면서[13] 창작성을 저해하는 저작권의 무분별한 확대를 경계해왔다.

레식에 따르면 UGC와 같은 인터넷 환경의 신매체는 일방적이거나 권위적이지 않고 상호적인 특성을 가지며, 기존에 저작권의 주요 향유 계층이 되어온 엘리트 예술가 계층에 대한 반문화적 특성을 지닌다. 그는 이러한 움직임을 "수동적으로 되어버린 현대인들이 잃어버렸던 '읽고 쓰는 문화'를 되살리는 것"이라고 말한다. 또한 레식은 "UGC의 의미는 금전적 대가 때문이 아닌, 그 일에 대한 애정 때문에 창작에 몰두하는 진정한 아마추어 문화의 시대를 알리며 축하하는 것"이라고 말한다.[14]

11 저작물의 자유이용이라 함은 저작자로부터 이용허락을 얻지 아니하고 저작물을 이용할 수 있다는 것을 말하며, 일정한 경우에는 보상금을 지불하여야 한다. 종래 저작권법 제23조 내지 제37조에 규정된 저작재산권 제한의 경우를 협의의 자유이용으로 이해해왔다. 오승종, 『저작권법』, 박영사, 2012, 544쪽.

12 우리나라에서는 1999년경부터 다음커뮤니케이션에서 UCC라는 용어를 사용하기 시작하여 일반화되었으나, 영어권 법률문헌들이 대부분 UGC라는 표현을 사용하고 있으며, UGC가 '창작물'을 아우르는 '제작물'의 의미로 보다 포괄적인 용어라고 판단되므로 이하에서는 UGC라는 표현을 우선하여 사용하기로 한다.

13 이와 같은 레식의 정신을 반영하여 그의 저서 『코드 2.0』은 '집단지성(Collective Intelligence)'의 도움으로 집필되었다.

14 Lawrence Lessig, "Laws that Choke Creativity," *TED Talks*, 2007.

헌법상 표현의 자유라는 측면에서 보면, 사이버 공간에 편재해 있는 블로그들 역시 일종의 아마추어 저널리즘이다. 여기서 아마추어란 이류이거나 열등하다는 의미가 아니다. 돈을 목적으로 하지 않고 단지 자신이 좋아서 그 일을 하는 사람을 뜻한다.[15] 오늘날의 사회에서는 '숨어 있지만', 아마추어 문화는 항상 우리 곁에 있어왔다. 레식은 이것이야말로 분명히 세대와 문화가 발전되어온 방식이라고 말한다.[16]

레식과 같은 입장을 취하는 미국 법학계의 소장학자들로는 지식재산권의 법철학적 근거에 있어 사회설계이론(Social Planning Theory)을 주장한 피셔(William Fisher), 『인터넷의 미래(Future of the Internet)』의 저자 지트레인(Jonathan Zittrain) 등을 대표적으로 꼽을 수 있다. 특히 피셔 교수는 저작권료를 지불하는 대신 '대안적 보상 체계(Alternative Compensation System)'라는 해법을 제시하고[17] 이를 실무에 적용하는 연구를 진행하기도 했는데, 이들은 모두 저작권의 보호 범위 및 기간을 축소하고 창작물의 공유 영역 또는 퍼블릭 도메인(Public Domain)의 확대에 찬성하는 입장을 견지하고 있다.

이와 같이 인터넷 사용이 확산되면서 등장한 다양한 디지털 기술들은 창작 환경을 민주화시켰으며, 수많은 잠재적 창작자들에게 그 꿈을 실현할 수 있는 능력을 부여했다. 이는 그동안 지식재산 시장에서 혼수상태에 빠져있던 대중들이 주도적인 소비의 주체로서 깨어나는 과정으로도 묘사할 수 있을 것이다. UGC와 같이 온라인상에서 일반인들에 의한 자발적 예술 참여를 장려하고 저작권의 공유 영역을 확장하고자 하는 사이버법상의 논리 전개는 전 세계적으로 부상하고 있는 생활예

15 로렌스 레식, 이주명 옮김, 『자유문화』, 필맥, 2004, 477쪽.
16 같은 책, 387쪽.
17 William W. Fisher III, *Promises to Keep: Technology, Law, and the Future of Entertainment*, California: Stanford University Press, 2004, pp.199~258.

술(Participatory Arts: Informal Arts)과 그 맥락이 맞닿아 있다고 볼 수 있다. 즉 창작과 소통에 공익이 강하게 고려되는 추세는 거역할 수 없는 전반적 흐름으로서, 문화예술 생태계의 기본적 준거법으로서의 위상을 지녀온 저작권법 취지에도 자연스럽게 스며들고 반영이 되어야 하는 것이다.

요약하면, 생활예술과 관련된 새로운 진흥법의 제정 또는 기존 법률의 개정보다 중요한 것은 생활예술을 통해 만들어지는 창작물과 기존 저작권법과의 공존 방법을 찾는 일이다. 따라서 생활예술을 지원하는 법안은 필연적으로 저작권법의 새로운 해석과 운용에 밀접한 연관성을 지니며, 문화 주권과 민주주의 가치와도 연결된다. 이하에서 관련 측면을 상세히 살펴본다.

생활예술의 보호에 대한 「저작권법」의 태도

생활예술에 관한 저작권법상 규정[18]

웹 2.0을 적용하는 서비스의 이용이 확산되면서 UGC를 만들고 그것을 공유하는 것이 보편화되었고, UGC는 문화산업으로 성장했다. 따라서 쉽게 UGC를 제작할 수 있는 환경을 조성해 UGC의 활성화와 관련 산업의 발전 기반을 형성함과 동시에 UGC 제작 과정에서 위법한 저작권 침해 행위가 발생하지 않도록 대비책을 마련하는 것이 필요하게 되었다. 이 때문에 UGC와 관련된 법적 논의는 저작권 침해를 방지하면서도 UGC의 자유로운 이용을 조장하는 환경을 조성함으로써 상충하

18 생활예술의 주요 논의 대상인 UGC를 포함한 2차적저작물 작성에 관한 내용 이외에도 「저작권법」상 다양한 자유이용 조항을 포함한다.

는 법익 간의 조화로운 균형을 모색하는 데 집중되어왔다.

특히 「저작권법」적으로 문제가 되는 것은 저작자의 허락 없이 기존 저작물을 이용하여 새로운 UGC를 만드는 경우인데, 이를 전부 저작권 침해로 해석한다면 UGC의 창작 의욕은 꺾이고 관련 문화산업은 위축될 우려가 있다. 이러한 소극적 해석은 그동안 「저작권법」이 저작권을 강화하는 방향으로 계속 개정되어온 것과 맥락을 함께한다.[19] 이러한 가운데 비슷한 시기에 우리나라와 미국에서 UGC와 관련해 두 가지 흥미로운 판결이 나온 바 있는데, 비록 하급심 판결이기는 하지만 온라인상에서 자발적이고 참여적인 창작 활동에 관한 향후의 저작권 관련 입법 및 사법(司法) 정책 운영에 시사한 바가 큰 판결이며, 생활예술이 본격적으로 대두되는 시점에서 논의할 만한 가치가 있다.

UGC를 포함한 생활예술 구현과 관련하여, 현행 「저작권법」은 제5조 제1항에서 2차적저작물의 개념을 "원저작물을 번역·편곡·변형·각색·영상제작 그 밖의 방법으로 작성한 창작물"로 정의하고 이러한 2차적저작물이 독자적인 저작물로서 보호된다고 규정하며, 제5조 제2항에서는 2차적저작물의 보호는 원저작물 저작자의 권리에 영향을 미치지 않는다고 규정하고 있다. 또한 제22조에서는 "저작자가 그의 저작물을 원저작물로 하는 2차적저작물을 작성하여 이용할 권리"인 2차적저작물 작성권에 관하여 규정하고 있다.

이와 함께 생활예술 또는 자발적인 시민의 창작 활동과 관련된 조항으로 저작물의 자유이용에 관한 조항을 꼽을 수 있다. 대표적으로 제28조(공표된 저작물의 인용)는 "공표된 저작물은 보도·비평·교육·연구 등을 위하여서는 정당한 범위 안에서 공정한 관행에 합치되게 이를 인

19 특히 우리나라에서는 불법 복제가 만연하고 그것이 외국과의 통상 마찰로 이어지면서 미국 등과의 교류 관계에서 저작권을 보다 강하게 보호하는 방향으로 「저작권법」의 개정이 이루어져왔다.

용할 수 있다"고 규정하고 있으며, 제29조(영리를 목적으로 하지 아니하는 공연·방송)의 제1항은 "영리를 목적으로 하지 아니하고 청중이나 관중 또는 제3자로부터 어떤 명목으로든지 반대급부를 받지 아니하는 경우에는 공표된 저작물을 공연(상업용 음반 또는 상업적 목적으로 공표된 영상저작물을 재생하는 경우를 제외한다) 또는 방송할 수 있다"고 규정하고 제2항은 "청중이나 관중으로부터 당해 공연에 대한 반대급부를 받지 아니하는 경우에는 상업용 음반 또는 상업용 목적으로 공표된 영상저작물을 재생하여 공중에게 공연할 수 있다"고 규정하고 있다.

　　지난 2011년 12월 「저작권법」 개정에 의해 그간 논란이 되어왔던 일반적인 저작권 제한사유로서의 '포괄적 공정이용 조항'을 도입함으로써 미국 저작권법과 같이 2차적저작물 작성 등 생활예술 활성화 여지를 넓혔다는 점은 주목할 만하다. 즉 「저작권법」 제35조의3 제1항은 "개별적인 저작권의 제한사유 이외에 저작물의 통상적인 이용 방법과 충돌하지 아니하고 저작자의 정당한 이익을 부당하게 해치지 아니하는 경우에는 저작물을 이용할 수 있다"라고 규정하고 있다. 또한 제2항에서는 "저작물의 이용 행위가 공정이용에 해당하는지를 판단할 때에는 이용의 목적 및 성격, 저작물의 종류 및 용도, 이용된 부분이 저작물 전체에서 차지하는 비중과 그 중요성, 저작물의 이용이 그 저작물의 현재 시장 또는 가치나 잠재적인 시장 또는 가치에 미치는 영향 등을 고려하여야 한다"고 규정하고 있다.

　　이는 2016년 3월 개정에 의해 제정 조항의 내용 중 '보도·비평·교육·연구 등' 공정이용의 목적을 삭제하고, 공정이용 판단 시 고려 사항 중 '영리 또는 비영리성'을 삭제한 것이다. 공정이용 조항은 다양한 분야에서 저작물 이용 행위를 활성화함으로써 문화 및 관련 산업을 발전시키는 중요 목적을 수행하여야 할 것이나, 그 목적 및 고려 사항이 제한

적이어서 목적 달성에 어려움이 있다는 인식에 따른 것이다. 생활예술 활성화 및 진흥 정책 수행을 위한 주요한 입법적 행보라 할 것이다.

생활예술에 관한 국내외 판례의 동향[20]

이에 관해 한때 논란이 되었던 국내 하급심 판례[21]의 사실관계를 살펴보자. 원고는 온라인서비스 제공자인 피고 NHN주식회사(이하 '피고 회사')가 운영하는 인터넷 포털서비스의 회원으로서 해당 포털서비스에서 제공하는 블로그를 운영하고 있다. 원고는 다섯 살 된 원고의 딸이 의자에 앉아 손담비의 〈미쳤어〉를 부르면서 춤을 추는 것을 촬영한 53초 분량의 UGC 형태 동영상을 주된 내용으로 하는 게시물을 자신이 운영하는 블로그에 게시했다.

한편 피고 사단법인 한국음악저작권협회(이하 '피고 협회')는 이미 유사한 사례와 관련하여 저작권 침해를 이유로 피고 회사에게 총 1만 6,462건의 복제·전송 중단 조치를 요청한 바 있는데, 이 사건 동영상 역시 피고 협회가 관리하는 이 사건 저작물의 저작권을 침해했다고 주장하면서 피고 회사에 이 사건 게시물의 삭제를 요청했다. 이에 피고 회사는 피고 협회로부터 복제·전송 중단 요청을 받은 당일 이 사건 게시물 전체에 대해 임시 게시 중단 처리를 했다. 이후 원고의 이 사건 게시물에 대한 수차례의 재게시 요청에도 불구, 피고 회사는 원고의 재게시 요청이 「저작권법」이 정한 복제·전송 재개 요청 절차에 따르지 아니한 것이라는 이유 등으로 원고의 재게시 요청을 거절했고 이에 원고가 피고 협회 및 피고 회사를 상대로 손해배상청구 소송을 제기한 것이다.

20 이 판례는 공정이용 조항이 도입된 현재의 시점에서도 생활예술의 확산과 추이를 같이하여 법원이 법정책적 해석을 내어놓았다는 측면에서 여전히 살펴볼 만한 의미가 있다.

21 서울고등법원 2010. 10. 13. 선고 2010나35260 판결.

이 사건에서 법원은 일단 원고에 대한 「저작권법」상 복제권 및 전송권 침해를 인정하면서도, 「저작권법」 제28조는 기존 저작물의 합리적 인용을 허용함으로써 문화 및 관련 산업의 향상 발전이라는 목적을 달성하려는 데 입법 취지가 있는바, 이에 비추어보면 「저작권법」 제28조에서 규정한 보도·비평·교육·연구 등은 인용 목적의 예시에 해당하며 따라서 인용이 창조적이고 생산적 목적을 위한 것이고 그것이 정당한 범위 내에서 공정한 관행에 합치되게 이루어지는 한 「저작권법」 제28조에 의하여 허용된다고 했다.

즉 이 사건은 저작권법상 공정이용 조항이 도입되기 이전에 있었던 것으로, 법원의 논의는 기존의 이른바 '공정인용' 조항으로서 현재의 '공정이용' 조항에 대안적 역할을 하던 법 제28조 해당 여부에 판단의 초점을 두었다. 우선 법원은 해당 사건 저작물은 공연, 공중송신 또는 전시 그 밖의 방법으로 공중에 공개된 '공표된 저작물'임이 인정되며[22], 원고의 딸이 이 사건 저작물의 일부를 따라 부르는 모습을 촬영한 동영상을 블로그에 게시하면서 그 실연자와 일부 가사를 게재하는 방법으로 출처를 명시함으로써 이를 '인용'했다는 점에 의문의 여지가 없다고 보았다.

또한 법원은 해당 사건 게시물의 인용의 '목적'에 관하여, 이는 창조적이고 생산적인 목적에 의한 것임을 인정할 수 있으며, 원고가 이 사건 저작물의 상업 가치를 도용하여 영리 목적을 달성하고자 했다는 등의 사정을 찾아볼 수 없다고 했다. 또한 인용된 이 사건 동영상의 분량 대부분이 이 사건 저작물의 일부분을 따라 부르면서 실연자인 가수 손담비의 춤동작을 흉내 내는 것에 할애되었으나, 이 사건 게시물 전체를 기

22 「저작권법」 제2조 제25호 참조할 것.

준으로 보면 이 사건 동영상은 그 일부분에 불과할 뿐이라고 판단했다.

　또한 이 사건 동영상을 기준으로 보더라도 총 53초의 분량 중 처음 15초간은 원고의 다섯 살 된 딸이 부정확한 음정 및 가사로 이 사건 저작물의 후렴구 일부를 따라하는 것으로 구성되어 있고 그 이후부터는 노래 자체는 가사를 판별하기조차 어려운 상태로 녹음되어 있어, 이 사건 동영상은 독자적인 존재 의의를 가지는 저작물로 판단되고 이 사건 저작물을 본질적인 면에서 사용하고 있다고 보기는 어려운 점, 녹음 및 게시 방식에 있어서도 비전문가에 의하여 복제되어 특별히 상업적으로 포장되어 게시되었다고 볼 수는 없는 점, 그 밖에 일반 공중의 관념으로 볼 때 이 사건 게시물이 이 사건 저작물의 가치를 침해하거나 대체한다고 느껴진다거나, 이 사건 게시물이 실제로 피인용저작물인 이 사건 저작물의 시장 가치에 악영향을 미치거나 시장 수요를 대체할 정도에 이르렀다고 볼 만한 여지가 없고, 오히려 이 사건 저작물의 인지도를 높이는 방향으로 기여한다고 볼 수도 있는 점 등을 종합하면 이 사건 게시물은 이 사건 저작물을 정당한 범위 안에서 공정한 관행에 합치되게 인용한 것으로 판단했다.[23]

　위 판결은 사이버 공간에서 아마추어 창작 행위의 일상화와 저작권의 충돌 문제를 정면으로 제기한 사례라는 점에서 광범위한 논쟁을 제공한 바 있다. 나아가 「저작권법」 제103조 제1항의 해석에서 "자신의 권리가 침해되는 사실을 소명하는 것"은 권리자임을 소명하는 것만으로는 부족하고 저작재산권 제한사유가 없다는 것까지 소명할 것을 요구함으로써, 정당한 권리자라고 하더라도 이용자의 공정한 이용을 제한하지 않는 범위에서 그 권리를 행사해야 한다는 것을 분명히 밝힌 최초의 판

23　서울고등법원, 앞의 판결.

결이다. 이러한 법리는 아래 렌츠(Lenz) 사건의 법리를 따른 것으로 보인다.

유사한 시기에 나온 미국 캘리포니아주의 렌츠 사건[24]은 어린 아들이 대중가수의 노래를 배경으로 부엌에서 춤추는 모습을 29초 분량의 비디오로 찍어서 인터넷 동영상 사이트인 유튜브(Youtube)에 올렸다가 노래의 저작권을 소유한 유니버설사(Universal)가 이 비디오가 저작권을 침해했다고 주장하면서 미국저작권법(DMCA 512조)에 따라 유튜브에 비디오 전송을 중단하도록 조처하여 문제가 된 사건이다. 렌츠는 유튜브에 보낸 재게시 요청서에서 자신이 찍은 비디오가 공정이용에 해당하므로 저작권 침해가 아니라고 주장했고, 유튜브 측에서는 이를 받아들여 해당 비디오를 재게시해준 바 있다.

저작권 분쟁에 대한 공법적 접근 및 공정이용 조항 도입

저작권자의 사적 이익과 문화 향상이라는 공익의 조화

이 사건과 같이 어떤 기본권 주체가 다른 기본권 주체의 저작물을 사용하여 새로운 창작물을 창조하여 공개하는 경우, 일방 기본권 주체의 표현의 자유 및 문화예술의 자유라는 기본권이 상대방 기본권 주체의 저작재산권이라는 기본권과 충돌하는 상황이 초래된다. 이러한 충돌을 조화롭게 해결하기 위하여 기본권 제한의 문제가 대두되는데, 우리 「헌법」은 "국민의 모든 자유와 권리는 국가안전보장, 질서유지 또는 공공복리를 위하여 필요한 경우에 한하여 법률로써 제한할 수 있다"[25]는 일반규정을 두고 있고, 나아가 재산권에 대하여는 "재산권의 행사는 공

24 Lenz v. Universal Music Corp., 572 F.Supp.2d 1150(N.D.Cal. 2008).
25 「헌법」 제37조 제2항 참조.

공복리에 적합하도록 하여야 하며 그 내용과 한계는 법률로 정한다"는 내용의 제한을 두고 있다.[26]

이러한 취지에서 저작재산권 보호 및 제한의 법리를 구체적으로 입법화한 것이 「저작권법」으로서, 관련 원리를 담고 있는 「저작권법」 제1조에 비추어보면, 동 법은 저작권자의 창작물을 보호하고 정당한 보상을 보장하여 창작 활동에 대한 유인을 제공하는 것뿐만 아니라, 권리자의 정당한 이익을 불합리하게 저해하지 않는 한 그 지적 활동의 결과물을 널리 공중이 공유하게 함으로써 궁극적으로 문화 및 관련 산업발전을 달성하는 데 그 존재 의의를 두고 있다고 할 것이다.

이러한 입법취지 및 목적에 따라 「저작권법」은 다양한 조문을 두고 저작재산권의 제한 규정을 두어 저작물을 자유롭게 이용할 수 있는 경우를 명문화함으로써 저작자와 이용자 간 권리의 균형 및 조화를 도모하고 있으며, 이러한 제한 규정에 해당할 경우 제3자가 저작자의 허락이나 기타 어떠한 절차 없이 저작물을 이용했더라도 저작권 침해에 해당한다고 볼 수는 없다. 다만, 어떠한 경우에 저작재산권이 제한될 수 있는지를 모두 법으로 규정하는 것은 입법기술상 불가능하므로 「저작권법」상의 제한 규정에서도 불가피하게 추상적인 개념들이 사용되고 있는데, 법원은 이러한 추상적 개념들을 구체적인 사안에서 해석할 때는 헌법의 이념, 「저작권법」의 목적 및 입법취지를 고려하여 당사자들의 충돌하는 기본권 사이의 세밀한 이익형량과 상위규범과의 조화로운 해석이 요구된다고 했다.

이러한 취지에서 위 판례의 원심 법원은 모든 저작물은 기존의 저작물들이 축적되어 이루어진 문화유산에 뿌리를 둔 공동의 자산으로

26 「헌법」 제23조 제1항 및 제2항 참조.

서의 성격을 내포하고 있을 뿐 아니라, 저작물은 널리 향유됨으로써 존재 의의를 가지는 특성이 있어 그 향유 방법을 지나치게 제한하는 것은 오히려 저작권자의 이익에 배치될 가능성이 높은 점, 표현의 자유 및 문화예술의 자유를 국민의 기본권으로 보장하고 문화국가 실현을 향해 노력한다는 헌법의 이념, 저작권자의 이익을 보호할 뿐만 아니라 공중의 정당한 권리를 보장하여 문화 및 관련 산업 발전을 달성하고자 하는 「저작권법」의 입법 목적 등을 모두 더하여 보면, 저작물을 활용한 UGC 형태의 동영상, 게시물 등을 복제하고 공중에 공개하는 것을 제한함으로써 저작권자가 얻는 이익에 비해 그로 인해 초래될 수 있는 저작권자의 잠재적인 불이익과 표현 및 문화예술의 자유에 대한 지나친 제약, 창조력과 문화의 다양성 저해, 인터넷 등의 다양한 표현 수단을 통해 누릴 수 있는 무한한 문화 산물의 손실이 더 크다고 판단되므로, 이러한 측면에서도 원고의 게시물은 피고 협회가 보유한 저작재산권이 「저작권법」으로 정당하게 제한받고 있는 범위 내에서 인용한 것이라 했다.[27]

'공정인용' 조항의 문언적 해석의 한계에 대한 사법심사

그런데 위 판결 당시 사안에서 원저작물이 '인용'되었다고 볼 수 있는지는 의문이라는 평석이 다수였다. 위 사안에서 문제된 음악저작물은 특정되어 있는바, 예를 들어 원고의 저작물이 손담비가 부른 〈미쳤어〉라는 노래를 그대로 틀어놓고 딸이 그 노래에 맞춰 춤을 추는 장면을 촬영한 동영상이라면 이는 원저작물을 '인용'한 경우에 해당할 것이다. 그러나 원고의 딸이 반주도 없이 불완전한 가창력으로 음정, 박자, 가사를 상당히 부정확하게 가창한 것을 촬영한 동영상은 원저작물과 기본

27 서울남부지방법원 2010.2.18. 선고 2009가합 18800 판결. 이 판결은 특히 지식재산권 제한규정과 관련하여 헌법적 관점에서 근본적 해석론을 전개했다는 의미가 있다.

적 동일성에 변함이 없고, 그 표현의 본질적 특성을 그대로 느낄 수 있다고 볼 수 없다. 따라서 위 동영상은 원저작물을 '이용'하여 만들어진 저작물이라고는 할 수 있을지언정, 원저작물(공표된 저작물)을 '인용'하여 만들어진 저작물이라고 할 수는 없다. 「저작권법」 제28조가 그 행위 방식을 '인용'으로 한정하고 있고, 위 규정을 문언적으로 해석했을 때 사안은 저작권 침해에 해당한다.

　그러나 위 사안과 같은 동영상은 포스팅된다고 하여 원저작물의 시장 수요를 대체하는 효과도 없으며, 오히려 원저작물을 홍보하여주는 선기능을 하는 경우가 더 많을 것이다. 이러한 경우까지 저작권 침해로 의율하여 저작물의 이용을 규제하는 것은 저작권자의 독점적 권리를 과도하게 보호하는 것이며, 저작물의 공정한 이용을 도모함으로써 문화의 향상 발전에 이바지하고자 하는 「저작권법」의 공익적 취지에 역행하는 것이다. 따라서 법원도 위 사안에서 법의 문언적 해석에 따르지 않고 '인용'의 범위를 보다 넓게 보아 원고의 행위가 저작권 침해에 해당하지 않는다고 판시한 것으로 보인다.

　이는 근본적으로는 당시 「저작권법」에 미국 저작권법과 같은 일반적인 저작권 제한사유로서의 공정이용(Fair Use) 조항이 없었기에 초래된 불합리한 상황을, 법원의 적극적인 공익 판단을 통해 법을 해석함으로써 해결하고자 한 것으로, 결론의 타당성은 논외로 하고 행위의 모습을 '인용'으로 한정하고 있는 법조항에 대한 문언적 해석의 범위를 벗어난 것이라는 비판도 있었다. 삼권분립의 원칙상 「저작권법」 제28조의 해석에는 일정한 한계가 있을 수밖에 없기 때문이다.[28]

28　임광섭, 「UGC와 공정이용」, 『Law & Technology』 제6권 제2호, 서울대학교 기술과법센터, 2010, 90쪽.

생활예술 활성화 규정으로서의 '공정이용' 조항의 활성화

위 판례 당시 「저작권법」은 제23조에서부터 제35조에 걸쳐 개별적인 저작재산권 제한 사유만을 열거하여 규정하고 있을 뿐, 포괄적인 일반조항 형태의 이른바 '공정이용'에 대한 규정은 두고 있지 않아, 학계와 실무계의 논의와는 별개로, 직접적으로 공정이용의 법리를 적용하여 저작권 침해에 해당하지 않는다고 볼 수도 없었다. 결국 위 판결은 '공정이용'이 일반적 저작권 제한사유로 인정되지 않는 현실에서 「저작권법」 제28조와 같은 '공정인용' 조항만으로는 디지털·네트워크 시대의 급변하는 기술적 발전으로 인한 저작물 이용 형태의 변화에 적절하고 탄력적으로 대처할 수 없다는 사실을 인식시킨 대표적 사례로 남게 되었다. 따라서 근본적으로는 향후 「저작권법」 제28조의 공정한 '인용'을 공정한 '이용'으로 변경하거나 또는 미국 저작권법상 공정이용 이론과 같은 일반조항의 도입을 검토하는 것과 같은 입법적 해결을 모색하여야 할 것이라는 것이 학계의 입장이었다.

위 판결이 내포하고 있는 이러한 모순은 비단 UGC에만 국한되는 것이 아니다. 인터넷과 정보통신의 발달로 인하여 새로운 기술이 등장하고 그러한 기술을 바탕으로 새로운 매체가 문화예술시장에 등장할 때마다 저작권 관련 분쟁은 더 활발해질 수밖에 없는데, 개정 전 「저작권법」은 소수의 천재에 의한 의도된 창작과 다수에 의한 의도된 복제만을 고려할 뿐 UGC와 같은 새로운 영역을 충분히 포섭하지 못할 뿐 아니라, 나아가 창조적 공유가 조명받는 새로운 문화적 상황에 대처하기에는 다소 불완전한 모습을 하고 있었다고 할 수 있다.[29] 이러한 분위기 속에서 한미자유무역협정 이행을 위한 2012년 「저작권법」 개정에서 제

29　같은 글, 91쪽.

35조의3에 포괄적 공정이용의 법리가 반영된 것은 생활예술의 활성화라는 관점에서 고무적으로 평가된다.

저작재산권의 제한사유로서 일반적·포괄적 조항인 '공정이용' 규정을 활용할 경우 첫째, 기술 발전으로 등장하는 새로운 저작물 이용 문제를 신속하게 해결할 수 있다는 점 이외에도 둘째, 성문 규정의 개념적 한계를 넘는 무리한 해석을 줄일 수 있다는 점, 셋째, 저작권이 가지는 시장 실패를 보완할 수 있다는 점, 넷째, 빈번한 법률 개정 작업에 따르는 노력과 비용을 줄일 수 있다는 점 등이 장점으로 평가된다. 반면 첫째, 법적 불확실성이 증대한다는 점, 둘째, 공정이용의 항변이 남용되어 법원의 부담이 증가한다는 점, 셋째, 저작권 보호가 위축될 수 있다는 점 등이 단점으로 지적된다.[30] 이미 시행된 지 수년이 지났음에도 아직까지 공정이용 조항의 이용률은 상당히 낮으며, 관련 인식이 부족한 상황이다. 향후 '공정이용' 조항이 생활예술의 보급 및 활성화에 있어서 일종의 일반조항으로서 활발하게 사용될 수 있기를 기대한다.

아마추어 예술활동 지원에 관한 저작권법상 규정

생활예술 구현의 중요한 매개가 되는 아마추어 예술동호회를 활성화하는 법제적 지원 방안 중 주요한 것으로는, 동호회 활동 관련 규정을 검토하여 필요한 법규를 제·개정하는 것보다, 우선적으로 생활예술 현장에서 합목적인 법해석을 통해 저작권 보호와 동호회 활성화의 균형을 도모하는 일이다. 아마추어 예술동호회 활동을 위축시킬 우려가

30 김현철, 「한미 FTA 이행을 위한 저작권법 개정 방안 연구」, 저작권위원회, 2007, 274~275쪽.

있다고 보이는 「저작권법」상 조항과 관련 사례는 아래와 같다.

「저작권법」 제29조(영리를 목적으로 하지 아니하는 공연·방송)

문화예술동호회의 주류를 이루고 있는 음악동호회의 경우, 창작곡이 아닌 기존에 발표된 음악을 연주할 경우 발생하는 저작권의 문제가 활동의 장애요인으로 떠오른다. 현행 「저작권법」에 따르면 동호회 활동 중 공연 무대에서 기성가요를 사용하는 것은 「저작권법」의 허용 범위에 해당하지 않는 것으로 명시되어 있다. 그런데 「저작권법」 제1조에 따르면 「저작권법」이 저작권을 보호하는 이유는 궁극적으로 문화 및 관련 산업의 향상을 도모하려는 것이므로 권리자의 개인적 이익과 사회적 이익을 함께 고려해야 한다는 측면에서, 아마추어 음악동호회 활동에서 저작물의 공정한 이용도 보호되어야 할 것이다.

따라서 음악동호회의 순수한 음악 활동 자체를 저작자의 권리 보호라는 명분으로 차단하는 것이 저작권 제도의 목적 달성을 위하여 합당한 것인가에 대한 논의가 필요하다. 나아가 유료로 이루어지는 공연의 경우 「저작권법」에 위배된다는 취지의 「저작권법」 제29조 제1항 단서 조항[31]은 기본적인 보수를 받고 공연 활동을 하는 동호회들에게는 현실을 반영하지 못한 활동상 제약으로 작용하고 있다.

「저작권법」 제28조(공표된 저작물의 인용)

현행 「저작권법」상 저작물 사용의 허용 범위에 따르면 동호회 활동에 있어 특히 문제가 되는 점은 음악동호회의 연주 및 공연 영상이나 음원의 온라인 공개 문제이다. 즉 음악동호회의 가창이나 연주 영상을

31 "다만, 실연자에게 통상의 보수를 지급하는 경우에는 그러하지 아니하다."

인터넷에 게시하는 것이 저작권을 침해하는지 여부이다.

「저작권법」은 타인의 저작물을 허락 없이 이용하는 것을 금지하고 있다. 즉 존속기간이 만료되지 않아 저작자에게 권리가 있는 저작물을 무단으로 이용할 경우 저작권을 침해하게 되는 것이다. 음악동호회의 가창이나 연주 동영상은 타인의 저작물을 복제한 것으로 볼 수 있고, 동호회가 이를 인터넷에 게시하는 것이 사적이용을 위한 복제의 범위를 넘은 것이라면 이는 타인의 저작물을 허락 없이 전송한 것에 해당하므로 이에 대하여 저작자의 동의나 허락을 받지 않았다면 복제권 및 전송권을 침해하는 행위가 된다. 그런데 「저작권법」은 권리자의 보호 이외에 저작물의 공정한 이용을 도모하고 있으므로, 저작권을 제한하여 저작물을 공정하게 이용하는 경우, 저작권 침해의 책임에서 제외하는 규정도 마련하고 있다. 즉 일정한 경우 타인의 저작물을 이용하는 후발 창작자의 보호도 함께 고려하고 있는 것이다.

이러한 문제와 관련하여 포괄적 공정이용 조항이 도입되기 이전에 가능했던 해결 방안은 「저작권법」 제28조의 공정인용 조항을 통해서였다.[32] 즉 「저작권법」 제28조에서 "공표된 저작물은 정당한 범위 안에서 공정한 관행에 합치되게 인용할 수 있다"고 규정하고 있는 것은 새로운 저작물을 작성하기 위하여 기존의 저작물을 이용해야 하는 경우가 많고, 그럴 경우 기존 저작물의 인용이 널리 행해지고 있는 점을 고려하여 기존 저작물의 합리적 인용을 허용함으로써 「저작권법」의 목적을 달성하려는 데 그 입법 취지가 있었다고 해석된다.

따라서 음악동호회의 가창이나 연주 동영상은 공표된 저작물의 실연을 따라 가창 또는 실연한 것을 녹음·녹화한 것이고, 그 가창이나 연

32 윤소영, 『동호회 활동 실태 및 활성화 방안』, 한국문화관광연구원, 2010, 118쪽.

주는 음악동호회가 직접 실연을 통해 표현한 것으로 창작성이 있고, 그 복제(영상)와 전송이 영리를 목적으로 하지 않고 그 가창이나 연주 영상이 일반 대중에게 있어 원저작물의 감동을 그대로 전달한다거나 시장의 수요를 대체한다거나 원저작물의 가치를 훼손한다고 보기 어렵고, 인터넷에 게시함에 있어 저작물의 출처를 합리적인 방법으로 명시하고 있다고 하는 등에 의한 제반 사정을 종합적으로 고려하여 음악동호회의 가창이나 연주 영상이 정당한 범위 안에서 공정한 관행에 합치된 인용으로 인정될 수 있는 경우 저작권을 제한할 수 있다고 보았다.[33]

이는 소극적으로 타인의 저작물을 복제하여 그 용도대로 사용하는 데 그치지 아니하고, 적극적으로 자신의 저작물 중 타인의 저작물을 공정하게 인용하여 이용할 수 있다는 취지이다. 즉 공정하게 인용된 부분이 복제·배포되거나 공연·방송·공중송신·전송되는 것을 허용하는 것으로, 그 조항의 적용에 있어 가능한 것인지에 대해 의문이 없는 것은 아니나, 「저작권법」의 목적에 비추어 음악동호회의 순수한 가창이나 연주를 통한 음악 활동과 저작재산권의 침해를 비교형량하여 볼 수 있는 문제라는 것이다.

따라서 음악동호회의 인터넷 게시물에 대하여 공표된 저작물을 정당한 범위 안에서 공정한 관행에 합치되게 인용한 것임을 인정할 수 있다고 한다면 이는 원저작물의 저작재산권을 침해하지 않은 것으로 볼 수 있다. 향후 살펴볼 「저작권법」상 포괄적 공정이용 조항의 활용이 정착됨에 따라 제28조를 이용할 수밖에 없었던 데서 생겼던 문제점은 상당 부분 감소될 것으로 전망된다.

33 같은 곳.

「저작권법」 제35조의3(저작물의 공정한 이용)

그 밖에도 동호회 특성상 소셜네트워크서비스(SNS) 등 다양한 온라인 커뮤니티에서 사용이 불가피한 경우 사진 및 음악, 서적물 복제 등의 저작권 문제 또한 적법한 범위 내에서 수용할 수 있는 한계를 가지고 있는데, 이에 따라 아마추어 동호회 활동에 있어서 「저작권법」 문제의 허용 범위에 대한 규정의 완화 검토가 필요하다는 지적이 많았다. 이는 기존 법 제28조가 가진 일반 조항으로서의 한계에서 오는 것이기도 했다.

그런데 앞서 본 바와 같이 개정 「저작권법」 제35조의3, 이른바 '공정이용' 조항의 도입에 따라, 동호회 운영에 있어서 기존에 문제되었던 다수의 문제들이 저작물의 '공정이용' 내지는 '자유이용'으로 보호받을 가능성이 활짝 열리게 되었다. 향후 판례의 집적이 기대되는 부분이다. 나아가 이러한 저작물의 '자유이용' 문제는 「저작권법」 제1조에도 천명되어 있는바, 저작자의 보호와 아울러 공정이용이라는 창조적 공유의 정신을 통한 문화 및 관련 산업의 발전이라는 표현으로 이미 「저작권법」에 내재되어 있는 원리로도 볼 수 있다. 이하에서 그 연원을 살펴본다.

퍼블릭 도메인 개념의 수용 여부

「헌법」상 지식재산권 보호 규정의 의의

우리 「헌법」은 제23조에 사유재산권에 관한 규정을 두고 있는 것과 별도로 제22조를 통하여 지식재산권에 관한 규정을 두고 있다. 「제헌헌법」 제14조 후단에도 "저작자·발명가와 예술가의 권리는 법률로써 보호한다"고 규정되어 있었으며, 이는 현행 「헌법」까지 계수되고 있다. 이처럼 제헌 당시부터 국가가 지식재산권을 특별히 보호한다는 규정을

「헌법」에 둔 것은 그 중요성을 깊이 인식한 것이라고 볼 수도 있다.

다만 이후 개정 과정에서 과학기술자의 권리를 추가하여 현행 「헌법」은 제22조 제2항에서 "저작자·발명가·과학기술자와 예술가의 권리는 법률로써 보호한다"고 규정하고 있다. 이처럼 저작자·발명가·과학기술자 등에 대해 특별한 보호를 명시하고 있는 것은 저작권자 등의 보호 그 자체가 목적이라기보다 자유롭고 창조적인 과학기술 연구개발을 촉진하여 그 연구와 소산을 보호함으로써 문화 창달을 제고하려는 데 그 목적이 있을 것이다.

저작권의 사회구속성과 권리 제한의 한계

「헌법」에서도 지식재산권에 대해 별도로 그 권리를 부여할 수 있도록 하고 있으며, 저작자의 권리는 저작권법상 저작권의 형태로 구체화될 수 있다. 따라서 저작권이라는 배타적 권리가 저작자에게 부여되는 것은 재산권으로서 저작물이 갖는 저작자의 창작적 표현에 대한 사회적인 유인이라는 측면에서 「헌법」은 사유재산권제도를 인정하면서 동시에 재산권 행사에 일정한 제한을 두고 있는 것이다. 즉 「헌법」 제23조는 재산권을 인정하면서도 법률이 정하는 일정한 경우 재산권 행사에 한계를 두도록 하고 있다.

저작권도 이러한 「헌법」의 제한 내지 구속성으로 말미암아 행사의 제한을 갖게 되는데 그 요건이 바로 '공공복리'라고 할 수 있다. 따라서 이러한 요건을 만족하기 위해서는 재산권으로서의 저작권의 행사에 요청되는 공공복리의 판단에 있어서 공익과 사익의 비교형량을 통하여 보호되는 공익이 더욱 커야 한다.[34] 그렇지 않다면 재산권제도 자체의

34 헌법재판소 1990. 9. 3. 선고89헌가95 결정.

형해화(形骸化)를 가져올 수 있기 때문이다. 이러한 측면에서 저작권의 제한에 관한 구체적이고 실질적인 해석규범이 필요하다.

「헌법」은 제37조 제2항에서 모든 국민의 재산권을 보장하는 한편 공공복리에 적합하게 재산권을 행사할 것을 요구하고 있다. 그러므로 재산권의 성질상 부과되는 사회적 기속은 물론 질서유지 또는 공공복리라는 공익적 필요가 있으면 일정한 한도 내에서 법률로써 제한할 수 있는 것이다. 물론 이러한 제한의 경우에도 과잉금지의 원칙이 지켜져야 한다. 즉 "공익적 목적 달성을 위하여 선택된 수단인 제한은 그 공익적 목적 달성에 효과적이고 적절해야 하고(방법의 적절성), 제한으로서 선택된 수단이 동일한 효과를 가진 수단 중에서 기본권을 가장 덜 제한하는 최소한의 것이어야 하고(피해의 최소성), 그 공익적 목적과 그 제한으로 선택된 수단을 교량할 때 그 수단, 즉 그 제한으로 인하여 받는 기본권자의 불이익보다 그 수단으로 달성하려는 공익적 목적의 이익이 커야 한다(법익의 비례성 또는 균형성)"는 이른바 과잉금지의 원칙에 반하거나 재산권의 본질적인 내용을 침해해서는 안 된다는 한계성이 있다.[35]

그 제한은 공공복리에 따라 법률로써 구체화되어야 하며, 일정한 경우에는 보상이 전제되어야 한다. 만약 이와 같은 요건을 따르지 않는다면 제한 그 자체가 위헌이 될 수 있다. 그렇기 때문에 저작권을 제한함에 있어서도 이러한 원칙들은 준수되어야 한다.

퍼블릭 도메인과 저작권의 창조적 공유

퍼블릭 도메인(Public Domain)이란 「저작권법」상 "대체로 보호기간이 만료되거나 외국 저작물의 경우 보호를 위한 국제협정이 존재하지

않기 때문에, 저작권 측면에서 누구든지 아무런 허락 없이 저작물을 이용할 수 있는 상태"로 정의되며,[36] 출판물이나 법원의 판례에서 이미 '공공의 영역', '공유', '공유재산', '공중의 영역', '일반 공중의 자유로운 사용의 대상' 등의 표현으로 널리 통용되고 있는 개념이다. 퍼블릭 도메인은 문화 정책이나 교육 정책 등과 밀접한 관련을 맺고 있으며, 이용 기술 발전에 따른 저작물의 자유이용에 관한 법리 탐구는 저작권법의 주요 과제이기도 하다. 퍼블릭 도메인은 저작권 제도가 강화되어 온 흐름에 따라 일종의 공익적 요청에 의해 대두된 정책적 개념이라고 볼 수 있다.

퍼블릭 도메인은 저작권의 제한이라는 측면에서 그 의의를 찾을 수 있기 때문에 재산권의 내재적 한계로서 사회적 구속성을 내포한다. 즉 저작권도 재산권이기 때문에 사회적 구속성에 따라 그것을 행사하는 데에 제한을 받는다는 것이다. 저작물의 공정한 이용은 「저작권법」 제1조의 목적 규정 중 이용자의 입장을 반영하는 것에서 그 의의를 찾을 수 있다. 즉 퍼블릭 도메인의 이념은 공정한 이용을 도모할 수 있는 헌법적 근거로서 확인할 수 있다. 따라서 「헌법」 제22조를 통하여 형성된 저작권은 다시 제37조의 재산권 행사규정을 통해 제한되는 구조를 갖는 것이다.

퍼블릭 도메인은 연혁적으로 지식재산권의 시원적 출발점이며 종착지를 상징한다. 「저작권법」은 제1조(목적)에서 창작자의 권리를 보호하면서도, 일정한 경우 부여한 권리를 제한하고 있다. 이와 같이 「저작권법」상의 목적은 물론, 헌법상의 이념에 있어서도 퍼블릭 도메인의 필요성은 명확하다. 특히 「저작권법」은 「헌법」 이념을 구체화한 법률이기 때문에 「헌법」상의 이념적 적용을 받는 것이 당연하다.

36 저작권심의조정위원회, 『저작권용어해설』, 1988, 41쪽(김윤명, 『퍼블릭 도메인과 저작권법』, 커뮤니케이션북스, 2009, 39쪽에서 재인용).

「헌법」이 추구하는 이념이 균형의 원리라고 한다면, 퍼블릭 도메인을 구체화한 「저작권법」에서도 당연히 균형과 조화에 근거한 정책 방향을 설정해야 할 것이다.[37] 퍼블릭 도메인을 구성하는 저작권 제한이나 자유이용을 광범위하게 인정하게 되면 저작권 제도가 공동화되어 저작자의 창작 의욕이 저하되고 이로 인해 문화가 고갈될 수 있기 때문이다. 따라서 「헌법」은 제23조 제1항에서 재산권의 내용과 한계를 법률로 정하고,[38] 제2항에서는 재산권의 행사를 공공복리에 적합하도록 함으로써 재산권의 사회적 유보 또는 사회적 구속성을 규정하고 있다.

물론 퍼블릭 도메인을 극도로 억제하여 저작자의 배타적 권리를 과도하게 보호하면 저작물의 다양하고 공정한 이용이 불가능하게 되어 문화적 윤택함이 상실되고 교육에도 많은 문제점들이 발생한다. 그러므로 저작자의 이익과 창작물을 향유하는 일반 공중 이용자의 이익은 「저작권법」에 의해 적절하게 조화되고 조정되어야 한다. 그러한 맥락에서 저작권자는 「저작권법」이 규정한 제한 규정을 포함한 퍼블릭 도메인 영역에서의 제한을 수용해야 한다. 또한 퍼블릭 도메인은 저작권 제도의 이념과 저작권자 및 이용자와의 이용관계를 목적에 합당하도록 구체화함은 물론, 생활예술 활성화의 측면에 적합하게 해석하고 적용될 필요가 있다.

37 같은 책, 64쪽.
38 헌법재판소 1989. 12. 22 선고 88헌가13 결정.

생활예술 활성화를 위한 법정책적 과제

현대 민주주의와 문화국가 원리의 변용

참여민주주의의 대두

참여민주주의(Participatory Democracy)는 공동체 구성원 다수가 정치적 의사결정 과정에 자발적으로 참여하는 민주주의를 포괄적으로 설명하는 용어로 사용된다. 참여민주주의는 원시 형태의 민주주의 혹은 대의제 민주주의에 반대하고 시민운동이나 국민운동을 통해 직접 정치에 참여하는 형태의 민주주의를 뜻하는 등 다의적 용어라고 말할 수 있다.[39]

역사적으로 볼 때 고대 그리스를 제외하면, 민주주의는 정치 참여자를 계속 확대하면서 변모되어왔다고 할 수 있다. 서구의 근대 민주주의는 교양과 재산을 가진 시민계급을 중심으로 출발했지만, 19세기 말 선거권 확대와 함께 20세기 대중사회의 출현은 대중을 정치에 참여시키는 이른바 '대중민주주의'를 탄생시켰다. 그러나 대중민주주의에서 대중이 권력자에 의해 조종되어 파시즘이 출현하게 되었고, 특히 대중의 정치적 무관심은 민주주의 발전을 가로막는 장애물로 인식되면서 대중민주주의에 대한 각성과 그 한계를 극복하는 방안으로 시민의 능동적인 정치 참여를 주장하는 참여민주주의론이 대두된 것이다.

참여민주주의는 오늘날 거의 모든 국가들이 채택하고 있는 대의제 민주주의 하에서 정치 엘리트에 의해 공동체 구성원 다수의 의사가 제대로 반영될 수 있는지, 그리고 소수집단에 대한 권리가 충분히 보호될

39 박수철, 『입법총론』, 한울, 2011, 36쪽.

수 있는지에 대한 의문에서 출발했다. 즉 대의제 민주주의 하에서 대표자에 의해 공동체 구성원의 진정한 권리와 이익이 실질적으로 보장받고 반영될 수 있는가 하는 대의제 민주주의의 반응성 문제에 대해 부정적인 평가를 하면서 그 대안으로 참여민주주의를 주장한 것이다. 따라서 참여민주주의의 옹호자들은 정치공동체 내의 다수 구성원들이 정치적으로 의미 있는 역할을 할 수 있는 기회를 확대하고 그 역할에 접근하는 사람들의 범위를 넓히는 방법을 찾는 데 주안점을 두어야 한다고 주장한다.

참여민주주의에서 시민은 사회공동체의 구성원으로서 자기의 이익은 물론 타인의 손익, 그리고 전체 집단의 이익을 배려할 줄 아는 이성적 태도를 가진다고 전제된다. 이와 같은 참여민주주의에도 몇 가지 한계점은 있다. 그러나 결과적으로 참여민주주의는 단지 대의제 민주주의의 결함을 보완하는 데 그치는 것이 아니라 대의제 민주주의와 경쟁적 관계에서 대의제 민주주의를 대체할 수 있는 정치 형태로까지 모색되고 있다.[40]

전자민주주의의 대두

정보통신기술의 발달은 국가와 사회는 물론 개인의 생활 전반에 가히 혁명적이라고 할 만큼 광범위하고 커다란 변화를 초래했고, 정보통신기술의 급격한 발달로 인터넷을 통한 정보의 수집과 활용이 용이해지고 쌍방향 의사소통 체계 구축 또한 가능해지면서 기존의 대의제 민주주의에 대한 재검토가 필요하다는 주장이 제기되어왔다. 이러한 맥락에서 대두된 전자민주주의(Electronic Democracy)란 인터넷 등 정보통신

40 같은 책, 38쪽. 이러한 참여민주주의의 모습은 오늘날 배심제와 참심제가 재판에 도입되면서 사법부의 기능에 시민들이 참여하고 있는 모습을 그 예로 들 수 있다.

기술을 활용해 시민이 정치 과정에 참여하는 민주주의를 말한다.[41]

전자민주주의는 대의제민주주의를 탄생시킨 지리적·공간적·기술적 조건과 환경이 전면적으로 변화하게 되었고, 정보통신기술의 혁명적 발달이 가져온 현재의 유비쿼터스 사회는 근대사회와는 비교가 무의미할 정도로 변화가 있으므로 기존의 대의제를 보완하거나 대체할 수 있는 새로운 민주주의 시스템을 모색해보아야 한다는 인식에서 출발했다. 이는 웹 2.0시대 이후 웹 기반의 소통을 중심으로 하는 국가사회에 자연스러운 정치적 참여 형태라 할 것이다.

전자민주주의의 배경에는 대의제 민주주의의 결함, 뉴미디어와 정보통신기술의 혁명적 발전이 자리 잡고 있다. 대의제 민주주의는 국민의 대표자들이 국민의 이익을 대변하기보다 자신 혹은 정당의 이익을 더 중시하여 국민의 이익을 대변하지 못할 수 있다는 문제점을 가지는데, 전자민주주의는 모든 시민들에게 직접 정치 과정에 참여할 수 있는 보다 쉬운 수단을 제시하여 참여율을 높임으로써 대의민주주의의 한계를 보완할 수 있다는 것이다. 나아가 전자민주주의의 옹호자들은 인터넷 등 정보통신기반을 이용하여 여론의 수렴, 선거운동, 전자투표 등 다양한 정치적 행위를 할 수 있고, 디지털 정당과 전자의회(사이버의회)의 구현 가능성까지도 제시한다.

이와 같은 전자민주주의에 대해 긍정론(낙관론)과 부정론(비관론)이 병존하는데, 양쪽 입장을 모두 고려할 때 전자민주주의도 의회민주주의와 양립하거나 의회의 기능을 보완하고 발전시킬 수 있는 측면에서의 접근이 필요하다. 그리고 전자민주주의 차원에서 주장하는 전자의회 또한 과학기술과 정보통신, 그리고 미디어의 발전 방향과 속도에 따라 그

41 같은 책, 45쪽. 전자민주주의는 원격민주주의(Teledemocracy), 인터넷민주주의, 사이버민주주의, 정보민주주의(Information Democracy), e-데모크라시 등 다양한 용어로 사용된다.

개념과 형태를 달리할 수 있다는 점도 간과해서는 안 될 것이다.[42]

문화민주주의와 문화적 참여권의 문제

이와 같은 전자민주주의에 의해 가속화된 참여민주주의는 기존의 정치제도에 영향을 미쳐 21세기의 시민문화를 개방과 참여, 소통 중심으로 만들어가고 있으며, 이러한 정치사회적인 합의의 형성은 '문화를 통한 구분 짓기'를 부정하며 생활문화 또는 생활예술을 구현할 문화민주주의와 맞닿게 된다. 이와 같은 참여민주주의와 전자민주주의를 통해 기존 헌법학에서 주장해온 문화국가 원리를 현대적으로 변용한 '문화적 참여권' 문제야말로 향후 생활예술의 구현을 위한 법적 근간이 될 것이다. 나아가 문화민주주의와 문화적 분권화를 통해 문화에 대한 접근 가능성을 높이는 것도 중요하다.

단순히 극장 관객이나 박물관 관람객의 수를 늘리는 것이 문화에 대한 접근 가능성을 높이는 것은 아니다. 전통적으로 문화 향유로부터 배제되어왔던 사람들에게 개별적인 필요와 구체적인 요건에 따라 문화의 활성화를 위한 새로운 생활방식을 자율적으로 창출해내도록 유도할 수 있는 방안이 필요하다. 공공 부문, 시장 부문 이외에 제3부문이 서로 교차하는 형태의 새로운 사회 시스템 속에서 일방적인 문화 수용자에 머물렀던 일반 시민이 이제는 서로 다른 주체 간의 문화적 소통을 적극적으로 매개하여 사회적 에너지를 활성화할 수 있는 문화생태계가 조성되어야 할 것이다.

42 같은 책, 48쪽. 전자국회의 개념을 넘어 이동통신 기술을 접목한 '모바일 국회'가 추진되고 있는 등 대한민국 국회도 이러한 전자민주주의의 추세를 반영하고 있다고 평가된다.

가칭 「생활예술육성법」의 필요성 문제

가칭 「생활예술육성법」 제정에 대한 기존의 논의[43]

위에서 살펴본 바와 같이 문화민주주의의 토대 위에 문화적 참여권이 대두한 가운데 「문화기본법」과 「지역문화진흥법」의 제정으로 생활예술의 활성화를 위한 법제도적 토대가 마련되었다고 할 수 있으나, 사법적 측면의 문제까지 아우르는 가칭 「생활예술육성법」 제정의 필요성이 문제된다. 이 문제에 답하기 위해 먼저 생활예술진흥을 위한 단행법 제정에 대한 기존의 논의를 간략히 살펴본다.

가칭 「생활예술육성법」 제정을 위해서는 무엇보다도 법의 체계정합성 문제를 언급하지 않을 수 없다. 국가에서 추진하는 문화예술 관련 법률의 제·개정 작업이 「생활예술육성법」의 제정 방향에 연계 및 부합되도록 해야 한다는 것이다. 자칫 「생활예술육성법」의 기본 원칙을 반영하지 않아 법 제정 이후 모순이 되는 법률로 인하여 추가적 개정 요인이 발생하지 않도록 유의할 필요가 있다. 특히 생활예술에 관한 기본적인 개념이나 원칙, 지역문화에 관련해서는 더욱 그러하다. 유사한 맥락에서 현재 생활예술에 관한 근거법이 되고 있는 「문화기본법」과 「지역문화진흥법」 제정 이후 문화법제가 정비되지 못하고 부분적으로 상충 또는 중복의 문제점을 내포하고 있다는 우려가 많았다. 따라서 「생활예술육성법」의 제정을 위해서는 각종 문화예술 관련 법률규정의 체계정합성을 제고하는 일이 선행되거나 적어도 동시에 이루어질 필요가 있다.

이와 같이 제정될 「생활예술육성법」은 국가 차원의 문화진흥 정책규범으로서의 위상 확립, 문화국가 이념과 문화권의 구체화 및 문화권

43 강윤주, 「생활예술 지원 정책 방안 연구」, 문화체육관광부, 2012 등.

에 대한 변화된 수요 반영, 문화적 참여 가치의 확산을 지속적으로 구현할 수 있는 실체적 규정 제정, 법 제정을 통한 문화 정책의 발전 기반 조성을 그 목표로 해야 한다. 이러한 목표 아래 「생활예술육성법」에 담겨야 할 기본 내용으로는 첫째, 수요자 중심의 관점과 문화 주체들의 역할 정립 및 연계성 강화, 둘째, 문화의 역동성 및 변화에 탄력적으로 대응하기 위한 법 규정의 의미 체계 확대, 셋째, 사회·문화체계의 자율성 존중을 통한 국가의 개입 최소화 및 정책 효과성 제고, 넷째, 문화 관련 정책체계의 통합·연계 기능 강화 및 부문별 다양성 존중, 다섯째, 「생활예술육성법」의 대상을 문화체육관광부 소관 영역 중 관광·체육·청소년을 제외한 영역으로 한정하는 것 등이다.

이를 통한 기대 효과로는 첫째로 실정법상 정책 집행의 근거가 될 수 있는 생활예술의 개념을 정립하고, 둘째로 생활예술 관련 법제의 정비를 계기로 기존 문화예술 법제의 유기적 측면에 대한 분명한 쟁점을 드러내고 전반적 법체계 정비에 대한 필요성을 제안하며, 셋째로 생활예술진흥을 구체화할 수 있는 법안 제안과 실현을 통해 제안된 생활예술진흥 법안에 대한 공감대를 형성하여 문화복지가 실현될 수 있는 기반을 조성할 수 있다. 넷째로 특히 「예술인 복지법」이나 「저작권법」 등 전문 예술가를 위한 내용 기타 긴장의 소지가 있는 기존 법률과 생활예술진흥 관련 법안과의 관계를 정립함으로써 보다 진일보한 생활예술 개념을 제안하는 데 크게 기여할 수 있을 것이다.

생활예술 지원을 위한 단행법의 필요성

문화예술 정책법의 이상(理想)은 생활예술 지원 정책 혹은 문화예술 복지 정책의 구현에 있다고 할 수 있다. 왜냐하면 수월성을 그 본질로 하는 전문 예술인의 배출도 중요하지만 그 무엇보다도 중요한 것은

'모든 사람을 위한 예술' 또는 '인류의 마지막 복지사업' 등의 이상을 담고 있는 문화예술 복지 정책으로, 이는 생활체육과 마찬가지로 국민 모두가 즐기는 문화예술 정책의 구현을 추구하기 때문이다. 생활예술 지원 정책을 활성화하기 위한 법적 근거는 「문화기본법」과 특히 「지역문화진흥법」의 제정으로 일단 마련되었다고 할 수 있으나, 가칭 「생활예술육성법」으로서 생활예술을 위한 별도의 단행법을 제정할 필요가 있느냐가 문제된다.

　참고로 생활체육 분야에는 「문화예술진흥법」 또는 「문화산업진흥법」에 해당하는 「대한체육법」 이외에 생활체육 정책에 관한 기본법으로서 「국민체육진흥법」이 별도로 제정되어 있다. 이는 그동안 올림픽 등 각종 국제행사를 통해 스포츠의 생활화에 대한 국민적인 합의가 형성되어 있음을 방증한다. 특히 「국민체육진흥법」 제2조에서는 생활체육과 관련된 각종 개념을 정의하고 있어 이와 관련된 제반 정책에 대한 법정책적 근거를 명백히 하고 있다. 이 법은 제정 이후 생활체육 분야를 넘어 우리나라 스포츠 정책에 있어서 가장 일반적이고 기본적인 법률로 자리매김했다. 이전에는 생활체육이나 사회체육의 활성화보다는 엘리트 체육을 육성하는 데 정책의 중점을 두고 있었기 때문에 이 법에 의해서 한국의 아마추어 스포츠가 국가주도형 체육 정책의 기반을 확립하여 스포츠 강국이 될 수 있는 계기가 되었다고 평가되기도 한다.

　반면 「국민체육진흥법」 역시 법정책적으로 문제가 없는 것은 아니었다. 최근 「헌법」에서 직접 스포츠권이라는 기본권을 도출할 수 없어 「국민체육진흥법」은 스포츠에 대한 기본법으로서는 한계가 있다는 이유로 법적 실효성에 관해 많은 문제점이 제기되고 있다.[44] 물론 「국민체

44　나아가 스포츠 법학자들은 국민에게 보다 양질의 스포츠를 향유할 수 있는 권리를 보장하기 위하여 대체로 「국민체육진흥법」의 개선 방안을 다음과 같이 제시하고 있다. 첫째, 아마추어 스포

육진흥법」은 지역문화진흥의 차원을 넘어선, 중앙정부 차원의 대국민 입법이라는 측면에서 생활문화예술에 관한 「지역문화진흥법」과의 차이를 가진다. 또한 제도적 개선은 생활예술을 현행 법제도 내에서 공식적으로 지원하기 위한 수준을 제고시키는 일이라는 점에서 볼 때 생활예술 단행법의 제정이 선언적 의미를 가질 수는 있다. 그러나 법규의 제·개정보다 중요한 것은 그것을 실효성 있게 유지해나가려는 국가사회의 컨센서스 형성일 것이다. 따라서 추가적 입법에 맹목적으로 찬성할 것만은 아니다.

기존 생활예술 법제를 전반적 살펴보면, 대체로 '진흥'이라는 단어로 요약할 수 있듯 국가나 지방자치단체의 행정 작용을 위주로 위에서부터 아래로 이루어지는 지원 정책의 근거를 만드는 데 주안점이 있었음을 알 수 있다. 이에 비해, 예컨대 동호회 조직 및 운영 지원 등과 같이 자발적인 생활문화 활동이 활성화될 수 있는 토양의 제공에 관한 법정책 내지 법해석적 모색에 관해서는 아직까지 관련 노력이 미흡했음을 알 수 있다.[45] 특히 이러한 자발적인 예술 활동은 협의의 생활예술 개념에 한층 맞닿아 있으며 나아가 문화민주주의의 핵심적인 개념임에도 불구하고 공정이용 조항의 도입 등과 맞물려서 최근에 이르러서야 관심을 받게 된 분야라고 할 수 있다.

따라서 향후 생활예술에 관한 단행법을 제정하거나 또는 현행 법제를 통해 정책을 구현하고자 할 경우, 특별히 지역이나 직장 등을 기반으로 한 각종 예술동호회의 구체적인 활성화 방안에 초점을 두어야 할 것이며, 이를 위해 저작권법 등 사법의 영역에 공법적 운용의 묘를 기하

츠클럽을 육성·지원하기 위하여 아마추어 스포츠클럽을 등록제로 할 것, 둘째, 학교체육발전위원회를 새롭게 만들 것, 셋째, 장애인체육 지도자의 자격을 신설할 것 등을 규정하는 것이다.

45 특히 현행 생활예술 정책 관련 법제를 생활체육 정책 관련 법제와 비교하여보면 그러한 점을 뚜렷이 발견할 수 있다.

는 규범의 법정책적 해석이 불가피할 것으로 보인다.

생활예술 활성화를 위한 법정책적 과제

생활예술 단행법에 대한 생각이 위와 같다면, 생활예술의 활성화를 위해 남아 있는 법정책적 과제에는 어떠한 것이 있을까. 향후 우리나라의 생활예술 정책은 시설, 지도자, 프로그램 등에 의한 양적 성장을 꾸준히 추진해나가는 동시에 법과 제도의 운용 개선 등을 통한 질적 성장을 균형 있게 추진해나갈 필요가 있다. 이상의 논의를 바탕으로 질적 성장을 구체적으로 실현할 수 있는 생활예술의 정책 과제를 요약해보면 아래와 같다.

예술동호회 등 육성을 위한 「저작권법」의 유연한 운용

생활예술 활성화에 있어 가장 중요한 역할을 해온 예술동호회는 학교예술교육과 밀접히 연계되고 생활예술과 엘리트예술이 통합되는 거점으로서 그동안 분리 추진되어온 생활예술의 구조적 문제를 해결할 수 있는 대안으로 추진되어야 한다. 이를 위해 앞서 살펴본 바와 같은 「저작권법」과의 잠재적 갈등 및 긴장 요소가 있으므로, 저작권의 창조적 공유가 가능하도록 운용의 묘를 다하여 저작권 생태계와 생활예술 생태계가 공진할 수 있는 길을 모색해야 함은 생활예술의 하향식 진흥이 아닌 자발적 활성화를 도모하는 자생력과 지속가능성을 담보하는 주요한 법정책학적 과제가 될 것이다.

특히 향후 예술동호회를 육성하고 지원하기 위해서는 사회적 합의 과정이 중요하다. 예컨대 유럽의 스포츠클럽은 아동과 청소년의 건전 육성이라는 관점에서 공익성을 인정받고 사회적 지원이라는 합의가 가능했다. 우리 사회에서는 여기에 더하여 예술동호회가 지역사회 소통의

장으로서 기능해야 할 것이다. 이러한 의미에서 먼저 예술동호회의 공익성에 대한 지역사회의 전반적인 합의(Consensus)를 도출하는 것이 선행되어야 할 것이며, 장기적이고 체계적 관점에서 지역사회 기반의 예술동호회를 활성화하여 전체 시민사회에서 합리적이고 효율적인 시스템으로 기능하도록 하는 것이 중요하다. 이는 생활예술에 대한 현대 국가적 요청인 참여민주주의에도 부합하는 것이다. 나아가 궁극적으로는 해외의 생활예술 시스템과는 다른 우리 사회만의 새로운 생활예술 운영 모델을 개발하는 것을 잊지 말아야 할 것이다.

예술에 있어서의 다양한 접근성과 통합의 제고

예술에 있어서 접근성(Accessibility)의 문제는 문화적 형평성(Cultural Equality)과 다원성(Diversity), 나아가 통합(Inclusion)의 문제와도 일맥상통하는 것으로, 현대사회에서 예술이 풀어야 할 가장 절실한 과제의 하나로 여겨지고 있다. 한 나라의 예술 정책이 얼마나 잘되어 있느냐 하는 것은 이제 소수자에 대한 배려, 문화적 권리의 공평한 배분, 모두를 위한 예술의 구현 정도가 그 척도라고 해도 과언이 아니다. 나아가 소통과 통합이 가장 큰 과제인 현대사회에서 예술에 대한 접근성의 제고와 예술을 통한 통합은 문화예술행정 분야의 궁극적인 이상이기도 할 것이다.

문화적 형평성, 통합과 다양성은 종종 상호 치환해서 사용되지만, 이들 용어는 미묘하게 다른 의미를 가지며, 또한 현장에서 실제로 어떻게 사용되느냐에 따라 달리 정의되는 측면이 있다. 이러한 용어와 개념들이 시간에 따라 변화해온 반면, 문화예술 분야에서 이러한 개념들에 대한 논의가 일률적으로 움직여온 것은 아니다. 이들이 사용되었던 글과 말의 언어는 변화를 거쳐왔지만, 중요한 것은 1965년 혹은 그 이전에

이미 제기되었던 문제들이 오늘날에도 계속해서 화두가 되고 있다는 점
이다.

미국 등 문화예술 선진국에 비할 때 국내에 상대적으로 절실하다
고 평가되는 측면이 이러한 예술에 대한 접근성 구축 부분이다. 참고로
NEA에서는 정부의 지원을 받는 문화예술기관의 접근성 구축을 위한
다양한 준수사항을 요구하고 있는데,[46] 아직까지 문화예술 분야에서 접
근성을 위한 다양한 차원의 노력이 미흡한 것으로 보이는 국내에 시사
하는 바가 상당하다. NEA의 접근성 제고 부서(Office for Accessibility)
는 장애인, 참전군인, 노인, 시설거주자, 기타 소수자들의 문화예술 관련
활동의 지원 및 프로그램 개발을 담당하지만, 이 모든 것이 지역사회에
대한 공공서비스이며 생활예술 지원 프로그램의 일부로서 간주하고 있
다는 점이 중요하다.

법과 제도가 잘 구비되어 있다고 하더라도 현장에서 사업자들이
'다양성'에 대해서 재정 지원을 받기 위해 체크리스트의 박스 안에 표시
되어야 하는 기계적 준수 요건 정도로 여기는 경우가 발견되는데, 이러
한 태도는 법제의 한계를 노출하는 동시에 접근성과 통합을 증진하는
업무 환경을 창출함으로써 생기는 장점을 놓치게 한다. 이러한 가운데,
최근 영국 예술위원회(Arts Council England)는 불균형을 해결하는 것에
중점을 두던 과거의 시각에서 다양성을 적극적으로 환영하는 방향으
로 움직임으로써 다양성 내 이해관계를 재구성하기 시작했다는 소식은
고무적이다.[47] 영국 예술위원회에 제출된 한 보고서에 따르면, "문화 부

46 NEA는 지원자들이 사업의 기획 및 예산 편성 과정의 일부로서 물리적·내용적 측면의 접근성을
 고려할 것을 요구한다. 지원자들은 접근성 제고 비용을 사업 예산의 일부로서 포함할 수 있으며,
 접근성 요건을 충족시키기 위해 적합한 곳을 대관하여 프로그램을 수행할 수 있다. 나아가 NEA
 는 홈페이지를 통해 주요 문화예술 기관의 접근성 관련 자료를 공유하고 있다(www.arts.gov).
47 Arts Council England, *Investing in Diversity* 2015. 1. 18.

문이 가진 공공의 목소리로 인해, 문화는 형평성과 다양성에 대한 보다 넓은 사회적 태도를 형성하는 데 영향력을 미칠 수 있는 것"으로 간주되고 있다.[48] 형평성과 다양성, 통합의 흐름은 우리 문화예술 법제에 실질적 생활예술 활성화를 위한 법정책적 과제라고 할 것이다.

지역에 적합한 생활예술 자치법규의 활성화

오늘날 각국은 세계화(Globalization) 경향을 주도적으로 극복하기 위한 전략의 일환으로 역설적인 지방화(Localization)를 제시하며 세계화의 지방화, 즉 세방화(世方化, Glocalization) 경향이 일반화되고 있는 가운데, 특히 주목받고 있는 것이 지역문화의 중요성이다. 지역문화의 진흥 내지 활성화를 위해서는 중앙정부의 지원과 지방자치단체의 제도화 및 활성화 노력이 더불어 이루어져야 하며, 여기에 지방자치단체의 조례가 중요한 역할을 하게 된다. 다만 '지역문화진흥'이란 중앙정부 주도적 정책 관점을 반영하므로, 이러한 '진흥' 관점이 정부와 지자체가 상호 협력에 의해 지역문화 정책의 구조를 재편해나가는 '문화분권' 단계를 거쳐, 지자체 자율의 '문화자치'로 전환해가는 양상이 바람직하다고 하겠다.

지역문화는 그 특성상 지역의 자치에 맡겨야 할 부분이 많을 수밖에 없으며 이를 '문화자치'로 표현하는데, 이는 「헌법」상 문화국가 원리 및 문화의 속성에 기인하는 것으로 자치법규의 문화 정책적 중요성을 의미한다. 따라서 지방자치단체의 조례 제정권의 범위를 '문화'의 영역에서는 다른 영역에서보다 확대 해석할 필요가 있는 것이다. 특히 지역사

48 A. Pinson & J. Buttrick, *Equality and Diversity within the Arts and Cultural Sector in England: Evidence and Literature Review Final Report*, London: Arts Council England, 2014.

회 고유의 문화가 삶에 스며든 결과라 할 수 있는 생활예술은 해당 지역의 자치법규에 의해 그 법정책적 근거가 마련될 필요성이 더욱 절실하다. 즉 다소 추상적인 「지역문화진흥법」의 수권에 근거하여, 보다 구체적이고 지역의 특성을 반영한 지역문화진흥조례로서의 생활문화조례의 제정 및 운용이 필요할 것이다.

생활예술의 범주는 다소 유연한 측면을 가지고 있기에, 명시적인 생활예술진흥조례는 아니더라도, 현재 제정되어 있는 자치법규 가운데 어디까지를 실질적 생활문화조례로 보아야 하는가의 문제도 있다. 생활문화진흥의 외연을 다소 넓게 정의한다면 활성화 지원, 시설 확충, 문화격차 해소에 관한 내용도 포함시킬 수 있으며, 따라서 생활문화시설로 사용될 수 있는 시설조례를 이에 포함시킬 수 있다. 이러한 분류에 따르면 이미 오래전부터 대부분의 광역자치단체가 생활예술 관련 조례를 시행하고 있었으며, 특히 문화시설 관련 조례는 전국적으로 가장 많은 수의 조례가 시행되어왔다고 볼 수 있다.

이와 같은 맥락에서, 생활문화진흥에 간접적으로 관련성을 가진 조례는 상당수 파악되나, 직접적으로 관련성을 가진 조례를 시행하고 있는 자치단체는 아직 많지 않다. 서울특별시의 경우에도 시설 관련 조례 이외에 직접 관련성을 가진 조례가 파악되지 않아, 생활문화진흥을 위한 자치법규의 보완이 이루어질 필요가 있을 것이다. 광역자치단체 차원에서는 「지역문화진흥법」의 제정과 함께 2013년 12월 대전광역시에서 별도로 '생활예술진흥조례'가 마련되었으며, 2014년에는 경기도와 인천광역시, 2015년에는 제주특별자치도와 광주광역시, 2016년에는 충청북도 등에서 생활문화예술진흥 또는 활성화에 관한 독립된 조례를 제정한 바 있다.

기초자치단체의 경우 생활문화 관련 조례는 광역자치단체에 비해

상대적으로 더디기는 했지만, 「지역문화진흥법」 제정 이후 생활문화 지원 내지 활성화에 관한 독립된 조례의 제정 및 시행이 꾸준히 진행되어 왔다. 2014년 10월 기초자치단체 중 최초로 생활문화진흥조례를 제정한 부천시에 이어, 부산광역시 사하구, 경기도 수원시, 전라남도 해남군, 서울특별시 영등포구, 부산광역시 해운대구, 전라북도 정읍시, 인천광역시 동구, 경상북도 성주군, 충청북도 괴산군, 강원도 동해시, 충청남도 보령시, 전라남도 화순군, 대구광역시 달성군 등에서 관련 조례가 제정되었고, 그 밖에도 지속적으로 관련 조례안의 입법예고가 이루어지고 있다.[49]

향후 생활예술 지원의 법정책적 방향성

간섭도 방임도 아닌 문화 정책, 그것도 전문가의 육성이 아닌 아마추어 시민을 위한 문화 정책을 수립하는 데 있어 헌법상의 문화국가 원리만으로는 명쾌한 해답을 제시할 수 없는 것으로 보인다. 따라서 이보다 차원을 높여, 정치사회의 기본 구조를 설계하는 차원에서 가치판단 방식을 논의하여야 한다. 여기서 메타 헌법적 차원(Meta-Constitutional Dimension), 즉 새로운 법철학적 차원의 고찰이 필요하다. 법률적·규제적 차원에서 시행되는 제도 설계에 있어 우리가 실제 처한 조건과 환경에 대한 면밀한 검토도 병행되어야 함은 물론이다.

이와 같은 메타 헌법적 차원에서 보면, 공동체의 가치를 실체적 권리로 포섭해 구성원에게 나누어줄 것인가, 아니면 권위를 정립해 공동체의 가치를 관리·처분케 할 것인가, 실체적 권리로 포섭하는 경우에도 어느 범위에서 어느 정도로 포섭할 것인가 등 여러 문제가 제기된다. 이

49 본서에 나열한 자치법규 제정 현황은 2016년 10월 1일을 기준으로 한 것이다.

것은 공법학에서 해묵은 논쟁인 공화주의와 다원주의 간의 입장 대립과도 일맥상통한다고 볼 것이다.[50]

생활예술 정책의 이상은 모든 사람을 위한 문화예술 정책의 제시라고 할 수 있다. 그러나 그간의 생활예술 정책에는 특히 소외계층을 위한 정책이 상당히 부족했다. 여기서 문화예술 소외계층이란 장애인, 노인, 청소년 등 공공 정책의 관심과 지원 없이는 생활예술 활동에 있어서 매우 불리한 입장에서 활동을 영위할 수밖에 없는 계층이라고 할 수 있다. 문화예술 복지 정책의 차원에서 사회소외계층의 생활예술 참여 보장의 문제는 생활예술의 개념을 구체화하는 다양한 법률 내지 자치법규라는 밑그림 위에서 각 소외계층에서 요구되는 정책을 통일적으로 제시하는 것으로 해결되어야 한다. 즉 물적·인적 기반 제공으로 인한 생활예술 복지 정책의 실현은 각 소외계층의 특성에 맞게 기획되어야 할 필요가 있다.

「지역문화진흥법」 등 법제 구축과 다양한 행정적 노력[51]에도 불구하고 현재 생활예술에 대한 정책적 구현은 갈 길이 멀다고 할 것이다. 무엇보다 미국 등 문화예술 선진국과의 사례를 비교해볼 때, 물적 기반과 인적 기반 모두에 있어 소외계층을 염두에 두고 있는 문화예술 법정책이 절실하다고 볼 것이다. 다만 생활체육의 사례와 유사하게 문화지원 정책의 패러다임이 생활예술로 옮겨가고 있음은 부인할 수 없다. 일반인들이 주거지나 직장, 학교 등 활동 현장 인근에서 생활체육을 통해

50 기존 문화국가 원리의 한계를 뛰어넘기 위해 주장된 '차등적 문화자율주의' 이론도 유사한 맥락으로 볼 수 있다. 이석민, 「문화와 국가와의 관계에 관한 헌법학적 연구」, 서울대학교 석사학위 논문, 2007 참조.

51 문화체육관광부에서는 문화예술정책실 내 문화정책관 아래 지역주민의 문화복지 및 문화 향유 활성화, 지역문화자원의 발굴 및 활용 등 다양한 정책을 관장하는 지역전통문화과를 두고, 생활문화센터 조성 및 운영 활성화, 생활문화동호회 활성화, 생활문화 코디네이터 양성 등 생활예술의 진흥에 관한 사업을 추진해오고 있다.

자신의 건강을 가꾸어나가듯이 이제는 예술가가 아니더라도 자신의 생활 속에서 예술을 실천하여 삶의 질을 높이는 생활예술의 시대가 열리고 있다.

향후 문화복지의 관점에서 소외계층은 물론 일반인 모두 일상생활에서 문화권을 실현할 수 있는 자유로운 예술 활동 참여가 보장되는 장기적인 예술진흥 정책을 기대한다. 이를 위해 생활예술의 기본 요소인 시민성, 예술성, 지역성을 바탕으로 한 입법, 행정, 사법 작용이 이루어져야 하며, 그것이 어떠한 성격과 내용의 것이 되어야 하는지에 대한 충분한 사회적 숙의(熟議)가 필수적일 것이다.

국내 생활예술 관련
정책과 사업(~2010)

전수환

우리의 자유는
꽃을 꺾을 자유가 아니라
꽃을 심을 자유다.
－백범 김구

생활예술 정책의 변화

생활예술은 사회 변화에 따라 정책적으로 요구되는 이슈로서 문화예술 분야뿐만 아니라 관련된 다른 정책 분야에서도 협업을 통한 사업 추진 요구가 증가할 것으로 보인다. 그러나 정책 현장에서의 생활예술에 대한 범위와 정의는 매우 광범위하고 다양하여, 이에 대한 상세한 현황 파악을 통한 분류와 이론적 논의가 충분히 이루어지지 않고 있다.

우리나라의 문화 정책에서 지역과 향유자가 중심 화두로 떠오른 것은 1990년대 이후부터이다. 1993년 「문화 창달 5개년 계획」에서 지역문화의 활성화와 문화복지의 균점화를 정책과제로 내세우며 주요 정책 기조를 '중앙에서 지역으로', '창조계층에서 향수계층으로'로 설정하면서부터라고 볼 수 있다. 기존의 문화 정책이 소수의 전문 예술가(창조계층)를 중점 지원하고, 그들의 작품을 공유·보급하면서 정부의 정당성 확보 및 홍보, 중앙의 일방향적 가치 전달 체계 성격을 지녔던 것을 생각하면 획기적인 변화였다. 이 같은 정책 변화는 우리나라의 사회경제적 발전에 따른 생활양식과 가치가 달라진 것을 반영한다.

1987년의 정치적 민주화와 1988년 서울올림픽 개최를 통해 확인한 경제적·문화적 발전은 '중산층'이라는 시민계급의 생활양식과 가치의 확대를 가져왔다. 정치적 민주화는 시민계급의 사회적 자신감을 높

이는 계기가 되었고, 경제적 풍요는 소비사회로의 전환을 부추겼다. 정치·사회적으로는 유권자 중심으로, 경제적으로는 소비자 중심으로 사회의 패러다임이 이동했고, 이런 변화가 문화 정책에서도 '지역과 향유자 중심의 정책'으로 나타났다.

1990년대 후반 토플러(Alvin Toffler)가 제시한 새로운 소비자 개념인 '프로슈머(Prosumer)'도 이와 연관된다. 소비자의 영향력과 역량이 점차 커져서 더 이상 생산과 소비가 구분되지 않고 창작과 생산·유통 과정에 참여하는 새로운 소비자층이 프로슈머로서 주목받았다. 이는 당시 정보통신기술의 발달로 인해 사회적 소통 방법이 훨씬 다양해지고 활발해지면서 가능했던 사회적 현상이다. 문화예술 분야에서도 창조적 소비자인 향유자에 대한 관심이 커졌고, 2000년대에 들어서면서 '새예술 정책' 등에서 '참여'하는 향유자를 강조하게 된 것이다.

'생활 속의 예술'이라는 용어는 2004년 발표된 『예술의 힘: 새로운 한국의 예술 정책』의 「새예술 정책」에서 먼저 찾을 수 있다. 당시 '새예술 정책'의 4대 기본 방향은 향유자 중심의 예술 활동 강화, 예술의 창조성 증진, 예술의 자생력 신장, 열린 예술행정 체계 구축이었다. 이 중에서 향유자 중심의 예술 활동 강화의 추진 과제가 예술교육을 통한 문화향유 능력 개발, 생활 속의 예술 참여 활성화, 예술의 공공성 제고로 설정되었다. 당시 생활 속의 예술참여 활성화 대상은 일반 향수자층, 아마추어, 동호인 등으로 분류되었으나 실제 지원사업의 규모와 다양성에 비추어볼 때 소외계층 대상의 문화예술교육 및 공연 관람 등의 문화향유 지원 정책이 주를 이루었다.

2008년 9월 정부는 '주요 예술지원 정책 개선방향'에서 선택과 집중, 간접 지원, 사후 지원, 생활 속의 예술환경 조성이라는 4대 원칙을 제시했다. 선택과 집중, 간접 지원, 사후 지원의 세 가지 원칙은 기존의

전문 문화예술 지원 방식의 개선 방향을 제안한 반면, 마지막 원칙인 생활 속의 예술환경 조성은 시민 개개인의 문화예술 향유 지원 방향을 제안하고 있다.

생활 속의 예술환경 조성 정책의 세부 실천과제로는 첫째, 일반 시민들이 생활하는 일터와 가정, 커뮤니티 속에서의 예술 향유 기회 확대, 둘째, 수요자가 직접 창작 활동에 참여하는 생활 속 예술활동 여건 마련이 설정되었다. 이에 따라서 생활 공감 정책 중 문화 부문 추진사업, 희망 대한민국 프로젝트, 복권기금을 통한 문화나눔 사업, 한국문화예술위원회의 지역협력형 사업, 도시환경과 연계된 공공미술 정책 활성화 사업 등에서 다양한 방식으로 생활 속 예술환경 조성 사업이 추진되고 있다. 이러한 정책의 변화는 생활예술 관련 문화 정책의 확대를 가져왔다. 2004년 이후 생활예술 관련 문화 정책을 정리하면 [표 5]와 같다.

[표 5] **생활예술 관련 문화 정책의 확대**

사업명		추진부처 (담당부서)	지원형태	시작 년도	주요지원내용
소외지역을 찾아가는 문화순회 사업		문화부 (한국문화예술 위원회)	프로그램 운영	2004년	문화 소외지역 주민에 문화예술 단체가 직접 찾아가 다양한 문 화 프로그램을 제공
지역 문화원 육성지원 사업	향토문화체험 프로그램	문화부 (지역문화원)	프로그램 운영	2004년	지역의 문화와 역사를 계승하기 위한 향토문화체험 프로그램 운 영
	국제결혼 이주여성 대상 프로그램	문화부 (지역문화원)	프로그램 운영	2006년	이주여성과 지역문화, 사회와의 관계 형성에 기여
	새터민 대상 프로그램 운영	문화부 (지역문화원)	프로그램 운영	2005년	새터민과 지역민이 서로를 이해 하고 화합하고 소통하는 계기 제공
	땡땡땡! 실버문화학교 운영	문화부 (문화정책국, 지역문화원)	프로그램 운영	2005년	노인을 지역문화리더로 육성, 은 퇴자와 노인을 위한 실버문화 프 로그램의 거점센터로 특화

생활친화적 문화공간 조성		문화부 (문화정책국)	시설확충	2004년	폐교, 마을회관, 유휴공간 리노베이션, 주민수요에 부합하는 문턱 낮은 생활문화공간 조성
생활 속의 지역문화 프로그램	지역문화 서비스센터 설치·운영	문화부 (문화정책국)	정보제공	2006년	생활권 내 시설·인력·프로그램 간 횡적 연계망을 구축하여 주민에게 통합 문화서비스를 제공
	문화를 통한 전통시장 활성화 시범사업	문화부 (문화정책국)	컨설팅 및 프로그램 운영지원	2008년	전통시장에 문화적 매력을 가미하여 지역명소로 활성화되도록 지원
	생활문화 공동체 만들기 시범사업	문화부 (한국문화예술 교육진흥원)	컨설팅 및 프로그램 운영지원	2009년	지역에서 주로 활동하거나 활동이 가능한 문화예술단체·기관을 선발하여 사업비 지원
생활공간 문화적 개선사업		문화부 (문화정책국)	시설확충 및 컨설팅 지원	2006년	지자체의 다양한 생활공간 개선 사업의 발굴·지원
작은도서관 조성 및 활성화 사업		문화부 (국립중앙 도서관)	시설확충	2004년	주민접근성을 최우선으로 고려한 생활밀착형 소규모 도서관 지향
지역문화 인력양성	지역문화활동가 해외연수	문화부 (문화정책국)	인력양성	2006년	지역문화 기획·창작 인력을 대상으로 해외 우수 문화현장 사례연구 등 교육 기회를 제공
지방대학 활용 지역문화 컨설팅		문화부 (문화정책국)	컨설팅 지원	2005년	해당 지역의 대학을 중심으로 지역문화 현안과제에 대한 실제적인 컨설팅을 실시
소외지역 생활환경 개선을 위한 공공미술사업		문화부 (공공미술 위원회)	시설확충	2006년	지역주민이 함께하는 생활공간 예술 창조로서 공원이나 거리에 예술적 감수성을 부여

정부 부처 생활예술 정책의 흐름

생활예술에 대한 정부 부처 차원의 관심은 앞서 언급했듯 참여정부에서부터 본격적으로 제기되기 시작했다. 2002년 10월 문화관광부 예술국에서 작성한 「순수예술진흥 종합계획」에서는 새로운 문화예술

환경의 조건으로서 예술에 대한 시각이 소비적인 관점에서 생산적인 관점으로 바뀐 것을 토대로 예술 창조의 주체로서 창조자(예술인), 매개자(기반 시설), 향수자(국민)의 성장이 이루어졌음을 제시한다. 하지만 구체적인 정책에 있어서는 창조자에 대한 지원에 중점을 둠으로써 향수자를 예술에 대한 소비자의 역할로 한정했다. 아마추어 문학동아리의 문학 행사 지원 등 '문학동인 등 문학공동체 운동 활성화 사업', 시민들의 생활권에 공연장을 설치하는 '생활권 공연장 활성화 사업'이 제안되었으나, 생활예술 차원에서 시민들의 자발적인 참여를 중심으로 하는 프로그램과 공간을 제공하기 위함은 아니었다.

생활예술에 대한 관심이 부분적으로 제기된 것은 2004년 12월에 작성된 「2005년 주요 업무 계획」부터이다. 시민을 지칭하는 '향수자'를 '향유자'로 변경하고, 정책 주요 목표 중 하나로 '향유자 중심의 예술 정책 강화'를 설정한다. 이는 예술가가 창작한 예술의 결과를 소비하며 교육의 대상이라고 상정되었던 시민에게 더 많은 적극성을 부여했다는 점에서 적지 않은 의미를 갖는 변화라 할 수 있다. 이러한 변화는 기존 공급자 중심의 문화예술 지원 정책들이 한계를 보이고, 각종 문화예술 인프라 보급은 확대되었으나 그 운영은 충분하지 않으며, 무엇보다 주 5일 근무제의 확대로 인한 여가 시간 증가와 예술에 대한 수요 증대로 인해 촉발되었다. 문화관광부는 주요 정책 이행 과제로 '체계적 문화예술교육 추진 기반', '생활 속의 예술참여 활성화', '문예회관 등 문화기반시설의 운영 활성화'를 계획한다.

이 중에서 특히 생활예술과 관련된 것이 '생활 속의 예술참여 활성화'인데, 구체적인 과제로 '국민 모두를 위한 중장기 예술향유 정책 수립·추진', '사회 문화예술교육의 다양화', '관계 부처 간 협력을 통한 특수계층 대상 문화교육 기회 확대'를 설정했다. 이는 예술 향유자의 범위(연

령과 계층 등)를 확대하고, 온·오프라인에 걸쳐 시민들의 자발적인 참여
를 지원한다는 점에서 의미를 갖지만, 여전히 시민들의 자발적이고 적극
적인 문화 소비를 목적으로 한다는 점에서 한계를 갖는다.

'향유자 중심의 예술 정책'은 다음 해에도 계속 이어져 2005년
12월에 작성된 「2006년 주요 업무 계획」에서 2006년 3대 정책 목표 중
하나로 채택된다. 구체적인 정책 이행 과제로 '문화예술교육 정책의 제
도화 및 전문성 강화', '개인·기업·정부의 적극적인 문화예술 소비 창출',
'문화기반시설을 활용한 문화예술 향수기회 확대'를 그 내용으로 한다.
체계적인 문화예술 교육의 기반을 확립하며 세제 혜택 등 문화예술 분
야에 대한 지출을 유도하고 지방의 문화예술 인프라에 유·무형의 지원
을 한다는 점에서 전년보다 시민들에게 보다 더 직접적인 영향을 미치
는 방향의 정책을 수립하는 진전을 이루었으나, 시민들의 예술 생산과
주체적인 예술 향유에 대한 고려는 이루어지지 않았다는 점에서 여전
히 한계를 갖는다.

그 이듬해인 2006년 10월에 작성된 「예술현장을 위한 역점 추진 과
제」에서는 예술 생태계의 기반과 구조를 강화한다는 기조 내에서 제시
된 6대 정책 중 예술 향수권 확대의 방향에서 '예술향유 여건 개선 및
수요 진작'이 제시되는데 여기에서 시민을 '생비자(프로슈머)'라고 언급한
다. 구체적인 과제로는 '지역사회협력과 생활예술 활성화', '지역문화예술
교육 지원센터 지정 및 운영 지원', '예술강사 파견 사업 확대 및 내실화',
'미술은행 운영 활성화', '문화예술 자원봉사 제도 활성화'를 내용으로
한다.

이 중에서 '지역사회 협력과 생활예술 활성화'는 생활예술에 상당
히 근접한 것으로 평가할 수 있다. 지역사회 내에 작은 단위의 생활예술
활동이 부재함으로 인해 삶과 예술의 괴리가 있다는 진단과 이에 대해

생활예술 영역의 강화를 통해 예술생태계 순환구조를 활성화한다는 처방이 적확하게 이루어졌으며, 구체적인 추진 사업으로 생활예술 동아리 활성화 방안을 연구하고, 지역사회를 기반으로 하는 생활예술 동아리와 문화예술 기반시설의 확보 추진에 대한 계획이 수립되었다. 특히 생활예술 관련 네트워크 구축을 지원하고, 지역문예진흥기금 사업의 생활예술 분야 지원 확대를 검토하는 것은 생활예술의 주요 요건 중 지역성과 시민성에 해당한다는 점에서 의미를 갖는다.

생활예술의 성격에 부합하는 정책이 확대되어가는 흐름은 '실용'을 지향하는 정부가 들어서면서 방향성을 갖게 된다. 문화예술 정책의 전반적인 기조가 중앙 위주의 지원행정 체계에서 탈피, 중앙·지방 간 기능 재조정을 통해 지역으로 사업을 이관하거나 지역 공동추진의 형태로 변경되는데, 이 과정에서 예술 지원의 4대 원칙이 새롭게 정립된다. 원칙의 내용은 ① 선택과 집중에 의한 전문 예술단체 육성 ② 사후 지원 체계 마련 ③ 간접 지원 사업 확대 ④ 생활 속의 예술 향유 환경 조성이다.

이 중 네 번째에 해당하는 생활예술은 문예진흥기금 지원 방식의 개선 방향 중 하나인 '생활 속의 예술'로서 지역주민과 예술가들이 결합하여 문화체험과 예술교육이 동시에 이루어지는 형태로 제안된다. 구체적으로는 시민들을 대상으로 예술 강사를 파견하고 공간 지원을 연계하여 기악, 합창, 연극, 문학, 미술 등 동호회 활동을 활성화하는 '아마추어 동호인 문화나눔 활동 지원'과 시민이 제안한 예술 프로젝트를 선정하여 제안자와 전문가가 공동으로 작품을 완성하는 '수요자 맞춤형 국민제안 프로그램'이 제시되었다.

시민들에게 예술 활동을 위한 공간을 지원하는 것은 생활예술의 지역성 측면에서 부합하며 시민과 예술가들이 공동으로 작업하는 것은

바람직하나, 예술가들이 시민들과 동일한 지역성을 공유하는 것에 대한 고려가 이루어지지 않고 예술가와 시민들의 공동작업이 단지 교육의 차원으로만 간주된다는 점에서 시민성의 측면을 충족시키지 못했다.

이러한 정책의 변화는 실용을 지향하는 정부의 예술 정책 기조 변화와 흐름을 같이한다. 당시 정부는 예술지원 정책과 관련하여 공개적인 중장기 계획을 수립하지 않았지만, 정부 출범 시 수립한 문화 비전의 추진 목표를 바탕으로 창조적 실용주의에 기반하여 구체적이고 실현가능한 정책을 입안하고, 일반 국민의 문화·예술·관광·체육 부문에서의 향유 가능성 확대를 추구하는 것을 원칙으로 한다.[1] 이러한 정부의 예술 정책 기조 변화를 정리하면 [표 6]과 같다.

[표 6] **이명박 정부의 예술 정책 기조 변화[2]**

노무현 정부		이명박 정부
정부 주도형	→	시장 지향형
창작자 중심	→	국민 문화생활 중심
문화의 사회적 가치	→	문화의 정신적 가치 글로벌 가치
중앙정부 중심	→	지방 이양 및 상호 협력
시장실패 보전 균형 지원	→	선택과 집중 전략적 지원과 파급 효과
일반 관객 확대 정책	→	소외계층 문화복지 확대

2009년 6월에 작성된 「2010년 예술지원 정책 개선방향」에서는 예술지원 4대 원칙이 그대로 유지되는 흐름 속에서 '생활 속의 예술 향유 환경 조성'의 원칙으로서 생활예술 지원 정책이 추진된다. 구체적인 정책 내용으로 지역재단 중심 지원을 통해 지역 여건에 맞는 현지밀착형

1 정광렬, 『예술 정책의 성과와 과제』, 한국문화관광연구원, 2010, 58쪽.
2 같은 책, 61쪽.

지원사업 확대, 전통적 유통 경로인 공연·전시 공간에서 벗어나 일반
시민들이 생활하는 일터와 가정과 커뮤니티 속에서 예술 향유기회 확
대, 전문 예술가 중심 지원에서 나아가 수요자가 직접 창작활동에 참여
하는 생활 속 예술 활동 참여 여건 마련 등이 제안되었다. 생활예술과
관련된 정부 정책의 변화와 내용을 정리하면 [표 7]과 같다.

[표 7] **정부 부처 생활예술 정책의 흐름**

시기	구분	내용
2005년	정책방향	향유자 중심의 예술 정책 강화
	정책사업명	생활 속의 예술참여 활성화
	세부이행과제	– 국민 모두를 위한 중장기 예술향유 정책 수립 및 추진: 관객 개발, 관객 지원 시스템 개발, 접근성 장애요인의 극복 지원 – 사회문화예술교육의 다양화 – 관계부처 간 협력을 통한 특수계층 대상 문화교육 기회 확대
	특징	시민들의 문화향유가 적극적 문화소비에 머무름
2006년	정책방향	향유자 중심의 예술 정책 지속
	정책사업명	향유자 중심의 예술 정책
	세부이행과제	– 문화예술 교육 정책의 제도화 및 전문성 강화 – 개인·기업·정부의 적극적인 문화예술 소비 창출 – 문화기반시설을 활용한 문화예술 향수기회 확대
	특징	창작자로서의 시민에 대한 고려 없음
2007년	정책방향	예술 향수권 확대
	정책사업명	향유 여건 개선 및 수요 진작
	세부이행과제	– 지역사회협력과 생활예술 활성화 – 지역문화예술교육 지원센터 지정 및 운영 지원 – 예술강사 파견 사업 확대 및 내실화 – 미술은행 운영 활성화 – 문화예술 자원봉사 제도 활성화
	특징	지역성과 시민성에 대한 강조
2009년	정책방향	생활 속의 예술
	정책사업명	생활 속의 예술 확대
	세부이행과제	– 아마추어 동호인 문화나눔 활동 지원: 예술강사 파견 및 공간지원과 연계한 동호회 활동 활성화

		– 수요자 맞춤형 국민제안 프로그램
	특징	예술가에 우선을 둔 지역성과 시민성 강조
2010년	정책방향	생활 속의 예술
	정책사업명	생활 속의 예술 향유환경 조성
	세부이행과제	– 지역재단 중심 지원 – 생활권에서 시민들의 예술 향유기회 확대 – 시민들이 직접 창작활동에 참여하는 생활 속 예술 활동 참여 여건 마련
	특징	지역성과 시민성에 대한 강조

예술지원 정책의 흐름이 중앙정부 중심에서 지역으로 이관되면서 자연히 지역을 중심으로 한 문화예술 활동의 중요성이 증대되었다. 또한 지방자치단체들이 각 자치 단위의 지역문화재단을 설립하면서 자연스레 지역문화재단이 지역문화예술 정책을 주관하는 역할을 하게 되었다. 따라서 지역문화재단의 문화예술 정책의 흐름과 특징을 살펴볼 필요가 있다.

지역문화재단 문화예술 정책의 특징과 전망

지역문화재단 문화예술 정책의 흐름

현재 생활예술 정책이 가장 활발하게 수립되고 시행되고 있는 곳은 지역문화재단이다. 1995년부터 조성된 지방문예진흥기금과 지방자치 실시를 바탕으로 1997년 최초의 지자체 문화재단인 경기문화재단이 설립되었다. 이후 2004년부터 각 지자체에 지역문화재단이 본격적으로 설립되었으며, 대다수는 2008년 이후에 설립되기 시작했다.

지역문화재단은 광역자치단체의 문화재단과 기초자치단체의 문화

재단으로 나뉘는데, 2010년 기준 광역자치단체의 문화재단은 11개, 기초자치단체의 문화재단은 20개가 설립되었다. 광역자치단체 문화재단은 「문예진흥법」에 근거를 두고 있으나, 기초자치단체 문화재단은 「문예진흥법」에 근거를 두고 있지 않다.[3]

지역문화재단은 창조도시 조성의 핵심기반, 문화예술진흥재원 확충, 민간자원 동원의 활성화, 민간의 전문성과 참여의 제고, 정치로부터의 자율성과 문화 정책의 일관성 제고, 문화행정의 효율성 제고, 중앙정부의 재정이관에 따른 대응체계 구성을 목적으로 설립된다. 하지만 이러한 표면적인 목적 외에도 실직적인 설립 이유로 두 가지를 꼽을 수 있는데 첫째, 중앙정부 차원의 문화재단 설립 유도 정책을 통한 법적 기반과 재원의 지역 이관 등 지원이 확대되면서 문화재단 설립의 필요성이 증대된 것이다. 둘째, 지방자치단체장들의 정책 추진에 있어 문화 정책 추진이나 문화재단 설립이 다른 분야에 비해 적은 예산과 노력으로 가시적인 성과를 낼 수 있는 분야로 인식되기 때문일 것이다. 이러한 배경에서 지역문화재단은 설립되었지만 본래 목적인 안정적이고 지속적인 지역문화예술 진흥 사업을 추진함에 있어 정책 추진 체계나 가치 지향이 명확하지 못하며, 정부나 지자체의 변동 가능한 보조금에 기대느라 안정적인 재원을 마련하지 못한다는 문제점을 나타내고 있다.[4]

이러한 문제점들은 지방자치단체들의 재정 위기와 선거를 통해 지방자치단체장이 교체되고 민선 5기 지방자치가 출범하면서 보다 구체적으로 드러나고 있다. 실제로 여러 지자체들이 기존에 시행해오던 사업들 중 일부만을 지원하거나 사업들을 통폐합함으로써 사업을 축소하고, 수

3 정광렬 외, 「민선 5기의 출범과 지역문화 정책의 변화」, 『KCTI문화 정책 예술관광 동향분석』 17호, 한국관광연구원, 545쪽.

4 같은 글, 546쪽.

년 전부터 예정해온 사업을 취소한 사례들이 그러하다. 특히 민선 5기 지방자치의 출범과 관련하여 지방자치단체 문화 정책의 변화에 주목할 필요가 있다. 민선 5기는 지방자치단체장이 대폭 교체됨으로써 지역문화 정책의 초점이 변화하고, 대규모의 문화행사를 지양하고 복지 차원에서 문화를 해석하는 정책을 마련하게 될 것으로 예상되기 때문이다. 경기문화재단, 인천문화재단, 성남문화재단, 고양문화재단, 부천문화재단 문화 정책의 특징들을 민선 4기와 5기로 구분하여 정리한 [표 8]을 통해 구체적으로 살펴볼 수 있다.

[표 8] **민선 4기와 민선 5기의 문화 정책 특징**[5]

	민선 4기	민선 5기
경기문화재단	• 민선 3기, 평화축전 같은 대규모 사업을 기획하여 전국차원의 관심을 도모함 • 민선 4기, 문화를 광의의 개념으로서, 복지적 차원에서 접근함 • 경영합리화와 경영책임제를 강조	• 도지사의 재임으로 큰 차별성 없을 것 • 축제성 소비 및 대형사업 축소시행 • 다른 지역보다 도립 문화시설이 많고, 추가로 완공되는 시설들이 있어, 시설 운영에 따른 비용에 대한 부담이 커지면서 문화예술활동에 대한 사업비가 축소될 가능성이 있음
인천문화재단	• 민선 4기 시장이 인천도시축전을 의욕적으로 추진한 바 있음 • 구도심개발사업, 문화시설 건립이 강조되었음	• 기존에 구축되어 있는 네트워크로 인해 정책상의 변화는 크지 않을 것임 • 대규모 인프라 확충에서 소규모 시설의 건립과 운영으로 인프라 중심의 개발계획이 변화될 것으로 예상됨 • 프로그램 지원에 초점이 맞추어지며, 대규모 문화축제의 최소 또는 축소가 강력하게 추진될 것으로 예상됨
성남문화재단	• 민선 4기 시장이 예술인 출신으로 2004년 재단의 설립과 함께 시 차원에서 전폭적인 지지를 보인 바 있음 • 문화재단 운영에 최소한으로 개입함으로써 문화재단 활성화에 기여	• 민선 5기 시장은 문화보다는 복지의 차원에서 정책을 추진할 것으로 보임 • 시민 삶의 질 향상, 찾아가는 문화예술 등, 시민의 문화 참여가 강조된 내용의 정책이 될 것으로 예상됨

5 같은 글, 549~566쪽을 저자가 표로 구성.

	• 대형공연 유치, 창작공연 제작 등 규모 확대에 노력을 기울여 문화도시로서의 이미지 제고 • 특히 성남아트센터의 경우 전국 최고 수준의 시설을 기반으로 관객의 30%를 타 지역 주민들로 구성되고, 해외 유명단체가 국내 순회공연지로 서울보다 먼저 선택하는 등 대외적으로 호평을 얻음	• 축제 등 이벤트성 사업은 지양될 것으로 보임. 특히 성남시가 지불유예 선언을 했기 때문에 사랑방 문화클럽, 문화시장 프로젝트 등의 성공사례는 계속 유지하되, 예산규모, 운영방향 등에 있어서는 변화가 있을 것으로 예상됨
고양문화재단	• 민선 3기와 4기의 문화 정책의 성과로 고양문화재단 설립과 각종 시설 완공을 꼽을 수 있음 • 민선 4기에서는 공연장이나 전시장 등의 설립이 주된 관심사였으며, 후반에 이르러서 문화복지에 대한 관심이 형성됨 • 2009년에 문화복지에 관련 부서인 문화사업팀이 설치되어 지역예술인이나 동아리 등 문화향유 확대 방향으로 문화대잔의 사업이 확장됨	• 민선 5기에서는 서민을 위한 문화를 목표로 정책이 추진될 것으로 보임 • 문화향유 확대가 그 핵심으로, 기업들의 메세나운동, 고양 올레길, 청소년 문화의 거리, 도서관, 문화의 집, 학생들의 예술교육 지원 등이 구체적 사업들이 될 것으로 예상됨 • 공연사업은 축소, 정책사업은 높아질 것으로 보임
부천문화재단	• 민선 2, 3기에는 복사골예술제, 부천국제판타스틱영화제, 부천국제학생애니메이션페스티벌, 부천필하모니오케스트라, 부천국제코믹페스티벌의 활성화를 추진 • 민선 4기에는 부천세계무형문화엑스포를 새롭게 활성화하기 위한 시도를 했으나 전임 시장의 예산 낭비 등을 이유로 의회와 단체의 전폭적 지지를 받지 못함	• 민선 5기 시장은 민선 2, 3기 문화 정책과 맥락을 같이 함 • 기존 정책들을 재검토함으로써 사업의 계속 추진여부와 규모를 조정할 것으로 보이며, 이 과정에서 주민이 예산편성단계에서부터 적극 관여하는 주민참여예산제를 실시할 것으로 보임

이와 같은 지역문화재단 문화 정책의 흐름은 크게 두 가지로 파악할 수 있다. 하나는 지방자치단체장의 교체에 따른 정책 기조의 변화이며, 다른 하나는 재정 악화에 따른 사업 추진 방향의 변화이다. 지방자치단체장의 교체의 따른 정책 기조의 변화와 관련해서는 단체장의 변화가 반사적으로 정책 변화로 이어지지는 않았던 것으로 평가할 수 있다. 왜냐하면 문화 정책의 추진을 통한 성과 축적의 주요한 방법이었던 문

화재단이나 공연장 설립과 같은 문화예술 인프라 구축이 어느 정도 완성 단계에 도달해서 이제는 인프라를 활용하는 프로그램 구축이 필요한 단계가 되었기 때문이다.

　이 지점에서 두 번째 흐름인 재정 악화라는 조건이 결합하게 된다. 인프라를 활용한 프로그램을 기획하는 과정에서 대규모의 예산이 들거나 전시적 성격이 짙은 프로그램들은 폐지하거나 규모를 축소했다. 아울러 프로그램을 기획하고 운영하는 과정, 특히 비용적인 면을 고려하여 새로운 방법들을 꾀하게 된다. 그리고 이러한 시행착오를 통해 지역문화재단들은 학습을 하게 되면서 점차로 지역에 실질적으로 필요한 고유의 지역문화 정책을 개발하게 될 것이다.

지역문화재단 문화예술 정책의 전망

　문화 정책이 지역주민의 삶의 질과 연관되는 측면에서 중요성이 높아지면서, 민선 5기 출범 이후 보다 적극적이고 장기적인 문화 정책의 방향 수립을 통해 실질을 추구하는 정책 실행에 대한 필요성이 더욱 커지고 있다. 지역문화재단들을 중심으로 장기적 문화 정책의 비전을 수립하려는 시도로서는 부천문화재단의 '창조도시 부천만들기 기본계획 연구', 고양문화재단이 추진 중인 '문화도시 기본조례' 및 '문화 정책 중장기 발전계획', 청주시가 추진 중인 '문화 정책 중장기 발전계획'이 이에 해당한다.

　아울러 실질을 추구하는 문화 정책 실행으로는 기존에 구축한 기반시설들을 매개로 한 새로운 프로그램과 실행, 문화 정책 개발 등이 확대되고 있다. 이 과정에서 프로그램을 실행하는 장소를 공연장이나 전시장에 한정 짓지 않고 적극적으로 시민을 찾아가는 방향으로 변화, 시민들이 일상생활에서 즐길 수 있는 문화예술을 추구하고 있다. 이는 지

역문화 정책이 지역경제개발을 우선시하여 대단위 인프라 구축이나 큰 규모의 축제를 지향하는 것에서 소프트웨어 중심의, 문화예술의 사회적 가치와 역할을 지향하는 것으로 변화되고 있음을 의미한다.

또한 민선 5기의 문화 정책에서는 시민의 생활예술 활동을 사적 취미활동으로 제한하지 않고 지역공동체에 긍정적 역할을 미칠 수 있는 공공 영역의 활동으로 바라보는 시각이 두드러지게 나타난다. 소수 전문예술에서 일반시민들의 생활예술로 초점이 이동한 정책은 문화예술의 영역을 보다 확대하여 복지, 교육 분야와 연계하여 생활세계로 확대하고 자발적인 참여를 강조하는 것이 특징이다.

성남문화재단의 '사랑방문화클럽', '우리 동네 문화공동체', '문화통화' 사업, 인천문화재단의 '문화도시 공동체 지원사업', '공간지원사업', 부천문화재단의 '문화로 소통하는 마을공동체' 사업이 대표적인 사례이다. 민선 5기의 문화 정책은 생활예술의 구성 요소인 시민성, 장소성, 예술성을 토대로 하고 있는데, 문화 정책이 시행될수록 생활예술의 정책적 속성도 점차 강화되어갈 것이다.

농·산·어촌에서의 생활예술 지원 정책

정부 차원의 생활예술 정책과 사업은 광역적 차원의 범위를 대상으로 하며, 지역문화재단의 생활예술 정책과 사업은 주로 도시 지역을 중심으로 구성되기 때문에 농·산·어촌에서의 생활예술은 별도로 탐색할 필요가 있다.

농·산·어촌 지역에서는 마을 만들기, 지역 활성화와 맞물려 지역문화연구 학습클럽 활동이 증가하는 추세이며, 클럽의 특성은 문화답

사, 마을연구, 독서연구 등의 취미를 넘어 지역경제 및 생활과 맞물려있는 다양한 형태들로 구성되어 있다. 이들의 활동은 지역주민들에게 지역의 자존감을 키워주고, 외부인에게는 지역문화를 소개하는 역할을 한다. 특히 독서모임의 경우, 초기에는 자발적인 연구모임으로 시작되었으나, 지역도서관과의 연계를 통해 활동영역을 넓히면서 지역문화를 키워가는 동기를 제공하는 사례가 되기도 했다. 이러한 농·산·어촌 지역 클럽들의 활동은 문화관련 기관에서 시작되는 경우와 전통문화전승 모임에서 시작되는 형태로 나누어볼 수 있다.

전자의 경우 다양한 문화공간을 중심으로 진행되던 문화예술교육 강좌 이후 동아리로 발전한 형태가 대표적이고, 후자의 경우 풍물, 민요, 전통놀이 등 이전부터 전승되어온 모임의 형태가 대표적이다.[6] 이 책의 말미에 부록으로 실려 있는 [표 9]는 농·산·어촌 지역에서의 생활예술 관련 문화 정책 및 지원사업의 현황을 정리한 것이다.[7]

기업과 온라인 기반 생활예술

국내 기업들 가운데에서도 생활예술이 갖고 있는 긍정적인 영향력에 대한 인식이 제고되면서 경영에 도입할 필요성에 대한 공감대가 형성되고 있으며, 임직원들을 대상으로 한 문화예술 활동을 지원하는 곳들이 증가하고 있는데, 가장 대표적인 형태가 직장 내 문화예술동호회 활동 지원이다. 이러한 움직임은 민간기업과 공기업에서 모두 발견되고 있으며, 기업 내 생활예술의 도입은 효율적인 업무 결과를 도모하고 기

6 김세훈, 『문화클럽 조성 및 활성화 방안』, 한국문화관광연구원, 2008, 29쪽.
7 『2010 문화심기매뉴얼북』, 한국문화관광연구원, 2010.

업복지를 제공하는 측면에서도 방향성을 함께한다. 특히 공공기관의 경우 다수의 업무가 감정노동을 요하는 서비스임을 고려할 때 업무 스트레스의 해소와 수직적 지위체계로 인한 구성원 간 커뮤니케이션의 부족을 해소할 수 있다는 측면에서 문화예술 활동이 기여할 수 있는 바가 크다.[8]

이 외에도 인터넷 보급이 확대되고 특히 포털사이트 사용자가 기하급수적으로 늘어나면서 이 공간을 기반으로 하는 문화예술모임이 생성되어 활발하게 활동하고 있다. 각 포털사이트는 이들 단체들의 온라인 및 오프라인 활동을 지원함으로써 서비스 사용에 충성도를 기하고, 새로운 운영 사례로서 의미를 부여하고 있다. [표 10]은 포털사이트들의 온라인 문화 활동 지원 사례를 정리한 것이다.

[표 10] **온라인 문화 활동 지원 사례**[9]

포털	지원조직	온라인 지원	오프라인 지원	기타
싸이월드	클럽 공식지원 서비스	• 새내기 클럽 지원: 도토리 500개, 운영 노하우	• 클럽 모임지원: 도토리 500개, 상품권, 현수막 • 클럽기념품지원: 클럽장 명함, 클럽기념품	
네이버	카페지원센터		• 정모 기념품 지원: 현수막, 깃발, 단체티 • 파티 식사지원	• 행복한 봉사: '해피빈' 지정단체 대상, 신청 받아 봉사활동 시행
다음	카페 서포터즈	• 회원 모으기: 회원 20명 미만 신생카페 대상, 회원수 20명 될 때까지 최장 30일간 노출 지원	• 정기모임지원: 음식, 기념품, 현수막	• 홍보지원: 사이트 내 노출 • 공식스폰서쉽: 협찬사 상품이벤트, 우수 카페라운지 운영

8 김세훈, 앞의 책, 31~33쪽.
9 같은 책, 34쪽

2010년 10월을 기준으로 온라인 공간에서 활동 중인 여가 동호회 수는 전체 3만 7,924개로(카페 또는 커뮤니티 검색창에서 '동호회'로 검색), 다음 카페에 가장 많이 개설된 분야는 '스포츠·레저, 친목, 문화예술' 순이고, 네이버 카페에 가장 많이 개설된 분야는 '스포츠·레저, 문화예술, 취미' 순으로 나타난다. 이들 동호회의 활동은 주로 게시판을 통해 이루어지는데, 오프라인 활동과 연계될 경우 정모 활동을 위한 공간에 대한 요구가 높아질 것으로 예상된다.

마을공동체에서의 생활예술

특별한 사례로 주목할 것이 서울 성미산마을에 위치한 '성미산마을극장'의 사례다. 성미산마을은 마을공동체의 대표적인 사례 중 한 곳으로 1994년부터 공동육아협동조합 설립, 방과 후 어린이집과 성미산학교 운영, 마포연대 활동 등을 마을공동체 구성원들의 자발적 참여로 운영해오고 있으며, 2006년부터 2009년까지 건교부(현 국토해양부) 지정, '살고 싶은 도시 만들기' 시범마을로 선정되기도 했다. 특히 생활예술과 관련하여 이 마을공동체는 성미산마을극장과 마포공동체라디오를 운영하고, 성미산마을축제를 개최하는 등 활발한 활동을 해오고 있다.

성미산마을 생활예술 활동의 중심지에 해당하는 성미산마을극장은 성미산마을과 이곳으로 입주한 네 개 시민단체(녹색교통, 여성민우회, 함께하는 시민행동, 환경정의)와의 합작품이다. 시민단체들이 성미산마을 측에 일정 공간을 마을 사람들과 나눠 쓰겠다는 제안을 했고, 마침 마을 내 동호회를 중심으로 극장에 대한 수요가 있었기 때문에 시민단체들이 입주 건물의 지하를 제공하고 마을 주민들이 시설에 대한 비용을

부담하여 복합문화공간으로 설계, 2009년 2월부터 성미산마을극장으로 운영하게 된 것이다.

성미산마을극장은 성미산마을 내 각종 동호회들의 공연과 전시, 마을의 각종 행사, 영화나 연극 관람 등의 용도로 활발하게 사용되고 있다.[10] '마을 사람들이 그리 겁먹지 않아도 되는 무대', '몇 달 연습하면 서볼 수 있는 무대', '프로 예술가의 숨결을 코앞에서 공감할 수 있는 무대', '온 동네 사람들의 정겨운 놀이터'를 지향하는 성미산마을극장은 구체적으로 시민예술인들의 자발적 축제를 지원하고, 주민 문화예술교육의 공간이 되며, 전국 마을극장들 간 교류의 허브로, 그리고 전문예술단체의 창작센터로 기능하며, 주민들의 제안을 반영한 운영을 하는 등 활발하게 운영되어왔다.

특히 서울시의 향후 문화 정책이 마을공동체를 중심으로 시행되는 가운데 마을공동체 만들기와 연계된 생활예술 정책이 확산될 것으로 예상되는 만큼, 성미산마을의 사례가 갖는 중요성이 더 높아질 것이다. 아울러 마을공동체 생활예술에서 마을극장이 중요한 의미를 갖는 만큼 향후 서울시에 조성될 마을공동체와 마을극장의 산파 역할을 하는 등 성미산마을이 맡게 될 역할의 비중은 점차 커질 것이다.

기타 생활예술 관련 사업

한국문화예술교육진흥원은 사회·문화적으로 취약한 계층을 대상으로 지속적으로 문화예술교육의 기회를 제공하는 사회문화예술교육지

10 윤태근, 『성미산마을 사람들: 우리가 꿈꾸는 마을, 내 아이를 키우고 싶은 마을』, 북노마드, 2011, 137~138쪽.

원 사업을 시행했다. 보육원, 복지관 등 사회복지시설을 연계한 예술 강사 지원, 군·특수 분야에 문화예술교육단체를 통한 프로그램 제공, 지역별로 문화예술단체를 통한 연간 교육프로그램 제공 및 지역센터와 문화의 집을 통한 프로그램 등을 운영한다.

서울문화재단은 2008년까지 시민의 직간접적 문예활동 기회 확대 및 문화생활 향유 기회 확대를 위한 시민문예지원 사업을 7개 장르 및 축제사업으로 지원하여왔고, 2009년에는 '생활 속 문화클럽 활동지원', '시민이 만드는 예술사회 지원', '시민을 위한 문화향유기회 제공'의 세 분야로 나누어 '생활 속 예술지원사업'으로 확대했다. 경기문화재단은 2008년까지 '사회문화예술교육 활성화 지원', '작은 축제지원', '다문화활동지원', '청소년 문화예술활동지원', '지역문화예술활동지원'을 통해 예술가와 예술단체, 도민을 위한 문화예술교육활동과 청소년 동아리 활동을 지원해왔으며, 2009년에는 일련의 사업을 '지역문화예술 활동지원'으로 통합했다.[11] 이 밖에도 대전문화재단과 제주문화재단은 '생활 속 예술활동 지원 사업'을 통해, 전남문화재단은 '시민예술진흥 지원 사업'을 통해 아마추어 예술가들과 동호인들을 지원해오고 있다.

그런데 이러한 정책들을 생활예술의 관점에서 검토할 때 특히 정책들이 국민들의 생활 속 문화 활동과 얼마나 내밀하게 연결되었는가에 대한 측면에서 적지 않은 개선과 보완의 과제가 제기될 수 있다. 다음의 [표 11]은 성남문화재단의 사업을 기준으로 생활예술 활동과 그에 대한 지원 사례를 비교한 것이다.

11 김세훈, 앞의 책, 15쪽.

[표 11] **시민 주체의 문화예술 활동과 지원 사례 비교**[12]

구분		시민주도의 문화공동체 활동		지역재단의 시민주체 문화예술 활동 지원		
구분	성남 문화 재단	성미산마을	인천시민 문화예술센터	경기문화재단	서울문화재단	인천문화재단
관련 프로 젝트	문화 클럽	시민 동아리	신나는 문화공간 '놀이터'	아마추어 문화예술활동 지원사업	시민문화예술 지원사업	시민 및 청소년 문화활동 지원 사업
		자발적인 예술동호회 조직 및 공간 운영		시민들의 예술동호회 활동 지원		
	동네 만들기	성미산마을 만들기	–	–	우리 동네 문화가꾸기	공공미술 프로젝트
		시민 중심으로 지역환경과 생태를 지키고 여러 활동을 통해 커뮤니티 구성		공공미술 프로젝트를 통한 지역환경 가꾸기 지원		
네트 워크	시민 주체 양성	시민자치	시민자치	–	–	시민문화 컨설팅사업
		필요에 따라 자발적 학습과 기획수행을 통해 시민인력 구성		지역문화예술행사 시민 모니터링단 운영		
	문화 통화	–	문화바람	–	–	–
		별도의 통화제는 아니지만 문화예술 수용자 운동 진행		–	–	–
사회 공헌	시민 축제	동네야 놀자	동아리 축제		시민축제 지원 사업	–
		시민들이 참가하고 기획, 운영하는 지역축제 운영		시민 예술동호회의 축제 지원		
	지역 공헌	지역소외계층 돌봄 서비스	–	–	–	–
		문화예술을 통한 지역봉사는 아니지만 소회계층 돌봄 서비스		–		
	–	성미산 마을극장	아트홀 '소풍'	–	–	–
		시민자치의 마을 극장 운영		–		
		마포연대	–	–	–	–
		문화 정책은 아니지만 지역 주요 이슈에 대한 행정감시 체제 운영		–	–	–

12 『문화도시 포지셔닝 전략수립 및 실행 프로그램 개발』, 성남문화재단, 2010.

해외 생활예술 현황 분석

강윤주, 심보선

극단적으로 말하면
프로도 아마추어도 다른 게 없고,
오로지 좋은 작품이냐 아니냐의 차이가 있을 뿐이다.

해외의 생활예술 개념과 관련 기관

지금부터 소개하는 미국, 영국, 독일, 불가리아, 일본의 사례들은 각 대륙별 상황을 파악하기 위해 선정된 것이기도 하고, 이 다섯 나라가 모두 생활예술에 있어 뿌리 깊은 역사를 가지고 있기 때문이기도 하다. 유럽에서 불가리아의 경우가 소개되는 이유는 구 사회주의 국가로서 영국이나 독일과 다른 역사적 배경을 가지고 생활예술이 발달되어왔기 때문이다. 일본은 특별히 전국 생활예술 단체의 축제인 '국민문화제'를 구체적으로 소개했는데, 이 개별 사례를 통해 이 축제가 어떻게 진행되어왔고 어떤 요소가 협업하는가를 보면 일본 생활예술의 역사 및 현황을 생생히 파악할 수 있기 때문이다.

미국의 공동체 문화 발전

뉴욕예술위원회(NYSCA, New York State Council on the Arts)의 '게토 아트 프로그램(Ghetto Art Program)'과 국립예술기금(NEA, National Endowments for the Arts)의 '익스팬션 아트 프로그램(Expansion Art Program)'은 공동체에 기반을 둔 예술 단체들(Community-based Arts Organizations), 즉 문화적으로 소외된 소수 인종 및 지역에 속한 예술 단체들에 대한 지원을 목표로 각각 1968년과 1971년 설립되었다. 이 같

은 프로그램을 통해 지급된 정부 지원금으로 인해 1970~1980년대에 소수 인종 및 지방의 예술 기관들이 기하급수적으로 증가했다.

여기서 주목해야 할 점은 이러한 기관들이 일반적인 예술 단체처럼 고급예술의 진흥에만 그 목적을 두지 않는다는 점이다. 1992년 미국 내 소수 인종 예술 단체의 현황을 연구한 NEA의 「소수 인종을 위한 문화센터: 국가조사보고서(Cultural Centers of Color: Report on a National Survey)」에 의하면 이들 기관의 미션은 문화유산의 연구·기록·보존·확산, 문화적 자각·자결권·자긍심의 발전에 기여, 예술 작품의 전시를 위한 공간 확보, 소수 인종 그룹이 제작한 예술을 홍보하여 인종 간 문화적 이해 도모, 예술 단체에 대한 정보, 기술적 도움, 지원 등의 서비스 제공, 공동체 구성원들에게 예술 교육 제공, 신진 예술가 지원 등 '총체적 접근(Holistic Approach)'의 양상을 띤다.

따라서 이들 단체의 예술 활동은 지극히 다원적이며 포괄적인 목적을 지향한다. 이들의 활동은 단순히 예술적 발전에 기여하는 것을 넘어 자신들이 속한 공동체의 문화적 삶을 고양하고 발전시키는 데 주력한다. 따라서 우리는 이들 단체가 지향하는 목적을 '공동체의 문화 발전(CCD, Community Cultural Development)'이라고 명할 수 있을 것이다. CCD 활동 속에서 형성되는 문화공동체는 미적 쾌락에 따른 순간적인 공동체가 아니라 책임과 신뢰에 따른 지속적인 공동체를 의미한다.

이 같은 CCD의 활동 원칙은 전통적인 예술 생산과 소비의 패러다임에 대한 적극적인 도전으로 읽힌다. 이때 예술은 그 자체로 목적이 아니라 공동체의 발전 도구로 인식되며, 예술은 단순히 미학적으로 완성도 높은 인공물이 아니라 공동체의 전반적인 삶의 질을 고양시키는 문화적 활동으로 파악해야 할 것이다. 결국 CCD 활동 속의 예술은 생활예술로서, 인간적인 삶의 질과 행복권을 보장하고 증진하는 다양한 제

도적 장치 및 자원 중 하나로 환경, 사회복지, 경제, 정치 같은 영역의 문제들과 맞물리며, 공동체의 문제에 대해 총체적인 해결책을 모색한다. 따라서 CCD의 주체는 전문 예술가에서 공동체의 구성원, 즉 시민으로 재조정되어야 하며 예술가의 역할은 매개자, 조력자로 재정의된다.

이 같은 관점에서 혹스(Jon Hawkes)는 CCD를 단순히 일반인에 대한 예술 향유와 접근 기회의 제공이나 예술가와 일반인의 협업으로 보는 데 그쳐서는 안 된다고 말한다.[1] 즉 CCD를 문화적 표현과 참여가 구현되는 환경, 다시 말해 문화공동체로 나아가는 집합적이고 민주적인 과정으로 보아야 한다는 것이다. 따라서 그는 의미와 정체성을 추구하고 이를 통해 타인과 소통하고 유대하는 인간 능력에 대한 기본적 신뢰가 CCD에 전제되어야 한다고 주장한다. 선구안을 가진 지도자의 역할이 중요할 수 있다는 것이다. 그러나 문화공동체를 형성하고 발전시키는 에너지는 바로 문화를 창조할 수 있는 인간의 능력에 내재하는 것이다.

■ 미국의 비공식 예술 또는 참여 예술

미국 CCD의 전통은 최근 들어 비공식 예술(Informal Arts) 또는 참여 예술(Participatory Arts)이라는 용어로 지칭되는 생활예술 활동으로 이어지고 있다. 비공식 예술이라는 용어는 컬럼비아대학 시카고문화정책센터(CCAP, The Chicago Center for Arts Policy at Columbia College)에 의해 제안된 것으로 '구조화되지 않은 공간들(길거리 또는 주택 같은 곳)에서 일어나는 자발적이고 비고정적인 예술 활동'을 의미한다. 반면 공식 예술(Formal Arts)은 소위 예술 공간(미술관, 갤러리, 극장 같은 곳)에서 일어나는 형식적이고 조직화된 전문적 예술 활동을 의미한다.

1 Jon Hawkes, *4th Pillar of Sustainability: Culture's Essential Role in Public Planning*, Common Ground Pub, 2001.

CCAP의 보고서에 의하면 공식 예술과 비공식 예술은 서로 적대적
이거나 분리된 활동이 아니다. 공식 예술과 비공식 예술은 연속선상에
놓여 있으며 상호 영향 관계를 이루고 있다. CCAP는 2002년 시카고 지
역에서 실시한 「비공식 예술: 뜻밖에 찾게 되는 화합과 능력, 그리고 다
른 문화적 이점들」이라는 보고서에서 다음과 같이 주장한다.

> 비공식 예술은 예술에 대한 향유와 참여의 고정관념을 깨뜨린다.
> 이제 일반인들은 관객으로서만 예술을 접하지 않는다. 비공식 예술
> 은 개인의 정체성과 집단적 유대 모두를 강화함으로써 공동체의 사
> 회적 인프라를 구축하는 데 도움을 준다.[2]

또한 2004년 실리콘밸리에 위치한 비영리단체인 실리콘밸리문화협
회(Cultural Initiatives Silicon Valley)는 「이주민 참여 예술: 실리콘밸리
커뮤니티 구축의 이해」라는 보고서에서 '참여 예술(Participatory Arts)'
이라는 용어로 이민자 집단의 예술 활동에 대한 연구를 수행했다. 이
때 참여 예술이란 앞서 CCAP의 비공식 예술과 유사한 정의를 공유한
다. 참여 예술이란 "전문적인 공연, 미술, 문학, 미디어를 관람하는 것과
구별되는 일상적인 예술 제작에 참여하는 사람들의 예술적 표현"을 의
미한다. 이때 예술은 "문화적 전통을 공유하고 가족적 유대를 유지하며
건강을 증진시키고 사회적이고 경제적인 연결고리를 창출하는" 실용적
인 수단으로 기능한다.[3]

2 Alaka Wali & Rebecca Severson & Mario Longoni, *The Informal Arts: Finding Cohesion, Capacity, and Other Cultural Benefits in Unexpected Place*, The Chicago Center for the Arts Policy at Columbia College, 2002.

3 Pia Moriarty, *Immigrant Participatory Arts: An Insight into Community-building in Silicon Valley*, San Jose, CA: Cultural, Initiatives Silicon Valley, 2004.

이 연구는 CCAP의 연구와 비교할 때 미국 사회에 적응하는 이민자들이 문화예술을 적극적인 공동체의 결속 수단으로 삼는다는 점을 밝힌다. 참여 예술, 또는 비공식 예술을 수행하는 시민 주체들은 예술을 대하는 진지한 태도로 인해 자신들의 문화예술 활동이 단순한 취미와 여가로 취급되는 것에 반감을 가진다. 따라서 이들은 자신들이 수행하는 예술적 기예를 높은 수준으로 끌어올리는 데 많은 관심을 갖는 것과 동시에 예술이 만들어지는 과정과 공동체의 삶에 기여하는 정도에도 깊은 관심을 갖는다.

어쨌든 이러한 연구 결과들은 공통적으로 결국 시민(주체)들이 적극적으로 수행하는 생활예술 활동이 CCD 같은 집합적인 수준과 개인적 삶의 모든 수준에서 상당한 영향력을 행사함을 보여준다. 또한 이들 활동은 고립된 사적 공간이 아닌 학교, 교회, 공원, 거리 등 개방된 공적 공간에서 수행됨으로써 그 자체가 공적 활동의 성격을 갖게 된다.

영국의 자발적 예술

영국 문화부는 2008년 2월 영국 내 아마추어 예술 클럽 활동을 '자발적 예술(Voluntary Arts)'이라 명명하고 이에 대한 최초의 설문조사를 수행한 바 있다. 문화부장관 호지(Margaret Hodge)는 이 연구 과제를 시행하면서 다음과 같이 이야기했다.

예술은 많은 사람의 삶에 있어 정말로 중요한 부분을 차지한다. 지역의 자발적 예술에 참여하는 것은 보람되고, 매혹적이며, 재미있는 일이다. 이번 조사는 자발적 예술에 참여하는 사람들 사이의 상호이해를 도모하기 위함이다. 70퍼센트가 넘는 영국 국민들은 다수의 다양한 문화예술 활동에 참여하고 있다. 그러나 자발적 문화예술

활동이 영국의 예술 발전에 큰 기여를 하고 있음이 너무 오랫동안 간과되어왔다.

또한 북아일랜드예술위원회(Arts Council of Northern Ireland)는 아래와 같이 보고하고 있다.

'자발적 예술'은 일반인들이 자기 계발, 사회적 유대, 여가와 유흥의 목적으로 수행하는 비전문적 예술을 의미하는 것으로 무용, 드라마, 문학, 음악, 미디어, 시각예술, 수공예, 전통 예술, 축제들의 형태로 구현된다. 이때 자발적 예술은 단순한 취미로 여겨지지 않으며 개인과 공동체의 삶의 질을 증진시키는 데 중요한 역할을 수행하는 것으로 파악된다. 자발적 예술은 건강, 복리, 공동체의 결속에 중요한 역할을 한다. 또한 영국 경제에 약 5,000만 파운드에 달하는 가치를 창출한다. 영국에서는 성인 인구의 과반수가 자발적 예술에 참여하고 있으며 많은 저명한 예술가가 자발적 예술로부터 자신의 커리어를 시작했다.[4]

영국에서 자발적 예술은 이제 공히 하나의 섹터로, 즉 자원이 투하되고 공통의 목소리가 발현되는 공적 영역으로 부상하고 있다. 영국 문화부는 2008년 2월에 전국의 자발적 예술 그룹들에 대한 조사를 실시한 결과 약 5만여 개의 단체와 600만 명에 달하는 인구가 자발적 예술에 참여하고 있음을 발견했다. 또한 이러한 단체들이 지역공동체의 삶에 큰 영향을 미치고 있음을 밝혔다. 무엇보다 예술에 참여하기 힘든 사

4 Arts Council of Northern Ireland Annual Report, 2007.

람들에게 예술에 대한 접근과 향유의 기회를 제공하며, 새로운 예술 관객을 개발하는 데 기여하고, 전문적 예술가와 깊은 관계를 맺고 있음이 조사를 통해 드러났다.

영국에는 이미 1991년부터 전국 조직인 '자발적 예술 네트워크(VAN, Voluntary Arts Network)'라는 단체가 활발히 활동하고 있다. VAN은 300여 개에 이르는 전국 혹은 지역의 자발적 예술 단체들을 회원으로 하며, 각각의 단체들은 산하 모임들을 거느리고 있다. VAN은 아래로는 회원들에게 각종 정보와 교육 프로그램을 제공하며, 위로는 정책 입안자들 및 정치인들, 후원자들과 교류하며 자발적 예술을 위한 우호적 환경 조성에 노력하고 있다.

독일의 사회문화센터

예술, 특히 아마추어 예술은 사회적으로 중요한 역할을 할 수 있다. 문화 및 사회적 담론으로부터 배제된 사람들을 다시 사회로 참여시키는 역할을 하는 것이다. 배제되었던 사람들은 아마추어 예술 행위를 통해 다른 사람들에게 자신의 존재를 알릴 수 있다. 유럽연합(EU)에서는 이를 예술이 할 수 있는 '사회 결속'에 대한 기여라고 부르는데 사회 결속은 EU의 문화 정책에 대한 논의에서 중요한 키워드로 사용된다.

그렇지만 예술이 소외된 사람들에게 표현의 가능성은 줄 수 있으나 문화 자체가 그들에게 권리를 주지는 못한다는 사실 또한 기억해야 한다. 예술 또는 아마추어 예술이 실업, 저임금, 열악한 생활환경, 보건 문제를 해결할 수는 없는 것이다. 이런 문제는 정치와 경제로 풀어야 한다. 그러나 독일의 문화계에서는 예술이 차지하는 사회적 기능을 간과하면 안 된다는 의견이 지배적이다. 예술은 그 자체의 가치를 넘어 사회 결속의 창출에도 기여한다는 것이다. 이러한 생각에 기반을 두고 있는

것이 바로 독일의 사회문화센터(Soziokulturelles Zentrum)이다.

독일의 사회문화센터는 시설의 명칭으로, 시설의 규모는 아주 작은 곳부터 거대한 곳까지 다양하다. 과거 공장으로 사용되던 건물을 문화 활동에 맞게 개조한 경우가 많은데 넓은 홀을 보유한 호텔을 개조한 경우도 있다. 징엔에 있는 젬스사회문화센터(Kulturzentrum GEMS)가 이에 해당하는데, 이 호텔은 16세기에 만들어졌으며 20세기 초에 300명을 수용할 수 있는 홀을 만든 바 있다. 한동안 사용되지 않다가 건물을 개축하여 1989년에 문화센터로 개장했다.

사회문화센터에서 만들어지는 예술 형태는 해당 도시나 마을의 문화적 배경에 따라 음악, 연극, 영화 등 다양하다. 일례로 보덴시 지역에는 사회문화센터 설립 당시 예술 영화 전용관이 없었다. 그래서 사회문화센터 내에 현대 예술 영화를 주로 상영하는 전용관을 설치했다.

일반인의 참여와 일반인에 대한 문화 교육은 사회문화센터의 중요한 요소이다. 독일의 사회문화센터는 전문 예술가들과 아마추어들의 협력으로 이루어지는 예술 활동을 선보이고 촉진시키는 기구이다. 그렇지만 그 결과물은 아마추어의 작품이 아니라 전문가의 작품이다. 아마추어들은 어떤 예술 작품에 견주어도 뒤지지 않는 작품을 만드는 과정에 참여하고 있는 것이다.

독일의 사회문화센터가 지닌 이러한 생각, 즉 아마추어들이 전문 예술가와 협력하여 예술 작품을 만들 때 그 수준이 하향화되는 것이 아니라 상향화, 곧 전문 예술 작품이 된다는 태도는 후술하는 일본의 '국민문화제'에서도 발견할 수 있다.

불가리아의 취탈리쉬테

불가리아의 문화센터는 '취탈리쉬테(Chitalishte)'라고 불린다.

1850년대에 세워진 최초의 취탈리쉬테는 유럽 최초의 민간 커뮤니티센터로, 민주주의를 기반으로 차별 없이 모든 서비스에 대한 동등한 참여와 보편적인 접근을 제공한다. 취탈리쉬테는 가장 훌륭하게 지속적으로 운영되고 있는 기관 중 하나로서 국가 통합 및 근대화 과정에서 필수적인 역할을 담당했다.

취탈리쉬테란 '독서의 집(Reading House)'이란 뜻으로 독서 공간에서 문화예술 활동(아마추어 및 전문가), 교육, 자선 활동까지 망라하는 곳으로 발전한 공간이다. 취탈리쉬테는 자발적 시민 단체의 특징을 유지하되 불가리아 역사상 선례가 없는 새로운 형태의 사회 계약을 증진시키는 독립체로 성장했다. 현재 불가리아 전역에는 3,600개의 취탈리쉬테가 있으며 국가의 자산이자 중요한 비교 우위 대상으로 자리 잡았다.

하지만 1990년대 초반부터 시작된 개혁과 함께 취탈리쉬테는 기존 활동을 새로운 사회경제적 상황과 불가리아 사회의 급속히 변하는 가치 및 필요에 맞춰야 할 도전에 직면했다. 정부 보조금 삭감, 인원 감축과 활동 축소 및 시설 폐쇄까지 발생했다. 한편 2009년 봄에 개정된 공공취탈리쉬테법에서 취탈리쉬테는 비영리기구로 지정되기도 했다.

취탈리쉬테는 지속가능성, 합법성, 유연성이라는 조직적 특징을 갖고 있으며 이 세 가지가 역사적 경험과 결합되면서 현재 불가리아 사회에서 필수적인 기구가 되었다. 사회적으로 필요성을 인정받고, 지리적으로 불가리아 전역에 분포되어 있다는 특성 덕분에 취탈리쉬테는 문화 및 교육적 필요를 충족시키고, 지역사회에의 참여를 도모하는 데 많은 기여를 하고 있다.

취탈리쉬테는 공산당 지배 당시 '가옥(Houses)'으로 불렸는데, '가옥'은 여러 국가에서 여가와 창작 활동을 위한 시민의 공간이라는 의미로 사용된 명칭으로 특히 사회주의권의 문화 정책과 관련이 깊다. 소비

에트 연방에서는 중앙정부의 강요로 몽고에서 쿠바에 이르기까지 '돔 쿨투리(Dom Kultury, 문화의 집)'라는 네트워크가 만들어졌다. 그러나 불가리아에서는 돔 쿨투리를 따로 만들 필요가 없었다. 이미 지역문화센터 네트워크가 활발하게 활동 중이었고, 유럽문화센터네트워크 회원국들 가운데 가장 오랜 역사(1856년 이후)와 가장 광범위한 네트워크(약 3,500개 센터)를 갖고 있었기 때문이다. 소비에트 연방이 사회주의 세계에 전파시킨 문화의 집(남미의 '카사 드 라 쿨투라'와 유사)은 공산주의의 발명품이 아니다. 1850년대에 취탈리쉬테라는 이름으로 지역 기반의 문화 공간이 불가리아에서 이미 시작되었기 때문이다.

불가리아인들은 취탈리쉬테를 성전(Temple)이나 집 안의 난롯가(Hearth)처럼 사교 및 따뜻함이 있는 신성한 공간에 비유한다. 전통적으로 취탈리쉬테 민간예술센터는 교사, 민간 기업가, 농민 등 모든 세대의 시민 사회 구성원들과 협력하던 불가리아 정교회로부터 영감과 재정적 지원을 받았다. 공산주의 국가였을 당시 기독교가 금지되면서 사람들은 성전에 깃든 영과 공동 기도를 그리워하며 집에서 취탈리쉬테의 명맥을 이어갔고, 공산주의 몰락 이후에는 교회와 취탈리쉬테로 되돌아가려는 움직임이 활발하며 공산당 지배 당시 무너졌던 정교회와 기독교의 공동체 가치도 회복되는 추세다.

취탈리쉬테는 컴퓨터와 인터넷에 대한 수요 증가에 발맞추기 위해 지난 10년간 급격한 변화를 겪었다. 디지털 기술에 대한 교육과 더불어 일부 취탈리쉬테에서는 흥미로운 프로젝트를 실시했다. 시범 양봉단지 내 정보교육센터에서는 다뉴브강변에서 고품질의 꿀과 생태학적으로 깨끗한 농산품을 생산하기도 했는데 '부지런한 벌처럼 열심히 일해서 꿀처럼 달콤한 삶을 만들자'는 것이 이 프로젝트의 모토이다. 이처럼 취탈리쉬테에서는 문화예술 분야만이 아니라 창의성을 발휘하여 지역을

되살리고 부가적인 수입원을 얻기 위한 직접적인 방법을 지속적으로 모색 중이다.

해외 생활예술의 역사적 변화

미국

미국에서는 매카시 이전 시대에 상당수의 아마추어 예술 활동이 이민자 사회에서 일어났다. 외국어를 사용하는 극장들도 많았고, 20세기 초반 이민자들과 노동자 단체들의 후원을 받으며 이민 문화의 전통을 유지하기 위한 다양한 행사와 강좌, 모임이 실시되기도 했다. 1930년대에 미국의 도시 노동자를 중심으로 이런 형태의 문화생활이 주를 이루다가 1950년대에 이르러 동화주의자들의 냉전 프로젝트가 등장하면서 이러한 문화는 사그라지기 시작했다.

또한 텔레비전의 등장은 라디오, 음반, 영화 등 20세기 초반에 시작된 대중 상업문화의 확산을 가속화했다. 1920년대 초반부터 대량 생산된 문화 매체는 참여적 공동 문화 활동, 즉 음악 및 연극 공연들을 대체하기 시작했다. 매스미디어의 소비와 함께 연방 도로교통 및 '도시 쇄신(문화비평가들은 '도시 말살'로 불렀다)' 정책의 일환으로 추진된 무분별한 교외 지역 개발로, 사람들은 점차 그들의 집에 틀어박히기 시작했다. 이러한 사회적 변화는 1960년대 이후 세계 각국의 문화 정책에도 우려를 불러일으켰다. 대중음악, 영화, TV 등 대부분 미국에서 대량 생산된 문화 상품들이 세계 지역사회의 국가 문화 정체성과 지역의 참여적 문화 활동을 위협한다는 목소리가 높아진 것이다.

20세기 중반 로큰롤 음악과 강력한 민권운동(처음에는 미국의 주요

소수 인종인 흑인에서 시작하여 아메리칸 인디언, 히스패닉, 성 정치, 동성애자 해방으로 발전)은 풀뿌리 운동으로 시작되어 시민들의 의식을 바꾸는 데 중요한 역할을 했다. 또한 지역 중심의 자발적 그룹이 등장하면서 전국적인 운동으로 통합된 뒤에는 억압, 차별, 배제의 공공 정책에 대해 자발적·의식적 반대 운동을 펼치기도 했다.

이러한 역사적 흐름 속에서 국가의 문화 정책이 미국의 문화(제도적) 생활에서 중요한 역할을 차지하기 시작했는데, 그중 미국 역사의 초기부터 민주적 행동의 선결 조건으로 여겨지던 것이 공립교육이었다. 20세기 초반 이민자 출신인 강철왕 카네기(Andrew Carnegie)가 박애주의 사업의 일환으로 미국 전역에 '카네기 도서관'을 만들면서 공공도서관의 설립이 가속화되었는데, 이들 도서관은 민간 자본으로 건설되고 지역 당국에 의해 운영되었다. 공립학교와 도서관들은 미국 전역에서 가장 중심적인 문화 시설이자 다양한 자발적 문화 활동의 중심지가 되었다.

이런 모델로부터 각종 지역문화프로그램이 등장했는데 특히 시에서 주관하는 레크리에이션 프로그램이 대표적이다. 스포츠를 비롯하여 원예, 요리, 시각예술, 공예, 독서, 글쓰기 등 다양한 문화 활동이 포함된 레크리에이션 프로그램은 이민자와 노동자 사회의 복지와 삶의 질 향상을 위해 20세기 초반 등장했다. 1950년대 이후부터는 시에서 운영하는 레크리에이션 프로그램의 중요성이 더욱 커져 공공 레크리에이션센터는 새로 개발되는 교외 지역에서 중심 시설로 자리 잡았으며, 프로그램들은 독립 비영리기관에 의해 운영되기도 했다.

하지만 예술 분야에서는 이런 현상이 벌어지지 않았다. 미국에는 독립 비영리예술기관들, 예를 들면 미술협회, 지역 극단, 오케스트라, 음악센터 등이 발달되어 있다. 이런 기관들은 독립 단체로 운영되면서 입

장권 판매나 자발적 재정 후원에 의해 운영되며, 무엇보다도 아마추어 아티스트들과 지역 활동가들의 자발적 참여로 명맥을 이어오고 있다. 오늘날 미국 아마추어 예술 활동의 가장 큰 출처는 바로 이러한 기관들이다. 그런데 미국에서 현재 전문공연 및 시각예술 전시회를 선보이는 대부분의 기관은 주로 개인의 참여와 자원봉사자들의 엄청난 수고의 덕을 보고 있다. 또한 공공 부문의 보조금 지원으로 노동집약적인 전문예술 제작비와 입장료 수익 사이의 불가피한 격차를 메우고 있다.

미국에는 지역사회의 예술 참여를 전문예술에 대한 위협으로 보는 시각이 존재한다. 그리고 이는 정치적으로 정부의 예술기금 공공 지원 확산의 가능성을 저지시켰다. 엘리트주의적 관점에서는 아마추어 예술이 국가의 문화 정체성에 중요하기는 하지만, 아마추어 예술에 많은 지원을 하는 것은 불필요하다는 인식이 퍼져있는 것이다. 현재의 연방소득세 제도 아래에서 아마추어 예술 활동에 대한 지원은 비영리기관에 낸 기부금에 세금 공제를 받는 형식으로 이루어지며 지역 정부가 아마추어 예술 활동에 공공시설 및 행정 지원을 제공하는 형태로 진행되고 있을 뿐이다.

현재는 아마추어 예술에 대한 공공 지원이 중단된 상태다. 예를 들어 제2차 세계대전 이후 급격한 인구 증가와 신흥 교외 지역 건설로 캘리포니아는 1970년대 무렵 문화프로그램에 대한 주정부의 지원 비율이 가장 높은 주였다. 캘리포니아에서는 주 예산의 50퍼센트 이상을 아마추어 예술 활동 지원에 쏟아붓고 있었다(당시 다른 주의 지원은 주 예산의 10퍼센트 미만에 그치고 있었다).

그러나 1978년 6월 세금 인상폭을 제한하는 주민 발의안 13호(Proposition 13)가 압도적인 찬성으로 통과되면서 상황이 급반전되었다. 발의안 13호에서는 주와 지방정부의 세수를 급격히 줄이고 집행 당

국이 주민 투표 승인 없이는 세금을 정해진 비율 이상으로 인상하지 못하게 했다. 발의안이 채택되고 한 달 만에 문화에 대한 지원 및 보조금이 사라지고, 문화 프로그램을 유지하기 위해 사용료를 부과하는 방식으로 바뀌었다. 발의안 13호가 통과되기 전만 해도 대부분 무료였던 캘리포니아 주립박물관들 가운데 현재 무료인 곳은 거의 없다. 세금 제한 열풍은 캘리포니아에서 다른 주로 확산되었고, 1980년 레이건(Ronald Reagan)이 대통령으로 당선되던 해에 연방 정책으로도 채택되어 기존의 공공 프로그램들이 사용료 지불 방식으로 운영되는 탓에 빈곤층이나 이민자들은 참여하지 못하게 되었다.

영국

영국에서 아마추어의 예술 참여 역사는 크게 두 갈래였지만, 20세기 들어서 한데 모아졌다. 수백 년 동안 부유층들은 오락과 기분 전환과 자기 계발을 위해 예술 및 공예 활동을 하면서 악기를 연주하거나 가정에서 친구나 가족과 노래하고 그림을 그리고, 사교 모임에서 춤추는 방법 등을 배웠다. 한편 노동자 계층은 전통 음악, 무용, 이야기, 공예 등을 개발하여 전수하면서 오락과 축제를 즐기고 구전 역사를 이어 왔다.

아마추어 음악은 영국 생활예술 공동체의 좋은 예가 될 수 있다. 영국에서는 19세기부터 서양 클래식 음악을 연주하는 지역 모임들이 생겨나기 시작하여 현재 3,000개의 합창단과 500개의 아마추어 오케스트라가 있다. 또한 농촌 지역을 중심으로 민속음악 단체들과 민속무용 단체들도 상당히 많다. 특히 중공업 기반 지역에는 노동자들과 가족들을 위해 회사가 조직한 브라스 밴드들이 많다. 최근에는 영국 사회의 다문화 추세에 따라 스틸 밴드, 남성 4부 합창단 등 특정 음악 장르로

특화된 단체들이 등장하고 있다.

영국 아마추어 음악 단체의 대부분은 젊은이들의 참여 부족으로 이번 세대를 끝으로 사라질지 모를 위험에 처해 있고, 이는 지난 세기의 공통적인 우려 사항이었다. 디지털 음악과 국제화에 영향을 받아 폭넓게 다양한 음악에 관심을 갖는 젊은이들이 매주 모이는 모임에 회원으로 참여하기를 원하지 않게 된 것이다. 그럼에도 불구하고 영국의 아마추어 음악 부문을 보면 약 1만 3,000개의 정규 모임에 170만 명이 정기적으로 참여할 정도로 매우 건강한 상태를 유지하고 있다. 영국 정부가 2008년에 잉글랜드의 자발적 아마추어 예술에 관해 조사한 결과 예술 단체는 약 4만 9,140개이며 예술 단체에 참가하는 인원은 약 940만 명이었다.

독일

독일 사회문화센터의 역사는 독일 분단의 역사와 긴밀한 연계성을 갖는다. 서독의 사회문화센터는 1960년대 말 개발되기 시작해 대부분 1970년대 후반과 1980년대 사이에 설립되었다. 사회문화센터의 설립은 민주주의와 시민사회의 참여, 사회의 개방과 자유화 운동의 일환으로 전개되었다. 운동을 주도한 인물은 학생과 청년들이었고, 이 운동의 일환으로 나타난 문화적 형태가 바로 사회문화센터였다. 사회문화센터가 민주적 구조를 가지고 시민들의 참여를 바탕으로 이루어진 것은 이러한 설립 과정의 정치적 배경 때문이다.

다른 유럽 국가들은 또 다른 나름의 역사를 가지고 있다. 소비에트 연방이 지배하던 곳에서는 제2차 세계대전 직후 사회문화센터가 설치되었다. 이 사회문화센터는 전쟁 전 노동자 운동의 전통과 연결되며 노동자들의 문화적 해방을 위한 투쟁에서 중요한 역할을 차지했다. '문화

의 집(Cultural Houses)'으로 불린 이곳의 역할은 현대적 개념의 문화센터와 유사하여 한 공간에서 음악, 연극, 영화 등 다양한 문화 활동이 펼쳐졌다.

그러나 분명한 것은 이런 '문화의 집'들은 정부에 의해 설치되었고, 일부 국가는 공산당의 정치적 지침을 준수해야 했다는 점이다. 예를 들어 동독에 있는 '문화의 집'들은 공산당과 밀접한 관련이 있었다. 하지만 베를린 장벽이 무너진 후에는 모든 형태의 '문화의 집'들이 급격히 사라지고 서방식 문화센터로 대체되었다.

대체적으로 유럽의 사회문화센터들은 18~19세기의 예술 및 문화 기관의 발전과 연관이 깊다. 사회문화센터는 여러 이유로 '공식' 문화에서 배제된 사람들에게 문화에 대한 접근성을 제공한다. 하나의 건물 아래서 다양한 예술이 가능하며 예술 프로젝트가 이루어지기도 한다. 이는 근대 미술의 발전과 함께 유럽에서 예술 형태 사이의 전통적인 경계가 허물어지는 경향을 반영한 결과이다.

일본

일본의 '국민문화제'는 1986년 당시 일본 문화청 장관이자 작가인 미우라 슈몬(三浦朱門)이 필요성을 제창하면서 시작되었다. 일본에서는 1946년부터 '국민체육대회'가 개최되고 있었는데 전국적 규모의 체육대회가 있다면 전국적 규모의 문화 행사도 있어야 한다는 주장이 힘을 얻으면서 시작되게 되었다. 이 축제는 국민의 문화 활동을 촉진시킨다는 목표 외에도 지역문화진흥에 기여한다는 점을 뚜렷이 밝히고 있어 이 축제가 그 출발점에서부터 지역성이라는 요소를 중시하고 있었음을 알수 있다.

2009년까지 '국민문화제'는 스물네 차례 개최되었으며 개최지에서

는 대개 4년 전부터 그 준비를 시작할 정도로 일본에서 중요한 축제로 인정받고 있다. 2009년 제24회 개최지였던 시즈오카의 예를 보자면, 전체 예산이 10억 5,800만 엔으로 한국의 '도(道)'에 해당하는 현 단위의 정부를 중심으로 그 아래 단위의 지역에서 그들만의 특색 있는 행사를 진행한다.

2009년 '시즈오카 국민문화제'에서는 서부 지역이 오케스트라와 취주악, 오페라 등의 음악 행사를, 북부 지역은 농촌 가부키를, 중부 지역은 연극과 발레 등의 공연예술을 중심으로 한 행사를 열었고, 동부 지역에서는 문학과 역사를 소개하는 프로그램을 마련했다.

일본 '국민문화제'를 살펴보면 앞서 언급한 바 있는, '구체적 장소와 사람'으로 실재하는 지역성이 생생하게 표현된다는 점을 알 수 있다. 실재하는 지역성에 대한 인식은 '국민문화제'가 시작된 지 불과 2년밖에 지나지 않았던 1988년, '국민문화제'에 대한 생각을 모아 발간한 책자에서도 발견된다. 교토대학 교수 요네야마 토시나오(米山俊直)는 이 책의 「문화진흥을 위한 10개의 제안」이라는 글[5]에서 아래와 같이 적고 있다.

> 일본, 일본 문화, 일본 국민, 일본인 등의 말을 키워드로 삼는 것을 피하고 (……) 향토애, 애향심을 강조하여 국민보다 시민, 정민, 촌민, 부, 현민이라는 말을 선택해서 써야 한다. (……) 지방 문화의 단위를 중시하여 중점적인 문화 투자를 해야 하고 전통적 문화재뿐아니라 지역에 있는 다양한 문화 자원[6]을 발굴해야 한다.

5 米山俊直, "文化振興への10の提言", 『文部時報』 1340号, 倉橋健; 石井歡. 1988年 9月号, 小林武雄; 渡辺道弘, "地域文化の振興と国民文化祭"座談会

6 여기서 다양한 지역문화 자원이라 함은 지역의 '생활'문화 자원을 뜻하는 것으로, 현대적이냐 전통적이냐 하는 것과 무관하게 그 지역의 일상생활이 묻어나는 주민들의 문화 행위를 말한다. 효고 현에서 오랫동안 살아온 한 신문기자는 이를 '작은 문화'라 부르고, '작은 문화'의 실천자들을 '지역에 발을 붙인 문화의 발신인들'이라고 표현하기도 했다.

이를 볼 때 생활문화예술 관련 정책을 입안하려면 지역성에 대한 심도 깊은 고찰이 필요하다는 점을 다시 한 번 확인할 수 있다. 동시에 지역에 있는 다양한 문화 자원을 발굴해야 하는데, 여기서의 '문화 자원'이란 이 지역의 '생활문화예술 자원', 곧 그 지역의 일상생활이 묻어나는 주민들의 문화 행위에 주목하고 있다는 점을 유의해야 할 것이다.

또한 같은 책자에 실린 「국민문화제는 씨앗이다」라는 글에서 고베대학 교향악단 단장인 나가오 히로타카(長尾裕隆)는 "가능하면 국민문화제를 그 기간 동안에만 하는 축제로 여길 것이 아니라 이후 계속될 수 있는 문화적 가능성의 씨앗을 키우는 장으로 알고 참가했으면 한다"고 이야기하고 있다. 이는 '국민문화제'라는 축제를 지역에서 지속적으로 활용하는 것에 대한 고려가 이때부터 이미 시작되었음을 짐작하게 하는 대목이다.

지속가능한 축제에 대한 생각은 2009년까지 이어져 제24회 시즈오카국민문화제에서도 축제가 지역문화에 장기적으로 기여해야 하는 항목을 별도로 정해 준비했다고 한다. 그 항목에는 개최 준비 과정을 넓은 의미에서 '문화 창조'라 여기고, 문화와 관련이 있는 다양한 분야의 단체와 기업, 개인과의 긴밀한 연계가 가능한 구조를 만든다거나 인재를 육성하는 등의 안이 포함되어 있다. 곧 문화 혹은 예술의 내용적 수월성에만 초점을 맞추는 것이 아니라 '국민문화제'라는 장에서 발표하기까지 모든 과정을 '문화 창조'라 정의하고 있는 것이다.

여기에서 중요한 점은 '지속가능한' 생활문화예술 행위가 가능할 수 있도록 지원하는 정책의 필요성이다. 다양한 분야의 단체와 기업, 개인과의 연계가 가능한 구조를 만든다거나 인재를 육성하는 안을 중시하는 것은 축제 이후에도 축제 과정을 통해 축적된 네트워크가 지역사회에 긍정적인 영향을 미칠 수 있도록 하기 위함이다. 곧 행사의 결과물

이 보여주는 일회적 성과가 아니라 행사의 과정이 장기적으로 지역사회에 미칠 영향력을 생각한다는 것이다.

뒤에서 상세히 언급할 영국의 자발적 예술 네트워크(VAN)의 경우 문화예술이 시민들을 정치적 존재로 역능화(Empower)하는 자원이었다면 일본의 국민문화제가 상정하는 문화예술은 시민들을 지역적 정체성과 문화를 창조하는 주체로 역능화하는 자원이라고 볼 수 있다. 또한 국민문화제는 VAN의 경우처럼 전문 창작자들과 단체들의 활동에 국한되지 않는다. 오히려 아마추어와 전문 창작자들의 협력과 조화를 강조한다는 점에서 주목할 만하다.

국민문화제를 기획하는 사람들은 "극단적으로 말하면 프로도 아마추어도 다른 게 없고, 오로지 좋은 작품이냐 아니냐의 차이가 있을 뿐"이라고 말하며, 국민문화제가 아마추어와 프로가 결합하여 새로운 것을 만들어내는 장이 되었을 때 축제가 끝난 뒤에도 그 지역에서 두 집단이 지속적으로 연계를 가지고 활동할 수 있으리라고 기대하고 있다.

아마추어와 전문 창작자들의 협력과 조화를 강조한 정책의 성격도 한국의 생활문화예술 정책 수립에 있어 주목해야 할 부분이다. "프로도 아마추어도 다른 게 없고 오로지 좋은 작품이냐 아니냐의 차이가 있을 뿐"이라는 인식에 기반을 둔 정책이 필요하고, 이러한 인식을 전문 예술인 및 시민들에게 심어줄 수 있는 방법에 대한 고민이 있어야 한다. 그래야만 비로소 축제가 끝난 뒤 두 집단이 지속적인 연계를 가지고 활동해나갈 수 있을 것이다.

문화예술이라고 하면 뭔가 전문적, 직업적인 사람들만이 하는 것처럼 생각을 합니다. 그러나 가장 중요한 것은 지역주민의 문화 레벨을 풍부하게 하는 것입니다. 아마추어라는 말은 정의가 아주 어렵

지만 다 같이 함께 즐긴다, 그런 사람들이 모여서 새로운 예술 문화
를 만든다는 의미로 (······)[7]

또 하나 짚어봐야 할 것은 국민문화제가 활성화시키는 지역성의 문
화예술적 창조는 다양한 주체들(중앙정부, 지방정부, 비영리단체)의 협력을
통해 구현된다는 사실이다. 이미 이야기한 것처럼 지방정부는 지역축제
를 통해 지역경제를 활성화하고 지역정체성을 강화한다는 모토 하에 지
역성을 '관리'한다. 한국에서는 종종 이러한 관리의 폐해로 지역축제의
획일화와 더 나아가서는 과시 행정을 위한 지역축제 이용이 나타나는
것이 현실이다.

해외 생활예술의 현황 및 지원 정책

미국과 캐나다

미국과 캐나다는 기본적으로는 중앙정부가 생활예술 활동에 직접
적인 지원을 하지 않는 사례라고 볼 수 있다. 대부분의 경우 생활예술
활동에 대한 지원은 지역정부의 소관이다. 이 경우도 직접적 지원보다
는 지역의 비영리단체를 통해 지원을 하는 경우가 대부분이다. 예를 들
어 뉴저지 지역의 록스버리예술협회(AAR, Art Association in Roxbury)는
1965년도에 설립된 아마추어와 전문 예술가를 아우르는 지역예술단체
이며 지역주민을 위한 전시, 축제, 교육 등의 프로그램을 수행하고 있다.
미국의 경우 특징적인 것은 지역의 학교와 비영리기관이 지역의 생활예

7 『文部時報』, 1988, p.38.

술에 대한 조사 연구와 정책 제언을 수행한다는 점이다. 예를 들어 컬럼비아대학 시카고문화정책센터나 실리콘밸리 문화협회와 같은 기관들은 각각 시카고와 실리콘밸리 지역 내 생활예술 단체들의 현황과 역할에 대한 심도 깊은 조사를 시행한다.

영국

영국은 동호회 활동이 전국적 차원에서 매우 조직적이고 정책적으로 전개되고 있는 가장 대표적 사례라고 할 수 있다. 현재 약 200개의 전국적인 전문 조직들이 생겨났는데(영국브라스밴드연맹, 레이스길드, 전국합창단협회, 전국오페라연극협회, 전국 장식 및 순수 미술협회 등) 이런 기관들은 대부분 안정적 재원이 없는 소규모의 클럽들로서 소식지 발간과 컨퍼런스 및 기타 이벤트 개최가 주요 활동이다. 멤버로 가입된 단체들에게 훈련과 조언을 제공하기 위해 전문적인 사무소와 직원을 갖춘 곳도 있다.

VAN이라는 비영리단체는 그 대표적인 기관으로, 동호회들의 네트워킹과 이들을 위한 정보 제공 및 정책 수립을 조직 목표로 삼아 활동하고 있다. VAN은 300개의 지역 및 전국 동호회 단체들을 회원 단체로 하는데, 1991년에 설립되었으며 영국과 아일랜드에서 자발적 예술 분야에 대해 통합적인 목소리를 내는 데 기여하고 있다. 그들은 기존 조직들의 네트워크를 활용해 기존 자원들을 더 잘 이용하도록 하는 데에 목적을 두고 있는데, 예를 들면 지역의 자발적 예술 그룹들이 더 큰 자발적(비영리) 분야나 예술 분야로부터 재정, 훈련, 조언, 지원을 받을 수 있도록 돕는 일을 한다. VAN은 거대한 자발적 예술 분야 내에서 단일한 접촉점으로서 인프라 조직의 역할을 수행한다.

영국에서 자발적 예술 분야의 단점이라면 중앙정부나 관련 부처들이 참여하기에는 매우 복잡하고 비논리적인 구조로 보인다는 점이다.

회원제로 운영되는 조직의 특성상 특정 예술 형태 내에서는 생활예술 및 공예 단체 사이에 네트워크와 협업이 활발히 이뤄지고 있으나 그 외의 다른 예술 형태 간, 심지어 어떤 경우 같은 지역공동체 내에서조차 네트워크가 잘 이루어지지 않는다. 자발적 예술 단체를 만들고 운영하는 사람들은 해당 예술 형태가 좋아서 모였기 때문에 다른 예술 형태의 단체들과 협력하는 일에 관심이 적기 때문인데, 이 때문에 예술적 협력, 공동 홍보, 자원 공유 등 무한한 가능성을 상실하고 있다.

이는 국제 협력에 있어서도 문제점이 나타나는데, 아마추어 연극 같은 특정 예술 형태에서는 유럽 및 다른 국가들과 네트워크가 잘 이루어지고 있으나 다른 예술 형태의 경우 국제적 네트워크가 거의 없다. 그래서 VAN은 유럽에 있는 유사한 조직들과 함께 자발적 생활예술을 위한 유럽 네트워크 결성을 오랫동안 추진해왔다. 2008년에 VAN은 '적극적 문화 활동 참여를 위한 유럽네트워크(AMATEO, European Network for Active Participation in Cultural Activities)의 영국·아일랜드 대표 기구가 됨으로써 모든 예술 형태를 아우르는 대표 조직이 되었을 정도로 적극적으로 국제 네트워킹을 시도하고 있다.

지역 및 중앙정부의 지원 현황

대부분의 생활예술 단체들은 회원들에게 받는 회비, 공연이나 전시회 입장권 수입을 통해 자체적으로 재정을 조달한다. 물론 복권기금 등 추가적인 재정 조달이 필요할 경우 재원 조성을 하기도 하지만, 20세기 후반 지방정부로부터 약간의 보조금을 받은 이후 지난 20년간 이런 현상은 급격히 줄었다.

영국의 아마추어 예술 단체에 대한 중앙정부의 재정 지원은 사실상 전무하다. 1946년 영국예술위원회가 예술 분야 정부 예산 분배를 위

해 설립되었으나, 지원은 전문 예술가나 예술 기관에만 집중되었다. 하지만 최근에 와서 예술위원회의 우선순위에 '참여'와 '탁월함'이 포함되어 VAN과 기타 자발적 예술에 대한 전국 상위기관들에 정부가 재정 지원을 하고 있다. VAN은 잉글랜드예술위원회, 스코틀랜드예술위원회, 웨일즈예술위원회, 북아일랜드예술위원회로부터 정기적으로 지원금을 받는다.

지금까지는 자발적 예술 단체들이 지닌 지속가능한 형태 덕분에 중앙 및 지방정부의 지원 없이도 계속 유지될 수 있었다. 그러나 자발적 예술 단체들에게 복잡하고 높은 비용이 요구되는 상황이 발생하면서 많은 위협을 받고 있다. 최근 몇 년간 아동 보호, 면허, 보험, 건강 및 안전 등과 관련된 법률과 규제가 등장하면서 자발적 예술 단체를 운영하는 데 많은 비용이 들고 절차가 까다로워진 것이다. 좋은 의도에서 만들어진 규제가 작은 지역단체에게는 매우 심각한 제약으로 작용한다. VAN에서는 자발적 예술 분야가 규제를 준수하도록 적절히 협의하고, 지역단체들이 안전하게 법을 준수하면서 운영되도록 정부에 로비하는 데 활동의 초점을 둔다.

영국 자발적 예술 단체들이 직면한 또 다른 문제는 활동 공간의 가용성과 접근성, 비용의 문제이다. 단체 소유의 공간이 있는 경우는 매우 드물어 많은 단체가 학교, 교회, 지역센터, 아트센터, 극장, 갤러리를 빌려서 정기 연습, 워크숍, 리허설, 공연, 전시회를 하고 있다. 지방정부 소유의 공간들은 아마추어 예술 단체에게 할인된 대관료를 제공하기도 했지만, 지난 20년 동안 지방정부의 재정 상황이 변하면서 대관료 수익을 극대화하기 위해 아마추어 예술 단체에 대한 보조금을 줄이거나 아예 없애버렸다. 장소 대관료의 상승으로 일부 단체들은 활동을 줄이거나 아쉬운 대로 대체 공간을 사용한다.

학계·언론·일반 시민들의 자발적 예술에 대한 관심

현재 영국 성인 인구의 절반 정도가 자발적 예술 활동에 참여하는 것으로 나타난다. 그러나 자발적 예술 단체들은 여전히 숨겨진 비밀처럼 보인다. 아마추어 예술에 대한 방송계의 관심은 전무하여 자발적 예술 단체의 활동은 참가자들의 친구나 가족들만 알 뿐 공개적으로 알려지는 경우가 드물다.

영국의 아마추어 예술 활동에 대한 학계 연구로는 「창의적 재능: 잉글랜드의 자발적 아마추어 예술」(2008), 「알리고 포함시키고 고취하라: 영국 중동부의 자발적 아마추어 예술 활동 지원 개선 방안」(개리 처칠·마리 브레넌·애비가일 다이아몬드, 2006), 『자발적 예술의 가치, 해당 분야의 현황: 도오셋과 서머셋』(2004), 『우리 힘으로: 자발적 예술을 통한 사회적 배제 해결』(애너벨 잭슨, 2003), 『영국의 아마추어 예술』(앤드류 파이스트·로버트 허치슨, 1991) 등이 있다.

자발적 예술과 전문 예술의 관계

자발적 예술 단체들은 영국의 전문 예술가를 고용하는 중요한 곳으로서 수천 명의 지휘자, 독주자, 연출가, 교사들에게 고정 수입을 제공한다. 물론 예술 형태에 따라 차이가 있어 특히 음악 단체에서 가장 많은 전문가를 고용하며, 아마추어 극단에서는 전문 배우나 연출가를 고용하지 못한다. 배우 노조에서 아마추어들과의 협업을 규제하기 때문이다. 상황이 많이 개선되어 아마추어 음악 및 전문 음악 사이의 구분은 모호해졌으나, 아마추어 극단과 전문 극단 사이는 여전히 거리가 멀다.

많은 전문 예술가가 아마추어로서 활동을 시작한다. 「창의적 재능」이라는 보고서는 "지난 5년간 아마추어 단체들 중 34퍼센트에 달하는 곳에서 회원들이 해당 예술 분야의 전문가로 활동하기 시작했다"고 보

고하고 있다. 그러나 전문 예술 단체들과 자발적 예술 단체 사이의 교류
는 매우 적으며 이따금 열리는 마스터클래스나 단발성 협력 프로젝트
등 제한적으로 일어나는 경우가 대부분이다.

자발적 예술 활동과 기타 시민 활동의 관계

지역에서 자발적 예술 단체들과 다른 시민 및 지역 활동 사이의 연
계는 매우 드문 실정이다. 예외도 있으나 자발적 예술 단체들은 그들의
예술 형태나 정기 모임, 리허설, 공연, 전시회 등에 집중하는 경향이 강
하다. VAN에서는 자발적 예술 분야의 잠재된 가능성을 실현시키기 위
해 다른 지역단체들이나 시민 활동과 협력할 것을 적극 권장한다. 자발
적 예술 분야는 지역공동체의 결속, 지역의 자부심과 아이덴티티, 지역
공동체의 건강 및 복지 등에 크게 기여할 뿐만 아니라 예술 활동을 통
해 뜻하지 않은 부산물을 얻기도 한다. 자발적 예술 분야는 영국의 지
역공동체를 강화하는 데 중요한 역할을 할 가능성이 매우 크다.

자발적 예술 활동의 사회 기여

자발적 예술 활동은 눈에 잘 띄지 않지만 영국의 시민사회에 중요
한 기여를 하고 있다. 수백만의 참가자들이 하는 예술 활동은 그들의
사회생활에 중요한 부분을 차지하며 새로운 친구를 사귀고 인간관계를
맺는 데 도움을 준다. 아마추어 예술 그룹들은 다양한 사람을 하나의
목표 아래 모음으로써 커뮤니티의 결속에 기여한다. 자발적 예술 활동
은 세대를 초월하기 때문에 서로 접촉할 기회가 없는 사람들끼리 만날
기회를 제공한다.

그러나 자발적 예술 그룹은 본질상 같은 지역공동체에서 같은 생각
을 가진 개인들이 모인 탓에 모두를 포용하고 개방적이지는 않다. 그래

서 기존 멤버들과 다른 계층이나 성별, 인종의 참가자들에게 의도하지 않은 장벽을 만들기도 한다.

자발적 예술 활동이 시민정신 및 정치 참여에 미치는 영향

아마추어 예술 단체들은 지역의 정체성을 정의하고 명확히 하는 데 도움을 준다. 그러나 영국에서 시민정신이나 정치 참여에 직접적인 영향을 끼친 사례는 드물다. 아마추어 예술 활동에 대한 참여 규모를 생각하면 자발적 예술 단체들이 활동하는 지역사회에서 시민 및 정치 부문에 더 폭넓게 관여할 가능성이 무궁무진하다.

자발적 예술 활동 참여가 참가자들의 삶의 질에 미치는 영향을 정량화하기는 불가능하다. 그러나 여러 사례로 볼 때 영국에 사는 수백만 인구의 삶에서 아마추어 예술 활동이 삶의 중심을 차지하고 있으며, 예술 활동 참여에서 얻는 '삶의 질'이 동기 부여의 원동력이다.

독일

독일은 지방자치제가 활성화되어 있는 국가인 만큼 생활예술 동호회도 각 주별로 활성화되어 있고 각 주별 동호회가 다시금 연방 차원에서 묶여 지원 및 관리되고 있다. 영국과 다른 점은 VAN과 같은 민간 네트워크보다는 동호회 콘텐츠별 네트워킹이 잘 되어 있다는 점을 들 수 있을 것이다. 예를 들어 음악동호회의 경우 'Musikrat(음악위원회, 일종의 사단법인 음악 단체)'가 있어 각 주별 아마추어 음악동호회로부터 회비를 걷고, 공식 기구로서 대표성을 띤 채 각 주별 아마추어 음악동호회에 대한 정부의 지원도 받는다.

독일 사회문화센터의 조직 및 관리

독일의 사회문화센터들은 지역이나 연방 차원의 위원회나 행정기관에 소속되어 있지 않다. 사회문화센터의 직원들도 공무원이 아니다. 그들은 독립적이며, 많은 정치인이 인정하듯이 사람들의 삶에 풍성한 활동과 참여의 기반이 된다. 동독에서는 '문화의 집'들이 사라진 뒤에 무엇이 그 자리를 대신할 것인가라는 논의가 시작되었다. 그리고 그 논의의 결과, 정치인들 사이에서 서독의 사례를 따라 정부기관으로부터 자유로운 문화센터가 되어야 한다는 폭넓은 합의가 있었다.

독일에 있는 500여 곳의 사회문화센터는 독일어로 '공익협회(Gemeinnütziger Verein)'라는 법적 형태를 띠고 있는데 이는 '공익을 위한 비영리단체'를 의미한다. 이런 조직으로 인정받으면 지역의회나 지역정부로부터 재정 지원을 받을 수 있으며 재정 활동을 포함한 모든 활동을 대중에게 개방해야 한다. 즉 모두가 참여하도록 해야 한다는 의미다.

1970~1980년대에 시작된 서독의 사회문화센터들은 센터에 특정한 '주인'이 없어야 한다는 원칙을 갖고 있었다. 모두가 동등하며 정기 회의에서 함께 의사를 결정했다. 현재도 작은 규모의 사회문화센터에서는 그런 모습을 볼 수 있지만, 규모가 큰 곳에는 센터장이 있고 센터의 각 활동을 담당하는 직원들이 있다.

예를 들어 젬스사회문화센터에는 콘서트와 연극 공연 담당자, 영화 담당자, 재무 담당자 등이 있다. 센터장은 센터 전반을 책임지며 정치인들을 상대하고 다른 사회문화센터들과 협조하는 역할을 한다. 하지만 독일 사회문화센터의 운영은 '수평 구조'로 이루어진다. 명령 하달 방식이 아니라 토론을 통해 합의에 이르는 방식이다. 창의성이 요구되는 문화 분야에서는 이러한 수평 구조 원칙이 특히 도움이 된다.

독일 정부의 사회문화센터 지원

독일의 문화센터들은 보통 지역의회나 주정부로부터 재정 지원을 받지만, 연방정부의 지원은 많지 않다. 이는 독일의 문화 부문 재정 지원 구조 때문이다. 연간 80억 유로가 문화 부문에 사용되는데 대부분 각 도시나 지방정부에서 나온다. 문화 정치는 도시나 지방정부의 임무로 간주되어 극히 제한된 분야에서만 연방정부가 적극적으로 참여한다. 허점이 많은 구조임에 틀림없으나 덕분에 독일 문화는 비중앙 집중식이며 오지나 작은 마을에도 극장이나 오페라극장이 있다. 모든 것이 파리로 집중된 프랑스와는 완전히 다르다고 할 수 있다.

독일에서는 문화에 공공의 재정을 지원해야 한다는 여론이 팽배하며, 여기에는 물론 사회문화센터도 포함된다. 징겐의 젬스사회문화센터의 경우 2008년 예산이 90만 유로였는데 이 가운데 15만 5,000유로는 지역의회에서, 4만 유로는 바덴-뷔르템베르크 주정부에서, 1만 5,000유로는 센터의 후원회에서 지원받았다. 나머지 69만 유로는 영화관 입장료와 레스토랑의 수입으로 충당했다. 우리보다 외부 지원의 비중이 큰 사회문화센터들도 있으며, 정치인들도 사회문화센터에 대한 재정 지원이 필수적이라고 생각하는 경향이 있다. 재정 지원이 없으면 문을 닫거나 상업화될 위험이 있기 때문이다. 한편 극장과 같은 전통적인 문화 기관에 대한 지원과 사회문화센터 같은 새로운 형태의 문화 기관에 대한 지원 사이에는 엄청난 차이가 존재한다. 사회문화센터의 직원들은 저임금에 시달리고 있으며 과중한 업무도 문제다. 특히 자원봉사자들과 일반인들을 관리하는 데 너무나 많은 수고가 든다.

사회문화센터가 제공하는 문화 접근성

특별한 구조와 특정 프로그램 및 활동을 통해 사회문화센터는 사

람들에게 문화 접근성을 제공한다. 먼저 일반인의 참여가 문화센터에서 일어나는 일상 활동의 기본이라는 점에서 그러하다. 센터에서 적극적으로 활동하는 사람의 80퍼센트가 자원봉사자로 참여한다. 이들은 자신의 재능을 기부하는 동시에 전문 예술가들과의 협업으로 새로운 자질을 개발한다.

또한 사회문화센터는 대개 소규모나 중간 규모의 도시에 위치하는데, 이들 지역에서는 사회문화센터가 유일한 문화 기관인 경우가 일반적이다. 사회문화센터가 없었으면 문화로부터 소외되었을 사람들에게 사회문화센터는 문화 접근성을 제공하고 있는 것이다. 또한 자신만의 길을 발견하고 싶지만 아직 아마추어와 전문가 사이에 있는 많은 젊은 예술가에게 사회문화센터는 대중과 처음 만나는 중요한 장소로 기능한다. 사회문화센터가 젊은 예술가들에게 리허설 공간을 제공하는 셈이다.

아마추어 예술과 전문 예술의 관계

전문가와 아마추어의 협력은 독일의 사회문화센터가 추구하는 주요 원칙 중 하나이다. 수많은 훌륭한 전문 음악인, 배우, 연출가, 안무가들이 사회문화센터에서 공연하고 아마추어들과 함께할 준비가 되어 있으며 기관 차원에서는 경쟁을 할 정도다. 극장, 오페라극장, 대형 미술관, 대형 오케스트라처럼 대표적인 문화 기관들은 지속가능한 문화 활동을 펼치지만 지명도 면에서 불리한 다른 기관들보다 더 많은 재정 지원을 받는다. 많은 도시에서 문화에 지출하는 재정의 3분의 2가 극장, 오페라극장, 오케스트라로 투입된다.

유럽 예술의 역사를 보면 전문가와 아마추어를 구분하는 시기는 없었다. 르네상스와 바로크 시대의 오케스트라들은 전문 음악인들과 덜 숙련된 아마추어들로 구성되었다. 현재와 미래의 상황을 볼 때 기술의

발전은 전문 예술가와 아마추어 사이의 경계를 점점 약화시킬 것으로 보인다. 과거에는 음반을 제작하거나 영화를 만들려면 정교한 장비와 숙련된 인력과 엄청난 비용이 필요했지만, 현재는 음악이나 영화를 만들어서 인터넷에 올리는 일이 전혀 어렵지 않다.

덕분에 예술 분야 전체가 폭넓은 대중에게 개방된 셈이다. 한편 영화나 음악을 무료로 인터넷에 올리는 일이 수월해진 덕분에 전문 예술가들은 수익을 올리기가 더 힘들어지고 있다. 따라서 옛날 방식의 전문가들이 더 적게 벌고, 재능은 약간 떨어지는 아마추어들이 더 많이 버는 일도 가능하다. 둘 사이의 경계가 점점 허물어지고 있는 것이다.

경제 발전과 사회에 미치는 결과를 볼 때 이는 좋은 현상이다. 경제적 생산 활동에 더 적은 수의 사람들이 필요하기 때문이다. 우리가 미래에 직면할 도전 중 하나는 업무의 공정한 분배를 구축하는 동시에 임금노동이라는 기존 형태를 넘어 사람들의 삶에 의미를 주는 새로운 형태의 활동을 찾는 것이다. 가능한 많은 사람이 예술 활동에 참여하고, 전문 예술가들과 아마추어들이 협력하는 것이 바로 그 도전에 대한 해답이 될 수 있다. 전문가들, 준전문가들, 아마추어들의 활동에 대한 개방성과 새로운 아이디어를 수용하는 능력으로 볼 때 독일의 사회문화센터는 그러한 역할을 담당하게 되리라 기대된다.

일본-2009년 제24회 시즈오카 현 국민문화제의 사례

일본의 경우에서 가장 특징적인 것은 생활예술가들의 전국 축제인 '국민문화제'가 1986년부터 중앙정부와 지역정부의 협력 하에 수행되어 왔다는 점이다. 이 축제는 매번 다른 지방정부가 주최하고 중앙정부, 지역의 기업, 민간단체들과의 협력 속에서 진행된다. 축제 기간 동안에는 전시나 공연뿐만 아니라 학술 행사도 동시에 진행된다.

[표 12] **일본 역대 국민문화제 주최 도시**

1회(1986) 도쿄	10회(1995) 도치기	19회(2004) 후쿠오카
2회(1987) 구마모토	11회(1996) 도야마	20회(2005) 후쿠이
3회(1988) 효고	12회(1997) 가가와	21회(2006) 야마구치
4회(1989) 사이타마	13회(1998) 오이타	22회(2007) 도쿠시마
5회(1990) 에히메	14회(1999) 기후	23회(2008) 이바라키
6회(1991) 치바	15회(2000) 히로시마	24회(2009) 시즈오카
7회(1992) 이시카와	16회(2001) 군마	25회(2010) 오카야마
8회(1993) 이와테	17회(2002) 돗토리	26회(2011) 교토
9회(1994) 미에	18회(2003) 야마가타	

　　일본의 국민문화제가 기획되고 운영되는 방식을 보면 삶의 문화예술경영이 현실화될 경우 어떤 모습을 띠게 되는지를 확인할 수 있다. 2009년 제24회 시즈오카국민문화제의 경우 2006년 2월에 수립된 시즈오카 현의 「문화진흥에 관한 기본 정책」을 보면 기본 목표로 "'보고', '만들고', '떠받치는' 사람을 육성하여 감성 풍부한 지역사회 형성을 지향한다"고 되어 있다.

　　아래 그림에서 볼 수 있는 바와 같이 '보고'의 대상은 지역주민이고, '떠받치고'의 대상은 지역 주민을 비롯하여 기업, NPO 등의 민간단체 및 지역의 대학과 행정기관이다. 또한 '만들고'는 지역의 예술가와 문화 활동 단체 및 지역주민으로, 지방정부의 역할이 최소한으로 축소되어 있음을 알 수 있다. 즉 지방정부가 문화 활동 내용에는 일체 개입하지 않고, 민간에서는 해결하기 어려운 관련 여건과 기반 정비를 담당하고 있는 것이다.[8]

8 　『세계문화클럽포럼: 자발적 예술 활동과 문화공동체 활성화 자료집』, 2009, 40쪽.

[표 13] '보고' '만들고' '떠받치는'의 상관관계

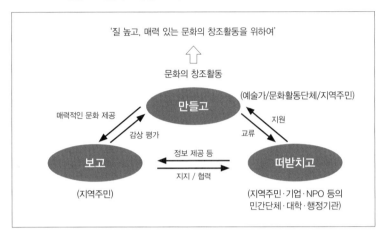

일본의 지역문화에서는 지방정부 측의 "지원은 하되 간섭은 하지 않는다"는 태도뿐 아니라 "가능한 한 현이나 국가 또는 시에서 도움을 받지 않고 자립하자"라는 문화예술단체의 태도도 엿볼 수 있다. 고베 시에는 '한돈노 카이(牛どんの会)'라는 문화단체가 있는데 처음에 50명으로 시작한 단체가 2,000명의 회원을 확보하게 된 상황에서도 자립의 원칙은 강고하다.[9]

이렇듯 지역적 자립성을 유지하면서도 이들이 국민문화제를 환영할 수 있는 이유는 이른바 '팔길이 원칙(Arm's Length Principle)'[10]을 유지하는 지방정부에 대한 신뢰를 기반으로, 국민문화제를 통해 지역의 특색 있는 문화를 전국에 알릴 수 있다고 생각하기 때문이다. 이렇듯 최소한으로 축소되어 있는 지방정부의 역할 및 자립의 원칙을 강고하게 유지하는 문화 단체라는 두 축이 함께 움직이지 않는 한 일본의 국민문화제와 같이 지역성이 살아 있는 행사는 불가능하다고 볼 수 있다.

9 『文部時報』, 1988, p.20.
10 "정부가 지원은 하되 간섭은 하지 않는다"는 문화 정책상의 원칙을 뜻하는 말.

지금부터는 2009년 국민문화제가 열렸던 시즈오카 현 및 시즈오카 현의 문화진흥 정책을 통해 보다 구체적으로 일본의 생활문화예술 정책을 살펴보고자 한다.

시즈오카 현 개요

시즈오카 현은 지리적으로는 일본 열도의 정중앙에 위치하고 있다. 아름다운 자연풍광으로 유명하며, 특히 일본을 대표하는 후지 산을 비롯해 남알프스 아카이시 산맥, 아마기 산 등 이즈의 대표적인 산들이 시즈오카 현에 속해 있다. 또한 후지 강, 아베 강, 오이 강, 덴류 강 등 일본에서 유명한 강들이 남북으로 흐른다. 태평양 연안에 위치하고 있으며 복잡한 해안선으로 이루어져 있는 이즈 반도는 온천으로 잘 알려진 세계적인 관광지로 일본 국내뿐 아니라 아시아 각국으로부터 여행객이 많이 방문하는 곳이다.

시즈오카 현은 일본을 대표하는 문화예술을 많이 배출한 지역이기도 하다. 아마베노 아카히토(山部赤人), 우타가와 히로시게(歌川広重) 등의 화가들이 후지산 등 아름다운 자연을 배경으로 그림을 그려, 해외에도 널리 알려진 일본의 우키요에(浮世絵)의 무대가 되기도 했다.

한편 시즈오카 현 각 지역의 문화 행사 내용 및 특색을 정리하면, 먼저 시즈오카 현 서부 지역은 악기와 자동차, 오토바이 등의 제조업을 중심으로 한 여러 산업이 발달한 지역이다. 특히 전통적인 민속 예능과 마쓰리(마을 축제) 행사 등 다양한 지역문화가 계승되고 있는 특색을 가지고 있다. 음악의 도시로 유명한 하마마쓰(浜松) 시는 '시즈오카 국제 오페라콩쿠르'와 '하마마쓰 국제피아노콩쿠르' 등의 국제적 문화 행사를 개최하고 있다.

중부 지역은 문화 시설뿐 아니라 관련된 교육 기관이 밀집해 있는

지역으로도 유명하다. 시즈오카 시에서 개최되는 '다이토게이월드컵 in 시즈오카[11]'와 무대예술의 공연 축제인 '시즈오카봄예술제' 등을 국제적인 이벤트의 대표적인 사례로 꼽을 수 있다.

시즈오카 현 동쪽에 위치한 이즈 반도는 제지 산업과 관광 산업 등 일본을 대표하는 산업지대이자 역사적, 문화적으로 가치가 있는 유산들도 많다. 특히 이즈 지방은 일본을 대표하는 단편소설 「이즈의 춤추는 아이(伊豆の踊り子)」[12]를 비롯한 일본의 대표적인 명작 문학의 무대가 되기도 했다. 이러한 지역의 문학적 배경을 바탕으로 '이즈문학페스티벌' 등 문학·문예와 관련된 많은 사업도 펼쳐지고 있다. 또한 독창적인 여러 미술관이 개성이 풍부한 전람회 등을 적극적으로 개최하고 있다.

시즈오카 현의 문화진흥 정책

시즈오카 현에서는 독창적인 역사, 문화, 산업 등을 활용하여 모든 지역주민이 진정으로 풍요로운 문화적 생활을 향유할 수 있는 '감성이 풍부한 문화입현(文化立縣) 구현'을 위해 2008년 10월부터 시행된 「시즈오카 현 문화진흥조례」를 바탕으로 「시즈오카 현 문화진흥 계획」을 책정하고, 문화진흥 목표와 추진 시책을 분명히 함으로써 시즈오카 현 문화진흥시책의 종합적이고 효과적인 추진을 도모하고 있다.

이 계획에서는 2008년부터 2017년까지 10년 정도를 상정하고 책정한 「시즈오카 현 문화진흥에 관한 기본 정책」(2006년 2월 수립)을 바탕

11 다이토게이(大道芸)란 길거리에서 자유롭게 행해지는 공연 및 퍼포먼스를 말한다. 1992년에 시작된 시민 참여형 이벤트로 시즈오카 현을 대표하는 행사로 자리 잡았다. 일본 국내에서 활약하는 다이토게이 관련자는 물론 해외에서 활약하는 다양한 분야의 연기·연주자를 초청하여 국제적인 교류의 장을 마련한다. 대회에 참여하는 연기·연주자는 오프, 온, 월드컵 부문 등 세 개의 카테고리로 나뉘어 실행위원회의 사전 심사로 순위를 결정한다. 특히 월드컵 부문에서 최고득점을 얻은 사람이 그 해의 챔피언이 된다(-옮긴이).

12 오도리코(踊り子)란 일본의 전통춤을 추는 것을 직업으로 하는 여성을 뜻한다(-옮긴이).

[표 14] 시즈오카 현 문화진흥 종합 계획

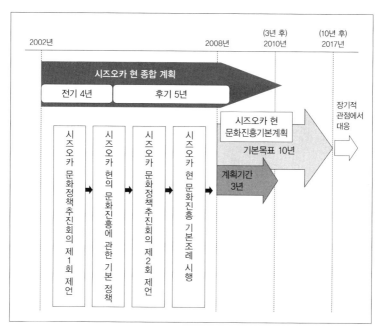

[표 15] 문화 자원을 활용한 지역사회 활성화 전략

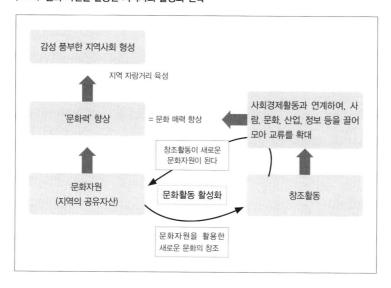

으로 '보고, 만들고, 떠받치는 사람을 육성하여 감성이 풍부한 지역사회 형성을 지향한다'는 기본 목표를 책정했다. 계획을 추진하는 문화 활동의 주역은 지역주민(예술가, 문화 활동 단체, 민간단체, 기업, 비영리조직 등)이다. 시즈오카 현은 지역주민의 자주성이 존중되는 것을 중요하게 여겨 문화 활동 내용에 개입이나 간섭하는 등의 행동은 일체 삼가고 있다. 또한 지역주민의 문화 활동이 활성화되도록 관련 환경과 기반 정비를 담당하는 한편 시즈오카 현에 소속한 시(市), 정(町)의 행정 단위 혹은 민간에서는 실시하기 어려운 분야를 담당한다.

2009년 제24회 시즈오카국민문화제 개요

제24회 시즈오카국민문화제는 시즈오카 현 전체를 무대로 2009년 10월 24일부터 11월 8일까지 총 16일간 개최되었다. 시즈오카 현에서는 이번 행사를 다양한 사람과 문화가 교류하고 문화를 기반으로 하는 산업, 교육 등의 여러 분야가 서로 만날 수 있는 기회로 활용하고자 했다. 또한 지금까지의 문화진흥 정책과 지역주민의 적극적인 문화 활동 참여로 축적된 노하우와 에너지를 활용하면서 시즈오카 현의 매력을 대외적으로 알렸다고 할 수 있다.

앞서 언급한 「시즈오카 현의 문화진흥에 관한 기본 정책」에서는 국민문화제를 '시즈오카 현의 새로운 문화 정책 실현의 장으로, 또한 그 성과를 검증하는 절호의 기회'라고 규정하고 있다. 또한 시즈오카 현의 문화 단체와 자원 활동가, 기업 등 다양한 협력 기관과의 협업을 통해 이후의 지역문화진흥을 위한 새로운 토대를 마련하고자 했다. 시즈오카 현 국민문화제의 테마인 '후지의 나라, 높고 넓게, 문화의 파도'는 후지산 정상과 같이 문화가 수준도 높아지고 넓게 퍼져나가기를 기원한다는 의미를 담고 있다.

대회 기간 중 시즈오카 현 각지에서는 총 95개의 사업이 펼쳐졌다. 시즈오카 현은 동서, 남북으로 넓게 자리하고 있기 때문에 각 지역의 특색을 살려 서부 지역은 오케스트라와 취주악·오페라 등의 음악, 북부 지역은 농촌 가부키, 중부 지역은 연극과 발레 등의 공연예술을 중심으로 한 이벤트가 열렸다. 한편 동부 지역에서는 문학과 역사가, 이즈 지역에서는 온천의 매력을 살린 이벤트가 중심이 되었다. 또한 시즈오카의 독창적인 '대접'으로 녹차와 꽃 등의 요소를 겸비한 행사를 준비하기도 했다.

국민문화제 개최 의의와 정책적 목표

제24회 국민문화제 개최를 계기로 시즈오카 현은 「시즈오카 현의 문화진흥에 관한 기본 정책」에서 설정하고 있는 '지역의 다양한 문화 자원을 보는(폭넓게 인지·향유하는) 사람, 만드는(창조·활용하는, 발전시키는) 사람, 떠받치는(지원·계승하는) 사람을 육성하여 감성이 풍부한 지역사회를 형성한다'는 목표를 실현할 예정이다. 이를 위해 각각의 참가자들이 서로 협동하고 다른 산업과 연계를 강화할 수 있는 시스템을 구축했다.

또한 미래의 주역이 될 '인재 만들기'를 추진하여 국민문화제가 한 번의 이벤트로 끝나지 않도록 만전을 기했다. 특히 국민문화제의 준비에서 개최까지 전 과정에서 자연스럽게 축적되는 성과를 검증하면서 밝은 미래로 이어질 수 있도록 아래와 같은 6개 항목을 모든 사업에 반영하여 지역 전체로 문화 활동이 확대될 수 있도록 준비했다.

- 국내외에 자랑할 만한 사업의 창조·발신 및 지역주민의 문화 활동 활성화·지속화를 통해 일본의 상징으로 우뚝 솟아 있는 후지 산처럼 시즈오카 현의 문화적 질과 수준을 '정상'까지 끌어올

리는 한편 그 주변을 지탱할 수 있는 관련 분야의 확대
- 개최 준비 과정도 넓은 의미에서 '문화 창조'라 여기고, 문화와 관련이 있는 다양한 분야의 단체와 기업, 개인과의 연계를 중요시하여 문화를 창조하고 향유할 수 있도록 돕는 구조를 만들고 참여자 간 협동의 기반을 마련
- 관광을 비롯한 산업, 교육 등과 연계해 시즈오카 현의 매력을 창조하고 대외적으로 알림과 동시에 차세대의 주역이 될 인재 육성과 창조적 환경 정비
- 국민문화제 개최로 새롭게 만들어지는 만남과 교류, 네트워크를 적극 활용하여 시즈오카 현의 이후 문화진흥 정책을 추진
- '지역 활성화', '인재 육성'이라는 목표도 발전·계승시켜 지역주민 모두의 미래가 행복하고 번영할 수 있도록 시즈오카 현의 다채로운 문화 자원을 활용하여 감성이 풍부한 지역사회 형성
- 사업 실시를 위해 지역주민 모두와 문화 관계 단체 및 기업 등과 연계를 도모하는 한편 다양한 자원봉사자의 적극적인 협력과 참여를 독려하고 시즈오카의 모든 주민이 일체가 되어 행사를 '지원하는' 체제 구축

이 여섯 가지 정책 목표에서 볼 수 있는 바와 같이 일본 시즈오카 현에서는 아마추어 문화예술인 혹은 지역주민이 참여한 문화제를 통해 문화적 질과 수준을 '정상'까지 끌어올리고, 동시에 관련 분야의 확대를 목표로 삼았다. 아마추어 문화예술 행위의 질과 수준에 대한 자세는 생활문화예술 정책을 수립하는 데 있어 반드시 갖춰야 할 태도라고 본다. 개최 준비 과정을 중요시하는 것과 다양한 요소 간 네트워킹, 지역사회를 알리는 기회로 활용하고자 하는 정책적 목표도 중요지만 무엇

보다도 주목해야 할 것은 이 문화제를 통해 지역주민과 문화예술 단체, 그리고 기업 등이 하나가 되어 행사를 치르고 그 열매를 함께 장기적으로 나누고자 하는 태도라고 본다. 이러한 태도의 유무가 결국 어떠한 생활문화예술 정책이 수립되는지도 결정할 것이기 때문이다.

국민문화제 개최 과정

지난 2006년 시즈오카 현에 국민문화제 준비를 위한 실행위원회와 기획위원회가 만들어진 이후 2009년 행사 개최까지 개략적인 준비 과정은 다음 표와 같다.

[표 16] **국민문화제 개최 과정**

연도	추진 내용	비고
2006년	제24회 국민문화제 시즈오카 현 실행위원회·기획위원회 설치 시정(市町), 문화 관계 단체 개최 의향 조사 실시 실시계획요강[개최일, 개최 장소 등 결정(안)] 책정	분위기 조정을 위한 계몽 사업 전개
2007년	사업별 기획위원회 설치, 시정(市町) 실행위원회 설치 사업별 실시계획[사업 내용 결정(안)] 책정 출연 단체 검토	분위기 조정을 위한 계몽 사업 전개
2008년	개최 요강, 모집 요강 작성, 배포 예비 국민문화제 개최 전국 홍보 캠페인 전국 각 지역에 출연 단체 추천 의뢰(일부 출연 단체 내정)	분위기 조정을 위한 계몽 사업 전개
2009년	출연 단체 결정 협찬 사업 실시 '제24회 국민문화제 시즈오카 2009' 개최	

불가리아

그룹, 지역, 국가 간 협업의 역사 및 현황

사회주의 시대에 불가리아는 소비에트 권역의 국가들과 쿠바, 베트

남, 라오스, 에티오피아, 여러 아프리카 국가 등 유사한 이데올로기를 가진 국가들과 좋은 관계를 유지했다. 그중에서도 문화 분야에서 인적, 공연, 사업 방식 및 원칙의 교류가 가장 활발히 일어났다. 지금도 가브로보에는 쿠바 콩가 댄스의 전통이 남아 있다. 산티아고 데 쿠바에서 열리는 축제 때 추는 콩가 댄스가 유머와 축제의 도시인 불가리아의 가브로보에 1970년대 전수된 덕분이다.

공산주의가 종결되고 불가리아가 유럽연합의 회원국이 되면서 과거에는 슬라브 국가나 남미, 아프리카 국가들과의 문화 교류에 국한되었던 문화 교류 프로그램의 방향이 새롭게 정립되었다. 또한 국가 간 교류의 방향 정립과 함께 새롭게 대두된 사회 문제와 자본주의 질서의 필요를 해결하기 위해 취탈리쉬테를 혁신하는 내부 작업도 추진되었다. 농업 지식과 다인종 공동 활동을 융합한 프로젝트가 바로 '플로리컬처(로마의 사회 개발 및 통합을 위한 기회)'라는 이름의 프로젝트인데, 류비메츠에 있는 브라톨리비에 취탈리쉬테가 진행했다.

조직 형태 및 운영 전략

제2차 세계대전 당시까지 취탈리쉬테는 민주적으로 조직된 독립 네트워크로 세속 예술과 독서 공간을 사회의 중심으로 여긴 지역주민들과 정교회로부터 자금 지원을 받았다. 사회주의 하에서는 불가리아 사회주의 당국에 의해 공식적인 국민 계몽 기구로 이용되어 이전보다 공간도 넓어지고 더 많이 세워져 대부분의 지역에 설치되었다. 공산주의 논리에서 취탈리쉬테는 통제와 획일화라는 정치 독트린과 조화를 이루면서 국민들에게 레저 활동을 제공하는 완벽한 인프라 역할을 했다. 그러나 전제주의 정권 하에서도 민간 예술은 허점을 찾아내어 풍자 비평, 사회 파괴적 유머, 종교 의식과 예식을 이어갔다.

취탈리쉬테는 유연한 사회적 인프라, 더 중요하게는 살아 있는 가옥들 간 네트워크의 흥미로운 사례라고 할 수 있다. 같은 건물을 유지하면서 다양한 정치, 사회, 문화 및 관계의 시대를 거쳤고, 똑같은 명칭과 모두를 위한 창작의 강조라는 중심 가치를 유지하면서 네트워크의 명맥을 이어와 지금도 지역 살리기에 크게 기여하고 있기 때문이다.

'유산의 집 수호(Heritage House-guarding)'란 오랫동안 예술 및 시민단체들이 연합하여 유형의 지역 센터에서 무형의 문화유산을 수호하는 것(살아 있는 유산을 수호하는 살아 있는 집)을 말한다. 유행처럼 산발적으로 실시되는 비정부기구(NGO)의 지역 예술 프로젝트보다는 각 지역 문화센터의 영구성이 무형 유산의 수호에 지속성을 제공한다는 것이다.

지방 및 중앙정부의 지원

모든 취탈리쉬테는 자립 원칙을 공유하며 이를 바탕으로 한 비정부기구로서 자발적 지역 예술 활동에 초점을 두고 있다. 정부에서는 매년 연간 예산 투표를 통해 취탈리쉬테에 대한 지원 예산을 책정한다. 그러나 개별 취탈리쉬테가 받는 지원금은 연방 차원이 아니라 28개의 행정 지역 차원에서 결정된다. 지원금이 각 지방정부로 가면 해당 지방의 취탈리쉬테 대표들이 센터의 규모와 상관없이 각각 한 표를 행사하여 지난해의 활동에 따라 각 취탈리쉬테에 얼마를 지원할지 투표로 결정하는 것이다.

이 시스템은 민간 의사결정과 지원금 관리에 있어서 매우 효과적이고 민주적인 방법이다. 물론 취탈리쉬테 사이에 많은 분쟁과 갈등을 일으키기도 하지만, 결과적으로는 서로에게 '더 많이 배우고, 지원을 당연히 여기기보다는 노력의 결과'라는 생각을 주어 경쟁심을 고취시키는 효과가 있다.

취탈리쉬테는 흥미로운 민관 협력(PPP)의 사례로서 이는 '모래시계 민관 협력 모델(Sand Clock PPP Model)'이라고 불리기도 한다. 하나의 관계를 이루는 양측은 모래시계처럼 끊임없는 역동적 교류 속에 있으며, 상호 관계의 올바른 균형을 찾기 위해 노력한다.

모래시계의 모래는 양쪽 사이를 이동하는 지원(재정적, 기관적, 상징적, 도덕적)의 흐름을 의미한다. 정부 기관은 취탈리쉬테에 정기적으로 지원금을 제공하고, 취탈리쉬테는 지역무형유산을 수호함으로써(국가 정체성 수호 및 국가에 대한 봉사) 전반적인 국가 전략 및 사회 개발의 비전을 달성하며 전반적인 사회적 안녕(정부 활동에 정당성 부여)에 보탬이 되는 창작 활동을 제공한다. 엄격한 하향식 정부 지원 방식이나 지출 내역에 대한 철저한 요건 없이 지역 예술 활동에 정기적으로 보조금을 제공하는 다른 국가들의 문화 정책을 보완하는 것이 바로 하향식과 상향식을 아우르는 모래시계 민관 협력 모델이다.

모래시계의 양측은 지속적으로 상호 교류 관계를 유지한다. 특히 엄격한 통제가 불가능한 예술 분야에 적용된다. 예술은 엄격한 하향식 기준을 벗어난 자유와 융통성과 놀이라는 회색 지대를 창조하기 때문이다. 그러나 이 관계가 민주적으로 유연하게 움직이기 위한 열쇠는 바로 정부 당국에서 지원금 분배를 결정하는 구조가 아니라 민간위원회의 투표로 연방 지원금을 결정하는 지역 의사결정 모델이다.

시민사회 및 정치 참여에의 영향

취탈리쉬테개발재단(CDF, Chitalishte Development Foundation)은 1998년에 UNDP 불가리아에 의해 설치된 국립기구로서 불가리아의 취탈리쉬테 네트워크를 부활시키기 위한 목적으로 세워졌다. 공산주의 지배 당시 예술이 정치 선전의 도구로 이용된 것처럼 취탈리쉬테가 단지

미적 경험으로서의 예술을 수용하는 공간이 아니라 지역 개선과 정치 참여를 위한 민간 조직의 수단이자 예술을 위한 시민의 공간이 되어야 한다는 취지이다.

CDF는 전국에서 다양한 프로젝트에 재정을 투입하고 있는데 주로 취탈리쉬테 직원의 역량 개발과 건물 리노베이션, 취탈리쉬테 활동을 지원한다. 리시치코바(Emilia Lissichkova)[13]의 연구에 의하면 3,500곳 중 약 1,000곳의 취탈리쉬테가 긍정적인 사회 변화를 위해 예술과 창작을 연결시키는 방법에 대한 새로운 비전과 방식을 발전시켜왔다.

가브로보 지역에 있는 세 곳의 취탈리쉬테는 세 개의 클릭-헤리티지(CLICK-Heritage) 그룹을 만들어서 시범 네트워크를 구성했다. 클릭-헤리티지 클럽은 '혁신, 문화(자연 지식, 유산)의 통합을 위한 클럽(Club for the Integration of Innovation and Cultural-Natural Knowledge and Heritage)'을 의미한다. 가브로보의 커뮤니티오븐 취탈리쉬테가 셋 중 하나의 클릭-헤리티지 클럽을 맡아서 다양한 연령, 성별, 인종, 종교에서 모인 중심 그룹의 센터 역할을 한다.

클릭-헤리티지 네트워크는 지역 정책에 시민사회의 참여를 강화시킴으로써 지역주민들의 권한을 신장시키는 전략을 세운다. 이를 위해 '혁신 및 문화유산의 통합을 위한 클릭-헤리티지 클럽' 또는 '클릭-헤리티지 네트워크'라는 국가적(장기적으로는 국제적) 네트워크를 만든다. 이곳에서는 문화 정책 결정 부문에 지역 및 국가 당국이 유네스코 및 유럽연합 협정을 시행하도록 시민들이 토론, 분석, 정책 형성, 홍보, 로비 활동을 벌이며 포럼과 협력을 통해 다양한 지역 문제의 해결을 추구한다. 클릭-헤리티지는 무형문화유산에 대한 유네스코의 이상 및 프로그

13 전 CDF 대표, 현 아고라 민간 대안을 위한 국가적 플랫폼(AGORA National Platform for Civic Alternatives)의 대표.

램의 영향을 받았으며 유네스코의 무형문화유산보호협약(2003)과 문화
다양성협약(2005)을 지역에 맞게 수정하여 시행함으로써 각 지역의 문
화 정책 결정 시 시민사회의 목소리를 높이기 위해 노력한다.

커뮤니티오븐 취탈리쉬테의 클릭-헤리티지는 문화 정책에 대한 참
여와 더불어 다음과 같은 일에도 적극 참여한다.

- 지역의 무형유산(요리법, 노래, 공예) 연구, 자료화, 목록화
- 현장 워크숍·축제·토론·견학 행사 조직, 무형유산 전수, 보존에
 대한 젊은 세대의 지속적 참여 기회 제공
- 젊은 세대에게 새로운 미디어와 커뮤니케이션 기술을 이용하여
 각 클럽과 취탈리쉬테의 웹사이트 제작을 맡김으로써 신세대의
 방식과 구세대의 유물을 현대적인 방법으로 연결시켜 이해를 높
 이고, 세계와 디지털 연결을 완성한다.

가브로보에 있는 클릭-헤리티지 클럽들은 우선 슬로우푸드의 미각
및 감각 교육 방법론을 적용하고 지역학교와 협력하여 워크숍과 클래스
를 실시할 예정이다. 감각 교육에서 지향하는 바는 단순히 맛과 냄새를
구별하는 능력만 개발하는 것이 아니라 썩은 정치 제도와 건강한 지역
사회 성장을 비판적으로 구별할 수 있는 시민들의 적극적 사고를 개발
하는 것이다. 다시 말해서 교육과 자발적 예술 활동을 통해 지역의 지
속가능한 생명력에 대한 감각을 키우는 것으로 정리할 수 있다.

해외 생활예술 사례의 시사점

'귤화위지(橘化爲枳)', 곧 같은 물건이라도 환경이 달라지면 그 모양과 성질이 달라진다는 것처럼 해외 생활예술 사례에서 발견할 수 있는 다양한 요소를 한국에 그대로 옮겨올 경우, 득보다는 실이 많을 수 있다는 교훈을 우리는 그간 다수의 문화 정책에서 발견할 수 있었다. 이러한 이유로, 이제까지 소개한 해외 생활예술 사례를 통해 우리가 배울 수 있다고 생각하는 요소들에 대한 적용은 각 사례에 대한 숙고 및 우리의 특성에 대한 숙고가 모두 이루어진 뒤에 조심스럽게 진행되어야 할 일이라는 전제를 두고, 다음과 같이 해외 생활예술 사례의 시사점을 제안한다.

먼저, 전문 예술인들과 아마추어 예술인들의 협력 관계에 대한 것이다. 독일의 경우, 각 지역에 깊이 뿌리박고 있는 '사회문화센터'에서는 전문 예술인들과 아마추어 예술인들의 협력 관계가 매우 왕성한데, 그 이유 중 하나는 지역 자치가 활성화되어 있는 독일에서 자신의 근거지에서 실제로 거주하면서 활동하는 전문 예술인들이 많기 때문이기도 하다. 전문 예술인들은 자신의 고향에서 이웃이자 자기 작품의 관람객이기도 한 지역주민들의 아마추어 예술 활동을 지원하면서 여러 가지 다양한 혜택을 얻는다. 또한 아마추어 예술인들도 전문 예술인들로부터 일방적으로 배우는 것이 아니라 한 지역공동체의 일원으로서 동등한 위치를 누리기도 한다.

일본의 경우에도 일본 사회가 전반적으로 공유하고 있는 아마추어 문화예술 활동의 가치에 대한 존중 때문에 아마추어 문화예술인들은 자신의 활동에 대해 자부심을 가진다. 또한 전문 예술인들도 아마추어 문화예술인들과의 협업을 폄하하는 것이 아니라 자신의 예술 활동

에 있어 중요한 위치를 차지하는 하나의 중요한 예술 작업으로 평가한
다. 미국의 경우를 보아도 오랜 역사를 지닌 전통적 예술동호회가 수많
은 전문 예술가들을 배출하고 이에 대한 사회적 인식이 있기 때문에 아
마추어 문화예술 활동은 전문 예술가를 위한 일종의 요람으로 인식되
고 있다.

여기에서 우리가 생각해볼 수 있는 점은 전문 예술인과 아마추어
문화예술인 간 협업은 어느 한 집단의 자세 변화로 인해 일시에 발생할
수 있는 것이 아니라, 사회 전반적인 변화(전문 예술인들이 지역에서 뿌리박
고 살 수 있는 탈중심적, 지역 자치적 구도 형성이나 아마추어 문화예술의 가치
에 대한 사회 전반의 인정)가 수반될 때 비로소 가능해진다는 것이다.

다음으로 생각해볼 점은 생활예술에 대한 중앙 또는 지방정부의
지원이다. 최근 경향은 정부의 직접 지원은 줄어들고, 영국의 경우 VAN
과 같은 상위 기관에 지원을 '위탁'하는 방식으로 선회한 것을 확인할
수 있다. 이러한 지원 방식의 변화는 생활예술 단체에 대해 상세히 파악
하고 있는 상위 기구들을 지원하고 이 상위 기구들이 가장 합리적인 방
식으로 지원 단체를 다시금 선정하게끔 하고자 하는 데 그 의도가 있다
고 할 수 있다. 공적 기금은 생활예술 육성에 유용한 촉매제가 될 수도
있으나 자칫 잘못 운용될 경우 단체를 와해시키는 독으로 작용할 수도
있다는 점을 오랜 생활예술의 역사를 통해 깨달은 결과가 아닐까 짐작
해볼 수 있다.

한국의 생활예술 정책이 해외의 생활예술 지원 방식을 택하고자
할 경우 우선적으로 진행되어야 할 일은 장기적 안목으로 생활예술 단
체의 현황을 치밀하게 파악하는 일이며, 파악된 데이터베이스에 근거해
한국적 방식의 생활예술 지원책을 구축하는 일일 것이다.

마지막으로 불가리아의 사례를 통해 알 수 있는, 지역문화유산의

수호를 생활예술 네트워크와 연계시키는 방안은 한국에서도 시급하게 이루어져야 하지 않을까 생각된다. 생활예술 장르 중 정확한 수치적 파악은 아직 이루어지지 않은 상태이나, 전통문화예술 분야는 상대적으로 활성화되어 있지 않으며 특히 지역문화유산과 관련된 활동은 여전히 교육이나 학습의 영역에 머물러있는 듯이 보인다. 이런 점에서 볼 때 지역문화유산 수호와 관련된 불가리아의 '모래시계 민관 협력 모델'은 한국에도 시사하는 바가 있다고 할 수 있다.

이 책의 말미에 부록으로 수록한 [표 17] [표 18] [표 19]는 본문에서 언급한 해외 생활예술과 관련하여 주요 용어 및 기관, 역사적 변화, 지원 정책 및 사회적 위치 등을 보기 쉽게 정리해놓은 것이다.

제2부

생활예술의 현장

내 부모가 영화관 가는 일이 얼마나 되는지를 되돌아보게 되었고, 잔업을 끝내고 퇴근하는 노동자가 공연장에 도착하면 이미 문은 닫힌 후라는 것을 알게 되었다. 공교육만으로는 예술대학에 진학하는 것이 절대 가능하지 않고, 지역문화에 대한 연구와 보존 없이, 시민들의 참여 없이 치러지는 축제가 얼마나 공허한지 알게 되었다. '시민 없는 문화'가 문제였다.

– 시민문화센터 선언문 중에서

성남문화재단의
사랑방문화클럽네트워크

유상진

프로 예술가보다 아마추어 예술가가 더 잘해야 한다.
아마추어는 순수하게 자기가 좋아해서 하는 사람들이기
때문에…….

국내 생활예술의 특별한 사례

성남문화재단의 '사랑방문화클럽네트워크'는 국내 생활예술의 대표적 사례이다. 사랑방문화클럽네트워크는 전문예술에 비해 상대적으로 정책적 조명과 관심을 받지 못했던 생활예술이 정부 및 지자체 문화 정책의 핵심 영역 중 하나로 설정되는 데 크게 기여했다. 가장 큰 기여로는 20014년 제정된 「지역문화진흥법」의 제2장 '지역의 생활문화진흥'의 설치를 들 수 있을 것이다. 2006년 기초 조사를 통해 생활예술 정책을 수립하고, 구체적인 사업 실행 모델을 설계하여 추진한 사랑방문화클럽네트워크는 총 3단계 15개년(2006~2020)의 장기 계획 속에 실행되어오고 있다.

'성공이냐, 실패냐'라는 평가를 일단 제쳐두고 바라볼 때 15년의 장기 계획을 수립하여 뚝심 있게 일관성 가지고 추진하는 정부 또는 지자체의 계획이 과연 얼마나 있을까? 이런 점에서 사랑방문화클럽네트워

[표 20] **성남문화재단 단계별 도시 문화 정책 과제 및 내용**

단계	시기	과제	내용
1단계 3개년	2006~2008	기초 다지기	시민 주체 형성을 위한 시범 사업
2단계 5개년	2009~2013	구조 세우기	문화공동체의 시스템 만들기
3단계 7개년	2014~2020	몸체 만들기	세계 속의 '예술 시민의 도시' 정립

크는 유례를 찾기 힘든 특별한 사례라 할 수 있다. 이 글에서는 2016년 10년째를 맞는 성남문화재단 생활예술 관련 정책과 그 구체적 실천이었던 사랑방문화클럽네트워크 사업의 주요 추진 과정을 기술하고, 2020년까지의 전망을 정리하고자 한다.

성남문화재단 생활예술 1단계 3개년(2006~2008): 정책 설계와 기본 사업의 실행

성남문화재단의 생활예술 관련 논의가 2004년 재단 출범부터 이루어진 것은 아니다. 재단 설립 당시 주요 업무는 성남아트센터 관리와 운영이었다. 이는 다른 지역 문화재단의 사정과 크게 다르지 않다. 성남문화재단이 출범하자 성남시 지역사회는 성남아트센터 운영 외 성남시 지역문화 정체성을 반영한, 지역문화진흥이라는 문화재단 본연에 보다 충실한 역할을 요구했다. 이러한 성남시 지역사회의 요구를 이해하기 위해선 성남시 도시 발전사를 살펴볼 필요가 있다.

성남시는 1970년대 이전까지 행정구역상 경기도 광주군에 속했다. 1970년대 서울 도심 정비 및 개발 계획에 따라 도심 빈민층의 강제 이주가 이루어지면서 성남시가 조성되었다. 1990년대에는 수도권 신도시 개발 사업이 전면 시행되면서 분당 지역이 개발되고 서울 강남 지역 고학력, 전문직 중산층이 대거 이주를 하게 된다. 2000년대 초반에는 서울 강남의 IT 벤처 사업체 이전과 부동산 과밀화를 해소하려는 목적으로 판교가 개발되었다.

1970년대 도시 형성기, 1990년대 분당 개발, 2000년대 판교 개발을 통해 이질적인 사회 계층들이 유입되면서 구도심(1970년대 형성된 도

심: 수정구, 중원구)과 신도심(분당, 판교) 간 계층 분화와 갈등이 지역사회 내에서 발생하게 되었다.[1] 성남시도 큰 변화를 겪게 된다. 1970~1980년 대 성남시의 지역 산업은 제조업 중심(수정구, 중원구)이었던 반면 1990~2000년대 분당 및 판교 개발을 통해 금융, 정보산업 중심으로 변화한다.

문화환경 역시 도시 발전사와 함께 변화를 맞이하게 되는데, 1970년대 도시 형성기 이전에는 남한산성과 모란장 등이 지역문화를 대표했으나 1970년대 서울 도심으로부터 강제 이주당한 이주민 문화와 1990년대 이후 신도시 개발로 유입된 중산층 문화가 뒤섞이면서 지역 민의 상호 결속과 연대를 매개하는 정서적, 문화적 매개체의 부재를 겪 게 된다. 성남시민 상호가 공유하고 경험한 역사적, 문화적 연결 고리가 없는 상황에서 지역 및 계층 간 갈등 현상이 발생한 것이다.

분당 지역 거주민들은 "성남에 산다"고 말하기를 꺼려하면서 대신 "분당에 산다"라고 하는 경향이 있다. 자신이 살고 있는 지역에 대한 인 식이 원도심(성남) 대 신도심(분당, 판교)으로 나누어진 것이다. 행정구역 상 분당은 성남시의 분당구에 해당하는데 분당구 거주민 중 상당수가 성남시와 분리한 독립적인 '분당시'로 승격시켜줄 것으로 지속적으로 요 구하고 있다.

이에 성남문화재단은 2005년 문화 정책과 문화 사업을 담당하 는 문화기획부를 신설하여 지역사회의 요구를 적극 수용하고자 했다. 2006년 문화기획부는 여러 다양한 문화 정책 연구와 사업 개발을 추진 하게 되고, 그 총체적 내용을 「문화예술창조도시 성남 만들기 기본 계 획 연구」(성남문화재단, 2006)에 담아 정리했다. 이 계획 수립 연구에서

1 「'판교구' 추진에 '분당시 독립' 논쟁 재점화」, 『한겨레』, 2008. 2. 3.

[표 21] **성남문화재단 5대 정책 사업 개념도**

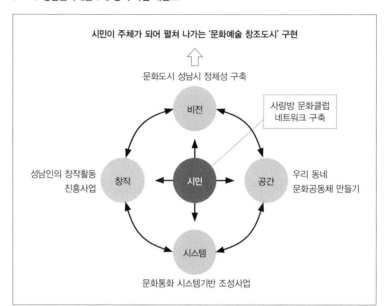

'생활예술'이라는 용어가 공식적인 정책 용어로 등장하게 되고 사랑방문
화클럽사업이 구체적 실행 방안으로 제시되었다.

「문화예술창조도시 성남 만들기 기본 계획 연구」의 주요 내용을 간
략히 정리하자면 도시를 이루고 발전시켜나가는 주체는 행정 권력이 아
닌 시민이며, 시민들의 문화예술 창의성이 일상에서 발현되고 공유될
때 도시의 문화적 역량은 높아지게 되고, 그 힘에 의해 도시가 창조적
인 도시로 발전하게 된다는 것이다.

주목할 점은 성남문화재단의 생활예술 정책이 기존의 '예술의 독립
성'에 기반한 예술 지원 정책 영역에 머물지 않고, 예술의 사회적 가치와
의미를 강조하는 도시 및 사회 정책이라는 관점에서 제안되었다는 점이
다. 시민의 삶과 분리된 소수 엘리트의 이해하기 어려운 근대 예술의 패
러다임에 갇힌 예술은 더 이상 유효하지 않기 때문에 시민들의 삶 속에

자리하여 타인과 소통하고 공동체와 도시의 발전에 기여할 수 있는 새로운 예술 패러다임이 필요하다는 인식에서 생활예술 관련 논의가 시작되었다고 할 수 있다.

'새로운 예술 패러다임'으로서 생활예술 논의는 2009년 추진한 「성남문화재단 5대 정책 2단계 5개년 발전 계획 연구」(성남문화재단, 2009)에서 강윤주와 심보선에 의해 이론적으로 보다 심화된 정책 담론으로 발전하게 된다. 이를 계기로 중앙정부 및 여러 지자체도 생활예술 담론에 대해 보다 적극적인 관심을 갖고 관련 사업들을 추진했다.

성남문화재단의 생활예술 정책과 사업은 「사랑방문화클럽 발전 방안 연구」(성남문화재단, 2006)에서 구체적으로 기획, 설계되었다. 2000년 대 들어 변화한 문화예술의 생산과 소비 구조의 변화, 자생적 온·오프라인 동호회 활동의 증가, 노동생산성 향상을 위한 경영 기법인 실행 공동체(Community of Practice)의 문화예술 적용, 민주화된 사회에서의 자발적 시민 문화예술 활동의 확산, 문화 정책의 효과적 전달 체계 등 다양한 점들이 고려되었다. 사회, 경제적 발전과 함께 우리 국민들의 문화예술 향유 형태는 수동적 소비 구조에서 직접 생산하는 형태로 변화하여 보다 주체적 성격이 강화됨에 따라 이를 지원하는 문화예술 지원 방식도 변화가 필요하다고 보았다.

PC 통신의 발달로 인해 사람들이 만나는 형태도 변화가 발생했는데 서로 취향이나 관심사가 비슷한 사람들이 모여 동호회를 구성, 활동하는 사회적 관계 구성과 유지의 방식이 활발히 이루어지고 있어 이를 어떻게 상호 연결시킬 것인가가 주요 정책적 고려 사항이었다. 실행 공동체는 생산 현장에서 실제적 체험을 통해 쌓은 지식과 정보를 상호 공유하고 학습함으로써 노동생산성을 제고시킬 수 있는 조직 운영 모델로, 시민사회의 민주적 지식 공유와 상호 협력을 꾀하여 공동체문화의

형성, 발전에 기여할 수 있을 것으로 기대했다.

문화 정책적 접근에서는 한정된 재원과 자원의 한계 내에서 문화예술 소양을 갖추고, 사업 참여 의지와 동기가 강한 자발적 시민 문화예술 동호회들을 지원하는 것이 가장 효과적으로 문화 정책을 실천하는 방안이 될 수 있을 것으로 예상했다. 문화 기획의 관점에서 2002년 월드컵의 뜨거웠던 시민 응원 문화는 자발적 시민 문화예술의 형성과 발전, 그리고 나아가 민주적 공동체문화의 발전 가능성도 품고 있었다. 자발적이고 주체적인 시민들의 열린 광장 문화를 어떻게 공공 영역에서 지속적으로 활성화시켜나갈 것인가가 공공 문화 정책의 주요 과제라 판단했다.

이러한 고려와 함께 사랑방문화클럽은 우리 전통의 '사랑방' 문화를 현대적으로 재해석하고 그 문화를 다시 살리고자 하는 취지도 담겨 있다. '사랑방'은 우리 전통의 문예 공론장이자 소통과 교류의 장으로서 현대화, 도시화에 따라 공동체문화가 상실되면서 단절된 전통문화이다. 사랑방문화클럽은 단절된 '사랑방'의 기능을 다시 현대 도시 사회에 맞게 계승, 발전시킬 필요성을 인식하고 추진된 프로젝트이다. 또한 '사랑방'은 인류 문화의 보편적 가치와 기능을 담고 있기도 하다. 서구 문화에서도 근대사회 발전기에 살롱과 커피하우스 문화가 발달했는데 공동체 문화의 회복과 발전, 그리고 소통과 교류의 장 형성과 발전에 기여했다는 시각은 하버마스(Jurgen Habermas) 등을 통해 자주 언급된 담론이기도 했다.

이러한 점 때문에 일부 논자들과 생활예술 참여 시민들은 사랑방문화클럽이 서구 모델을 따라 한 것이라고 비판하기도 한다. 그러나 사랑방문화클럽은 서구 사례를 그대로 베낀 카피본이 아니다. 앞서 설명한 바와 같이 성남시 지역의 사회, 문화적 특성, 우리 문화 전통의 계승

[표 22] **사랑방문화클럽 상징 및 로고**

 사랑방
문화클럽 |club sarangbang

과 발전, 변화하는 사회적 관계의 추세, 예술의 사회적 가치 실현과 공동체문화의 형성과 발전 등 여러 다양한 측면을 고려하여 기획한 성남시 고유의 생활예술 실행 모델이라 할 수 있다.

사랑방문화클럽의 상징물도 이러한 점이 고려되었다. 사랑방문화클럽 로고는 한 예술가의 재능 기부로 제작되었는데 원은 개인을 증명하는 도장을 나타내며, 서로가 연결된 공동체를 형상화하고 있다. 빨강색, 검정색, 흰색은 우리 전통의 오방색을 사용한 것이다. 개인, 즉 시민이 상호 연결된 민주적 공동체가 우리 전통을 이어나가 주체적인 문화예술 활동을 통해 도시를 창조적으로 혁신시켜나간다는 뜻을 담고 있는 사랑방문화클럽의 상징은 회원들에게 소속감과 동질감을 느낄 수 있는 정서적 매개로 작용한다.

개인의 문화예술 향유는 개인의 취향에 바탕을 둔 사적 취미 활동이며 문화예술 동호회는 '개인의 문화예술 취미를 기반으로 한 공동체'이기 때문에 공공성의 가치는 부족하다 할 수 있다. 공공 재원의 투입을 위해서는 사적 취향 활동과 취향 공동체인 문화예술 동호회 활동의 공공적 가치를 찾아야 했다.

이를 위해 사랑방문화클럽은 개인의 사적 문화예술 취미 활동을 공공 영역의 공적 활동으로 발전시키는 사회·문화적 플랫폼 기능을 담당케 하고, 문화예술을 즐기고 실행하는 시민들이 동호회 형태의 실행

[표 23] **사랑방문화클럽의 단계별 활동 모형**

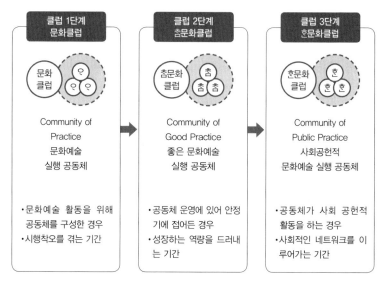

공동체 활동과 동호회 네트워크 활동을 통해 지역사회 공동체 형성과 발전에 기여토록 하는 방안을 모색하게 된다.

사랑방문화클럽 모델은 크게 3단계로 구분했으며 기량보다는 동호회 활동 동기 및 목적에 따라 생활예술 활동이 발전한다는 기대에 기반하여 각 단계별 지원 정책이 수립되었다. 배움과 학습의 단계에 있는 동호회에게는 기량 향상을 위한 지원, 숙련 단계에 있는 동호회에게는 발표 기회를 제공하고, 숙련의 과정을 거친 동호회들은 사회공헌 활동의 욕구를 충족시킬 수 있도록 지역사회와 연계하는 활동을 지원한다는 것이다.

사랑방문화클럽의 명칭은 2009년 시행한 「성남문화재단 5대 정책 2단계 5개년 발전 계획 연구」(성남문화재단, 2009)에서 사업 성격과 목적을 보다 명확하게 드러내는 '사랑방문화클럽네트워크'로 변경된다.

생활예술 정책과 사업을 추진하기 위해 성남문화재단이 우선적으

[표 24] **성남시 사랑방문화클럽의 공공 지원 필요 사항**

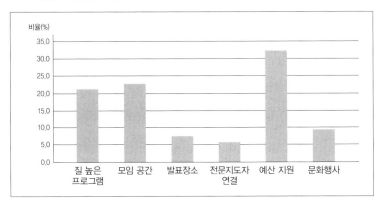

로 수행한 것은 성남시 생활예술 현황을 파악하고 분석하기 위한 조사 작업이었다. 2006년 수행한 「사랑방문화클럽 실태 및 욕구 조사」(성남문화재단, 2006)는 국내에서 처음 시도한 생활예술 관련 조사 연구로 성남시를 소재로 활동하는 자생적 시민 문화예술 동호회들을 조사했다. 온·오프라인 활동 동호회들을 대상으로 한 조사를 통해 2006년 10월 현재 기준으로 총 1,103개의 문화예술 관련 동호회들이 활동하고 있으며, 필요한 공공 지원으로는 예산 지원과 모임 공간 및 질 높은 프로그램을 바라는 것으로 조사되었다.

동호회들을 활동 목적에 따라 나누어보면 배움, 친목, 숙련, 공헌 등으로 나눌 수 있는데 사회적 공헌을 목표로 활동하는 동호회가 가장 많았고(33.66퍼센트), 다음으로는 배움(24.42퍼센트), 친목(22.77퍼센트), 숙련(19.14퍼센트)으로 각각 분류할 수 있었다.

사랑방문화클럽에 대한 실질적인 지원은 2007년부터 시작된다. 욕구 조사의 결과에 따라 사랑방문화클럽 활동에 필요한 공간 임대, 강사 섭외, 악기 및 재료 구입 등 생활예술 활동에 필요한 경비를 직접 지원했다. 지원 사업을 시행하기 이전 생활예술 동호회 발굴과 네트워킹을

[표 25] **사랑방문화클럽 분류 모델**

문화클럽의 분류	문화클럽의 특징	성남시 현황
문화클럽 Community of Practice	• 문화예술적 기예를 갈고닦는 실행 공동체 • 기예의 습득이 주목적이 아니라, 문화예술적인 취미와 관점을 공유하기 위한 실행 공동체	친목 클럽　배움 클럽 22.77%　24.42%
촘문화클럽 Community of Good Practice	• 기예적으로 뛰어나며 표출 행위를 하는 문화예술 실행 공동체 • 기예는 부족하나, 사회 공헌적 문화 예술 실행을 시도하는 공동체	숙련클럽 19.14%
흔문화클럽 Community of Public Practice	• 공동체가 사회 공헌적 활동을 하는 경우 • 실행 공동체의 본보기, 실행 공동체 교육 프로그램 실행 가능	공헌클럽 33.66%

위해 30여 개 동호회가 참여한 '클럽파티'와 워크숍 등을 개최하여 사랑방문화클럽들이 관심을 가지고 사업에 참여할 수 있게 다양한 모임을 가졌다. 이러한 친목 및 교류활동을 통해 2007년 제1기 사랑방문화클럽 운영위원회가 출범했다. 지원 사업은 일반 공모 방식으로 사업 공고, 사업 신청, 심사, 교부금 지급, 활동, 정산 및 결과 보고 등의 과정으로 진행했다. 관련 정보들은 전용 홈페이지를 개설하여 제공되었으며, 홈페이지는 동호회들의 활동을 상호 공유하는 기능도 담당했다. 지원 사업은 총 37개 클럽에게 최대 300만 원을 지원했으며, 10월에 38개 클럽 710명이 참여한 '제1회 사랑방문화클럽 축제'를 성남아트센터 및 율동공원에서 개최했다.

　　2008년의 사랑방문화클럽 활동은 2007년과 상당히 다른 큰 폭의 변화를 겪는다. 2007년 사업 평가에서 사랑방문화클럽 운영위원회는 클럽 지원 사업의 공공성 문제를 제기한다. 세금으로 조성된 지원금을 비슷한 사적 취향과 관심으로 모인 동호회에 지원하는 것이 바람직한가에 대한 문제 제기였다. 이 문제 제기는 상당히 중요한 의미를 갖는다. 생활예술의 공공성이 무엇인가에 대한 질문을 활동 참여 시민들이

스스로에게 묻고 있는 것이기 때문이다.

이에 따라 2008년부터는 5~6개 동호회가 1개 팀을 구성하고, 팀별로 1년 활동 계획을 세워 실행하는 방식으로 지원 형태가 바뀌었다. 팀별 활동도 단순한 연합 발표가 아니라 지역사회의 문화 소외 지역이나 소외 계층을 찾아가 자신이 가지고 있는 문화예술의 재능을 공유하는 활동 지원으로 변경되었다. 이는 생활예술의 공공성을 강화시켜나가겠다는 클럽들의 의지였다. 67개 클럽, 7개 팀이 46회의 활동을 펼친 활동은 '사랑방문화클럽 문화 공헌 프로젝트'라는 명칭으로 실행되었다. 그러나 이러한 실행 방식은 각 팀을 대표하는 팀장들에게 많은 부담을 주었던 것이 사실이다.

팀장은 각 팀에 참여하는 클럽들 대표 중 한 사람이 추천에 의해 맡게 되었는데, 각 클럽들을 모으고 차나 식사를 하면서 한 해 활동을 계획하는 리더 역할을 담당했다. 그러나 이러한 활동은 생활인인 팀장들에게 시간적, 경제적 부담을 주었고 활동 후 정산 및 결과 보고서 제출 등 행정 업무의 부담도 부가되었다. 팀장들에게는 소위 '업무 추진비'가 지원되지 않았기에 이런 네트워크 활동에 소요되는 경비가 팀장들에게는 상당한 부담이었다. 그 결과 사랑방문화클럽 활동 참여 자체를 꺼리는 부작용을 낳았다.

이에 따라 2009년부터는 팀에게 지원금을 지급하지 않고, 재단 담당자들이 직접 예산을 집행하는 방식으로 추진되었다. 팀에게는 지원금이 전혀 지급되지 않기 때문에 정산이나 행정 업무의 부담 없이 네트워크 활동 자체에 집중하도록 편이성을 감안한 변화였다.

그러나 이 지원 방식은 재단 직원에게는 매우 높은 업무 하중을 주는 것이었다. 재단 예산은 각 팀 활동에 필요한 소요 경비, 예를 들면 무대 임차, 조명 및 음향 장비 임차, 홍보물 제작, 재료집 구입 등에 집행

되었는데 이를 재단 담당자가 직접 결제하는 방식이었다. 결과적으로는 팀장의 부담을 덜어주려고 한 것이 재단 실무 담당자의 부담을 높이는 결과를 가져오게 되었다. 이 때문에 사랑방문화클럽 사업을 맡은 문화기획부는 재단 직원들로부터 '가면 고생하는 부서'로 낙인 찍혔고, 사랑방문화클럽의 실무 업무는 가급적 맡고 싶지 않은 기피 업무가 되었다. 2009년의 사업 추진 방식은 이후 거의 고정되어 지속적으로 유지되고 있다.

성남문화재단 생활예술 2단계 5개년(2009~2013): 정책 추진의 심화와 확대

성남문화재단 2단계 5개년을 준비하기 위해 수행한 「성남문화재단 5대 정책 2단계 5개년 발전 계획 연구」(성남문화재단, 2009)에서는 강윤주, 심보선에 의해 생활예술의 이론적 정의와 이론적 체계가 확립된다. '예술의 사회적 가치와 의미를 실현하는 새로운 예술 패러다임으로서의 생활예술'이 정의되었다. 연구는 영국, 독일, 미국, 일본 등의 해외 생활예술 사례들을 소개했으며 마을 지원센터와의 연계성을 강화하여 '취향공동체'가 '생활공동체'와 협력하여 지역의 '문화공동체'로 성장하는 모델을 제시했다.

2단계 5개년 계획은 생활예술의 전국 교류 네트워크 구축과 국제교류 추진, 장르별 축제 개최, 시민 활동가 교육 등을 제시하여 성남문화재단의 생활예술 정책과 사업이 심화, 확대의 단계로 나갈 것을 제안했다. 사랑방문화클럽의 사업 명칭도 사업 성격과 목표를 명확하게 정립하기 위해 '사랑방문화클럽네트워크'로 공식 변경된다.

[표 26] **도시문화공동체 체계**

도시 문화공동체 만들기

이에 따라 2009년 국내 최초로 미국, 영국, 독일, 일본, 불가리아 등 5개국의 생활예술 지원 기관 관계자들을 초청하여 '사랑방문화클럽 축제' 기간 중 '세계시민문화클럽 포럼'을 개최하여 각국의 생활예술 현황과 사례들을 공유했다. 2010년에는 전국의 색소폰 애호인들이 한자리에 모여 합동 연주를 하고, 색소폰 장르의 대가를 만나 원포인트 레슨을 받는 색소폰 축제 '함께 불자 색소폰, 1,000명의 색소폰 연주'와 장르별 협력 활동으로 '시민 오케스트라 페스티벌'을 개최하기도 했다. 2011년에는 오랫동안 요구해온 사랑방문화클럽의 전용 연습 공간이 성남아트센터 앙상블극장에 설치되었으며 이후 2014년까지 두 곳이 더 조성되었다.

2012년에는 '전국시민문화클럽 한마당'을 개최하여 생활예술의 국

내 교류를 시작했으며, 문화체육관광부의 '문화다양성 확산을 위한 무지개다리 지원 사업'에 선정되어 결혼 이주 여성들이 생활예술 활동을 통해 문화예술 욕구를 해소하고 선주민들과 함께 문화공동체를 형성하여 한국 사회의 시민으로서 활동할 수 있도록 다양한 문화예술 교육 프로그램을 실행하기도 했다.

2013년에는 각 클럽 회원들이 동호회 회원이 아닌 개별 개인 자격으로 자기 활동 이외에 그동안 경험하지 못했던 새로운 경험을 하면서 다른 클럽의 회원들과 새로운 관계를 맺을 수 있도록 '사랑방합창단'을 구성하기도 했다. 또한 국내 최대 IT·BT 산업 클러스터인 판교 테크노밸리에서 근로자들을 위한 콘서트를 점심시간에 개최하여 직장인들이 자신들의 여가 시간을 생활예술에 관심을 갖고 보낼 수 있도록 장려하기도 했다.

사랑방문화클럽네트워크 사업의 연간 활동을 정리하면 다음과 같다. 매년 1월 사랑방문화클럽네트워크의 회원 클럽 대표들이 모이는 1박 2일 워크숍을 개최하여 당해 연도 사업 계획을 공유하고 1년간 함께 활동할 팀을 구성한다. 워크숍은 기존 클럽과 새로운 클럽이 만나 사랑방문화클럽네트워크 회원으로서 결속을 다지고 공동의 협력 활동을 다지는 자리이다. 워크숍 프로그램은 당해 연도 사랑방문화클럽네트워크 사업의 세부 계획을 공유하는 설명회, 생활예술 네트워크 활동의 의미와 가치를 인식하고 도시 발전의 주체로서 회원들의 지역사회 참여 활동을 증진시키기 위한 전문가 강연, 그리고 사랑방문화클럽네트워크 회원 간 친목을 다지는 자유로운 교류 프로그램 등으로 구성된다.

또한 사랑방문화클럽네트워크사업의 주요 현안들, 예를 들면 새로운 운영위원회 구성, 정관 개정 및 그밖에 사랑방문화클럽네트워크 운영과 관련한 주요 의결 사항을 처리한다. 이와 같이 워크숍은 성남문화

[표 27] **사랑방문화클럽네트워크 사업 1~2단계 추진 현황(2007~2013)**

구분	연도	사업내용	비고
1단계 3개년: 2006~ 2008 (기초 다지기)	2007	• 37개 개별 클럽 활동 지원(현금 직접 지원), 제1회 사랑방클럽 축제(38개 클럽, 710명 참가) • 사랑방클럽네트워크 운영(워크숍, 사업 설명회, 클럽 파티 등)	1기 사랑방 운영위원회 및 기획팀 출범
	2008	• 문화 공헌 프로젝트(67개 클럽, 7개 팀, 46회 행사, 간접 지원), 제2회 사랑방클럽 축제(78개 클럽, 1,271명 참가) • 사랑방클럽네트워크 운영(워크숍, 사업 설명회, 클럽 파티 등)	2기 사랑방 운영위원회 및 기획팀 구성
2단계 5개년: 2009~ 2013 (구조 세우기)	2009	• 문화 공헌 프로젝트(102개 클럽, 13개 팀, 45회 행사, 간접 지원), 제3회 사랑방클럽 축제 신종플루로 취소 • 세계문화클럽 포럼 개최(영국, 미국, 일본, 독일, 불가리아 5개국 참여) • 사랑방클럽네트워크 운영(워크숍, 사업 설명회, 클럽 파티 등)	3기 사랑방 운영위원회 및 기획팀 구성
	2010	• 문화 공헌 프로젝트(105개 클럽, 13개 팀 40회 행사, 간접 지원) 제4회 사랑방클럽 축제(157개 클럽, 1,801명 참가) • 사랑방클럽네트워크 운영(워크숍, 사업 설명회, 클럽 파티 등) • 장르별 축제(기네스 도전 1,000명 색소폰 연주)를 통한 소아암 환자 돕기 행사	4기 사랑방 운영위원회 및 기획팀 구성
	2011	• 문화 공헌 프로젝트(105개 클럽, 12개 팀 34회 행사, 간접 지원) 제5회 사랑방클럽 축제(121개 클럽 참가, 1,106명 참가) • 사랑방클럽네트워크 운영(워크숍, 사업 설명회 등)	5기 사랑방 운영위원회 및 기획팀 구성
	2012	• 사랑방문화클럽 한마당(137개 클럽 16개 팀 참가, 간접 지원) • 사랑방클럽 축제(83개 클럽, 1,260여 명 참여), 전국시민문화클럽 한마당(11개 지역, 19개 클럽) • 문화부 지원 '문화다양성확산을 위한 무지개다리 시범 사업'(84명 이주민, 16명 회원) • 청소년 연계 문화예술 교육 프로젝트 '아트매칭편'(6개 수련관, 6개 프로그램 진행) • 판교 테크노밸리 '사랑방 정오콘서트'(4~12월, 28개 팀 14회 공연)	6기 사랑방 운영위원회 및 기획팀 구성
	2013	• 사랑방문화클럽 한마당(79개 클럽 13개 팀 참가, 간접 지원) • 사랑방클럽 축제(112개 클럽, 1,141여 명 참여), 전국시민문화클럽 한마당(18개 지역, 48개 클럽) • 문화부 지원 '문화다양성확산을 위한 무지개다리 시범 사업'(105명 이주민) • 청소년 연계 문화예술 교육 프로젝트 '아트매칭편'(6개 수련관, 6개 프로그램 진행) • 판교 테크노밸리 '사랑방 정오콘서트'(3~11월, 40개 팀 18회 공연) • 사랑방합창단(195명 참여)	7기 사랑방 운영위원회 및 기획팀 구성

재단과 사랑방문화클럽이 정보를 공유하며 네트워크 조직의 결속력을 다지는 기능과 함께 총회의 역할도 담당하게 된다.

사랑방문화클럽네트워크 워크숍을 통해 한 해 활동이 본격 시작되면 네트워크 회원들은 워크숍을 통해 구성된 팀의 1년 활동을 계획한다. 5~6개 클럽이 1개 팀을 구성하는 팀별 활동은 연간 3회 정도의 활동을 실행한다. 계획 수립은 3월까지 진행되는데 이를 위해 각 팀은 개별적으로 만나 언제, 어디서, 어떤 내용으로 활동할지 서로 의논하여 계획을 수립하게 된다. 워크숍에서 팀 구성이 완료되지 않은 팀은 3월까지 아직 팀 구성을 이루지 못한 클럽들과 연락하여 팀을 구성하게 된다. 이 과정에서 성남문화재단은 팀에게 클럽을 추천하거나 팀 구성이 여의치 못한 경우는 직접 팀을 구성한다. 보통 연간 12개 팀이 구성되는데 재단이 직접 구성하는 팀 수는 1~2개 정도라 전체 네트워크의 자율성은 그리 크게 침해받지는 않는다.

팀별 계획서는 3월에 제출되는데 재단 관계자와 외부 전문가들로 구성한 심사위원회를 통해 확정된다. 심사는 자율성을 침해하지 않는 범위에서 지역사회 연계성 및 실현 가능성 등을 고려한 기준으로 이루어진다. 또한 재단의 예산 범위 내에서 각 팀별 활동 지원액이 산정되는데 평균적으로 1회 행사 및 활동에 250만 원 정도가 배정된다. 활동 예산은 팀에게 직접 지급되지 않는 것을 원칙으로 한다. 팀은 활동 계획서에 예산 계획도 작성하여 제출하는데 실제 집행은 재단이 하게 된다. 예를 들면 통기타, 색소폰, 만돌린, 민요, 요들 클럽 등으로 구성된 '좋아서 놀자' 팀이 8월 탄천변을 산책하는 시민들을 위한 콘서트를 한다거나 원도심의 재래시장에서 거리 콘서트를 한다고 계획을 짜면 공연에 필요한 음향, 조명, 오퍼레이터, 홍보물 제작 등을 지원한다.

이런 집행 방식은 클럽들에게 정산 및 결과 보고 등 행정 업무의

부담을 덜어주고, 예산 집행의 투명성을 높여준다는 점에서 긍정적 부분이 있다. 클럽들은 네트워크 활동에만 전념하면 되기 때문이다. 이러한 편이성이라는 장점에도 불구하고 예산 집행 권한이 없다는 것은 클럽들 입장에서는 '내 활동 또는 우리 활동'이라는 인식보다는 '재단의 일을 도와준다'는 생각을 가짐으로써 네트워크 활동에 수동적 태도를 갖게 만든다는 단점이 있다. 또한 네트워크 회원 클럽들이 '자율성이 위축된다'는 생각을 갖게 한다.

재단의 입장에서는 예산 집행 방식이 갖고 있는 부정적 측면을 인지하고 있음에도 불구하고 공공 재원 사용의 공공성을 지키려는 나름의 원칙적 자세를 견지해오고 있다. 예산 집행 방식에 대한 재단과 사랑방문화클럽 회원들 간 이견과 불만은 해소되지 않고 있다. 2013년 3단계 7개년 계획 수립 시 '사랑방문화클럽 참여 예산제'를 제시했으나 실제 실행은 이루어지지 않고 있다.

'사랑방문화클럽 참여 예산제'의 주요 내용은 차기년도 전체 사랑방문화클럽네트워크 사업의 계획 수립 시 사업 내용 외에 예산 계획도 함께 짜고, 최종 계획안과 예산안이 12월 시의회의 승인을 받으면 승인안의 세부 내용을 사랑방문화클럽네트워크 운영위원회와 우선 공유하고, 연초에 있는 워크숍에서 일반 회원들과 보고·공유하는 것을 주요 골자로 한다.

'사랑방문화클럽네트워크 참여 예산제'는 실제 예산을 확보하고 집행하는 것은 아니지만, 예산 규모와 세부 예산 항목을 상호 공유함으로써 실행하면서 상호 간 발생하는 갈등을 사전에 미리 방지하는 것에 있다. 클럽들이 어떤 목적으로 얼마만큼의 예산이 어떤 항목에 배정되었는지를 사전에 인지하고 있으면 실행에 있어 이를 반영한 예산 계획이 가능하다고 보기 때문이다. 이 제도의 유효성은 실행이 이루어지지 않

았기 때문에 평가하기 어렵지만, 재단 내부에서는 예산 관련 갈등과 이견을 완화할 것으로 기대하고 있다.

사업 계획과 예산이 확정되는 4월 중순이 되면 사랑방문화클럽네트워크의 현장 활동을 실행한다. 각 팀은 계획한 활동을 10월까지 실행하게 되는데 문화 소외 지역 및 계층을 위한 '사랑방문화클럽네트워크 문화 공헌', 클럽들 간 순수 친목과 기량 대결 등이 펼쳐지는 '클럽데이', 일반 시민들의 문화예술 향유와 클럽들의 기량 발표를 주요 목적으로 하는 '사랑방문화클럽네트워크 한마당' 등 다양한 활동을 펼친다. 10월에는 사랑방문화클럽네트워크 활동의 1년 성과를 모아 지역사회와 나누는 사랑방문화클럽네트워크 축제를 개최한다.

사랑방문화클럽네트워크 축제는 5월 축제 기획 및 실행을 위한 실무 TF가 구성된다. TF는 성남문화재단 실무 담당자, 사랑방문화클럽네트워크 운영위원회의 운영위원, 그리고 일반 회원들로 구성되며 워크숍과 기획 회의 등을 통해 축제 계획안을 구체화한다. 최종 수립된 축제 계획안은 사랑방문화클럽네트워크 운영위원회에 보고되고 승인을 받는 과정을 거친다.

사랑방문화클럽네트워크 축제는 성남아트센터를 비롯한 지역 내 주요 공공 문화 공간, 공원, 시장 등에서 1주일 정도 개최된다. 축제 프로그램은 공연 및 전시, 심포지엄, 교류 행사로 구성되며 한마당, 문화 공헌, 클럽데이 등 연초 계획된 활동에 참여하지 못하는 신규 클럽들에게 발표의 기회가 제공된다.

사랑방문화클럽네트워크 활동은 11월 말 또는 12월 초 '사랑방문화클럽네트워크 활동 보고회'를 마지막으로 연간 활동을 마무리하게 된다. 활동 보고회는 1년간의 사랑방문화클럽네트워크 활동을 정리하고 공유하는 자리로, 각 팀별 활동과 주요 행사들을 보고하고 회원 상

호가 한 해 활동을 축하하고 내년 활동 의지를 다지는 의미를 가지고 있다. 또한 시의회 승인을 얻지 못한 차기년도 사랑방문화클럽네트워크 사업 계획 초안의 주요 내용을 보고하여 차기년도 활동의 주요 맥을 이해할 수 있도록 하고 있다. 활동 보고회에서는 1년 동안 열심히 활동한 클럽과 회원을 사랑방문화클럽네트워크 운영위원회와 재단이 함께 선정하여 시상을 하기도 한다. 사랑방문화클럽네트워크의 공식 활동은 활동 보고회를 끝으로 한 해 활동을 마감한다.

사랑방문화클럽네트워크 활동의 중심에는 사랑방문화클럽네트워크 운영위원회가 있다. 위원장 1명, 부위원장 2명, 운영위원 15명 등 총 18명으로 이루어진(정기 회의 매월 1회 개최)[2] 운영위원회 구성은 연초 1월 워크숍 개최 시 클럽지기 대표들이 참여하는 대의원회의에서 클럽들의 추천을 통해 선출하고, 총회를 겸한 출범식(4월)에서 회원들의 승인을 얻는다.[3] 임원 임기는 1년으로 하되, 전체 임원의 과반수 미만의 인원수는 1회 연임이 가능하다.[4] 운영위원회는 총회의 위임을 받아 다음 개최되는 총회까지 사랑방문화클럽의 조직과 활동에 관한 의결 및 집행 기구로서 권한을 갖게 된다.

사랑방문화클럽 운영위원회 권한

1. 새로운 활동 기구 및 부설 기구 설치 및 해산
2. 각 활동 단위의 운영 규칙에 관한 인준
3. 운영위원이 제안한 안건
4. 기타 사랑방문화클럽의 운영과 사업에 관한 중요한 사항

2　2012년까지는 운영위원장 1명, 부위원장 2명, 운영위원 6명 등 총 9명으로 구성되었다.
3　2012년부터는 1월 워크숍에서 소속 회원들의 위임을 받은 클럽 대표들이 승인, 확정한다.
4　활동 연속성 및 경험 등을 고려하여 매년 전체 운영위원회 구성원 모두를 교체하지 않고 있다. 이유는 기존 운영위원회 임원의 연속적 활동을 통해 운영위원회 운영의 안정성을 기하는 동시에 신규 임원을 선출하여 조직의 활력과 새로운 회원의 적극적인 참여를 유도하고자 함이다.

사랑방문화클럽 운영위원회와 함께 민관 협력을 담당하고 있는 성남문화재단의 문화기획부는 관련 정책 및 사업 개발, 예산 확보, 사업 실행 업무를 담당한다. 사랑방문화클럽네트워크 사업 관련 업무는 부장 1인이 총괄 담당하며, 실무진으로 차장 1명, 대리 1명 등 총 3명이 담당한다.[5]

성남문화재단 생활예술 3단계 7개년(2014~2020): 정책 추진의 정체와 위기, 그리고 출구

마지막 3단계 7개년을 위한 계획은 2013년 수립되었다. 「성남문화재단 생활예술 3단계 7개년 계획」(성남문화재단, 2013)의 주요 방향은 자발성 촉진을 위한 자율적 예산 결정권의 부여, 재단과의 소통 강화, 창작 활동의 활성화, 클럽 간 교류 활성화, 그리고 사회 공헌 활동의 확대 등이다. 3단계 7개년 계획은 그동안 성남문화재단이 추진해온 생활예술 정책과 사업에 대한 평가를 통해 수립되었다.

2013년 시행한 「성남문화재단 생활예술 정책 성과 평가 연구」(성남문화재단, 2013)는 1단계 3개년의 주요 성과로 시민 주도형 대안 모델 제시, 민관 협력 추진 체계 구축, 철저한 연구에 입각한 사업 기획, 유기적이고 체계적인 사업 구성 등을 들었다. 2단계 5개년은 통합적 지원 체계 구축 노력, 지역 및 국가 네트워크 기반 마련, 사업 구성의 다양성 및 실험성, 시민 중심 기획·운영 체계 구축, 성남시 대표 도시 문화 브랜드로 성장, 자아실현 및 사회 공헌의 장 형성 등이 성과라고 평가했다.

5 사랑방문화클럽네트워크 사업과 밀접한 관계가 있는 문화 정책 담당자 1명(과장)이 업무를 지원한다.

[표 28] **사랑방문화클럽네트워크 사업 3단계 추진 현황(2014~2016)**

구분	연도	사업내용	비 고
3단계 7개년: 2014~ 2020 (구조 다지기)	2014	• 사랑방문화클럽 한마당(84개 클럽, 9개 팀, 77회 행사) • 제8회 사랑방문화클럽 축제(165개 클럽, 2,001명 참여), 경기생활문화클럽 한마당(17개 지역, 37개 클럽, 410명 참가) • 2014 전국생활문화동호회 축제 참가(공연 3개 클럽, 전시 11개 클럽) • 판교 사랑방 정오콘서트, 상대원 공단 도시락 콘서트, 성남 FC와 함께하는 신나는 버스킹 • 사랑방합창단 운영: 한국문화예술회관연합회 지원 사업	8기 사랑방 운영위원회 및 기획팀 출범
	2015	• 사랑방문화클럽 한마당(127개 클럽, 16개 팀, 22회 행사) • 문화 공헌 프로젝트(40개 클럽, 292명, 공연 14회, 교육 6회, 총 20회 행사) • 제9회 사랑방문화클럽 축제(172개 클럽, 1,830명 참여), 경기인천생활문화클럽 한마당(16개 지역, 36개 클럽, 408명 참가) • 2014 전국생활문화동호회 축제 참가(공연 7개 클럽, 전시 10개 클럽) • 상대원 공단 도시락 콘서트, 희망 엮는 공방 운영: 한국문화예술회관연합회 지원 사업 • 2015 생활문화 심포지엄 개최: 경기문화재단과 공동 개최, 경기 지역 클럽, 일본 및 네팔 생활예술 교류(일본 우타고에 합창단 외)	9기 사랑방 운영위원회 및 기획팀 구성
	2016	• 1월 현재 기준 230개 클럽 활동 중(공연 171개, 전시 38개, 기타 21개)	10기 사랑방 운영위원회 및 기획팀 구성

사랑방문화클럽네트워크 사업은 공동체문화가 해체되어가고 있는 현실에서 우리 사회의 공동체문화가 문화예술을 매개로 새롭게 회복될 수 있는지의 가능성을 타진한 프로젝트였다고 평가할 수 있을 것이다. 개인들의 사적인 취미 활동이 사랑방문화클럽네트워크라는 상호 협력 플랫폼을 통해 공공 영역의 공적 활동으로 발전하는 계기를 마련할 수 있었다. 회원 개인들을 대상으로 설문한 결과를 보아도 사랑방문화클럽네트워크 활동을 통해 이웃 형성과 교류가 높아짐을 확인할 수 있었다.

경쟁이 심한 우리 사회에서 문화예술을 통해 개인과 개인의 관계 형성
과 발전이 이루어진다는 점에서 이는 매우 중요한 함의를 가진다.

또한 사랑방문화클럽네트워크 활동을 통해 지역과 도시에 대한 자
긍심이 향상되는 것으로 나타났다. 사랑방문화클럽네트워크 사업은 지
역 내 문화 생태계가 어떻게 구축될 수 있는지, 그리고 이 과정에서 어
떠한 사항들이 중요한지에 대해 실천적 사례를 제공하며 자발적 시민공
동체 형성에 문화예술이 일정한 기여를 할 수 있음을 보여준다. 사랑방
문화클럽네트워크 사업은 단순히 지역주민의 아마추어 문화 활동을 지
원하는 차원을 넘어 우리 사회의 보다 거시적이고 사회 문제적인 과제
들과 잇닿아 있음을 보여준다. 아울러 사랑방문화클럽네트워크 활동이
다른 동호회와 연대, 협력하지 않는 클럽 활동에 비해 사회적 자본 형성
이 월등히 높은 것으로 나타나기도 했다.[6]

이러한 성과와 함께 많은 문제점도 드러났다. 우선 민간 협력 추진
체계의 관료화 현상이다. 2단계 5개년(2009~2013)부터 행정과 기획이
분리되기 시작했으며 이에 따라 재단의 행정적 역할에 중심이 쏠리기
시작했다는 것이다. 이는 2008년부터 예산 집행이 사랑방문화클럽의
요구에 따라 재단으로 이전되면서 발생하기 시작한 것으로 보인다. 상호
균형을 유지하던 관계가 재단 중심으로 기울어지기 시작한 것이다. 이
에 따른 클럽 네트워크 활동의 재단 의존성이 증가하게 되어 클럽 활동
은 자율성과 자발성이 활발한 반면 네트워크 활동의 자발성은 상대적
으로 기대치보다 미흡한 상황이 발생했다.

두 번째로 사업 정형화에 따른 참여 동기 및 기대 하락도 네트워크
활동의 활력을 저하시키는 원인으로 지목된다. 2단계(2009~2013)에 접

6 방주영, 「생활예술인의 사회성 여가 활동이 사회적 자본 형성에 미치는 영향」, 중앙대학교 석사
학위 논문, 2012.

어들면서 네트워크 구축이 안정화되고 문화 공헌 활동을 강조함에 따라, 클럽 네트워크 활동에 대한 자율성이 위축되고 재미가 감소하게 되었다. 또한 2009년 문화부장관상, 2010년 국무총리상, 그리고 2012년 문화부장관상을 연속 수상하면서 사랑방문화클럽네트워크에 대한 대내외 관심이 높아지면서 과정보다는 결과에, 실험보다는 관행에 의존한 운영 방식이 나타났다.

아울러 해가 지나면서 열심히 활동하는 클럽들에게 활동이 쏠림에 따라, 클럽 내부에서 사랑방문화클럽네트워크 활동에 대한 피로감과 소극적 태도가 발생했으며 클럽 내부적으로 개별 클럽 활동에 사랑방문화클럽네트워크 활동이 크게 도움이 되지 않는다는 불만들이 제기되기 시작했다. 이는 재단의 지원이 각 클럽이 아닌 네트워크 활동과 공헌 활동에 집중되면서 발생한 것이다.

또 다른 문제점으로는 클럽 간 네트워크의 친밀성과 긴밀함이 초기보다 저하되었다는 점이다. 초창기 클럽과 후기 신규 클럽 간 교류 부족, 수준별 차이에 따른 클럽 간 연대가 활발하지 못했다. 초기에는 운영위원, 클럽 회원, 그리고 재단 직원 간 개인적 유대 형성이 강했으나 시간이 흐르면서 재단 직원이 순환 근무제에 따라 바뀌고, 운영위원진이 바뀌면서 그동안 형성된 유대감과 연대의식이 점차 엷어지게 되었다.

가장 아쉬운 점은 당초 계획에서 기대했던 동네와의 연계, 협력 활동이 감소한 점이다. 초기 기획은 '우리 동네 문화공동체 만들기' 사업과 연계를 통해 동네 클럽이 사랑방문화클럽과 연계되고, 사랑방문화클럽이 동네 행사 및 프로젝트에 참여하는 활동이 상당수 있었으나 2011년 '우리 동네 문화공동체 만들기'의 '동네 지원 센터'사업이 중단되고, 사업 예산이 4분의 1로 줄어들면서 양 사업 간의 연계가 약화되었다.

이러한 문제점들로 인해 사랑방문화클럽네트워크는 2010년대 중반

에 접어들면서 정체기를 맞이하게 된다. 초기의 여러 다양한 실험들과 시도들이 지속적으로 이루어지지 못하면서 성남문화재단 생활예술 정책과 사업들은 기존 틀과 체계를 반복하게 된다. 이에 따라 사랑방문화클럽네트워크 활동은 회원들에게 지속적인 활동 동기를 부여하지 못하게 되었으며, 자연스레 활동의 흥미와 재미도 점점 떨어지게 되는 문제가 발생했다.

사랑방문화클럽네트워크 내부에서도 그동안 강조해온 지역사회 공헌과 생활예술의 공공성 실현이라는 가치 지향적 활동에 피로도를 느끼기 시작했으며, 클럽 활동의 재미를 보다 우선적으로 요구하는 현상이 나타났다.

이는 다시 개별 클럽 지원에 대한 요구로 확대되면서 사랑방문화클럽네트워크 참여 활동을 '의무' 또는 '재단의 일을 도와주는 것'으로 인식하기에 이른다. 이는 자연스러운 현상이라고 볼 수도 있으나 당초 사랑방문화클럽네트워크의 목적과 비교하면 '퇴행적 모습'이라고 할 수도 있다. 이에 대해 일부 평자들, 그리고 정책 및 사업 담당자들도 경직된 '예술도덕주의'에 갇힌 것이 아니냐는 비판을 제기하고 있다. 또한 클럽들의 부담을 줄이고자 했던 예산 집행권의 재단 위임이 오히려 사랑방문화클럽네트워크 회원들의 자율성을 저해하는 것은 아니냐는 비판도 함께 제기되고 있다.

사랑방문화클럽네트워크에 대한 비판적 시각 중 가장 많이 제기되는 것은 사랑방문화클럽네트워크 지원이 생활예술 동호회의 자생성과 자발성을 훼손한다는 것이다. 그러나 이러한 시각은 동호회 활동에 대한 이해가 부족한 데서 기인한다고 본다. 사랑방문화클럽네트워크의 회원 클럽들은 상당히 높은 수준의 자생성과 자발성을 가지고 있다. 각 동호회는 활동을 위해 회비도 내고, 연습 공간도 임대하고, 총무와 대표

등 나름의 조직 체계를 가지고 운영된다. 오랜 기간 활동하는 동호회들도 있고, 여러 사정에 의해 단명하는 동호회들도 있다. 성남문화재단은 각 동호회 활동은 지원하지 않기 때문에 동호회들의 성남문화재단 의존도는 높지 않다. 사랑방문화클럽네트워크 지원은 결코 동호회들의 자발성과 자생성을 훼손하지 않는다.

그러나 동호회들과 동호회들이 서로 연대하고 협력하는 네트워크 활동에 대한 자발성과 자생성은 미흡하다. 동호회들은 자신들이 좋아하는 취미 활동을 하는 것이 가장 중요한 활동이다. 그런데 다른 동호회, 거기다 장르까지 다른 동호회들과 만나 회의하고 함께 공연이나 전시를 하는 활동은 동호회의 내적 동기 유발보다는 성남문화재단과 사랑방문화클럽네트워크 운영위원회가 제안하고 해당 활동에 대한 지원 때문에 하는 경우가 많다.

서로 함께 연대하고 협력하는 네트워크 활동은 참여 회원들에게 새로운 활동에 대한 흥미로움과 공공적 활동이라는 자부심을 주지만, 자발성과 자생성은 분명 높지 않다. 각 회원들의 입장에서 사랑방문화클럽네트워크 활동 예산까지 담당하는 것은 매우 부담스러운 일이다. 내가 속한 동호회 회비를 내는 것에 추가하여 다른 동호회들과 함께하는 사랑방문화클럽네트워크 활동 비용을 부담해야 하기 때문이다. 이중 부담이 되는 것이다. 정리하면 각 동호회들의 자생성과 자발성은 높지만, 상대적으로 서로 연대하고 협력하는 네트워크 활동은 자생성과 자발성이 떨어진다. 이것이 사랑방문화클럽네트워크가 가지고 있는 동호회 활동의 이중 구조 문제다.

이를 해결하기 위해 성남문화재단과 사랑방문화클럽네트워크 운영위원회는 많은 논의를 해왔으나 구체적 성과는 아직 부족한 상태이다. 사랑방문화클럽네트워크는 당초 계획대로라면 2020년 공공 지원이 종

료된다. 그 이후에는 재단이 아닌 민간 차원의 운영이 필요하다. 성남문화재단의 입장에서는 15년 동안 사랑방문화클럽네트워크를 지원해옴에 따라 지역사회에서 요구하는 다른 문화 정책 과제들로 전환되는 것이 지체되고 있는 상황이다.

예를 들면 성남시는 경기도에서 네 번째로 이주민이 많은 도시인데 이에 대한 성남시 차원의 문화 정책 방안이 마련되지 못한 상황이며, 고령 인구가 증가하고 있는 상황에 대한 대응책도 미흡하다. 또한 문화적 측면에서 청년 문제에 대한 지원 방안도 아직은 적극적으로 시행되지 못하고 있다. 따라서 재단으로서는 일종의 출구 전략이 필요한데 이를 준비하기 위한 논의들이 현재 재단과 사랑방문화클럽 회원들 사이에 시작되고 있다.

현재 논의는 2017년 '서현 문화의 집' 내 생활문화센터를 설치하여 사랑방문화클럽네트워크 사업을 이관하고, 네트워크 활동의 자생성을 보충하기 위해 네트워크 활동 회비 제도를 도입하자는 논의들이 진행되고 있다. 공공 지원으로부터 완전히 자립하기는 어렵지만, 네트워크 운영 경비는 네트워크 스스로가 해결하자는 취지다.

재단의 역할도 그동안의 '후견인주의(Patronism)'에서 '연결자(Connector)'로 전환되어 예술가 및 예술 단체, 사회 단체, 마을 만들기 추진 주민들 등 지역사회의 다양한 주체들과 사랑방문화클럽네트워크를 연계하는 것이 주요 임무가 될 것으로 기대한다. 그러한 실험을 한 곳이 '문화마을 논골'이다. '문화마을 논골'은 당초 성남문화재단 생활예술 정책이 지향한 목표와 가치들이 충실히 실현되고 있는 사례로 향후 이 실험과 추진 과정의 경험들이 공유, 확산될 필요가 있다.

초창기 성남문화재단의 생활예술 정책과 사업을 담당했던 인력들이 거의 대부분 떠난 상황에서 사업 추진 10주년을 맞이한 성남문화재

단과 사랑방문화클럽네트워크는 관련 논의를 전체 네트워크 차원에서 심도 있게 진행하고 있다. 아무쪼록 지난 10년의 성과와 저력, 그리고 경험들이 사랑방문화클럽네트워크에 또 다른 10년의 모범적 미래를 만들어주길 진심으로 바라는 마음이다.

사랑방문화클럽을 사례로 한 생활예술공동체 유형 나누기

강윤주, 심보선

사회자본과 문화자본의 유기적이고 긍정적인 결합은
자연 발생적으로 우연히 일어나지 않는다.
민주주의의 근간인 풀뿌리 사회참여 활동이 점차
쇠퇴하고 공동체적 문화가 파괴되고 있는 현대사회에서,
생활예술 활동은 사회적 유대와 소통으로
나아가는 길을 제시할 수 있다.

공동체에 기여하는 예술

예술이 재능 있는 개인의 창작 활동이나 전문적인 직업 활동에 그
치지 않고 사회 구성원들의 집합적 복지, 즉 함께하는 삶에 긍정적으로
기여할 수 있을까? 캐나다의 정치철학자 테일러(Charles Taylor)는 '진정
성(Authenticity)' 개념을 통해 예술이 사회 구성원들의 삶과 긍정적으로
관계 맺는 양상을 설명한다. 이때 진정성이란 외적인 기준이 아니라 개
인의 내면을 정치적, 윤리적, 미적 판단의 준거로 삼는 태도인데, 예술
이야말로 진정성의 가장 좋은 전범이 될 수 있다.

즉 예술은 개인이 자율적으로 진리와 아름다움을 찾아가는 활동
이며 이때 예술의 가치는 타인에 의한 인정(Recognition)을 통해 실현
된다. 테일러는 따라서 진정한 예술은 '주관주의적'일 수 없으며 항상
'대화적'인 수행이라고 주장한다.[1]

그러나 예술은 현대 자본주의 사회에서 이윤을 창출하는 문화산업
(Cultural Industry)으로 자리 잡아가고 있다. 예술은 일견 일반적 시장과
는 차별화되지만 또 다른 시장을 형성한다. 예술 시장은 차별적인 상품
가치, 그 작품의 가치를 평가하는 특정한 기준, 그 기준을 정당화하고

1　찰스 테일러, 송영배 옮김, 『불안한 현대사회』, 이학사, 2001.

그 상품을 생산하고 소비하는 행위자들의 경쟁적 활동으로 이루어지기도 한다. 더구나 이러한 예술 경제는 점점 대규모화하고 제도화하면서 전문가주의와 엘리트주의에 젖어들며, 이에 따라 예술이 사회 구성원들의 복지과 유대에 미치는 긍정적 관계 설정은 오히려 어려워진다.

최근 예술을 통해 공동체적 삶을 구현하려는 시도가 산업화하고 전문화하는 고급예술 바깥에서 이루어지고 있다. 이른바 시민 중심의 문화예술 활동이 부상하고, 그에 대한 관심이 높아지고 있다. 이러한 관심은 시민 중심의 예술이 공동체 구성원들의 삶의 질과 역량, 사회 구성원들의 화합과 연대에 미치는 영향에 주목하며 연구와 정책을 개발한다. 영국 문화부는 영국 내 아마추어 문화클럽 활동을 '자발적 예술(Voluntary Art)'이라 지칭하고, 이에 대한 연구 과제를 시행하면서 "자발적 문화예술 활동이 영국의 예술 발전에 큰 기여를 하고 있음이 너무 오랫동안 간과되어왔다"고 언급했다.[2]

미국에서도 시민을 주체로 하는 문화예술에 대한 기초 연구가 이루어졌다. CCAP는 2002년 출간한 「The Informal Arts: Finding Cohesion, Capacity, and Other Cultural Benefits in Unexpected Place」라는 보고서에서 '비공식 예술 (Informal Arts)'이라는 용어를 제안하며, 비공식 예술이 "개인의 정체성과 집단적 유대 모두를 강화함으로써 공동체의 사회적 인프라를 구축하는 데 도움을 준다"고 주장했다.[3]

또한 미국의 비영리단체 실리콘밸리문화협회는 「Immigrant Participatory Arts: An Insight into Community-building in Silicon Valley」라는 2004년 보고서에서 참여 예술(Participatory Arts)

2 P. Devlin, "The Effect of Arts Participation on Wellbeing and Health," *Restoring the Balance, Voluntary Arts*, England, 2010, p.6.

3 Alaka Wali & Rebecca Severson & Mario Longoni, *The Informal Arts: Finding Cohesion, Capacity, and Other Cultural Benefits in Unexpected Place*, 2002, p.9.

이라는 용어로 이민자 집단의 문화예술 활동에 대한 연구를 수행했다. 참여 예술이란 "전문적인 공연, 미술, 문학, 미디어를 관람하는 것과 구별되는 일상적인 예술 제작에 참여하는 사람들의 예술적 표현"을 의미한다. 이때 예술은 "문화적 전통을 공유하고 가족적 유대를 유지하고 건강을 증진시키고 사회적이고 경제적인 연결고리를 창출하는" 실용적인 수단으로 기능한다.[4]

국내에서는 성남문화재단이 시민 중심의 문화예술 활동에 대한 정책과 연구를 지속적으로 수행하고 있다. 성남문화재단은 2006년 이후 성남 지역의 아마추어 문화클럽을 발굴, 네트워킹, 육성하는 '사랑방문화클럽' 사업을 수행하고 있다. 성남문화재단은 이 사업을 '문화예술 창조 도시, 성남'이라는 모토 하에 "문화예술을 통해 시민의 주체적 참여와 창의성을 바탕으로 문화 도시를 창조해나가고자 하는 성남의 의지"를 표현하는 것으로 자평한다.[5]

이러한 보고서들은 전문가 중심의 예술 활동에 집중되었던 정책적, 학술적 관심을 시민 중심의 문화예술 활동으로 이동시킨다. 예전에는 아마추어의 진지하지 않은 여가 생활로 여겨졌던 활동을 다른 이론적 관점과 정책적 프레임에 의거하여 재정의하기 시작한 것이다. 이에 따르면 문화예술은 전문가들의 창작과 일반인들의 감상이라는 고급예술 또는 상업예술의 닫힌 원환으로부터 빠져나와 지역사회와 일상 속으로 틈입하고 확산하며 다양한 가치와 효용을 생산한다. 예술은 미시적인 사회관계 내로 들어와 그 안에서 작동하며 일상적 삶과 인간관계를 긍정적으로 변화시키는 자원이 된다.

4 P. Moriarty, *Immigrant participatory arts: An insight into community-building in Silicon Valley*, San Jose, CA: Cultural, Initiatives Silicon Valley, 2004, p.4.

5 전수환, 『성남 시민주체의 창조도시 방향성』, 성남문화재단, 2006, 42쪽.

문화자본으로서의 예술

사회학은 삶의 자원으로서의 예술이라는 개념에 우호적인가? 항상 그랬던 것은 아니다. 부르디외(Pierre Bourdieu)는 자율적 예술장(Field) 의 형성을 다양한 예술적 행위자들 사이의 경쟁과 정당성 투쟁의 결과 로 본다. 부르디외는 19세기 프랑스의 '예술을 위한 예술'의 형성을 분석 하면서 예술 생산을 사회적 과정의 산물로 이해한다. 부르디외의 예술 사회학은 예술계 내부의 사회관계에만 국한되지 않는다. 그는 '문화자본' 이라는 개념을 도입함으로써 예술계, 즉 예술 행위자들 사이의 관계망 을 넘어 광범한 사회관계에서 예술이 효용과 가치를 갖는다고 본다.

그에 따르면 문화자본이란 행위자가 문화예술적 약호를 해독할 수 있는 능력으로, 교육에 의해 계급적으로 불평등하게 분배된다. 문화자 본은 예술장 내 행위자들 사이의 위계도 정립하지만, 나아가 사회 전체 의 계급적 위계에도 관여한다. 이때 문화자본은 경제적 자본에 따른 불 평등과 달리 강력한 정당화 효과를 창출하면서 계급 구조의 재생산에 기여하는데, 이 같은 정당화는 특히 문화와 예술에 대한 신성화를 통해 이루어진다.[6]

문화자본, 즉 예술에 대한 감상과 이해 능력은 계급들 사이에 '구별 의 기호'를 부과하며 나아가 이 구별을 선천적이고 자연스러운 것으로 만듦으로써 계급 사이의 문화적 불평등을 은폐하고 재생산한다.[7] 국내 의 선행 연구들 역시 문화자본의 많고 적음에 따라서 계급적 구별에 기 초한 취향이 결정되고 드러남에 강조점을 두는 부르디외의 이론을 받아 들여, 예술이 사회 구성원들이 서로를 차별화하기 위한 문화적 자원으

6 피에르 부르디외, 하태환 옮김, 『예술의 규칙』, 동문선, 1999, 93~94쪽.
7 피에르 부르디외, 최종철 옮김, 『구별짓기』, 새물결, 2005.

로 활용되고 있다는 데 큰 이견을 보이지 않는다. 즉 예술이 계급적 경
계를 설정하고 계급 재생산을 강화한다는 것이다.[8] 달리 말하면 예술은
결국 계급 간 차이를 극복하게 하는 데 있어 오히려 장애물로 작용한다
는 것이다.

결국 부르디외가 말하는 문화자본이란 교육과 소득 등에 의해 취득
되고 체화되는 예술에 대한 이해 능력으로서 계급과 계층에 따라 불평
등하게 전유되고 유통되는 자본이다. 예술은 미시적 수준에서는 개인이
타자보다 우월함을 상징적으로 입증하며, 거시적 수준에서는 계급 질서
를 유지하고 재생산하는 데 기능한다. 그러나 우리는 다른 접근법을 취
하고자 한다.

부르디외의 문화자본론에 기초한 연구들이 예술과 사회의 관계에
서 한 측면만을 부각시키고 있지 않은가? 예술에 사회관계 바깥의 초월
적 지위를 부여하는 것이 문제라면 예술이 적대적인 계급 질서와 계급
투쟁에만 관여한다고 보는 것이 과연 정당한가? 예술을 구별과 계급 재
생산이 아닌 다른 사회적 기능과 연결시킬 수는 없는가? 문화자본으로
서의 예술에 대한 감상과 이해 능력이 개인들을 구별시키기보다는 조화
시키고, 서로 다른 계급들을 적대하게 하기보다는 소통하게 하고, 사회
적 위계를 재생산하기보다는 유대를 창출할 수는 없는가? 문화자본은
서로 다른 집단들 사이의 소통과 네트워킹에 긍정적인 효과를 가질 수
있는가?

8 조돈문, 「한국 사회의 계급과 문화: 문화자본론 가설들의 경험적 검증을 중심으로」, 『사회와 역
 사』 제39집 제2호, 한국사회사학회, 2005; 조은, 「문화 자본과 계급 재생산: 계급별 일상생활 경
 험을 중심으로」, 『사회와 역사』 제60권, 한국사회사학회, 2001.

구별에서 소통으로

위의 질문들에 답하기 위해 '사회자본'이라는 개념을 도입하는 것이 도움이 될 수 있다. 사회자본이란 "개인들 사이의 연결, 그리고 이로부터 발생하는 사회적 네트워크, 호혜성과 신뢰의 규범을 가리키는 말이다."[9] 우리는 여기서 사회자본 이론 일반을 살펴보기보다는 문화자본과의 관련 하에서만 사회자본을 살펴볼 것이다. 이는 본 논문이 문화자본과 사회자본에 대한 다양한 연구와 이론들을 종합하기 위한 시도가 아니기 때문이다. 본 논문은 문화자본과 사회자본이 생활예술 활동이라는 경험적 사례 속에서 어떻게 만나는지 살펴보는 실증 연구라고 할 수 있다.

퍼트넘은 사회자본을 두 가지 유형으로 분리시킨다. 첫째, 상이한 집단들이 서로 연결될 수 있는 '연계형 사회자본(Bridging Social Capital)', 둘째, 반대로 집단의 구성원들에게 배타적인 소속감을 부여하고 타 집단과 분리되도록 하는 '결속형 사회자본(Bonding Social Capital)'이 있다.

퍼트넘은 이 두 사회자본의 구별이 지극히 가설적이라고 주장한다.[10] 첫째, 비록 결속형 사회자본이 집단 내부의 강력한 충성심을 창출함으로써 외부 집단에 적대감을 만들 수 있다는 점에서 부정적인 외부 효과를 나타낼 가능성이 크지만, 반드시 긍정적인 효과를 배제하는 것은 아니라고 주장한다. 예컨대 매우 강한 내적 결속에 의해 추동되는 집단적 운동이 혁신적 가치관을 유포시킬 수 있고, 결과적으로 이는 전체 사회에 긍정적으로 기여할 수 있는 것이다. 둘째, 이 두 사회자본의 구별이 절대적이지 않으며 현실에서는 '정도의 차이'로 드러날 것이라고 주

9 로버트 D. 퍼트넘, 정승현 옮김, 『나 홀로 볼링』, 페이퍼로드, 2009, 17쪽.
10 같은 책, 16~28쪽.

장한다. 따라서 이 두 자본을 깔끔하게 분류해주는 연구도 현재는 그리 많지 않은 실정이다. 그럼에도 퍼트넘은 이 두 사회자본을 개념적으로 구별하는 것이 중요하다고 강조한다. 요컨대 이 두 사회자본은 호환 불가능한 이념형으로서 경험적 현상을 분별하고 이해하는 데 있어 의미 있는 지침으로 사용될 수 있다는 것이다.

사회자본의 유형과 관련해서 보자면 부르디외의 문화자본 개념은 '결속형 사회자본'과 긴밀한 관계를 가진다. 즉 문화자본은 예술에 대한 취향이 비슷한 수준인 행위자들을 결속시키고 취향이 다른 행위자들을 배제한다. 그렇다면 "예술은 상이한 집단들 사이의 소통과 네트워킹에 긍정적 효과를 가질 수 있는가?"라는 앞서 질문에 대한 답은 부정적으로 나올 것이다.

하지만 위에 제시된 비관적 관점과 달리 최근 문화자본과 사회자본의 긍정적 상관관계에 대한 연구들이 간헐적으로 시도되고 있음에 주목할 필요가 있다. 제노트(M. Sharon Jeannotte)는 캐나다에서 이루어진 종합 사회 조사(General Social Survey)를 검토한 후 예술 감상 활동과 자원봉사 활동에 긍정적인 상관관계가 있음을 보여준다.[11] 에이크(Koen van Eijck)와 리벤스(John Lievens)의 연구는 예술에 대한 특정한 취향 패턴들이 덜 개인주의적이고 보다 사회 통합적 태도와 긍정적인 상관관계를 가짐을 보여준다. 특히 여러 장르의 예술을 함께 감상할수록, 소위 '문화 잡식(Cultural Omnivore)'적 태도를 보일수록 사회 통합적 태도를 보임을 경험적 연구를 통해 제시한다.[12]

11 M. Sharon Jeannotte, "Singing Alone? The Contribution of Cultural Capital to Social Cohesion and Sustainable Communities," *International Journal of Cultural Policy* Vol. 9, No. 1, 2003.

12 K.V. Eijcka & John Lievens, "Cultural Omnivorousness as a Combination of Highbrow, Pop, and Folk Elements: The Relation between Taste Patterns and Attitudes Concerning Social Integration," *Poetics*, Vol. 36, No. 2~3, 2008.

소비에서 참여로

퍼트넘은 특정 종류의 문화예술 활동이 사회자본을 활성화시킬 수 있다고 주장하는데, 그것은 바로 '생활예술 활동'이다. 생활예술 활동이란 문화를 소비하는 것이 아니라 직접 즐기고 만드는 활동이자, 고립된 사적 환경에서 수행하는 개인적 활동이 아니라 공동체의 구성원으로서 집합적 환경에서 수행하는 활동이다.

> 동네 밴드, 여럿이 모여 재즈 연주하기, 단순히 피아노 연주자 주위
> 에 모여 앉기 등의 사례를 보자. 이 모두는 한때 지역공동체의 모임
> 과 사회적 참여의 고전적 사례였다.[13]

앞서 살펴보았듯이 부르디외는 문화 상품 소비 및 고급예술 생산을 중심으로 문화자본론을 펼치고 있다. 반면 퍼트넘은 문화 상품 소비와 고급예술 생산 바깥에서 이루어지는 생활예술 활동에 주목하고, 그것이 가져오는 '결속'과 '연계'의 효과에 주목한다.

퍼트넘에게 문화자본과 사회자본이 공존하는 생활예술 활동은 사회자본을 활성화시키는 클럽 활동의 하나이다. 퍼트넘은 지역 차원과 일상생활 수준에서의 유대와 네트워킹을 사회자본의 중요한 원천이라고 주장하면서 클럽 활동의 중요성을 강조하는 한편 예술 분야에서는 문화클럽들(Culture Clubs)의 사례에 주목하고 있다. 문화클럽이란 한국식으로 이야기하면 아마추어들이 자발적이고 자생적으로 예술계 바깥에서 조직한 예술동호회를 지칭한다. 그런데 퍼트넘이 말하는 문화클럽

13 로버트 D. 퍼트넘, 정승현 옮김, 앞의 책, 186쪽.

은 아마추어 활동인 동시에 단순한 여가가 아니라 예술을 공동체적 환경에서 직접 즐기고 만들고 참여한다는 의미에서 생활예술 활동으로 볼 수 있다. 요컨대 문화클럽으로 대표되는 생활예술 활동은 시민적 덕목과 민주주의를 전파하는 교육의 장이 될 수 있는 것이다. 그는 미국의 독서회를 예로 든다.

> 남북전쟁 이후 70년 동안 참여자들은 지적 '자기 계발'에 노력을 기울였으나, 독서회는 또한 자기 표현, 돈독한 우정, 그리고 후일 세대가 '의식화'라고 부르는 것들도 장려했다. 이들의 활동 초점은 지적 탐구에서부터 사회, 정치 개혁을 북돋는 운동의 일환으로서 지역공동체 봉사와 시민의식의 향상으로까지 점차 확대되었다.[14]

그러나 생활예술 활동에 고유한 문화자본이 갖는 사회자본과의 긍정적 상관관계에 대한 퍼트넘의 주장은 여전히 가설적이다. 즉 생활예술 활동이 사회자본을 활성화시키는 경험적 기제와 과정은 여전히 특정화되지 않고 있다. 퍼트넘은 다른 종류의 사회 참여 및 네트워킹 활동들에 비해 생활예술 활동 분야는 그동안 경험적 연구의 대상으로 충분히 검토되지 못했다고 주장한다. 사실 예술사회학의 주요한 연구 관심은 전문가 중심의 예술 분야에 치중돼왔으며, 일반 시민들과 관련한 예술사회학적 연구는 주로 예술 소비와 향유의 측면에 집중해온 것이 사실이다. 하지만 우리는 생활예술 활동에 있어서 문화자본과 사회자본의 관계가 획일적이지 않고 다양한 방식으로 이루어질 수 있음을 알고 있다. 그렇다면 구체적으로 어떠한 양상들이 있을 수 있는가?

14 같은 책, 243쪽.

[표 29] **생활예술 활동에서 문화자본과 사회자본의 조합의 경우들**

결속형 사회자본 Bonding Social Capital	연계형 사회자본 Bridging Social Capital	문화자본 Cultural Capital	유형들
O	O	O	O–O–O
		X	O–O–X
O	X	O	O–X–O
		X	O–X–X
X	O	O	X–O–O
		X	X–O–X
X	X	O	X–X–O
		X	X–X–X

예컨대 예술에 대한 지나친 애착("당신이 예술에 대해 뭘 알아?" 식의 태도로 나타나는)은 사회적 신뢰와 유대를 방해할 수가 있다. 그러나 예술 활동에 대한 참여가 사회적 유대를 강화할 수도 있다. 퍼트넘은 예술이 "이데올로기의 공유나 사회적 혹은 인종적 기원의 동질성"을 필요로 하지 않기에 상이한 사회적, 정치적, 직업적 정체성을 가로지르는 연계형 사회자본을 이끌어내는 주요한 자원이 될 수 있다고 주장한다.[15]

우리는 부르디외의 문화자본과 퍼트넘의 사회자본 모두를 고려하여 둘 사이에 다양한 조합이 가능하다고 본다. 즉 결속형 및 연계형 사회자본이 문화자본과 결합하는 데 있어 다양한 생활예술 활동이 존재할 수 있다. O–O–O 유형은 내부적으로도 결속되어있고 외부적으로도 연계되어 있으며 예술적으로도 관심이 높고 활동적인, 가장 이상적인 경우라고 평가할 수 있을 것이다. X–O–O 유형은 내부적인 결속은 약하지만 외부적 연계는 강하고 동시에 예술적으로도 활성화되어 있는

15 같은 책, 688쪽. 모리아티는 'Bonded-bridging'이라는 개념을 제시하면서 생활예술 활동이 결속과 연계를 동시에 활성화시킬 수 있다고 주장한다.

경우라고 볼 수 있을 것이다.

이 두 경우에서 문화자본과 사회자본이 긍정적인 상관관계를 맺고 있다고 볼 수 있다. 반면 X-X-O 유형은 결속력도 약하고 외적인 연계도 약한, 예술에만 관심을 가진 개개인으로 이루어진 개인주의적 모임일 것이다. 반면 O-X-X는 내부적 결속에만 집중하고 외적 연계와 예술에는 큰 관심을 가지지 않는 모임이라고 볼 수 있을 것이다. X-X-X는 유명무실한 모임일 것이다. 그 외의 유형에 있어서도 우리는 예술적으로, 그리고 사회적으로 특정한 성격을 가진 예술 모임을 상상해볼 수 있을 것이다.[16]

성남시 문화클럽의 사례

우리는 성남시의 문화클럽을 주요 사례로 삼아 그 유형을 분류하고 성격을 분석했다.[17] 2006년 설문 과정에서 성남 내 문화클럽의 숫자는 총 1,103개가 확인되었는데, 이 중에서 설문에 응한 단체는 373개였

16　위의 유형 분류는 지극히 도식적이며 따라서 성격이 모호한 경우도 있을 수 있다. 예를 들어 우리는 사회자본과 문화자본을 '있다(O)'와 '없다(X)'로만 보지 말고 그 중간에 '모호함(△)'이라는 정도를 삽입하여 유형들을 보다 상세화할 수도 있다. 또한 공시적으로뿐만 아니라 통시적인 차원을 고려하여 한 유형으로 시작해서 다른 유형으로 변화하는 경우를 가정해볼 수도 있다. 지극히 기초적인 분류이지만 위의 유형화는 현실에 존재하는 다양한 생활예술 활동을 분류하고 이해하는 데 도움을 주는 탐색적(Heuristic) 수단을 제공한다.

17　성남문화재단과 한국예술종합학교의 전수환 교수가 성남 지역 문화클럽의 현황을 파악하기 위해 2006년 8월부터 9월까지 실시한 '성남시 사랑방문화클럽 실태 및 욕구 조사(이하 성남문화클럽 조사)' 결과를 활용했다. 우리는 분석 과정에서 설문 조사 결과 중 '강사진'의 응답을 제외하고 사회자본과 문화자본의 관계라는 이론적 틀 속에서 분석을 수행했다. 강사진의 응답을 제외한 이유는 이들이 클럽 회원들과는 다른 입장과 생각을 가질 수 있기 때문이다. 나머지 '운영진'과 '일반 회원'이 응답한 케이스들 중 유효 케이스인 264개의 문화클럽을 대상으로 기술 통계 분석을 실시하여 문화클럽의 유형을 분류하고 분석했다.

다.[18] 우리는 설문 문항 중에서 '클럽 형성 계기'와 '클럽 활동 지역'에 주목했다. '클럽이 어떻게 만들어지고, 어느 지역에서 활동하는가'에 따라 문화클럽의 활동 양상, 즉 문화자본과 사회자본의 결합 패턴에 유의미한 차이가 나타날 수 있다고 본 것이다.

물론 두 변수 외에도 클럽의 활동 양상과 연관되는 다양한 변수들을 생각해볼 수 있을 것이다. 회원들의 구성, 회원들의 사회경제적 배경 등이 문화자본과 사회자본이 결합하는 과정과 기제에 영향을 미칠 수 있을 것이다. 그러나 성남 문화클럽 조사 자료의 한계상 두 가지 변수만 선택했다. 두 변수를 간략히 기술하면 아래와 같다.[19]

클럽 형성 계기

문화클럽 형성 계기는 문화클럽이 만들어진 출발점을 보여준다는 점에서 문화자본이 사회자본으로 이행되는 과정과 기제를 이해하는 데 의미 있는 변수로 취급될 수 있다. 이는 클럽이 출발한 사회 제도적 공간이 이후 활동 양상에 영향을 미칠 것이라는 기대 때문이다. 문화클럽 형성 계기를 보면 "기관의 교육 프로그램 이후" 형성됐다는 응답이 36개, "직장 동료 간 모임으로 출발"했다는 응답이 46개, 그리고 "오프라인에서 자발적으로 모임"이 55개였다.

18 조사 과정에서 관련 기관에서 운영하고 있는 문화예술 프로그램 수도 1,940개로 집계되어 성남 지역에서는 생활예술 활동이 상당한 규모와 수준에 이르고 있음을 알 수 있었다.

19 문화클럽의 장르별 분포를 보면 음악이 74개로 가장 많았고, 그다음으로는 미술·사진이 49개, 종교·봉사 28개, 생활·취미가 24개, 연극·영화가 17개 순으로 나타났다. 이 조사에서 음악 범주에는 풍물, 합창, 악기 연주 등 상이한 음악 클럽이 한데 묶여있어 가장 빈도가 높은 장르로 나타났다. 미술·사진 역시 일반인이 접근할 수 있다는 점과 미술과 사진 두 장르가 한군데 묶여있다는 이유로 빈도가 높은 것으로 나타났다. 반면 문학·독서는 저비용에 접근성이 높음에도 불구하고 무용과 비슷하게 빈도가 낮다는 것이 특징적이다. 상이한 장르들이 동일한 범주로 묶여있는 것은 문제이다. 예컨대 풍물패와 합창단의 활동 성격은 다를 수 있는데, 이것이 구별되지 않기 때문이다.

현대인의 가장 중요한 삶의 공간인 직장이 자연스럽게 취미를 공유하고 모임을 만들 수 있는 기회를 많이 제공한다는 사실은 놀랍지 않다. 기관의 교육 프로그램 이후에 형성됐다는 응답은 지역의 '문화센터'가 제공하는 문화예술 강좌에 참여한 수강생들이 취미 활동을 지속하기 위해 문화클럽을 만든다는 사실을 보여준다.

반면 오프라인에서 자연 발생적으로 모임이 이루어진다는 응답이 가장 높다는 사실은 흥미롭다. 오프라인은 말 그대로 어떤 계기를 통해 모임이 구성됐는지 확정할 수 없는 우연적이고 불확정적 공간이지만, 가장 많은 문화클럽이 집중되어 있다는 점에서 주목을 요한다. 불확정적이고 우연적인 오프라인에서 생겨나는 자연 발생적인 모임과 대비되는 것이 바로 지역주민의 모임(18개)이다.

정작 생활공간인 지역 내 모임을 통해 문화클럽이 형성되는 사례가 매우 적게 나타났다는 점은 '마을'이 문화예술적 교류의 공간이 아니라는 사실을 보여준다. 종교 기관 내 모임을 통해 만들어진 문화클럽 역시 18개로 상대적으로 적었다. 이는 종교적 믿음을 공유하는 공동체인 종교 기관 역시 취미의 교류와 유대에 있어서는 큰 역할을 하지 못하고 있음을 보여준다.

퍼트넘은 미국의 경우에도 전통적으로 친밀한 유대와 교제의 기회를 제공했던 '마을'과 '종교 기관'의 기능이 점차 약화되어가고 있다고 보았는데, 이는 성남도 마찬가지이고 한국의 대부분 지역에서도 크게 다르지 않을 것이다. 그 외에 '전문가들의 모임'은 26개, '온라인에서 자발적으로 모임'이 25개로 나타났다.

클럽 활동 지역

클럽 활동 지역은 "문화클럽이 주로 어디서 모여 활동하는가"라는

질문에 대한 답으로 문화클럽의 활동 거점을 보여준다. 성남은 중원구와 수정구를 중심으로 한 기존의 성남 본도심[20]과 신도시라 불리는 분당구로 나뉘어져 있는 것이 지역적 특징이다. 이 지역적 특징이야말로 성남을 다른 도시들과 구별시키는 특수성으로 볼 수 있을 것이다.

즉 문화적, 경제적으로 뚜렷한 차이가 있는 지역에서 이루어지는 클럽 활동의 경우 그 양상과 성격이 다양할 수 있기 때문이다. 직관적으로 보면 지역적 구분은 '소득 수준'의 구분일 수도 있으나, 클럽활동 지역을 단순히 소득 수준이라는 관점에서 파악하는 것은 무리가 있다. 소득뿐만 아니라 생활양식, 도시의 공간적 성격, 문화예술 인프라 등 다양한 변수가 뒤섞여 있는 것이 바로 활동 지역 변수라고 할 수 있다.

이 질문에는 분당에서 모인다는 응답이 120개로 가장 많이 나왔다. 즉 절반가량의 문화클럽들이 활동하는 거점이 분당으로 나타난 것이다. 문화클럽 활동이 상대적으로 부유층이 모여 살고 문화적 환경이 잘 갖추어진 분당구에서 활발히 이루어지고 있는 사실은 생활예술 활동 역시 불평등한 문화적, 경제적 자원의 분배 구조와 긴밀히 연관되어 있음을 보여준다.

그러나 성남 본도심(수정구와 중원구)에서도 53개의 문화클럽이 활동하고 있어서 비록 상대적으로 차이가 나지만 생활예술 활동이 적지 않게 이루어지고 있음을 보여준다. 가장 흥미로운 것은 지역을 가리지 않고 성남 전체에 걸쳐 모인다는 응답이 두 번째로 많은 61개로 나타났다는 사실이다. 즉 생활예술 활동이 반드시 특정 지역에 집중하지 않고 지역적 분리 구도를 가로지르며 왕성하게 이루어지고 있는 것이다.

이러한 통계는 한편으로는 부르디외의 문화자본론을 지지하면서도

20 원래 조사에서 중원구와 수정구는 분리된 답지였으나 본 논문에서는 이 두 항목을 합쳐서 '성남 본도심'으로 재구성했다.

(즉 예술 활동이 사회경제적 차이와 연계되어 있다는 점에서) 다른 한편으로 는 생활예술 활동에 있어서는 지역적 경계를 가로지르는 경우도 존재한 다는 점을 보여준다. 이는 문화자본과 사회자본의 결합 가능성이라는 우리의 관심과 관련하여 매우 중요한 시사점을 제시한다. 즉 지역적 경 계를 가로지르는 예술 활동은 동시에 이 지역적 경계를 가로지르는 사 회적 신뢰로 전환될 수 있는 잠재력을 가지고 있는 것이다.

문화자본과 사회자본의 조합: 자기 계발, 사교, 만능, 문화 외교

우리는 성남 문화클럽 자료를 활용하여 각각의 클럽들이 문화자본 에 대한 관심(예술에 대한 애호)과 사회자본에 대한 관심(인간관계와 사회 적 활동에 대한 적극적 태도)의 결합 패턴을 도출하는 분석을 실시했다. 이 를 통해 4개의 군집이 채택되었는데 4개의 군집에 속한 클럽 수는 각각 52, 66, 86, 51개로 나타났다.

문화클럽의 활동 성격을 보여주는 7개 변수는 사회자본과 관련된 변수와 문화자본과 관련된 변수로 나눌 수 있다. '친목 도모'와 '정보 교 환'은 문화클럽의 내적 결속을 보여준다는 점에서 결속형 사회자본, '타 커뮤니티와 교류'와 '지역사회 기여'는 문화클럽 외부와의 연계를 보여준 다는 점에서 연계형 사회자본, '전문가에게 배움', '관심사에 집중', '결과 발표'는 예술적 활동에 대한 관심을 반영한다는 점에서 문화자본과 연 관시켜볼 수 있다.[21] 본 논문은 결속형 사회자본 변수, 연계형 사회자본 변수, 문화자본 변수를 조합하여 각 군집에 속하는 문화클럽들의 성격

21　성남 문화클럽 조사의 가장 큰 문제점은 문화자본과 사회자본을 측정하는 변수의 부재에 있다. 엄밀히 말해 제시된 변수들은 문화자본과 사회자본을 측정한다고 볼 수 없다. 왜냐하면 이 변수 들은 응답자가 속한 클럽에 대한 평가적 의견에 불과하며, 그것도 문화자본과 사회자본의 특정 부분들만 반영하기 때문이다. 무엇보다 이 평가적 의견은 문화자본과 사회자본 그 자체가 아니 라 문화자본과 사회자본을 '추구하는' 태도라고 볼 수 있다. 이렇게 주어진 한계 내에서 이 변수 들은 그나마 사회자본과 문화자본에 대한 가장 근사치의 프록시로 취급될 수 있을 것이다.

[표 30] **군집별 활동 변수 평균**

	군집			
	1	2	3	4
친목 도모	2.83	4.24	3.87	2.94
정보 교환	3.17	3.56	3.70	2.63
전문가에게 배움	4.50	2.73	3.36	2.02
관심사에 집중	3.13	2.62	3.92	3.22
결과 발표	3.15	3.41	4.43	3.14
타 커뮤니티와 교류	1.85	2.21	3.99	3.00
지역사회 기여	2.52	2.32	4.43	3.71
평균 총계	22.15	23.09	30.70	24.65

을 위 [표 29]에 제시된 유형을 참고하여 분류해보았다.

[표 30]을 보면 군집 1의 경우 연계형 사회자본에 대한 관심이 낮은 반면(타 커뮤니티와 교류 1.85, 지역사회에 기여 2.52) 결속형 사회자본을 추구하는 정도(친목 도모 2.83, 정보 교환 3.17)는 중간 정도이며, 무엇보다 문화자본을 추구하는 정도(전문가에게 배움 4.50, 관심사에 집중 3.13, 결과 발표 3.15)가 비교적 높게 나타났다. 따라서 군집 1에 속하는 문화클럽은 △-X-O 유형, 즉 결속형 사회자본 추구는 중간 정도, 연계형 사회자본 추구는 낮은 정도, 문화자본 추구는 높은 유형이라고 볼 수 있다. 이 군집은 주요 관심이 예술을 통한 자기 계발에 치중되어 있는 '자기 계발형' 문화클럽으로 유형화한다.

군집 2의 경우는 결속형 사회자본에 대한 관심(친목 도모 4.24, 정보 교환 3.56)이 두드러지게 높게 나타난 반면, 연계형 사회자본 추구의 정도는 낮았고(타 커뮤니티와 교류 1.85, 지역사회에 기여 2.52), 문화자본 추구의 정도 역시 '결과 발표(3.41)'를 제외하고는 낮게(전문가에게 배움 2.73, 관심사에 집중 2.62) 나타났다. 따라서 군집 2에 속하는 문화클럽은 O-X-X 유형, 즉 높은 결속형 사회자본, 낮은 연계형 사회자본, 낮은 문화자본

추구 유형이라고 볼 수 있다. 이 군집은 주요 관심이 모임 자체에 있으며 예술적 활동이나 외부 사회 활동에는 관심이 덜한 '사교형' 문화클럽으로 유형화한다.

군집 3에서는 다른 군집과 비교했을 때 모든 부문에서 가장 높은 평균값을 보여줬다. 결속형 사회자본(친목 도모 3.87, 정보 교환 3.70), 연계형 사회자본(타 커뮤니티와 교류 3.99, 지역사회에 기여 4.43)에 대한 관심이 모두 높을 뿐 아니라, 문화자본에 대한 관심 역시 활성도가 높은 것으로 나타났다(전문가에게 배움 3.36, 관심사에 집중 3.92, 결과 발표 4.43). 따라서 군집 3에 속하는 문화클럽은 O-O-O 유형, 즉 사회자본과 문화자본에 대한 관심 모두 높게 활성화되어 있는, 가장 이상적인 클럽들이라고 볼 수 있다. 높은 예술적 관심을 가지고 있으면서도, 대내외적으로 모두 활발한 네트워킹을 보이고 있는 이 군집은 '만능형' 문화클럽으로 유형화한다.

군집 4에서는 연계형 사회자본에 대한 관심이 높게 나타났다(타 커뮤니티와 교류 3.00, 지역사회에 기여 3.71). 그 반면, 결속형 사회자본에 대한 관심은 비교적 낮게 나타났고(친목 도모 2.94, 정보 교환 2.63), 문화자본에 대한 관심은 '전문가에게 배움(2.02)'이 매우 낮으며 '관심사에 집중(3.22)'과 '결과 발표(3.14)'에서 중간 정도로 나타나 어느 정도는 활성화되어 있는 것으로 나타났다. 따라서 군집 4에 속하는 문화클럽은 X-O-△ 유형, 즉 낮은 결속형 사회자본, 높은 연계형 사회자본, 중간치 문화자본의 유형이라고 볼 수 있다. 이 군집은 주로 어느 정도의 예술적 관심을 가지고 외부 네트워킹에 치중하는 '문화 외교형' 문화클럽으로 유형화한다.[22]

22 우리는 네 문화클럽이 문화자본과 사회자본, 두 자본의 연계에 있어 절대적인 차이를 반영한다고 보지 않는다. 이 네 클럽 모두 '참여적'이라고 볼 수 있다. 즉 네 클럽 모두 자발적, 자생적으로

문화자본과 사회자본의 결합: 만능형과 문화 외교형

가장 이상적인 '만능형' 문화클럽의 숫자가 86개로 가장 높게 나타났다는 사실은 고무적이다. 이 군집의 활동 변수의 평균값 총계는 네 개 군집 중 가장 높은 30.70으로 드러났는데, 이는 이 군집에 속하는 문화클럽이 예술적으로뿐만 아니라, 내적 결속이나 외적 연계에 있어서도 가장 활발함을 보여준다. 또한 가장 적은 숫자인 51개의 문화클럽이 속한 '문화 외교형' 군집에 있어서도 예술적 관심과 사회적 활동에 대한 관심은 공존하고 있는 것으로 나타났다. 이 군집의 활동 변수 평균값 총계는 '만능형' 다음으로 높은 24.65였다.

이 군집은 오히려 내적 결속보다는 외적 연계에 더 관심을 기울이고 있는 것으로 나타났는데, 이 경우 예술적 관심은 '자기 계발'이나 '사교'보다는 사회적 활동을 위한 '도구'로서 의미를 갖는다고 볼 수 있다. 그럼에도 예술적 관심은 어느 정도는 유지되고 있어서 예술이 그저 '핑곗거리'는 아니라는 것을 알 수 있다. 결론적으로 예술적 열정과 사회적 활동이 조화를 이루는 문화클럽이 성남에 가장 많이 존재한다는 발견은 시사하는 바가 크다. 즉 문화자본과 사회자본이 모순되지 않고 조화될 수 있으며, 따라서 생활예술 활동이 공동체의 연대와 소통에 관여할 수 있다는 퍼트넘의 주장을 간접적으로 지지하는 것이다.

문화자본과 사회자본의 분리: 사교형과 자기 계발형

사회자본과 문화자본에 대한 추구가 조화를 이루는 사례뿐만 아니라 그렇지 않은 사례도 무시할 수 없다. 특히 '만능형' 다음으로 가장

형성되었으며 수평적 토론과 공통의 의견 조성, 그리고 행동이라는 요소를 포함한다고 본다. 그러나 네 클럽들이 문화자본과 사회자본, 두 자본의 연계를 추구하는 양상에 있어서 '정도의 차이'가 실증적으로 확인되었다. 우리는 이 경험적인 차이를 절대화하지 않으면서도 그것을 하나의 탐색적 틀로 삼아 그 차이들의 조건과 효과를 분석했다.

많은 66개의 문화클럽이 속한 '사교형' 군집은 예술적 관심도 낮고 외부적인 연계 활동도 부진한 문화클럽들이라고 볼 수 있다. 여기서야말로 예술은 사교를 위한 부차적 수단으로 이용되고 있을 뿐이다. 다소 위험하지만 조심스럽게 추측을 하자면, 예술을 통한 자기 성취나 이타적인 사회 활동을 통한 보람이 없이 그저 가벼운 사교적 즐거움을 추구하는 문화클럽들이 여기 속할 수도 있다. 이러한 클럽들이 무시할 수 없는 다수로 존재한다는 사실은 문화자본과 사회자본의 긍정적 시너지 효과에 대해 회의감을 갖게 한다.

또한 52개의 문화클럽이 속한 '자기 계발형' 군집 또한 주목할 만하다. 이 군집은 부르디외가 이야기하는 문화자본의 구별 효과를 지지하는 집단이라고 볼 수 있다. 즉 높은 예술적 관심과 어느 정도의 사교가 공존하지만, 외적인 연계 활동에는 무관심한 집단이라고 할 수 있다. 이 군집은 폐쇄적이고 자족적인 '취향공동체'로 정의할 수 있을 것이다. 예술을 통한 자기 성취와 비슷한 취향을 공유하는 사람들과 만나는 즐거움은 있을 수 있지만, 문화자본에의 이 같은 추구가 연계형 사회자본으로 이어지지는 않는 것이다. 이 두 군집은 활동 변수 평균값 총계에서도 각각 22.15와 23.09로 전체적으로 덜 활동적인 문화클럽들이 모여 있는 군집으로 나타났다.

이상과 같이 군집 분석을 통해 성남시의 생활예술 활동에 존재하는 상이한 패턴들을 확인했다. 이제 이러한 군집 패턴들이 무작위적으로 존재하는지 또는 제도적이고 객관적인 조건과의 상관관계 속에서 존재하는지 검토할 순서다. 이에 따라 성남시 문화클럽의 군집 패턴들이 '형성 계기'와 '활동 지역'에 따라 어떻게 분배되는지 교차 분석을 통해 살펴보고자 한다. 여기서 밝혀두어야 할 것은 이 분석은 변수들의 인과적 관계를 밝히는 분석이 아니라는 점이다. 이 시도는 매우 제한된 의미

에서의 상관 분석에 불과하며, 엄밀한 이론적 모델과 대표성 있는 자료
가 부재한 상황에서 이루어졌다는 사실을 감안하여 그 결과를 받아들
여야 할 것이다.

형성 계기에 따른 문화자본과 사회자본의 결합 양상

[표 31]은 문화클럽들이 형성된 계기들에 있어 군집의 분포를 보여
준다. 먼저 '직장 동료 간 모임'을 통해 형성된 클럽의 경우에는 '자기 계
발형(39.1퍼센트)'과 더불어 '사교형(32.6퍼센트)'에 많은 클럽이 모여있었
다. 이는 직장이 현대인에게 매우 중요한 유대와 교제의 공간이지만, 예
술에 대한 배타적 관심을 계발시키거나 예술을 '핑계'로 하는 사교의 기
회를 제공하는 정도에 그치고 있다는 점을 시사한다. 즉 직장에서 형성
된 클럽들은 외부 집단과 연계하고 지역사회에 기여하려는 사회적 관심
사를 형성시키지는 않는 것이다. 즉 이들의 태도는 '예술 아니면 사교,
나머지는 무관심'으로 요약될 수 있을 것이다.

'기관의 교육 프로그램'을 통해 형성된 클럽들은 '자기 계발형
(38.9퍼센트)'이 두드러졌다. 예를 들어 문화센터를 통해 만들어진 클럽은
예술에 대해 진지하고, 예술적 기예를 연마하는 데 집중한다고 해석할
수 있다. 하지만 '만능형(30.6퍼센트)'이 적지 않았다는 점도 주목할 만하
다. 이러한 클럽들은 예술에 대한 관심을 소홀히 하지 않으며 때에 따라
서는 이와 병행하여 사회 활동에 대한 관심 역시 활성화하고 있는 것으
로 보인다.

'전문가들의 모임'이 '만능형(65.2퍼센트)'에 집중되어 있다는 사실도
흥미롭다. 즉 예술적 전문성과 기예가 어느 정도 확보된 이들은 자신의
예술적 자원을 적극적으로 사회적 활동에 활용하거나 적용시킬 가능성
이 큰 것이다. 이들의 태도는 '예술이 먼저, 그리고 예술을 바탕으로 한

[표 31] **클럽 형성 계기별 군집 분포**

			Cluster Number of Case				전체
			자기 계발	사교	만능	문화 외교	
형성계기	기관 프로그램 모임	빈도	14	6	11	5	36
		%	38.9	16.7	30.6	13.9	100.0
	종교 기관 모임	빈도	2	7	4	5	18
		%	11.1	38.9	22.2	27.8	100.0
	지역주민 모임	빈도	4	4	5	2	15
		%	26.7	26.7	33.3	13.3	100.0
	직장 동료 모임	빈도	18	15	9	4	46
		%	39.1	32.6	19.6	8.7	100.0
	전문가들 모임	빈도	2	0	15	6	23
		%	8.7	0.0	65.2	26.1	100.0
	기존 동아리에서 독립	빈도	3	2	9	3	17
		%	17.6	11.8	52.9	17.6	100.0
	오프라인 자발적 모임	빈도	3	21	17	12	53
		%	5.7	39.6	32.1	22.6	100.0
	온라인에서 자발적 모임	빈도	5	3	7	9	24
		%	20.8	12.5	29.2	37.5	100.0
	기타	빈도	1	7	8	5	21
		%	4.8	33.3	38.1	23.8	100.0
전체		빈도	52	65	85	51	253
		%	20.6	25.7	33.6	20.2	100.0

* Chi–Square 62.531, DF=24, P=.000

친목 및 사회 활동, 그러나 예술을 그저 핑곗거리로 삼는 친목이나 도구로 이용하는 사회 활동은 '사절'로 요약할 수 있다.

반면 '오프라인'에서 형성된 클럽에서는 '자기 계발형(5.7퍼센트)'이 매우 적게 나타났다. 이들은 예술에 대한 지나친 애착을 억제하는 것으로 보인다. 예술적 관심과 기예를 심화시키려는 분명한 목적을 가진 클럽들과 반대로 이들에게는 오히려 사회자본이 두드러진 것으로 나타났

다. 특히 '사교형(39.6퍼센트)' 클럽이 가장 많았는데, 즉 오프라인에서 형성된 클럽들은 대체적으로 예술에 대해서는 덜 진지하면서 친목 도모에 집중하는 것으로 볼 수 있다.

그러나 '만능형(32.1퍼센트)'도 두드러진다는 사실은 일단 오프라인에서 만났을지라도 예술에 대해 진지하면서 동시에 친목과 사회 활동 모두에 진지한 경우도 적지 않다는 점을 시사한다. 이들은 비교적 예술에 대한 지나친 애착과 거리를 두면서 유연하게 문화자본과 사회자본을 결합시키고 있는 것이다. 이들의 태도는 '무엇보다 친목, 그다음 예술적이거나 대외적인 활동'으로 요약할 수 있다.

직장에서 클럽이 만들어진 경우를 제외하고는 '만능형'이 위에 제시된 세 가지 형성 계기에 걸쳐 고르게 나타났다는 사실은 고무적이다. 이는 사회자본과 문화자본을 조화하고 결합하는 어떤 특별한 계기는 없다는 점을 보여준다. 오히려 직장에서 만들어진 클럽의 경우 사회자본에 대한 관심이 부재한다는 점은 문제적이다. 이제 직장은 구성원들끼리만 교류하고 그들의 친목 활동은 바깥 환경에 대해 일종의 '장벽'으로 작용하는 것이 아닐까?

반면 '예술'을 주요 목적으로 하는 모임('기관'과 '전문가들')에서 만들어진 클럽들에서는 사회자본에 대한 관심이 활성화되어 있었다. 만남의 계기가 우연하거나 불확정적인 '오프라인 모임'에서도 예술에 대한 진지한 문화자본적 관심은 사회자본에 대한 높은 관심과 공존할 수 있다는 사실이 나타났다. 즉 적어도 성남시의 생활예술 활동에서는 부르디외가 주장하듯 문화자본에 대한 추구가 내적 결속과 구별의 효과만 가져오는 것은 아니라는 점이 확인된다. 퍼트넘이 주장하듯 생활예술 활동은 사회적 신뢰와 연결성(내적인 결속과 외적인 연계 모두)을 활성화시킨다.

클럽 활동 거점에 따른 문화자본과 사회자본의 결합

[표 32]를 보면 분당의 경우 거의 동일한 비율로 네 개의 군집이 분포되어 있다. 분당은 앞서 지적했듯이 대다수의 문화클럽이 활동하고 있는 지역이다. 직관적으로 해석하면 분당을 거점으로 활동하는 클럽 수 자체가 양적으로 많은 만큼 군집의 분포에 있어서도 고른 양상을 보인다고 할 수 있다. 즉 예술 활동에도 진지하고, 사교 활동에도 진지하고, 외적인 사회적 연계 활동에도 진지하고, 이 모두에 골고루 진지한, 문화자본과 사회자본이 결합하는 가능한 모든 양상이 고르게 나타나는 것이다.

반면 '성남 본도심'을 활동 거점으로 하는 문화클럽의 경우 사교형 문화클럽의 비중이 38.8퍼센트로 가장 높게 나타났다. 그리고 반면에 예술에 대한 배타적 관심을 가지는 '자기 계발형'과 느슨한 친목 도모를 배제하고 어느 정도의 예술적 관심을 통해 사회적 연계 활동에 치

[표 32] **활동 지역별 군집 분포**

			Cluster Number of Case				전체
			자기 계발	사교	만능	문화 외교	
활동지역	분당	빈도	32	30	28	27	117
		%	27.4	25.6	23.9	23.1	100.0
	성남 본도심	빈도	9	19	15	6	49
		%	18.4	38.8	30.6	12.2	100.0
	성남 전체	빈도	6	10	31	14	61
		%	9.8	16.4	50.8	23.0	100.0
	성남 외부	빈도	5	7	12	4	28
		%	17.9	25.0	42.9	14.3	100.0
전체		빈도	52	66	86	51	255
		%	20.4	25.9	33.7	20.0	100.0

* Chi-Square 23.774, DF=9, P=.005

중하는 '문화 외교형' 문화클럽은 각각 18.4퍼센트와 12.2퍼센트로 낮게 나타났다. 특히 '사교형'이 두드러지는 점에 주목해보자. 부르디외는 피지배층일수록 '예술을 위한 예술'보다는 예술을 기능적이고 도구적으로 사용하는 경우가 많다고 본다. 바로 이것이 피지배층에게 고유한 미적 취향, 즉 대중미학이라고 볼 수 있다.

부르디외의 대중미학 개념을 '성남 본도심'에 적용하면 이 지역의 예술 활동은 그 자체가 목적이라기보다는 주로 친목과 사교의 도구로 활용된다. 하지만 성남 본도심을 거점으로 하는 문화클럽의 경우에도 문화자본과 사회자본에 대한 관심을 다양하게 활성화시키는 '만능형'도 30.6퍼센트로 그 수가 적지 않다는 점을 간과해서는 안 된다. 그러므로 부르디외처럼 사회경제적으로 낮은 위치에 처한 사람들이 예술을 단지 도구적이고 기능적으로 활용한다는 것은 일종의 편견이 될 수 있다. 즉 계급적 지위가 낮고 문화경제적 자원이 부재하는 상황에서도 충분히 진지하고 높은 예술적 관심과 취향이 발현되며, 그것을 사회적 활동에 접목시킬 수 있다는 사실을 위의 표는 간접적으로 보여준다.

특히 '성남 전체'를 활동하는 문화클럽이 우리의 관심을 끈다. 이 경우에는 예술에만 배타적으로 관심을 갖는 '자기 계발형'과 예술을 핑계로 삼는 '사교형' 모두 각각 9.8퍼센트와 16.4퍼센트로 낮게 나타났다. 반면 문화자본과 사회자본 모두를 활성화하는 가장 이상적인 '만능형' 문화클럽이 50.8퍼센트로 가장 비중이 높게 나타났으며 '문화 외교형' 클럽도 23.0퍼센트를 차지하고 있다. 이는 분당과 성남 본도심을 구별하지 않고 성남 전체에 걸쳐 활동하는 문화클럽의 활동력이 사회적으로나 예술적으로 높다는 사실을 보여준다. 이들은 예술 숭배의 태도도 보이지 않으며, 또한 예술 도구주의의 태도도 보이지 않는다. 결국 지역적 경계를 넘나드는 활동을 통해 이들 클럽은 자기 폐쇄성을 지양하

[표 33] 만능형 클럽에 있어 활동 지역에 따른 형성 계기 분포

Cluster Number of Case				기관교육프로그램	종교기관모임	지역주민모임	직장동료모임	전문모임	기존동아리독립	오프라인에서자발적모임	온라인에서자발적모임	기타	전체
만능형	활동지역	분당	빈도	4	3	1	0	6	1	8	2	3	28
			%	14.3	10.7	3.6	0.0	21.4	3.6	28.6	7.1	10.7	100.0
		성남 본도심	빈도	3	0	0	5	2	1	2	0	2	15
			%	20.0	0.0	0.0	33.3	13.3	6.7	13.3	0.0	13.3	100.0
		성남 전체	빈도	4	0	2	4	6	7	5	0	3	31
			%	12.9	0.0	6.5	12.9	19.4	22.6	16.1	0.0	9.7	100.0
		성남 외부	빈도	0	1	2	0	1	0	2	5	0	11
			%	0.0	9.1	18.2	0.0	9.1	0.0	18.2	45.5	0.0	100.0
전체			빈도	11	4	5	9	15	9	17	7	8	85
			%	12.9	4.7	5.9	10.6	17.6	10.6	20.0	8.2	9.4	100.0

* Chi-Square 55.466, DF=24, P=.000

고, 사회적으로도 예술적으로도 역동적인 생활예술 활동을 벌이는 것이다.

마지막으로 우리는 문화클럽의 활동 거점이 형성 계기의 분포에 있어서도 유의미한 차이를 가져오는지 살펴보기 위해 세 변수를 가지고 3-way 교차 분석을 실시했다. 즉 이는 다른 변수를 통제했을 때도 클럽의 활동 지역이라는 변수가 유의미성을 갖는가를 따져보기 위함이다.

위의 [표 33]은 군집별로 지역에 따른 형성 계기의 분포를 보여준다. 군집별로 나누다보니 사례수가 적어지고 대부분의 문화클럽의 경우는 통계적 유의미성은 사라졌으나 우리가 가장 주목하는 '만능형'의 경우 통계적 유의미성이 나타났다. 사회자본과 문화자본에 대한 관심 모두 활성화되어 있는 가장 바람직한 생활예술 활동인 '만능형' 문화클럽에서 활동 지역의 차이가 형성 계기와 상관관계를 갖는다는 사실은 매

우 의미가 있다. 이것은 특정 지역에서의 활동, 혹은 지역을 넘나드는 클럽 활동이 태생적으로 주어진 사회 제도적 공간의 한계를 넘어설 수 있는가 하는 문제와도 연관될 수 있기 때문이다.

분당을 활동 거점으로 삼는 만능형 문화클럽은 '오프라인을 통한 모임(28.6퍼센트)', '전문가들의 모임(21.4퍼센트)', '기관 프로그램 모임(14.3퍼센트)' 순으로 분포되어 있었다. 또한 '직장 모임'에서 출발한 클럽의 경우에는 단 하나의 만능형 문화클럽도 찾아볼 수 없었다. 이것은 예술을 진지한 목적으로 삼는 클럽이나 불확정적이고 우연적인 계기로 모인 클럽에서 만능형 문화클럽이 나타나며, 직장에서는 만능형 문화클럽이 나타나지 않는다는 앞서의 분석을 재확인해준다.

그러나 성남 본도심에서는 오히려 반대의 경우가 나타난다. 즉 오히려 '직장 모임(33.3퍼센트)'에 '만능형' 클럽이 두드러지게 분포되고, 나머지에는 골고루 분포되어 있는 것이다. 또한 '성남 전체'에서 활동하는 만능형 문화클럽은 거의 모든 형성 계기에서 골고루 나타나고 있어 어떤 계기로 만들어지든 만능형 문화클럽으로 성장할 수 있음이 확인됐다.

물론 여기서 어떤 원인으로 활동 지역에 따라 만능형 문화클럽이 형성되는 계기의 분포 차이가 상이하게 나타나는지는 알 수 없다. 분당의 직장 문화와 차별되는 성남 본도심의 특유한 직장 문화가 사회자본과 문화자본에 대한 관심을 동시에 활성화시키는 원인일 수 있고, 지역적 경계를 가로지르는 활동 자체가 형성 계기의 태생적 한계를 넘어서 사회자본과 문화자본에 대한 관심을 골고루 활성화시키는 데 영향을 미칠 수도 있다.

생활예술 활동의 과정과 기제

성남시의 생활예술 활동 유형 중 가장 많은 비중을 차지하고 있고

가장 활동적인 클럽은 '만능형' 문화클럽이었다. '만능형' 문화클럽은 참여 구성원을 어느 정도 결속시키면서도 동시에 문화클럽 외부 환경과도 강력히 연계하는 사회자본적 관심과 진지한 예술 취향 및 예술적 숙련을 추구하는 문화자본적 관심이 공존하는 사례라고 볼 수 있다. '만능형' 문화클럽은 예술적·사회적 활동 모두에 있어서 높은 활성도를 보여주는 사례들이었다. 또한 두 번째로 높은 활성도를 보여주는 '문화 외교형' 역시 적정 수준의 문화자본적 관심과 연계적 사회자본에 대한 관심이 높은 수준의 클럽 활동력을 통해 공존하는 사례였다. 이 두 군집 유형은 가장 바람직한 생활예술 활동의 유형이다. 즉 생활예술 활동 속에서 사람들은 예술적 성취의 즐거움과 소통과 유대의 즐거움을 동시에 성취할 수 있는 있는 것이다.

물론 예술에만 집중하는 '자기 계발형'도 적지 않았다. 특히 '만능형' 다음으로 '사교형' 문화클럽이 다수였다는 사실은 문제적이다. 이 경우 문화예술 활동은 자족적인 집단의 '작은 행복'에 그칠 뿐 예술적 고양이나 유대의 즐거움으로 이어지지 않는 것이다.

우리는 상이한 문화클럽들의 '형성 계기'와 '활동 거점 지역'을 살펴보았다. 특히 문화센터 같은 '지역의 기관 프로그램'과 '직장'이 '자기 계발형' 문화클럽이 만들어지는 주요한 사회적 공간으로 확인됐다. 직장은 '자기 계발형'과 함께 '사교형' 문화클럽도 양산하는 공간으로 확인됐다. 직장은 문화예술을 직장 내 비공식 문화(Informal Culture)를 형성하는 수단으로 활용할 수는 있지만, 이 비공식 문화는 직장 외부의 사회 환경과 연계하고 유대하는 더 포괄적인 네트워킹으로 나아가지 못하고 있다는 점에서 문제적이다.

반면 지역의 문화센터는 특정 예술을 학습하고 숙련하려는 '자기 계발적' 목적과 기능을 수행하면서도 동시에 상당량의 '만능형' 클럽을

생성시키고 있는 것으로 나타났다. 요컨대 '공적인 문화 복지'의 목적과 '예술적 지식과 기예의 심화'라는 두 가지 목적을 가진 문화센터에서는 문화자본과 사회자본을 동시에 추구할 수 있는 가능성이 높은 것으로 해석할 수 있다.

'오프라인의 자발적 모임'은 사회자본을 활성화시키는 것으로 나타났다. 따라서 '사교형' 문화클럽이 생성된 가장 비중 있는 계기가 바로 오프라인 모임이었지만, 상당수의 '만능형' 클럽도 이를 통해 만들어졌다. 오프라인이라는 열린 공간에서 우연적이고 자발적으로 모인 경우에 예술보다 사교와 유대가 우선시되는 것은 직관적으로 이해가 된다. 그러나 이때도 예술에 집중하는 문화자본적 관심은 결속형 사회자본과 연계형 사회자본 모두와 적극적으로 관계함을 확인할 수 있었다.

결국 직장을 제외한 나머지 주요 공간에서 '만능형' 클럽이 만들어졌다는 사실이 고무적이다. '만능형' 클럽에 있어 직장의 경우는 폐쇄적인 사회 공간으로 작동하고 있으나, 문화자본 축적을 목적으로 하는 공공 기관인 문화센터와 사회자본적 관심에서 자발적이고 우연적으로 교류하는 오프라인 모임 모두에서 모두 '만능형' 클럽이 상당수 나타났다는 사실은 '만능형' 클럽이 어느 정도의 개방성과 공공성, 그리고 목적성이 주어진 경우 쉽게 만들어질 수 있음을 뜻한다. 결국 문화자본과 사회자본이 서로 모순되지 않으며, 각각이 추구되면서 동시에 결합할 수 있는 가능성은 매우 높다는 추측을 가능케 한다. 이때 이 결합은 문화클럽이 형성된 공간이 어떤 목적으로 운영되는지, 얼마나 개방되어 있는지, 얼마나 공적인지, 얼마나 자발적인지와 상관할 수 있다는 잠정적 결론을 내리게 한다.

형성 계기 못지않게 중요한 변수가 문화클럽의 '활동 거점'이었다. 성남의 문화클럽은 '분당'에서 활동하느냐, '성남 본도심'에서 활동하느

냐, 혹은 분당과 성남 본도시를 넘나들며 '성남 전체'에서 활동하느냐에 따라 문화자본과 사회자본이 결합되는 유형에 있어 다른 양상을 보였다. 분당을 활동 거점으로 하는 문화클럽의 경우에는 모든 군집 유형에 있어 고른 분포를 보여줬는데, 이는 문화적 자원과 경제적 자원이 풍부한 분당에서 문화자본과 사회자본에 대한 관심을 다양한 방식으로 결합시킬 수 있는 가능성이 더 높을 수 있다는 추정을 가능하게 한다. 반면 성남 본도심에서 활동하는 문화클럽의 경우 '사교형'이 가장 높게, 그리고 '만능형'이 그다음으로 높게 나타났는데 이는 예술에 대한 배타적 관심을 배제하고 예술을 사회자본 도구주의적으로 사용하는 경향을 보여준다.

예술에 대한 도구주의는 이중적인 함의를 갖는 것으로 해석될 수 있다. 한편으로는 분당에 비해 성남 내 지역에 문화적, 경제적 자원이 상대적으로 부족함에 따라 문화자본에 대한 집중이 쉽지 않을 수 있다는 해석이 가능하다. 그러나 '만능형' 문화클럽이 여전히 존재한다는 사실은 이러한 제한된 여건 속에서도 나름의 문화자본을 개발, 축적하고 이를 사회자본적 관심과 유연히 결합시키는 생활예술 활동이 활성화되어 있음을 지시한다. 실제로 분당과 달리 성남 본도심에서 활동하는 '만능형' 문화클럽의 상당수가 직장에서도 형성되었음이 확인됐는데 이는 성남 본도심의 생활예술 활동이 분당의 그것과는 성격과 목적이 질적으로 다를 수 있음을 보여준다.

무엇보다 주목할 만한 발견은 '성남 전체'를 거점으로 하는 문화클럽에서 '만능형'이 가장 두드러지게 나타났다는 사실이다. 이는 지역적 경계를 넘나들고 가로지르는 '탈경계적' 활동이 많은 경우 문화자본과 사회자본을 동시에 추구하는 생활예술 활동이라는 점을 시사한다. 또한 '성남 전체'를 거점으로 하는 '만능형' 문화클럽들은 어떤 특정 계기

에 국한되지 않고 다양한 계기를 통해 형성되었음이 확인됐다. 이는 문화클럽의 생성 조건이라는 태생적 한계가 탈경계적 지역 활동에 의해 극복되고, 나아가 사회자본과 문화자본을 추구하는 활동으로 이어질 수 있음을 잠정적으로 예측하게 한다.

위의 분석들을 통해 우리는 문화자본과 사회자본을 추구하고 그에 대한 관심을 결합하는 양상이 다양함을, 그리고 이 다양성이 '어디서 형성됐는가'와 '어디서 활동하는가', 또한 '어디서 형성되어 어디서 활동하는가'와도 관계가 있음을 확인할 수 있었다. 이러한 발견은 생활예술 활동이 단순한 개인주의적 취미 활동이나 사교적 여가 활동에 머물지 않고 사회 구성원들의 집합적 복지, 즉 함께하는 삶에 긍정적으로 기여할 수 있게 되는 기제와 과정을 이해하는 데 있어 중요한 시사점을 제공해줄 수 있다.

사회자본과 문화자본의 유기적 결합을 위해

현대사회에서 문화예술은 단순히 비범한 재능을 가진 이들의 창조 활동으로 여겨지지 않는다. 예를 들어 문화예술은 가장 주요한 사회경제적 자원으로 승인되고 있다. 플로리다(Richard Florida)는 보헤미아 지수(Bohemian Index)와 도시의 하이테크 기술 발전 정도에 긍정적 상관관계가 있음을 주장하며 예술이 발전하면 경제도 발전한다는 주장을 펼치고 있다.[23] 플로리다의 창조 계급 이론은 랜드리(Charles Landry)의 '창조 도시(Creative City)'론으로 발전하며 도시의 총체적 발전이 문화예

23 리처드 플로리다, 이원호 외 옮김, 푸른길, 2008, 149~167쪽.

술적 토양에서 이루어진다는 인식이 확산되고 있다.[24]

이러한 논의들은 최근 한국의 많은 지방자치단체가 추구하는 '문화도시' 정책을 정당화하고 그 방향을 제시하는 지침으로 활용되기도 한다. 그러나 이러한 발전론적 접근은 예술과 사회가 관계하는 특정한 부분만을 드러낼 뿐이다. 이러한 접근은 일상생활에서 생성하고 전개되는 문화예술 활동이 사회 구성원들 간의 유대와 삶의 질에 어떻게 관계하며, 어떻게 함께하는 삶에 기여할 수 있는가 하는 문제의식을 빠뜨리고 있다.

우리는 퍼트넘의 사회자본론으로부터 출발하고 부르디외의 문화자본론을 경유함으로써 문화예술이 함께하는 삶에 긍정적으로 기여하는 구체적 기제와 과정을 생활예술 활동, 그중에서도 성남시의 문화클럽이라는 사례를 중심으로 살펴보았다. 성남시의 생활예술 활동 사례는 이미 다수의 문화클럽들이 예술을 통해 자아 성취는 물론 타인들과의 유대와 소통에 적극적으로 임하고 있음을 보여준다.

그러나 문제가 없지 않았다. 특히 성남시의 주민들이 자신들의 삶이 뿌리내리고 있는 지역의 이웃들과의 만남을 통해 문화클럽을 형성하는 사례는 지극히 적었다. 지역공동체의 수준에서 주민들은, 퍼트넘의 말대로 "나 홀로 예술"을 하고 있는 것이다. 즉 마을이라는 일상적인 수준에서 사회적 유대의 하락 추세[25]가 생활예술 활동에서도 확인되고 있음을 보여준다. 특히 분당의 경우 현대사회의 가장 중요한 공간인 직장에서 사회적 연계와 유대에 매우 소극적인 태도를 보이고 있는 것으로 나타났다.

이에 대해서도 퍼트넘은 예리한 통찰력을 보여준다. 그에 따르면 현

24 찰스 랜드리, 임상오 옮김, 『창조도시』, 해남, 2005.
25 로버트 D. 퍼트넘, 정승현 옮김, 앞의 책, 176쪽.

대의 직장은 사람들에게 가장 비중이 큰 만남과 교류의 공간이지만, 그 내부에서 깊은 친밀성과 의미 있는 인간관계를 만들어내는 데는 취약하다.[26] 그러나 마을이나 직장이 아닌 공간들, 예를 들어 문화센터나 자발적이고 우연한 오프라인 모임과 같은 특정 사회적 공간, 그리고 지역적 한계를 넘어서는 탈경계적 활동은 사회자본과 문화자본에 대한 관심의 공존을 적극적으로 일구어내려는 성남시 문화클럽의 노력과 태도를 통해 우리는 문화자본과 사회자본이 결합할 수 있는 가능성을 잠정적으로 확인할 수 있었다.

사실 사회자본과 문화자본의 유기적이고 긍정적인 결합은 자연 발생적으로 우연히 일어나지 않는다. 그러기에는 기존의 제도적 제약들, 즉 문화적 구별과 불평등을 재생산하고 사회자본과 문화자본을 분리시키는 힘들이 매우 강고하다. 퍼트넘은 민주주의의 근간인 풀뿌리 사회참여 활동이 점차 쇠퇴하고 공동체적 문화가 파괴되고 있는 현대사회에서, 생활예술 활동이 사회적 유대와 소통으로 나아가는 길을 제시할 수 있다고 믿는다. 그는 말한다.

> 2010년에는 보다 많은 미국인이 춤 경연 대회, 노래 자랑, 동네 연극, 랩페스티벌에 이르는 문화 활동에(단순히 소비하거나 '감상'하는 데 그치지 않고) 직접 참여할 수 있도록 해주는 방법을 찾자. 다양한 동료 시민 집단들을 불러 모으는 원동력으로서 예술을 이용할 수 있는 새로운 방법을 발견하도록 하자.[27]

퍼트넘이 이야기하는 "다양한 동료 시민 집단들을 불러 모으는 원

26 같은 책, 140쪽.
27 같은 책, 688쪽.

동력으로서 예술을 이용할 수 있는 새로운 방법"은 무엇일까? 지역공동
체 내에 사회자본과 문화자본이 결합할 수 있는 사회적인 공간과 계기
를 창출할 수 있는 전략은 무엇일까? 지역에 거점을 두면서도 사회적
지위와 거주 공간의 차이를 뛰어넘어 유대와 소통을 배양하는 공동체
는 어떻게 만들 수 있을까? 사회자본과 문화자본이 유기적이고 긍정적
으로 결합하는 새로운 공간, 네트워크, 전략들에 대한 고민이 더욱 필요
한 시점이다.

생활예술공동체에서의 문화매개자 역할 분석

인천 '문화바람'의 경우

강윤주, 심보선, 임승관

상근자들은 이렇게 하면
세상이 바뀔 거라는 확신이 있는 거 같아요.
그걸 매일 확인하는 거예요. 회원들을 통해서.
내가 세상을 바꾸는 게 아니라
이런 사람들이 늘어나서 세상이 바뀌어나가는…….

'문화바람', 무엇이 특별한가?

　인천에 위치한 '문화바람'이라는 생활예술공동체는 동호회들의 연합회다. 따라서 연합회로서 소속 동호회들과 동호회 회원들을 행정적으로 지원하는 기능을 한다. 이 같은 문화바람의 행정적 지원은 월급을 받고 일하는 상근자에 의해 이루어진다는 점에서 통상적인 동호회와 다르다고 볼 수 있다. 나아가 이러한 기능은 지자체의 문화 정책에 의해 형성된 성남 '사랑방클럽'이나 지역의 사회운동을 통해 형성된 '성미산 공동체'와도 구별된다.

　정부 기관(성남문화재단)이 공동체의 틀을 짜고 시민 회원들이 그 안에 자리를 잡는 성남 사랑방클럽이나 특정 이슈(성미산 지키기)가 발화점이 되기는 했지만 공동체 유지에 있어 소수 리더의 희생과 헌신이 결정적 역할을 하는 성미산 공동체와 달리 인천의 문화바람은 다수의 상근자들이 말 그대로 '마허(Macher)'와 '쉬무저(Schmoozer)'의 역할[1]을 동시에 하고 있는 것이다. 이들은 외부로부터 파견되거나 고용된 전문가가 아니라 내부에서 만들어진 인력이며, 특유의 조직 문화를 통해 책임을 공유하고 의사 결정을 하며 동호회를 관리하고 회원과 관계를 맺는

[1]　퍼트넘은 유대인의 언어를 빌려와 공식적 단체에 많은 시간을 투자하는 사람을 '마허'라고 하고, 비공식적이고 개인적인 대화와 친교에 많은 시간을 보내는 사람을 '쉬무저'라고 부른다.

다. 문화바람의 상근자들은 분명 '문화매개자'로서 공동체의 유지 및 발전에 기여하고 있는 것이다.

이번 장에서는 다섯 명의 상근자와 아홉 명의 회원들을 인터뷰한 자료를 바탕으로 인천 문화바람의 문화매개자들이 어떠한 동기로 이 일을 하게 되었는지, 공동체 안에서 어떤 역할을 하며 공동체에 어떤 영향을 주는지를 중점적으로 알아보고자 한다.

생활예술공동체 내에서의 '문화매개자'란?

여기서 문화매개자는 사실 이론적으로 충분히 조명된 개념이 아니다. 애초에 문화매개자라는 개념을 제안한 부르디외(Pierre Bourdieu)에 따르면 구체적인 직업군으로서 문화매개자는 미디어의 문화프로그램 제작자, 잡지와 신문의 비평가 등으로 이루어진다. 또한 일종의 상징 조작을 수행하는 행위자들로 정의되기도 한다.

즉 문화매개자는 "산업 또는 문화 생산의 거대한 관료조직들(라디오, 텔레비전, 조사기관들, 주류 일간지 또는 주간지 등), 그리고 특히 '사회사업'과 '문화 활동'의 영역에서 새로운 노동 분업 체계가 부과한 부드러운 조작의 과업을 수행하는"[2] 역할을 맡는다. 무엇보다 이들은 계급적으로 신흥중산층에 속하는 동시에 문화 생산과 유통의 제도에서 피지배적 위치를 점유함에 따라 "문화적 질서와 위계에 도전하는 담론들"에 공감하고 "보편적 창조성에 대한 이데올로기"를 거부하는 성향을 갖는다.[3]

그러나 이상길에 따르면, 문화매개자 개념은 부르디외 이후 매우 포

2 Pierre Bourdieu, Trans by Richard Nice, *Distinction*, London: Routledge, 1984, p.365.
3 같은 책, 366쪽.

괄적으로 사용되어왔다. 문화매개자는 "대량생산의 문화장에서 생산과 유통을 담당할 뿐만 아니라 제한 생산장에서도 일정하게 창작자와 공중 사이의 중개 역할을 수행하는 개인과 기구를 통틀어 가리키는 용어다. (……) 문화매개자는 사회 내 정당한 문화의 의미와 가치 생산을 지원하고 중간문화를 창출하는 핵심 주체라 할 수 있다."[4] 즉 고급예술뿐만 아니라 대중문화, 나아가 넓은 의미에서의 문화에도 문화매개자 개념은 "문화생산'과 수용의 중간 과정에 개입하는 모든 기구와 행위자들"을 아우르는 용어로 활용되어왔다는 것이다.

문화매개자 개념을 계급적으로 또는 직업적으로 좁게 사용하느냐 포괄적으로 사용하느냐에 따라 분석 대상이 달라질 수 있지만, 그간의 연구들은 문화매개자를 예술장(Artistic Field)에서, 혹은 예술장의 하위 영역에서 이루어지는 지위 경쟁과 정당성 주장의 동학 내부에 자리매김한다. 예컨대 페터슨(Richard Peterson)에 따르면, 미국의 비영리 문화단체들의 운영 스타일이 1960년대를 기점으로 카리스마적 권위로 무장한 예술단장(Impresario)에서 전문주의로 무장한 행정가(Administrator)로 바뀌었는데, 이는 연방 정부의 지원 정책과 합리적 경영 논리가 예술계를 지배하면서 기인한 변화였다.

또한 김지현과 이상길은 온라인 블로그가 새로운 비평 공간으로 부상하면서 영화 비평 블로거라는 새로운 문화매개자, 즉 "현실세계에서 다른 (직업) 활동에 종사하면서 온라인상에서 비평을 통해 인정과 명성, 경제적 이익을 추구"하는 행위자들이 등장하게 됐다고 주장한다.[5] 이러한 논의들에 따르면 문화매개자의 정체성과 이해 관심은 예술장의 생

4　이상길, 「문화매개자 개념의 비판적 재검토: 매스 미디어에서 온라인 미디어까지」, 『한국언론정보학보』 52호, 한국언론정보학회, 2010, 163쪽.

5　김지현·이상길, 「문화매개자로서 아마추어 영화비평 블로거 연구」, 『미디어, 젠더 & 문화』 21호, 한국여성커뮤니케이션학회, 2012, 12쪽.

산 및 유통 기제의 변화에 상응하며 재조정되는 것이다.

그러나 이 같은 문화매개자 개념은 예술장 주변, 혹은 외부에서 이루어지는 문화적 매개 활동, 즉 문화자본과 상징자본이라는 '지분 (Stake)'을 둘러싼 경쟁 및 네트워크로부터 거리를 둔 매개 활동과 관계하는 행위자들을 포착하지 못한다. 눈여겨보아야 할 것은 최근에 문화매개자에 대한 논의는 학계보다는 오히려 예술 정책 현장에서 빈번히 이루어지고 있다는 사실이다. 정책 분야에서 문화매개자는 흔히 예술을 지역으로 전파하는 인적 자원을 지칭한다. 예를 들어 세종문화회관은 다음과 같은 정책 목표를 내세우고 있다.

> 세종문화회관은 자치구 문예회관에서 서울시예술단의 공연 콘텐츠를 선보이는 '연계 공연'을 추진하며, 이와 동시에 지역 전문성을 기반으로 문화와 일상을 매개하고, 공동체의 문화적 지평을 확장해낼 수 있는 창조적 일꾼인 '문화예술매개'를 양성하고 있다.[6]

이때 문화매개자는 예술장에서 생산과 소비를 매개하는 역할보다는 지역에서 예술과 일상, 예술과 공동체를 매개하는 역할을 수행하는 것으로 정의된다. 물론 정책 현장에서 문화매개자는 관행적으로 지역주민을 교육시키는 문화예술 강사를 칭하기도 한다. 그러나 지역의 문화매개자는 단순히 전문예술을 비전문가에게 교육시키는 역할에 그치지 않는다. 김송아는 부천시 사회문화예술교육에 대한 연구에서 지역문화 정책기관의 문화매개자 양성은 "문화예술 기법을 전달하는 교육에 머무르지 않고 사회적 소통력, 문화적 감수성, 창의력 등을 향상하는 교육"을

6 박창욱, 「세종문화회관, 청년일자리 창출 나서: 2013 문화예술매개자 양성사업 참여 청년 모집」, 『머니투데이』, 2013. 3. 19.

지향하며 따라서 잠재적 문화매개자에는 전문 예술가뿐만 아니라 "유치원·어린이집 교사 및 사회복지 종사자"도 포함됨을 적시하고 있다.[7]

　이렇듯 문화매개자 개념은 예술사회학 및 문화 연구 분야에서는 생산자와 소비자를 매개하는 특정 제도적 행위자로, 정책 현장에서는 지역주민의 삶의 질을 문화적으로 제고시키는 인재로 인식되고 있다. 그런데 일견 괴리되어 있는 듯한 학계와 현장의 문화매개자 개념 사용법에는 공통분모가 있다. 그것은 문화매개자가 학술적 의미에서든 행정적 의미에서든 공히 전문가를 뜻한다는 사실이다. 이때 예술 생산, 유통, 전파 과정에서 이루어지는 매개란, 전문가와 비전문가, 자격을 갖춘 자와 자격을 갖추지 못한 자 사이에서 이루어진다. 이러한 문화매개 개념은 생활예술의 영역에서 이루어지는 매개 활동을 포착하지 못한다.

　우리가 이야기하는 생활예술공동체 내부의 문화매개자는 비평가도 아니요, 기획자도 아니다. 이들은 예술을 대중화하는 이도 아니요, 예술기관의 공적 기능을 담당하는 일꾼도 아니다. 여기서 구체적으로 조명하려는 문화매개자는 문화바람의 상근자를 지칭하는데, 이들은 기존의 전문예술, 예술기관과 구별되는 생활예술공동체의 문화매개자라고 할 수 있다. 생활예술공동체의 문화매개자는 문화예술을 통해 사람들의 여가를 소비생활과는 다른 형태로, 즉 주체적이고 자발적인 삶의 형태로 마름질하는 데 있어서 노하우와 리더십을 발휘하는 이들이다. 달리 말하면 이때의 문화매개자는 생산자와 소비자가 뒤섞여있고, 예술가와 관객이 뒤섞여있는 영역에서 활동하는 사람을 의미한다.

　생활예술공동체의 문화매개자는 넓은 의미에서 "문화 생산과 수용의 중간 과정에 개입하는 모든 기구와 행위자들"을 뜻한다는 점에서 기

7　김송아, 「문화예술교육이 시민문화의식수준에 미치는 영향에 관한 연구: 부천시 사회문화예술교육을 중심으로」, 서울시립대학교 석사학위 논문, 2010, 60쪽.

존의 문화매개자와 맥을 같이한다. 그러나 이들은 동시에 공동체 구성원 사이의 신뢰와 협력을 촉진하는 고유한 역할을 맡는다. 즉 문화자본뿐만 아니라 사회자본을 이끌어내는 역할을 하는 것이다. 이들은 문화예술 영역에서의 행정가이자 동료이다. 이들은 문화바람이라는 예술 단체의 공식적인 정책과 업무를 결정하고 수행하는 행정가로서 역할을 수행한다. 이들은 사업을 꾸리고 일을 도모한다.

그러나 문화바람은 동시에 동호회들로 이루어진 생활예술공동체이기도 하다. 그러므로 이들은 동료로서 회원들과 비공식적이고 인격적인 관계를 맺으며 덜 목적의식적이고 더 즉흥적인 소통에 참여한다. 문화바람이라는 생활예술공동체의 상근자는 두 역할을 동시에 수행하며, 두 역할을 동시에 수행하는 한에서 자신의 고유한 문화매개 활동을 성공적으로 수행한다. 우리는 문화바람 상근자들의 조직 내 역할, 정체성, 리더십 등을 살펴봄으로써 이론적으로는 문화매개자 개념을 확장시키고 실천적으로는 만능형 문화예술 활동을 촉진할 수 있는 인적 자원에 대한 상을 그려보고자 한다.

이에 따라 여기서는 '생활예술공동체'라는 기존의 개념에 '문화매개자'라는 개념을 추가하여 생활예술공동체의 내적인 조직 문화가 어떻게 생활예술공동체의 활동 양상에 영향을 미치는가를 살펴보고자 한다. 이는 이론적으로 두 가지를 목표로 삼는다. 첫째, 생활예술공동체에 대한 기존의 분석은 그것이 처한 환경에 관심을 기울여왔다. 여기서는 생활예술공동체를 분석해왔던 기존의 거시적, 혹은 중범위적 접근을 조직 내부의 문화를 살펴보는 미시적 분석을 통해 보완하고자 한다. 둘째, 문화의 생산과 향유를 매개하는 문화매개자 개념은 예술장, 혹은 문화산업 영역에 국한되어 있었다. 이 글에서는 문화 생산과 향유의 매개라는 기본 틀을 유지하면서도 기존 논의의 예술사회학적 편향

을 사회적 결속과 연계 개념을 통해 문화매개자 개념을 새롭게 구성하
고자 한다.

생활예술공동체 인천 '문화바람'

인천은 2011년 자살자 통계로 볼 때 광역시에서 1위를 차지할 정
도로 자살자 수가 많고[8] 자살률이 해마다 급증하고 있는 도시이다.[9] 자
살률 통계가 말해주는 것처럼 인천의 사회경제적 환경은 척박하고 특히
문화적으로 볼 때 서울의 위성도시로서 갖게 되는 문화적 소외감이 큰
도시이기도 하다. 통계청의 2009년도 생활시간 조사에 따르면 하루 중
'교제 및 여가활동'에 보내는 시간의 양에서 인천은 전국에서 최하위를
기록했다.[10]

이러한 환경적 열악함 속에서 "주민 스스로 참여해 만들어나가는
생활문화운동"이라는 모토 아래 1996년 6월 10일 '평화와 참여로 가는
시민문화센터(이하 '시민문화센터')'가 창립되었다. 시민문화센터는 인천의
문화적 토양을 만들어나가는 데에 중점을 두고 노래, 그림, 풍물, 영상,
편집 분과로 나뉘어 다양한 문화운동[11]을 벌였다.[12]

8 조성관, 「자살률 강원·충남·인천·부산 높고 울산 낮아: 자살률 8년째 1위 그 부끄러운 자화상」,
 『주간조선』, 2012. 10. 8.
9 이도운, 「인천 지역 자살률 해마다 급증······ 학교 밖 청소년 자살률 재학생 대비 145배 높아」,
 『헤럴드 경제』, 2013. 5. 8.
10 인천은 하루에 4시간 28분을 여가 및 교제 활동에 보내는 것으로 나타났다. 전국 평균은 4시간
 45분이며 표준편차는 11분이다.
11 이때 진행했던 일은 영화 「고양이를 부탁해」 재상영 운동이나 「자유2」 「직녀에게」와 같은 공연
 유치처럼 주로 인천에서는 보기 힘들었던 문화적 볼거리(상영관 확보가 어려운 영화나 장기 공연이
 힘든 공연 등)를 인천 시민들에게 제공하는 일종의 배급 창구 역할이었다.
12 문화바람 홈페이지를 참조할 것(www.culturewind.co.kr).

1996년까지 예술의 '유통', 즉 인천 시민에게 더 많은 문화 향유의 기회를 주고자 했던 활동은 이후 시민들이 직접 '창작'을 할 수 있게 하는 데에 중점을 두는 것으로 변화된다. 이 시기가 2004년 이후 본격적인 생활예술공동체로서의 문화바람과 보이는 분명한 차이점은, 1998년에서 2004년까지의 활동은 전문 예술가들이 중심이 되어 만들어진 동호회 육성이 핵심이었다는 점이다. 다양한 전문 분야로 나뉘어 있었던 분과 활동, 즉 창작자 중심의 활동은 '1인 1동아리 만들기' 운동을 통해 동호회 중심으로 전환되어 지역 시민들과 결합해나갔다.[13]

2005년 총회를 통해 독립된 하나의 단체가 된 시민문화센터는 아래와 같은 선언문을 통해 '시민이 주인인 문화'를 모토로 내걸고 재탄생했다.

> 내 부모가 영화관 가는 일이 얼마나 되는지를 되돌아보게 되었고,
> 잔업을 끝내고 퇴근하는 노동자가 공연장에 도착하면 이미 문은
> 닫힌 후라는 것을 알게 되었다. 공교육만으로는 예술대학에 진학하
> 는 것이 절대 가능하지 않고, 지역문화에 대한 연구와 보존 없이, 시
> 민들의 참여 없이 치러지는 축제가 얼마나 공허한지 알게 되었다.
> '시민 없는 문화'가 문제였다.[14]

이후 시작된 공간 마련에 대한 논의를 통해, 시민 280명의 후원과 시민들의 재능 기부를 통해 '복합문화공간 아트홀 소풍'이 만들어졌다. 이곳은 지하 65평의 공간과 100석 규모의 소공연장에, 전시실 및 방음

13 같은 글.
14 같은 글.

실이 갖춰진 인천 유일의 민간 소극장이었다.[15] 동아리 회원의 증가로
인해 문화바람은 2008년 동아리 전용 연습 공간을 확보했고, '놀이터
1호점'이라는 이름의 공간을 마련한 후, 다시금 인천문화재단의 '시민활
용 공간 지원 프로젝트'의 도움을 받아 '놀이터 2호점'을 열게 된다. 이
건물은 현재 인천 문화바람의 주요 공간으로, 2011년 9월부터 4층으로
된 건물 전관을 사용하고 있다.[16]

생활예술공동체서 공간은 매우 중요한 요소로 작용한다. 2011년
인천문화재단에서 2억 3,000만 원의 보증금 지원을 받아 사용하기 시
작한 이 공간은 2013년 9월 보증금 반환 기한이 다가옴에 따라 이 공
동체의 존폐를 결정하는 위기 요소가 되고 있다. 동시에 이 공동체에서
일하고 있는 14명의 상근자와 1,200명 회원들에게 강력한 공동체의식
을 갖게 하는 요인으로 작용하고 있기도 하다.[17]

생활예술공동체 문화바람의 특성

문화바람의 '결속적' 성향과 상근자 내부 신뢰감의 상관관계

이 책의 2부 두 번째 장인 「사랑방문화클럽을 사례로 한 생활예술
공동체 유형 나누기」에서는 생활예술공동체 내부 성원 간 연대감이 강
한 경우를 '결속형', 공동체가 외부 조직과의 협업을 적극적으로 시도하
고 유지할 경우 '연계형'이라고 나누고 있다. 문화바람의 '결속형'적 성향
은 앞서 언급한 성미산 공동체나 성남 사랑방클럽과 같은 도시형 공동

15 안태호, 「생활예술정책의 원조가 써 내려간 기적의 역사」, 『예술경영 웹진』, 2013. 8. 4(http://
 webzine.gokams.or.kr).
16 같은 글.
17 같은 글.

[표 34] **인터뷰 대상자 인적 사항**

면접 대상자	연령	성별	상근자/회원	직업 및 문화바람 내 역할
임**	45세	남	상근자	문화바람 대표
이라**	35세	여	상근자	아트홀 소풍 디렉터
노**	43세	남	상근자	문화바람 놀이터 운영팀장
최**	43세	여	상근자	문화바람 총무
김**	40세	남	상근자	문화바람 시민문화예술센터 미디어팀장
허명*	42세	여	상근자	문화바람 놀이터 기획실장
신**	36세	남	회원	기계로봇 정비사, 기타 동호회 회원
이**	46세	여	회원	사무직, 여성 기타 동호회 회원
허**	56세	여	회원	생협 사무직, 여성 기타 동호회 회원
황**	36세	남	회원	사진 기자재 대여 및 영상 제작 개인사업자, 밴드 동호회 대표
추**	52세	여	회원	자영업자, 여성 기타 동호회 회원
최**	61세	남	회원	간석 1동 통장, 나눔바람 회원
고**	39세	남	회원	손해사정사, 기타 동호회 회원
이**	43세	남	회원	사회복지사, 기타 동호회 회원

체들에 비해 매우 강하다고 할 수 있다. 직관적으로 보자면 문화바람의 강한 '결속형'적 성향은 앞서 언급한 다른 지역들과 대비되는 지역적 특성과 밀접한 연관 때문이라고 볼 수 있을 것이다.[18]

즉 높은 자살률과 희소한 여가 활동 시간이라는 환경은 회원들에게 문화바람의 활동을 일종의 '피난처'로 여기게 할 수 있는 것이다. 문화바람 구성원들이 다른 지역의 생활예술공동체보다 강한 '결속형'적 성향을 보이는 이유는 이 공동체 외부의 사회생활에서 오는 어려움, 특

18　유일환, 「자살 사망자의 '심리적 부검' 실시: 자살의 사회적 정신적 원인 밝혀... 자살예방 정책수립」, 『분당신문』, 2013. 7. 31. 인천이 광역시 중 자살률 1위를 차지하고 있는 데 비해 성남 사랑방클럽이 자리하고 있는 성남시의 자살률은 2013년 인구 10만 명당 연간 26.8명으로, 전국 평균 31.7명보다 낮다. 원금희, 「2011 마포사회조사보고서 발표돼... 주민 대상 다양한 설문조사 실시」, 『시사경제신문』, 2012. 1. 9. 성미산 공동체가 있는 마포구의 경우에도 '문화 및 여가생활' 만족도가 몇 년째 꾸준히 상승하고 있다.

히 인천 지역 거주민으로서 갖게 되는 낮은 삶의 만족도를 역설적으로 반영하고 있다고 생각해볼 수 있다.

다른 한편으로 그 원인은 상근자와 상근자, 상근자와 공동체 내부 성원들 사이의 신뢰감에 있을지도 모른다. 현재 문화바람에 근무하고 있는 상근자들 중 일부는 문화바람 대표와의 인연으로 이곳을 알게 되어 일하기 시작했다. 나머지는 대부분 동아리 회원으로 활동하다가 상근자로 취직을 했는데, 이 두 부류가 문화바람에 오게 된 동기에는 큰 차이가 존재한다.

전자의 경우 대학 때 가졌던 사회 변혁에 대한 욕구가 문화바람으로 이어지는 경우가 많았는데, 그렇다고 해서 문화바람을 대학 때의 이른바 '문화운동판'과 동일시하는 것은 아니다. 요컨대 생활예술공동체는 기존 운동의 연장이 아니었다. 문화바람의 대표는 무엇보다 자신들의 운동이 기존의 사회운동이나 노동운동과 달리 "논리적인 말로 잘 표현될 수 있는 것이 아니었다"고 주장한다.

> 대표님과의 관계 연결로 시작된 거고, 근데 이게 워낙 구조나 체계, 그리고 돌아가는 시스템이나 메커니즘이 너무 다르니까 학생운동의 연결이라고 볼 수 없다고 생각해요. (이라**)

> 제가 여기 사람들하고 알게 된 거는 1996년부터, 그게 뿌리거든요. 저희가 처음 학교에서 나름대로 총학생회 활동도 하고 이랬던 사람들 중에 1996년에, 말하자면 다 졸업하고 직장을 다니던 사람들이 학교 안에서 사회적인 이슈를 가지고 하는 게 아니라 문화로 인천을 바꿔보자 하는 생각을 가지고 흩어져 있었던 선배, 직장인 선배들 해서 모인 거예요. (허**)

이들은 오히려 대학 시절의 문화운동판에서 느꼈던 한계나 실망감, 혹은 졸업 이후 사회생활을 하면서 단절되었던 '대안적 삶'에 대한 욕구를 문화바람에서 실현시키면서 다른 방식의 사회적 변혁, 곧 문화를 통한 사회 변화를 도모하고 있다.

이라**의 경우 이곳에 지원했을 때 대표와 대화하면서 "충격을 받았다"고 말하고 있다. 일반 시민단체의 경우 박봉에 여러 가지로 어려운 근무 조건 때문에 일할 사람을 구하기 힘든 경우가 많은데, 문화바람의 대표는 대학 때 문화운동 경험을 어느 정도 축적한 자신이 이 단체에서 일하기에는 오히려 부족하다는 생각을 갖게 했기 때문이다. "세상에서 이야기하는 스펙과 여기서 이야기하는 스펙은 다르다. 세상에서 이야기하는 좋은 스펙을 가진 사람도 감히 못 들어올 만큼 좋은 곳으로 만들거다"라는 포부를 가진 문화바람 대표의 자신감 때문에 오히려 이 조직이 기존의 문화운동판이나 시민단체와는 다른, 지속가능하고도 실현 가능한 목표를 가진 곳으로 생각되었다는 것이다.

이라**와 같이 문화바람 대표와의 '동지적' 관계, 운동판의 네트워크를 통해 합류하게 된 경우에는 '이상에 대한 합의'가 전제되어 있다고 할 수 있다. 이 합의는 운동을 함께 했다는 데에서 오는 것만이 아니다. 세상을 바꾸겠다는 이상 외에도 운동판 내부의 불합리함, 예를 들어 문화예술을 도구로 삼는 운동 세력에 의해 이용되었던 경험 등이 바탕이 된 합의다. 문화바람 대표는 다음과 같은 말로 운동판에서의 예술에 대한 차별을 표현하기도 했다.

> 예술 하는 사람들이 그런 상처를 많이 받았어요. "너 운동 할래? 피아노 칠래?" 그림 그리고 노래하는 거는 운동이 아니었어요. "너 공장 갈래? 그림 그릴래?" 이거였던 거죠. (임**)

　　요컨대 기존의 운동판과 다르다는 '차별성'에 대한 인식, 그리고 상
근자들과 대표 사이에 이루어지는 비전의 공유가 상근자들 사이의 내
적 결속을 가능케 한 것이다. 반면 동호회 활동을 하면서 문화바람을
알게 되었다가 상근자로 자리를 옮긴 경우에는 기존 상근자들 간 돈독
한 유대 의식, 자신이 좋아하는 문화 활동의 장에서 일을 한다는 점이
매력적이어서 문화바람을 직장으로 삼게 됐다는 답변이 많았다.

　　상근자들의 결속감이 동호회원들에게 다른 조직에서 찾아볼 수 없
는 문화로 여겨졌고, 이것이 동호회원들 중 일부에게 '바람직한 직장(공
동체)'으로 인식된 것이다. 특히 조직 생활의 경험이 있는 사람들, 곧 회
사를 다녀본 사람들일수록 문화바람 상근자 조직 내부의 유대감에 끌
리는 강도가 높았다. 이전의 조직 내에서 겪었던 인간관계와 문화바람
에서의 인간관계를 비교하면서 질적 가치가 높은 인간관계가 삶의 질을
높여준다는 확신을 갖게 된 것이다.

> 사람들이 직장 일을 하더라도 상사나 동료들, 마음에 안 드는 사람
> 있으면 그 직장 아침에 출근하기 정말 힘들잖아요. 그런 것처럼 관
> 계가 정말 중요하다고 생각을 해왔거든요. 근데 문화바람에서 그런
> 돈독함을, 한솥밥 먹는 그런 느낌을 강하게 받았던 게 있는 거예요.
> 그래서 뭔가를 하려면 같이 도와서 해야 되고 팔 걷어붙여야 하고.
> 그런 관계적인 것에서 내가 이 친구들하고 함께 가는 게 참 행복하
> 고 즐겁고… (최**)

　　상근자들은 자신들이 과거에 속했던 조직에 대한 부정적 평가, 그
곳의 위계적이고 비인간적인 조직 문화와 비교하여 문화바람의 조직 문
화를 평가했다. 문화바람의 신규 상근자 채용 및 적응 프로그램은 기성

관료제 조직의 그것과 사뭇 달랐다. 무엇보다 문화바람 상근자들 간의 유대감은 공동체 내부의 독특한 프로그램 때문에 더욱 커진다. 처음 상근자로 들어오는 사람들이 거쳐야 하는 프로그램 중에는 1:1 미팅도 있다. 모든 상근자들과 1:1 미팅을 가져서 식사도 하고 이야기도 나누면서 새로운 한 명의 '식구'가 되는 것이다. 하루에 두 번의 식사를 같이 하고 지속적인 회의와 논의를 진행하면서 이들은 단순히 한 직장의 동료가 아니라 일종의 '유사 가족'이 된다.

이들이 유사 가족에 가까운 결속감을 가지게 되는 이유는 그들 일의 성격이 쉬무저이자 마허로서의 특징을 동시에 가지고 있기 때문이기도 하다. 이들은 회원들을 위한 공식적인 업무를 수행하고 문화바람의 프로그램들에 전문성과 책임감을 가지고 참여하면서도 회원들과 비공식적이고 인격적인 관계를 맺는다. 또한 상근자들도 상호간에 공적인 동시에 사적인 관계를 유지하고 있다. 회원들이 보기에 상근자들은 직장 동료인 동시에 공동체의 구성원들이다. 그리고 이러한 특유의 조직 문화가 회원들에게 큰 영향을 미치고 있다.

문화바람의 회원들이 이곳에 나오게 된 동기에도 상당 부분 문화바람 회원 간의, 상근자 간의, 또 회원과 상근자들 간의 소통과 결속감이 중요한 역할을 차지하고 있다. 동년배들 간에 공감대가 형성될 수 있어서 중장년 여성으로 이루어진 기타 동호회에 계속 나오게 됐다는 동호회원(추**)은 동창회와 문화바람을 비교했다. 동창회는 누가 얼마나 잘나가는지를 비교하기 때문에 스트레스가 심한 데 반해 이곳에서는 누구나 동등한 자격과 지위로 서로를 대한다고 말했다.

학교 동창들은 만나면 딱 한 가지 공감대밖에 없어요. 옛날, 과거의 것. (……) 만나면 오래 있는 게 참 힘들어져요. 가치들이 다 다르잖

아요. (추**)

그녀는 심지어 "여기 올 당시 몸이 너무 안 좋았었는데 너무 오고 싶어서 여기 와서 기타 케이스 깔고 누워있기도 했다"며 문화바람에 오는 것을 '힐링'이라고 표현했다. 실제로 '힐링'이라는 용어를 많은 회원과 상근자가 사용했는데, 이는 자신들이 속한 기존의 조직과 집단으로부터 받는 스트레스가 문화바람에는 존재하지 않으며 심지어 치유된다고 믿고 있기 때문이었다. 요컨대 동호회원들 역시 자신이 속한 기존의 집단과 조직에서 감수하는 부정적 정서와 비교하여 문화바람을 긍정적으로 평가하고 있는 것이다.

'힐링'적 소통은 상근자들과 회원 간에도 이루어진다. 위에 언급한 동호회에서 기타를 처음 배우러 온 회원들에게 기타 치는 법을 가르쳐주기도 하고 동시에 상근자로서 일을 하는 허명*는 회원들보다 훨씬 나이가 어림에도 불구하고 '샘', 곧 '선생님'이라고 불린다. 기타를 가르쳐주고 동호회 운영에 많은 조언을 준다는 점에서 선생님이라고 부르기는 하지만, 실은 "동생 같기도 하고 안쓰럽기도 하고 대단하기도 하고 그래서 붙여준 애칭"일 뿐 어려워하는 존재는 아니라는 것이다.

문화바람에서 상근자는 동호회의 회원으로서 함께 다른 회원들과 함께 기타를 치고 노래를 연습하는 것이 일반적인 관행이었다. 때로 신입회원들에게 자신이 몸담은 동호회 내에서 기타를 가르치거나 그림을 가르치기도 하지만, 그것도 어디까지나 선배와 동료로 그렇게 하는 것이지 상근자로서의 직업적 역할에 따르는 것은 아니다. 이는 일반적인 예술동호회에서 교사가 수행하는 전문적이고 권위적인 역할과는 사뭇 다른 양상을 보이는 것이라 할 수 있다. 이들의 관계 형성에는 특정한 계기가 있기도 했는데 상근자인 허명*이 공동체 프로그램이었던 엠티 기

간 중 자신의 고민을 공유하고 위로를 청했기 때문이다.

> (허쌤이) 먼저 오픈하고 제일 연장자 언니가 그걸 뜨겁게 받아준 거
> 예요. "얘, 나같이 사는 인생도 있어" 이러면서요. 그날 가장 입이 무
> 겁고 연장자인 언니가 그런 말을 하고 허쌤이 "내가 어디 감히. 난
> 너무 행복했던 것일 수도 있구나. 언니들 너무 고마워요"라고 하면
> 서 허심탄회한 얘기 정말 많이 했어요. (추**)

물론 이 동호회가 중장년층의 비슷한 연배 여성 집단이라는 점, 그
리고 이 동호회의 리더격인 상근자 허명*도 비슷한 연배는 아니지만 한
국 사회 여성이라는 면에서, 그리고 기혼 여성이라는 면에서 일정한 공
감대를 형성하면서 여성 특유의 '자매애'가 발생했으리라는 점은 추정
가능하다. 그러나 남성 상근자들도 이곳에서 일을 하면서 자신의 고민
을 공유하고 치유 받았다는 내용의 인터뷰가 있었던 점으로 볼 때 반드
시 여성에 국한된 일은 아님은 분명하다. 한 남성 상근자의 이야기를 통
해 문화바람에서 개인적 변화가 내부적 결속을 통해 이루어졌음을 확
인할 수 있다.

> 저는 스물여덟 살에 암에 걸렸었어요. 그래서 투병 생활을 오래 했
> 어요. (……) 그래서 다시 새 삶을 살고 있어요. 전 정말 공부하고
> 담을 쌓은 사람인데 여기 와서 책도 보고 노력을 많이 하고 있어요.
> (……) 상근자로서 너무 좋죠. 계속 긍정적으로 받아들이고 있어요.
> 직장이지만 직장이라는 생각은 거의 못 해요." (노**)

동호회원들은 상근자들의 지원이 없었다면 자신들의 활동이 불가

능하다는 것을 인정하고 있었다. 그러나 이는 그들의 전문성에 대한 인정인 동시에 그들의 인간적 면모에 대한 공감이기도 했다. 문화바람 회원들은 상근자들이 열악한 조건 하에서 희생적으로 일하고 있다는 점을 인지하고 있었고, 바로 그 점 때문에 문화바람에 대한 신뢰도가 높아진다는 점을 인정하고 있었다. 곧 상근자들의 마허로서의 태도가 헌신적이고 희생적이라는 점이 문화바람이라는 조직 자체에 대한 신뢰로 이어지는 것이다. 문화바람이 자체 공간을 가지고 있다는 데에서 오는 안정감 위에 '직업적으로' 이 조직을 관리하는 상근자가 있다는 점이 회원들의 결속감을 높이는 데 큰 영향을 주고 있는 것이다. 즉 회원들에게 상근자는 자신들의 편의를 봐주고 활동을 지원해주는 전문 인력인 동시에 고생하는 후배이자 존경스런 선배로 인식되었다.

물론 문화바람이 일종의 '기관'으로, 그리고 상근자들이 '전문가'로 인식되는 경우도 있었다. 한 회원은 공간을 빌려 여러 밴드들이 연습을 할 수 있게 했던 밴드 동아리 연합체의 장이었는데, 문화바람을 알게 되고 난 뒤 자신이 이끌어왔던 동아리들을 모두 데리고 이곳에 들어왔다고 한다. 문화바람의 안정적 공간 운영에 인적 인프라, 곧 상근자들의 행정적 도움을 받게 되면서 보다 더 밴드 활동 자체에 집중할 수 있었기 때문에 상근자가 있는 생활예술공동체에 들어오지 않을 이유가 없었다는 것이다.

> 제 입장에서는 일단 여기 오고 나서 너무 편해졌어요. 일단 밴드 놀이터에 상근하는 상근자도 있고 또 공연 기획자도 있고, 그리고 여러 문화단체에서 지원받을 수도 있고요. 우리 상근자들이 다 챙겨주니까. 건물 관리인도 있고… 제 입장에선 굉장히 편해졌죠. 그전에 제가 '밴하사'를 할 때는 하나부터 열까지 제가 다 챙기면서 했

는데, 여기 와서 제가 밴드 동아리 대표를 맡고 나서는, 실무는 상
근자들이 알아서 해주고 운영도 각 팀장들이 모여서 운영을 해요.
이런 식으로 체계가 바뀌었어요. (한**)

여기서 발견할 수 있는 점은 생활예술공동체가 주민들의 자발성에
기초하여 운영되는 것이 바람직하기는 하지만, 동시에 공동체 운영의 활
성화 및 행정 지원에는 전문 인력이 필요하다는 것이다. 그렇지만 이러
한 인력은 관 조직에서 일하는 공무원이나 오로지 '직업'으로서 이 일을
바라보는 사람이 아니라 그야말로 '매개자'의 마인드를 갖추고 있고 물
리적으로도 '매개자'의 위치에 서 있어야 하는 사람이어야 한다. 앞서 말
했듯이 문화바람의 상근자들은 이곳에서 월급을 받는 직장인이기도 하
지만 동시에 각 동호회에 소속된 회원이기도 하다. 동호회 회원들은 상
근자들의 이 이중 역할을 분명히 인식하고 있었다.

같은 동호회 회원으로 언니, 동생처럼 이야기를 하다가도 일할 때는
확실히 카리스마를 보여줘요. 사람이 달라져요. (추**)

그러나 때로는 전문성을 발휘하고 때로는 동료적 관계를 강조하는
이 같은 이중 역할은 분리되어서 따로따로 존재하는 것이 아니다.

(전문 공연 기획자들과 비교해보면) 많이 부족하죠. 그렇지만 제가
자신 있게 이야기할 수 있는 게, 우리 직장인 밴드 입장에서 우리가
즐겁게 공연할 수 있게끔 기획해줄 수 있는 사람은 여기 상근자들
밖에 없어요. 프로페셔널한 공연 기획자들에게 돈 주고 맡기면 그
사람이 정말 멋있는 무대, 관객 많이 모으는 무대는 만들 수 있어도

사실 우리가 그 위에서 즐기는 무대를 만들지는 못한다고 생각을
해요. (한**)

결국 상근자이면서 회원인 이중적 정체성은 공연 기획의 방향에 영
향을 미친다. 각 동호회는 공연을 기획하고 그것을 외부 관객들에게 발
표하지만 그 기획도 온전히 자신들의 예술적 성취를 관객에게 선보이는
장이라기보다는 회원들의 성장을 위한 장으로 꾸려진다. 예를 들어 기
타 동호회의 정기 발표회는 숙련도가 높은 회원들보다는 초보자들을
위한 무대이다. 이것은 밴드 동호회도 마찬가지이다. 발표회는 초보 회
원들이 자신감을 가지게 하기 위한 목적으로 기획된 공연으로 기존의
공연 기획과는 완전히 다른 성격을 가지고 있다. 이러한 기획의 방향 설
정과 실행은 상근자들과 동호회원의 복합적 관계 때문에 가능한 것이라
고 할 수 있다.

'예술'보다 '관계'

문화바람은 기본적으로 예술동호회이다. 많은 회원이 예술적 기예
를 저비용으로 편한 분위기에서 습득하기 위해 문화바람의 동호회를 찾
는다. 따라서 문화바람의 모든 프로그램은 예술 중심으로 이루어지며,
상근자들은 이러한 프로그램을 기획하고 실행하며 회원들의 참여와 후
원을 독려한다. 문화바람은 여타 비영리 문화예술기관과 유사한 활동을
수행한다. 이들은 지원금을 받고, 회원을 관리하고, 프로그램을 기획하
고 홍보한다.

그러나 문화바람의 회원들은 후원 회원인 동시에 활동 회원들이다.
사람들이 다른 동호회를 전전하다 문화바람에 정착하는 이유는 문화바
람 고유의 문화 때문이다. 문화바람은 예술적 기예의 수준뿐만 아니라

동호회 회원 사이의 어울림을 강조한다. 문화바람의 관계지향성은 회원 간 예술적 기예의 높고 낮음이 회원 간의 위계나 위신으로 이어지지 않는다는 사실에서 확인된다. 특히 동호회 원칙 중 하나는 외부 전문 강사를 초빙하지 않는다는 점에 있다.

이는 경제적인 문제라기보다는 동호회 고유의 문화를 유지시키기 위한 보호책에 더 가깝다. 회원 중에 예술적 기예가 높은 사람은 자연스럽게 교사 역할을 하게 되는데 이들은 별도의 경제적 보상을 받지 않으며, 초보자였다가 예술적 기예를 습득하게 된 사람은 또한 자연스럽게 교사 역할을 수행하게 된다. 그리고 바로 이러한 문화가 기존 동호회들에서 회원 간에 흔히 발생하는 예술적 기예의 높고 낮음과 교사에 의한 인정 여부를 둘러싼 경쟁과 질시를 방지하게 되는 것이다. 이를 통해 예술은 개인적 취향인 동시에 관계를 매개하는 자원으로 활용된다.

또한 문화바람의 가장 중요한 문화는 바로 '뒤풀이'이다. 회원 활동을 장기적으로 하느냐 아니냐는 이 뒤풀이에 참석하는 빈도에 달려있다고 해도 과언이 아니다. 그러나 문화바람에서 뒤풀이가 단순히 수다 떨고 술 마시는 비공식 문화에 불과한 것은 아니다. "동호회 활동 후에는 반드시 뒤풀이를 한다"는 식으로 뒤풀이는 하나의 원칙으로 제시된다. 뒤풀이는 '놀이터' 카페에서 진행되며 상근자는 회원 자격으로 뒤풀이에 참여한다.[19] 뒤풀이에서 상근자는 전체 분위기를 조율하는 역할을 담당한다. 상근자는 종종 자신의 권위를 내세우거나 분위기를 해치는 회원을 제재하는 역할을 담당하기도 한다. 상근자들은 자신이 오랜 시간 동호회 회원이었기 때문에 이미 동호회원들의 충돌이나 갈등을 조정

19 놀이터 1층에 마련된 카페 겸 레스토랑은 본래 문화바람에 재정적으로 도움이 될 것이라는 생각 하에 만들어졌다. 그러나 이 공간은 동호회 회원들, 상근자들, 서로 다른 동호회 회원들, 상근자와 회원들 사이의 사교 및 생활공간 기능을 하고 있다.

하는 사회적 기술을 갖고 있다고 할 수 있다.

임금이 매우 낮고[20] 그나마 지급의 안정성도 확보되지 않는 상황이지만 상근자들에게 경제적 어려움에 대한 염려는 임금 수준에 비해서는 크지 않다. 이들은 '식구(食口)'라는 말의 원 뜻대로 하루 세끼를 문화바람에서 함께 먹는다. 순번을 정해 요리를 하고 정해진 시간에 함께 식사를 하는 패턴이 정해져 있기 때문에 이들은 적어도 식비는 아낀다고 할 수 있다. 그러나 이것은 단순히 경제적인 해법이 아니다. 상근자들에게 문화바람은 직장인 동시에 공동체로 인식되기 때문이다.

> 급여가 굉장히 적어요. 말도 안 돼요. (……) 여기 주방에서 셰프하는 언니가 있는데, 급여가 5만 원 올라서 너무 좋아하는 거예요. 5만 원 오르고 저렇게 행복할 수가 있을까? 근데 그거 가지고 어떻게 살지? 근데 밥도 똑같이 공동생활을 해서 먹고, 집에 있는 것들 가지고 와서 나눠먹고, 정말 한솥밥을 해먹는 거예요. 그 적은 금액 가지고도 부부가 여기 올인해서 생활하는 사람도 있고. (……) 근데 이 삶들이 되게 행복해 보이는 거예요. (최**)

따라서 경제적인 어려움은 단순히 자신의 생계 차원에서의 어려움으로 해석되지 않고 공동체 전체가 유지될 수 있느냐 없느냐의 문제로 해석된다. 상근자들은 대표를 비롯하여 상근자 공동체, 더 나아가 회원들에 대한 신뢰감이 미래를 희망적으로 보게 한다고 말한다. 상근자들 중 한 사람이 아프거나 심리적으로 힘들어할 때 일반 조직에서는 그 사람으로 인한 업무상의 손실을 먼저 생각하지만 이곳에서는 그 사람을

20 문화바람 상근자들의 임금은 처음에는 무급에서 시작하여 40~50만 원대를 거쳐 2012년경 80만 원으로 인상되었으나 회비 수급 상황에 따라 지급되지 않는 경우도 있었다.

치유하는 것을 우선으로 한다는 점, 상근자가 즐겁지 않으면 일이 잘될 수 없다는 생각, 가능하다면 회원들까지 모두 다 신상 명세를 상세히 알고 가족 이상의 관계를 맺어야 한다는 생각이 문화바람이라는 조직의 지속가능성 및 발전가능성을 믿게 한다는 것이다.

또한 상근자들은 회원들의 삶이 변화해나가는 것을 지켜보면서 희망을 확인한다고 한다. 세상을 바꾸어보겠다는 신념 때문에 들어온 상근자들에게 가장 큰 보상은 변화를 실제로 확인하는 것이며, 회원들은 외부에서 찾을 수 없는 사회적 안전망을 이곳에서 발견하기에 모인다는 것이다.

> 우리 상근자들의 보상이 뭔가를 생각해본 적이 있어요. (⋯⋯) 상근자들은 이렇게 하면 세상이 바뀔 거라는 확신이 있는 거 같아요. 그걸 매일 확인하는 거예요, 회원들을 통해서. 내가 세상을 바꾸는 게 아니라 이런 사람들이 늘어나서 세상이 바뀌어나가는, 그런 보상이 있고요. 회원들 같은 경우에는 이해관계 없이 계산하지 않고 만나서 펑펑 울 수 있는 데가 도대체 없으니까, 이곳이 그런 안전망인 거죠. (임**)

대표의 말처럼 단순히 긍정적인 전망을 가지고 있는 것이 아니라 체험을 통해 문화바람의 분명한 역할을 이야기하는 상근자들도 많았다. 문화바람의 역할에 대해 구체적으로 언급하는 상근자들은 대부분 자신이 문화바람을 만나게 되었을 당시 받았던 도움을 회원들에게 되돌려주고 싶어 하는 경우로, 개인적으로 겪었던 인생에서의 절망감이나 권태로움 등을 문화바람 활동을 통해 극복할 수 있었다는 고백이 많았다.

한 상근자는 가정 내에서의 자신의 정체성을 '하나의 도구'라고까

지 표현하고 있는데, 문화바람에 들어와 활동하면서 자신의 행복을 찾기 시작했다고 말하고 있어 문화바람이 대안적 사회 안전망의 역할까지도 하고 있음을 확인할 수 있다.

나는 하나의 도구일 뿐이었던 거예요. 가정생활하는 데 있어서, 가정에 쓰이는 도구였었던 거예요. (……) 이곳에서 동아리 활동을 해가면서 느끼는 것은 일단은 내가 행복해야 될 것 같아요. 내가 재밌어야 될 것 같아요. (최**)

'보이지 않는' 리더십

상근자들이 동료이자 행정가로서 갖는 이중적 정체성은 문화바람이라는 안정적인 생활예술공동체 구축에 큰 역할을 하고 있다. 문화바람의 상근자들은 지시에 의하거나 기존 조직의 규칙에 맞추어 자신의 역할을 찾는 것이 아니라 끊임없는 관찰을 통해 자신의 일을 찾아간다. 이는 소위 '보이지 않는 리더십' 때문이라고 할 수 있다. 특이한 것은 문화바람에 처음 들어온 상근자들은 '식구'로 동화되는 1:1 면담 프로그램은 거치지만, 자신들의 업무가 정확히 무엇인지 설명받지 않는다는 점이다. 대표는 신입 상근자들에게 할 일을 제시하는 것이 아니라 일종의 방임 상태로 내버려두게 되는데, 이는 과거의 직장과 너무 비교가 돼서 어떤 이들에게는 문화적 충격으로 다가오기까지 한다.

결국 신입 상근자들은 다른 상근자들이 무슨 일을 하는지 꼼꼼히 들여다보고 나머지 남는 일 중에서 자신의 일을 찾게 된다는 것이다. 남들을 관찰하는 동안 조직 전체에 대한 조감을 할 수 있고 틈새를 공략하면서 자신의 전문성을 키워나간다. 그러나 이 전문성이라는 것도 체계적인 노동 분업 구조 속에서 육성되는 것은 아니다. 상근자들은 아

주 포괄적인 의미에서 자신의 담당 분야를 갖고 있을 뿐이다. 실제로 상근자들은 어느 정도의 멀티태스킹은 불가피하게 수행하고 있다. 그러나 중요한 것은 상근자들이 스스로 자신의 업무를 규정한다는 점, 심지어 자신이 원하는 바나 조직이 필요한 바를 스스로 평가하여 자신의 업무를 재규정한다는 점이다. 전체에 대한 조감이 바탕이 된 개별 상근자의 전문성은 문화바람의 공동체적 특성에 조율되어 있다고 볼 수 있다.

상근자들이 자신의 전문성을 주체적으로 규정하는 문화바람의 고유성이 발생하게 된 데에는 문화바람 대표의 역할이 컸다. 한 사람의 리더십이 이 모든 것을 가능하게 했다고 말할 수는 없지만, 앞서 언급한 대로 대학 시절부터 꾸준히 해온 문화운동을 통해 누적된 인적 네트워크에서 상근자들이 배출되었고 대표에 대한 신뢰감으로 이 일을 시작한 상근자들이 그의 독특한 리더십을 따랐기 때문에 지속가능한 상근자 조직이 생긴 것임에는 틀림없다.

문화바람 대표의 리더십은 권위적이거나 압도적이지 않고 칭찬에 후하며 섬기는 스타일이라는 것이 상근자들의 중론이다. 평가와 비판으로 교정하고 학습시키는 대신, 느슨하고 자유로운 운영 방식을 택하되 상근자들이 각자의 능력과 개성에 맞춰 스스로 알아서 성장할 수 있도록 근무 환경의 온도와 습도를 맞추어주는 방식은 대개 40대를 넘어선 이곳 상근자들의 성향에도 맞고 그 효율로 볼 때도 적합하다고 대표는 믿고 있다.

> "네가 즐겁지 않으면 안 해도 돼"라고 하시고, 공동으로 뭔가 제가 생각을 똑같이 맞춰가지고, 예를 들면 '학습', '공부', 이런 걸 하지 않아요. (……) 제가 있던 학교 (운동권)에서는 체계적으로 착착착 하는데. (……) 아, 자력갱생인가 이런 생각이 들 정도로. 근데 그

게 저한테 이 활동을 하는 데에 있어 중요한 요소가 되었거든요. (……) **이 형이 맨날 "이거 읽어봐" 그러면 제가 "왜요?" 하지만 그 게 다예요. 처음에는 그런 거 몰랐는데 훈련이 되는 거죠, 저도 모 르게. '대단하다' 진짜 그런 생각이 드는 거죠. (이라**)

여기서 한 상근자가 말한 '자력갱생'이라는 용어는 시사하는 바가 크다. 생활예술공동체에 있어 참여자들의 '자발성'은 그 공동체가 지속 되는 데에 있어 결정적인 요소이지만, 그만큼 이 요소가 성숙되는 데에 는 오랜 시간이 걸린다. 그런데 상근자들이 조직의 규율에 맞추어 '학 습'하거나 '공부'하는 것이 아니라, 혹은 대표의 말에 일방적으로 따르거 나 대표의 의사 결정권에 순종해야 하는 것이 아니라 스스로 알아서 처 리해야 하는, 그렇기 때문에 알아서 공부하고 찾아서 일을 진행해야 하 는, '자발성'에 기초한 조직 운영을 해나가는 모습은 회원들에게도 큰 영 향을 미친다. 어려운 여건에서도 자발적으로 일하는 상근자들의 모습은 회원들에게 보다 적극적이고 자발적으로 문화바람에 기여하거나 그럼 으로써 강한 소속감을 갖게 하는 결과를 낳은 것이다.

상근자들의 '자발성'은 말로는 '대표'이나 실제로는 '대표'의 역할을 한사코 하지 않으려는 대표의 리더십과도 깊은 연관이 있다. 실제로 많 은 회원이 대표를 일관된 명칭으로 부르지 않는다. 상근자들은 대표를 '형', '대표', '선배'와 같은 다양한 명칭으로 부르고 있다. 이곳의 대표는 의견을 수렴해서 최종적으로 결정을 내린다거나 의견이 불일치할 때 일 종의 '캐스팅 보트(Casting Vote)'를 행사하는 특별한 위치에 있지 않다. 오로지 전체의 일부분일 뿐으로 다른 상근자들이 가지는 그만큼의 의 견 행사권만을 가지고 있는 것이다. 상근자들 역시 개별 동호회에서 같 은 태도로 일관한다. 대표와 상근자들의 이러한 태도가 다시금 회원들

의 자발성, 곧 내 의견이 위계질서의 아랫부분에 있는 것이 아니라 대표를 포함한 이 조직의 다른 사람들과 동등한 위치를 가진다는 인식에 기초한 자발성을 끌어내게 되는 것이다.

'만능형' 조직으로서의 문화바람

문화바람은 앞 장에서 설명한 생활예술공동체 유형 중 '만능형'에 가깝다고 할 수 있다. 문화바람의 동호회들은 기본적으로 예술적 기예를 숙련하는 시간과 정기적인 발표회를 주요 활동으로 삼는다. 실제로 많은 회원들은 예술적 관심을 좇아 문화바람을 방문하고 회원으로 활동하게 된다. 그러나 이들은 관계 또한 강조하며 때로는 관계가 예술보다 우위에 서기도 한다. 문화바람의 내부적 연대감, 곧 '결속성'은 자칫 내부 구성원들 간의 동질성은 강화되지만 외부 조직에는 배타적인 정체성을 형성할 수도 있다. 예를 들어 백인들에게만 자선과 구호 사업을 벌인다거나 컨트리클럽처럼 특정 인종과 계층 사람들끼리 모이는 집단이 그런 것이다. 그러나 퍼트넘이 적절히 지적하고 있는 바와 같이 내적 결속이 강하면서도 혁신적 가치관을 유포하면서 전체 사회에 긍정적으로 기여할 수도 있다[21]. 문화바람은 바로 이런 경우로, 가깝게는 간석동과 인천 지역을 대상으로, 멀게는 한국 사회 전체를 대상으로 '연계형' 조직으로서의 양상을 보이고 있다.

'연계형' 조직의 양상을 보여주는 대표적인 경우로 문화바람을 지키기 위해서 통장 일까지 하게 되었다는 최**를 들 수 있다. 그는 문화바람이 자신의 주거지역인 간석동에 긍정적 역할을 할 수 있겠다는 확신 하에, 문화바람 내에서 문화예술 관련 동호회 활동을 하지는 않지만

21 로버트 D. 퍼트넘, 정승현 옮김, 『나 홀로 볼링』, 페이퍼로드, 2009, 25~27쪽.

[표 35] **문화바람 대표, 상근자 및 회원들과 인천시민들의 관계성**

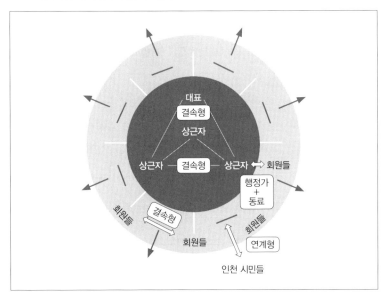

행정적인 지원을 하기 위해 자진해서 통장 선거에 나갔고, 이후 통장이 된 뒤로는 간석동뿐 아니라 인천 지역 전역에 문화바람의 존재를 알리기 위해 노력하고 있다. 그의 이러한 자발성은 문화바람이 현재 자리 잡고 있는 건물 공사를 할 때 보게 된, 회원들이 직접 모든 일을 진행하는 모습에 기인한다. 동호회 회원 중에 건축 일을 하는 사람이 포클레인을 몰고 오고, 사무직 종사자들이 퇴근 뒤 와서 벽돌을 쌓으며, 주부들이 건축 쓰레기를 치우는 모습 때문에 이 조직에 대한 신뢰를 갖게 되었다는 것이다.

그래서 그는 평생 자원봉사를 하면서 보고 익혀온 시민단체나 시설 운영에 대한 노하우를 이곳에 전수하고 적용하기 위해 다양한 제안을 하고 있다. 가령 문화바람 건물 1층 카페 겸 레스토랑의 수익률을 높이기 위한 방안이나 상근자들 수를 줄여서 조직의 효율성을 높여야 한

다는 식의 제안을 꾸준히 하고 있는데 가장 강조하는 점은 상근자를
뽑을 때 '지역사회의 인력으로 뽑아야 한다', '지역이 원하는 레퍼토리의
공연 기획을 해야 한다' 등 지역사회와의 강한 밀착도이다.

> 일단은 현실을 직시하고 다시 한 번 분석을 잘 한 다음에 상대하는
> 회원들이 어떤지, 가입 증가도는 어떤지, 동아리 활성화 방법은 뭔
> 지, 지역주민들은 어떤지 재검토해야겠죠. 현재 위치가 여기니까 여
> 기에 맞는 거, 여기 주변의 주민들, 이렇게 둘러보고 다니면서 활성
> 화시켜야죠. (……) 지역은 바로 그런 걸 해야 해요. 지역에서 뭐 폼
> 잡는 게 클래식 그런 거 아니에요. (최**)

지역사회에 대한 밀착감은 회원들에게서도 자연스럽게 발생하고 있
다. 현재 문화바람이 자리 잡은 건물 이전에도 부평 삼거리에 공간을 빌
려 활동하던 동호회 회원들 사이에서 자연스럽게 더 많은 인천 시민이
문화예술 활동을 할 수 있도록 기회 제공을 해야 하지 않느냐는 목소리
가 나왔고, 이를 계기로 지금의 공간을 확보하자는 움직임이 시작되었
다는 것이다. 한 상근자는 그 당시 가지고 있었던 생각을 아래와 같이
구체적으로 표현했다.

> 인천에서 시민들이 문화예술 접하는 문화바람 같은 게 구마다 하
> 나, 조금 더 지나서는 동마다 하나, 지역에 이렇게만 있으면 사람들
> 이 퇴근하고 집에 가서 트레이닝복으로 갈아입고, 기타 하나 메고
> 여덟 시쯤에 찍찍 슬리퍼 끌고 가서 놀다오고, 생활이 이렇게 변한
> 다면 문화가 바뀔 거다, 진보, 보수 이데올로기 이렇게 갈라서 생각
> 하는 게 아니라 우리가 다 행복하려면 뭐가 좋지? 내가 아는 이 사

람이 행복하려면 어떤 게 좋을까 하는 의식도 가질 거다. (허명*)

실제로 현재 문화바람의 공간은 다양한 쓰임새로 활용되고 있는데 문화예술 동호회뿐 아니라 취업을 준비하는 스터디나 영어 공부 스터디를 위한 공간 등으로도 이용되고 있다. 결론적으로 회원들은 상근자 조직의 희생과 그로 인해 만들어진 공동체의 안정성 덕분에 인천 지역에 대한 소속감이 증가되었다고 말했다. 이전까지는 문화 활동을 하기 위해 반드시 서울로 올라갔었지만 차차 인천 내에서 문화 활동을 하고자하는 욕구가 커지고, 그 욕구를 현실화하고 싶은 생각이 강해지면서 그런 환경을 만들어내고자 하는 구체적인 요구가 생겼다는 것이다.

또한 '보는 예술'에서 '하는 예술'로 바뀌게 되면서 더욱 자신이 살고 있는 지역에 대해 자부심을 가지게 되었다는 이야기도 있었다. 이는 '만능형' 조직의 양상을 보여주는 것으로, 문화예술에 대한 관심이 기반이 되어 문화바람을 찾고 지속적으로 예술적 숙련을 추구하는 문화자본적 관심을 가지고 있다는 점에서 결론적으로는 '만능형' 문화클럽으로의 양상을 보이고 있다 하겠다.

저는 영화를 보거나 연극을 보려면 서울로 올라갔거든요. 그런데 지금은 그런 마인드가 없어졌어요. 근데 그게 가만히 생각해보니까 제가 만족을 하는 부분이 있어서 안 올라가는 것 같아요. 전에는 여기도 극장이 있는데 대학로로 가거나 세종문화회관에 갔었는데 어느 때부터인가 문화바람 활동을 하면서부터는 딱히 거기까지 보러 갈 갈증이 없어진 것 같아요. (……) 서울에 있는 친구들한테 "나 여기서 기타도 치고 너무 재밌어, 일루 와"라고 해요. (허**)

문화바람이 지역사회 및 외부의 동호회들과 연계되는 계기는 문화바람이 기획한 축제를 통해서도 이루어진다. 문화바람의 중요한 연례행사인 '끼가번쩍 축제'는 이틀 동안 진행되는데, 첫날은 문화바람 내부 동호회들의 발표회 중심으로 축제가 이루어지며 둘째 날은 인천 지역의 외부 동호회들을 초청해 이루어진다. 이런 식으로 축제를 이원화함으로써 끼가번쩍 축제는 단순히 동호회의 집안 잔치에 머물지 않고 인천 지역 차원의 축제로 기능하게 된다. 문화바람이 지역시민들과 함께하는 축제는 운영 방식에서 그 효과를 낸다. 축제에 참가하는 생활예술 동아리들은 문화바람 동아리 성원들이 무대에서 함께 맞이하고 공연 준비도 함께한다. 같은 입장이라 구체적인 필요와 요구를 미리 알아서 도움이 될 수 있다. 지역인사나 정치인 소개 등 의전 순서가 없는 것도 동아리들에게 부담 없이 집중할 수 있는 조건을 만든다. 모든 축제의 성과는 '우리가 함께 기획하고 즐겁게 참여해서 이룬 것'이다.

무엇보다 문화바람은 동호회 연합회이지만 인천문화재단과 같은 외부 단체의 지원을 받는 다양한 사업을 수행하기도 한다. 상근자들은 제안서를 작성하고 기금을 신청하며 사업을 수행하는 데 주요한 역할을 담당하고, 이를 통해 문화바람의 활동을 동호회를 넘어선 인천 지역 전체로 확장하게 된다. 이 과정에서 문화바람은 연계적 성격을 점차 강화하게 된다.

마지막으로 상근자들이 문화바람에서 일하면서 스스로 느끼는 변화 중 가장 큰 요소는 다른 형태의 정치의식 형성이다. 대학 때 운동권이었던 한 상근자는 문화바람에서 새로운 형태의 공동체적 삶을 경험하면서 한국 사회에 대해 가졌던 부정적 인식이 긍정적으로 변했다고 말하고 있다. 이러한 인식의 변화는 아래의 인터뷰 내용에 구체적으로 표현되고 있다.

한국 사회를 바라볼 때 빨간당 새누리당 다 싫고, 하는 안티적인 사고에서 대안적인 체제에 대한 제 사고의 시작을 한 것 같아요. 옛날에는 무조건 반대해야 하고, 어떻게든 체제의 부도덕성을 규명해 내야 하고 하는 식으로 내 사고의 메커니즘이 발달되어 있었는데 여기서는……. 맨날 반대 반대 하다가, 이게 좀 재미있는 작업이더라구요. (이라**)

다른 상근자들은 기존 상근자들의 헌신적 모습을 보면서 문화바람에서 자기가 할 수 있는 일에 대해 고민하는 등의 자연스러운 과정을 거쳐 개인과 가정 단위의 사고 영역이 한국 사회 전체가 개선되어야 할 방향으로 확대되었다고 말한다. 이 과정에서 이들은 공통적으로 정치와 언론에 대해 관심을 갖게 되었다.

할 게 없는 게 너무 답답한 거예요. 한숨만 쉬게 되고. 뭘 해야 하나 이런 생각이 들고. 근데 내가 여기 들어와서 해야 될 나의 몫이 있잖아요. (……) 정치하는 사람들이 너무 멋대로 나라를 이끈다. 그런 쪽의 생각도 있게 되더라고요. (……) 그래서 아이와 친정 엄마와 같이 여기 인천 문화거리 집회 있어서 거기를 한번 찾아간 적이 있어요. (……) 미디어법 때문에 있었던 국회에서의 몸싸움이라든지 그런 것도 실시간으로 보게 되고, 그러면서 언론에 대한 다른 시각이 생겼어요. (최**)

흥미로운 것은 상근자들의 정치의식이 소위 '의식화'라는 계몽주의적 방식이 아닌 보다 대화적인 방식으로 회원들에게 스며든다는 점이다. 동호회에서 회원들 각각의 정치적 입장은 뚜렷이 부각되어 서로 대

면하지 않는다. 그것은 회원 개개인이 알아서 할 문제라는 것이다. 그럼에도 문화바람의 일부 회원은 상근자의 이야기를 듣고 '강정마을'의 '해군기지반대운동'에 관심을 갖게 됐고, 이와 관련한 행사를 추진하는 데 참여하게 됐다. 이 같은 민감한 이슈가 회원들에게 불편함이나 갈등을 불러일으킬 수도 있었지만 상근자들은 이 과정을 "뜻이 맞는 사람이 함께하는" 정도의 일로 '수위 조절'을 했다. 요컨대 상근자들은 정치적인 것을 정치적이지 않은 것으로 해석하는 프레임으로 회원들 사이의 긴장을 최소화한 것이다.

상근자들에 의해 공지되어 참가를 권하는 정치 행사는 다양한 입장의 고유성을 침묵하게 하거나 죄책감을 줄 수 있다. 더군다나 양심과 도덕성을 명분으로 내세워 추진하면 더욱 그렇다. 하지만 마음 맞는 회원 몇 명이 함께 다녀온 강정마을 이야기는 자유롭고 부담 없이 회자된다. 결국 더 많은 회원이 자신들의 방식으로 2차 방문을 기획하고 준비해서 떠난다.

문화바람이라는 공동체를 통해 자신이 거주하는 마을, 도시, 나아가 한국 사회에 대한 문제의식까지 가지게 된 것은 아렌트(Hannah Arendt)가 이야기하는 '활동적 삶(Vita Activa)', 곧 개인이 정치공동체의 성원, 다른 말로 하자면 '시민'으로서 자격을 갖추기 위해 필요한 전제를 획득했다는 의미로 해석할 수도 있다. 동호회가 참여적 태도와 사회자본을 활성화시키는 민주주의의 인큐베이터라고 정의한 퍼트넘의 말이 문화바람에서도 확인된다고 볼 수 있는 것이다.

사회자본은 많은 구성원이 이타적인 선택을 할 때 가능하다. 개인 차원의 이타적인 행위는 이기적인 개인들에 비해 성공 확률이 낮다. 하지만 이타적인 개인들이 많은 집단이나 사회는 그렇지 않은 집단이나 사회보다 성공할 가능성이 높고, 혹독한 환경에서도 살아남을 가능성이

더 높을 것이다.[22] 조직이 안정적으로 수면에 뜰 수 있는 힘은 부력이나 추진력이다. 부력은 재정이고 추진력은 사업 기획력이다. 재정이 외부(정부 재원)에서 들어오지 않는 문화바람은 자발적이고 창조적인 추진력이 지속되지 않으면 가라앉는다. 상근자 모두가 노(櫓)를 나누어 쥐기 때문에 개인 이기심이나 무임승차는 모두가 가라앉는 비극이 된다.

문화바람은 일 년에 두 번 전체 큰 사업을 결정하는 워크숍을 하고, 그 사이에도 중요한 결정이 필요할 때는 전체가 모여 보통 한 달 넘게 논의 준비와 토론을 진행한다. 모두가 함께할 수 있고 의미 있는 사업과 방법이 나올 때까지 서두르지 않는다. 대표나 사무처장이 바람직한 결과를 미리 제시하고 설득하지 않는다. 새로운 사업이나 방법 결정 기준이 상층이나 외부 권위가 아니기 때문이다. 자기 노를 젓는 개별 상근자의 마음과 동기가 유일한 근거이며 에너지다. 이러한 상근자 주인의식과 자기결정 경험은 현장에서 일어나는 다양한 문제와 난관에 대응하는 창조적인 유연성과 순발력에 조건이 된다.

동호회 활동이 자동적으로 공적 활동으로 이어지는 것은 아니다. 지금까지 살펴본 것처럼 그 과정에는 '예술적 취향'과 '사회적 관계', '조직 내부'와 '조직 바깥'을 매개하고 조율하는 문화매개자의 기능이 중요한 것이다. 특히 문화바람의 상근자들은 행정가이자 동료, 전문가이자 회원인 이중적 정체성을 가지고 역할을 수행한다. 상근자들의 상호 관계, 동호회원과의 관계, 나아가 동호회의 외부 지역 및 단체들과의 관계 중 어느 하나라도 어그러진다면 소위 '만능형' 생활예술공동체는 성공적으로 유지될 수 없는 것이다. 문화매개자의 이 같은 기능이 보장되는 한에서 문화바람은 내부적 연대감(결속형 사회자본), 외부 사회로의 개방

22 최정규, 『이타적 인간의 출현』, 뿌리와이파리, 2004, 202쪽.

및 소통(연계형 사회자본), 예술적 숙련(문화자본)을 모두 갖춘 만능형 생활예술공동체의 양상을 보이고 있다는 결론을 내릴 수 있다.

문화바람 문화매개자의 함의

인터뷰 과정에서 가장 흥미로웠던 것은 상근자들과 회원들이 문화바람에서의 체험과 활동을 '행복감'으로 표현한다는 점이었다. 때로는 이들에게서 '과잉 긍정'의 태도가 엿보이기도 했다. 그런데 이러한 과잉 긍정은 자신이 속해 있던 기존의 다양한 조직들, 회사, 가족, 운동단체, 동창회 등을 부정적으로 참조하면서 이루어지고 있었다. 콜린스(Randall Collins)는 '상호작용 의례(Interaction Rituals)'라는 개념을 설명하면서 행위자들은 정서적 보상이 균형을 이루는 의례적 만남들(Ritual Encounters)을 향해 움직이는 경향이 있다고 주장한다. 이때 상호작용 의례는 정서적 에너지(Emotional Energy)의 교환과 문화적 자원(Cultural Resource)의 공감을 통해 연대감을 창출한다.[23]

콜린스의 가설을 적용하면 문화바람의 상근자들과 회원들은 기존의 조직과 집단에서 불가능했던 정서적 균형을 구성원 간 호혜적 관계와 신뢰감을 바탕으로 한 문화바람에서 성취했다고 볼 수 있다. 더군다나 이들은 '두레'나 '계'와 같은 경제공동체를 이루고 있다. 이는 상호의존 관계에서도 높은 신뢰관계를 이루었을 때 나타나는 현상이다. 상근자를 위한 다양한 적립금 제도가 그것이다. 이는 상근자 개인에게 준비 없이 닥치는 다양한 경제적 문제들을 함께 해결하기 위해 만든 것으로,

23 Randall Collins, "On the Microfoundations of Macrosociology," *American Journal of Sociology* Vol. 86, No. 5, Chicago: The University of Chicago Press, 1981, p.985.

액수의 크기를 떠나 개인의 문제를 모두의 문제로 바라보는 태도를 엿볼 수 있다. 상근자들은 서로를 무엇(What)으로 바라보는, 즉 타인을 교환 가능한 기능과 역할로 보지 않는다. 각자의 개성과 역능, 그리고 이야기가 의미를 발휘할 수 있게 누구(Who)라는 전인적 가치와 고유성을 능동적으로 받아들이는[24] 전인격적 호혜 관계를 맺는다.

　문화바람은 비대칭적 관계에서 어느 한쪽이 다른 한쪽에게 정서적 에너지를 박탈당하는 위계구조를 거부하며, 무엇보다 예술이라는 문화적 자원을 공유함으로써 연대감을 창출한다. 상근자와 회원들은 문화바람의 연대감을 자신들이 속했던 기존 조직의 특성들, 즉 정서적 에너지를 빼앗기기만 하는 위계구조와 공유할 만한 문화적 자원이 희박하기 때문에 소외를 조장하는 조직 문화와 비교하면서 긍정적으로 평가하게 되는 것이다.

　여기서 중요한 것은 이러한 연대감이 자동적으로 혹은 무매개적으로 만들어지지는 않는다는 것이다. 문화바람의 고유한 조직문화는 상근자들의 독특한 정체성, 원칙들, 리더십에 의해 유지되는 것이다. 이들은 문화매개자로서 상근자들과 회원들, 회원들과 회원들 사이의 균등한 정서적 에너지의 교환을 조정한다. 동시에 이들이 공유하는 문화적 자원들, 즉 예술적 취향과 활동을 관리하고 촉진한다. 또한 상근자들은 자신들이 사회 변화를 위한 문화운동의 담당자라는 의식을 통해, 또한 다양한 외부 사업 기획을 통해, 문화바람을 폐쇄적인 취향 공동체를 넘어선 지역·도시·한국 사회 전체와 연계하는 만능형 동호회로 확장시킨다. 이를 통해 예술이라는 '특수한' 문화적 자원은 삶의 질을 고양시키는 '보편적' 문화적 자원으로 해석되고 활용되는 것이다.

24　한나 아렌트, 이진우 외 옮김, 『인간의 조건』, 한길사, 1996, 102~105쪽.

이 같은 내적 결속 및 외부와의 연계는 행정가이자 동료로서의 이중적 정체성을 가진 상근자들의 커뮤니케이션 스킬, 공동체적 조직 운영, 보이지 않는 리더십 등에 의해 마름질된다. 문화바람에서 가장 중요하게 커뮤니케이션 스킬이 발휘되는 장은 뒤풀이다.

문화바람의 고유한 조직문화와 문화매개자 활동은 보다 거시적인 차원에서 어떻게 해석되어야 하는가? 앞서 이야기했듯이 기존의 이론에서 문화매개자는 문화 생산의 장(Field of Cultural Production)에서 생산과 소비를 매개하는 예술 관련 전문직 종사자들을 의미해왔다. 그러나 문화매개자는 예술적 자원을 관리하는 동시에 집단 구성원들의 정서적 에너지를 관리하기도 한다. 바로 이 지점에서 문화매개자는 개별 집단을 넘어서는 사회적 동역학과 관계할 잠재력을 지닌다. 콜린스는 미시적인 상호작용 의례들의 연쇄와 축적에 따르는 문화적 자원의 확산과 정서적 생산이 거시적인 사회 변화를 이끌 것이라고 주장한다.[25]

실제로 문화바람은 자신들의 운동을 논리적으로 잘 설명할 수 없는, 그러나 개인들의 삶을 변화시키고 이를 사회적으로 확산시키는 과정으로 표상한다. 그러나 다른 한편 현대의 자발적 결사체 생태계는 합리성과 효율성이라는 표준화된 기준에 의해서 동형화하고 있다.[26] 문화바람의 조직 문화와 조직 형태는 이러한 이중 운동의 역학 속에서 이해되어야 할 것이다. 다수의 사회운동 단체와 공동체 집단은 자원 동원, 정당성의 확보, 생존과 성장의 필요에 따라 조직적 표준을 받아들인다.

그러나 조직 생태계의 형성 과정에서 일부는 자율성을 지키기 위해 내부의 결속과 신념을 견지하며, 때로는 그로 인한 위험 부담을 감수하

25 Randall Collins, 앞의 글, pp.984~1014.

26 Paul J. DiMaggio & Walter W. Powell, "The Iron Cage Revisited: Institutional Isomorphism and Collective Rationality in Organizational Fields," *The New Institutionalism in Organizational Analysis*, 1991, pp.63~82.

고 자신들의 고유한 조직 문화와 형태를 지속시킨다. 이러한 상황에서 많은 현대 조직이 택하는 전략은 '디커플링 전략(Decoupling Strategy)' 이다.[27] 즉 외부적으로는 합리적이고 표준적인 외양을 띠면서 물질적, 상징적 자원을 충당하는 동시에 내부적으로는 기존의 문화를 유지함으로써 자율성을 유지하는 것이다.

그러나 문화바람은 현재 디커플링 전략을 채택하고 있지 않다. 문화바람은 기존 조직들에서 소외되고 피로해진 사람들을 구성원으로 충원한다는 점에서 현대사회의 피난처 기능을 하지만, 이들은 예술을 생산하고 향유하며, 또한 이러한 활동을 지역과 사회에 연결시킴으로써 적극적 시민참여를 이끌어낸다. 이 과정에서 문화매개자의 정체성과 리더십이 핵심적인 기능을 한다. 문화매개자로서의 문화바람 상근자는 예술이라는 문화적 자원을 관리하는 동시에 사회자본을 내외적으로 응집하고 확산시키면서 공동체적 문화와 조직 형태를 유지하고 있다. 그리고 바로 이러한 공동체적 문화와 조직 형태가 회원 채용(Recruiting)에 기여하는 것이다.

그러나 이러한 특징들의 지속가능성은 문화바람이 현재 처한 재정적 위기에 의해 시험대에 오를 것이다. 지금까지 문화바람은 일부 회원들의 능력과 헌신을 동원함으로써 문제를 해결해왔다. 이들은 회비가 아니라 두뇌와 몸으로 문화바람을 도와왔다. 그것은 회원들이 도움을 받는 존재가 아니라 문화바람의 생사 여부가 바로 자신의 문제라는 인식, 즉 자신이 문화바람의 이해 당사자(Stakeholder)라는 인식에서 비롯된 책임감과 소유의식(Ownership) 때문이었다.

27　John W. Meyer & Brian Rowan, "Institutionalized Organizations: Formal Structure as Myth and Ceremony," *The New Institutionalism in Organizational Analysis*, Chicago: The University of Chicago Press, 1991, pp.41~62.

그러나 이러한 책임감과 소유의식이 모든 회원에 의해 공유되어 있는지 여부는 미지수다. 당면한 위기의 극복은 바로 여기에 달려있다. 즉 문화바람의 회원들 사이에 이해 당사자로서의 책임감과 소유의식이 깊고 넓을수록 문화바람은 '스스로' 위기를 극복할 수 있을 것이다. 만약 그렇지 않다면 문화바람은 외부에 의존해야 할 것이며, 이는 지금까지의 조직 문화와 형태에 변형을 가져올 수밖에 없을 것이다.

만능형 생활예술공동체를 향하여

지금까지 행정가이자 동료, 다른 말로 하자면 전문가이자 회원인 이중적 정체성을 가지고 문화매개자 역할을 수행하는 인천 생활예술공동체 문화바람의 상근자들을 대상으로, 이들의 정체성 및 역할이 공동체 내외부에 어떤 영향을 미치는지 알아보았다. 여기서 문화매개자는 부르디외적 의미에서 상징 조작을 수행하는 행위자들도 아니요, 문화생산과 수용의 중간 과정에 개입하는 행위자들도 아니다.

문화바람이라는 지역 생활예술공동체 내에서 전문성을 가지고 공동체 활동을 지원하면서도 동시에 한 명의 회원으로 다른 회원들과 동등한 위치에서 동호회 활동을 하는, 기존의 문화매개자 개념과 확연히 다른 문화바람 상근자들을 인터뷰하고 또한 그들을 바라보는 다른 회원들의 입장을 알아보면서 다음과 같은 요소를 발견할 수 있었다.

첫째, 문화바람의 결속적 성향이 상근자 내부 신뢰감과 긴밀한 상관관계를 가진다는 점이다. 상근자와 상근자, 상근자와 대표 사이의 내적 결속은 여타 사회적 조직들에서 찾을 수 없는 신뢰와 상호 호혜적 관계를 회원들에게 보여준다. 회원들은 상근자들의 '희생'을 고마워하며,

또한 그들의 문화를 부러워하기도 한다. 바로 이런 이유에서 동호회 회원 출신의 상근자가 많은 것이다. 상근자들은 또한 회원과도 유사한 관계를 맺는다. 이들은 단순히 행정가가 아니며 회원으로서 여타 회원을 대한다. 이러한 관계 속에서 회원들은 문화바람에 대한 소속감(Sense of Belonging)을 갖게 되며 상호 결속하게 된다.

둘째, 문화바람의 문화매개자들은 자연스럽게 예술적 자원을 관리하는 동시에 사회적 자본을 관리하는 역할을 수행한다. 문화바람의 동호회가 예술적 기예를 익히고 자신이 배운 것을 발표하는 데에 중점을 두는 예술동호회임에도 불구하고 문화바람 상근자 및 회원들이 우선하는 것은 '관계'라는 점이다. 뒤풀이 시간이 동호회 운영 원칙에 명시될 만큼 중시되는 문화바람에서 예술은 관계를 매개하는 자원으로 활용되고 있다. 예술을 매개로 이어진 상호 호혜적 관계는 회원들에게 자신이 속한 직장과 친교 집단에 대한 대안적 사회 안전망의 역할을 하고 있다는 점을 확인할 수 있었다.

셋째, 문화바람 상근자들이 강한 결속감을 보이고 회원들이 소속감과 신뢰를 가지고 문화바람 활동을 할 수 있는 데 중요한 역할을 하는 요소 중 하나는 문화바람 대표의 보이지 않는 리더십이라는 점이다. 지시하거나 압도하지 않는 리더십 덕분에 상근자들 스스로가 자신의 전문성을 주체적으로 규정하고, 회원들 또한 상근자들의 자발성에 영향을 받아 문화바람을 자신의 조직으로 여기는 강한 소속감을 갖게 된다.

넷째, 내부 결속감이 강한 조직이 흔히 외부에 배타적 성향을 보이는 것과 달리, 문화바람은 상근자와 회원들의 높은 결속력에도 불구하고 외부적 연계 또한 활발하다는 점이다. 특히 이때에도 문화매개자는 매우 중요한 역할을 한다. 이들은 한편으로는 행정가로서 외부의 지원 사업을 적극 유치하고 다른 한편으로는 회원으로 자연스럽게 사회적 행

동을 제안한다. 이 과정을 통해 가깝게는 문화바람 건물이 위치하고 있는 구 단위 및 인천에 사는 시민들에게 문화바람의 공간이 개방되어야 한다는 의견이 회원들 내부에서 자발적으로 발생했고, 더 나아가서는 한국 사회 전반에 대한 문제의식을 가지고 정치공동체의 일원으로 활동하고자 하는 움직임이 일어나고 있다.

이러한 요소들을 토대로 우리는 문화바람이 예술적 숙련을 매개로 내부적 연대감을 가지고 동시에 외부 사회로의 소통을 추구하는 만능형 생활예술공동체로 나아가고 있다고 결론을 내릴 수 있었다. 이러한 결론은 문화바람이 '이미 충분히 만능형이다'라는 섣부른 결론과는 다르다. 내부적 연대감과 외부적 연계는 하나의 완결된 양상을 보이지 않으며 그것은 조직의 발전 과정에서 형성되고 진화한다. 문화바람의 경우는, 무엇보다 문화매개자의 전문 역량과 관계 조절 능력이 지속적으로 호혜적 결속과 대외적 연계 활동을 이끌어내고 관리해왔다.

그러나 우리는 문화바람의 고유한 특성이 '객관적이고 일반적인 만능형 공동체의 요건'이 될 수 있는지, 즉 문화바람에서 일하고 있는 문화매개자로서의 상근자들이 다른 생활예술공동체에서도 회원들의 자발성, 소속감, 적극성을 촉발시킬 수 있는 요소로 적용될 수 있는지를 찾아내지 못했다. 문화바람의 상근자들은 문화운동으로서의 비전을 공유하며, 또한 상호간에 동지적이고 동료적인 신뢰를 구축하고 있으며, 이와 같은 고유한 특성들에서 내적으로는 결속적이고 외적으로는 개방된 정서적 에너지를 생산할 수 있는 것이다.

그런데 바로 이 같은 문화바람 고유의 특성이 과연 다른 동호회와 문화운동 조직에도 복제 가능한가, 혹은 적용 가능한가는 반드시 따져보아야 할 것이다. 왜냐하면 이는 보다 거시적인 차원에서 예술이라는 문화자본과 상호 신뢰라는 사회자본이 어떻게 결합할 수 있는가라는

질문을 던지게 하기 때문이다. 무엇보다 우리의 문제의식은 시민사회의 문화적 동역학의 기제와 과정에 대한 연구로 발전할 수 있을 것이다. 특히 문화자본의 집중과 독점, 상업화로 요약되는 이른바 '신자유주의적' 경제 체제에서 생활예술공동체의 활동은 문화자본의 민주화와 공통적 사용이라는 대안적 경로를 제시할 수 있기 때문이다.

문화자본의 민주화는 참여와 개입을 통한 생활민주주의의 실험장이 되고 있다. 회원과 함께하는 중고마켓, 식당과 주점, 문화바람 상품권 유통 등 공유경제형 비즈니스 모델 실험이 그것이다. 현재 공간 유지비용으로 550만 원 고액 월세를 고정적으로 지출하는 상황에서는 지속가능성이 희박하다. 지난해(2016년) 공간 유지를 위한 매몰 비용을 파격적으로 줄이거나 다른 형태로 전환하여 자산화하는 방법을 추진 중이다. 또한 문화바람 상근자 주거, 보육 등 생활 안정화 방법을 함께 해결해야 한다. 그런 의미에서 생활예술공동체는 기존 사회운동의 집합적 동원 전략과는 차별화되는 미시적이고도 역동적인 전략을 드러낼 수 있을 것으로 기대된다.

요약하자면 이 글에서 입증해낸 것은 지속가능한 생활예술공동체를 위해서는 생활예술공동체에 적합한 행정적 전문성을 가지고 지원하는 문화매개자가 존재해야 하고, 그 문화매개자는 단순히 돈을 벌기 위한 목적의 직업적 태도로 공동체에 접근하거나 공무원으로서 자신의 역할에 충실한 태도를 취할 뿐인 사람이어서는 안 된다는 점이다. 생활예술공동체에 적합한 문화매개자는 철저히 개별 생활예술공동체의 특성에 따라 달라질 수 있으며 이를 위해서는 공동체 자체의 오랜 역사와 문화적, 관계적 숙성이 필요하다고 본다. 먼저 공동체 스스로가 문화매개자의 필요성을 인지해야 하고, 그 이후에야 비로소 자신들의 조직에 맞는 문화매개자의 속성을 규정할 수 있기 때문이다.

제3부

생활예술적 관점으로 책 읽기

정신없이 살다보면 도대체 나 자신이 어떻게 살고 있나 허무해질 때가 있죠. 그럴 때 연습실로 달려가 악기를 들고 연주를 하고 있으면, 잊고 있던 내면의 나를 새롭게 느끼게 되는 것 같습니다. 단원들과 함께 음악을 할 때면 일상에서 채워진 잡념들을 비워내고, 그 자리는 무아지경의 공명으로 채워집니다. 색소폰을 불고 있으면 시간이 멈춰지는 것 같아요. 음악 때문에 늙을 시간이 없어서 못 늙죠. 오케스트라 연주를 할 때면 다른 모든 동료들이 마치 저를 위해 하모니를 만들어주는 것 같아요. 저는 그 순간 정말 황홀합니다.

– 아마추어 오케스트라 단원의 인터뷰

『래디컬 스페이스』

심보선

다른 공간을 조직하는 원리는
그보다 더 큰 사회를 조직하는 원리에 도전할 수 있다.
비록 이러한 위치 변경이
상징적인 것에 불과할지라도.
　－마거릿 콘

공간에 대한 소유감과 소속감

콘(Margaret Kohn)의 『래디컬 스페이스』는 삶에서 일구어내는 일상적, 시민적, 예술적 활동에 있어서 공간이 차지하는 중요성을 일깨워 준다. 공간에 관한 사회학은 자본주의로 인한 도시의 등장과 변화, 그에 따른 공간들의 배치, 그리고 그에 따른 일상의 재조직화 등이 공간사회학 또는 도시사회학의 연구 주제였다.

『래디컬 스페이스』는 이와는 다른 접근법을 취한다. 근대 여명기에 형성된 구체적인 장소와 모임에서 일어나는 사건들과 인간관계에 대해 세밀하게 이야기한다. 민중회관, 노동회의소, 협동조합, 축제와 클럽, 그리고 그러한 공간에서 일어나는 사람과 사람 사이의 상호작용과 연대의 경험들, 경험들의 축적과 확장에 대해 이야기한다. 콘에 따르면 그러한 공간과 결사들은 공식적 정치 활동을 위한 물리적이고 기능적인 기반에 그치지 않는다.

민중회관에서 문자를 배우거나 카드 게임을 하는 사람들이 반드시 특정 집단에 속하는 것은 아니다. 이 공간은 새로운 이념을 접하고 공통의 관심사를 인식하며 전술을 토론하고 심지어 정치 행위에 나서게 될 비공식적 기회를 제공했다. 민중회관은 '생활 세계'로서,

그로부터 한층 더 공식적인 형태의 결사가 나타날 모체였다. '공간
적'이지 않고 결사나 모임을 주선하지 않는 결사는 거의 정체성을
형성하지 못한다. 그런 결사는 촘촘하고 중첩되는 사회적 유대를
만들어내지 못한다.[1]

콘은 상호 호혜적이고 평등한 인간관계에 기초해 새로운 정치 질서,
즉 급진적 민주주의가 실험되고 구현되는 장소들에는 비공식성과 공식
성이 공존해야 한다고 주장한다. 콘이 급진 민주주의 공간이라 부르는
그 장소들은 '생활 세계'이자 '공론장'이다.

그렇기 때문에 급진 민주주의 공간에서 사람들이 모여 놀고 대화
하고 활동하고 정치적 전망을 빚어내기 위해서 필요한 감각은 무엇보다
자신들이 그 공간을 소유하고 있다는 느낌(Ownership)이다. 그리고 그
러한 감각을 자아내기 위해 공간은 특정한 양식으로 설계되어야 했다.
예컨대 민중회관은 민중들의 '자존감을 일렁이게' 하기 위해 '공간의 넓
이와 빛, 조직'을 고려했고 그리하여 민중회관은 '현세의 구원'을 위한
'빛의 궁전'이 되었다.[2] 그리하여 민중회관은 사적인 동시에 공적인 집이
되었고, 그곳에 가면 자신과 공통의 자존감이 상승하는 감각을 불러일
으켰다.

소유감 못지않게 중요한 것은 바로 소속감이다. 이때 소속감은 폐
쇄적인 집단에 속함으로써 느끼는 특권 의식과는 구별되어야 한다. 콘
은 '만남'의 중요성을 강조한다. '만남의 개념은 행위의 주체와 평등, 시
민권의 감각이 형성되는 과정'으로 이해되어야 한다.[3] 콘은 노동자들을

1 마거릿 콘, 장문석 옮김, 『래디컬 스페이스』, 삼천리, 2013, 19쪽.
2 같은 책, 49~50쪽.
3 같은 책, 113쪽.

진압하기 위해 파견된 병사들이 '동네 술집'에서 노동자들을 만나 대화를 나눔으로써 갈등이 해소되는 예외적인 사례를 제시한다. 콘은 이에 대한 낭만주의적 해석을 거부하면서도 만남의 터전이 '봉쇄된 시스템이 아니라 오히려 서로 교차하는 힘들이 만나는 일종의 그물 조직'으로 이해한다.[4]

> 상호작용의 패턴이 더 큰 세상의 패턴에 그대로 따르는 것이 아니다. 그러기는커녕 어떤 속성이 부각되는가 하면 또 다른 어떤 속성은 은폐되기도 한다. 명시적이거나 암묵적인 일련의 규준에 따르면, 어떤 특징은 강화되고 어떤 특징은 약화된다. (……) 만남에 내재된 변혁적 잠재력은 정확히 현실의 어떤 양상을 부각시키기 위해 다른 양상을 유예할 가능성에 있다. (……) '다른 공간'을 조직하는 원리는 그보다 더 큰 사회를 조직하는 원리에 도전할 수 있다. 비록 이러한 위치 변경이 상징적인 것에 불과할지라도, 그것은 또한 상호작용을 미리 결정짓고 있는 상투적인 행위와 정체성을 일시적으로나마 유예시킴으로써 얼마든지 변혁적 효과를 불러올 수 있다.[5]

따라서 콘이 강조하는 점들은 이런 것이다. 참여자들이 소유감과 소속감을 부여하는 공간, 비공식적이고 공식적인 정념과 실천들이 호혜적이고 평등한 만남과 대화 속에서 마름질되는 공간, 그 공간들의 네트워크, 그 공간들에서 체험되고 확장되는 주체성과 민주주의적 감각들. 그리고 바로 이러한 속성과 가능성들이 평범한 사람들을 위한 생활세계와 공론장을 구성한다.

4 같은 책, 115쪽.
5 같은 책, 115~116쪽.

공간과 예술의 상관성

여기서 몇 가지 질문이 제기된다. 과연 이러한 공간과 예술이 무슨 상관이 있는가? 물론 근대 예술의 등장과 공간의 재조직화는 긴밀하게 연동되어 있었다. 역사적으로 귀족 계층의 전유물이었던 예술은 시민혁명을 거치면서 모든 신분과 계급에게 개방된 박물관, 미술관, 공연장에서 새롭게 선보이게 됐다. 그러한 공간들은 형식적으로는 민주주의적인 원칙을 따르도록 설계되고 운영되었다.

하지만 잘 알려지지 않은 예술과 공간의 연계의 역사가 있다. 콘이 언급하는 급진 민주주의 공간에서도 예술은 핵심적인 구성 요소였다. 자본주의로 인한 노동 소외와 공동체의 해체에 관심을 기울이는 저서들, 예컨대 최근의 책으로는 세넷(Richard Sennett)의 『투게더』[6]와 퍼트넘(Robert D. Putnam)의 『나 홀로 볼링』[7], 골드파브(Jeffrey Goldfarb)의 『작은 것들의 정치』[8], 그리고 더 거슬러 올라가면 폴라니(Karl Polanyi)의 『거대한 전환』[9]과 같은 책들은 다음과 같은 점을 부분적으로 보여준다. 예술은 일과 일상생활에서 사람과 사람 사이의 유대를 마름질할 뿐만 아니라 위계적이고 권위적인 사회에 유희적이고 평등한 공동체의 자리를 마련할 수 있게 한다.

물론 이러한 주장에 대해서는 반론이 없지 않다. 예컨대 사회학자 부르디외(Pierre Bourdieu)의 『구별짓기』[10] 같은 저서는 예술이 계급과 신분의 구별을 더 강화할 뿐만 아니라 그러한 불평등을 '취향'이라는 이

6 리처드 세넷, 김병화 옮김, 『투게더』, 현암사, 2013.

7 로버트 D. 퍼트넘, 정승현 옮김, 『나 홀로 볼링』, 페이퍼로드, 2009.

8 제프리 골드파브, 이충훈 옮김, 『작은 것들의 정치』, 후마니타스, 2011.

9 칼 폴라니, 홍기빈 옮김, 『거대한 전환』, 길, 2009.

10 피에르 부르디외, 최종철 옮김, 『구별짓기』, 새물결, 2005.

름의 자연적이고 천부적인 재능과 선호로 은폐한다고 주장한다. 이러한 주장은 일반적인 상식과는 어느 정도 맞닿아 있다. 어쨌든 누군가는 다른 누군가보다 좋은 예술을 창작하지 않는가? 예술은 타인에 대하여 개인의 타고난 탁월성을 드러내는 가장 효과적인 수단이 아닌가? 아무리 노력해도 재능이 없는 사람은 예술가로서 성공할 수 없지 않은가? 이때 예술과 관계하는 공간이란 유대와 평등의 조율이 아니라 위세와 권위의 과시를 그 주요 기능으로 삼게 될 것이다.

하지만 서로 상이한 이론적 주장과 역사적 사례들, 공간과 예술의 결합, 그 안에서 구성되는 사람과 사람 사이의 관계는 어느 하나가 옳고 그르고의 문제가 아니다. 오히려 이러한 차이들은 예술적 실천과 공간 구성과 운영의 양상들, 그에 따른 사회적 조직의 원리들이 다른 방식으로, 다원적으로 작동해왔음을 보여주고 있는 것이다.

그러므로 예술에는 단일한 예술이 아니라 여러 예술이 있다고 해야 할 것이다. 이것은 소위 예술 시장과 예술 제도에서 이루어지는 예술뿐만 아니라 생활예술에도 고스란히 적용된다. 생활예술은 단순히 취미를 공유하는 폐쇄적인 결사와 활동이 될 수도 있다. 하지만 다른 종류의 생활예술도 가능하다. 즉 예술을 통해 자신의 자존감과 공동체적 유대와 호혜성을 일구어내는 것도 얼마든지 가능하다. 이때 공간은 단순히 물리적으로 예술적 활동을 담아내는 그릇이 아니라 예술에 잠재한 다양한 특징들과 기능들과 에너지들을 연결시키고 상승시키고 확장시키는 회로이자 거점이자 무대가 될 것이다.

공간에서 시작되는 탐구와 모험의 여정

　마지막으로 언급할 것은 과연 콘이 주장한 바가 현대의 한국 사회와 예술에도 그대로 적용될 수 있는가의 문제이다. 한국은 최근 예술과 관련한 공간에서 두 가지 변화를 겪고 있다. 첫째, 예술 제도와 시장 내부의 공급 과잉과 경쟁 심화, 그리고 젠트리피케이션 등의 환경변화에 따라 예술적 공간을 확보하기가 점점 어려워지고 있다는 점이다. 둘째, 정책적으로 '생활문화 정책'이 확산되면서 생활예술에 대한 관심이 고조되고, 그에 따라 정부가 주도하는 공간(센터)이 여러 지역에 걸쳐 조성되고 있다는 점이다. 요컨대 자립적인 활동과 공간은 사라지고 정부에 의존하는 활동과 공간이 늘어나는 기로에서 콘이 주장한 평등하고 자율적인 연대와 만남의 운명을 고민해야 한다는 것이다.

　그런데 이 고민은 사실 새로운 것은 아니다. 콘이 제시한 역사적 사례들에서 놓쳐서는 안 될 것은 급진 민주주의적 공간들과 그에 참여하는 구성원들의 수적 규모가 매우 크다는 것이다. 때로는 수천 명에서 수십만 명이 그러한 공간들에서 만남과 활동을 이어갔다. 바로 그 때문에 새로운 사회에 대한 이상을 꽃피우는 거점이 될 수 있었다. 반면 한국의 자율적 공간들의 규모는 그에 비할 수 없을 만큼 왜소하다. 달리 말하면 사회경제적이고 정책적인 변화, 현존하는 공간들의 규모 등의 조건을 고려할 때 콘의 주장은 그대로 한국에 적용될 수 없음이 명확하다.

　그러나 이러한 현실적 어려움이 반드시 비관주의로 이어질 필요는 없다. 이러한 상황 속에서도 자율적 공간과 결사들은 사라지기도 하지만 그만큼 새로 형성되기도 한다. 그리고 이 과정에서 예술적 활동은 여전히 빠트릴 수 없는 요소로 고려되고 있다. 이러한 공간과 결사들은 자신들이 처한 곤경에 적응하고 새로운 해결책을 모색할 것이다. 그리고

그들은 자신들의 난제와 문제 해결 역량을 공유하고 사회화할 것이다. 새롭고도 다양한 공간들, 조합들, 결사들, 모임들, 그 안에서 예술의 성격과 기능들에 대한 탐구와 모험의 여정이 한국에서 이제 막 시작됐다고 해도 과언이 아니다.

『몰입 flow』

박승현

사람들은 '몰입'할 때 즐겁다고 한다.
'몰입'은 새로운 세계를 열어준다.
예술은 '몰입'의 강렬한 에너지를 품고 있다.
그 '몰입'은 어떻게 일어나는가?

사람들은 어떨 때 가장 즐거운가?

　나는 기획할 때 즐겁다. 뭔가를 구상하고 상상하면서 생각 속으로 빠져든다. 그리고 그게 현실성이 있는지 꼼꼼하게 체크해보면서 가능할 수 있는 방법을 찾아 얼개를 그린다. 그리고 그것을 하나하나 확인하면서 실행해나가고, 과정 속에서 살을 붙이며 아무것도 없던 것에서 실체가 드러나고 구상했던 것이 만들어질 때 너무 즐겁다.

　『몰입 flow』의 저자 칙센트미하이(Mihaly Csikszentmihalyi)는 즐거움의 중요한 요소 중 하나로 '자기목적적 경험'을 꼽는다. 자기목적적(Autotelic)이라는 단어는 '미래의 이익에 대한 기대 없이 단순히 그 자체를 수행하는 것이 보상이 되는 행동'을 의미한다. 저자는 "아이들을 훌륭한 시민으로 만들기 위해 교육시키는 것은 자기목적적이 아닌 반면, 아이들과의 상호 반응을 즐기기 때문에 교육을 하는 것은 자기목적적인 경험이다"라고 말한다. 이 두 가지 경우는 표면상으로는 동일하지만 중요한 차이점이 있는데, 경험이 자기목적을 가지고 있을 때 개인은 활동 자체를 위해 주의를 기울이지만, 자기목적을 가지고 있지 않을 때 관심은 그 결과에 집중된다고 설명한다.

　인류의 오랜 사상가들은 즐거움이란 외적 보상에 연연해하지 않고, 자발적이며, 완전한 헌신의 삶, 즉 간명하게 말하자면 완전한 자기목적

적인 경험을 의미한다고 말해왔다. 저자는 자기목적적 경험이 삶의 진로를 다른 수준으로 끌어올린다고 말한다. 소외감은 참여로 바뀌고, 즐거움은 지루함을 대체한다. 또 무력함이 통제감(자신의 삶을 스스로 결정할 수 있다는 자신감)으로 전환되며, 외적 목표를 수행하는 데 소비되었던 심리 에너지는 자아를 강화하는 데 쓰인다. 중요한 것은 '전업으로 무엇을 하는가? 취미로 하는가?' 또는 '일인가, 여가인가?'가 아니다. 경험이 내적으로 보상을 받을 때 삶은 미래의 가상적 보상에 저당 잡히는 대신 현재에서 의미를 갖게 된다. 저자는 이런 경험을 '최적 경험(Optimal Experience)'이라 부른다.

자기목적적 경험의 구체적 느낌은 어떤 것인가?

나는 세종문화회관에서 2014년부터 '생활예술오케스트라축제'를 기획하고 실행해왔다. 물론 그 사업의 기획 단계는 2012년부터 시작되었고, 무려 2년여에 걸쳐 꽤나 준비를 많이 할 수밖에 없는 큰 프로젝트였다. 이 사업을 추진하는 과정에서 매우 즐거운 일은 사람을 만나는 것이다. 특히 자기목적적 경험에 푹 빠진 사람들을!

2014년도에 51개 오케스트라 2,200명의 시민 단원들이 축제에 참여하여 세종문화회관 무대에 올랐는데, 그 51개 생활예술오케스트라 네트워크를 연결하고 모아내는 축제추진위원장을 맡은 분이 봉원일이다. 그 분은 고등학교 때 밴드부에서 트롬본을 불었다. 그리고 40년이 넘는 동안 직접 조그만 사업체를 꾸려 운영을 하면서 악기를 전혀 잡지 못하다가 뒤늦게야 색소폰을 배우게 된다.

정신없이 살다보면 도대체 나 자신이 어떻게 살고 있나 허무해질 때가 있죠. 그럴 때 연습실로 달려가 악기를 들고 연주를 하고 있으면, 잊고 있던 내면의 나를 새롭게 느끼게 되는 것 같습니다. 단원들과 함께 음악을 할 때면 일상에서 채워진 잡념들을 비워내고, 그 자리는 무아지경의 공명으로 채워집니다. 색소폰을 불고 있으면 시간이 멈춰지는 것 같아요. 음악 때문에 늙을 시간이 없어서 못 늙죠. 오케스트라 연주를 할 때면 다른 모든 동료들이 마치 저를 위해 하모니를 만들어주는 것 같아요. 저는 그 순간 정말 황홀합니다.

아마추어 오케스트라 단원의 이러한 구체적 느낌은, 저자가 책에서 인용한 전문 무용수가 느끼는 경험과 너무도 흡사하다.

어느 곳에서도 맛보지 못한 느낌이랄까요? 어느 때보다도 더욱 나 자신에 대한 자신감을 얻게 됩니다. 아마 내 삶의 문제들을 잊으려는 노력일지도 모르겠습니다. 무용은 나에게 치료 과정과도 같습니다. 내게 어떤 문제가 있다고 할 때, 연습장에 들어가는 순간 그 문제들은 다 문밖에 떨구어버리게 되죠. (……) 그때의 집중력은 매우 완전합니다. 마음은 방황하지 않고 다른 것을 생각하지 않습니다. 하고 있는 일에 완전히 몰입합니다. 에너지는 물 흐르듯이 흘러가며 여유롭고 편안하며 활력이 넘칩니다. (……) 마음은 이완되고 편안함이 나에게 다가옵니다. 실패가 두렵지 않습니다. 어찌나 강력하면서도 포근한 느낌인지! 세계를 품기 위해 내 정신세계를 확장하고 싶어요. 우아함과 아름다움에 영향을 끼치는 거대한 힘을 느낀다고나 할까요?

즐거움을 주는 활동에는 조건이 있는 것인가?

프랑스의 심리인류학자인 카유아(Roger Caillois)는 세상에 존재하는 모든 게임(넓은 의미로 모든 종류의 놀이 활동)을 각 활동이 제공하는 경험에 따라 나누어 소개했다. 그중 대표적인 두 가지만 살펴보자.

우선 '아곤(Agon)'은 경쟁을 하는 게임이다. 경쟁적인 게임(Agonistic Game)에서 참가자는 경쟁자의 능력만큼 자신의 능력을 발휘해야 한다. 대부분의 스포츠와 체육 활동은 여기에 속하는데, 경기 룰을 정하고 겨루면서 즐기는 놀이다. 상대방과 대적하는 모든 게임과 스포츠가 대단히 매력적인 이유는 도전, 즉 우리의 행위를 촉발하게 하는 장치가 있기 때문이다. 그런데 '경쟁 활동' 그 자체가 목적이 아니라, 결과에 집착하는 순간 즐거움은 오히려 사라져버리는 경우가 많다.

경쟁 활동 그 자체가 목적이라는 게 무슨 말인가? '경쟁'이라는 영어 단어인 'Compete'의 어원은 '함께 추구한다'라는 뜻의 라틴어 'Con Petire'이다. 함께 같은 기준을 정해놓고 그것을 성취하기 위해 노력하며 최선을 다하는 순간, 각자는 자신의 잠재력을 최대한 발휘하게 되고 자신(의 기술)을 완성하는 것으로 한 걸음 나아간다. 만일 승리나 관객의 인기 혹은 좋은 조건의 계약을 성사시키는 것과 같은 외적 목표에 관심이 있다면, 경쟁은 오히려 활동에 대한 집중을 가로막는 요인이 된다.

2014년 생활예술오케스트라축제를 위해서 51개 단체들이 처음 모였을 때 축제에 '경선'을 넣을 것인가 말 것인가로 많은 토론이 있었다. 경선을 할 경우 '서로 협력하여 네트워크하자'는 애초의 축제 취지가 손상될 수 있다는 의견과 '선의의 경쟁'을 통해 생활예술오케스트라의 모델을 상호 발전적으로 만들어가는 계기가 될 수 있다는 의견이 팽팽하게 맞섰다. 결론은 '선의의 경쟁'을 택했다. 이것을 택하는 토론 과정에서

생활예술오케스트라의 대표들은 칙센트미하이의 『몰입 flow』을 함께 읽기도 했는데, 결국 '경쟁'의 진정한 의미가 무엇인가를 서로가 합의하는 과정이 큰 도움이 되었다. 2016년 현재는 학생 오케스트라를 포함하여 430개 오케스트라의 네트워크로 발전했다. 하지만 여전히 상호 협력과 상호 경쟁은 지속적인 긴장감으로 유지되고 있다.

다른 하나는 모방 게임(Mimicry)이다. 알려진 바와 같이 아리스토텔레스(Aristoteles)는 모방하는 것과 모방된 것을 즐거워하는 것은 인간에게 자연적으로 갖춰져 있는 것이라고 하여 모방(미메시스)에서 예술의 유래를 구했다. 환상·가장·변장을 통해 자신의 현재 모습 이상의 자신을 느끼는 예시를 다음과 같이 들고 있다.

> 신의 모습을 한 가면을 쓰고 춤을 추었던 순간에 우리의 조상들은 마치 전 우주를 통치하는 강력한 힘을 소유하고 있는 것처럼 느꼈을 것이다. 사슴 모양으로 치장을 하고 춤을 추던 야키족 인디언들은 사슴의 영혼이 깃듦을 경험했을 것이다. 합창단과 함께 노래를 부르는 가수는 자신이 창조하려는 아름다운 소리와 하나가 되는 전율을 만끽한다.

우리는 어렸을 적 숱한 '~되기' 놀이를 한다. 장군이 되기도 하고, 아기 인형을 키우는 엄마 역할을 하기도 하며, 영웅적 만화의 주인공이 되어 세상을 구하기도 한다. '~되기'는 새로운 경험이며, 자신이 염원하는 이상을 준비하는 과정이기도 하다. 이 순간만큼은 현실의 자기와는 다른 강력해진 자신을 느끼게 되고, 새로운 삶에 대한 열망의 에너지를 얻기도 한다. 저자는 예술 활동의 즐거움을 강조한다. 인류가 진화하는 동안 지구상의 모든 문화는 경험의 질을 향상시키기 위해 고안된 활동

을 발전시켜왔는데, 심지어 기술적 진보가 가장 더딘 사회에도 미술·음악·춤, 그리고 모든 연령층이 즐길 수 있는 게임이 있다는 것이다. 인류가 약 3만 년 전부터 동굴에 남긴 그림들은 종교적 의미와 실용적 의미 모두를 가지고 있지만, 예술의 주된 존재 이유는 구석기 시대나 지금이나 마찬가지라는 것이다. 즉 화가와 감상하는 사람 모두에게 예술이 플로우의 원천이었다는 사실이라고 말한다.

플로우는 자기 삶과 무슨 상관인가?

저자는 깊은 플로우를 주었던 행위와 자기 삶과의 관련성을 어느 유명한 암벽 등반가의 인터뷰를 통해 소개하고 있다.

암벽 등반이란 것은 매우 짜릿한 경험입니다. 이 행위를 보면 자기 내면을 수양하는 행위라고 할 수 있지요. 조금씩 위로 올라가기 위해서는 온몸에 고통이 스며들지요. 그러나 그 과정에서 내면을 돌아보면 모든 고통은 순식간에 사라지고 지금까지 자신이 최선을 다해 노력해온 것에 경외감을 갖게 됩니다. 절정에 이른 듯한 자기 만족감도 느끼게 해줍니다. 자신과의 투쟁에서 이기게 되면, 당연히 세상과의 투쟁에서 승리하게 되는 것 아닌가요?

플로우 활동들은 그것이 도전적인 것이든 다른 차원의 경험을 제공하는 것이든 개인에게 발견의 느낌, 새로운 세계를 접하는 듯한 창의적 깨달음을 준다. 이러한 플로우 활동은 한층 더 높은 수준의 수행을 할 수 있도록 도와주고, 이전에 경험해본 적 없는 인식의 상태를 느끼게 해

준다. 저자가 그것이 플로우 활동의 핵심은 '자아의 성장'에 있다고 표현하는 지점이다.

사실 즐거움이란 각별한 주의를 기울여야 느낄 수 있으며, 새롭고 또한 상대적으로 도전적인 목표에 심리적인 에너지를 쏟는 것을 필요로 한다. 즉 하나의 목표를 수립하고 이를 위해 최고의 집중력을 보일 때 즐거움은 커진다. 심리학자들은 인생 주제(Life Themes)와 같은 용어를 사용해왔다. 이것은 각 개인의 인생에 형태와 의미를 부여해주는 궁극적 목적과 관련된 일련의 목표들을 지칭한다. 결국 저자는 모든 생활을 플로우로 변화시키기 위해서는 단지 매 순간의 의식 상태를 통제하는 법을 배우는 것만으로는 충분치 못하다고 말한다. 일상의 삶이 의미를 가질 수 있도록 각 목표들이 하나로 꿰어져서 자신이 추구하는 것과 연결되어야 한다는 것이다.

그렇다면 플로우는 자신의 삶을 만들어가는 기술이다. 자신이 무언가 하고 싶은 도전을 설정하고, 그것을 성취하기 위해 목표를 정한다. 그런데 그 목표는 너무 높아서도 안 되고 낮아서도 안 된다. 너무 높으면 좌절하거나 자신의 역량에 대한 비관적 또는 부정적 태도를 갖게 된다. 너무 낮으면 지루해져서 도전할 가치, 즉 매혹적인 성취 갈망이 일어나지 않는다. 그렇다면 결국 자신에게 도전할 만한 가치가 있는 것을 찾고 그 정도를 설정하는 것은 상당한 기술과 자기 성찰적 노력을 요한다.

저자는 이에 대해 초기 저작인 『지루함과 불안을 넘어서』에서 '사람들은 어느 때라도 우리의 행위를 촉발하도록 도전하는 몇 개의 기회가 있음을 알고 있다'는 '원리(Axiom)'가 있음을 다시 한 번 환기시킨다. 우리는 흔히 그것을 거창하게 인생에 빗대어 표현할 때 "누구에게나 인생에서 중요한 몇 번의 기회가 자기 눈앞에 펼쳐져 있다가 지나가곤 한다. 그 순간 기회를 움켜잡을 준비가 되어 있는 사람과 그렇지 못한 경

우의 차이가 인생 경로를 다르게 만든다"라고 말하곤 한다. 하지만 우리는 일생의 몇 번 안 되는 중요한 선택만이 아니라, 매우 일상적인 선택까지도 사실은 그러한 과정 속에서 이루어지는 것을 알고 있다.

그런데 여기서 핵심 포인트는 그 기회는 움켜잡을 준비가 되어 있는 사람에게만 보인다는 점이다. 즉 '도전하는 몇 개의 기회'에서 그 '도전'은 '본인이 지각한 난이도'라는 것이다. 저자는 플로우 활동이 자아의 성장과 발견을 이끌어내는 이유가 바로 이 역동적인 특성에 있다고 말한다. 그 특성이란 어느 누구도 같은 수준에서 같은 일을 장기간 할 때 즐거움을 느끼지 않으며, 어느 정도 플로우의 단계가 유지되고 나면 다시 좀 더 높은 단계의 플로우를 위해서 자기 기술을 향상시키거나 그 기술을 사용할 새로운 기회를 발견하려는 행위를 취하려 한다는 것이다.

삶의 예술은 어떻게 가능한가?

저자는 책에서 아마추어에 대해 '아마추어와 전문가'라는 소제목을 붙여 따로 다루고 있다. 육체적·정신적 활동에 전념하는 정도에 대한 우리의 적잖이 왜곡된 태도를 잘 반영해주는 두 단어가 있다고 말문을 열면서, 이것이 바로 '아마추어'와 '애호가'라는 명칭이라고 소개한다. 단어의 의미가 와전되었다는 것이다. '아마추어'라는 말은 라틴어 'Amare', 즉 '사랑하다'라는 동사에서 파생된 것이다. 자신이 하는 일을 사랑하는 사람, 즉 무엇인가를 사랑하기 때문에 그 무엇인가를 열심히 하는 사람을 뜻하는 말이다. 주체할 수 없는 열정으로, 우리 스스로를 우리 속에 내재된 잠재력의 완전한 실현에 이르게 하는 힘이 바로 아마추어적인 사랑이다. 그런데 현 시대에 와서 아마추어는 '어설픈 풋내기'

로 인식되고 있다.

　그 원인을 두 가지로 얘기한다. 하나는 경험 자체의 소중함에 대한 우리의 태도 변화다. 역사적으로 아마추어 시인이나 과학 애호가가 됨으로써 삶의 질을 향상시킬 수 있다는 사실 때문에 이들이 존경받았었다. 그러나 점차 '경험의 질(과정)'이 아닌 '행동의 결과(성과)'가 경탄의 대상이 되는 세상이 되었다. 또 하나는 내적 목표와 외적 목표 사이의 구별이 모호해졌다는 것이다. 아마추어 과학자가 되는 목적은 그 분야에서 전문가들과 경쟁을 하기 위함이 아니라 상징적 훈련을 통해서 정신적 기술을 발전시키고 의식을 정리하기 위한 것이다. 즉 정신과 의식 등 내적인 목표로 국한되어야 하는데, 전문가만큼 알고 있는 것처럼 행동하는 태도는 "(나치 인종주의와 소련의 생물학을 예로 들어) 가장 타락한 학자보다도 더 무자비하고 진리와는 동떨어진 터무니없는 사람이 될 수도 있는 것"이라고 말한다.

　나는 이 부분에서 저자와 의견이 조금 다르다. 우선 첫 번째 원인이라고 했던 경험에 대한 태도 변화 문제에서, 아마추어가 경험의 질과 과정을 소중히 하는 것은 맞다. 그렇다고 그 행동의 결과나 성과가 무조건 낮은 것은 아니다. 저자가 표현한 "결과적으로, 애호가가 되면 가장 중요한 것, 즉 특정 활동이 주는 기쁨을 성취할 수 있음에도 불구하고, 애호가라 불리면 적잖이 난처한 입장에 놓이는 아이러니가 생긴 것이다"라는 문장에서 '적잖이 난처한 입장에 놓이는' 이유는 성과가 낮아서가 아니다. 그건 다른 이유가 있다.

　전문가는 높은 수준의 성과를 내고, 아마추어나 애호가는 결과물이 형편없다는 전혀 다른 맥락의 전제 때문인 것이다. 다시 말해서, 경험의 질을 소중이 여기기 때문에 난처한 입장이 된 것이 아니라는 말이다. 현대로 오면서 점차 과정보다 결과를 중시하는 것은 맞는데, 이것이

아마추어라는 단어의 의미가 와전된 직접적인 원인이라고 말한다면 본질을 정확하게 지적하지 못하는 오류가 생길 수 있다는 것이 나의 생각이다.

두 번째 원인으로 들었던 내적 목표와 외적 목표의 구별 모호는 첫 번째보다 더욱 본질을 빗겨갔다. 독일 나치운동이 많은 학문 분야를 골고루 연구해 아리안족의 인종적 우위를 뒷받침하는 이론을 만들어내고 인종의 기원에 대한 왜곡과 증거를 찾아낸 것을, '아마추어가 창안해낸' 것이라고 예를 들었다. 또 소련의 생물학에서, 추운 풍토에서 경작되는 곡식이 더 견실해지며 내구력이 강한 수출을 낼 것이라는 리센코의 아이디어가 "아마추어들에게, 특히 레닌주의 사상에 물들어 있던 사람들에게는 그럴 듯하게 들렸던 것이다"라고 예를 들었다.

나치의 이념에서 인종의 기원에 관한 이론은 핵심에 속한다. 그래서 나치 패배 후 인종차별주의는 극복해야 할 대상이 되었다. 그런데 그 나치 이념을 비판하거나 비난할 때 "아마추어다"라고 하는 것은, 아마추어에 이미 덧씌워져있는 '어설픈 풋내기' 이미지를 빌려오는 태도로는 이해할 수 있지만, '아마추어'라는 단어가 와전된 원인으로 끌어 쓰는 것은 완전히 본말이 전도된 경우다. 리센코 생물학도 마찬가지다. 과학의 역사에서 리센코 유전학설은 이미 극복된 지 오래다. 그것은 소련 공산주의 이데올로기의 그늘 속에서의 과학이론이었다. 정치적 해석에 의해 과학이 배치되었던 사례는 많다. 하지만 공산주의 이데올로기의 정치성에 대해 '어설픈 풋내기'라고 비유하는 것은 개인적 관점일 수는 있으나, 아마추어 단어 와전의 원인을 설명하는 사례로 든 것은 거론하기조차 민망할 정도로 이치에 맞지 않는 적용 방식이다.

저자는 사실상 '아마추어'라는 단어의 현실적인 용법, 일반인들이 일반적으로 쓰는 방식을 보여줬다고 할 수 있다. '아마추어'라는 단어는

이렇게 어디에서든 전혀 앞뒤 맥락 없이도 '어설픈 풋내기'라고 비난하고 싶을 때 쓴다. 그렇게 비난하면 다들 수긍하는 이데올로기의 막 속에 우리는 살고 있다. 언제부터 그랬을까? '전문가의 시대'가 열리고 나서부터다. 그런지 얼마 안 된다. 19세기경부터이니, 약 200년 된 것 같다. 그전까지 줄곧 '아마추어'는 오히려 '인간의 삶이 궁극적으로 추구해야 할 이상형'이었다. '아마추어'라는 단어의 의미가 와전된 것과 예술이 일상의 삶과 분리된 것은 깊은 연관성이 있다. 그래서 '몰입'에 대해서든 '예술'에 대해서든 '아마추어'라는 단어를 쉽게 넘어가지 못하는 이유가 있다.

인류가 지금과 같은 언어를 사용하기 시작한 7만 년의 역사는 논외로 하고 역사 시대의 시작이라고 하는 1만 2,000년의 역사로 보더라도, 하나의 분야에만 능통하다는 것이 추앙받는 시대는 최근 200년 동안 나타난 특이한 현상이다. 자본주의의 생산 방식이 '분업'을 기초로 생산의 시스템을 변혁하고, 과학이 학문과 교양을 대변하는 대학을 장악하면서, 부르주아는 분야별 전문직이라는 실용적인 과학성을 특징으로 한 새로운 지배층을 형성하게 된다. 18세기까지도 학문은 직업이라기보다는 천직, 전문직이라기보다는 신조였다. 따라서 초기 과학은 일부 귀족이나 신사층이 교양으로 관심을 갖는 대상이었다. 그러나 19세기 전후 과학이 전문학으로서 강의되면서부터 과학과 지식의 전문화가 나타나고, 직업화가 이루어져 전문직이 태동하게 된다.

1789년 프랑스 혁명 이전, 교육과 교육 기관은 대학을 포함해 대체로 중세처럼 가톨릭교회의 그늘에 있었다. 그러나 18세기 계몽사상은 이 흐름을 바꿔놓았다. 새로운 교육 이념은 1750~1770년 사이에 『백과전서』의 편찬과 루소(Jean Jacques Rousseau)의 교육론 『에밀』 등을 통해 더욱 부각되게 된다. 혁명 정부가 교육에 관해 착수한 첫 번째 사업

은 '교육 체제의 전면적 파괴'였다. 혁명 의회는 각종 길드를 봉건적 특권의 유산으로 혐오해 그 폐지에 착수했으며, 1793년 교수 길드인 대학 폐지를 단행했다. 이후 각종 전문직 양성을 목적으로 하는 전문학교 중심의 고등교육 개혁안은 근대적 자본주의를 지향한 부르주아의 이익과 이데올로기에 상응했다. 영국과 독일에서도 산업사회 도래에 따른 전문직 계층의 태동 속에서 일어난 대학의 새로운 탄생은 결국 향후 근대사회의 새로운 지배 계급으로 등극하게 될 '부르주아 전문가 계층'의 가장 튼실한 기반이 된다.

'전문가의 시대'는 이렇게 인류 역사가 걸어온 '교양의 역사'를 완전히 뒤집는 사건이라고 할 수 있다. 교양을 뜻하는 영어 'Culture'의 원뜻은 경작(耕作)이고, 독일어 'Bildung'은 '형성'이라는 뜻임을 보아도 알 수 있듯이, 여기에는 인간 정신을 개발하여 풍부한 것으로 만들고 마음과 몸, 삶 전체의 조화로운 구현으로 완전한 인격을 형성해간다는 뜻이 포함되어 있음을 알 수 있다. 고대 후기나 중세에는 이를 '예술'로 표현하면서 기계적 예술, 이론적 예술, 실용적 예술 등으로 분류했다. 그런데 과학혁명은 새로운 길을 열었다. 모든 학문 분야를 세밀하게 나누어, 자연과학적 실험이라는 방법론을 각각의 영역에 적용하면서 체계화를 시도하여 질적으로 다른 성과를 성취하게 된다. '문화'나 '예술'의 자리에 '과학기술'이 들어서고, 어느 한 분야에 대한 전문성을 갖춘 인간형이 분업화된 자본주의의 전문가로 자리매김하게 된다.

그런데 그 기반이 되는 '근대성'이 전면적인 문제 제기에 봉착해 있다. 베버(Max Weber)는 서양 근대화와 합리화의 모순을 근본적으로 비판한 학자 중 한 사람이다. 자본주의적 경제 행위는 가능한 모든 수단을 활용해서 이윤을 극대화시키려는 경향을 띠게 된다. 바로 이 '경제적 효율성'에 기반한 합리성이 '현실적·형식적 합리성'이다. 형식적 합리성

은 궁극적 목표의 정당함과 참됨의 여부를 가리지 않고 주어진 목표를 어떻게 효과적으로 달성할 것인가에만 주의를 기울인다. 베버는 점증하는 형식적 합리화는 비합리성의 심화를 동반하며, 결국 '이성의 도착(倒着) 현상', 그리고 '서양 근대성의 배리(背離)'에 이르게 된다고 진단했다.

정보혁명이라는 전혀 새로운 국면으로 접어들고 있는 요즘, 학문도 예술도 산업도 융합을 통해 새로운 방식을 열어가고 있는 요즘, 지난 200년 동안 일어났던 혁명적 변화들을 다른 시각에서 보는 작업들이 전방위적으로 일어나고 있다. '아마추어'와 '전문가'는 반대말이 아니다. '아마추어'가 플로우의 특성을 강하게 내포하고 있듯이, 오히려 겉치레와 따분함, 냉담함이 반대편에 있다. 근대 이전 금전 및 물질적 이익이나 보수를 목적으로 하지 않고, 취미와 교양으로 열정적인 활동을 해왔던 '아마추어'는 인류의 이상적인 인간형이었다. 플로우가 즐거운 삶을 만들어가는 기술이듯이, 예술은 플로우의 강렬한 에너지를 품고 있다.

예술 활동은 그래서 즐겁다. 예술 활동은 예술가의 작품만이 아닌, 누구나 일상생활 속에서 플로우를 일으키게 하는 삶의 기술이다. 그래서 예술 활동은 뭔가를 만들고 행할 수 있는 인간의 능력이다. 그 능력은 누구나 가지고 있다. 원시시대에 동굴벽화를 그리던 사람이나 컴퓨터로 스마트폰의 영상을 편집하는 아이들이나 모두 일상에서 예술 활동을 하고 있는 것이다. 그만큼 예술 활동의 스펙트럼은 우리 생활 전반에 넓게 숨어 있다. 예술가의 작품이 그 스펙트럼의 한쪽 끝에 있다면, 또 다른 끝에 우리의 일상이 있다. 그리고 그 스펙트럼의 중간에 무수한 활동들이 변화무쌍한 모습으로 움직이고 있다. 200년 동안 잃어버렸던 이 넓은 스펙트럼을 다시 삶으로 불러오는 것. 이것이 삶의 기술이다. 플로우는 그 불러오는 방법 중에 상당히 좋은 길을 열어주고 있다.

『소속된다는 것』과 『공유의 비극을 넘어』
생활문화의 시대적 역할과 기능

임승관

그곳 주민들은 바지락을 채취해 생활했다.
시간이 지나면서 바지락 채취량은 현저히 줄어들었다.
주인이 있는 것도 아닌 갯벌,
돈을 더 벌기 위해 너도 나도 "조금 더, 조금 더"
욕심낸 결과였다.
이후 이 '공유지의 비극'은 희극으로 바뀌었다.
그것을 가능케 한 건 '공동체'라는 이름의 마술이었다.

'생활문화'의 부상과 일상 속 예술 활동 의미

지금 우리에게 예술은 왜 아름다운가? 이 질문은 예술을 포함한 모든 문화의 생성과 성장, 그리고 소멸 이유에 대한 질문이다. 또한 지금 우리에게 예술은 어떻게 이로워야 하는가는 예술을 다소 도구적이고 실용적인 입장에서 동시대적 예술의 역할을 묻는 시각이기도 하다.

'아름답다'는 의미는 어떤 대상에 대해 주체가 느끼는 감성적인 입장이다. 그렇다면 주체의 변화에 따라 혹은 주체를 둘러싼 환경과 상황 변화에 따라 주체는 대상에 대해 느끼는 감성적 입장은 변할 수 있고, 또 변해야 한다.[1]

이 시대를 살고 있는 대한민국의 대다수 국민은 점차 심화하는 양극화와 장기적인 경제 불황으로 생활과 생존에 큰 위협을 느끼고 있다. 지난 10년 동안 이어져온 낮은 행복지수와 OECD 회원국 중 바닥을 밑도

[1] 아름답다는 감성은 이를 느끼는 주체와 무관하게 대상이 지닌 고유하고 탁월한 형상으로부터 오는 것이 아니라는 관점이 있다. 그 예로 아름다움의 대명사인 '꽃'에 대한 인간의 감성적 태도와 입장의 변화를 대입할 수 있다. '꽃'과 '아름다움'의 관계에서 꽃을 아름다움의 상징으로 느낀 시기는 신석기 시대, 즉 농경기술을 터득하여 정착생활을 시작한 시기부터일 것이다. 그 이전 수렵과 채취를 하던 구석기 시기에 꽃은 식량도 아니고, 사냥 동물의 발견을 방해하는 즉 생존에는 별 의미없는 존재였을 것이기 때문이다. 하지만 신석기에는 경작을 하며 꽃과 열매의 연관성을 알게 되었다. 그 후 인간에게 꽃은 식량과 생존 풍요의 상징으로 재규정되어 '아름답다'는 호명을 받게 된다는 논리다. 이는 구석기 동굴에 그려진 라스코 벽화나 알타미라 벽화에서 보인 높은 수준 표현력과 기능에도 꽃을 그린 흔적이 없는 것으로도 예측할 수 있다.

는 아동 삶의 만족도가 그렇다. 시장경제와 국가주의의 힘으로 성장해온 산업문명의 한 단면이다. 그 속에서 많은 개인들은 복지, 주거, 교육, 정보 등 다양한 담론에서 소외당하며 '사회적 배제'라는 고통을 겪는다.

「한국 사회의 빈곤 상태에 대한 경험적 연구」(강신욱 외, 2005)에 의하면 사회적 배제 문제는 사회적 관계망이 단절되는 '사회적 고립(35.24퍼센트)'이 가장 큰 원인이다. 나머지 '교육 기회 결여(27.89퍼센트)', 경제적 '빈곤(19.84퍼센트)', 사회 서비스 차원의 '정보 소외(15.02퍼센트)', '주거 환경 미비(12.13퍼센트)' 등에 비해 가장 높다. 그래서인지 몇 년 전부터 '위험사회', '피로사회', '분노사회', '단속사회'가 유행하는 담론이 되었다. 많은 지식인이 우리 사회의 문제를 분석하고 대안을 모색했다. 하지만 우리 사회는 아직 나아지지 않았다. 너무 많이 죽기 때문이다.

자신이 속한 사회에 소속감을 느끼지 못하는 고립감은 고독과 무기력으로 이어지고 결국 자신과 가족에 대한 극단적 결정으로 이어지곤 한다. 대한민국은 올해로 13년째 OECD 회원국 중 자살률 1위다. 이제는 더 이상 뉴스도 아니다. 하지만 그 실상을 보면 좀 더 심각하다. 아직 경쟁사회에 뛰어들기도 전 자살하는 청소년과 청년의 높은 증가율 때문이다. 지난 10년간 OECD 국가들의 평균 청소년 자살률은 15.6퍼센트 줄었으나 우리 청소년들의 자살률은 무려 47퍼센트나 늘었다. 심지어 최근 5년 동안 대한민국의 자살 사망자 수는 전 세계 주요 전쟁국 사망자 수보다 2~5배 높다.[2] 더 큰 문제는 이러한 영향의 확산이다. 자살자의 유족은 자살 시도 확률이 일반인보다 6배나 높고, 한 명의 자살 시도만으로도 주변에 최소 6명이 우울증 등 정신적 피해와 고통을 겪는다.[3]

2 박정훈, 「최근 5년간 우리나라 자살 사망자 수, 아프간 전쟁 사망자 '5배'」, 『이코노믹리뷰』, 2015. 10. 3.

3 고재학, 「자살, 이제 말해야 한다」, 『한국일보』, 2016. 6. 3.

프랑스의 사회학자인 뒤르켐(Émile Durkheim)은 모든 자살은 사회적 유대감, 결속력의 약화, 사회적 불안정, 급격한 구조 변화가 그 원인인 '타살'이라고 했다. 경쟁에 치이고, 성과나 업적에 압박당하며, 언제 또 현재의 자리에서 밀려날지 모른다는 스트레스가 우울증이 되어 일어나는 사회적 타살로 보는 것이다[4]. 이제 자살을 부르는 고통은 나와 상관없거나, 특별한 사람들에게만 일어나는 먼 이야기가 아니다. 허술한 사회 안전망과 치열한 경쟁사회 문화가 배제해버린, 이미 우리와 함께 사는 이웃이고 가족의 상황이다.

근대 이후 인간은 신과 계급 억압으로부터 해방되어 자기 자신에 대한 정체성과 고유한 가치를 찾고 추구해왔지만, 완전한 자유는 얻지 못했다. 자신이 속했던 한정된 준거집단의 안정감이 평등과 함께 확장되면서 불안감으로 바뀐 것이다. 즉 누구나 동등한 기회가 있다는 '평등' 사상의 출현으로 우리는 자신과 비교 경쟁해야 하는 사람이 늘었고 그만큼 질투 대상도 늘었다.[5] 이렇게 현대인들은 주위 모든 사람을 자신의 평가 대상으로 내면화하면서 그것을 근거로 자신을 판단하게 됐다.

오늘날 자기 자신을 규정하는 권위는 유형의 외부 권위뿐이 아니다. 여론, 미디어, 상식 같은 익명의 권위가 전방위에서 나에 대한 판단을 수행한다.[6] 이 익명의 권위는 우리 견해에 영향을 미치고 형성하는 작용을 하며, 이 견해가 우리의 합리적 사고의 근거라고 믿게 만든다. 익명의 권위가 하는 역할은 특정한 시기에 호소되는 일련의 규범과 가치와 감정을 개인에게 내면화하도록 장려하며, 다양한 사람들 사이에 일정한 순응을 조성한다. 이는 광범위한 계층 구별을 형성하고, 이에 따

4 이병훈(중앙대학교 사회학과 교수)의 견해. 「자살은 '사회적 타살' … 정부 개입 시급한데 예산은 줄어」, YTN, 2016. 6. 10. 참조.
5 알랭 드 보통, 정영목 옮김, 『불안』, 은행나무, 2011, 58쪽.
6 에리히 프롬, 원창화 옮김, 『자유로부터의 도피』, 홍신문화사, 2006, 142쪽.

른 사회적 배제감은 많은 평범한 사람에게 불안과 고독이라는 새로운 고통을 만들었다.

스미스(Adam Smith)는 『도덕감정론(*The Theory of Moral Sentiment*)』에서 "이 세상에서 힘들게 노력하고 부산을 떠는 것은 무엇 때문인가? 탐욕과 야망을 품고, 부를 추구하고, 권력과 명성을 얻으려는 목적은 무엇인가? 즉 삶의 조건을 개선해서 얻으려는 것은 무엇인가? 다른 사람들이 주목하고 관심을 쏟고, 공감 어린 표정으로 맞장구를 치면서 알은체해주는 것이 우리가 얻으려고 하는 모든 것"이라며 인간 욕망을 지적한다. 아무도 우리를 주목하지 않는다는 것은 곧 인간 본성에서 나오는 가장 열렬한 욕구가 충족되지 못하는 상태라는 것이다. 그래서 사람들은 일상화된 소외감, 고립감, 무력감으로부터 탈출에 몰입한다. '자신이 무의미하다'는 위기감과 성공을 향한 끊임없는 충동은 자신을 더욱 하찮게 여기는 한편 고독하다는 느낌도 준다.

이 때문에 개인들은 자신을 하나의 상품으로 팔아야 한다는 압박을 느껴 시장에서 자신의 매력과 가치를 올리기 위해 노력한다. 또한 성격이나 체격 대신 권력이나 부, 지위, 소유물, 연줄, 여행 경험 등 시장에서 가치 있는 속성을 과시하는 것으로 단점을 만회하기 위해 노력한다. 하지만 결국 자신은 성공을 좌우할 수 없으며, 더 중요하게는 자신이 노력한 자아상이 사회나 집단에서 긍정적으로 수용될지 아닐지 알지 못한다.[7] 결국 대다수의 사람이 열등감과 배제감을 일으키는 경쟁을 강요하는 사회 구조에서 경제적, 정치적으로 배제되어 무력한 익명의 소비자나 자본의 노예를 강요받고, 또 인정하며 살 수밖에 없다.

경제적인 부와 사회적 지위 등을 인간의 가치와 똑같이 보는 속물

7 같은 책, 114쪽.

적인 사회 태도는 익명의 권위로 작동하는 대중매체를 통해 확대 재생산되며 우리에게 영향을 미친다. 이렇게 자란 '열등감'은 자신보다 위에 있는 수직적 권력에는 부러움과 질투를, 자신과 같은 수평적 타자나 자신보다 못한 사람에게는 자신의 처지를 투사하여 멸시와 폭력을 가한다.[8] 결국 누구도 진정으로 신뢰하기 힘들다.

소속감은 소외와 고독감에 가장 강한 해독제 제공

현대사회의 순응은 자신이 받아들여지기를 바라는 특정한 집단의 추세에 어느 정도 순응하는지에 따라 자신의 가치가 평가된다고 본다. 익명의 권위와 집단이 감정과 행동을 유도하더라도 사람들은 오히려 이런 감정과 행동은 자신의 주관적인 판단이며 그래서 자유롭다는 '환상'을 느낀다. 외부 힘에 대한 복종은 열등감과 무력감을 없애게 해주는 수단으로 이렇게 자아를 지워버리고, 우월하고 더 힘센 외부 실체와 자신을 융합하려는 시도를 한다.[9] 그동안 개인은 외롭다고 느끼지 않는다. 그들은 상징적으로 집단과 융합하여 집단 구성원으로 발언하고 행동하는 입장을 취하기 때문이다. 이렇게 사람들은 소속과 배제를 통해 공동체와 집단에 대한 감정적 애착이 생겨나고, 새로운 자아 정체성이 만들어진다.[10] 개인은 동료 성원들과 공통된 이해관계, 목표, 특징을 어느 정도 공유함으로써 자신의 제한된 존재를 초월할 수 있다. 소속은 개인이 느끼는 고립감을 깨뜨리고 심리적 지원을 제공한다. 이는 성원이 속한

8 이경원, 『파농』, 한길사, 2015, 182쪽.
9 몬트세라트 귀베르나우, 유강은 옮김, 『소속된다는 것』, 문예출판사, 2004, 106~108쪽.
10 같은 책, 51쪽.

공동체가 자아에 대한 비교나 가치 판단 기준이 되는 준거집단이 되어 만족감을 주기 때문이다. 이를 통해 개인은 집단과 동일시하는 정도와 충성도가 커지고 그동안 익명의 권위에 따른 사회적 고립감과 고독감을 초월하는 자존감도 회복하게 된다.

국가와 시장주의에 근거를 두는 치열한 경쟁사회는 우리를 이와 같은 방식으로 어느 한 편의 정체성 선택과 대립을 조장하기도 한다. 요사이 우리나라에서 일어난 참혹한 대형 사고들에 대한 대중의 치열한 입장 대립이 그렇다. 사건의 원인과 재발을 막는 지혜로운 토론보다는 본질을 벗어난 양극단의 이데올로기 공격으로 서로에게 상처를 주고 증오를 드러낸다. 하지만 모든 양극단의 배타적 공격은 결국 적대적 관계인 상대방을 키우고 결집시키며 강화를 조장한다. 그래서 양극단의 바람과 달리 적은 사라지지 않고 싸움도 멈추지 않는다.

국가주의와 권위주의 부상 또한 사회를 획일적으로 통제하고 제한하려는 의지와 연관되어 있다. 이는 평범한 보통 시민들의 자유의사를 하찮고 무질서하게만 보는 입장으로 분쟁과 갈등 해결을 위한 대화나 합의보다는 일방적으로 강요되는 주장과 행동으로 나타난다. 이성보다는 힘에 의한 정치적 결정을 강요하는 민주주의 퇴보 현상이다.[11]

일상생활권의 부상과 생활예술

시대를 형상하는 예술은 현대의 이러한 사회 현실과 무관하지 않다. 특히 예술이 동시대의 평범한 일상생활을 포함한 모든 환경과 연관

11 같은 책, 131쪽.

되어 나오는 것이라면, 예술은 사회 변화에 발을 딛고 절박한 현안을 해결하는 도구적 역할을 할 수 있다. 우리 사회에서 몇 년 전부터 일어나고 있는 사회적 기업과 협동조합, 마을공동체 운동의 확산과 진화는 새로운 의미를 갖는 변화다. 생존과 생활에 근거한 다양한 개인들이 스스로 참여해서 만들어가는 '일상생활권'의 부상이기 때문이다.

기존의 관성과 구질서 안에서 느끼는 생활과 생존에 대한 위기의식은 지난 4.13. 제20대 총선 결과에도 나타났다. 이는 그동안 양극단의 입장을 관성적으로 선택하여 대립하는 그 질서가, 일상생활과 생존이라는 확실한 자기 근거를 바탕으로 독립적이고 자율적인 판단에 근거한 새로운 질서에 의해 밀려나는 현상으로 볼 수 있다. 그 에너지는 통합과 일치, 경쟁과 승리의 낡은 질서가 아닌 개성과 자율, 그리고 협동과 연대의 새로운 질서다. 이들은 지역에서 협동과 자율을 통한 호혜적인 공동체가 장기적으로는 나를 포함한 모두에게 이익이 된다는 확신을 경험하며 신뢰를 쌓아간다. 생활 속 현안을 작은 것부터 함께 해결하는 과정은 서로 대한 새로운 인식과 역량을 발견하게 되어 상호 인정과 이해의 폭을 넓힌다. 이렇게 자유로운 개인들은 상호 의존관계를 만들며 사회적 자본을 축적한다. 개성과 자율, 협동과 연대를 일상에서 만들어가는 생활예술활동을 중요하게 보아야 하는 이유이다.

생활예술의 특성과 소속감

일반적으로 시민들이 생활예술 동아리 활동을 선택하는 동기는 기능 습득과 숙련을 바라는 자기 만족과 기대다. 오직 자신의 만족을 위한 결심과 용기의 선택이다. 기타를 조금 잘 치고 싶고, 밴드의 꿈을 한

번 이루어보려는 바람에서 가입을 선택한다. 하지만 몇 주가 지나면 그 바람에 대한 만족은 개인(나)에서 우리라는 소속감으로 이어진다. 경쟁과 이해관계 없이, 다만 같은 취미로 평등한 공감대를 이룬 구성원들과의 관계다. 서로를 위해 간식을 사오고, 일주일 만에 바뀐 머리 스타일을 서로 칭찬하며 생일과 이름을 기억한다. 불안한 고용 현실과 고된 일상 스트레스에서 견딜 수 있는 힘과 이유를 스스로 동아리 공동체 안에서 만들어가는 것이다.

많은 생활문화 공간은 이렇게 수평적인 소통과 합의가 이루어지는 민주주의 실험장이다. 사회적 차별을 극복하는 수평적 소통은 생활예술 활동의 매력이자 특징이다. 생활예술 활동을 통해서 만난 사람들은 상대방에 대한 기존 판단과 태도에 변화가 일어난다. 생활예술 활동으로 모인 새로운 관계에서는 그동안 작용하던 사회적 차별 요소(소득과 교육 수준, 직업, 나이, 성별 등)가 필요 없거나 작동하지 않기 때문이다. 생활예술은 경쟁을 요구하지 않는다. 생활체육과 같이 잘하고 못하는 것, 이기고 지는 것이 평가되어 드러나는(공정하여 모두 인정하더라도) 경쟁 없이도 충분히 즐겁다. 이를 즐기는 구성원들은 그동안 열등감과 무력감을 일으키는 치열한 경쟁사회에 대해 저항(?)을 하고 있는지도 모른다. 이렇게 생활예술 활동을 매개로 만난 사람들은 부담 없이 자신이 경험한 다양한 이야기를 서로에게 쉽게 드러내고 공감하는 신뢰 관계를 형성하며 즐긴다. 그리고 이 과정을 통해 구성원들은 사적인 감정과 경험을 공적인 모두의 문제로 전환하여 공론화하는 훈련을 하게 된다. 잉글하트(Ronald Inglehart)는 사회가 '생존 가치(Survival Values)'보다 '자기표현 가치(Self-expression Values)'를 중요시할 때 민주주의일 가능성이 크다는 주장을 한다.[12] 여기

12 새뮤얼 헌팅턴 외 엮음, 이종인 옮김, 『문화가 중요하다』, 책과함께, 2015.

서 '자기표현'은 개인 간 신뢰, 관용, 의사결정 참여 등 민주주의를 이루는 중요한 요소이기 때문이다.

사회 공헌과 같이 공익적인 활동과 의지는 오래되고 회원이 많은 동아리부터 일어나는 현상이다. 함께하는 구성원과의 신뢰와 믿음의 정도가 시회공헌과 같은 지역 현안에 관심을 드러내는 용기의 근거가 된다. 내가 제안하는 사회 공헌 내용이 구성원들에 의해 받아들여지거나 즐겁게 논의될 거라는 믿음이 확실하지 않으면 그 집단의 연주 실력과는 상관없이 가능하지 않기 때문이다. 하지만 사회 공헌 내용과 방식을 서로 합의하여 실행에 옮긴 후에는 구성원의 상호 의존도와 공동체 힘은 전과 다른 차원을 갖게된다.

이러한 평등 관계는 공감적 소통을 가능하게 하여 집단 차원의 이타적 선택을 이끈다. 누구나 크고 작은 현안 토론에 개입하고 함께 해결하면서 나와 다른 의견을 수용한다. 독일의 철학자 하버마스(Jurgen Habermas)는 이러한 공론장의 정당성은 합의 과정에서 '보편적 참여'가 가능하여, 이를 통해 권력의 자의적 행사를 막는 가능성에 있다고 한다. 이렇게 시민들은 생활문화 활동을 매개로 누구나 사회적 차별과 구분의 벽을 넘어 인간 본성에 대한 신뢰를 발견하고 사회적 자본을 쌓아간다. 절박한 일상생활을 자기 근거로 하는 새 질서는 창조적으로 생활 속 현안들을 해결하면서 민주주의와 사회적 자본을 키운다.

다양한 생활 의제를 품어 펼치는 생활예술공동체

그동안 많은 삶과 생활 현장에서 교육, 환경, 육아, 돌봄 등 많은 요구를 민주적 합의를 통한 협동으로 해결했다. 그렇게 마을의 담장이 사

라졌고, 돌봄이 필요한 아이들을 위해 공부방이 생겼으며, 반찬가게가 맞벌이 가정에 여유 시간을 만들어주었다. 잘못 집행된 세금이 주민의 관심과 노력으로 마을 기금으로 반환되어 주민을 위한 작은 마을회관이 탄생했으며, 사라질 뻔한 소중한 자연이 지켜지기도 했다. 과거 지역 정치와 행정에 대해 개입과 발언의 몫이 없던 많은 개인이 당당한 주민 공동체로 함께 이룬 결과들이다. 이렇게 주류 문화와 사회적 담론에서 배제된 사람들을 다시 사회로 참여하여 주인으로 권리를 인식하는 것은 생활예술의 역할에서 매우 중요한 장점이다. 주민들은 생활예술 활동을 통해 호혜적인 협동의 관계를 경험한다. 협동은 지역 내부에 있는 문화자원과 역량을 모으는 것이다. 그 구심점이 되는 안정적인 지역문화 공간은 지역 현안과 요구들을 해결하면서 주민 공동체에 상징으로 소속감과 구심력을 만든다.

'생활예술'을 통한 문제 해결 방법은 기존의 방식과 다르다. 항생제나 수술과 같이 외부에서 투입되는 처방과 치료에 의존하는 외부에 의한 문제 해결 방식이 아니다. 내부 구성원의 소통과 신뢰를 바탕으로 주체적으로 문제를 대면하고 필요에 따라 외부와 연대한다. 자신의 방식으로 현안을 분석하고 지혜를 모아 문제를 해결하며 경험과 요령을 축적한다. 공동체 안에 존재하는 면역력을 키워 스스로 해결하는 방식이다. 생활예술 활성화 방향을 구성원들의 기능적인 완성도나 숙련보다 관계와 소통 구조를 중요하게 여기는 이유이다.

소속의 선택은 스스로 참여하는 자유의지이지만, 그 안에서는 다른 성원이 인정하는 조건에서 개인적 결정을 해야 하며 그에 대한 책임도 따르게 된다.[13] 이렇게 집단이 개인을 받아들이면 개인의 자아정체성

13 몬트세라트 귀베르나우, 유강은 옮김, 앞의 책, 159쪽.

[표 36] **지역활성화에 문화공간이 작동하는 구조**

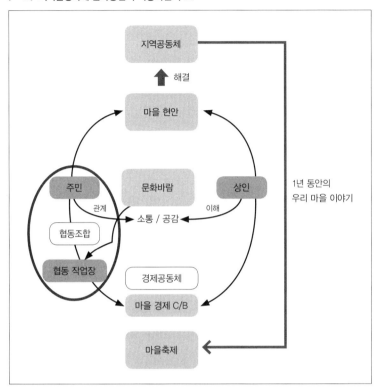

[표 37] **생활예술의 역할**

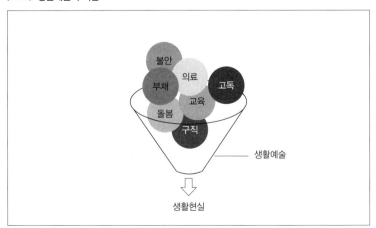

은 '우리'라는 새로운 수평적 정체성 틀 속에 녹아든다. 이러한 기존의 사회적 지위를 초월하는 관계 재정립은 선택한 소속 공동체 내에서만 작동하며, 다른 일상과 소속 집단에서는 그대로 작동하지 않는다. 단, 관계 재정립을 통해 높아진 자존감이나 자신감 평등한 토론 경험은 다른 일상과 소속 집단에서도 긍정적인 영향을 미친다. 이러한 적극적인 자아정체성의 재구성을 통해 개인은 집단의 문화와 규칙을 지키려고 노력하고 소중한 관계의 지속과 유지에 대한 바람은 이타적 행동 결정의 동기가 된다. 내가 누군가에게 의미 있는 도움이 될 때 비로소 '사회적 존재감'을 획득하며 공적인 존재로 설 수 있기 때문이다.[14]

생활예술동아리는 사적인 개인을 공적인 존재로 만드는 중요한 훈련의 장이지만 지극히 사적인 것을 누리기만 하는 취향 공동체도 있다. 개인 의견이 토론과 논쟁의 주제이기는 하지만, 서로 다른 개인적 취향으로서 서로 인정되고 만다.[15] 자신이 공동체 분위기 안에서 타자로 분류되는 것을 두려워하기 때문이다. 즉 장르적인 취향만으로 모인 공동체는 불편한 차이를 배제하고 '같은 취향'이라는 동질성만 추구하는 지극히 사적이고 배타적인 공동체가 되기도 한다.

나와 다른 사람과의 만남과 소통은 다른 존재와는 다른 의견, 즉 고유한 개성으로 내 견해를 갖고 이를 드러내 공감하는 것을 의미한다. 사적인 경험과 입장을 공적인 것으로 전환하여 표현할 수 있는 토론 분위기와 자연스러운 연습이 필요한 대목이다. 그래서 사회가 어느 정도 역동성을 가지고 진보하려면 담론장 내에서의 비순응이 반드시 수용되어야 한다. 이를 위해 필요하다면 공동체와 사회는 충분한 표현의 기회를 제도적으로 마련해야 한다. 그래야 사회나 집단이 굳어지거나 멈춰

14 엄기호, 『단속사회』, 창비, 2014. 27쪽.
15 같은 책, 27 쪽.

버리지 않고 새로운 도전과 난관 앞에서 현명하게 대응하며 극복할 수 있다.

공동체 지속성과 경제적 대안

현대에 들어 만연한 소외감과 열패감은 개인적 차원의 문제가 아니다. 그러한 심리적 고통이 치유되기 위해서는 사회 구조를 변화시키는 정치적 행동이 뒤따라야 한다. 하지만 이러한 사회 변화에 대한 직접적인 참여는 생활예술동아리의 설립 목적은 아니다. 사회양극단의 대립과 경쟁을 극복하고 개성과 자율이 존중되는 지속할 수 있는 공동체를 만들고 이것이 많아지면 이루어지는 부수적인 현상이다. 공동체 구성원의 신뢰, 상호 부조하는 수평적 관계, 이를 기반으로 지속할 수 있는 경제적 대안을 마련하는 것이 더 중요하다.

잉글하트(Ronald Inglehart)가 생존 가치보다 자기표현 가치가 중요하다고 말한 것[16]은 민주주의를 위해서 자신을 표현하는 문화적 가치가 생존 가치 추구보다 우선이라는 의미가 아니다. 오히려 경제 불안 해소와 생활 안정이 민주주의를 위한 자기표현 가치를 실현할 조건이 된다는 것이다. 공유경제나 공동체 경영(Community Business)과 같은 경제적 자립 노력과 실현은 매우 중요하다. 지역 생활예술공동체 역시 생존 가치 노력과 자기표현 가치는 함께 이룰 통합 목표가 되어야 한다.

많은 도시에서 사회적 신뢰도인 '사회자본 지수'가 높은 지역이 경제 성장 지수도 높게 나타나고 있다. 이는 저(低)신뢰 사회에서 막대하게

16 새뮤얼 헌팅턴 외 엮음, 이종인 옮김, 앞의 책, 158쪽.

들어가는 감시 감독, 과도한 행정 집행 절차, 위험에 대비한 보장과 보험 등에 들어가는 매몰 비용이 고(高)신뢰 사회에서는 대부분 필요 없기 때문이다. 결국 그 비용은 지역 성장과 발전에 재투자되어 순환된다. 생활예술 활동은 자신을 표현하고 서로를 이해하면서 협동과 신뢰를 쌓는 좋은 마당이다. 주민들은 일상화된 공론장에서 개인 경험과 요구를 공적인 문제로 다루어 토론하고 합의에 도달한다. 이렇게 이룬 크고 작은 성공들을 경험한 공동체 구성원과 주민들은 상호 의존관계를 높이며 사회자본을 키우게 된다.

생활예술 공간에 자발적 운영을 지원한다는 것

공간(거점)은 일차적인 생활예술 모임의 안정성과 지속성을 위한 주요 조건이지만, 운영 방식과 조성 목적에 따라 효과와 결과는 매우 다르다. 지금까지 공공의 문화 공간 지원 방식은 운영 인력과 사업비, 공간 관리비를 지원하며 행정의 관리 감독과 책임 아래 있는 직영이나 민간 단체 위탁 또는 한시적으로 공간 임대료를 지원해주는 민간 자율 공간이 대부분이다. 이용자 주민을 위한 안정적인 공간 대여가 목적인 경우 문화 공간은 이용자 편의를 위한 서비스와 안전사고 방지를 위한 통제를 규정하게 된다.

이런 상황에서 다양한 문화자원을 모으고 지역에 필요한 현안을 해결하는 창조적인 거점으로 활성화되는 일이 이용자에 의해 이루어지는 것은 쉬운 일이 아니다. 결국 이용자의 자발성과 자생력으로 공간이 활성화되려면 이용자를 잘 관리해야 하는 대상으로 보는 것이 아니라 공간을 함께 만들어가는 파트너 관계로 보아야 한다.

공간 이용자가 프로그램 기획에 참여하고 결정에 참여하여 스스로 활성화 방안을 고민하고 실현할 수 있어야 한다. 주인의식은 이런 참여와 개입을 통해 갖게 되는 공간에 대한 입장이다. 주인의식은 평소 때보다 위기 상황에 발휘된다. 위기를 내 문제로 바라보고 나서기 때문이다.

브라질의 작은 도시 뽀루뚜알레그리 시는 '참여 예산제'를 실시해 전 세계가 주목하는 민주주의의 상징이 되었다. 주민의 주인의식을 일깨운 정책 시스템 때문이다. 작고 가난한 마을 주민 한 사람까지 시 정부의 정책과 예산에 스스로 영향을 미칠 수 있다는 신뢰를 준 결과이다. 이러한 시도 결과 그동안 행정만으로는 불가능했던 현안들을 해결했으며, 주민의 제안들로 창조적인 정책들이 성과를 내는 결과를 낳았다. 지금은 세계 여러 나라에서 뽀루뚜알레그리 시의 이러한 시도를 적용하고 있다.

생활 속 다양한 의제들이 다루어지고 해결되는 자주적이고 창조적인 문화 거점의 활성화는 구성원들의 자발성이 중요하다. 자발성의 내적 동기는 공간에 대한 주인의식이다. 하지만 주인의식에는 조건이 있다. '참여 예산제'와 같이 공간 운영과 사업, 예산 집행에 참여 권한이 있어야 한다. 그리고 관련 지식과 정보에 대한 접근권이 있어야 한다. 그래야 나와 내 조직에 대한 배타적인 이기심을 넘어 사업 전체를 통합적으로 보며 분배정의를 스스로 실현하게 된다. 협치의 힘이다.

심리학에 '통제의 환상'이라는 이론이 있다. 통제할 수 없는 어려운 조건에 처해 있더라도 만약 내가 이 상황에 개입하여 통제할 수 있다고 믿는 것만으로도 만족감과 삶의 질이 높아진다는 이론이다. 결국 이용자는 공간 운영과 사업에 참여나 개입, 통합적인 정보 인지를 통해 대상화된 민원인에서 적극적인 주체가 되는 것이다.

생활예술 공간과 주인의식

공간은 생활예술 활동의 안정성과 지속성을 위한 중요한 물적 조
건이다. 하지만 정부의 공공재(公共財) 운영과 관리 방식은 이용 구성원
에 대한 낮은 신뢰로 자율 권한을 축소하는 대신 효율적인 통제 관리로
진행되었다. 이것은 오랜 경제학 이론에서 근거를 찾을 수 있다. 1968년
『사이언스』지에 실린 논문에서 하딘(Garrett Hardin)이 발표한 '공유지의
비극' 이론이 그것이다. 그는 모든 목동이 자유롭게 사용하는 공유 목
초지를 예로 들었다. 공유재(共有財)인 목초지는 개인의 이기심에 의해
과잉 방목으로 이어지고, 결국 공유 목초지는 이익을 추구하는 목동들
의 합리적인 판단에 의해 폐허가 될 수밖에 없다는 논리이다.

합리적인 목동의 관점에서는 과잉 방목으로부터 오는 이익은 바로
주어지지만 목초지 훼손으로 오는 손실은 당장에 겪는 문제가 아니며,
그 부담도 일부만 부담하므로, 모든 목동은 가능한 많은 가축을 목초
지에 내보려고 한다는 것이다.[17] 그래서 지속가능한 공유재 관리 방법은
국유화를 통한 이용 규제나 사적 소유로 관리되어야 한다는 결론을 내
린다. 모두의 것은 누구의 것도 아니라는 자유방임의 문제이다.

하지만 지금도 전 세계 수천 곳에서는 공유재가 유지되고 있다. 백
년 넘게 보존되는 마을 앞 어장, 숲, 공동 지하수, 관개(灌漑)시설 등이
그것이다. 이는 당시 비주류 경제학자인 오스트롬(Elinor Ostrom)의 수
십 년에 걸친 연구를 통해 그 원리를 밝히면서 공유제(共有制) 비극의
허구가 드러났다. 오스트롬은 공유제의 지속가능성 조건으로 세 가지
원칙을 밝혔다. 자원과 그 자원을 필요로 하고 지키려는 공동체, 그리고

17 엘리너 오스트롬, 윤홍근 외 옮김, 『공유의 비극을 넘어』, 랜덤하우스코리아, 2010, 23쪽.

[표 38] **생활예술 활동의 조건**

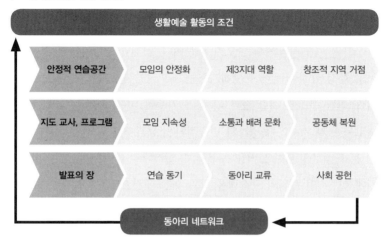

무임승차를 감시하고 규제할 수 있는 자율적 규범과 그 규범에 대한 신
뢰이다.[18] 결국 '공유지 비극'은 소통 없는 자유방임의 문제였다. 자원을
지키려는 공동체의 소통과 합의 없이 관리되지 않는 '공유지 비극'은 사
실 인간 이기심을 전제로 경쟁 시장과 통제를 합리화하는 '시장의 비극'
임이 드러났다.

　이를 바탕으로 공공 문화시설을 책임지는 운영자는 모든 이용자가
안정적이고 공평한 연습 공간 공유에 만족하기를 바란다. 그리고 이용
편의를 위한 서비스와 혹시 일어날 수 있는 민원을 예방하기 위해 효과
적인 통제 규율을 제시하고 동의와 준수를 요구한다. 이 경우 공간에
대한 특별한 민원이나 불만은 거의 발생하지 않는다. 하지만 이용자들
의 자발적 역량으로 지역 현안에 민감하게 반응하며 스스로 대안을 제
안하고 만들어내는 창조적 문화 거점의 성과는 포기해야 한다.

　공간 이용자의 자발성과 창조력을 바탕으로 생활예술 거점의 활성

18　같은 책, 333쪽.

화를 기대한다면, 그들은 잘 관리하고 통제하려는 공급자 입장을 넘어서야 한다. 자발성과 자율, 자생력과 상상력은 내 일이라고 받아들이는 사용자의 '주인의식'에서 나오기 때문이다. 하지만 담당자의 의지가 있어도 행정 규정을 넘어 수행하기에는 제도적인 한계가 있는 것도 사실이다. 공간 운영에 대한 성과 및 평가 기준이 바뀌어야 하는 이유이다. 새로운 평가 기준은 운영자의 민주적인 소통과 제도적 배려, 소외나 배제 문제 해결을 위한 노력을 측정할 수 있어야 한다. 하버마스는 의사결정에 실천적인 행위의 구속력을 갖기 위한 조건으로 '그 결정에 영향을 받을 가능성 있는 모든 사람이 참여했는가?', '그 결정에 따른 유불리에 대한 충분한 정보를 받았는가?', '어떠한 강제와 강압에 의하지 않고 예, 아니오를 표명하는 실천적인 소통을 거친 후에 결정되었는가?'를 보아야 한다고 제시했다. 여기서 실천적인 행위는 위에서 거론한 공적 언어로 자신을 드러내는 소통을 말한다.

공유제는 문화공간뿐만 아니라 공동체가 지키려는 모든 유·무형의 문화와 전통을 포함한다. 구성원들은 공간에서 이루어지는 사업과 집행에 함께 참여하여 의견을 내며 주인의식과 책임감을 기질 수 있어야 한다. 그리고 무임승차에 대한 감시와 공정하고 단계적인 처벌 시행에 신뢰감을 느껴야 한다. 성실한 개인의 이타적 행위가 '순진한 바보'가 되는 무력감을 막아야 하기 때문이다. 만약 공동체에서 나의 희생을 무의미하게 평가받았을 경우나 자신이 공동체 안에서 부적합하고 낮게 평가되며 오해받고 무시당한다고 느낄 때 소속은 불안과 스트레스의 원인이[19] 되어 공유지의 비극으로 이어지기 때문이다.

사업과 예산 집행 참여과 개입에 이어 중요한 것은 관련 정보에 대

19 몬트세라트 귀베르나우, 유강은 옮김, 앞의 책, 63쪽.

한 충분한 접근권 보장이다. 이는 전체 사업을 유기적이고 통합적으로 인식하게 하여 한정 예산 배분에 배려나 양보, 타협의 근거가 되기 때문이다. 소속에 대한 불만과 이기심, 분열은 집단 내에서 일어나는 일들의 원인에 대한 정보 불균형이 야기하는 경우가 많기 때문이다.

결국 생활예술공동체 구성원이 갖는 소속감의 긍정적인 효과는 그 성원에 의해 자율적으로 운영되어 자랑스러워하는 공간과 함께 만들어 가는 지역에 대한 애착에서 나온다. 사회적 지위나 권력에 의한 차별보다 개개인의 고유한 가치가 그대로 존중되는 소통 문화, 자율과 협동으로 생활 속 현안을 해결하는 협동 문화, 일상생활의 변화에 민감하게 사유하고 토론하여 변화를 멈추지 않는 안전한 놀이터, 지속가능한 경제적 대안을 만드는 과정에 생활예술의 역할이 있다.

근대에 들어와 예술은 '예술을 위한 예술'을 추구하면서 박물관이나 미술관에 들어가기 시작하고 일상생활과 동떨어지기 시작했다. 철학자 듀이(John Dewey)는 문화가 허공에서 만들어진, 혹은 자기 자신들이 이룬 인간 노력의 결과가 아니라 인간과 환경과의 장기간 쌓이고 쌓인 상호작용의 소산이라고 했다. 문화예술은 동시대 평범한 일상과 이에 영향을 주는 모든 조건과 환경으로부터 자유롭지 않다는 것이다.

이제 더는 생활예술의 의미와 정의가 전문예술보다 숙련도가 낮거나, 전문가가 되기 위한 과정을 의미하지 않는다. 동시대를 살아가는 사람들의 필요와 요구에 따라 새로운 역할과 기능으로 변화하는 예술 흐름으로서의 생활예술은 '모두를 위한 예술'이다. 우리는 좀 더 인간적이고 민주적이며 평등한 사회 구조를 떠올리면서 문화적인 정치, 문화적인 삶, 문화적인 생활 등 '문화적인'이라는 표현을 쓴다. 생활예술공동체 활동이 확산되고 즐겁게 서로 연결되어 즐기다보면 공유재인 '문화적인 사회'는 만들어지고 지속가능할 것이다.

『그들의 새마을 운동』

심보선

정책은 크게 보면
국가의 통치 테크닉이지만
작게 보면
개인, 조직, 공동체를 위한 기회이다.

국가 정책에 대한 두 가지 주장

생활예술을 고민하는 데 있어 국가의 정책을 염두에 두지 않을 수 없다. 이는 비단 최근 정부 차원에서 생활문화 정책을 펼치고 있기 때문만은 아니다. 생활예술이 개인의 취미 활동을 넘어서 사회 속의 사회, 즉 대안적 형태의 공동체적 유대와 시민적 활동의 촉매가 된다면 필연적으로 국가의 이해관계·정당성과 만날 수밖에 없다. 예컨대 영국은 1990년대에 생활예술에 대한 대대적인 연구를 수행한 후 시민이 주체가 되는 예술 활동에 대한 다양한 정책들을 수립 및 실행해왔다. 이러한 추세는 한국이라고 예외가 아닐 것이다.

그렇다면 우리는 국가를 어떻게 바라봐야 하는가? 두 가지 버전이 있다. 1960년대 이후 구미의 사회과학계는 국가를 '능력 있고 사심 없는 행위자'로 정의해왔다. 국가는 자신의 이해관계를 충족시키고 정당성을 확보하기 위해 외부적인 압력으로부터 자유롭고, 문제 해결 역량을 대내외적으로 확보해야 한다. 이러한 논의의 대표격인 스카치폴(Theda Skocpol)은 "국가의 초민족적 지향들, 국내 질서를 유지하는 데 직면하는 도전들, 그리고 국가 관료 집단이 의존하고 동원하는 조직적 자원들

이야말로 자율적인 국가의 행위를 설명하는 특징들"이라고 주장한다.[1]

그러나 최근 들어 국가 영역에서 여러 문제가 발생하면서(문제 해결보다는 문제의 악화, 여론에 반하는 일방적인 정책의 수립과 관철, 특정 계급과 집단의 이익을 수호하는 행태) 반대 의견이 부상하고 있다. 요컨대 국가는 근본적으로 이기적이고, 무능하고, 폭력적이라는 것이다. 국가 정책에 대한 가장 부정적인 의견은 아나키스트 인류학자인 그레이버(David Graeber)가 잘 보여준다. 그는 "정책에 반대한다"며 이렇게 주장한다.

> '정책'이라는 개념은 타인에게 자신의 의지를 강요하는 국가나 통치 장치를 전제로 한다. '정책'은 정치의 부정이다. 정책은 사람들의 문제를 처리할 방법을 그들 자신보다 더 잘 안다고 여기는 특정 엘리트 계층의 산물로 정의된다. 정책 토론에 참여하여 얻을 것이라곤 기껏해야 피해의 최소화일 뿐인데, 그 전제 자체가 사람들이 문제를 스스로 해결해야 한다는 관념에 반하기 때문이다.[2]

그레이버에 따르면 정책을 수용하는 것 자체가 국가의 능력을 인정하고, 반면 사람들의 능력을 부정하는 것과 연결되어 있다. 따라서 사람들이 자신들이 처한 문제를 해결하고 스스로의 삶을 통치하기 위해서는 정책에 반대해야 한다.

과연 국가 정책에 대해서는 두 가지 선택만 가능한 것인가? 국가의 정책을 수용하는 대신 주체성과 자율성을 포기하고 그것이 제공하는 이익과 기회를 확보하거나 국가의 정책을 거부함으로써 주체성과 자율

1　Theda Skocpol, "Rethinking the State: Genesis and Structure of the Bureaucratic Field," *State/Culture: State-Formation after the Cultural Turn*, in George Steinmetz(eds), Ithaca: Cornell UP, 1999, pp.53~75.

2　데이비드 그레이버, 나현영 옮김, 『아나키스트 인류학의 조각들』, 포도밭출판사, 2016, 47쪽.

성을 확보하고 대신에 높은 비용과 희생을 감수하는 것, 둘 중 하나인가? 중간은 없는가?

국가 정책을 역으로 활용한 농촌 활동가들

역사학자인 김영미가 저술한 『그들의 새마을 운동』[3]은 정책과 관련하여 중간의 선택지가 존재할 수 있음을 꼼꼼하고 정교한 연구를 통해 보여준다. 우리는 새마을 운동이 권위주의적 정권에 의해 톱다운 방식으로 결정되고 실행된 통치 기술이라고 피상적으로 알고 있다. 새마을 운동에 의해 농촌 지역은 자신의 전통과 개성을 상실하고 경제 성장을 위한 동원 체제로 포섭되었다는 것이다. 물론 이러한 견해에는 엄연한 진실이 포함되어 있다. 새마을 운동이 농촌 지역의 경제적 이익과 자립을 보장하지 못했다는 증거는 충분히 존재한다.

그런데 김영미는 새마을 운동의 성공 여부를 떠나 그것이 단순히 권위주의 정권의 정책을 농촌이 일방적으로 수용한 것은 아니었다는 주장을 펼친다. 그녀에 따르면 새마을 운동 이전부터 농촌의 빈곤을 해결하기 위한 농촌 근대화 운동은 전개돼왔고, 그 역사는 일제 강점기까지 거슬러 올라간다. 특히 소명의식을 지닌 청년들을 중심으로 한 집단이 존재했음을 구술사를 통해 밝힌다.

국가의 개입과 무관하게 전국적 차원에서 네트워크를 형성하고 지식을 공유하고 문제 해결 능력을 축적해온 무명의 청년 농촌운동가 집단은 공동 시설, 협동조합, 생활개선 운동, 협업농장 등 다양한 실험들

3 김영미, 『그들의 새마을 운동』, 푸른역사, 2009.

을 수행해왔다. 이들은 이승만 정권 당시 오히려 좌익으로 오해받기도 했으며 실제로 경찰에 의해 검거되기도 했다. 이들에게 정권의 농촌 근대화 운동은 오히려 자신들의 운동에 도움을 줄 수 있는 하나의 기회로 여겨졌다. 실제로 이들 중 일부는 국가 정책에 적극적으로 참여함으로써 국가의 자원을 활용하여 자신의 뜻을 펼치고자 노력했다.

김영미에 따르면 확실히 국가는 무능력했다. 김영미가 인터뷰한 한 인물의 새마을 운동 이야기는 매우 시사적이다. 공무원으로 변신한 청년들에게 주어진 역할은 그들이 기대했던 농촌 개혁과는 거리가 먼 관료주의적인 단순 노동에 불과했다. 국가의 정책은 형식적이었고 비효율적이었다. 청년들은 국가가 시키지 않은 일을 했다. 그들은 농촌 실태조사를 했고, 문제를 파악하고 해결책을 제시하려 했다. 그들은 국가보다 더 많은 지식을 축적했고, 국가보다 더 높은 능력을 발휘했다. 어떤 이는 국가에 의해 능력을 인정받고 대통령의 연설에 모범적인 농촌 지도자로 언급되기까지 했다. 정부는 그를 새마을 운동 관련 요직에 채용하려 했으나, 그는 제안을 거부하고 농촌 현장에 남기로 결정했다.

새마을 운동이 생활예술에 주는 역사적 경험과 지식

『그들의 새마을 운동』은 정책을 둘러싼 관료와 활동가들의 상호작용이 일방향적이지 않음을 보여준다. 때로는 활동가들이 자신의 능력으로 국가 정책을 보완하기도 하고, 때로는 국가 정책이 활동가들을 동원하고 포섭하여 통치의 보조자로 삼기도 한다.

물론 『그들의 새마을 운동』이 드러낸 새마을 운동의 이면이 과연 현재의 문화예술 정책, 특히 생활예술 관련 정책에 이론적이고 실천적

인 함의를 갖는지 여부는 예단할 수 없다. 물론 박근혜 정권이 펴는 일련의 정책들이 아버지 박정희의 새마을 운동 정신을 계승하고 있다는 주장에는 근거가 없지 않다. 그러나 박정희 정권과 현 정권이 마주하고 있는 사회 구조와 조직의 양태, 시민 및 주민들의 가치 지향이 일치할 수는 없다.

그럼에도 『그들의 새마을 운동』은 생활예술과 관련하여 몇 가지 중요한 시사점을 던져주고 있다.

첫째, 생활예술 분야 또한 정책이 입안되고 실행되기 이전에 이미 오랜 활동과 네트워킹이 존재해왔다. 실제로 생활예술과 관련된 중앙 및 지역정부 정책에는 생활예술 관련 활동가들이 직간접적으로 참여하여 영향력을 발휘하기도 한다.

물론 국가는 생활예술 정책의 이니셔티브와 자원을 쥐고 있다. 하지만 국가는 그 자체 이해관계와 목적을 지니고 정책을 수행하는 또 하나의 조직이다. 또한 국가라는 조직은 지식이 충분치 않음에도 정책의 실행에 있어 관료적 비효율성과 권위주의를 노정할 수 있다. 따라서 주목할 것은 생활예술 활동가들이나 네트워크가 자신들의 경험, 지식, 가치관 등이 정책 속에 어떻게 녹아들어가고, 실제로 정책의 입안과 실행에 얼마만큼의 영향을 미치는가이다.

둘째, 국가는 무능과 무지에도 불구하고 자신의 자원과 권위를 통해 자신들이 원하는 대로 정책을 관철시킬 수 있다. 그리고 이 과정에서 생활예술 활동을 전개해온 시민 및 주민, 그리고 활동가들은 정책 속으로 포섭될 수도 있다. 무능한 국가에 의한 유능한 시민·주민의 포섭 여부는 생활예술 분야에서 소명의식을 지닌 조직, 공동체, 네트워크가 현재 얼마큼 형성되어 있느냐, 혹은 앞으로 형성될 것이냐에 달려있다고 볼 수 있다. 극단적인 상상이지만, 생활예술 분야의 활동가에게 중앙정

부는 '한자리'를 제안할 수 있고 그 활동가는 이때 지역 활동을 선택할 것이냐, 혹은 정부의 제안을 선택할 것이냐라는 기로에 설 수도 있다.

많은 경우 국가 정책에 대한 시민·주민·활동가의 참여는 어떤 의도(그것이 소명의식을 가진 선의이건 자신의 이익을 위한 기회주의적 동기이건) 하에 이루어진다. 그런데 이 의도 자체는 많은 경우 깊이 성찰되지 않는다. 그것은 정책의 참여자들이 아무리 경험이 많고 지식이 풍부하더라도 그 경험과 지식은 결국 개인의 삶과 활동이라는 '제한된 맥락'에서 형성되고 평가되기 때문이다. 이 제한된 맥락을 넘어서는 데 도움을 주는 것이 바로 역사이다. 역사는 개인의 삶과 활동을 넘어선 역사적 경험과 지식을 제공해주기 때문이다.

『그들의 새마을 운동』은 정책을 둘러싼 국가와 시민·주민·활동가들의 갈등과 협력은 과거에도 있었고, 그 갈등과 협력의 양상이 정책과 개인 및 공동체의 삶에 지대한 영향을 미쳤음을 우리에게 알려준다. 정책은 크게 보면 국가의 통치 테크닉이지만 작게 보면 개인, 조직, 공동체를 위한 기회이다. 이 기회는 여러 각도에서 해석될 수 있다. 그것은 각각의 개인, 조직, 공동체의 이익을 위한 기회로도, 혹은 생활예술이라는 주체적이고 창의적인 삶의 형태 전반을 위한 기회로도 해석될 수 있다. 이 해석은 단지 몇몇 개인의 선각자적인 리더십과 비전을 통해서만 제기되는 것은 아니다. 이 해석 자체가 집단적인 삶의 경험과 지식에 뿌리를 내리고 있다. 그런데 많은 경우 그것들은 우리의 일상적인 시야에 들어오지 않는다. 『그들의 새마을 운동』은 우리의 좁은 시야 안에 되새길 만한 가치를 지닌 역사를 던져준다.

|부록|

[표 9] 농·산·어촌 지역 문화 정책 및 지원 사업 현황

사업명	추진부처(담당부서)	지원형태	시작연도	주요지원내용	연도별 추진실적 및 사례
문화바우처사업	문화부 (한국문화예술위원회)	운영비 지원	2005년	사회적 취약 계층 문화향유 기회 증진. 경제여건 등으로 인해 문화활동에 제약을 받고 있는 저소득층이 문화향수 기회 확대를 위하여 공연·전시 등 문화예술 관람비용을 지원. www.cvoucher.kr	2005년 4억 원, 10,000명 참여 2006년 26억 원, 164,554명 참여 2007년 20억 원, 151,076명 참여 2008년 27억 원, 217,898명 참여 2009년 40억 원, 296,279명 참여
소외지역을 찾아가는 문화순회 사업 (신나는 예술여행: 문화향수프로그램 지원 사업)	문화부 (한국문화예술위원회)	프로그램 운영	2004년	문화 인프라 시설이 부족한 문화 소외지역 주민과 저소득층, 노인과 장애인, 군부대, 교정시설, 중소기업근로자 등을 문화예술단체가 직접 찾아가 다양한 문화프로그램을 제공. www.artstour.or.kr	2004년 40억 원, 전국순회 문화사업단 100개 단체 구성 2005년 48억 원, 모셔오는 문화프로그램 시범운영 2006년 75억 원 2007년 75억 원 2008년 46억 원, 농어촌 생활밀착형 문화프로그램 보급(5개 예술단체 참여) 2009년 62억 원, 182개 단체 1,974회 순회사업 실시, 348,658명 참여, 농어촌순회사업 포함
생활친화적 문화공간 조성	문화정책국	시설확충	2004년	문화향유기회 확대, 지역적 문화 불균형 해소, 문화기반시설 접근성이 떨어지는 문화소외지역을 대상으로 폐교, 마을회관, 유휴공간 리노베이션, 주민수요에 부합하는 문화낮은 생활문화공간 조성	2004년 50억 원, 28개소 - 인천 남구 교육연극센터 - 광주 북구 무등공간 - 경기 여주군 엄머리패블리어트스튜디오 - 경기 가평군 가평음악문화관 - 경기 동두천시 평생문화교육관 - 강원 원주시 손고리 복합문화공간

생활친화적 문화공간 조성	문화정책국	시설확충	2004년	2004년	-강원 원주시 문예예술문화공동체관
					-강원 평창군 감자꽃스튜디오
					-강원 동해시 그루터기 문화공간
					-강원 철원군 오대쌀 축제 문화공간
					-강원 정선군 아리랑문화학교
					-강원 강릉시 평생문화교육관
					-충북 영동군 영동자계예술촌
					-충북 청원군 농민대상 공연예술공동체관
					-충북 청주시 복합문화체험장
					-충남 서천군 생활문화 공간
					-전북 남원시 남원 연극문화의집
					-전북 고창군 복합문화체험관
					-전남 담양군 주민참여 문화공간
					-전남 강진군 아트 복지회관
					-전남 목포시 비파생활문화센터
					-전남 고흥군 전통문화체험학교
					-경북 상주시 공검못 문화정보마을
					-경남 합천군 합천오광대 문화체험관
					-경남 거창군 노인복합문화관
					-경남 거창군 연극놀이 체험관
					-제주 북제주군 우도면 문화교육관
					-제주 서귀포시 농촌건강센터 정보문화관
			2005년		**11억 원, 11개소**
					-경기 가평군 이름다움만들기
					-경기 안성시 여맛이함께만드는 학교

생활친화적 문화공간 조성	문화정책국	시설확충	2004년		
				2005년	-강원 원주시 생활문화공간건조성(도서관) -충북 영동군 지우하교 물꼬 -전북 익산시 부송종합사회복지관 -전북 부안군 부안생태문화센터 -전남 광양시 진상 세마을 도서관 -전남 장흥군 장흥문화마당 -전남 담양군 공연문화예술체험관 -경남 사천시 큰틀문화예술센터 -제주 북제주군 한모살 문화하교
					10억 원 12개소
				2006년	-인천 강화군 석모도 주민 문화예술교육환경조성 -대전 유성구 문화소외지역 예술문화 체험장 -경기 평택시 문화소외지역 독립문화체험장 조성 -경기 양평군 산신분교 문화공간 조성 -강원 강릉시 폐교 리모델링 지역주민문화 공간 조성 -충남 서천군 노인건강센터 및 역사유적 사회교육관 -충북 청주시 청소년과 시민을 위한 문화예술 공간 -전북 장수군 장수율 문화공간 "논실" 조성 -전남 보성군 처와소리의 문화체험공간 조성 -전남 목포시 도시저소득층과 청소년을 위한 공연문화예술체험관 -전남 고흥군 섬속의 섬마을 여홍아트센터 조성 -경북 성주군 금수문화예술마을 체험관
					18억 원 23개소
				2007년	-부산 해운대 반송주민들의 문화공간건하비 조성사업

생활친화적 문화공간 조성	문화정책국	시설회총	2004년		
			2007년	-인천 강화군 다리미마을과 예술교육관 리모델링사업	
				-대구 달서구 하늘과 별이 보이는 희망공장'	
				-경기 의정부시 의정부 녹양문화쉼터 만들기	
				-경기 남양주시 오른 수장고 '타임 브릿지'	
				-경기 파주시 파주폐교 리모델링을 통한 문화예술 무료체험교육 공간 조성사업	
				-경기 양평군 서종면 문화예술 공연장 및 전시시설	
				-강원 춘천시 지역민과 저소득층 이동을 위한 문화예술교육, 공연 체험공간 Zone 조성사업	
				-강원 원주시 오랜 미래 미애체험관 조성	
				-충북 제천시 자작마을 문화학교	
				-충북 괴산군 괴산 문화예술교육센터 조성사업	
				-충남 예산군 '민속음악원 예산하늘담'개보수 사업	
				-전북 임실군 섬진강 신끝마을 문화학당 조성	
				-전북 익산시 익산 구도심 소규모 복합문화공간 조성사업	
				-전북 전주시 완산골 복합문화공간 조성사업	
				-전북 남원시 문화예술인이 가꾸는 남원문화예술센터 조성	
				-전남 고흥군 마을관 및 천연염색 체험관 리모델링	
				-전남 신안군 '디도해문화교육센터시설 개보수	
				-경북 영천시 농촌노인과 국제결혼초가족 주부를 위한 가래실 복합문화예술교육 센터 조성사업	
				-경남 거창군 신원신 문화예술하교	
				-경남 창원시 청원문화예술하고 문화공간 조성사업	
				-제주 제주시 감물 염색체험장 신축인테리어 사업	
				-제주 서귀포시 김선리 생활문화공간 조성사업	

문화의 거리 조성	문화부	시설확충	1999년	각 지역의 전통과 특색을 살린 문화의 거리를 조성하여 문화예술축제와 관광자원화하기 위해 심중간으로 문화를 활용하고 관광자원화하기 위해 조성 * 2005년부터 지자체 자율추진	1999년	-서울 인사동 전통문화의 거리(1억 원) -부산 용두산 문화의 거리(1억 원) -경기 수원 나혜석 거리(1억 원) -전남 영암 왕인문화의 거리(2억 원) -경남 김해 문화의 거리(1억 원)
					2000년	-광주 동구 예술의 거리(2억 원) -대전 중구 문화의 거리(1.5억 원) -전남 영암 왕인문화의 거리(1억 원) -경남 김해 문화의 거리(1억 원) -제주 서귀포 이중섭거리(1.5억 원)
					2001년	-대구 약령시 거리(2억 원) -청주 문화의 거리(2억 원) -나주 문화의 거리(2억 원) -진주 남가람 거리(2억 원)
					2003년	-울산 중구 문화의 거리(1.5억 원) -강원 동해 문화의 거리(1.5억 원) -충남 천안 문화의 거리(유관순길)(1.5억 원) -전북 완주 젊은 문화의 거리(1.5억 원)
					2004년	-충남 서천 기벌포항구 문화의 거리(2억 원) -전남 순천 문화의 거리(2억 원) -전북 무주 전통류 문화의 거리(2억 원)
					2005년	-부산 영도 태동대 문화의 거리(1억 원) -충북 제천 문화패션특화거리(1억 원)

						연도	내용
생활 속의 지역문화 프로그램	지역문화서비스센터 설치·운영	문화부 (문화정책국)	정보제공	2006년	생활권 내 시설·인력·프로그램간 횡적 연계망을 구축하여 생활권 내 문화시설 및 단체에서 제공하는 문화콘텐츠·여가정보를 집적하여 주민에게 원스톱으로 통합 문화서비스를 제공	2006년	지역문화통합지원센터 시범구축 (6억 원-국비 4억 원, 지방비2억 원) www.culture224.or.kr(전주권) - 2007년 1월 개소
						2007년	지자체 공모 구축 (6억 원-국비 4억 원, 지방비2억 원) www.canavi.kr(원주권)- 2008년 2월 개소
						2008년	지자체 공모 구축 (6억 원-국비 4억 원, 지방비2억 원) www.cultureline.kr(경북 북부권)-2009년 3월 개소
	문화를 통한 전통시장 활성화 사업 (문전성시 프로젝트)	문화부 (문화정책국)	컨설팅 및 프로그램 운영지원	2008년	전통시장이 본연의 정취와 소통의 공간으로서의 특성을 살릴 수 있는 문화적 매력을 가미하여 지역명소로 활성화하도록 지원	2008년	-경기 수원시 못골시장 -강원 강릉시 주문진시장
						2009년	-서울 강북구 수유마을시장 -전남 목포시 자유시장 -대구 중구 방천시장 -충남 서천 한산재래시장
						2010년	-광주광역시 남구 무등시장 -서울 중랑구 우림시장 -경북 봉화군 봉화상설시장 -충북 청주시 가경터미널시장 -부산 부산진구 부전시장 -경남 하동군 화개장터 -전북 진안군 진안시장 -전남 순천시 순천웃장 -강원 춘천시 중앙시장(중소기업청 공동사업) -전남 여수시 교동시장(중소기업청 공동사업)

| 생활 속의 지역문화 프로그램 | 생활문화 공동체 만들기 시범사업 | 문화부 (한국문화예술 교육진흥원) | 컨설팅 및 프로그램 운영지원 | 2009년 | 국민 모두가 생활속에서 문화를 향유하고 문화를 통해 소통하는 사회를 만들기 위해 추진, 기초생활권 내 임대아파트단지, 서민 밀집주거 입주지역, 농산어촌 등 문화적 소외지역을 중심으로 지원, 사업대상지역에서 주로 활동하거나 활동이 가능한 문화예술단체·기관을 선발하여 사업비 지원, 우리 동네 예술공동체 수기공모 | 2009년 | **18개 지역, 18개 단체 참여**
-서울시 마포구 염리동(극단 자은예술-염리참조마켓)
-서울시 중랑구 상봉1동(중랑청년극회 & 극단 아우름, 문화적 행복 프로젝트-행복 바이러스)
-서울시 강서구 등촌3동(보통사람들숲있다, 만나요, 우리 프로젝트-아파트복지관을 활용한 마을도서관, 아(파)트시네마클럽-주민영화 제작)
-대전시 중구 중촌동(이깝없이 주는 나무, 중촌 연극 동아리 '사랑해요, 우리 동네')
-대구시 달서구 신당동(극단 풍나물, 하나되기 희망문화 프로젝트(아동청소년 미술지료프로그램-좋아서이~우영)
-대구시 남구 대명2동(주민역사를 통한 문화공동체 마을 만들기)
-부산시 진구 개금3동(청소년문화공동체의 동화같은 마을 벽화그리기)
-광주시 서구 서구2동(시민문화회의, 쌍암유촌-문화일촌)
-인천시 동구 금창동(스페이스 빔, 배다리 생활문화공동체 '피앗')
-경기 고양시 백석2동(공공미술프로젝트-환동마을 함께읽는 시골들 이야기-노인들의 사진이야기, 동네미니사진관)
-강원 인제군 월학리(창지, 영화가 있는 낮강마을축제-90분 70~90대 노인들 포함한 마을 주민100여명 참여한 영화 제작)
-충북 옥천군 안내면/안남면((사)커뮤니티인컨구소, 흐르는 문화되고 모단 스쿨)
-충남 천안시 동남구 앙곡리마을(천안KYC, 이야기가 있는 벽화마을 만들기)
-충남 공주시 우성면 봉현리((사)충남교육연구소,농촌 생활문화공동체의 희망찾기)
-전북 전주시 완산구 서신동 (문화공간건 씨, 재뜸마을)
-전북 군산시 회현면 |

| 생활 속의 지역문화 프로그램 | 생활문화 공동체 만들기 시범사업 | 문화부 (한국문화예술 교육진흥원) | 컨설팅 및 프로그램 운영지원 | 2009년 | 2009년 | -경남 통영시 사랑면 양지리 능양마을(극단 박수골, 섬마을에 웃음꽃이 활짝피네)
-제주 서귀포시 대천동 월평마을(문화도시공동체 쿠키, 월평 예술로 물들다)

19개 지역(기존 13개+신규 6개)
-서울시 중랑구 상봉1동
-서울시 강서구 등촌3동
-대전시 중구 중촌동
-대구시 남서구 신당동
-대구시 남구 대명2동
-광주시 서구 상무2동
-경기 고양시 백석2동
-충북 옥천군 안내면/안남면
-충남 천안시 북면 양곡리마을
-충남 공주시 우성면 봉현리
-강원 인제군 월학리 |
| | | | | 2010년 | | -경남 통영시 사랑면 양지리 능양마을
-제주 서귀포시 대천동 월평마을
-경기 화성시 우정읍 이화리 방곡마을(극단 민들레, 뱅곳이 문화나루터)
-전남 영광군 영광읍 우평리(우도농악보존회, 영광 마음굿 축전)
-인천 부평구 산곡1동(자바르떼 인천지부, 오래된 미래를 꿈꾸다 열 우물의 수다)
-경남 진주시 강남동(진주YMCA, 365일 모두의 축제마을 진주 강남 만들기)
-부산시 북구 화명2동(문화도시네트워크, 구포장 선창가에 춤추는 길매기)
-부산시 기장군(예술문화연구소 H, 휴-라인) |

| 생활공간 개선사업 (일상장소 문화생활 공간 건축 기획·컨설팅 지원) | 문화부 (문화정책국) | 시설확충 (컨설팅 지원) | 2006년 | 지자체의 다양한 생활공간 개선사업의 발굴 지원을 통해 지역민의 삶의 질 향상과 생활공간에 대한 인식을 제고(일상장소의 문화적 개선사업 대상으로 하며 구조·형태·디자인·질감 등의 개선을 통해 공간의 심미적 쾌적성 제고 효과와 소통이 원활한 공간으로 변모될 수 있는 사업을 실사, 선정하여 해당 지자체에 기획·컨설팅비를 지원하는 사업). 2008년부터 문화 수혜대상을 넓혀 가고 싶고, 머물고 싶고, 즐기고 화교를 대상으로 추진(문화로 아름답고 행복한 하교 만들기) | 2006년 | **7개 지자체, 9개 사업, 10여 원 지원, 생활공간 문화적 개선사업 시범 추진**
-서울 강서구 양천길과 역사문화지구 역사문화탐방로 조성(116백만 원)
-인천 계양구 부평향교 주변 전통 생활공간 조성사업(7천8백만 원)
-대구 동구청 공예테마거리 조성(1억 원)
-경기 안산시 상록구 축구장과 마을이 만나는 문화세상 (116백만 원)
-경기 안산시 단원구 도시통합과 아름다운 전원교와 디자인 사업 (7천2백만 원)
-경기 시흥시 걷고 싶은 거리 조성(3천만 원)
-전북 전주시 어린이 공원 자연친화형 초록쉼터 리모델링(146백만 원)
-전북 전주시 갤러리 동문거리 디자인 사업(122백만 원)
-경남 거창군 주민에 의한 갈계숲 전통문화마을만들기 2억 원 |
| | | | | | 2007년 | **9개 지자체, 17개 사업, 9억 원 지원**
-부산 중구 공공디자인 엑스포 지원(4천만 원)
-인천 강화 문화의 거리 조성(1억 원)
-부평 지역주민이 참여하는 공간디자인 개선(5천만 원)
-대구 중구 근대문화골목 역사경관 조성(8천만 원)
-대전 대덕 동춘당 경관 조명 설치(3천만 원)
-경기 광명 전통생활 문화공간 조성(8천만 원)
-경기 이천 마을 일상장소 토탈디자인 개선사업(5천만 원)
-경기 안산 문화와 설화이 머무는 공원 조성(5천만 원)
-경기 안산 다채매 입점마을 문화마을 만들기(3천만 원)
-경기 남양주 환경새터 가이드라인 설정 및 시범사업(5천5백만 원)
-강원 영월 간판문화 개선을 위한 시범건물 조성(4천만 원)
-전남 강진 물길 푸른 빛 어린이 여자공원 조성(3천만 원)
-전북 전주 배움3길 청소년 문화의 거리 바꾸기(3천만 원) |

구분	주관	사업유형	연도	주요 내용
생활공간 문화적 개선사업 (일상장소 문화생활 지원) 간화·기획·컨설팅 지원)	문화부 (문화정책국)	시설활용 (컨설팅 지원)	2006년	
			2007년	-전북 전주신나무골 시민건강치료공원 조성(4천5백만 원) -전북 전주 학교공간의 문화적 활용 컨설팅(3천만 원) -전북 진안 농촌디자인 개선 및 랜드마크 구축(8천만 원) -제주 서귀포 남성리 마을 환경디자인 개선사업(6천만 원)
			2008년	5개 학교 선정, 문화로 아름답고 행복한 학교만들기 시범사업 추진 -문화로 아름답고 행복한 학교 만들기(전주죽오지중학교) -학교 화장실 문화로 가꾸기(서울 대왕중학교, 경기 화성 정명초등학교, 경남 무안중학교) -반고집 문화카페 만들기(경북 남산초등학교)
			2009년	20개 학교 선정 -학교 화장실 문화로 가꾸기(서울시 용곡중학교, 대구시 명덕초등학교, 경기도 안양 신성중학교-경기도 아름다운화장실 학교부문 최우수상 수상, 경북 김천 다수초등학교, 경남 생별중학교) -반 교실 문화카페만들기(경기 호곡중학교, 부산광역시 구화학교, 충북 제천동중학교, 전북 전주 중앙초등학교) -옥상 정원 만들기(경기 한국도예고등학교)
지역문화 인력 양성 / 지역문화 활동가 해외연수	문화부 (문화정책국)	인력양성	2006년	지역문화 기획·창작 인력을 대상으로 해외 우수 문화현장 사례연구 등 교육 기회를 제공하기 위하여 지역문화활동가 과정을 선정 운영 5월, 2개월간 연수비용 지원 -전주민속극한마당(프랑스 외, 국제연극) -춘천인형극제(프랑스, 축제 및 문화시설) -대전문화복지협의회(프랑스, 문화시설 및 프로그램) -부안생태문화활력소(쿠바, 생태문화) -목포대학교 가족상담센터(캐나다, 문화공간 활용 및 축제문화)
			2007년	6월, 2개월간 연수비용 지원 -교육단체 AEDC비전빔(독일 외, 문화예술교육) -춘천인형극제(영국 외, 지역문화축제) -서울대 인문과학연구원(일본, 지역문화축제)

사업명	주관부처	유형	연도	내용	연도	세부내용
지역문화 인력 양성 / 지역문화활동가 해외연수	문화부 (문화정책국)	인력양성	2006년		2007년	-극단 뉴컴퍼니(일본, 공연제작 및 운영시스템) -부산국제연극제(영국, 문화프로그램) -전주숲자문화의집(독일, 문화도시)
					2008년	6명, 1개월간 연수비용 지원 -자라섬재즈센터(프랑스 외, 지역문화축제) -춘천마임극제(폴란드 외, 지역문화축제) -극단 노룸(일본, 문화공간운영 및 프로그램) -문화소통단체(프랑스, 신유아산 활용) -경기문화재단(독일 외, 박물관·미술관) -수원화성(스페인, 문화유산 활용)
					2009년	40명 수료, 지역문화활동가 연수과정 총 40시간 -창의적 지역문화프로젝트 연수 프로그램 운영 -매개인력 역량 향상 도모
문화이모작사업	문화부·농식품부 공동협력 (예술국, 한국농어촌공사)	컨설팅 및 프로그램 운영지원	2010년	농촌 주민의 삶의 질 향상을 위하여 마을의 특성에 맞는 주민참여형 문화기획 프로그램을 전개	2010년	2개 마을 추진 중 -전남 강진 도룡리(사회적 기업 '이음') -경북 영덕 인량리(문화기획마을이터 성성공장)
신문화공간조성사업	문화부 (한국농어촌공사)	컨설팅 및 프로그램 운영지원, 시설확충	2008년	농어촌 지역내 유·무형의 문화를 매개로 지역주민이 요구하는 문화공간을 조성하고, 농어촌의 우수한 문화를 발굴·복원하여 농어촌 주민의 자긍심과 공동체 의식을 고취하는데, 하드웨어, 소프트웨어, 휴먼웨어의 3가지로 나누어지며, 사업대상지역 실정에 맞게 사업내용을 구성하여 추진	2008년	6개 지역 추진 중 -강원 횡성군 참일면(진행중) -충북 옥천군 청산면 -충남 서산시 운산면 -전북 완주군 상례읍(진행중) -경북 의성군 단촌면점곡면 -제주 서귀포시 표선면(진행중)

사업명	주관부처	지원내용	시작년도	내용	연도	실적
농촌마을종합개발사업	농식품부 (지역개발과, 한국농어촌공사)	컨설팅 및 프로그램 운영지원, 시설확충	2004년	농촌마을의 경관개선, 생활환경정비 및 주민 소득기반확충 등을 통해 살고 싶고, 찾고 싶은 농촌정주공간을 조성하여 농촌에 희망과 활력을 고취함으로써 농촌사회 유지 도모. 지역실정에 따라 농촌마을의 경관개선, 기초 생활환경정비, 소득기반확충, 지역사회유지를 위한 인구유치 및 지역활성을 위한 소프트웨어 관련사업 추진 * 3~5년간 지원, 2017년까지 1,000개 권역 조성 예정	2004년 2005년 2006년 2007년 2008년 2009년	36개 권역 40개 권역 20개 권역 40개 권역 40개 권역 45개 권역
실기중심 지역만들기 시범사업	행안부	컨설팅 지원, 시설확충	2007년	감수록 열악해지고 있는 도시와 농산어촌이 생활수준을 근본적으로 변화시키고자 하는 자의 지역별로 가지고 있는 개성과 부존자원을 활용하여 '아름답고, 쾌적하고, 특색있는 도시와 농산어촌을 재창조하는 활동	2007년	시범지역 선정 : 실기중은 9대 기본모델 유형을 토대로 30개 시범지역선정 (47개후보 중 17개 지역은 시도 사업지역으로 추진) 농산어촌지역 도시기증(희망의 책 보내기 운동) 추진 -부산 기장군 예술과 소득의 농촌체험마을 -경기 안성시 안성마춤 Community Art Town -경기 양주시 천생연분 자전거마을 -강원 영월군 사랑과 정이 스위트 홈 마을 -강원 철원군 남대천 서리마을 -강원 화천군 하늘빛 호수마을 -충북 보은군 숙리산속 생태관광체험마을 -충북 단양군 에듀토피아 단양 글로벌 빌리지 -충남 논산시 햇빛촌 바람산 마을 -충남 금산군 수통고을 적벽강 생명아르 -전북 남원시 춘향이 옆이 담긴 건강한 구름다리 마을 -전북 완주군 대숲 천년향기 전벽박물관 마을 -전북 부안군 은빛갈매 서반노을 자전거 마을

살기좋은 지역만들기 시범사업	행안부	건설팀 지원, 시설화충	2007년	2007년	
				-전남 곡성군 자연속의 섬진강 기차마을 -전남 장흥군 인간자연공존 우산 Slow World -전남 강진군 천년 비색 청자마을 -전남 무안군 하늘 백련마을 -전남 함평군 나비연꽃마을 -전남 완도군 살기좋은 울모래 마을 -전남 진도군 시서화의 고장 운림예술촌 -경북 포항시 다무포 고래해안 생태마을 -경북 안동시 신역(마)마을 -경북 군위군 행복 한밤마을 -경북 의성군 산수유 마을 꽃길 20리 -경북 영덕군 축산아이트 프로방스 -경북 고령군 대가야 가얏고 마을 -경남 밀양시 공연예술 메카 입양만들기 -경남 남해군 보물섬 남해 참좋은 물건만들기 -경남 함양군 세대와 문화 이어가는 전통마을 -제주 제주시 자연과 문화예술의 에코빌리지	
			2010년	-시범지역 사업평가 컨설팅 실시 -살기좋은 지역만들기 시범사업 3년차 마무리 및 정책배가지 지원 평가, 지역 녹색성장 교육을 통한 사업효과 기양 -지역공동체 행복나눔 운동 추진(행안부·농협중앙회·농서울신문 공동협약 체결)	

[표 17] **해외 생활예술 주요 용어 및 기관**

국가	주요 용어 및 기관	개념
미국	비공식 예술 (Informal Arts)	구조화되지 않는 공간들에서 일어나는 자발적이고 비 고정적인 예술 활동.
	참여 예술 (Participatory Arts)	전문적인 공연, 미술, 문학, 미디어를 관람하는 것과 구 별되는 일상적인 예술 제작에 참여하는 사람들의 예술 적 표현.
영국	자발적 예술 (Voluntary Art)	일반인들이 자기 개발, 사회적 유대, 여가와 유흥의 목 적으로 수행하는 비전문적 예술을 의미하며 무용, 드라 마, 문학, 음악, 미디어, 시각예술, 수공예, 전통예술, 축 제들의 형태로 구현.
독일	사회문화센터 (Soziokulturelles Zentrum)	해당 도시 및 마을의 문화적 배경에 따라 주민이 원하 는 방식의 예술 행위를 할 수 있는 시설 형태로, 전문 예술가들과 아마추어들의 협력으로 이루어지는 예술 활동을 선보이고 촉진시키는 공간.
불가리아	취탈리쉬테 (Chitalishte)	'독서의 집'이란 뜻으로 독서 공간에서 아마추어 및 전 문가들의 문화예술 활동, 교육, 자선 활동까지 망라하는 불가리아의 문화센터.

[표 18] **해외 생활예술의 역사적 변화**

국가	생활예술의 역사적 변화
미국	• 미국의 도시 노동자 및 이민자 중심으로 냉전 프로젝트 이전까지 활발하던 상당수의 아마추어 문화예술 활동이 1950년대 동화주의자들의 문화 정책 방향 수정으로 위축. • 1960년대 이후 대량생산된 문화 상품으로 인해 미국뿐 아니라 세계 지역사회의 국가 문화 정체성과 지역의 참여적 문화 활동을 위협. • 20세기 중반 민권 운동이 발전하면서 지역 중심의 자발적 그룹이 등장. • '카네기 도서관'으로부터 시작된 공립학교 및 도서관 건설에서 시립 레크리에이션 프로그램 등으로 발전. • 그러나 예술 분야에서는 1970년대 이후 주요 공공예술기관이 예술의 수월성을 높이는 데 집중하고 지역사회 아마추어 예술 참여를 전문 예술에 대한 위협으로 파악. • 아마추어 예술 행위에 대한 정부 지원은 거의 사라짐.
영국	• 부유층들은 활발한 예술 활동을 가정 혹은 사교 모임에서 배우고 노동자들은 전통 음악이나 무용, 특히 구전 역사를 이어오는 문화 활동. • 대표적으로 아마추어 음악 활동을 보자면 19세기 이후 서양 클래식 음악을 연주하는 지역 모임이 꾸준히 지속. • 젊은이들의 참여 부족으로 위기에 처하기도 했지만, 여전히 1만 3,000개의 정규 모임에 170만 명이 정기적으로 참여할 정도로 건강한 상태 유지.
독일	• 서독의 사회문화센터는 1960년대 말 개발되기 시작하여 1970~1980년대에 서독 전역으로 전파. 민주주의와 시민사회의 참여, 사회의 개방과 자유화 운동의 일환으로 전개되고 대부분 대학생 및 청년 계층에 의해 주도. • 동독 '문화의 집'은 공산당에 의해 설립되었으나 베를린 장벽이 무너진 이후 서독식 사회문화센터로 변화. • 독일의 사회문화센터는 '공식' 문화에서 배제된 사람들에게 문화에 대한 접근성을 제공하는 기관으로 자리매김.
일본	• 국민체전에 견줄 수 있는 규모의 아마추어 문화예술 축제인 '국민문화제'가 1986년 문화청 장관에 의해 시작(국민체육대회는 1946년 시작됨). • 2009년까지 24회 개최되었고, 4년 전부터 준비 시작하는 국가적 행사. • 축제 기간의 성과만을 보는 것이 아니라 준비 과정 자체를 중시하여 이를 '문화 창조'라 정의하고 있으며, 다양한 분야의 단체와 기업, 개인과 연계가 가능하고 지속될 수 있는 구조 만드는 데 역점을 두어왔음.

[표 19] **해외 생활예술 지원 정책 및 사회적 위치**

국가	생활예술 지원 정책	생활예술 사회적 위치
미국	• 중앙정부가 직접 지원하지 않음. 지역 정부의 지원 받으며 직접 지원보다 지역 비영리단체 통해 지원.	• 생활예술은 미국의 오랜 전통이라 할 수 있음. 지역마다 예술동호회는 역사적으로 존재해왔음. 예술동호회는 전문 예술가를 배출하는 산실로도 기능해옴. • 최근 들어 동호회 활동은 줄어들고 있는 것이 사실임. NEA는 주로 전문 예술 기관이나 전문 예술가를 지원하며 주로 공동체 예술을 지원함. • NEA: 2011년 보고서 「The Arts and Human Development」는 예술과 자기 계발, 삶의 질의 관계에 주목하면서 관련 연구와 정책 개발을 촉구하고 있음. 또한 2011년부터 'Our Town'이라는 지원 프로그램을 통해 지역 경제, 공간 재생, 주민 참여 등 매우 포괄적인 기획을 지원.
영국	• 20세기 후반 지방정부로부터 약간의 보조금을 받았으나 급격히 줄었고, 중앙정부의 재정 지원은 전무. • 최근 몇 년 사이 VAN과 같은 생활예술 상위 기관들에게 중앙정부의 재정 지원이 시작됨. VAN은 잉글랜드·스코틀랜드·웨일즈·북아일랜드 예술위원회로부터 정기적인 지원 수혜.	• 사회 전반에 걸쳐서는 생활예술이 널리 알려져 있지 않으나, 실제로는 전문 예술가들을 고용하는 중요 분야이기도 함. 그러나 생활예술 단체와 시민 및 지역 활동 사이의 연계는 약함. 그럼에도 불구하고 생활예술 활동은 지역적 정체성을 확립하는 데 크게 기여하고 있다고 평가되고 있음.
독일	• 지역의회나 지방정부로부터 재정 지원 받고, 중앙정부의 지원은 거의 받지 않음(독일은 문화 분야를 지방정부에 거의 이관하고 있기 때문). 그렇지만 전문 예술기관에 대한 지원과 비교할 때는 큰 격차.	• 중소 규모의 도시에 위치하고 있어 그 지역주민들에게는 거의 유일한 문화예술 기관으로 기능. • 전문 예술인과 생활예술인의 협업은 잘 이루어지는 편. • 전문 예술가가 되고 싶어 하는 이들에게 제공되는 첫 무대 역할.
불가리아	• 자립 원칙을 공유하고 있으나 행정 지역 차원에서 투표를 통해 각 지역의 지원 예산 책정하여 지급. • 정부 기관은 정기적으로 지원금을 제공하고, 취탈리쉬테는 지역무형유산을 수호함으로써 사회에 기여하는 '모래시계 민관 협력 모델'.	• 문화예술 분야에 국한되지 않고 지역 정책에 시민사회의 참여를 강화하기 위한 네트워크를 만들고, 이를 통해 지역 문제를 직접 해결하고자 노력. • 지역의 무형유산 연구, 자료화, 목록화 및 젊은 세대에게 전통문화에 대한 이해도를 높이기 위한 지속적 기회 제공.

| 참고문헌 |

제1부 생활예술 이해의 필수 아이템

예술의 사회적 가치

Easterlin, Richard, "Does Economic Growth Improve the Human Lot? Some Empirical Evidence," in P. David and M. Rederin(eds.), *Nations and Households in Economic Growth: Essays in Honor of Moses Abramovitz*, New York: Academic Press, 1974.

고병권·이진경, 『코뮨주의 선언』, 교양인, 2007.

구본형, 『낯선 곳에서의 아침: 나를 바꾸는 7일간의 여행』, 생각의나무, 1999.

구본형, 『익숙한 것과의 결별: 대량 실업시대의 자기 혁명』, 생각의나무, 1998.

네그리, 안또니오·하트, 마이클, 조정환 옮김, 『선언』, 갈무리, 2012.

볼리어, 데이비드, 배수현 옮김, 『공유인으로 사고하라』, 갈무리, 2015.

부스, 에릭, 강주헌 옮김, 『일상, 그 매혹적인 예술』, 에코의서재, 2009.

쉬너, 래리, 김정란 옮김, 『예술의 탄생』, 들녘, 2007.

서동진, 『자유의 의지, 자기 계발의 의지』, 돌베개, 2009.

손제민, 「한국 신자유주의가 낳은 '자기 계발 시민'」, 『경향신문』, 2009. 12. 2.

송인혁, 「사유하지 못하는 자유, 창조하지 못하는 계발」, 『당대비평』, 'ONLINE 당비의 생각', 2010. 2. 11.

아리스토텔레스, 강상진 외 옮김, 『니코마코스 윤리학』, 도서출판 길, 2011.

이광주, 『교양의 탄생』, 한길사, 2009.

조정환, 『예술인간의 탄생』, 갈무리, 2015.

진중권, 『앙겔루스 노부스』, 아트북스, 2013.

진중권, 『현대미학 강의』, 아트북스, 2013.

푸코, 미셸, 문경자 외 옮김, 『성의 역사 2: 쾌락의 활용』, 나남, 2013.

푸코, 미셸, 오트르망 옮김, 『생명관리정치의 탄생』, 난장, 2012.

하라리, 유발, 조현욱 옮김, 이태수 감수, 『사피엔스』, 김영사, 2015.

하승우, 『세계를 뒤흔든 상호부조론』, 그린비, 2006.

생활예술의 역사적 배경과 이론적 뒷받침

Adams, D. & Goldbard, A., *Creative Community: The Art of Cultural Development*, NY: The Rockefeller Foundation, 2001.

Eijcka, K.V. & Lievens, John, "Cultural Omnivorousness as a Combination of Highbrow, Pop, and Folk Elements: The Relation between Taste Patterns and Attitudes Concerning Social Integration," *Poetics* Vol. 36. No. 2~3, 2008.

Hobsbawm, Eric, *The invention of tradition*, in Terence Ranger(eds), Cambridge University Press, 2012.

Jeannotte, M.S., "Singing Alone? The Contribution of Cultural Capital to Social Cohesion and Sustainable Communities," *International Journal of Cultural Policy* Vol. 9. No.1, 2003.

Zygmunt, B., *Community: Seeking Safety in an Insecure World*, Cambridge: Polity press, 2011.

강윤주·심보선, 「참여형 문화예술활동의 유형 및 사회적 기능 분석: 성남시 문화클럽의 사례를 중심으로」, 『경제와 사회』 97호, 비판사회학회, 2010.

국민체육진흥공단 체육과학연구원, 『지역 스포츠클럽 정착을 위한 환경정비 방안』, 2005.

고르, 앙드레, 이현웅 옮김, 『프롤레타리아여 안녕』, 생각의나무, 2011.

김성배, 『모두가 함께하는 생활체육』, 21세기교육사, 1991.

김정이, 「18세기 조선의 문화예술 창조자들」, 『우리 시민들의 문화예술 창조성을 어떻게 꽃피울 것인가?』, 성남문화재단, 2008.

랑시에르, 자크, 유재홍 옮김, 『문학의 정치』, 인간사랑, 2009.

매클루언, 마셜·피오리, 퀜틴, 김진홍 옮김, 『미디어는 마사지다』, 커뮤니케이션북스, 2001.

소재석·김혁출, 『생활체육총론』, 숭실대학교출판부, 2008.

아렌트, 한나, 이진우 외 옮김, 『인간의 조건』, 한길사, 1996.

윌리엄스, 레이먼드, 성은애 옮김, 『기나긴 혁명』, 문학동네, 2007.

조상욱, 「국민생활 생활체육 활성화 방안」, 경희대학교 석사학위 논문, 2008.

퍼트넘, 로버트 D., 정승현 옮김, 『나 홀로 볼링』, 페이퍼로드, 2009.

테일러, 찰스, 이상길 옮김, 『근대의 사회적 상상』, 이음, 2001.

생활예술 개념에 대한 문화사회학적 고찰

DiMaggio, Paul, "State Expansion and Organizational Fields, Organization Theory and Public Policy," in Halland, H. Richard, Quinn, E. Robert(eds.), Beverly Hills, Calif: SagePublications, 1983.

Hinderliter, Beth, "Introduction," *Communities of Sense: Rethinking Aesthetics and Politics*, Duke University Press Books, 2009.

Kester, Grant H., *Conversation Pieces: Community and Communication in Modern Art*, University of California Press, 2004.

Kwon, Miwon, *One Place after Another: Site-Specific Art and Locational Identity*, MIT Press, 2004.

Rancière, Jacques, *The Politics of Aesthetics: The Distribution of the Sensible*, Continnum, 2004.

Zolberg, Vera L., "Conflicting Visions in American Art Museums," *Theory and Society* Vol. 10. No. 1, 1981.

뒤르켐, 에밀, 권기돈 옮김, 『직업윤리와 시민도덕』, 새물결, 1998.

부르디외, 피에르, 최종철 옮김, 『구별짓기』, 새물결, 2005.

부리요, 니꼴라, 현지연 옮김,『관계의 미학』, 미진사, 2011.

아렌트, 한나, 이진우 외 옮김,『인간의 조건』, 한길사, 1996.

카니베즈, 파트리스, 박주원 옮김,『시민교육』, 동문선, 1995.

테일러, 찰스, 송영배 옮김,『불안한 현대사회』, 이학사, 2001.

퍼트넘, 로버트 D., 정승현 옮김,『나 홀로 볼링』, 페이퍼로드, 2009.

히로유키, 시미즈,「공공권, 공립문화시설, 지역의 문화예술 환경」, 에이 기세이 외, 김의경 외 옮김,『살아 숨 쉬는 극장』, 연극과인간, 2000.

생활예술과 법

Fisher III, William W., *Promises to Keep: Technology, Law, and the Future of Entertainment*, California: Stanford University Press, 2004.

Pinson, A. & Buttrick, J., *Equality and Diversity within the Arts and Cultural Sector in England: Evidence and Literature Review Final Report*, London: Arts Council England, 2014.

강윤주,「생활예술 지원 정책 방안 연구」, 문화체육관광부, 2012.

강은경,『공연예술법 마스터클래스 4막 36장 Ⅰ』, 수이제너리스, 2015.

강은경,「지역문화진흥법 제정·시행에 따른 표준 조례(안) 기초 연구」, 문화체육관광부, 2014.

권영준,「저작권과 소유권의 상호관계: 독점과 공유의 측면에서」,『경제규제와 법』제3권 제1호, 서울대학교 공익산업법센터, 2010.

김경숙,「UCC와 공정이용법리에 관한 미국 판례법리의 전개: 렌즈사건을 통해 본 DMCA상 공정이용의 새로운 해석」,『저작권』제22권 제2호, 한국저작권위원회, 2009.

김수갑,「한국에 있어서 문화국가 개념의 정립과 실현과제」,『문화정책논총』제6집, 한국문화관광연구원. 1995.

김수갑,「한국헌법에서의 '문화국가' 조항의 법적 성격과 의의」,『공법연구』제32권 제3호, 한국공법학회, 2004.

김윤명,『퍼블릭 도메인과 저작권법』, 커뮤니케이션북스, 2009.

김현철, 「한미 FTA 이행을 위한 저작권법 개정 방안 연구」, 저작권위원회, 2007.

레식, 로렌스, 김정오 옮김, 『코드 2.0』, 나남, 2004.

레식, 로렌스, 이주명 옮김, 『자유문화』, 필맥, 2004.

박수철, 『입법총론』, 한울, 2011.

박신의 외, 「기초예술 활성화를 위한 법·제도적 지원방안 연구」, 국회문화관광 위원회, 2005.

손석정·신현규, 「국민체육진흥법 제정 의도와 배경에 관한 연구」, 『스포츠와 법』 제11권 제3호, 한국스포츠엔터테인먼트법학회, 2008.

손석정·신현규, 「스포츠기본권의 보장과 국민체육진흥의 법적과제: 국민체육 진흥법의 제정과 변천과정 고찰」, 『스포츠와 법』 제11권 제4호, 한국스포 츠엔터테인먼트법학회, 2008.

양현미, 「문화예술교육지원법의 제정취지와 구성」, 『법학논문집』 제30집 제 1호, 중앙대학교 법학연구소, 2006.

오승종, 『저작권법』, 박영사, 2012.

윤소영, 『동호회 활동 실태 및 활성화 방안』, 한국문화관광연구원, 2010.

이동진, 「동영상 UCC 공유와 저작권-동영상 UCC에 의한 저작권 침해 논란 에 관한 법적 고찰」, 『Law & Technology』 제4권 제1호, 서울대학교 기 술과법센터, 2008.

이석민, 「문화와 국가와의 관계에 관한 헌법학적 연구」, 서울대학교 석사학위 논문, 2007.

임광섭, 「UCC 동영상과 저작권」, 『Copyright Issue Report』 제22호, 한국저 작권위원회 정책연구실, 2010.

임광섭, 「UGC와 공정이용」, 『Law & Technology』 제6권 제2호, 서울대학교 기술과법센터, 2010.

임상혁, 「공정이용조항 및 저작권자의 손해배상책임」, 『Law & Technology』 제7권 제1호, 서울대학교 기술과법센터, 2011.

장재옥, 「스포츠 복지국가 실현을 위한 법정책적 과제」, 한국스포츠엔터테인먼 트법학회 국제학술대회 발제문, 2006.

전광석, 「헌법과 문화」, 『공법연구』 제18집, 한국공법학회, 1990.

조상욱, 「국민생활 생활체육 활성화 방안」, 경희대학교 석사학위 논문, 2008.

조홍식, 『사법통치의 정당성과 한계』, 박영사, 2009.

최철호, 「국민체육진흥법의 문제점과 개선방안」, 『스포츠와 법』 제12권 제1호, 한국스포츠엔터테인먼트법학회, 2009.

한국문화관광연구원 엮음, 『문화융성의 시대 국가 정책의 방향과 과제』, 한국 문화관광연구원, 2013.

국내 생활예술 관련 정책과 사업(~2010)

김세훈, 『문화클럽 조성 및 활성화 방안』, 한국문화관광연구원, 2008.

윤태근, 『성미산마을 사람들: 우리가 꿈꾸는 마을, 내 아이를 키우고 싶은 마을』, 북노마드, 2011.

정광렬, 『예술 정책의 성과와 과제』, 한국문화관광연구원, 2010.

『문화도시 포지셔닝 전략수립 및 실행 프로그램 개발』, 성남문화재단, 2010.

『2010 문화십기매뉴얼북』, 한국문화관광연구원, 2010.

해외 생활예술 현황 분석

Arts Council of Northern Ireland, *Arts Council of Northern Ireland Annual Report*, 2007.

Hawkes, Jon, *4th Pillar of Sustainability: Culture's Essential Role in Public Planning*, Common Ground Pub, 2001.

Moriarty, Pia, *Immigrant Participatory Arts: An Insight into Community-building in Silicon Valley*, San Jose. CA: Cultural. Initiatives Silicon Valley, 2004.

Wali, Alaka & Severson, Rebecca & Longoni, Mario, *The Informal Arts: Finding Cohesion, Capacity, and Other Cultural Benefits in Unexpected Place*, The Chicago Center for the Arts Policy at

Columbia College, 2002.

米山俊直, "文化振興への10の提言."『文部時報』1340号, 倉橋健; 石井歡. 1988年 9月号. 小林武雄; 渡辺道弘, "地域文化の振興と国民文化祭"座談会.

『세계문화클럽포럼: 자발적 예술 활동과 문화공동체 활성화 자료집』, 2009.

제2부 생활예술의 현장

성남문화재단의 사랑방문화클럽네트워크

「'판교구' 추진에 '분당시 독립' 논쟁 재점화」,『한겨레』, 2008. 2. 3.

방주영, 「생활예술인의 사회성 여가 활동이 사회적 자본 형성에 미치는 영향」, 중앙대학교 석사학위 논문, 2012.

사랑방문화클럽을 사례로 한 생활예술공동체 유형 나누기

Devlin, P., "The Effect of Arts Participation on Wellbeing and Health," *Restoring the Balance, Voluntary Arts*, England, 2010.

Eijcka, K.V. & Lievens, John, "Cultural Omnivorousness as a Combination of Highbrow, Pop, and Folk Elements: The Relation between Taste Patterns and Attitudes Concerning Social Integration," *Poetics* Vol. 36. No. 2~3, 2008.

Jeannotte, M.S., "Singing Alone? The Contribution of Cultural Capital to Social Cohesion and Sustainable Communities," *International Journal of Cultural Policy* Vol. 9. No.1, 2003.

Moriarty, P., *Immigrant Participatory Arts: An Insight into Community-building in Silicon Valley*, San Jose. CA: Cultural. Initiatives Silicon Valley, 2004.

Wali, Alaka & Severson, Rebecca & Longoni, Mario, *The Informal*

Arts: Finding Cohesion, Capacity, and Other Cultural Benefits in Unexpected Place, 2002.

랜드리, 찰스, 임상오 옮김, 『창조도시』, 해남, 2005.

부르디외, 피에르, 최종철 옮김, 『구별짓기』, 새물결, 2005.

부르디외, 피에르, 하태환 옮김, 『예술의 규칙』, 동문선, 1999.

전수환, 「성남 시민주체의 창조도시 방향성」, 성남문화재단, 2006.

전수환, 「실행공동체를 통한 자발적 예술의 육성: 성남문화재단 사례」, 『예술경영연구』 제13집, 한국예술경영학회, 2008.

전수환, 「시민문화육성을 위한 예술경영을 향하여」, 『나눔·고함·논함·알림』 제5호, 서울문화포럼, 2010.

조돈문, 「한국 사회의 계급과 문화: 문화자본론 가설들의 경험적 검증을 중심으로」, 『사회와 역사』 제39집 제2호, 한국사회사학회, 2005.

조은, 「문화 자본과 계급 재생산: 계급별 일상생활 경험을 중심으로」, 『사회와 역사』 제60권, 한국사회사학회, 2001.

테일러, 찰스, 송영배 옮김, 『불안한 현대사회』, 이학사, 2001.

퍼트넘, 로버트 D., 정승현 옮김, 『나 홀로 볼링』, 페이퍼로드, 2009.

플로리다, 리처드, 이원호 외 옮김, 『도시와 창조계급』, 푸른길, 2008.

생활예술공동체에서의 문화매개자 역할 분석

Bourdieu, Pierre, Trans by Richard Nice, *Distinction*, London: Routledge, 1984.

Collins, Randall, "On the Microfoundations of Macrosociology," *American Journal of Sociology* Vol. 86. No. 5, Chicago: The University of Chicago Press, 1981.

DiMaggio, Paul J. & Powell, Walter W., "The Iron Cage Revisited: Institutional Isomorphism and Collective Rationality in Organizational Fields," *The New Institutionalism in Organizational Analysis*, 1991.

Meyer, John W. & Rowan, Brian, "Institutionalized Organizations: Formal Structure as Myth and Ceremony," *The New Institutionalism in Organizational Analysis*, Chicago: The University of Chicago Press, 1991.

김송아, 「문화예술교육이 시민문화의식수준에 미치는 영향에 관한 연구: 부천시 사회문화예술교육을 중심으로」, 서울시립대학교 석사학위 논문, 2010.

김지현, 이상길, 「문화매개자로서 아마추어 영화비평 블로거 연구」, 『미디어, 젠더 & 문화』 21호, 한국여성커뮤니케이션학회, 2012.

박창욱, 「세종문화회관, 청년일자리 창출 나서: 2013 문화예술매개자 양성사업 참여 청년 모집」, 『머니투데이』, 2013. 3. 19.

아렌트, 한나, 이진우 외 옮김, 『인간의 조건』, 한길사, 1996.

원금희, 「2011 마포사회조사보고서 발표돼······ 주민 대상 다양한 설문조사 실시」, 『시사경제신문』, 2012. 1. 9.

유일환, 「자살 사망자의 '심리적 부검' 실시: 자살의 사회적 정신적 원인 밝혀··· 자살예방 정책수립」, 『분당신문』, 2013. 7. 31.

이도운, 「인천 지역 자살률 해마다 급증······ 학교 밖 청소년 자살률 재학생 대비 145배 높아」, 『헤럴드 경제』, 2013. 5. 8.

이상길, 「문화매개자 개념의 비판적 재검토: 매스 미디어에서 온라인 미디어까지」, 『한국언론정보학보』 52호, 한국언론정보학회, 2010.

조성관, 「자살률 강원·충남·인천·부산 높고 울산 낮아: 자살률 8년째 1위 그 부끄러운 자화상」, 『주간조선』, 2012. 10. 8.

최정규, 『이타적 인간의 출현』, 뿌리와이파리, 2004.

퍼트넘, 로버트 D., 정승현 옮김, 『나 홀로 볼링』, 페이퍼로드, 2009.

제3부 생활예술적 관점으로 책 읽기

『래디컬 스페이스』

골드파브, 제프리, 이충훈 옮김, 『작은 것들의 정치』, 후마니타스, 2011.

부르디외, 피에르, 최종철 옮김, 『구별짓기』, 새물결, 2005.

세넷, 리처드, 김병화 옮김, 『투게더』, 현암사, 2013.

콘, 마거릿, 장문석 옮김, 『래디컬 스페이스』, 삼천리, 2013.

퍼트넘, 로버트 D., 정승현 옮김, 『나 홀로 볼링』, 페이퍼로드, 2009.

폴라니, 칼, 홍기빈 옮김, 『거대한 전환』, 길, 2009.

『몰입 flow』

Caillois, Roger, *Man, Play, and Games*, University of Illinois Press, 2001.

미하이, 칙센트, 최인수 옮김, 『몰입 flow: 미치도록 행복한 나를 만난다』, 한울
림, 2004.

『소속된다는 것』과 『공유의 비극을 넘어』

고재학, 「자살, 이제 말해야 한다」, 『한국일보』, 2016. 6. 3.

귀베르나우, 몬트세라트, 유강은 옮김, 『소속된다는 것』, 문예출판사, 2004.

박정훈, 「최근 5년간 우리나라 자살 사망자 수, 아프간 전쟁 사망자 '5배'」, 『이
코노믹리뷰』, 2015. 10. 3.

보통, 알랭 드, 정영목 옮김, 『불안』, 은행나무, 2011.

엄기호, 『단속사회』, 창비, 2014.

오스트롬, 엘리너, 윤홍근 외 옮김, 『공유의 비극을 넘어』, 랜덤하우스코리아,
2010.

이경원, 『파농』, 한길사, 2015.

프롬, 에리히, 원창화 옮김, 『자유로부터의 도피』, 홍신문화사, 2006.

헌팅턴, 새뮤얼 외 엮음, 이종인 옮김, 『문화가 중요하다』, 책과함께, 2015.

『그들의 새마을 운동』

Skocpol, Theda, "Rethinking the State: Genesis and Structure of

the Bureaucratic Field," *State/Culture: State-Formation after the Cultural Turn*, in George Steinmetz(eds), Ithaca: Cornell UP, 1999.

김영미, 『그들의 새마을 운동』, 푸른역사, 2009.

그레이버, 데이비드, 나현영 옮김, 『아나키스트 인류학의 조각들』, 포도밭출판사, 2016.

| 저자 약력 |

강윤주

경희사이버대학교 문화예술경영학과 교수. 이화여자대학교 국문학과를 졸업하고 독일 뮌스터대(Westfaelische Wilhelms-Universitaet)에서 사회학 석·박사 학위를 받았다. 잡지 『샘이깊은물』 기자, KBS 및 SBS 방송작가, 서울환경영화제 선임 프로그래머 등으로 활동했고, 2007년부터 생활예술 연구에 매진하면서 다양한 영역의 생활예술공동체에 대한 글을 써왔다.

강은경

한국예술종합학교 연극원에서 예술법과 예술경영을 강의하고 있다. 서울대학교 법과대학을 졸업하고 한국예술종합학교에서 예술경영을, 뉴욕 카도조 로스쿨에서 지식재산권법을, 서울대학교 법학전문대학원에서 법정책학을 공부했다. 금호아시아나문화재단과 대원문화재단 등을 거치며 문화예술 행정에 몸담았으며, 예술경영지원센터의 전임 컨설턴트를 역임했다. 저서로 『공연계약의 이해』 『공연예술법 마스터클래스 4막 36장』 등이 있으며, 공연예술 현장에 적합한 예술법 리터러시를 개발하는 데 노력하고 있다.

박승현

(재)서울문화재단 생활문화지원단장. 고려대학교 재학 시절 대학축제를 '대동제'로 만들면서부터 최근 세종문화회관 문화예술본부장으로 있기까지 문화예술 기획에 줄곧 몸담아왔다. 2002년 '붉은악마' 축제를 보면서 완전히 새로운 시대가 열렸음을 직감하고, 문화 도시의 실천 주체로서 '사랑방문화클럽네트워크'를 기획하게 된다. 이후 '모든 시민은 예술가다!'라는 전망이 예술생태계의 발전과 더불어 어떻게 전개되는지에 대한 관심과 실천에 집중하고 있다.

심보선

경희사이버대학교 문화예술경영학과 교수. 시인이자 사회학자이며, 서울대학교 사회학과 학사와 석사 과정을 졸업하고 컬럼비아대학교 사회학과 박사 과정을 졸업했다. 인문예술 잡지 『F』 편집위원으로도 활동하고 있다. 시집으로 『눈앞에 없는 사람』 『슬픔이 없는 십오 초』가 있고 산문집으로 『그을린 예술』이 있다.

유상진

(재)생활문화진흥원 정책사업팀장. 서울시립대 영문학과를 졸업하고 영국으로 건너가 예술행정과 문화 정책을 공부했다. 한국연극협회에서 「서울연극제」 등의 사업기획 업무를 담당했으며, 한국문화관광연구원에서 다양한 문화 정책 과제들의 연구 작업에도 참여했다. 2007년부터 2015년까지는 성남문화재단에서 생활예술 및 문화공동체 사업 등을 담당했다. 문화예술이 좋은 삶, 좋은 공동체, 그리고 좋은 사회를 만드는 데 어떻게 기여할 수 있을지 고민하고 있다.

임승관

시민문화공동체 '문화바람' 대표. 인천에서 태어났으며, 회화를 전공했다. 1996년 다양한 장르의 시민문화운동을 하다가 2005년 지역 내 열악한 문화 환경 극복과 공동체 활성화를 목표로 '문화수용자운동'을 선포하고, 시민문화공동체 '문화바람' 창립에 함께했다. 문화가 변하면 사회가 바뀌고, 그 문화는 시민이 만드는 '생활문화'라는 것을 매일 확인하고 있다. 현재 '문화바람'의 대표로 일하면서 동시에 생활문화센터 조성 지원사업 운영 컨설턴트 등 생활문화 예술의 역할과 운영 방법에 대한 공부와 강의를 지속하고 있다.

전수환

한국예술종합학교 무용원의 예술경영 전공 부교수로 재직 중이다. KAIST에서 기업 실행공동체에 대한 연구로 박사학위를 취득했다. 예술과 다른 영역과의 융합에 관심을 갖고 예술과 기술의 융합, 예술과 경영의 융합, 예술과 시민의 융합에 관련된 연구 및 프로젝트에 참여해왔다.

생활예술

삶을 바꾸는 예술, 예술을 바꾸는 삶

펴낸날	초판 1쇄 2017년 3월 25일	
지은이	강윤주 · 심보선 외	
펴낸이	심만수	
펴낸곳	(주)살림출판사	
출판등록	1989년 11월 1일 제9-210호	

주소	경기도 파주시 광인사길 30
전화	031-955-1350 팩스 031-624-1356
홈페이지	http://www.sallimbooks.com
이메일	book@sallimbooks.com

ISBN	978-89-522-3607-4 93600

이 도서의 국립중앙도서관 출판시도서목록(CIP)은 서지정보유통지원시스템 홈페이지
(http://seoji.nl.go.kr)와 국가자료공동목록시스템(http://www.nl.go.kr/kolisnet)에서
이용하실 수 있습니다.(CIP제어번호: CIP2017006148)

책임편집 · 교정교열 **서상미 이지은**